Texte détérioré — reliure défectueuse

NF Z 43-120-11

LE
LIVRE DES PEINTRES

DE

CAREL VAN MANDER

ÉDITION TIRÉE A 500 EXEMPLAIRES

PARIS. — IMPRIMERIE DE L'ART
J. ROUAM, IMPRIMEUR-ÉDITEUR, 41, RUE DE LA VICTOIRE.

A MON CONFRÈRE ET AMI

M. ALEXANDRE PINCHART
Chef de section aux Archives générales du Royaume,
Membre de l'Académie Royale de Belgique,

je dédie ce livre,

en témoignage d'estime pour ses précieux travaux

sur l'histoire de l'Art flamand.

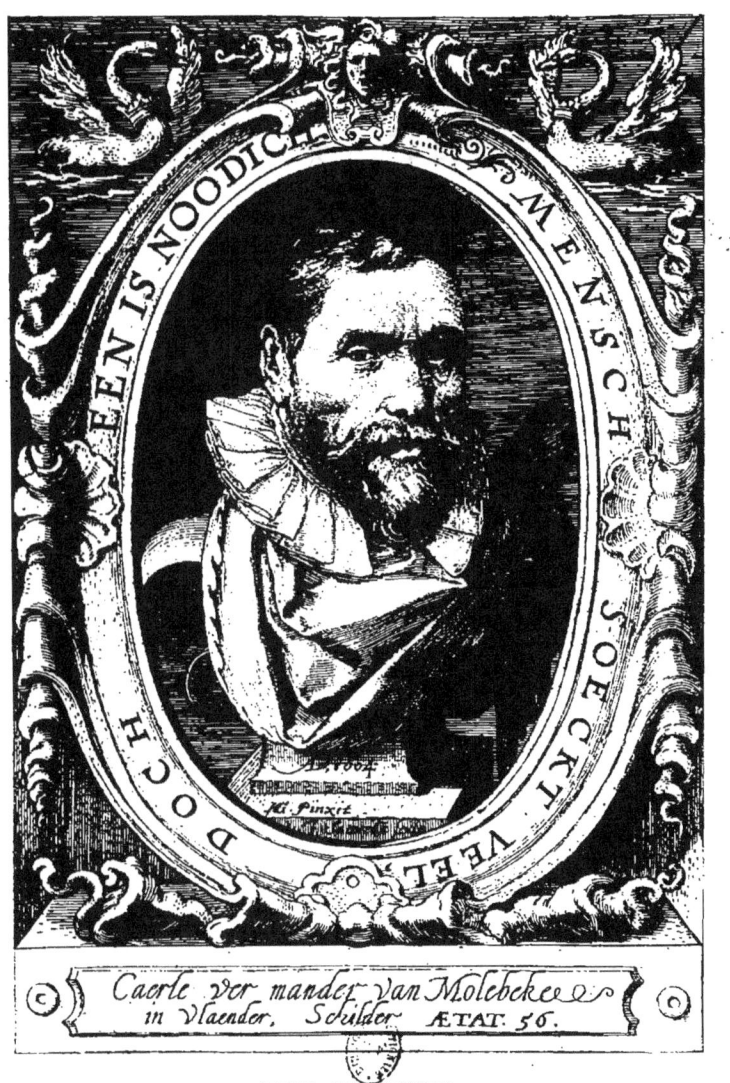

CAREL VAN MANDER
Fac-similé d'une gravure de J. Saenredam, d'après Henri Goltzius.

BIBLIOTHÈQUE INTERNATIONALE DE L'ART

LE
LIVRE DES PEINTRES

DE

CAREL VAN MANDER

Vie des Peintres flamands, hollandais et allemands

(1604)

TRADUCTION, NOTES ET COMMENTAIRES

PAR

HENRI HYMANS

Conservateur à la Bibliothèque Royale de Belgique
Membre correspondant de l'Académie Royale des Sciences, des Lettres et des Beaux-Arts
Professeur à l'Académie Royale des Beaux-Arts d'Anvers

TOME PREMIER

PRÉCÉDÉ D'UNE INTRODUCTION ET D'UNE BIOGRAPHIE DE VAN MANDER

PARIS

LIBRAIRIE DE L'ART

J. ROUAM, IMPRIMEUR-ÉDITEUR

33, AVENUE DE L'OPÉRA, 33

1884

E livre de van Mander, la plus précieuse des sources pour servir à l'étude de l'École néerlandaise, n'a pas été, jusqu'à ce jour, mis intégralement sous les yeux du lecteur non familiarisé avec la langue flamande. Feu M. Koloff, du Cabinet des estampes de Paris, en avait préparé une traduction qui est restée malheureusement inédite.

Il nous a paru utile, tout en respectant les limites de l'œuvre originale, de la compléter, autant que possible, par des indications destinées à augmenter la précision du texte de 1604.

Nous avons recouru, à cet effet, aux travaux les plus consciencieux, et largement tiré parti, en outre, de notes recueillies dans les musées et les collections d'estampes. Ce travail est donc le fruit d'un grand nombre d'années de lectures, d'observations et de recherches.

Pourtant, il ne saurait être envisagé comme définitif; quantité de points restent à élucider, quantité d'œuvres à découvrir et à déterminer. Nous espérons toutefois que sa publication sera bien accueillie des travailleurs. Ils joindront certainement à la nôtre l'expression de leur reconnaissance envers les hommes modestes et érudits dont chaque page de ce livre leur apprendra à mieux apprécier les services et la valeur.

INTRODUCTION

Peintre et poète très célèbre de son temps, van Mander serait probablement ignoré du nôtre sans le *Livre des Peintres* [1], et ce livre, comme tant d'autres, ne figurerait sur les rayons poudreux des bibliothèques qu'à titre de curiosité, en l'absence des deux cents pages que l'auteur y consacre aux artistes de son pays.

Ce n'est pas, disons-le bien haut, que l'on puisse songer sans injustice à déprécier l'œuvre de l'écrivain flamand. Elle ne venait pas en première ligne sans doute; Cennini, Biondo, Armenini, Lomazzo, surtout Vasari, avaient parlé aux peintres de leur art, mais nous n'hésitons pas à dire que van Mander ne le cède à aucun de ces auteurs en originalité, en conscience, surtout en compétence.

Qu'un livre comme le sien ne réponde qu'insuffisamment aux exigences de notre époque, faut-il s'en étonner? Quelle œuvre historique suffit à apaiser notre soif de savoir? L'auteur ne se jugeait pas lui-même à l'abri de la critique. « On me pardonnerait de grand cœur le mince produit de mes recherches, dit-il, si l'on savait les peines que je me suis données. » Aujourd'hui même on reste confondu à la pensée de tant d'efforts.

Reportons-nous au temps où paraissait ce livre. C'était en 1604; Rubens travaillait en Italie; son nom encore inconnu, de ce côté des Alpes, n'était pas venu jusqu'à van Mander; Frans Hals avait vingt ans; Rembrandt n'était pas né. L'avenir réservait à l'École des Pays-Bas ses plus vives splendeurs.

Mais cette École comptait dans le passé deux siècles de glorieuses manifestations. Bruges, Gand, Louvain, Bruxelles, Malines, Anvers, Harlem, Leyde, avaient été des

1. *Het Schilder-Boeck, waer in voor eerst de leerlustighe Iueght den Grondt der Edel Vry Schilderconst in verscheyden deelen wort voorghedraghen. Daer nae in dry deelen, t' leven der vermaerde doorluchtighe Schilders des ouden, en nieuwen tyds. Eyntly-ck d'wtlegghinghe op den Metamorphoseon Pub. Ouidii Nasonis. Oock daerbeneffens wtbeeldinghe der figueren. Alles dienstich en nut den Schilders Constbeminders en dichters, oock allen staten van menschen. Door Carel van Mander Schilder.* Harlem, 1604, in-4°.

centres d'une importance artistique capitale. L'emploi de la couleur à l'huile avait permis aux Néerlandais de donner l'expression merveilleusement précise d'un attachement à la nature se faisant jour dans des œuvres d'une extrême originalité.

Le paysage, la peinture des mœurs, le portrait étaient devenus peu à peu des genres indépendants, illustrés par un groupe de praticiens dont le nom, bientôt, devait être légion.

Le caractère particulier des peintures mises au jour par les Flamands n'était pas fait pour simplifier la tâche de l'historien. Le même homme ne s'en tenait pas nécessairement à un genre unique, non plus que l'élève ne s'attachait à poursuivre, sans en dévier jamais, la voie frayée par son maître. Sous les formes les plus imprévues, dans les lieux les plus divers, apparaissent ses œuvres et sa personne. Il va en Italie, en France, en Allemagne, jusqu'en Orient, revient aux Pays-Bas, travaille toujours, change de manière, est portraitiste ici, paysagiste là-bas, véritable Protée de l'art.

Il fallait, en quelque sorte, surprendre au passage les individualités, et tel fut, précisément, le système suivi par van Mander.

Ce n'est pas, gardons-nous de le croire, qu'il lui suffise de montrer un personnage sous une seule de ses faces; il le suit autant qu'il peut dans ses pérégrinations et fait œuvre de biographe dans le sens le plus absolu du mot.

Holbein, par exemple, au sujet duquel il eut infiniment de peine à se renseigner, est jugé d'une manière si complète, que Woltmann, après avoir passé la meilleure partie de son existence à étudier le maître, trouve encore plus d'un détail à emprunter à l'historien flamand.

Les allées et les venues d'Antonio Moro, qui ont tant préoccupé les historiens de notre temps, ne lui ont pas échappé; il suit le peintre pas à pas et, quoi qu'on en dise, est absolument dans le vrai. Ainsi de vingt autres circonstances où la critique moderne a voulu le prendre en défaut.

A quoi bon signaler, dès lors, son manque de méthode, l'ordre un peu fantaisiste dans lequel se présentent ses notices? N'incline-t-on pas, au contraire, à donner raison à Kramm, lorsqu'il se félicite de ces manquements à l'ordre rigoureux, dans la conviction que nous leur devons le livre? Car, en cherchant à mieux coordonner les parties de son travail, l'auteur eût sans doute reculé devant l'immensité de la tâche qu'il abordait.

A quelles sources puisait van Mander? Question intéressante, mais bien difficile à résoudre. Évidemment, il ne se contentait pas d'indications ramassées au hasard, et l'hypothèse lui faisait horreur. Le temps consacré à la rédaction des notices a pu être assez court, mais les éléments du travail ont dû coûter une peine extrême à rassembler, et l'énergie avec laquelle l'auteur s'élève contre le mauvais vouloir ou l'indifférence de ceux auxquels s'adressent ses demandes de renseignements nous prouve assez que, s'il a fait emploi des travaux de ses précurseurs : van Vaernewyck, Lampsonius, Guichardin, — peut-être aussi des notes de son maître Lucas de Heere, — il ne négligeait point de frapper à toutes les portes et s'adressait de préférence aux peintres eux-mêmes, à leurs amis ou à leurs proches.

Même de nos jours, malgré la facilité des communications, malgré l'existence et le libre accès des musées, des bibliothèques, des dépôts d'archives, une tâche pareille pourrait suffire à l'existence d'un homme.

Dans une certaine mesure les circonstances de la vie de van Mander durent faciliter son entreprise.

Né en 1548, il avait pu voir les édifices du culte catholique encore parés de leurs anciennes splendeurs, et sa précoce intelligence lui avait permis de garder un souvenir ineffaçable de tant d'œuvres anéanties par la main des modernes iconoclastes. A presque chaque page de son livre il éclate en protestations indignées contre ces actes de vandalisme commis au nom de l'émancipation religieuse.

Combien d'artistes de valeur dont il ne peut que transmettre le nom à la postérité, dont aucune œuvre n'attestera plus le mérite !

Ses voyages en Italie, en Allemagne, en Suisse, lui permirent aussi de connaître beaucoup d'hommes et de travaux auxquels une place était réservée dans son livre. Vingt années de sa vie s'étaient écoulées en Hollande et, là encore, il avait noué des relations avec les esprits les plus éminents de sa patrie d'adoption.

Il invoque l'autorité de Goltzius, qui fut un peu son élève, et qu'une célébrité européenne avait mis à même d'être mieux renseigné que bien d'autres. Ses amis Jacques Rauwaert, un ancien collaborateur de Heemskerk, Melchior Wyntgis, Barthélemy Ferreris et d'autres, tels que Jacques Razet, qui lui ferma les yeux, tenaient le premier rang parmi les amateurs de la Hollande. Tant d'utiles concours devaient puissamment venir en aide à l'écrivain.

Esthétiquement, quelle somme d'importance convient-il d'attacher aux appréciations de van Mander ?

J. B. Descamps nous dit : « Les jugements qu'il porte des peintres dont il écrit la vie sont des monuments précieux du goût de son siècle et des règles sûres pour le nôtre. » La phrase, d'abord un peu ambiguë, — car le goût du xvie siècle et celui du xviiie sont loin de s'accorder, — ne manque pas cependant de justesse.

Appartenant à une époque dont l'idéal artistique est en désaccord manifeste avec celui des siècles précédents, nous ne voyons pas van Mander mésestimer des œuvres créées par les précurseurs de la Renaissance. Certes, il acceptera comme un progrès la diffusion des théories ultramontaines, mais ses vues, à cet égard, n'ont rien d'exclusif. Sacrifiant largement, pour sa part, au faux goût du jour, il sait admirer la conscience des maîtres gothiques, apprécier les qualités sincères et profondes de leurs créations. Ses critiques porteront sur la manière de draper, sur l'abondance des plis, sur l'insuffisance de la perspective aérienne, mais il parlera de telle œuvre « belle pour son temps », allant ainsi fort au delà de la critique moderne, si prompte à condamner dans l'art ce qu'un revirement du goût a fait délaisser.

Dans son poème didactique sur la peinture, il n'y a presque pas de strophe où n'apparaisse, à titre d'exemple, un peintre de l'antiquité ou de la Renaissance. Les noms d'Apelle, de Polygnote, de Zeuxis se mêlent à ceux de Michel-Ange, de Raphaël,

du Titien. Mais il sait fort bien citer aussi Giotto, Albert Dürer, Lucas de Leyde et même Pierre Breughel, comme des types accomplis d'expression juste et sincère. Jean van Eyck est pour lui le praticien par excellence.

De telles appréciations doivent être signalées chez un enthousiaste de Zucchero et du Baroche, et tendent peut-être à expliquer ce fait imprévu que Frans Hals, le plus indépendant de tous les peintres, a pu se former à son école.

En somme, si le livre de van Mander est imparfait sous plus d'un rapport, s'il est d'une lecture parfois fatigante et nous rappelle trop peut-être le rhétoricien, il n'en doit pas moins être envisagé comme un document de première et inestimable valeur.

Et c'est bien ainsi que l'ont jugé les historiens de la peinture flamande.

Dès le xviie siècle nous les voyons puiser sans scrupule à cette source précieuse. Sandrart, en Allemagne; Bullart, Félibien, de Piles et Descamps, en France, vivent largement d'emprunts faits à van Mander, tout en s'abstenant de le citer, et retardent ainsi, bien plus que de raison, la traduction intégrale de son œuvre.

Le vieil auteur s'était préoccupé de combler les lacunes de son texte, d'en corriger les erreurs inévitables; la mort l'en empêcha, et lorsque parut, en 1618, la seconde édition du *Livre des Peintres*, les éditeurs ne trouvèrent à donner qu'une simple réimpression, sans autre complément qu'une biographie de l'auteur.

Cette notice, qu'on a parfois attribuée au frère cadet de van Mander, Adam, qui s'était établi maître d'école à Amsterdam, ne répond que très imparfaitement à notre attente.

Sans doute, l'auteur y raconte, non sans charme, les années de jeunesse du maître et ses débuts dans la carrière des arts; il nous initie à plus d'un détail intéressant de son séjour en Flandre, nous trace enfin le tableau émouvant de son agonie; mais la partie active d'une existence si bien remplie n'est, en quelque sorte, qu'effleurée et ce *Livre des Peintres,* qui nous intéresse à tant d'égards, reçoit à peine une mention. Peut-être le jugeait-on de trop récente date pour qu'il pût être utile de rappeler au lecteur les difficultés de son élaboration. Quoi qu'il en soit, ce point, d'importance capitale, est resté dans l'ombre.

Mais la reconnaissance que nous devons à van Mander n'en est point diminuée, et nous nous félicitons de pouvoir contribuer en quelque mesure, par les pages qui vont suivre, à la proportionner aux mérites du consciencieux et savant écrivain.

Carel van Mander vit le jour à Meulebeke en Flandre, au mois de mai 1548[1]. Sa famille était ancienne. « S'il me fallait, dit le biographe anonyme du maître, énumérer les vaillants guerriers, les pieuses dames, issus de la souche des van Mander, relater

1. L'inscription du portrait placé en tête de l'édition du *Livre des Peintres* de 1604 porte : *Caerle ver Mander van Molebeke*. Cette localité ne doit pas être confondue avec le faubourg de Bruxelles : Molenbeek-Saint-Jean. « Meulebeke », ruisseau du moulin, est un bourg situé sur la route de Thielt à Roosebeke, à trois lieues nord de Courtray et à cinq lieues sud de Bruges. La famille van Mander tirait son nom d'une petite rivière que les anciennes cartes appellent la Mander et qu'on appelle aujourd'hui la Mandel. Van der Mander, van Mandel, Vermandel, ne sont, en réalité, que les formes différentes d'un même nom encore fréquent dans les Pays-Bas.

leurs nobles actions, dire les services qu'ils ont rendus au prince et à la patrie, indiquer les biens qu'ils possédaient et les titres qui leur furent octroyés, nous aurions un gros volume, non moins fatigant à faire qu'à lire. »

Sachons-lui gré de sa réserve et disons que le père de van Mander, Corneille, était un personnage assez notable, bailli de son endroit, et possesseur d'une certaine fortune. Trois fils et une fille étaient issus de son mariage avec Jeanne van der Beke.

Carel, le deuxième des garçons, fit preuve d'une très précoce intelligence et, dès son jeune âge, d'un goût prononcé pour le dessin, se traduisant en caricatures plus ou moins gênantes pour les servantes de son père, dont il dénonçait les rustiques amours.

Ses espiègleries étaient d'ailleurs d'un goût douteux. Une fois, par exemple, il fit si bien qu'un des valets de la ferme consentit à appliquer sa langue au fer de la pompe par un temps de gelée, aventure dont on devine la suite. Un autre jour il s'en prit à la robe neuve d'un petit camarade, sous prétexte de la décorer, et lui peignit au bas des reins, à même sa personne, un si terrible visage, que la mère de l'enfant laissa tomber d'effroi l'instrument de la correction déjà levé.

D'abord à Thielt, puis à Gand, van Mander et l'aîné de ses frères, Corneille, apprirent le latin et le français, le futur peintre ne cessant d'affirmer ses dispositions par les croquis dont il chargeait ses cahiers.

Grâce aux instances d'un oncle fixé à Gand, le jeune Carel fut admis à faire un apprentissage régulier des beaux-arts chez Lucas de Heere.

Le choix du maître fut extrêmement heureux et l'on ne peut douter de l'influence très grande qu'il exerça sur l'avenir du jeune homme.

Lucas de Heere avait en quelque sorte par tradition le culte de l'art flamand. Dès le xve siècle, ses ancêtres avaient pratiqué la peinture, et lui-même avait pu recueillir de la bouche de Frans Floris le récit des merveilles de l'art italien. Antiquaire, numismate, poète, il se lança avec passion dans le mouvement politique et religieux du xvie siècle, ce qui ne l'empêcha pas, bien qu'il fût du culte réformé, d'arracher aux mains des iconoclastes plus d'une œuvre d'art. Frappé de proscription en 1568, il dut s'expatrier, et lorsque le biographe de notre auteur parle de la brusque cessation des rapports de l'élève et du maître, c'est exclusivement à l'exil de ce dernier qu'il faut attribuer la rupture. En effet, précisément en 1568, van Mander passe de Gand à Courtray, et devient l'élève de Pierre Vlerick, un peintre fort oublié, dont lui-même nous a laissé la biographie[1].

Peu favorisé du sort, Pierre Vlerick alla se fixer à Tournay, où son disciple le suivit, mais, en somme, au bout d'une année l'apprentissage prenait fin, et nous savons par van Mander lui-même qu'il ne fréquenta aucun autre atelier. A vingt et un ans il était de retour à Meulebeke.

Il n'est pas absolument établi que les parents du jeune homme tenaient à lui voir embrasser la carrière artistique. Ses frères faisaient un commerce de toiles que lui-même

1. M. Édouard Fétis a consacré une notice à Pierre Vlerick dans ses *Artistes belges à l'Étranger*, tome II, page 350. Bruxelles, 1865.

négligeait fort, prenant le meilleur de son temps pour la peinture et la poésie. Les « esbattements » qu'il composa et mit en scène lui créèrent dans la contrée une véritable réputation.

Ainsi, par exemple, il fit voir un *Déluge* où, non seulement, une toile peinte rendait fort bien l'effet des eaux montantes, mais où le respect de la vérité allait jusqu'à faire tomber sur les spectateurs une épouvantable averse. On en parla longtemps au village.

Puis le jeune homme courait les concours de sociétés de rhétorique et remportait des prix de déclamation, en même temps qu'il se faisait connaître comme peintre et peignait quelques tableaux pour les villages voisins.

En 1570, les parents de van Mander lui permirent d'entreprendre le pèlerinage d'Italie, à la condition, toutefois, que l'oncle François, fixé à Gand, le prémunirait par ses conseils contre les dangers du voyage que lui-même avait fait dans sa jeunesse. Cela prit un certain temps et le jeune artiste n'arriva à Rome qu'en 1575, après avoir visité en route, comme c'était l'usage, les maîtres les plus distingués.

Le séjour des artistes flamands en Italie n'avait pas pour but exclusif le complément de leurs études; beaucoup y cherchaient l'occasion d'utiliser leur savoir et s'ils étaient, en général, médiocrement payés, ils ne manquaient pas de travaux, surtout vers la fin du xvie siècle. Aussi les Néerlandais et les Allemands formaient-ils à Rome un groupe compact, dont l'Anversois Spranger était le chef reconnu.

La protection de ce peintre, alors très acclamé, valut à van Mander le double avantage d'échapper au désœuvrement et au contact trop immédiat de la fameuse « bande » de ses compatriotes, fort adonnés au culte de Bacchus. Lui-même, dans son poème de la peinture, hésite à conseiller aux jeunes peintres le voyage de Rome à cause des dangers que leur offre la fréquentation des artistes de leur pays.

Un gentilhomme de Terni voulut que van Mander décorât les murs de sa demeure d'épisodes de la Saint-Barthélemy. Étrange sujet, en vérité, pour un peintre qui allait si tôt éprouver lui-même les cruels effets des discordes civiles ! Il eut aussi à peindre pour divers prélats des paysages exécutés à fresque.

Le biographe de van Mander nous dit qu'il était habile à traiter les ornements dans la manière dite « grotesque », et l'assertion est pleinement justifiée par un tableau commémoratif placé à l'hôtel de ville de Harlem, au-dessous de la mâchoire de baleine offerte par Linschoten à sa ville natale. Mais on ne peut admettre que van Mander fût des premiers à pénétrer dans les *Grotte* romaines, comme l'avance le biographe, attendu que Raphael et ses élèves avaient largement utilisé le style d'ornementation antique. Il faut tout simplement s'en tenir à ceci : que notre artiste, étant à Rome, s'occupa d'étudier, d'après les originaux mêmes, les ornements des anciens.

Malheureusement, quel que fût son bon vouloir et son assiduité au travail, il ne put se soustraire à l'influence du mauvais goût régnant en Italie, et quand sonna l'heure du retour, l'on peut dire que si l'École flamande comptait un habile praticien de plus, elle allait tirer un médiocre profit de ses exemples.

Nous savons par van Mander qu'en 1577 il était à Nuremberg, et nous savons aussi que la même année il exécuta au cimetière de Krems, en Autriche, des peintures déco-

ratives[1]. Spranger avait également quitté l'Italie et s'occupait à Vienne des préparatifs de l'entrée de l'empereur Rodolphe II ; il sollicita et obtint le concours de son ancien camarade.

Nous acceptons comme vrai que van Mander reçut de la part de l'empereur des propositions d'entrer au service du monarque. Rodolphe avait un goût prononcé pour les arts et appréciait fort les œuvres flamandes. Il existe encore une peinture du maître au musée de Prague.

Quoi qu'il en soit, le village de Meulebeke fut bientôt appelé à faire une réception triomphale au plus illustre de ses enfants. Toute la jeunesse de l'endroit se porta à la rencontre de van Mander pour lui faire escorte jusqu'à la demeure paternelle. Hélas ! la joie du retour allait être bientôt troublée par un lamentable concours d'événements.

La « Pacification de Gand » (1576), et l' « Édit perpétuel » qui suivit de près ce grand acte, ne donnèrent aux Pays-Bas qu'une éphémère tranquillité. De fait, le principe de la libre pratique du culte réformé gardait des adversaires violents, malgré l'adhésion donnée par le clergé lui-même à l'acte de 1576. Alors que les principales villes flamandes étaient au pouvoir du Taciturne, le parti des « Malcontents », composé surtout de bandes wallonnes armées, parcourait les campagnes, semant partout la terreur et la ruine.

Le village de Meulebeke ne fut pas un des moins éprouvés, et la résistance héroïque de ses habitants aux hordes de pillards, ne fit que lui attirer de plus cruelles représailles.

La famille van Mander dut chercher son salut dans la fuite ; au milieu de ses préparatifs de départ, elle se trouva surprise par la soldatesque. Carel, depuis son retour, avait trouvé le temps de se marier ; il avait laissé à Courtray sa jeune femme[2] et son enfant, et s'occupait de convoyer vers la ville les récoltes de son père pour les mettre en sûreté, quand lui-même se vit assailli par un gros de soldats qui, après l'avoir complètement dépouillé, s'apprêtaient à le pendre, lorsqu'une circonstance presque miraculeuse lui sauva la vie. Dans un officier que le hasard amenait sur la route, le futur auteur de la *Vie des Peintres* reconnut un ancien compagnon de Rome. Quelques mots d'italien conduisirent à une reconnaissance, et le pauvre artiste, débarrassé de ses liens, put voler au secours de ses proches. Leur demeure, hélas ! n'était qu'un monceau de ruines ; tout avait été saccagé. Mais Adam van Mander, grâce à un habile stratagème, avait pu sauver au moins quelque chose de l'avoir paternel. Se mêlant aux pillards et parlant français, il avait réussi à se faire passer pour un des leurs. Fouillant les meubles avec acharnement et brandissant une grande épée, il s'était mis à la poursuite de sa mère elle-même, la contraignant de lui remettre ses bijoux. Bref, il joua son rôle en parfait comédien.

1. Le biographe dit à Bâle. De Jongh rectifie cette erreur dans son édition de 1764, tome II, page 240.
2. Elle s'appelait Louise Buse. (*Biographie des hommes remarquables de la Flandre occidentale*, tome II, page 217. 1844.)

Chargée des maigres épaves de sa fortune, la famille put gagner pédestrement Courtray, les fils portant le vieux père impotent.

Le biographe de van Mander nous le montre ensuite travaillant à Courtray en 1581, en 1582 à Bruges, où il s'était réfugié pour échapper à la peste qui décimait Courtray et à laquelle avaient succombé la sœur du peintre, son mari, Pierre Pype, peintre aussi, et leurs enfants. Le voyage de l'une à l'autre ville ne se fit pas sans danger. Écoutons l'écrivain anonyme : « Carel partit pour Bruges en 1582 avec sa femme et son enfant, emportant quelques hardes et un peu d'argent. Les Malcontents leur prirent en route jusqu'au dernier vêtement ; ils allèrent jusqu'à dépouiller l'enfant de ses langes et la mère en fut réduite à s'envelopper d'un lambeau d'étoffe que les soldats lui avaient laissé. Carel, de son côté, avait pour tout vêtement une vieille couverture. Heureusement que, dans une pauvre petite jupe de dessous, la femme avait ménagé une pochette que n'avaient point trouvée les soldats et qui contenait une pièce d'or. Van Mander sauta de joie quand sa femme lui révéla le secret. « Courage ! » s'écria-t-il ; « si nous gagnons la ville sans autre encombre, tout ira bien. » Et tandis que sa femme pleurait, lui se mit à chanter à voix haute. « Je peindrai tant et si allègrement, qu'il nous viendra bien des habits et de l'argent », dit-il, et, prenant l'enfant des bras de sa mère, il se mit à gambader d'une façon si drôle que la pauvre femme finit elle-même par rire. Dans ces dispositions ils parvinrent à la ville et van Mander rencontra d'emblée parmi les peintres une vieille connaissance, Pierre Weyts, qui lui donna de l'ouvrage, et il put gagner sa vie. »

Il ne saurait être question, ce nous semble, de révoquer en doute la véracité de ce naïf récit. Le départ de van Mander pour Bruges eut lieu, comme on l'a vu, en 1582 ; il faut insister sur ce point. En effet, la bibliothèque de Harlem possède une curieuse brochure sur la venue des Flamands dans cette ville, et parmi eux, à la date de 1579, figure *Carel van Mander de Meulebeke, avec femme et enfants*[1]. Cette date est évidemment erronée.

Le document dont il s'agit est une supplique à la municipalité de Harlem, en vue d'obtenir l'institution d'une gilde de blanchisseurs de toiles et de fils. Elle expose l'importance acquise par une industrie « introduite depuis plus de soixante ans par les réfugiés de la Flandre ».

Les pétitionnaires rappellent avec joie l'accueil hospitalier fait à leurs pères. « On peut dire que la Hollande, — ainsi s'expriment-ils, — est devenue, par la grâce divine, le refuge des malheureux persécutés et traqués... L'honneur et la louange reviennent surtout à notre bonne ville de Harlem dont LL. SS. les bourgmestres se sont montrées si pleines de compassion pour les pauvres réfugiés, les accueillant comme une mère accueille son enfant. Car la Hollande ayant secoué le joug des Espagnols, ceux-ci se sont rejetés sur le Brabant et la Flandre, faisant cruellement souffrir les

1. *Memoriael van de Overkomste der Vlamingen hier binnen Haerlem*. L'exemplaire, unique jusqu'à ce jour, de ce document imprimé, provient de la bibliothèque du docteur A. de Vries, vendue à Amsterdam en 1864. M. le professeur Alphonse Willems, de l'Université de Bruxelles, en possède une copie certifiée qu'il a bien voulu mettre à notre disposition.

populations, et ravageant les villes et les campagnes. Le 1ᵉʳ octobre 1578 ils se sont emparés de Menin et nombre de fugitifs accourant à Harlem y ont été amicalement reçus par le bourgmestre et traités comme citoyens ». (Suit la liste de quarante-quatre familles immigrées en 1578 et 1579.)

« Voyant combien libre et facile leur était la vie à Harlem, et n'étant plus violentés dans leurs aspirations religieuses, ni pressurés par la soldatesque, sous l'administration clémente d'une sage municipalité, ces gens ont cru de leur devoir de faire connaître aux autres Flamands l'accueil qui leur avait été fait, et de les engager à venir à Harlem, car la situation de la Flandre ne faisait qu'empirer, et, de la fin de 1580 jusqu'en 1581, il y eut un mouvement déplorable d'expatriation. Les réfugiés se trouvent aujourd'hui dispersés. Il en est venu se fixer ici, de six cents à sept cents familles... »

Sachant par van Mander lui-même que son arrivée à Harlem datait du commencement de l'année 1583 [1], il devient inutile de nous arrêter plus longtemps à discuter la requête des blanchisseurs de toiles. D'autre part, ce document a sa valeur, car il explique très bien les raisons de départ de van Mander et sa présence en Hollande. Le biographe le disait d'ailleurs :

« La tranquillité manquait à Bruges ; l'ennemi se rapprochait de jour en jour et la peste sévissait. Carel s'embarqua alors pour la Hollande avec sa femme et sa mère, et se fixa dans l'antique et noble cité de Harlem où il trouva à faire pour l'un et l'autre des travaux de peinture et de dessin. »

Il est assez généralement admis que le « fait de religion », comme on disait en ce temps-là, ne fut pas étranger à l'expatriation de van Mander ; nous avouons n'en rien savoir, car ce n'est pas la lecture du *Livre des Peintres* qui nous édifie là-dessus. Pas un seul passage ne révèle les convictions de l'auteur, et, d'autre part, ses protestations indignées à l'adresse des iconoclastes n'annoncent pas précisément un sectaire.

N'oublions pas, toutefois, que son enthousiasme pour le passé artistique de la patrie devait lui rendre extrêmement douloureuse la pensée de tant de nobles travaux disparus. Rien, à ses yeux, ne légitime, n'excuse ces destructions sauvages.

La ville de Bruges, où le peintre s'était rendu en quittant Courtray, fut une des plus éprouvées par les luttes religieuses [2]. Protestants et catholiques y furent aux prises pendant plusieurs années, frappant tour à tour de l'amende, de la prison ou de l'exil les notabilités du parti vaincu. Il est de toute évidence qu'en choisissant Harlem pour lieu de refuge en 1583, van Mander avait pour objet essentiel d'y trouver le calme nécessaire à ses travaux, en attendant que des jours meilleurs vinssent à luire pour la Flandre. De fait, ni lui, ni les siens n'y retournèrent jamais et lui-même mourut protestant.

La réputation de van Mander l'avait précédé en Hollande et l'accueil qu'il reçut

1. Biographie de Corneille Cornelissen. (Voy. tome II, chapitre xxxv.)
2. Voir à ce sujet, Weale, *les Troubles à Bruges* (2 et 3 juillet 1579), dans la Revue *la Flandre*, tome III, page 420 ; et J. P. van Male, *Geschiedenis van Vlaenderen van het jaer 1566, etc.*, dans les *Annales de la Société d'Émulation de Bruges*, in-4°, 1842.

dans ce pays fut particulièrement cordial. Jacques Rauwaert devint, dès l'origine, son protecteur, et la biographie de Martin Heemskerk nous fera constater avec quelle générosité il ouvrait sa bourse aux artistes.

Ce Rauwaert était-il parent d'un autre Jacques Rauwaert, brugeois, qui fut le collaborateur d'Hubert Goltzius et mourut en 1568? Nous ne saurions le dire; toujours est-il que les premières peintures que van Mander exécuta en Hollande furent acquises par cet amateur. C'étaient, paraît-il, des grisailles.

Lié bientôt avec Henri Goltzius et Corneille Cornelissen de Harlem, van Mander s'associa à ces deux confrères, et ils eurent en commun un atelier pour l'étude du modèle vivant.

Des auteurs modernes nous parlent d'une sorte d'académie; nous pensons qu'ils se trompent. Selon toute vraisemblance, Goltzius et Corneille profitaient eux-mêmes des leçons de van Mander. Le biographe ne nous dit-il pas en effet : « Carel mit ses associés au fait de la manière italienne, comme il est facile de le constater par l'*Ovide* de Goltzius. »

La suite dont il s'agit ne vit le jour qu'en 1589 et 1590; elle précéda conséquemment le voyage de Goltzius en Italie, voyage que Cornelissen n'entreprit jamais. Il est donc permis de croire que van Mander, de beaucoup l'aîné, devint en partie responsable des exagérations qui, à dater d'une certaine époque, déparent les œuvres de Goltzius. Ce vice est surtout apparent dans les illustrations d'*Ovide*, gravées d'après le maître.

Les contemporains, toutefois, étaient d'un autre avis et van Mander ne fut pas seulement envisagé comme un homme intelligent, — à quoi il avait tous les titres, — mais comme un artiste de première valeur.

Habile, notre auteur l'était sans conteste, et, de plus, coloriste fort agréable. Nous avons parlé de son cartel accompagnant la mâchoire de baleine donnée à la ville de Harlem par Jean Huyghensz van Linschoten. Cette œuvre est datée de 1595. L'inscription a pour cadre un enlacement extrêmement heureux de figurines allégoriques : tritons, néréides, génies, attributs de tout genre.

Et si, d'autre part, on s'arrête aux nombreuses estampes reproduisant les dessins du maître, il est impossible de ne pas voir en lui un homme rompu aux difficultés matérielles de son art, et singulièrement apte, dès lors, à se tirer à son avantage des travaux les plus variés.

Du reste, les occasions ne lui firent pas défaut. Les toiles peintes alternaient avec les cartons de tapisseries, les frontispices de livres, les éléments décoratifs des verrières.

Peu d'artistes hollandais pouvaient lui être comparés pour la variété des connaissances. Sa vogue n'était donc pas imméritée.

Ce fut tout à la fin de sa carrière que van Mander fit paraître son grand ouvrage. La majeure partie avait été rédigée, assure son biographe, pendant le séjour de l'auteur au château de Sevenberghen, entre Harlem et Alkmaar, dont il avait fait sa résidence. On ne peut croire qu'il eût l'intention d'y finir ses jours, car, au moment de déposer la plume, il s'écrie : « Il est temps de reprendre mes pinceaux, et de voir s'il me sera donné de produire moi-même quelque chose qui vaille. » On eût dit qu'il sentait que

ce livre serait l'œuvre maîtresse de sa vie, qu'il survivrait de peu à sa publication.

Le 3 juin 1603 il dédie à Melchior Wyntgis, maître des monnaies de Zélande, le poème sur la *Théorie de la peinture*, bientôt suivi de l'envoi à Jacques Razet de l'*Histoire des Peintres de l'antiquité*.

Wyntgis était un des amateurs les plus éclairés de son temps; on verra son nom passer fréquemment sous la plume de van Mander à propos des œuvres de sa galerie. Razet, qui était notaire et se délassait de ses travaux professionnels en sacrifiant aux muses, comme son confrère de Bie, avait des talents variés. C'était un escrimeur de première force, un calligraphe émérite, et avec tout cela directeur d'un cours de peinture pour les jeunes filles. Lui aussi avait une galerie de tableaux.

La *Vie des Peintres italiens* fut dédiée, le 31 août, à Barthélemy Ferreris, peintre amateur, élève d'Antonio Moro, de Pierre et de François Pourbus. Aucune des œuvres de Ferreris n'est venue jusqu'à nous. Il possédait quelques tableaux de valeur, notamment un portrait de Holbein.

Le 14 mars 1604, l'*Explication des Métamorphoses d'Ovide* était offerte à Gédéon Fallet. Issu d'une famille italienne, fils d'un maître d'écriture renommé ayant formé en Hollande de nombreux élèves, Gédéon Fallet occupait le poste de secrétaire de la ville d'Amsterdam et cultivait les lettres.

Van Mander écrivit alors un ouvrage destiné à compléter l'Ovide : l'*Explication des allégories*, et le dédia au peintre Corneille Ketel. La dédicace est conçue dans les termes les plus affectueux, et l'auteur se félicite de pouvoir donner ce témoignage public de cordialité à un confrère, comme une protestation contre les sentiments de basse envie qui, partout ailleurs, divisent les gens de même profession. « L'artiste, dit-il, est par sa vocation même au-dessus de tels sentiments. »

L'ensemble des *Métamorphoses* et de l'*Explication des allégories* obtint un grand succès. En 1643 on le réimprima pour la troisième fois à Dordrecht, et même, en 1679, Joachim Sandrart en faisait paraître à Nuremberg une traduction allemande.

L'*Histoire des Peintres flamands* clôt la série des œuvres littéraires de notre auteur; elle porte une dédicace à Jean Mathysz Ban et à Corneille Gerritsz Vlasman de Harlem, avec la date du 28 juillet 1604. On trouvera plus loin le texte de cette épître dédicatoire, datée, non plus de Sevenberghen, mais d'Amsterdam, où van Mander était allé se fixer et où il expira le 11 septembre 1606.

A en juger par la dédicace de l'éditeur Pasquier van Westbusch, à la municipalité de Harlem, tout le travail de van Mander fut publié le 1ᵉʳ décembre 1604.

Henri Goltzius peignit le portrait de l'auteur, que Jean Saenredam, son élève, reproduisit en gravure pour orner le livre. Van Mander lui-même dessina le frontispice qui fut gravé par Jacques Matham, le beau-fils de Goltzius; puis, Scriverius, Adam van Mander, Pierre van Veen[1], Pierre Bor, Jacob Claeszoon, W. Bartjens, le mathématicien, Zacharias Heins, J. J. de Hoorn, Detringh, I. Targier, Schrevelius, J. J. Orlers,

1. Pierre van Veen, homme de loi et peintre amateur, était le frère d'Otto Vœnius, le maître de Rubens.

S. van Delmanhorst, I. Duym, H. J. Blommendael, J. de Mosscher[1], Jacques Celosse, P. D. Ketelaer de Coolscamp, Jacques vander Schuere, Corneille Ketel, taillèrent leurs plumes pour célébrer dignement l'ouvrage et son auteur. De quelque façon que l'on juge leurs strophes, il faut se rappeler qu'elles sont des premiers poètes du jour, et considérer, dès lors, ce que l'hommage avait de flatteur pour van Mander.

Le privilège de Pasquier van Westbusch expirait en 1612; on n'est pas absolument d'accord sur la date où parut la seconde édition du *Livre des Peintres*. Un nouveau frontispice, dessiné par Werner van Valckert, élève de Goltzius, porte la date de 1618 et l'adresse de Jacob Pietersz Wachter d'Amsterdam; mais dans cette même édition les diverses parties sont datées de 1616 et de 1617, d'où l'on est amené à conclure, avec de Jongh, que chacune des études fut publiée à part, la réunion du tout paraissant sous un frontispice commun, en 1618. L'avis de Kramm est, par contre, que deux libraires se firent la concurrence, et qu'il y aurait, en somme, deux éditions distinctes de 1617. Nous n'en pouvons rien dire; une chose est certaine, c'est que le tout sortit des presses d'un seul et même imprimeur.

L'édition de 1618 est parfois accompagnée de portraits gravés, extraits en partie du recueil de Lampsonius, en partie du *Theatrum Honoris*, de Hondius. En réalité, ce sont là de simples intercalations d'amateurs; il n'existe vraiment d'édition illustrée de van Mander que celle de De Jongh, datée de 1764.

Publiée à Amsterdam par Étienne van Esveldt, cette troisième édition avait été entreprise par Jacques de Jongh, le traducteur hollandais de De Piles. On a quelque peine à s'expliquer que l'auteur ait cru pouvoir aborder la tâche avec les faibles connaissances qu'il possédait de la matière. En effet, son programme n'était pas seulement de mettre le langage du vieil écrivain à la portée du lecteur moderne, mais il voulait aussi compléter par des notes le texte original et, si fort qu'il nous en coûte de juger sévèrement l'œuvre de notre devancier, nous devons reconnaître qu'il échoua d'une manière complète.

Le texte de van Mander n'est pas facile à interpréter; où le lecteur de son temps comprenait à demi-mot, nous avons parfois une peine extrême à saisir; encore faut-il l'expérience des œuvres artistiques pour pénétrer le sens de certaines images. Malheureusement de Jongh n'avait pas cette expérience et ne se doutait même pas des fautes qu'il commettait; la critique, d'autre part, lui faisant défaut, il accueillait de bonne foi, comme authentiques, les renseignements les plus fantaisistes et les notes les plus hasardées. En somme, son désir évident de bien faire ne put triompher que très imparfaitement de son incompétence et, il faut bien le dire, la version de De Jongh n'a rendu service à personne. La critique moderne s'en est tenue aux éditions de 1604 et de 1618, dont la dernière a incorporé dans le texte un certain nombre des rectifications de l'auteur.

Le surplus des œuvres littéraires de van Mander n'offre pour nous qu'un intérêt accessoire. Plusieurs ne virent le jour qu'après la mort de leur auteur.

Nous avons dit la rareté extrême des créations artistiques de l'historien de la

1. Jacques de Mosscher, peintre, et un des élèves de van Mander. (Voir tome II, chapitre XLIV.)

peinture flamande. Waagen lui-même déclarait ne pouvoir lui attribuer avec certitude aucune peinture. L'*Inventaire des objets d'art qui ornent les églises et les établissements publics de la Flandre occidentale* mentionne, comme existant à Saint-Martin de Courtray, un *Martyre de sainte Catherine*, et à l'hôpital de Notre-Dame, à Ypres, un *Christ présenté au peuple*.

L'authenticité de la première de ces peintures est historiquement établie. En effet, le biographe de van Mander nous apprend que l'artiste, étant à Courtray en 1581, reçut des tisseurs de nappes la commande d'un triptyque destiné à orner l'autel de la corporation à l'église Saint-Martin, et que ce triptyque représentait le *Martyre de sainte Catherine*. La description de cette peinture, dont le panneau central existe seul aujourd'hui, est de tout point correcte. La sainte est à genoux, environnée de cadavres que se disputent les chiens, et prête à recevoir le coup fatal. C'est bien l'œuvre mentionnée dans l'Inventaire de la Flandre occidentale; elle est signée et porte la date 1582. Les figures, plus petites que nature, ne manquent pas d'élégance; la composition est bien ordonnée, le coloris a de la fraîcheur, mais on ne peut dire que ce soit là une œuvre de maître.

L'*Ecce Homo* de l'hôpital d'Ypres, assez grande toile, offre une analogie presque complète avec une composition gravée par Corneille Cort en 1572, d'après Étienne Du Pérac, selon Heineken. Nous ne savons trop ce que vaut l'attribution à Du Pérac, mais à coup sûr van Mander a fait ici œuvre de copiste. Le Sauveur, Pilate et les soldats seuls sont vus en pied; à l'avant-plan la foule qui s'agite. C'est une disposition fréquente.

Le musée de Courtray, parmi ses anonymes, conserve une grisaille du *Festin de Balthasar* et une *Scène du déluge*, qui offrent assez d'analogie avec le style de van Mander pour pouvoir être de notre artiste. Ce sont, d'ailleurs, des créations d'un mérite très relatif. Le biographe anonyme parle d'une *Scène du déluge*, exécutée peu de temps après le retour d'Italie, mais la composition qu'il décrit avec assez de précision ne concorde qu'en partie avec celle du tableau que nous venons de mentionner.

La Galerie de Schleissheim possède une petite *Scène du Déluge* et un *Jugement de Midas*, attribués à van Mander; le musée de Prague une *Fête de village*[1].

Il est peut-être utile de transcrire ici l'énumération des peintures indiquées dans la notice de l'écrivain qui nous a retracé la carrière de van Mander. Nous y voyons figurer une *Prédication de saint Jean*, exécutée pour Jacques Razet; il ne serait nullement impossible que ce fût le même tableau que Frans Hals céda à son boulanger en 1654, en payement de ses dettes[2].

Voici comment s'exprime le biographe : « Arrivé à Harlem en 1583, il peignit un *Déluge* en grisaille, puis quelques petits sujets de forme ronde que M. Rauwaert acquit... En outre plusieurs grisailles qui plurent, dès l'abord, aux amateurs. Il peignit pour Rauwaert la *Passion* en douze morceaux, une *Kermesse villageoise* qui est très belle, et beaucoup d'autres choses.

1. La *Tabagie*, exposée au musée d'Amsterdam sous le nom de van Mander, n'est certainement pas du maître.
2. Vander Willigen, *les Artistes de Harlem*, page 145. Harlem, 1870.

« Jacques Razet possédait plusieurs de ses œuvres, notamment une *Prédication de saint Jean*... Le receveur Kolderman possède une *Dispersion d'un prêche*, et une autre œuvre où l'on passe sous le joug. Jean Mathysz (Ban) brasseur, possède de lui *David et Abigaïl*. Pour Razet il fit encore deux *Nuits de Noël* » (Nativités).

Après avoir cité le cartel de Linschoten, l'auteur ajoute :

« Pour maître Albert (Symonsz?) il exécuta un très joli tableau de *Jephté ;* pour Melchior Wyntgis un *Portement de croix* et plusieurs autres œuvres; pour Razet encore une *Kermesse villageoise*, un *Crucifiement* où il peignit, d'après nature, lui-même et Goltzius, très nettement traités; bref, il y a peu d'amateurs en Hollande qui n'aient de ses œuvres, car il a laissé d'innombrables tableaux et dessins. Nous nous bornons à dire que Kors Reyersz, orfèvre, possède trois de ses meilleures peintures : un *Portement de la croix*, hautement loué par tous les connaisseurs; l'*Adoration des Mages*, deux fois excellente et magistralement traitée. Le troisième tableau représente *Jacob enterrant les idoles*, œuvre où l'art n'a point été épargné.

« Pour Willem Bartjens il a fait un paysage avec des arbres et des fermes très bien traitées, et où le *Christ, entouré des Apôtres, guérit les lépreux*. De plus, une *Madone avec saint Joseph*, page des mieux étudiées. Au château de Sevenberghen il peignit pour M. Jean de Witte, échevin d'Amsterdam, deux tableaux : un *Baptême* (du Christ?) et une *Conversion de saint Paul*.

« De même pour le seigneur d'Assendelft et pour Berthoud Claeszoon à Delft il fit un beau tableau du *Jeune homme riche*. A Amsterdam, chez Nicolas Fredericksz Roch, on voit une de ses dernières et plus considérables créations : les *Enfants d'Israël traversant le Jourdain* et portant l'Arche du Seigneur, et où il s'est représenté lui-même, très ressemblant, comme un des lévites ou porteurs, et le premier possesseur de l'œuvre, M. Isaac van Gerwen avec sa première femme... Il y a, à l'avant-plan, beaucoup de coquillages et des lévriers; un braque roux montre les dents à un autre chien. Vers la même époque il peignit pour M. Jean Hendricx Zoop, administrateur de l'hôpital d'Amsterdam, les *Enfants d'Israël dansant autour du veau d'or*, et au premier plan les hommes se divertissent avec les femmes moabites.... les femmes sont richement vêtues... et dans le lointain Moïse converse avec le Seigneur. Chez M. Jean Fonteyn on voit le combat entre *Annibal et Scipion*... Le peintre y a introduit des éléphants avec leurs châteaux garnis d'archers et notamment un des animaux tombés, faisant un grand carnage avec sa trompe. Cette œuvre est de 1602.

« Il a peint encore pour Jean van Wely une *Étuve* et un *Amor omnibus idem*, et pour Guillaume[1] une *Destruction de la tour de Babel* et plusieurs vases de fleurs sauvages qui sont partis pour Hambourg.

. .

« Après sa mort on trouva peu de chose chez lui; il avait des commandes remontant à dix années. Sa dernière œuvre fut pour M. Louis Peris, à Leyde. Elle est tirée des Nombres, CXXV, où les *Enfants d'Israël se divertissent avec les femmes moabites* et

1. Probablement un fils de van Mander.

se prosternent devant Baal Peor. Le peintre y a introduit des cavaliers et une pièce d'eau où des personnages se baignent et commettent des impuretés. Au fond, dans une cabane, Phinéas et la femme moabite sont transpercés. En faisant cette œuvre, le maître a eu en vue un but spécial connu de M. Putmans, joaillier, qui dit que c'est à sa demande que le tableau a été peint... Outre cela, on ne trouva que des ébauches. »

Au musée épiscopal de Harlem se trouve également un tableau de van Mander : la *Nativité*[1], bonne composition, d'un coloris fort agréable. Nous savons par le biographe du peintre qu'il fut appelé deux fois à exécuter ce sujet pour des amateurs de Harlem, ce qui vient à l'appui de notre attribution.

L'inventaire des tableaux de Charles de Croy, duc d'Arschot, dressé en 1613, mentionne une peinture sur bois, d'environ sept pieds de long sur quatre de haut, « contenant l'*Histoire de la femme paillarde condamnée par les Juifs*, protégée et défendue de la lapidation par Notre-Seigneur, représentée par plusieurs personnages, somptueux édifices et palais; de la main de K. V. Mander[2]. »

Cette description détaillée permettra peut-être de retrouver un jour le tableau.

Pour les fabricants de tapisseries de Delft, pour les tisseurs de nappes, van Mander livra de nombreux cartons : « Des salles entières de tentures », dit le biographe, furent exécutées pour Spierincx[3]. Puis les peintres verriers recoururent à son talent d'ornemaniste; il fut, en somme, très occupé.

Si les tableaux de van Mander sont rares, il n'en est pas de même des estampes exécutées d'après ses dessins, relativement assez nombreuses. On ne peut contester qu'elles ne révèlent un homme singulièrement au fait de la pratique de ce genre de créations, et, en définitive, un compositeur agréable, bien que très maniéré.

On lui attribue aussi une eau-forte, planche très rare; mais cette œuvre est datée de Copenhague, le 4 mai 1631, et elle procède par conséquent du petit-fils de notre auteur.

Van Mander mourut, comme nous l'avons dit, le 11 septembre 1606. Le biographe fait de sa dernière maladie et de ses funérailles un récit d'une émouvante simplicité. « Carel était, dit-il, fort tourmenté d'un mal dont il espérait pouvoir triompher par sa propre intelligence; mais, comme son état s'aggravait de jour en jour, il recourut à un médecin qui, présumant trop de son savoir, fit prendre au malade un tel nombre de pilules purgatives qu'on le vit rapidement dépérir, contrairement à l'attente du praticien, plus prodigue de promesses que de secours. Mais le Ciel avait décrété que tout remède serait vain; c'est un problème de vivre quand la mort est là.

« Les frères du malade se désolaient à bon droit. Voyant les spasmes que provoquait chez lui la souffrance et constatant d'autres symptômes alarmants, tels que le refroidissement des extrémités, le ralentissement du pouls, l'affaiblissement de la vue et la décoloration du nez, Adam lui dit : « Frère, votre état me semble grave. » Il reçut cette réponse : « Tant mieux; nul ne peut comprendre ce qu'est l'agonie. »

1. N° 383.
2. Pinchart, *Archives des arts, sciences et lettres*, tome I⁽ᵉʳ⁾, page 161.
3. Ce fut surtout le fils de van Mander qui exécuta pour Spierincx, à Delft, des cartons de tapisseries.

« La nuit fut agitée ; vers le jour on rappela le docteur tout surpris de voir l'état de son malade et qui allait redisant : « Il n'y a nul danger, vous ne connaissez pas « son mal, il en reviendra » ; paroles d'un homme dont la sagesse n'est que folie, dans une matière qui échappe à notre entendement ! Il prescrivit encore une potion à laquelle le malade avait à peine touché qu'il fut pris du frisson. On chercha vainement à ramener en lui la chaleur à l'aide de couvertures chauffées ; la vue s'affaiblit de plus en plus et la parole s'arrêta. On prodigua au mourant les paroles de consolation, lui disant de penser aux mérites de Jésus-Christ, l'agneau sans tache, qui efface les péchés du monde ; son fidèle ami, Jacques Razet, dit l'*In manus tuas commendo*... Il resta un temps immobile, poussant de profonds soupirs. Quand il se portait bien, plus d'une fois on l'avait entendu dire : « Quand la mort vient, il n'y a autre chose à faire qu'à rester « tranquille et à mourir » ; c'est ce qu'il fit en gémissant et en râlant, le regard fixe, le front et le nez décolorés. Les assistants étaient à genoux, priant le Seigneur de le recevoir dans sa miséricorde. C'était le 11, à midi.

« Pendant la durée de sa maladie il s'était désintéressé de tout, n'avait fait quant à sa femme et à ses enfants aucune recommandation, ne les avait confiés à personne. Il laissait une veuve et sept enfants en vie ; trois autres étaient morts.

« Le mercredi, le cadavre, le front ceint de lauriers, fut mis dans le cercueil ; huit hommes le chargèrent sur leurs épaules et, suivis d'un cortège de plus de trois cents personnes, le portèrent à la grande église, où l'inhumation se fit sous une pierre, à gauche du chœur, à un pas environ du mur de l'extrémité sud-est, non loin d'un petit pilier attenant au mur, le corps placé dans la direction du sud. »

Les honneurs funèbres rendus à van Mander disent assez la haute estime dont la Hollande avait appris à entourer sa personne et ses travaux ; son livre, qui lui créait des titres impérissables à la gratitude du peuple au milieu duquel s'étaient écoulées les années les plus heureuses de son existence, reflétait aussi à chaque page la dignité, l'élévation des vues et l'inébranlable amour de la vérité de l'homme qui venait de disparaître.

En 1609, le même Pasquier van Westbusch qui avait été l'éditeur du *Livre des Peintres* réunit, en un ensemble, les élégies composées sur la mort de van Mander[1]. Le latin et même le grec devaient redire à la postérité toute l'étendue du deuil de la nation.

Monument éphémère, auquel a survécu le livre que nous entreprenons de rééditer, avec la conviction de rendre encore service à ceux que préoccupe le glorieux passé de l'École néerlandaise.

Le nom de Carel van Mander se transmettait au fils aîné du maître, peintre comme lui. En 1617, à l'époque où paraissait la biographie de son père dont il avait été l'élève, Carel van Mander II était fixé à Delft et y travaillait surtout pour Spierincx, le fabricant de tapisseries[2]. Une commande importante du roi de Danemark, Christian IV,

1. *Epitaphien often grafschriften gemaeckt op het afsterven van Carel van Mander.*
2. *L'Art* a reproduit une de ses tapisseries appartenant au prince Demidoff. 1880, tome Ier, page 41. Une autre fort belle tenture, signée *K. Mander fecit an 1619*, figura à l'Exposition d'Arts industriels de Bruxelles en 1884. Elle représentait l'*Incendie de Rome*, et appartenait à M. Léon Somzée.

procura à van Mander l'occasion de se rendre à Copenhague. Un contrat existant aux archives de cette ville, et publié il y a quelques années [1], a fait connaître que vingt-six grandes tentures, représentant des épisodes de la guerre contre les Suédois, furent exécutées à Delft, d'après les cartons de van Mander le jeune, pour orner le château de Frederiksborg. Carel mourut à Delft, en 1623, laissant un fils nommé Carel encore, lequel fut, à son tour, un peintre distingué au service du roi de Danemark. Il était parti fort jeune pour Copenhague, avec sa mère, en vue d'y terminer des affaires restées en souffrance par la mort du chef de la famille. Le troisième Carel van Mander était surtout portraitiste ; ses œuvres se conservent encore dans les palais et les musées de Copenhague. Il peignit un portrait de Vondel, ce qui a fait supposer qu'il séjourna au moins quelque temps en Hollande.

Poète comme son aïeul, Carel chanta... le tabac à priser ! Il mourut à Copenhague en 1672, transmettant à son fils le prénom illustré par trois générations d'artistes [2].

Carel van Mander IV fut un habile facteur d'instruments de précision et devint le père d'un cinquième Charles, capitaine danois et bon graveur.

Enfin, en 1748, brillait sur la scène danoise Odile van Mander, qui devint par son mariage Mme Linckwitz et mourut en 1769.

Ces précieux renseignements ont été recueillis par le docteur Burman Becker, de Copenhague, et transmis par lui à la Société historique d'Utrecht, en 1856.

Nous avons dit que van Mander eut pour élève Frans Hals. Outre ce peintre éminent, il forma Jacques de Mosscher, admis à la gilde de Harlem, en 1593 [3], Evert Krynsz. Vander Maes, inscrit à la gilde de La Haye, en 1604 [4], Jacques Martensz, François Venant, Corneille Enghelsen Verspronck, et d'autres dont les œuvres ne sont pas venues jusqu'à nous.

1. *Kronyk van het historisch Genootschap gevestigd te Utrecht*, tome III, page 62, 1856; page 326, 1857.
2. Par une communication de M. Weale, nous apprenons que M. le docteur Théodore Gaedertz, à Lubeck, possède le portrait de Carel van Mander III, celui de sa femme et de sa belle-mère.
3. Vander Willigen, *les Artistes de Harlem*, page 227. Harlem, 1870.
4. Obreen, *Archief voor nederlandsche Kunstgeschiedenis*, tome III, page 260.

DÉDICACE DE L'AUTEUR

A mes bons amis, les honorables JEAN MATHYSZ BAN et CORNEILLE GERRITSZ VLASMAN, affectionnés et à double titre beaux-frères, amateurs d'art à Harlem.

L'adage, souvent répété, que l'illustre poète Virgile met dans la bouche de l'amoureux Corydon : que le penchant de chacun l'entraîne, se vérifie trop fréquemment pour qu'il faille s'arrêter à prouver sa justesse.

Il est manifeste que tout désir et tout penchant de l'homme, si l'on en excepte la satisfaction de ses besoins matériels, le porte irrésistiblement vers les choses qui s'associent le mieux à son tempérament. Celui qui est doué d'un esprit noble et élevé se délecte des créations sublimes qui paraissent triompher de la nature elle-même et au nombre desquelles se rangent, en première ligne, les œuvres artistiques qui étonnent et charment ses regards et qu'il lui est donné de savoir apprécier.

Il se peut, selon moi, honorés seigneurs et bons amis, que telle est la cause, qu'unis par la conformité des goûts, comme vous l'êtes doublement par les liens du mariage, ayant épousé la sœur l'un de l'autre, vous êtes animés aussi d'un égal amour pour les perfections et la splendeur d'un art dont vous vous appliquez à réunir les productions les plus parfaites qu'aient pu former les mains les plus habiles, mettant autant de bonne grâce que d'empressement à les montrer aux étrangers et aux amateurs, leur offrant, en outre, d'une manière si courtoise vos propres œuvres, c'est-à-dire l'imitation de Bacchus ou le dieu lui-même, car les respectables ancêtres de Vos Seigneuries ont dès longtemps pratiqué cet art précieux donné par le vaillant Bacchus ou Dionysos, le premier brasseur, aux peuples privés de la vigne.

Et, de même que Bacchus, le roi d'Égypte, fut législateur et initia le peuple au commerce, de même aussi vos aïeux, à l'un et à l'autre, ont été bourgmestres et échevins de la fameuse ville de Harlem, commerçant avec leurs propres navires.

En outre, vous, seigneur Jean Mathysz, n'êtes pas seulement un amant de notre art, mais un habile orfèvre, ayant longtemps habité la glorieuse Rome, visité Naples et d'autres villes d'Italie, étant pour notre Goltzius un fidèle et agréable compagnon de voyage[1].

Donc, j'ai nombre de raisons pour vous dédier conjointement mes relations de la vie des célèbres peintres néerlandais, la démarche étant justifiée mille fois et au delà. Souhaitant de tout cœur que mon hommage soit agréé par l'un et l'autre de vous comme un témoignage de ma sympathie et accueilli avec bienveillance, je prie le Très-Haut d'accorder à Vos Seigneuries toutes choses utiles, bonnes et salutaires.

D'Amsterdam, le 28 juillet 1604.

Votre serviteur et ami dévoué,

CAREL VAN MANDER.

1. Voir la biographie de Henri Goltzius (tome II, chapitre XXIX).

AVANT-PROPOS

A LA VIE DES
ILLUSTRES PEINTRES NÉERLANDAIS ET ALLEMANDS

Il est bien permis d'espérer que les siècles futurs ne verront pas s'effacer la mémoire ni tarir l'éloge des peintres éminents. Toutefois, tenons pour certain que les noms, la vie et les travaux des glorieux représentants de notre art, seront d'autant plus sûrement transmis à nos descendants et dignement appréciés d'eux, qu'une relation fidèle viendra les rappeler sans cesse et les soustraire à l'action destructive du temps, dont la bêche aurait bientôt fait de les ensevelir dans la fosse de l'oubli.

On s'étonnera, peut-être, qu'un pareil livre voie le jour; que tant de peine soit consacrée à un sujet que d'aucuns envisageront comme de trop minime importance, estimant que seuls, les faits d'armes des grands capitaines méritent d'occuper la plume de l'écrivain. On estimera qu'un Marius, un Sylla, un Catilina, et d'autres destructeurs d'hommes ont plus de titres à passer à la postérité que nos glorieux génies, ornements de l'humanité dans les temps anciens et modernes. Il me serait bien difficile d'admettre une chose pareille.

Sans doute, il ne manque pas d'auteurs qui consacreront de préférence leur savoir et leur temps à retracer les sanglants épisodes de l'histoire nationale, mais je conviendrais peu à pareille tâche.

J'ai pour premier motif mon ignorance de ce genre de travaux, et pour second, les préoccupations et les dangers dont nous menace la fureur des discordes.

Au cas où je pusse me résoudre à pareille tâche, je mériterais que Cynthius[1] me tirât les oreilles et de m'entendre dire : « Ce n'est point

1. Surnom donné à Apollon, de la montagne de Cynthie où le dieu était né.

ton rôle de retracer les combats, de nous parler des éclats de la poudre, mais bien de relater les coups de pinceau et de décrire les œuvres d'art. » Aussi ai-je grandement préféré me vouer au Livre des Peintres et nul, sans doute, ne m'en voudra de ce travail volontairement entrepris.

Je me souviens qu'autrefois mon maître Lucas de Heere, de Gand, s'était mis à écrire en vers ce sujet de la vie des célèbres peintres. Mais l'œuvre s'étant égarée, il n'y a guère d'espoir qu'elle revienne au jour[1]. Elle m'eût grandement servi, car j'ai eu des peines infinies à rechercher et à me procurer bon nombre de mes renseignements.

Il est vrai que pour ce qui concerne les peintres italiens ma tâche a été considérablement allégée par les écrits de Vasari, lequel traite longuement de ses compatriotes : en quoi il a eu le grand avantage de pouvoir s'appuyer de l'autorité du sérénissime duc de Florence, par l'autorité et l'intervention duquel il a pu réaliser bien des choses. Pour ce qui concerne nos illustres Néerlandais, j'ai fait de mon mieux en vue de les réunir et de les classer dans un ordre convenable, chacun en son temps.

Je n'ai pu obtenir en ceci qu'un concours infiniment moindre que mon zèle et mon vif désir ne l'eussent souhaité, la chose paraissant agréer médiocrement à beaucoup de gens. Il en est peu qui se soient montrés enclins à me seconder, leur esprit étant surtout absorbé par des choses mieux faites pour garnir le garde-manger.

De là résulte que je n'ai pu toujours arriver à connaître beaucoup de circonstances, les dates et lieux de naissance et de décès, et autres choses pareilles qui sont de nature à rehausser un récit du mérite de la précision. Malheureusement, c'est là un point extrêmement difficile à atteindre et même irréalisable, car certains individus à qui l'on s'adresse pour obtenir des renseignements touchant leur propre père, l'année de sa naissance ou de sa mort, vous répondent qu'ils n'en savent rien, ayant négligé d'en tenir note.

Mais je pourrai dire, à l'exemple de Pline et de Varron : « un tel

1. Nous nous occuperons de cette question dans la biographie de Lucas de Heere (tome II, chapitre 1ᵉʳ).

vivait en telle année, il florissait à telle époque, sous le règne de tel empereur, duc, comte », comme ces anciens citent l'olympiade en laquelle vivait et travaillait un artiste.

Je saurai prouver de la sorte ma conscience et mes efforts.

Je débuterai par les deux éminents frères de Maeseyck, Hubert et Jean, qui de bonne heure ont enfanté des merveilles, employé les couleurs d'une façon remarquable et dessiné avec assez d'adresse pour que l'on puisse s'étonner qu'ils aient pu se produire d'une manière si éclatante à une époque tant lointaine. Je ne trouve pas que dans la Haute ou la Basse-Allemagne des peintres soient connus ou cités avant eux.

De plus, jusqu'à notre temps, je mentionnerai, autant que faire se pourra, les nobles artisans, les hommes de génie qui ont contribué au progrès de l'art.

S'il m'arrive d'omettre quelqu'un, qu'on ne se hâte point de m'accuser d'agir de la sorte par mauvais vouloir et intentionnellement, mais qu'on y voie exclusivement l'absence de données suffisantes. Car je ne voudrais en ceci faire tort à personne, qu'il s'agisse d'illustrations du temps passé et dont la dépouille est réduite en poussière, ou de contemporains dont les nobles travaux étonnent encore le monde.

Que l'on ne m'en veuille pas davantage de parler des maîtres de notre temps, car il est plus facile d'être circonstancié, précis et véridique pour ce qui les concerne, que pour les hommes qui, depuis plusieurs années, ont disparu et sont presque tombés dans l'oubli, et au sujet desquels on serait heureux d'être mieux renseigné.

D'ailleurs, d'autres et de plus éminents écrivains en ont agi de même, notamment Vasari dont les livres ont parlé au public de Michel-Ange et de beaucoup d'autres artistes, de leur vivant même, glorifiant leur nom comme une conséquence légitime de l'éclat de leur mérite.

Je dois donc espérer qu'on ne me fera point un grief d'avoir procédé comme je l'ai fait, mais qu'au contraire on m'en saura gré. Adieu !

I

LA VIE DES FRÈRES JEAN ET HUBERT VAN EYCK

PEINTRES DE MAESEYCK

Notre bonne et douce Néerlande, pas plus dans le passé qu'aujourd'hui, n'a été privée de la gloire d'hommes illustres par la vertu ou le savoir. Sans rappeler les palmes moissonnées en des lieux très divers par la vaillance de nos guerriers, n'avons-nous pas aussi l'honneur d'avoir vu s'élever de notre parterre fleuri ce phénix de la science, Érasme de Rotterdam, qui, pour les temps modernes, peut être cité comme le père de la noble langue du Latium ? Et le Ciel dans sa clémence ne nous a-t-il pas donné aussi le plus haut renom dans la peinture ? Car, en effet, ce que ni les Grecs, ni les Romains, ni les autres peuples, ne sont parvenus à réaliser en dépit de leurs efforts, il a été donné de l'accomplir au célèbre Campinois Jean van Eyck, né à Maeseyck, au bord de la délicieuse rivière la Meuse, désormais rivale de l'Arno, du Pô, du Tibre impétueux lui-même, car ses rives se sont illuminées d'un tel éclat que l'Italie, terre des arts, en a été éblouie et s'est vue contrainte d'envoyer en Flandre la peinture, son propre nourrisson, pour aller s'y abreuver à d'autres mamelles.

Doué dès son jeune âge d'une vive intelligence, et manifestant de hautes aptitudes pour le dessin, Jean van Eyck devint l'élève de son frère Hubert, son aîné d'un bon nombre d'années. Hubert était un très habile peintre ; mais on ignore qui fut son maître.

Tout porte à croire qu'en ces temps reculés il n'y avait en un lieu si aride et si désert qu'un bien petit nombre de peintres et nul exemple de quelque valeur à suivre. Selon toute vraisemblance, Hubert vit le jour vers 1366 et Jean plusieurs années après [1].

[1]. Van Mander s'en rapporte exclusivement aux dires de son maître, Lucas de Heere, ainsi qu'aux assertions de van Vaernewyck. (*Historie van Belgis*. Gand, 1574.) Le vieil écrivain gantois rapporte que

Quoi qu'il en soit, que leur père ait été peintre ou non, il paraît que le génie artistique possédait toute la famille, car une sœur d'Hubert et de Jean, Marguerite van Eyck, est célèbre comme ayant pratiqué la peinture avec beaucoup de talent, et à l'exemple de Minerve, repoussant Hymen et Lucine, elle est demeurée dans le célibat jusqu'à la fin de ses jours[1].

Il est avéré que c'est à l'Italie que la Néerlande doit l'art de la peinture, c'est-à-dire l'emploi des couleurs à la colle et à l'albumine, car ce procédé fut d'abord pratiqué en Italie, à Florence, en l'an 1250, comme nous l'avons relaté dans la vie de Jean Cimabuë.

Les frères Jean et Hubert van Eyck ont produit beaucoup d'œuvres à la colle et au blanc d'œuf, car l'on ne connaissait jusqu'alors aucun autre procédé, si ce n'est celui de la fresque employé en Italie[2].

La ville de Bruges, en Flandre, regorgeait de richesses, par le fait du florissant commerce qu'y pratiquaient diverses nations, très au delà du reste des Pays-Bas, et comme l'artiste recherche les centres prospères dans l'espoir d'y trouver meilleure rémunération, Jean alla se fixer dans la susdite ville de Bruges où affluaient alors les négociants de

les deux van Eyck figurent à cheval sur l'*Adoration de l'Agneau*, et c'est de l'aspect même de leurs portraits, réels ou supposés, qu'il part pour fixer l'âge respectif des deux frères. La critique moderne admet l'année 1370 comme date de naissance d'Hubert; l'année 1390 pour celle de Jean.

1. Marguerite van Eyck n'a laissé aucune œuvre authentique. Certains musées admettent son nom dans leurs catalogues, mais sans argument probant à l'appui de leurs attributions. On trouvera dans les *Anciens Peintres flamands*, de Crowe et Cavalcaselle, une analyse du bréviaire du duc de Bedford, à la Bibliothèque nationale de Paris, recueil dont les miniatures ont été attribuées à Marguerite van Eyck. (Voyez Crowe et Cavalcaselle, *Geschichte der altniederlændischen Malerei, bearbeitet von A. Springer*, pages 154 et suiv. Leipzig, 1875.)

2. S'il n'est pas possible de contester aux frères van Eyck l'honneur d'avoir opéré dans la peinture une véritable révolution, il serait contraire à toute vérité d'admettre qu'avant eux l'on ne peignît pas à l'huile. Nombre d'auteurs l'ont démontré. Le moine Théophile qui écrivit au XIIe siècle une définition des divers arts, *diversarum artium Schedula*, dit nettement au livre Ier, chapitre XXVI : « Prenez les couleurs que vous voulez poser, les broyant avec de l'huile de lin sans eau, et faites les teintes des figures et des draperies. » M. Ch. Locke Eastlake, dans ses *Materials for a History of oil painting* (Londres. 1847), parle de travaux exécutés en Angleterre en 1236 et 1239. M. G. Demay, *De la peinture à l'huile en France au commencement du XIVe siècle* (*Mémoires de la Société nationale des antiquaires de France*, tome XXXVI, 1876), fait connaître un contrat par lequel Pierre de Bruxelles, peintre à Paris, s'engage à décorer de compositions, etc., une galerie du château de Conflans. Le contrat, qui est de 1320, stipule que « *seront toutes ces choses faites à huille et des plus fines couleurs que l'on pourra* ». M. Charles De Brou, de son côté, a publié, dans la *Revue universelle des arts* de 1857, un article sur la *Peinture à l'huile avant les van Eyck*; Jehan Coste y est désigné comme s'engageant à faire pour le duc de Normandie, en 1355, « *des peintures de fines huiles* ».

tous pays [1]. Il y exécuta de nombreux tableaux à la colle et au blanc d'œuf sur bois, et vit bientôt sa célébrité se répandre dans les diverses contrées où parvinrent ses œuvres.

D'après l'opinion admise, c'était un homme instruit, versé dans les choses de son art, étudiant les propriétés des couleurs et s'adonnant, à cet effet, à l'alchimie et à la distillation. Il en vint, de la sorte, à recouvrir ses peintures au blanc d'œuf et à la colle, d'un enduit dans la composition duquel entrait une huile particulière, procédé qui obtint un grand succès à cause de l'éclat qu'il donnait aux œuvres. Beaucoup de peintres italiens avaient vainement cherché ce secret, échouant dans leurs tentatives par ignorance de la vraie méthode.

Il se fit qu'un jour Jean, après avoir exécuté un panneau auquel il avait consacré beaucoup de temps et de peine, selon son habitude, et l'œuvre étant achevée et enduite de son vernis, il l'exposa au soleil pour la faire sécher. Mais, soit qu'il eût été mal joint, soit que le soleil eût trop d'ardeur, le panneau se fendit. Jean, très contrarié de voir son œuvre détruite, se promit bien que pareille chose ne se renouvellerait plus par l'effet du soleil.

Renonçant alors à la couleur à l'œuf recouverte de vernis, il donna pour but à ses recherches la production d'un enduit séchant ailleurs qu'en plein air et dispensant surtout les peintres de recourir à l'action du soleil. Il éprouva successivement diverses huiles et d'autres matières et s'assura que l'huile de lin et l'huile de noix étaient siccatives entre toutes. Les soumettant à l'action du feu et y mêlant d'autres substances, il finit par obtenir le meilleur vernis possible.

Et comme c'est le propre des esprits chercheurs de ne point s'arrêter en chemin, il en arriva, après de multiples essais, à s'assurer que les couleurs étendues d'huile se liaient à merveille, qu'elles acquéraient en séchant une grande consistance, qu'elles étaient imperméables à l'eau, que l'huile, enfin, donnait un éclat plus vif sans le secours

1. Ceci n'est point exact. Peintre et varlet de chambre de Jean de Bavière (Jean sans pitié), du mois d'octobre 1422 au mois de septembre 1424, Jean van Eyck habita La Haye pendant ce laps de temps. Devenu peintre de Philippe le Bon le 19 mai 1425, il ne vint sans doute à Bruges qu'en cette dernière qualité. (Voir une note de M. Alex. Pinchart, insérée au tome XVIII, 2ᵉ série (1864), des *Bulletins de l'Académie royale de Belgique*, page 297.)

d'aucun vernis. Ce qui l'étonna et lui plut davantage, ce fut que les couleurs se mélangeaient mieux à l'huile qu'à l'œuf ou à la colle[1].

Jean fut, comme de juste, tout joyeux de sa découverte. Un nouveau genre d'œuvres voyait le jour à la grande admiration de tous, et bientôt la renommée eut porté le bruit de l'invention jusqu'aux contrées les plus lointaines. De l'antre des Cyclopes et de l'inextinguible Etna l'on accourut pour voir cette merveilleuse innovation, comme il est dit plus loin.

Il ne manquait à notre art que cette noble pratique pour égaler la nature ou mieux la rendre.

Si les Grecs : Apelle, Zeuxis et les autres, pouvaient voir ce procédé, leur surprise ne serait sans doute pas moindre que celle du vaillant Achille et des héros de l'antiquité au bruit des détonations de la poudre que l'alchimiste Berthold Schwartz, le moine danois, inventa en 1354, ni surtout que celle des auteurs anciens à la vue de l'imprimerie que Harlem peut s'attribuer, à juste titre, l'honneur d'avoir vue naître[2].

L'époque à laquelle, d'après mes recherches et mes supputations,

[1]. Ces diverses circonstances, dont van Mander emprunte le récit presque textuel à Vasari, nous prouvent, lorsqu'on les rapproche d'un autre passage de Théophile, la véritable ancienneté de l'emploi de la couleur à l'huile : « On peut broyer les couleurs de toute espèce avec la même sorte d'huile (l'huile de lin), et les poser sur un travail de bois, mais seulement pour les objets *qui ne peuvent être séchés au soleil;* car, chaque fois que vous avez appliqué une couleur, vous ne pouvez en superposer une autre, si la première n'est pas séchée ; ce qui, dans les images et les autres peintures, est long et trop ennuyeux. » (Livre Ier, chap. xxvii.) Il convient d'ajouter que Vasari obtint de Dominique Lampsonius, de Liège, qui, lui-même, emprunta beaucoup à Guichardin (*Description des Pays-Bas*, 1567), les renseignements sur les peintres flamands qui figurent dans son édition de 1568, et qui, d'ailleurs, sont loin d'être exacts.

[2]. Les prétentions de Harlem touchant l'invention de l'imprimerie sont aujourd'hui classées parmi les légendes. Sans nous lancer, à ce sujet, dans une dissertation qui nous mènerait trop loin et qui, d'ailleurs, n'a aucun motif de trouver place ici, nous nous bornons à reproduire un passage du beau travail de M. C. Vosmaer sur *Frans Hals* (Leyde, 1873). « La grande place de la ville de Harlem exige une exécution capitale et une réhabilitation. En 1801, on y amena du *Hortus medicus* une statue en pierre, taillée au xviiie siècle sur un dessin de Romeyn de Hooghe et qui était censée représenter l'inventeur de l'imprimerie, Laurens Janszoon Coster. En 1856, on la descendit sur une charrette et on la relégua de nouveau au jardin botanique. Sa vogue avait passé ; ce n'était déjà plus un secret pour personne qu'elle ne représentait point le père de la typographie. A sa place on érigea une nouvelle statue, en bronze cette fois, à un autre Laurens Janszoon Coster. Mais ni l'homme de pierre, ni l'homme de bronze ne peuvent affronter plus longtemps le jugement du monde entier. Le premier était un honnête citoyen, échevin et aubergiste, qui ne découvrit jamais rien ; le second, fabricant de chandelles, et de plus aubergiste, est aussi innocent que son homonyme du crime d'avoir inventé une chose aussi révolutionnaire que la typographie. Désormais la Hollande doit en faire son deuil, etc. » Que dire après cela du prétendu portrait de Laurent Coster exposé au musée de Harlem ?

HVBERTO AB EYCK, IOANNIS
FRATRI; PICTORI.

Quas modò communes cum fratre, Huberte, merenti
 Attribuit laudes nostra Thalia tibi,
Si non sufficient: addatur et illa, tuâ quòd
 Discipulus frater te superauit ope
Hóc vestrum docet illud opus Gandense, Philippum
 Quod Regem tanto cepit amore sui:
Eius vt ad patrios mittendum exemplar Iberos
 Coxenni fieri iusserit ille manu.

HUBERT VAN EYCK.
Fac-similé de la gravure du recueil de Lampsonius,
d'après le portrait faisant partie de l'*Adoration de l'Agneau.*

Jean van Eyck inventa la peinture à l'huile, doit être l'année 1410. Vasari, ou son imprimeur, se trompe donc lorsqu'il rajeunit l'invention d'un siècle [1].

J'ai des raisons pour affirmer ce que j'avance et je sais aussi que Vasari se trompe de plusieurs années dans la date qu'il donne de la mort de Jean, bien qu'il ne soit pas mort jeune, comme l'assure un écrivain [2].

Je poursuis. La nouvelle invention fut tenue secrète par les deux frères qui peignirent ensemble, ou isolément, plusieurs belles œuvres, mais Jean, bien qu'il fût le cadet, surpassa son aîné.

La plus considérable et la plus belle peinture qu'ils aient produite est le retable de l'église Saint-Jean, à Gand [3], commandé par le trente et unième comte de Flandre, Philippe de Charolais, fils du duc Jean de Dijon et dont le portrait équestre apparaît sur un des volets [4]. On dit que l'œuvre, commencée par Hubert, fut ensuite achevée par Jean. Je pense, au contraire, que, dès le début, les deux frères travaillèrent ensemble, mais que Hubert mourut avant l'achèvement du tableau en 1426 [5], car il fut inhumé à Gand dans l'église même où se trouve sa peinture. Je donne plus loin son épitaphe.

Le panneau central, tiré de l'Apocalypse de saint Jean, représente

1. On a fait observer maintes fois qu'il existe à ce sujet chez Vasari une faute d'impression. Guichardin avait parlé de la date 1410; Vasari imprima 1510.

2. Marcus van Vaernewyck, auquel van Mander emprunte la plupart de ses assertions.

3. Il s'agit de l'église de Saint-Bavon, consacrée, effectivement, à saint Jean-Baptiste. Son nom actuel lui fut donné en 1540.

4. L'*Adoration de l'Agneau mystique* ne fut pas commandée par le duc de Bourgogne, Philippe le Bon, qui n'y est point représenté, mais par un particulier de Gand du nom de Josse Vydt, allié aux Borluut, et fondateur de la chapelle que devait décorer l'œuvre. On ignore l'année de la commande.

5. Il fut inhumé le 18 septembre 1426 dans le caveau des Vydt et des Borluut. Une inscription, découverte en 1823 sur les cadres des volets, actuellement conservés au musée de Berlin, démontre que le retable ne fut achevé que six ans après la mort d'Hubert. Cette inscription porte :

[Pictor] Hubertus e Eyck major quo nemo repertus
Incepit pondus. [Quod] Johannes arte secundus
[Frater perf]ecit Judoci Vyd prece fretus
VersVs seXta MaI. Vos CoLLoCat aCta tVerI.

Nous transcrivons ce texte d'après le nouveau Catalogue du musée de Berlin (1883). « Le peintre Hubert van Eyck, le plus grand qui ait existé, commença l'œuvre, que son frère Jean, le second dans l'art, a achevée à la prière de Josse Vydt ». Le chronogramme fournit la date 1432.

l'*Agneau mystique adoré par les patriarches,* sujet très vaste, traité avec un soin extraordinaire, comme l'œuvre entière, du reste.

Au-dessus de ce panneau, l'on voit la Vierge couronnée par le Père et le Fils [1]. Le Christ tient à la main une croix de cristal enrichie de boutons d'or et d'autres ornements de pierreries et traitée avec tant de perfection qu'au dire de plusieurs artistes ce sceptre, à lui seul, coûterait un mois de travail [2].

Non loin de la Vierge on voit de petits anges chantant d'après la musique notée; ils sont peints avec tant d'art qu'on sait, en les considérant, lequel tient la dominante, la haute-contre, le ténor et la basse [3].

Au volet droit supérieur apparaissent Adam et Ève, et l'on remarque chez Adam une expression de terreur et comme de remords d'avoir enfreint le commandement divin. Sa nouvelle compagne lui offre, non pas une pomme, ainsi que la représentent d'ordinaire les peintres, mais une figue fraîche, ce qui dénote l'étendue du savoir de Jean, car saint Augustin et d'autres théologiens pensent que le fruit offert par Ève à Adam pouvait être une figue, attendu que Moïse ne spécifie pas la nature du fruit et que les premiers hommes ne se voilèrent pas avec des feuilles de pommier, mais avec des feuilles de figuier, lorsque, après leur faute, ils connurent leur nudité [4].

Sur l'autre volet on voit, si je ne me trompe, une *Sainte Cécile* [5]. De plus, le panneau central est pourvu de deux ailes ou volets doubles, mais les deux parties qui touchent au sujet principal, sont, je crois, des images qui complètent ce sujet.

Dans les autres volets apparaissent, à cheval, le comte de Flandre, comme je l'ai dit [6], et les deux peintres Hubert et Jean. Hubert est à

1. La partie supérieure se compose de trois figures isolées : Dieu le Père au centre ; à sa droite, la Vierge couronnée ; à sa gauche, saint Jean-Baptiste ; plus quatre volets, des anges musiciens et Adam et Ève.
2. Il s'agit en effet d'un sceptre et non d'une croix.
3. C'est un chœur d'anges formant un volet à part. L'original de ce volet est au musée de Berlin ; il est remplacé à Gand par la copie de Michel van Coxcie.
4. Les volets d'Adam et Ève sont au musée de Bruxelles. Ève paraît tenir à la main un citron.
5. Il s'agit d'un ange touchant de l'orgue. Ce volet, comme son pendant, est au musée de Berlin ; il est remplacé à Gand par la copie de Michel van Coxcie.
6. Nous avons prévenu le lecteur que Philippe le Bon ne figure pas au nombre des dix-neuf cavaliers formant les volets inférieurs de gauche. Ces volets sont également au musée de Berlin.

la droite de son frère par droit d'aînesse et paraît âgé comparativement à Jean. Il est coiffé d'un singulier bonnet, garni sur le devant d'une précieuse fourrure. Jean a une belle coiffure dans le genre d'un turban, dont les bouts flottent par derrière. Sur une robe noire il porte un collier rouge avec un médaillon[1].

Pour tout dire, l'œuvre est exceptionnelle et prodigieuse pour ce temps-là sous le rapport du dessin, des attitudes, de la conception, de la pureté et du fini exceptionnel de l'exécution. Les étoffes sont drapées à la façon d'Albert Dürer, et les couleurs : le bleu, le rouge, le pourpre, sont inaltérables et si belles qu'on les dirait dans toute leur fraîcheur, et elles l'emportent sur toute autre œuvre.

L'habile peintre qui m'occupe était un observateur des plus scrupuleux et l'on pourrait croire qu'il se donnait pour tâche de démentir l'assertion de Pline, qu'un peintre qui entreprend de réunir un nombre considérable de personnages en fait toujours quelques-uns qui se ressemblent, parce qu'il est dans l'impossibilité d'égaler la nature, laquelle, sur mille visages, n'en produit pas deux qui soient identiques. Dans le cas présent il y a bien trois cent trente figures[2] et pas une ne ressemble à l'autre. De plus, les têtes nous donnent les expressions les plus diverses : le recueillement divin, l'amour, la foi. La Vierge semble remuer les lèvres et prononcer les paroles du livre qu'elle lit.

Le paysage nous montre plusieurs arbres exotiques ; on peut déterminer la nature de chaque petite plante et la végétation et les terrains sont extraordinairement jolis. Il serait possible de compter les cheveux de la tête des personnages et les crins de la crinière et de la queue des chevaux, et cela est fait avec une telle transparence que les artistes en sont frappés de stupeur ; oui, l'œuvre dans son ensemble les décourage.

Nombre de princes, d'empereurs et de rois ont vu cette peinture avec non moins de plaisir. Le roi Philippe, trente-sixième comte de Flandre[3],

1. Les portraits des frères van Eyck du recueil de Lampsonius sont empruntés à l'*Adoration de l'Agneau*.
2. C'est le nombre indiqué par van Vaernewyck. Nous comptons, sur les deux faces, *deux cent cinquante-huit personnages*. Il est vrai que le tableau avait originairement une *predella* qui fut anéantie.
3. Philippe II d'Espagne.

était fort désireux de la posséder, mais n'en voulant pas priver la ville de Gand, il en commanda une reproduction à Michel Coxcie, peintre malinois, qui fit ce travail avec beaucoup de talent.

Comme on ne se procure pas chez nous de si beau bleu, Titien envoya de Venise, à la demande du roi, une sorte d'azur que l'on tient pour naturel, qui se trouve dans les montagnes de la Hongrie et qu'il était moins difficile d'obtenir avant que le Turc ne se fût emparé de ces contrées. La faible quantité de cette couleur que l'on employa au manteau de la Vierge coûta 32 ducats.

Coxcie fut amené à introduire certaines modifications dans sa copie, par exemple en ce qui concerne la sainte Cécile, que l'on voit trop de dos, ce qui n'est point gracieux. La copie fut envoyée en Espagne[1].

Il y avait au panneau principal un gradin; il était peint à la colle ou à l'albumine, et l'on y voyait un enfer, avec les damnés fléchissant le genou devant le nom de Jésus, l'agneau mystique. Mais comme le nettoyage de cette partie de l'œuvre fut confié à des peintres malhabiles, il en résulta qu'elle fut détériorée et perdue[2].

Les deux frères que l'on voit représentés à cheval, aux côtés du comte Philippe, qui était aussi duc de Bourgogne, étaient tenus par lui en haute estime, surtout Jean qui devint, dit-on, à cause de son mérite artistique et de ses vastes connaissances, conseiller intime, et le

[1]. Elle porte la date de 1550, mais ne resta pas en Espagne. Springer, dans ses notes à Crowe (page 66), dit même qu'elle fut conservée dans les Pays-Bas. De Bast, dans sa traduction de l'étude de Waagen sur l'œuvre le Van Eyck (*Notice sur le chef-d'œuvre des frères Van Eyck*, Gand, 1825), assure que le tableau fut emporté d'Espagne par le général Belliard et successivement acquis par MM. Dansaert-Engels et Nuens-Latour de Bruxelles. Le prince d'Orange en posséda une partie. Aujourd'hui le musée de Berlin a réuni aux six volets originaux qu'il possédait, les panneaux centraux du haut et du bas, copiés par Coxcie, la Vierge et saint Jean-Baptiste, copiés par C. F. Schultz. Les copies anciennes de ces figures ornent la Pinacothèque de Munich; enfin, les volets inférieurs et les concerts d'anges ont été joints à ce qui restait de l'œuvre originale à l'église Saint-Bavon, à Gand. En même temps, les figures d'Adam et Ève originales furent transportées au musée de Bruxelles et remplacées à Gand, en 1861, par des copies exécutées pour le compte du gouvernement belge par M. Victor Lagye. Le copiste eut pour mission de présenter les personnages dans un état moins complet de nudité. Coxcie ne reproduisit point les portraits des donateurs figurés à l'extérieur des panneaux du bas, ni la figure en grisaille de saint Jean-Baptiste; il les remplaça par trois figures d'*Évangélistes* en conservant celle de saint Jean l'apôtre, de van Eyck. (Voir au sujet du retable de Gand l'*Exposé chronologique* de M. Ad. Siret dans l'*Art chrétien en Hollande et en Flandre* de M. C. E. Taurel, tome Ier, pages 2 et 5. Amsterdam, 1881.)

[2]. Non pas la restauration faite en 1550 par Lancelot Blondeel et Jean Schoorel, et dont parle van Vaernewyck au chapitre XLVII, car ces peintres, à ce que lui-même nous apprend, procédèrent avec un plein succès et reçurent des cadeaux du chapitre de l'église.

comte prenait plaisir à l'avoir près de lui, comme Alexandre le Grand chérissait l'illustre Apelle [1].

On n'ouvrait le retable de l'*Agneau* que pour les grands seigneurs ou contre une bonne rémunération donnée au gardien. La foule ne le voyait qu'aux jours de grande fête. Mais il y avait alors une telle presse qu'on en pouvait difficilement approcher, et la chapelle ne désemplissait pas de la journée. Les peintres jeunes et vieux et les amateurs d'art y affluaient, comme par un jour d'été les abeilles et les mouches volent par essaims autour des corbeilles de figues ou de raisins.

Dans la même chapelle, dite d'Adam et Ève, dans l'église Saint-Jean, et en face de l'œuvre, on voyait, contre le mur, une ode composée par Lucas de Heere, peintre gantois [2].

Je la donne ici légèrement modifiée et disposée en alexandrins.

> *Éloge de l'œuvre que l'on voit dans la chapelle Saint-Jean,*
> *Peinture faite par le maître qu'on nomme Jean,*
> *Qui naquit à Maeseyck, à bon droit l'Apelle flamand.*
> *Lisez avec attention, saisissez bien, puis contemplez l'œuvre.*

ODE

> Accourez, amants de l'art, quelle que soit votre race,
> Contemplez cette œuvre dédalienne, un joyau, un noble gage,

[1]. Philippe le Bon, nous l'avons dit, ne figure pas parmi les cavaliers du volet de gauche de l'*Agnus Dei*. Le personnage auquel Jean van Eyck donne la droite, et qui porte un manteau fourré d'hermine, ne rappelle en rien les traits si connus du duc de Bourgogne.
Jean van Eyck porta le titre de « *peintre et varlet de chambre* » du duc de Bourgogne à dater du 19 mai 1425 et fut, à diverses reprises, chargé par son maître de missions d'une nature intime. Le comte de Laborde, dans son précieux ouvrage, les *Ducs de Bourgogne*, tome Iᵉʳ, publie à ce sujet des indications de la plus haute importance. Au mois de juillet et au mois d'octobre 1426, Jean avait déjà accompli « *certains loingtains voiages secrets* ». Il fit partie, en 1428, de la mission envoyée auprès du roi de Portugal pour demander la main de la princesse Isabelle; en 1434, le duc fut parrain de sa fille; en 1435, il l'envoya de nouveau en « *voiages loingtains et estranges marches* ». (De Laborde, tome Iᵉʳ, page 350.) Il y a donc des preuves surabondantes de la haute faveur dont jouit le peintre. Et, disons-le, cette faveur il la conserva jusqu'à la fin de sa carrière, car la dernière mention que l'on ait trouvée de lui dans les comptes de Philippe le qualifie de « *peintre de Monseigneur* », à la fin de 1439. (De Laborde, tome Iᵉʳ, page 358.) On ne peut donc admettre, avec MM. Kervyn de Lettenhove et Weale, qu'à dater de 1437 Jean cessa d'être au service de la cour. (Voir à ce sujet Crowe et Cavalcaselle, édition Springer, page 124.)

[2]. Lucas de Heere, peintre, poète, archéologue, etc., né à Gand en 1534, mort (à Paris?) le 29 août 1584. Il fut le premier maître de van Mander. On remarquera que celui-ci n'a fait, en réalité, que suivre, dans tous ses détails, la biographie rimée que nous essayons de rendre aussi exactement que possible.

Auprès duquel les trésors de Crésus sont sans valeur :
Car c'est un don du Ciel à la chère Patrie.
Venez, dis-je, mais considérez avec recueillement et intelligence
Chaque qualité de l'œuvre; vous y verrez
Un océan où l'art coule à pleins flots,
Et où chaque chose veut être également louée.
Contemplez le Père Éternel, regardez la face de Jean,
Et combien Marie nous montre un doux visage;
Il semble que l'on voie ses lèvres prononcer les mots qu'elle lit.
Et quelle perfection dans sa couronne et sa parure !
Voyez comme Adam est là, terrible et vivant;
Jamais vit-on peinte ainsi la chair du corps humain ?
On dirait qu'il refuse et repousse l'offre d'Ève
Qui lui tend avec amour une figue douce aux lèvres [1].
Des nymphes célestes, des anges habiles,
En chœur font entendre leurs chants mélodieux;
Le ton de chacun ici se perçoit
Car l'œil et la bouche au naturel le disent;
Mais c'est en vain qu'on louerait une chose plutôt que l'autre,
Car entre eux ici luttent les plus nobles joyaux;
Tout s'anime et paraît sortir du cadre.
Ce sont des miroirs, oui des miroirs, et non point des peintures !
Combien sont vénérables les patriarches et dans son ensemble
Le groupe des ecclésiastiques formés en cortège.
Remarquez ici, ô peintres ! encore par surcroît,
L'exemple d'étoffes bien drapées, du moins pour ce temps-là;
Voyez aussi les vierges dont le visage nous charme,
Dont le pudique maintien devrait guider les nôtres.
Considérez sur les volets, dans quelle dignité chevauchent
Les rois, les princes, les comtes, suivis de leurs seigneurs.
A bon droit, parmi eux, l'on voit aller le peintre,
Le cadet, et pourtant le meilleur, qui termina toute l'œuvre;
Un chapelet rouge orne son habit noir.
Hubert prend le pas, comme par droit d'aînesse.
Il avait commencé l'œuvre selon sa coutume,
Mais la mort, qui tout frappe, arrêta son dessein.
Il repose ici, non loin de sa sœur [2],
Qui, elle aussi, a étonné le monde de ses peintures.

[1]. Nous avons dit que ce fruit paraît être un citron.

[2]. Dans la crypte de Saint-Bavon. Sa sépulture fut détruite pendant les troubles religieux du xvie siècle. (De Busscher, *Recherches sur les peintres et sculpteurs à Gand*, — xvie siècle. — Gand, 1866, page 11.)

Et voyez dans cette œuvre encore, combien diffère
Le visage du visage partout!
Aucune de ces figures, — elles sont plus de trois cents, —
Ne ressemble à l'autre, même en ce nombre immense.
Et, d'autre part, quelle gloire sera la sienne
De ce que toutes ses couleurs n'ont point pâli
En près de deux cents ans ; qu'elles tiennent encore.
C'est ce que l'on voit aujourd'hui dans bien peu d'œuvres.
La renommée, à juste titre, a signalé cet artiste
Comme un peintre accompli, un maître complet.
Il possédait quatre qualités qui doivent être celles du peintre :
La patience, la tempérance, la raison et l'esprit en abondance.
La netteté indique son humeur douce et patiente,
La tempérance, son intelligence à tout caractériser
Avec effet, mesure et art, pour que chaque chose produise l'effet voulu,
Et son esprit le mit en mesure de bien concevoir la légende.
Bien plus encore sa renommée grandira
De ce qu'en pareil temps et lieu il ait su briller,
N'ayant point de tableaux pour mieux guider son œil,
Ni lui servir d'exemple, point d'autres que les siens.
Un Italien[1] écrit, et on peut le croire,
Que ce Jean van Eyck a découvert la peinture à l'huile ;
Il cite trois belles œuvres de sa main,
Que l'on voyait à Florence, à Urbin et à Naples[2].
Où donc ailleurs voit-on rapporter de telles merveilles
Qu'un art nouveau ainsi se montre parfait?
De ces deux enfants de Maeseyck l'on ignore les débuts
Et aucun document ne dit qui fut leur maître.
A bon droit, toute sa vie, Jean fut cher
Au noble comte Philippe et fidèle à son gracieux maître,
Qui le tenait en haute estime et se plaisait
A l'envisager comme l'ornement de la Néerlande.
Ses œuvres étaient recherchées de diverses contrées,
Ce qui fait que, hormis ce retable, il s'en rencontre peu.

1. Barthelemy Fazio ou Facius. Il écrivait en 1456. Son livre a été publié pour la première fois à Florence sous le titre *De Viris illustribus*, en 1745. Jean van Eyck et Roger van der Weyden sont les seuls Flamands dont l'auteur fasse mention.

2. Une *Annonciation* appartenant au roi Alphonse de Naples. C'était un triptyque dont les volets intérieurs représentaient saint Jean-Baptiste et saint Jérôme, les volets extérieurs Baptiste Lomellini et sa femme. — Chez Ottavio dei Ottaviani, cardinal, des *Femmes au bain*. Cette même œuvre est également citée comme existant à Urbin chez le duc Frédéric Ier. Mais Facius mentionne un troisième tableau, circulaire, représentant le *Monde* et peint pour Philippe le Bon. Toutes ces peintures ont disparu.

IOANNES. AB. EYCK, PICTOR.

*Ille ego, qui lætos oleo de semine lini
Expresso docui princeps miscere colores,
Huberto cum fratre. Nouum stupuere repertum,
Atque ipsi ignotum quondam fortassis Apelli.
Florentes opibus Brugæ: mox nostra per omnem
Diffundi late probitas non abnuit orbem.*

JEAN VAN EYCK.
Fac-similé de la gravure du recueil de Lampsonius,
d'après le portrait faisant partie de l'Adoration de l'Agneau.

A peine peut-on en voir une à Bruges,
Une autre à Ypres, et même inachevée [1].
Tôt fut ravie à la terre cette noble fleur [2],
Issue d'un triste lieu, la ville de Maeseyck;
Sa dépouille repose à Bruges, c'est là que la mort survint;
Mais son nom et sa gloire seront immortels.
Notre comte, le roi Philippe, apprécia tant son œuvre
(Comme du reste il affectionne tout art honnête),
Qu'il la fit copier et paya la copie
Quatre mille florins ou à peu de chose près.
Le fameux Michel Coxcie, en une ou deux années,
Fit cette copie dans la présente chapelle.
Il a sauvegardé son honneur et bien exécuté,
De la première à la dernière chose, en ouvrier habile.
Cette copie est en Espagne (il est bon de le dire),
A Vendedoly [3], en témoignage
De l'admiration de notre roi, je l'ai dit plus haut,
Et pour la plus grande gloire de van Eyck et de Coxcie.

Le dommage vous éclaire [4].

LUCAS DE HEERE.

L'autel de Gand achevé [5], Jean retourna à Bruges, où se conserve de son habile main une œuvre excellente [6]. Il a produit beaucoup d'autres travaux que des négociants ont envoyés au loin et qui ont été vus avec une profonde admiration par les artistes jaloux d'entrer dans la voie ouverte par le peintre, mais ne parvenant pas à connaître de quelle façon se produisait ce genre de peinture. Et, en effet, si un prince obtenait parfois une de ces productions merveilleuses, la manière de procéder n'en demeurait pas moins en Flandre.

1. Il s'agit de la *Madone* dite « du chanoine Pala » et de la *Madone adorée par l'abbé van Maelbeke d'Ypres*, dont il sera question plus loin.
2. « Je ne tiens pas pour exacte sa mort prématurée, car il était âgé lorsqu'il enseigna la peinture à l'huile à un Sicilien. » (Note de van Mander.)
3. A Valladolid.
4. En flamand *Schade leer u*, anagramme du nom de Lucas de Heere et sa devise.
5. On a vu que l'*Agnus Dei* fut exposé pour la première fois le 6 mai 1432. La même année, Jean était à Bruges et y achetait une maison. (Weale, *Notes sur Jean Van Eyck*, page 8.) Mais il ne paraît pas que l'achèvement du tableau se fit à Gand même, et l'on croit, au contraire, que Jean y procéda à Bruges, après son retour du Portugal qui n'eut lieu qu'à Noël 1429; en 1431, il fut appelé de Bruges à Hesdin, où séjournait alors le duc Philippe. (De Laborde, tome I^{er}, page 257.)
6. La *Madone* dite « du chanoine Pala », actuellement au musée de Bruges, n° 1 du Catalogue; l'œuvre est datée de 1436.

Le duc d'Urbin, Frédéric II, avait de Jean une *Étuve,* qui était une œuvre très soignée et finie[1]. Laurent de Médicis, à Florence, avait aussi de sa main un *Saint Jérôme*[2] et beaucoup d'autres belles choses.

Des marchands florentins envoyèrent aussi de Flandre, au roi Alphonse I^{er} de Naples, une très belle œuvre de Jean. On y voyait quantité de figures extrêmement bien peintes, et le roi en fut ravi[3].

Les artistes accouraient en foule pour voir le surprenant ouvrage, mais bien qu'ils y regardassent de près et fissent toutes sortes de conjectures, allant jusqu'à flairer le panneau qui émettait une odeur d'huile très prononcée, le secret n'en resta pas moins impénétrable. Il en fut ainsi jusqu'au jour où certain Antonello, de la ville de Messine, en Sicile, fort désireux d'apprendre à se servir de la peinture à l'huile, s'en vint à Bruges, en Flandre, et se mit au courant du procédé qu'il rapporta ensuite en Italie, comme nous l'avons relaté dans son histoire[4].

A Ypres, il y avait de Jean, à l'église de Saint-Martin, une *Madone près de laquelle un abbé était en prière.* Les volets, qui restèrent inachevés, avaient chacun deux compartiments, dans lesquels étaient figurées diverses peintures emblématiques ayant trait à la Vierge, telles que le *Buisson ardent,* la *Toison de Gédéon* et autres choses du même genre. Il semblait que ce fût une œuvre plutôt divine qu'humaine[5].

Jean a fait aussi beaucoup de portraits d'après nature, exécutés de

1. Frédéric I^{er}. On ne connaît point ce tableau, le même, dit M. Eugène Müntz, que Fazio vit chez le cardinal Octavianus. (*Raphael, sa vie, son œuvre*, page 5, note 1. Paris, 1881.) Voir ci-dessus, page 34, note 2.

2. Il est peut-être fait allusion ici au *Saint Jérôme* du musée de Naples, n° 44 du catalogue, attribué un temps à Colantonio del Fiore, puis à Hubert van Eyck par Waagen; en dernier lieu à Jean van Eyck.

3. Ce tableau n'est certes pas la fameuse *Adoration des Mages*, jadis au Castel Nuovo, maintenant au Palais royal de Naples. Nous avons analysé cette œuvre dans le *Bulletin des commissions royales d'art et d'archéologie*, 1879, pages 25-27. Elle fut peut-être repeinte par le Zingaro. Facius ayant parlé d'une *Annonciation*, c'est évidemment ce tableau-là qui émut si fort les artistes napolitains.

4. Ce que van Mander dit à ce sujet est emprunté à Vasari. La visite d'Antonello de Messine (1444? † 1493) à Jean van Eyck est aujourd'hui reléguée parmi les fables. Il est très possible que le peintre sicilien fît le voyage de Flandre, mais après la mort de l'auteur de l'*Agnus Dei;* dans tous les cas, il exerça une grande influence sur la peinture en Italie. On n'a point d'œuvres de sa main, antérieures à 1465 (*National Gallery* de Londres), et encore cette date est-elle contestée par M. Alphonse Wauters qui affirme qu'elle doit se lire 1475. (*Bulletin de l'Académie royale de Belgique*, 3^e série, tome V, page 562.) Antonello est mort vers 1493.

5. Ce tableau faisait partie de la collection van den Schrieck, vendue à Louvain en 1861,

la manière la plus patiente et auxquels il donnait souvent pour fonds d'agréables paysages.

Ses ébauches étaient plus complètes et plus précises que les travaux achevés d'autres artistes. Je me rappelle avoir vu de lui un petit panneau représentant une femme derrière laquelle était un paysage ; ce n'était qu'une préparation et cependant extraordinairement joli. Ce tableau appartenait à mon maître, Lucas de Heere, à Gand [1].

Jean avait peint à l'huile, dans un même tableau, le *Portrait d'un homme et d'une femme qui se tiennent par la main droite,* comme unis par le mariage, et c'est la Fidélité qui préside à leur union. Ce petit tableau fut, plus tard, trouvé dans la possession d'un barbier, à Bruges, lequel, je crois, en avait hérité. Madame Marie, tante du roi Philippe d'Espagne, et veuve du roi Louis de Hongrie, qui périt en combattant les Turcs, eut occasion de le voir, et cette princesse, passionnée pour les arts, fut ravie de l'œuvre au point que, pour l'obtenir, elle donna au barbier un poste qui rapportait annuellement cent florins [2].

J'ai vu de Jean divers dessins qui étaient exécutés avec une grande correction.

n° 23 du catalogue. Il fut acquis par Mme Schollaert, à Louvain, à qui il appartient encore. Le personnage représenté est l'abbé van Maelbeke, prévôt de Saint-Martin d'Ypres. Haut., 1 m. 89 cent.; larg., 1 m. 14 cent.

1. Musée d'Anvers, n° 410 du catalogue : *Sainte Barbe*, exécuté à la façon d'un dessin à la plume légèrement teinté d'azur et de pourpre, signé et daté de 1437. Collection van Ertborn. Il existe de ce tableau une gravure en fac-similé de C. van Noorde. Cette planche fut exécutée à l'époque où l'œuvre originale appartenait à l'imprimeur Enschedé, à Harlem.

2. C'est le tableau n° 186 de la *National Gallery* de Londres. Il représente Jean Arnolfini, négociant de Lucques, fixé à Bruges, et Jeanne de Chenany son épouse, debout dans un de ces intérieurs merveilleusement détaillés, où les peintres flamands du xve siècle sont sans rivaux. La « Fidélité » est un petit chien barbet qui se trouve aux pieds des personnages. Le tableau, mentionné dans l'inventaire de Marguerite d'Autriche en 1516, y est indiqué comme offert par « Don Diego » (Guevara), conseiller de Maximilien et de l'archiduc Charles. En 1556, il est indiqué comme appartenant à Marie de Hongrie, gouvernante des Pays-Bas. En 1815, un officier anglais, le général Hay, trouva le tableau à Bruxelles, dans l'appartement qu'il occupa après la bataille de Waterloo où il avait été blessé. Achetée par lui, l'œuvre passa en Angleterre et devint, en 1842, une des perles de la Galerie de Londres. Elle est signée *Johannes de Eyck fuit hic*, et datée de 1434. (De Laborde, la *Renaissance des arts à la Cour de France*, page 601. — Pinchart, *Inventaire des meubles, etc., de Marie de Hongrie. (Revue universelle des arts,* tome III, page 139.) — W. H. J. Weale, *Notes sur Jean Van Eyck,* pages 22 et suivantes. 1861.) Les mots *fuit hic,* à la suite du nom de van Eyck, signifient, selon M. Weale, que le maître brugeois tenait à rappeler sa présence chez Arnolfini, et l'auteur n'hésite pas à croire que les figures qui se reflètent dans le miroir placé au fond de l'appartement ne sont autres que van Eyck et sa femme. Nous n'oserions être aussi affirmatif sur ce point, la glace étant fort petite et paraissant refléter les personnages représentés à l'avant-plan, chose fréquente dans les œuvres de l'époque.

Jean est mort à Bruges dans un âge avancé[1]. Il a été inhumé dans l'église de Saint-Donatien, dont une colonne porte l'épitaphe suivante :

> Hic jacet eximia clarus virtute Joannes,
> In quo picturæ gratia mira fuit;
> Spirantes formas, et humum florentibus herbis
> Pinxit, et ad vivum quodlibet egit opus.
> Quippe illi Phidias et cedere debet Apelles :
> Arte illi inferior ac Policletus erat.
> Crudeles igitur, crudeles dicite Parcas,
> Quæ talem nobis eripuere virum.
> Actum sit lachrymis incommutabile factum;
> Vivat ut in cœlis jam deprecare Deum.

La sépulture de l'aîné des frères se voit à Gand, dans l'église Saint-Jean, comme il a été dit. Une pierre tombale, scellée dans le mur, porte une Mort sculptée en pierre blanche, tenant devant elle une plaque de cuivre portant une épitaphe qui est un vieux poème flamand[2] :

> Mirez-vous en moi, vous qui me foulez.
> J'étais pareil à vous; maintenant,
> Tel vous me voyez, je repose ici dessous.
> Ni conseils, ni savoir, ni médecins ne m'aidèrent;
> L'art, l'honneur, la sagesse, la puissance, ni la richesse,
> Ne prévalent quand vient la mort.
> Hubert van Eyck était mon nom;
> Maintenant proie des vers, jadis fameux;
> Dans la peinture très hautement vanté,
> Bientôt de quelque chose je m'en fus à rien.
> En l'an du Seigneur
> Mil quatre cent vingt-six,
> Au mois de septembre, le dix-huit,
> Je rendis à Dieu mon âme dans les douleurs.
> Amants de l'art, priez Dieu pour moi
> Que je puisse contempler sa face.
> Fuyez le péché, amendez-vous,
> Car vous subirez mon sort.

1. Le 9 juillet 1440. (Weale, *op. cit.*, page 19.) « Il fut d'abord enterré dans le pourtour du chœur de Saint-Donatien; mais en 1442 il fut transféré à l'intérieur de l'église et enseveli près des fonts baptismaux. » L'église Saint-Donatien n'existe plus, ayant été démolie pendant la domination française.

2. Van Vaernewyck raconte que le bras droit d'Hubert fut exposé pendant plus d'un siècle à la vénération du public, à l'entrée de l'église qui contenait les restes mortels du maître.

Il a été publié naguère à Anvers quelques portraits, gravés sur cuivre, des plus célèbres artistes néerlandais et, en première ligne, ceux des illustres frères comme les plus anciens représentants du noble art de la peinture dans les Pays-Bas [1]. Ils sont accompagnés de très jolis vers latins du célèbre Dominique Lampsonius, de Bruges, secrétaire de l'évêque de Liège, et non seulement un grand amateur de notre art, mais encore très compétent dans cette branche [2]. Lesquels poèmes à la louange de ces hommes éminents, j'ai essayé de joindre ici en langue vulgaire :

A HUBERT VAN EYCK :

« O Hubert, ton frère et toi avez reçu récemment les louanges bien méritées de notre muse. Si elles ne suffisent, joins-y cette autre : que grâce à toi, ton frère, ton élève, te surpassa. C'est ce que nous apprend l'œuvre qu'on voit à Gand et dont le roi Philippe, ravi, se fit faire une reproduction de l'habile main de Coxcie pour l'envoyer en Espagne. »

JEAN VAN EYCK PARLANT DE LUI-MÊME DIT :

« Moi qui le premier fis voir de quelle manière les belles couleurs se mélangent à l'huile de lin, avec mon frère Hubert, j'ai bientôt étonné Bruges de cette découverte que peut-être Apelle n'aurait pu faire et que notre vaillance eut bientôt répandue par le monde entier. »

COMMENTAIRE

L'ensemble des données que l'on possède sur les frères van Eyck n'ajoute ni n'enlève sensiblement au récit de van Mander. Cette circonstance s'explique par le fait que

1. *Pictorum aliquot celebrium Germaniæ inferioris effigies...* Antv., 1572. Ce recueil précieux, publié par la veuve de Jérôme Cock, montre les portraits d'Hubert et Jean van Eyck tirés de *l'Adoration de l'Agneau*.

2. Dominique Lampsonius, né à Bruges en 1532, peintre, poète et lettré, fut secrétaire de trois princes-évêques de Liège : Robert de Berg, Gérard de Groesbeek et Ernest de Bavière. Il avait communiqué ses notes à Vasari ; on possède de lui une biographie de Lambert Lombard, son maître pour la peinture, et sur lequel, d'autre part, lui-même exerça une grande influence. Lampsonius mourut à Liège en 1599.

l'historien de la peinture flamande ne possédait ici d'autres renseignements que ceux qu'il avait pu puiser dans le poème de son maître Lucas de Heere[1] et dans les écrits de ses devanciers Louis Guichardin, Vasari, Marc van Vaernewyck. De notre temps on a pu réunir quelques indications complémentaires, mais il faut observer qu'elles ne sont en désaccord avec les dires du biographe que sur des points secondaires. La haute faveur dont jouissait le plus jeune des frères auprès du duc de Bourgogne s'est trouvée pleinement établie par les découvertes de M. le comte de Laborde. Si le peintre n'était pas membre du Conseil privé de Philippe le Bon, il fut certainement chargé de missions assez nombreuses pour démontrer combien il était avant dans les bonnes grâces de son maître. Celui-ci, d'ailleurs, témoignait le plus grand intérêt à l'artiste; il le visitait familièrement et fut le parrain de sa fille, en 1434[2]. Jean van Eyck mourut au service du duc de Bourgogne, en 1440.

Van Mander déclare ne rien connaître relativement aux débuts des deux frères; il s'étonne de les voir se produire avec une si haute supériorité à une époque des plus obscures. Cette production, en quelque sorte spontanée, de la peinture flamande n'a pas cessé de préoccuper les historiens de l'art[3]. L'inscription retrouvée sur les volets de l'*Adoration de l'Agneau* ne peut laisser aucun doute sur la haute notoriété dont jouissait déjà Hubert, alors même que l'hommage posthume que lui rend son cadet serait exagéré; quant aux œuvres de Jean, elles suffisent à démontrer la rare perfection qu'il avait su atteindre et qui, en dehors même de l'excellence de sa technique, le ferait ranger parmi les maîtres de premier ordre. En réalité, Jean van Eyck ne brille pas seulement par l'éclat exceptionnel du coloris; il se signale entre tous les peintres de son temps par l'observation fidèle de la nature, jointe à une compréhension rare des exigences pittoresques. La vive et légitime admiration que tout connaisseur accorde aux travaux de certains maîtres postérieurs, notamment Memling, ne fait pâlir en rien la gloire du chef d'école, qui est et demeure incomparable. Une page telle que le portrait d'*Arnolfini et sa femme* suffirait pour immortaliser le nom d'un artiste.

En tenant largement compte des forces acquises par l'étude et le travail, les qualités que nous signalons ne peuvent s'expliquer sans le concours de certaines traditions d'école dont le manque ici est absolu, quoi qu'on en dise. On peut admettre, dans une certaine mesure, l'influence des miniaturistes, mais elle ne suffit pas à expliquer le prodigieux savoir des van Eyck. Force est de croire qu'avant eux l'art flamand avait produit des peintres déjà très habiles et, chose digne de remarque, la contrée d'où semble originaire leur famille est également celle d'où procèdent des peintres renommés du temps immédiatement antérieur. Sans parler de l'éloge si connu que fait des maîtres de Cologne et de Maestricht le poète Wolframb von Eschenbach[4], rappelons Jean de Hasselt, peintre et varlet de Louis de Male, dont les archives de Lille ont révélé

1. Voir la biographie de ce maître (tome II, chapitre 1er.)
2. De Laborde, tome Ier, page 341, n° 1149.
3. On doit lire à ce sujet : *les Commencements de l'ancienne École de peinture antérieurement aux van Eyck*, par Alph. Wauters. (Bulletin de l'Académie royale de Belgique, 3e série, tome V, page 37.)
4. Crowe et Cavalcaselle, *les Anciens Peintres flamands*, édition française, page 28. Bruxelles, 1862.

l'existence [1], Pol de Limbourg, également mentionné comme peintre du duc de Berry [2]. Tout cela n'est plus à mentionner.

Ne nous étonnons pas trop de l'ignorance où van Mander et ses devanciers se trouvaient touchant les travaux de l'école primitive. Il faut savoir gré au peintre-historien de l'admiration qu'il professe pour des maîtres dont l'esprit et la manière étaient si peu d'accord avec les idées de la Renaissance. Sans doute il fait des réserves quant au style des draperies, quant au dessin de ces artistes que nous appelons gothiques, mais il sait rendre hommage à la délicatesse des procédés et au coloris de leurs œuvres.

Nous ne revenons pas sur la question, aujourd'hui épuisée, des débuts de la peinture à l'huile; nombre d'écrivains se sont étendus sur ce point. Toutefois, comme le prouve M. Alexandre Pinchart, dans ses notes précieuses à l'édition française de Crowe et Cavalcaselle, la peinture à l'huile ne devint vraiment un procédé courant et universellement adopté qu'à dater du jour où les artistes furent mis à même de voir les tableaux de Jean van Eyck. C'est ce qui ressort très évidemment des textes italiens les plus proches du temps où florissait le peintre brugeois.

L'on s'égarerait, toutefois, en croyant que les œuvres contemporaines fussent dénuées de valeur picturale, et l'on se tromperait surtout en acceptant comme nécessairement exécutées à l'huile toutes les œuvres postérieures. Rien de plus difficile que de déterminer les procédés par lesquels ont été obtenus les tableaux des peintres primitifs, et les van Eyck eux-mêmes avaient, comme le dit van Mander, peint nombre d'œuvres avant d'appliquer la nouvelle méthode; il est évident que la peinture à l'albumine, si lente qu'elle pût être, permettait d'arriver à un coloris très vigoureux, et les peintures de Melchior Broederlam, le peintre de Philippe le Hardi, que conserve le musée de Dijon, sont d'un coloris dont l'éclat a pu faire croire à un emploi partiel de la couleur à l'huile.

D'autre part, la peinture à la détrempe se pratiqua jusqu'au XVIe siècle. Van Mander en parle comme d'un procédé courant, mais les spécimens du genre se rencontrent rarement dans les musées. On en trouve un curieux échantillon au Musée germanique, et deux tableaux de P. Breughel, au musée de Naples, sont particulièrement dignes d'être cités, même au point de vue du coloris. Les toiles de cette espèce avaient l'avantage de ne point briller; Rubens, lorsqu'il plaça à Rome sa première peinture de l'église de Santa Maria in Vallicella, fut obligé de la remplacer parce qu'elle avait des luisants qui empêchaient de la voir de partout.

En ce qui concerne la vulgarisation de la peinture à l'huile, le procédé ne demeura certainement pas secret jusqu'au jour où Antonello de Messine réussit, à ce que l'on prétend, à pénétrer dans l'atelier de Jean van Eyck. Au mois d'avril 1425, Jean de Scoenere, peintre gantois, s'engage à peindre à *l'huile* la *Vie de la Vierge* et la *Cène*

1. Gachard, *Rapport sur les archives de la chambre des comptes de Flandre à Lille*, page 64. De Laborde, *les Ducs de Bourgogne*, tome Ier, page L; page 6.
2. De Laborde, tome Ier, *Introduction*, page CXXI.

pour l'église de Saint-Sauveur, à Gand[1]. A cette époque, Hubert van Eyck était encore en vie et travaillait seul à l'*Adoration de l'Agneau.*

On ne connaît aucune œuvre authentique de l'aîné des frères van Eyck[2]. Rien n'est plus légitime que l'assignation à ce peintre d'une partie du retable de Gand, mais quelle sera cette partie? On veut aujourd'hui que les trois grandes figures de Dieu le Père, de la Vierge et de saint Jean représentent sa part du travail. Sans rejeter en aucune sorte la supposition, nous n'en devons pas moins faire observer qu'il est hasardeux de juger un peintre sur la foi d'une pure hypothèse. Si, toutefois, Waagen et ses successeurs sont dans le vrai à cet égard, Hubert van Eyck l'emportait sur son frère.

Le *Saint Jérôme* du musée de Naples a longtemps passé pour être de lui; non seulement cette attribution est contestée, mais certains auteurs vont jusqu'à faire de cette page une œuvre italienne[3]. Il est fort difficile, nous le répétons, de donner une peinture à un maître dont aucun travail certain n'est venu jusqu'à nous; mais nous n'hésitons pas, pour ce qui nous concerne, à ranger parmi les œuvres flamandes le *Saint Jérôme* et à l'envisager comme émanant d'un peintre de haute valeur. L'attribution à Colantonio del Fiore est naturellement sans portée, puisqu'il est admis que ce peintre mystérieux n'a jamais existé[4]. Pourquoi d'ailleurs vouloir rattacher à l'école italienne une peinture que ni son coloris ni son style ne permettent d'assimiler à l'œuvre d'aucun maître connu de la péninsule italique? Les détails qui sont semés à profusion dans le tableau du musée de Naples, l'éclat et la puissance de la coloration, le type et la physionomie générale annoncent, à notre avis, un tableau essentiellement flamand.

Quoi qu'il en soit, nous le répétons, Hubert van Eyck n'est, jusqu'à ce jour, représenté par aucune œuvre authentique.

En ce qui concerne Jean, ses débuts sont également incertains. Mentionné une première fois, en 1421, dans le livre de la corporation artistique de Gand[5], on le trouve, l'année suivante, à La Haye, au service de Jean de Bavière, l'ancien évêque de Liège. Il est remarquable que, sous la même date 1422, il lui est alloué une somme pour avoir peint un cierge pascal pour la cathédrale de Cambrai[6]. En 1425, il est au service de Philippe le Bon.

Nous ne revenons pas sur les faits énumérés déjà dans la biographie et les notes : une chose est aujourd'hui acquise, c'est que, très vraisemblablement, le grand peintre ne

1. E. De Busscher, *Recherches sur les peintres gantois*, page 144. Gand, 1849.
2. L'inventaire des œuvres d'art de l'archiduc Ernest d'Autriche, dressé en 1598, mentionne de « Rupert » Van Eyck : *Sainte Marie avec l'Enfant et près d'elle un ange et saint Bernard. (Bulletin de la Commission royale d'histoire,* tome XIII, page 140.)
3. *Der Cicerone* par J. Burckhardt, 4ᵉ édition, revue par W. Bode, page 614. Leipzig, 1879. L'éditeur allemand de Crowe et Cavalcaselle se prononce, au contraire, pour l'origine flamande.
4. *Ibid.*, page 523.
5. E. de Busscher, *Recherches*, etc., page 147. 1859. L'authenticité de la liste du métier de Gand est contestable. Elle ne date, en effet, que du XVIᵉ siècle.
6. Houdoy, *Histoire artistique de la cathédrale de Cambrai*; 1880 : « *Johanni de Yeke, pictori, pro pictura cerei paschalis.* xij s ».

reprit l'*Adoration de l'Agneau*, restée inachevée à la mort de son frère, qu'au bout de plusieurs années. Du mois d'août 1425 jusqu'en 1428, il est à Lille [1]; du 19 octobre 1428 au mois de décembre 1429, il accompagne la mission envoyée au Portugal pour en ramener la princesse Isabelle, fiancée à Philippe le Bon. Ce n'est qu'à son retour qu'il se fixe à Bruges.

Nous ne pouvons entrer ici dans le détail des nombreuses peintures attribuées au maître.

La plus ancienne œuvre portant son nom est datée de 1421, le 30 octobre. Elle représente le *Sacre de saint Thomas Becket* et appartient au duc de Devonshire. La date est d'ailleurs contestée [2].

Immédiatement après, par rang d'ancienneté, se présente une *Madone* signée et datée de 1432, avec l'indication *Brugis*. Cette peinture est à Ince Hall, en Angleterre. Les dernières œuvres datées que l'on possède du peintre sont le *Portrait de sa femme*, au musée de Bruges, et la *Vierge et l'Enfant Jésus*, au musée d'Anvers, datées l'une et l'autre de 1439. On a vu qu'une de ses créations, un triptyque avec la *Vierge et l'abbé de Saint-Martin, à Ypres*, resta inachevée. Cette peinture « plutôt divine qu'humaine », au dire de van Mander, qui ne l'avait jamais vue, doit être identifiée avec un tableau de la collection vanden Schrieck, encore conservé dans la famille de cet amateur, mais gravement défiguré par des retouches. La Vierge est debout à la droite du tableau; à gauche est agenouillé le prévôt de Saint-Martin. Le paysage du fond et tout l'ensemble ne laissent aucun doute sur la personnalité de l'auteur, et surtout la description concorde de point en point avec le texte de van Mander. Les volets sont inachevés. Malheureusement, ce qui reste de l'ancienne peinture peut être considéré comme très compromis. Rappelons d'ailleurs que J. van Eyck a peint plusieurs compositions assez voisines de celle-ci, entre autres la *Vierge accompagnée de sainte Barbe adorée par un moine blanc*, qui appartient au duc d'Exeter. Une inscription flamande, qui se lit au revers du panneau, assure que cette œuvre fut exécutée pour l'abbé de Saint-Martin, à Ypres [3]. Nous nous demandons, cependant, l'œuvre n'étant ni signée ni datée, si l'on ne posséderait pas ici la *Vierge accompagnée de saint Bernard et d'un ange*, tableau d'Hubert van Eyck, citée plus haut et dont M. Coremans a trouvé la mention dans l'inventaire des richesses appartenant à l'archiduc Ernest d'Autriche, gouverneur des Pays-Bas [4]. Saint Bernard est toujours représenté sous les traits d'un moine vêtu de blanc et la figure de sainte Barbe se confondrait aisément avec celle d'un ange.

On vit paraître aussi une *Vierge avec un chartreux*, à la vente de Backer à La Haye, au mois d'avril 1662 [5].

Parmi les œuvres indéterminées de Jean van Eyck a longtemps figuré « un petit

1. De Laborde : *les Ducs de Bourgogne*, tome I^{er}, page 255.
2. Crowe et Cavalcaselle, édition Springer, pages 87 et 89.
3. Crowe et Cavalcaselle, édition française, tome II, pages 123-127; *Idem*, édition allemande, page 104, note 1.
4. *Bulletins de la Commission royale d'histoire*, tome XIII, page 140.
5. V. *Archief* d'Obreen, tome V, page 301. Art. de M. A. Bredius.

tableau représentant *Saint François* », légué en 1470 par Anselme Adornes, à ses filles Marguerite et Louise. Le testateur exigeait que des volets fussent ajoutés à ce tableau et qu'on y représentât son portrait et celui de sa femme [1]. Il existe au musée de Turin et chez lord Heytesbury deux œuvres répondant à cette description [2].

Saint François est accompagné d'un frère et reçoit les stigmates; le tableau de Turin a souffert, mais est encore d'une surprenante beauté. Les pieds et les mains sont exécutés avec le soin habituel de van Eyck. Les draperies ne sont pas moins parfaites. Au fond, entre des rochers, coule un fleuve; dans le lointain une ville dont la précision et le détail font songer à la Vierge du Louvre.

Une page de grande importance, le *Triomphe de l'Église sur la Synagogue* ou la *Fontaine de la vie*, revendique sa place parmi les créations des van Eyck. Ce tableau, qui est au musée de Madrid [3], a été l'objet d'appréciations infiniment variées. La disposition générale et les types évoquent tout naturellement le souvenir de l'*Agneau mystique;* de part et d'autre on trouve des personnages dont il est impossible de contester l'identité; Crowe et Cavalcaselle ont même fait reproduire, d'après le tableau de Madrid, les portraits présumés d'Hubert et de Jean van Eyck; mais l'analogie cesse en ce qui concerne l'exécution picturale. « Comparativement à l'*Agneau mystique*, dit Woltmann, les caractères sont effacés et l'exécution est inégale [4]. » Pourtant il accepte l'œuvre comme datant du milieu du xve siècle. C'est aussi l'opinion de M. J. Rousseau [5]. Pour Mündler, Waagen, et M. Eisenmann, la *Fontaine de la vie* peut être une composition personnelle d'Hubert van Eyck, mais l'exécution n'est plus que d'un de ses continuateurs [6]. Enfin, MM. Bode et Bredius sont d'avis que la peinture est du xvie siècle et reproduit un original disparu [7]. D'autre part, un connaisseur éminent, M. le professeur C. Justi, dans une lettre qu'il nous fait l'honneur de nous écrire, émet l'opinion que le tableau n'a ni l'aspect d'un original ni surtout le caractère d'une peinture des frères van Eyck. « Feu le directeur Sanz du Musée del Prado me disait, ajoute notre correspondant, que le tableau avait été un peu retouché dans le bas; j'affirme que l'exploration la plus minutieuse au moyen de la loupe ne révèle aucune trace de retouche et l'on est amené à se demander si le tout n'est pas une copie.

« D'après une communication de W. Bürger à M. Madrazo (*Museo espanol de antiguidados*, IV), une répétition ancienne du *Triomphe de l'Église* se trouvait à Paris chez M. Haro. » Nous ne citons que l'avis des plus récents auteurs. Il existe trop d'œuvres incontestées de Jean van Eyck, — signées et non signées, — pour que tant

1. Alexandre Pinchart, *Archives des arts, sciences et lettres*; première série, tome Ier, page 269. Voyez aussi *Anselme Adornes*, par le comte de Limburg Stirum (*Messager des sciences historiques*, 1881), avec des fac-similés de portraits dessinés, qui ont peut-être servi pour l'exécution des volets.
2. Musée de Turin, n° 313. Haut., 28 cent.; larg., 33 cent.
3. N° 2188 du catalogue de 1882.
4. *Geschichte der Malerei*, tome II, page 25. Leipzig, 1879.
5. *Les Peintres flamands en Espagne.* (*Bulletin des commissions royales d'art et d'archéologie*, tome VI, page 333.)
6. *Jahrbücher für Kunstwissenschaft*, tome Ier, page 39.
7. *Journal des Beaux-Arts*, 1883, page 52.

de réserves dussent se produire dans l'attribution si, réellement, la qualité de la peinture ne laissait des doutes très sérieux dans l'esprit des connaisseurs.

Le *Saint Jérôme* que l'Anonyme de Morelli déclare avoir vu à Venise, chez Antonio Pasqualino [1], concorde, par la description qu'il en donne, avec un tableau de la collection Baring à Londres [2].

Il est fait mention de tableaux de genre peints par van Eyck. Facius parle d'un *Bain de femmes* appartenant au cardinal Ottaviano degli Ottaviani, et l'Anonyme de Morelli d'une *Chasse à la loutre* qu'il vit à Padoue chez Leonico Tomeo. Ces œuvres ne se sont point retrouvées. Le *Bain* était un sujet fréquent chez les artistes du moyen âge. Nous pourrions citer un nombre considérable de représentations de cette nature émanant des plus anciens graveurs qui furent souvent aussi des peintres.

Le musée de Leipzig possède, depuis 1878, un petit tableau qui paraît avoir une étroite parenté avec l'école des van Eyck. C'est un *Sortilège d'amour* peint à l'huile sur bois. Une jeune femme nue paraît vouloir embraser un cœur posé près d'elle dans une cassette. Cette composition offre un intérêt considérable et mérite d'être signalée à l'attention des connaisseurs [3]. On peut citer également une *Mélusine* au musée de Douai, comme échantillon très ancien de peinture de genre.

Nous avons mentionné plus haut un tableau circulaire représentant le *Monde*, que Facius dit avoir été peint par Jean van Eyck pour Philippe le Bon. Sans vouloir l'identifier avec la peinture disparue, nous croyons devoir attirer l'attention sur un très curieux ensemble, également circulaire, de la *Création* appartenant à M. le chevalier Victor de Stuers, à La Haye. Cette petite page du xv^e siècle, une merveille d'exécution détaillée, nous fait comprendre de quelle manière devait être disposé le tableau de van Eyck. Du centre vers la circonférence se déroulent les diverses phases de la Création; les flots de la mer forment le cercle extérieur.

Jean van Eyck a-t-il gravé? A ne juger la gravure au burin que par les dates ordinairement admises comme point de départ de cette catégorie de manifestations artistiques, il ne peut être question d'estampes du maître. Quant à l'idée que les van Eyck auraient pu fournir des dessins destinés à être reproduits sur bois, rien ne s'y oppose. La Bibliothèque royale de Belgique possède une suite de vingt-neuf sujets gravés en taille d'épargne et illustrant la *Légende de saint Servais*, patron de la ville de Maestricht. Dessinées avec une grande perfection, ces planches ont été attribuées à Jean van Eyck, et sans nous prononcer sur l'attribution elle-même, nous pensons qu'elle mérite le plus sérieux examen [4].

1. *Notizia d'opere di disegno*, page 74. Bassano, 1800.
2. De Laborde, *la Renaissance des arts à la Cour de France*, page 601.
3. Elle a été reproduite dans la *Zeitschrift für bildende Kunst*, 1882, page 381. Un très intéressant article de M. H. Lücke lui est consacré au même endroit.
4. Ch. Ruelens : *la Légende de saint Servais, document inédit pour l'histoire de la gravure en bois*. Bruxelles, 1873.

ROGER DE BRUGES

PEINTRE

Avant que la fameuse ville de Bruges ne fût tombée en décadence par le transfert, en l'an 1485, de son négoce à l'Écluse et à Anvers (la prospérité en ce monde est chose éphémère!) elle compta parmi les successeurs de Jean van Eyck divers génies éminents. Il y eut, entre autres, certain Roger qui devint l'élève de Jean.

Selon toute probabilité, Jean, à cette époque, était déjà d'un âge avancé, car il garda le secret de la peinture à l'huile jusqu'à sa vieillesse, personne n'étant admis à pénétrer dans le lieu où il travaillait. A la fin, pourtant, il initia son élève Roger à la connaissance du nouveau procédé.

On voyait jadis dans les églises et les maisons de Bruges un grand nombre d'œuvres de ce Roger, qui était bon dessinateur et peignait d'une manière très gracieuse, tant à la colle qu'à l'albumine et à l'huile.

On faisait à cette époque des toiles de grandes dimensions, historiées de personnages, et que l'on tendait dans les appartements à la façon des tapisseries. Ces toiles étaient peintes à l'œuf ou à la colle. Roger était un bon maître en ce genre et je crois avoir vu de lui, à Bruges, certaines de ces toiles qui, pour le temps, étaient des plus remarquables et dignes d'être louées.

En effet, pour produire des choses pareilles, il faut être habile dessinateur et un homme entendu. Celui qui aborde de tels travaux pourra se convaincre sans peine qu'on n'obtient pas aussi facilement un bel effet en grand qu'en petit.

Je ne sais rien touchant la mort de cet artiste, attendu que

la renommée le fait vivre encore et que l'excellence de ses œuvres a rendu son nom impérissable [1].

COMMENTAIRE

La biographie qui précède concerne naturellement Roger vander Weyden, auquel van Mander consacre plus loin une notice beaucoup plus étendue [2]. La méprise a l'avantage de nous montrer l'emploi que notre auteur faisait du livre de Vasari, qui lui-même répétait ses prédécesseurs italiens. Dans sa première édition (1550), à propos de la peinture à l'huile, *Rugieri da Bruggia* est cité comme l'élève auquel van Eyck transmit directement le secret de ses procédés de peinture.

En 1567 parut la *Description des Pays-Bas* de Guichardin, utilisée, comme on sait, par l'historien de la peinture italienne dont la seconde édition date de 1568. Toutefois, en complétant son œuvre, Vasari laissa subsister son premier texte. On verra par les mots qui accompagnent la biographie de Roger vander Weyden ce qu'il faut croire de sa qualité d'élève de Jean van Eyck. Il importe de faire observer, dès à présent, que déjà en 1846 M. Alph. Wauters avait établi l'identité de Roger de Bruges et de Roger vander Weyden [3].

1. M. Alexandre Pinchart, dans l'excellent travail qu'il a consacré à *Roger de la Pasture (Bulletin des commissions royales d'art et d'archéologie*, tome VI, 1867, page 408), observe que van Mander, par la plus étrange des aberrations, considère Roger de Bruges comme vivant encore à l'époque où il écrit, bien qu'il envisage le maître comme un élève de Jean van Eyck. Nous pensons avoir rendu la phrase finale de la biographie comme elle figure dans le texte original. Van Mander n'a rien appris touchant la mort de Roger qui, *du reste*, est immortel par l'excellence de ses œuvres. Tel est, à notre avis, le sens réel de la phrase.
2. Voir ci-dessous chapitre VIII.
3. *Roger vander Weyden appelé aussi Roger de Bruges, le Gantois ou de Bruxelles; Messager des sciences historiques de Belgique*, 1846, page 127.

III

HUGUES VANDER GOES

PEINTRE DE BRUGES[1]

C'est chose commune, tout au moins fréquente, que lorsqu'on a vu un homme distingué dans notre art moissonner les honneurs et la fortune, les parents dirigent plus volontiers leurs enfants vers l'étude de la peinture. Pour ce motif, Jean aurait certainement reçu de nombreux élèves, mais il semble qu'il n'y a point tenu.

Il en eut un, pourtant, du nom de Hugues vander Goes, lequel, étant doué d'une grande intelligence, devint un peintre hors ligne. Son maître lui enseigna la pratique de la peinture à l'huile. Les travaux de Hugues ont vu le jour vers 1480[2].

Il y avait de lui, à l'église Saint-Jacques, à Gand, un très joli petit tableau, appendu à un pilier. C'était l'épitaphe d'un certain Wauter Gaultier. L'intérieur représentait une *Vierge assise, vue de face, tenant l'Enfant Jésus*. Cette peinture pouvait mesurer, au plus, un pied et demi. Je l'ai souvent contemplée en admirant sa délicatesse, le précieux fini des herbes et des cailloux dont le chemin était semé. Il fallait surtout admirer la grâce pudique du visage de Marie, car cet ancien excellait à donner aux saints personnages une pieuse dignité[3].

1. Vasari et Guichardin le nomment Hugues d'Anvers; il est établi que Hugues était natif de Gand. Les comptes de la ville de Louvain, pour l'année 1479-1480, mentionnent le maître comme étant intervenu en 1478 à titre d'expert dans l'estimation des toiles de Thierry Bouts et le disent Gantois. Hugues vivait encore à cette époque. (*Bulletin de l'Académie royale de Belgique*, 2ᵉ période, tome XIII, page 341, et De Busscher, *Recherches sur les peintres gantois*, page 114. 1859.)

2. Il est peu vraisemblable que Hugues ait été l'élève de Jean van Eyck; ses débuts ne paraissent pas devoir être de beaucoup antérieurs à 1450.

3. Il s'agit sans doute du tableau actuellement conservé à la Pinacothèque de Bologne, n° 282 du catalogue; nous l'avons décrit dans le *Bulletin des commissions royales d'art et d'archéologie*, 1879, page 15. Marcus van Vaernewyck parle de cette œuvre dans des termes analogues à ceux de van Mander. (*Historie van Belgis*, page 120.) La *Vierge* de Saint-Jacques fut sauvée de la destruction, en 1566, par le messager du Serment de l'Arc. (Alph. Wauters, *Biographie nationale de Belgique*, tome VIII, page 42.)

On voyait, dans la même église, un vitrail de la *Descente de croix*, œuvre si belle que je doute si le dessin était de lui ou de son maître Jean.

Au couvent des Frères de Notre-Dame, à Gand, il y avait encore de Hugues, un retable de la légende de *Sainte Catherine*, une fort belle œuvre, bien qu'elle fût de la jeunesse du maître.

Il existe également de Hugues une création particulièrement remarquable et que les artistes et les connaisseurs admirent à juste titre. Elle se trouve à Gand, dans une maison environnée d'eau, près du petit pont de la Muyde. Cette maison est occupée par Jacques Weytens et la composition est peinte à l'huile, sur le mur, au-dessus du foyer. Le sujet, emprunté à l'histoire de David, retrace le moment où *Abigaïl vient au-devant du roi*.

On ne se lasse point de considérer le pudique maintien de toutes ces femmes, leur modeste et doux visage, chose très salutaire à voir et que les peintres de notre temps feraient bien de donner en exemple aux femmes qu'ils prennent pour modèles.

David, à cheval, est plein de dignité ; bref, autant comme dessin que comme conception, agencement et effet, c'est une œuvre excellente.

La tradition veut que l'amour ici se soit mis de la partie et que Cupidon guida la main de l'artiste, conjointement avec sa mère et les Grâces, car Hugues, qui était encore garçon, courtisait la fille du logis et donna place, dans la composition, à son image peinte d'après nature [1].

Lucas de Heere a fait, à la louange de ce morceau accompli, une pièce de vers qu'il met dans la bouche d'une des femmes, et que voici :

SONNET

Nous sommes représentées ici, comme si nous vivions,
Par Hugues van der Goes, peintre éminent,
Pour l'amour qu'il portait à une de nos dignes compagnes
Dont le doux visage montre ce que l'amour a inspiré.

[1]. Marcus van Vaernewyck, *Historie van Belgis*, page 120 (verso). 1574.

> De même l'image de Phryné révélait
> L'amour que lui vouait Praxitèle.
> Car l'amante du peintre nous surpasse toutes
> En beauté, comme étant la première à ses yeux.
> Tous, pourtant, hommes et femmes, sont faits avec grand art ;
> Le cheval et l'âne aussi ; les couleurs bien appliquées,
> Inaltérables, belles et pures doivent être admirées.
> En somme, tout l'ouvrage est bel et bien parfait
> Et il ne nous manque rien, sauf la parole,
> Défaut bien rare, pourtant, en notre sexe.

Il y a aussi de l'habile maître, entre autres belles choses existant à Bruges, et qui pourraient m'être inconnues, un tableau d'autel que l'on envisage comme étant du nombre des meilleures choses qu'il ait produites.

Il est dans l'église Saint-Jacques où il orne un autel ; c'est un *Crucifiement* avec les bourreaux, Marie et d'autres figures, toutes si pleines de vie et si consciencieusement exécutées, que l'œuvre est faite, non seulement pour charmer la foule, mais encore les juges les plus compétents[1].

A cause même de son mérite, ce tableau fut épargné lors de la brutale dévastation des édifices du culte ; mais l'église ayant plus tard servi au prêche des protestants, on prit cette œuvre d'art pour y inscrire, en lettres d'or, sur un fond noir, le Décalogue, et cela sur les conseils et par le fait d'un peintre ! Je tais son nom, ne voulant pas qu'il puisse être dit qu'un représentant de notre art a pu contribuer à l'anéantissement d'une telle œuvre, un outrage que la Peinture n'a pu contempler qu'en versant des larmes. Heureusement que l'ancien fond était extrêmement dur et que les lettres d'or et la couche de noir qu'on y appliqua formèrent une masse épaisse de couleur à l'huile. Elle s'écailla par endroits et le tout put s'enlever. Cela fait que l'œuvre est encore intacte.

1. Sanderus (*Flandria illustrata*, tome II, page 81) indique ce tableau comme étant une *Descente de croix* et le désigne comme décorant le maître-autel. Ce renseignement est confirmé par Descamps dans son *Voyage pittoresque de la Flandre et du Brabant*, page 284. « La Descente de la croix est un tableau dur et sec. Il y a cependant quelques têtes avec de la vérité et assez belles. » Albert Dürer dit simplement qu'il a vu le tableau de Hugo sans indiquer le sujet. La peinture était encore dans l'église en 1783. Voyez W. H. James Weale, *Bruges et ses environs*, page 149. Bruges, 1875.

Voilà tout ce que j'ai pu recueillir sur l'habile maître Hugues. J'ignore quand il est mort et où il eut sa sépulture [1]. Je confie son nom à l'épouse d'Hercule, Hébé, c'est-à-dire à l'immortalité.

COMMENTAIRE

La biographie de Hugues vander Goes est due, pour la meilleure part, aux investigations modernes.

Van Mander, on l'a vu, était peu renseigné de source personnelle; il empruntait à van Vaernewyck, lequel, vraisemblablement, devait plus d'une information à Lucas de Heere.

Nous avons dit que vander Goes n'était ni Brugeois, ni Anversois. Un document exhumé par M. Schayes, et reproduit notamment par le marquis de Laborde[2], indique la présence du maître à Louvain pour y expertiser la valeur d'un travail exécuté pour compte de la ville par Thierry Bouts, qui venait de mourir (1479-1480). Il est dit expressément, à ce propos, que le magistrat de Louvain fit choix du meilleur peintre qu'il y eût alors au pays, et s'adressa « *à un maître natif de Gand et fixé au couvent de Rouge-Cloître dans la forêt de Soigne* ». On a su depuis, à n'en pouvoir douter, que ce peintre était Hugues vander Goes.

Les archives gantoises révèlent, à plus d'une reprise, les noms de ses ascendants, appartenant, comme lui-même, à la profession des arts[3]. En 1468, il est vice-doyen; de 1473 à 1475, il fonctionne comme doyen de la corporation des peintres.

Dès l'année 1467, il avait dirigé, par ordre de la municipalité, la partie artistique des fêtes célébrées à l'occasion de l'avènement de Charles le Téméraire. L'année suivante, il travaillait à Bruges, avec les autres artistes appelés dans cette ville pour aider aux décorations de tout genre que nécessita le mariage du duc de Bourgogne. Il toucha, pendant dix jours, 14 sous pour sa journée de travail[4].

Jean Le Maire, dans le long poème intitulé *Couronne margaritique*, composé à la gloire de Marguerite d'Autriche, gouvernante des Pays-Bas, accorde une place distinguée à Hugues vander Goes, parmi les artistes fameux du xve siècle. D'un mot, il caractérise son talent et précise le lieu de sa naissance :

« Hugues de Gand, qui tant eut les tretz netz. »

1. Hugues vander Goes mourut au couvent de Rouge-Cloître, près de Bruxelles, l'an 1482, et y fut enterré dans le cimetière. Voyez Alph. Wauters : *Hugues vander Goes, sa vie et ses œuvres*, pages 12-18. Bruxelles, 1872.
2. *Les Ducs de Bourgogne, études sur les lettres, les arts et l'industrie pendant le XVe siècle*. Seconde partie, tome Ier, page cxvi.
3. Edmond de Busscher, *Recherches sur les peintres gantois*, page 114. 1859.
4. Dehaisnes, *De l'Art chrétien en Flandre*, pages 224-225. Douai, 1860.

Cette netteté des traits, confinant même à la sécheresse, est particulièrement frappante dans l'unique peinture, d'une authenticité irrécusable, que l'on possède encore de Hugues vander Goes. Il s'agit du fameux triptyque de la *Nativité,* actuellement déposé au musée de l'hôpital de Santa Maria Nuova, à Florence [1]. Descamps, chose digne de remarque, fut également frappé de l'accentuation exagérée, du caractère tranchant de la *Descente de Croix* qu'il vit à l'église Saint-Jacques de Bruges, et que nous ne possédons plus.

Sans doute, les successeurs immédiats de van Eyck, les peintres primitifs de l'École flamande, — Memling seul excepté, — se signalent par une précision de détails, une maigreur de formes qui n'ont pas peu contribué à les faire qualifier très improprement de « gothiques ». Autre chose, pourtant, est la sécheresse reprochée à vander Goes, autre chose est la minutie. Nous constatons chez Hugues l'absence de l'admirable perspective aérienne de van Eyck et de Memling. Sa peinture paraît heurtée; les arrière-plans se montrent plus que de besoin ; aucune vapeur ne les voile.

La technique remarquablement avancée du maître, l'exécution parfaite de ses étoffes, de ses tissus d'or, de ses joyaux, des terrains, des accessoires de tout ordre; son interprétation vivante des personnages qui posent devant lui, font peut-être mieux ressortir son manque de distinction. La Vierge et les anges nombreux qui peuplent le panneau central de la *Nativité* sont d'un type uniforme, généralement peu distingué, inintelligent et dur; les extrémités manquent toujours d'élégance, les doigts sont quelque peu noueux. Vander Goes, en un mot, n'est pas un idéaliste.

Mais, par cela même, les robustes campagnards prosternés devant l'Enfant Jésus représentent admirablement l'homme des champs. Rien de plus parfait ne se rencontre dans les œuvres primitives.

Le réalisme du maître se donne libre carrière aussi dans le paysage d'automne qui sert de fond aux personnages du volet de droite. Les arbres dépouillés, où perchent les corneilles, sont rendus avec une vérité photographique. Comme portraitiste, vander Goes n'est point l'égal de Memling. La femme de Tomaso Portinari et ses enfants ont quelque chose de vieillot, de renfrogné, qui ajoute au naturel de leur physionomie, probablement aussi à la ressemblance, mais charme peu.

Quoi qu'il en soit, vander Goes nous montre l'art flamand dans une phase de développement normal. Il aborde de front la nature, la contemple d'un œil plus indépendant. Nous l'aurons caractérisé en disant qu'il est le trait d'union entre van Eyck et Quentin Metsys.

Le caractère tranché du maître, la personnalité du type qu'il affectionne ont été cause que, successivement, les œuvres qui figurent sous son nom dans les catalogues des Galeries ont été récusées par la critique contemporaine.

Son histoire étant mieux connue, de même qu'il a cessé d'être rangé parmi les élèves

[1]. Ce retable avait été commandé par Tomaso Portinari, agent des Médicis à Bruges, expressément pour être placé à Santa Maria Nuova. On en trouve une gravure sur cuivre dans E. Fœrster, *Denkmale deutscher Kunst,* tome XI ; une gravure sur bois dans Woltmann, *Geschichte der Malerei,* tome II, page 28. Leipzig, 1879. Une bonne photographie a été exécutée par Alinari à Florence.

de van Eyck, on s'est montré plus scrupuleux dans l'attribution de certaines pages dont la date était en désaccord avec sa période d'activité artistique. Le célèbre tableau de la Cour d'appel de Paris, le *Crucifiement*[1], l'*Ecce homo* du musée de Berlin, la *Vierge avec sainte Catherine et une autre sainte* du musée des Offices[2], l'*Annonciation* du musée de Munich[3], ont cessé d'appartenir au maître.

Un triptyque de la *Vierge environnée d'anges*, ayant pour volets *Sainte Barbe* et *Sainte Catherine*, vint aborder sur les côtes siciliennes en 1496, à la suite d'un naufrage, chose, d'ailleurs, assez fréquente dans l'histoire des arts. Le tableau fut recueilli non loin de Palerme, et orne l'église de Polizzi. Il offre, dit-on, beaucoup d'analogie avec la manière de vander Goes[4].

La *Madone* du musée de Bologne (n° 282 du catalogue) a certainement des points de contact avec le triptyque de Santa Maria Nuova.

La Vierge, vue de face, est assise et tient l'Enfant Jésus sur ses genoux. Le groupe est adossé à une haie de rosiers. Le costume de Marie se compose d'une robe de brocart d'or, recouverte d'une tunique et d'un manteau rouges. L'Enfant Jésus, entièrement nu, est placé sur le genou gauche de la Madone, qui lui tend un œillet de la main droite. Le ciel est uniformément bleu. Nous devons avouer que si les auteurs s'accordent à vanter le mérite de cette œuvre, la plupart hésitent à y voir la main de vander Goes.

Sans vouloir nous aventurer dans la voie des restitutions, nous pensons devoir signaler, à cause de leurs rapports avec le type du maître, le *Couronnement de la Vierge*, au musée de l'Académie de Vienne[5], attribué d'abord à Memling, puis à Thierry Bouts par Waagen et Lützow, une petite *Sainte Famille (École de Memling*, n° 36), au musée de Bruxelles, et le *Portrait d'homme*, attribué à Memling, au musée d'Anvers, et qui, d'ailleurs, représente non pas un personnage de la maison de Croy, comme le dit le catalogue, mais Thomas Portinari lui-même; les initiales du personnage, T. P., apparaissent dans le fond[6].

M. A. Bredius croit avoir retrouvé des œuvres de vander Goes au palais de Lisbonne[7].

Albert Dürer, dans le voyage qu'il fit aux Pays-Bas en 1520-1521, vit dans la chapelle de l'hôtel de Nassau, à Bruxelles, un tableau qu'il nomme « le bon tableau de maître Hugo ». M. Alexandre Pinchart a recueilli et publié l'inventaire des ouvrages

1. *Gazette des Beaux-Arts*, tome XXI, pages 512 et 581; Crowe et Cavalcaselle, édition Springer, page 171; Carton, *les Trois Frères van Eyck*, Bruges, 1848; notice accompagnée d'une reproduction au trait du tableau; *le Magasin pittoresque*, 1884, page 56.

2. Gravure de Testi dans la *Galerie de Florence*, d'Achille Paris.

3. Attribué aujourd'hui à Memling. Ce tableau offre cependant beaucoup d'analogie avec la manière de vander Goes.

4. Crowe et Cavalcaselle, édition Springer, page 177.

5. Voyez *Zeitschrift für bildende Kunst*, 1881, page 63 (avec une planche gravée sur bois), et Waagen, *Manuel de l'histoire de la peinture*, tome Ier, page 123.

6. Catalogue, n° 254. A. J. Wauters, *la Peinture flamande*, page 74. Paris, Quantin (1883).

7. *Kunstbode*, 1881, page 392.

qui se trouvaient, en 1568, dans le susdit hôtel[1]. Notre savant confrère estime que les *Sept Sacrements*, tableau porté sur la liste avec la mention : « ouvrage ancien », pourraient être l'œuvre de vander Goes notée par Dürer.

Nous ne pouvons non plus passer sous silence une *Descente de Croix* en hauteur, figures à mi-corps, que la tradition assigne à Hugues vander Goes, dont le prototype (?) existe à l'église de Saint-Sauveur à Bruges et dont les répétitions nombreuses se rencontrent aux Pays-Bas et dans le nord de la France.

M. le docteur Scheibler incline à attribuer au maître le petit tableau de la *Mort de la Vierge*, au palais Sciarra, à Rome[2].

Le musée de Padoue possède une *Présentation au Temple* et une *Adoration des Mages* attribuées à vander Goes, mais, en réalité, très arbitrairement.

S'il avait été permis de douter que le document des archives de Louvain, mentionné plus haut, se rapportait à Hugues, l'identité du peintre fut bientôt établie. Le grand artiste passa les dernières années de sa vie au couvent du Rouge-Cloître, non loin d'Auderghem, dans la forêt de Soigne. Il y eut sa sépulture. On doit à M. Alphonse Wauters le récit de cette période de la vie du maître, qui s'écoula dans le prieuré brabançon ; il est extrait d'une chronique manuscrite rédigée par un frère du couvent, Gaspard Ofhuys de Tournay[3].

M. Wauters estime que l'entrée de vander Goes à Rouge-Cloître suivit de près la fin de ses fonctions de doyen de la gilde des peintres de Gand, soit l'année 1476. On nous saura gré de reproduire le récit intégral de la Chronique de Rouge-Cloître, d'après la traduction de M. Wauters[4] :

« En l'an du Seigneur 1482 mourut le frère convers Hugues, qui avait fait ici profession. Il était si célèbre dans l'art de la peinture qu'en deçà des monts, comme on disait, on ne trouvait en ce temps-là personne qui fût son égal. Nous avons été novices ensemble, lui et moi qui écris ces choses. Lorsqu'il prit l'habit et pendant son noviciat, parce qu'il avait été bon plutôt que puissant parmi les séculiers, le père prieur Thomas[5] lui permit maintes consolations mondaines, de nature à le ramener aux pompes du siècle plutôt qu'à le conduire à l'humilité et à la pénitence. Cela plaisait très peu à quelques-uns : « On ne doit pas, disaient-ils, exalter les novices, mais les humilier. » — Et comme Hugues excellait à peindre le portrait, des grands et d'autres, même le très illustre archiduc Maximilien, se plaisaient à le visiter, car ils désiraient ardemment voir ses peintures. Pour recevoir les étrangers qui lui venaient dans ce but, le père

1. Alexandre Pinchart, *Archives des sciences, des lettres et des arts,* tome Ier, page 195. — Id. Notes à l'édition française de Crowe et Cavalcaselle, page CCLXVII.

2. *Repertorium für Kunstwissenschaft,* tome VII, page 31, note 11.

3. Mort en 1523, âgé de soixante-sept ans. Le titre de la chronique citée par M. Wauters est : *Originale Cenobii Rubeevallis in Zonia prope Bruxellam in Brabantia.* Voyez Alph. Wauters, *Hugues vander Goes, sa vie et ses œuvres.* Bruxelles, 1872.

4. Alph. Wauters, *loc. cit.*, pages 12-18.

5. Il s'appelait de Vossem et était originaire de la Campine ; il fut le quinzième prieur du couvent et exerça ses fonctions de 1475 à 1485. (Note de M. Wauters.)

prieur Thomas autorisa Hugues à monter à la chambre des hôtes et à y banqueter avec eux.

« Quelques années après sa profession, au bout de cinq à six ans, notre frère convers, si j'ai bonne mémoire, se rendit à Cologne, en compagnie de son frère utérin Nicolas, qui était entré comme oblat à Rouge-Cloître et y avait fait profession, du frère Pierre, chanoine régulier du Trône et qui demeurait alors au couvent de Jéricho, à Bruxelles, et de quelques autres personnes. Comme je l'appris alors du frère Nicolas, pendant que Hugues revenait de ce voyage, il fut frappé d'une maladie mentale. Il ne cessait de se dire damné et voué à la damnation éternelle, et aurait voulu se nuire corporellement et cruellement, s'il n'en avait été empêché, de force, grâce à l'assistance des personnes présentes. Cette infirmité étonnante jeta une grande tristesse sur la fin du voyage. On parvint, toutefois, à atteindre Bruxelles, où le prieur fut immédiatement appelé. Celui-ci soupçonna Hugues d'être frappé de l'affection qui avait tourmenté le roi Saül, et se rappelant comment il s'apaisait lorsque David jouait de la cithare, il permit de faire de la musique en présence du frère Hugues, et d'y joindre d'autres récréations de nature à dominer le trouble mental du peintre.

« Malgré tout ce que l'on put faire, le frère Hugues ne se porta pas mieux, mais persista à se proclamer un enfant de perdition. Ce fut dans cet état de souffrance qu'il rentra au couvent. L'aide et l'assistance que les frères choraux lui procurèrent, l'esprit de charité et de compassion dont ils lui donnèrent des preuves nuit et jour, en s'efforçant de tout prévoir, ne s'effaceront jamais de la mémoire. Et cependant plus d'un et les grands exprimaient une tout autre opinion. On était rarement d'accord sur l'origine de la maladie de notre frère convers. D'après les uns, c'était une espèce de frénésie. A en croire les autres, il était possédé du démon. Il se révélait, chez lui, des symptômes de l'une et de l'autre de ces affections ; toutefois, comme on me l'a fréquemment répété, il ne voulut jamais nuire à personne qu'à lui pendant tout le cours de sa maladie. Ce n'est pas là ce que l'on dit des frénétiques ni des possédés ; aussi, à mon avis, Dieu seul sait ce qui en était.

« Nous pouvons envisager de deux manières la maladie de notre convers. Disons d'abord que ce fut sans doute une frénésie naturelle et d'une espèce particulière. Il y a, en effet, plusieurs variétés de cette maladie, qui sont provoquées : les unes, par des aliments portant à la mélancolie ; les autres, par l'absorption de vins capiteux, qui brûlent et incinèrent les humeurs ; d'autres encore par l'ardeur des passions, telles que l'inquiétude, la tristesse, la trop grande application au travail et la crainte ; les dernières enfin par l'action d'une humeur corrompue, agissant sur le corps d'un homme déjà disposé à une infirmité de ce genre. Pour ce qui est des passions de l'âme, je sais, de source certaine, que notre frère convers y était fortement livré. Il était préoccupé à l'excès de la question de savoir comment il terminerait les œuvres qu'il avait à peindre et qu'il aurait à peine pu finir, comme on le disait, en neuf années. — Il étudiait très souvent dans un livre flamand. — Pour ce qui est du vin, il en buvait avec ses hôtes, et l'on peut croire que cela aggrava son état. Ces circonstances purent amener les causes qui, avec le temps, produisirent la grave infirmité dont Hugues fut atteint.

« D'autre part, on peut dire que cette maladie arriva par la très juste providence de Dieu, qui, comme on le dit, est patient, mais agit avec douceur à notre égard, voulant que nul ne succombe, mais que tous puissent revenir à résipiscence. Le frère convers dont il est ici question avait acquis une grande réputation dans notre ordre; grâce à son talent, il était devenu plus célèbre que s'il était resté dans le monde. Et comme il était un homme de la même nature que les autres, par suite des honneurs qui lui étaient rendus, des visites, des hommages qu'il recevait, son orgueil se sera exalté, et Dieu, qui ne voulait pas le laisser succomber, lui aura envoyé cette infirmité dégradante qui l'humilia réellement d'une manière extrême. Lui-même, aussitôt qu'il se porta mieux, le comprit; s'abaissant à l'excès, il abandonna de son gré notre réfectoire et prit modestement ses repas avec les frères lais.

« J'ai eu soin de donner tous ces détails, Dieu ayant permis ce qui précède, comme je le pense, non seulement pour la punition du péché, ou la correction et l'amendement du pécheur, mais aussi pour notre édification. Cette infirmité survint à la suite d'un accident naturel. Apprenons par là à réprimer nos passions, à ne pas leur permettre de nous dominer, sinon nous pouvons être frappés d'une manière irrémédiable. Ce frère, en qualité d'excellent peintre, comme on le qualifiait alors, était livré, par un excès d'imagination, aux rêveries et aux préoccupations : il a été par là atteint dans une veine près du cerveau. Il y a, en effet, à ce que l'on dit, dans le voisinage de ce dernier, une veine petite et délicate, dominée par la puissance créatrice et de rêverie. Quand chez nous l'imagination est trop active et que les rêves sont fréquents, cette veine est tourmentée, et si elle est tellement troublée et blessée qu'elle vient à se rompre, la frénésie et la démence se produisent. Afin de ne pas tomber dans un danger aussi fatal et sans remède, nous devons donc arrêter nos rêves, nos imaginations, nos soupçons et les autres pensées vaines et inutiles, qui peuvent troubler notre cerveau. Nous sommes des hommes, et ce qui est arrivé à ce convers par suite de ses rêveries et de ses hallucinations, ne peut-il pas non plus nous survenir?... »

Puis, après une longue digression, toute théologique, le narrateur ajoute :

« Il fut enterré dans notre cimetière, en plein air. »

L'épitaphe de vander Goes, reproduite par Swertius, était ainsi conçue :

> *Pictor Hugo v. der Goes humatus hic quiescit;*
> *Dolet ars cum similem sibi modo nescit* [1].

Les bâtiments de Rouge-Cloître existent encore dans leur pittoresque vallon; ils ont été sécularisés. Les armoiries qui surmontaient la porte d'entrée ont été en partie rasées pendant la tourmente révolutionnaire. Le vaste ensemble était affecté, en dernier lieu, à l'usage d'une teinturerie.

1. *Monumenta sepulcralia Brabantiæ*, page 323. « Le peintre vander Goes repose sous cette terre ; l'art éploré craint de ne plus retrouver son égal. »

IV

DE PLUSIEURS PEINTRES ANCIENS ET MODERNES

Hans Sebald Beham. — Lucas Cranach. — Israel de Meckenen. — Martin Schongauer. — Hans Memling. — Gérard vander Meire. — Gérard Horebout. — Liévin de Witte. — Lancelot Blondeel. — Hans Vereycke. — Gérard David. — Jean van Hemessen. — Jean Mandyn. — Volckert Claesz. — Hans Singher. — Jean van Elbrucht. — Aert de Beer. — Jean Cransse. — Lambert van Noort. — Michel de Gast. — Pierre Bom. — Corneille van Dalem.

En Allemagne, comme dans les Pays-Bas, plusieurs hommes éminents ont illustré notre art. C'est à peine, cependant, si les historiens nous ont conservé leurs noms. L'observation s'applique particulièrement aux Néerlandais. Mais, comme dans le passé, la plupart des graveurs étaient également peintres, il n'est point rare de rencontrer des manifestations du talent de ces maîtres sous la forme d'estampes. Je citerai Sebald Beham, originaire de la Souabe[1], Lucas de Cranach en Saxe[2], Israel de Mayence[3] et le Beau Martin[4], dont les estampes attestent seules le mérite, car il serait difficile de citer des tableaux de leur main pour l'établir autrement.

Parmi les Néerlandais, dont je ne connais les œuvres et la carrière que d'une manière imparfaite, ignorant aussi l'époque précise où ils vivaient, je citerai d'abord, à Bruges, un maître excellent pour cette période lointaine de l'art : Hans Memmelinck[5]. Il y avait de lui, dans

1. Hans Sebald Peham, ensuite *Beham*, peintre et graveur, né à Nuremberg en 1500, mort à Francfort-sur-le-Mein, le 22 novembre 1550. Il était, comme on le voit, originaire de la Franconie et non de la Souabe. De Jongh, dans son édition de van Mander, croit à tort que le qualificatif « Suanius » s'applique à Suavius le graveur, qui vivait au XVI^e siècle et était le beau-frère de Lambert Lombard.

2. Lucas Sunder (?), dit Cranach, ou Kronach, peintre et graveur, né à Kronach dans la Franconie en 1472, mort à Weimar le 16 octobre 1553.

3. Israel de Meckenen, orfèvre et graveur, travailla à Bocholt, petite ville de la Westphalie, non loin de Munster, et y mourut le 10 novembre 1503.

4. Martin Schongauer, surnommé *Hupsch, Martin Schœn, bel Martino*, un des peintres les plus illustres de son temps et graveur accompli, naquit à Colmar en 1443 ou 1445 (1420 ?), et mourut dans la même ville le 2 février 1488. Nous expliquons au *Commentaire* les motifs du désaccord des auteurs au sujet des années de naissance et de décès de ce maître.

5. Les investigations de M. James Weale ont réduit à néant l'ancienne légende qui faisait de ce maître un soldat blessé, venant demander asile à l'hospice Saint-Jean de Bruges, et peignant par

cette ville, à l'hospice Saint-Jean, une châsse décorée de personnages d'assez petite dimension, mais exécutée avec une supériorité telle, que plus d'une fois on a offert à l'hospice une châsse d'argent pur en échange de l'œuvre peinte[1].

LUCAS CRANACH LE VIEUX.
Fac-similé d'une gravure ancienne exécutée d'après lui-même.

Le maître dont il s'agit florissait à Bruges avant le temps de Pierre Poerbus[2], et celui-ci ne manquait jamais d'aller contempler cette belle

gratitude la *Châsse de sainte Ursule*. Pourtant, on ignore toujours le lieu de naissance de Memling, qui mourut à Bruges en 1494. Son œuvre la plus ancienne est de 1478.
1. La *Châsse de sainte Ursule* est encore conservée à l'hôpital Saint-Jean, à Bruges.
2. Pierre Pourbus, célèbre peintre d'histoire et de portraits, né à Gouda en 1510 ou 1513, mort

production, quand on la découvrait aux jours de grande fête. Il ne pouvait en rassasier sa vue ni suffisamment la louer, ce qui nous prouve quel homme éminent devait être l'auteur.

Peu après Jean van Eyck, il y eut à Gand Gérard vander Meire [1] dont la manière était fort belle. Un amateur gantois, du nom de Liévin Taeyaert, avait apporté en Hollande une œuvre de lui. C'était une *Lucrèce*, tableau fort soigneusement exécuté et qui devint, par la suite, la propriété de Jacques Ravart d'Amsterdam, un collectionneur émérite [2].

Il y eut aussi, dans la même ville de Gand, un Gérard Horebout, qui devint peintre du roi d'Angleterre Henri VIII [3]. On voyait de lui, dans l'église Saint-Jean, à gauche du chœur, les volets d'un retable dont la partie centrale était sculptée. Ce travail avait été commandé par un abbé de Saint-Bavon, Liévin Hughenois [4].

L'un des volets représente la *Flagellation*, peinte avec beaucoup de talent. L'expression féroce des bourreaux, la douceur du Christ et la vérité d'attitude d'un personnage représenté à l'avant-plan, tenant un paquet de verges, sont dignes d'être considérées.

L'autre volet est une *Descente de croix*, avec la Vierge et saint Jean au pied de la croix, exprimant leur profonde douleur. Au fond, les saintes femmes visitent le tombeau en s'éclairant de torches et de lanternes dont leur visage reflète la lumière. On voit le lointain par une percée de la grotte funèbre.

A l'époque de la dévastation des édifices du culte, ces volets furent sauvés par un amateur d'origine bruxelloise, Martin Bierman, qui plus tard les rendit à l'église, en échange de la modique somme qu'il les avait payés.

à Bruges le 30 janvier 1584. L'orthographe adoptée par van Mander, *Poer-bus*, est correcte; elle ne change rien à la prononciation flamande mais donne pour signification : poire à poudre. Nous avons rencontré cette même orthographe au bas d'une estampe de Wiericx (Alvin 990), et M. F. J. vanden Branden a trouvé *Poeder-bus* dans des actes notariés. (*Geschiedenis der antwerpsche Schilderschool*, page 278. Anvers, 1883.)

1. Gérard vander Meire a passé à tort pour un élève d'Hubert van Eyck. Il ne fut admis à la gilde des peintres gantois qu'en 1452 (De Busscher, *Recherches, etc.*), et élu vice-doyen en 1474.
2. La *Lucrèce* est peut-être le tableau du musée de Pesth, 5e salle, n° 6, attribué à Jacob Cornelisz.
3. Gérard Horebout est cité dans les comptes gantois de 1510 et 1511 et de 1540 à 1541.
4. Il devint abbé en 1517.

On voit encore du même Gérard, à Gand, au marché du Vendredi, dans l'aile affectée aux marchands de toile, un panneau rond, peint sur

ISRAEL DE MECKENEN.
La Chanteuse et le Joueur de guitare. — Bartsch, n° 174.

les deux faces. Sur l'une est représenté le *Couronnement d'épines*. Le Christ est assis sur une pierre, et un homme lui porte à la tête

un coup de roseau. Sur l'autre face est peinte la *Vierge avec l'Enfant Jésus, environnée d'anges.*

Toujours à Gand, mais à une époque moins reculée, vivait Liévin de Witte, bon maître, surtout en architectures et perspectives, son genre de prédilection[1]. Au nombre de ses œuvres capitales figurait un tableau de la *Femme adultère.* On voit à Gand, dans l'église Saint-Jean, de beaux vitraux dont il donna le dessin.

Anciennement, vivait à Bruges certain Lancelot Blondeel[2], qui, dans sa jeunesse, avait été maçon et avait coutume de rappeler son ancien métier en signant ses tableaux d'une truelle. Il était très habile dans l'architecture, les ruines, les effets d'incendie. Sa fille devint la femme de Pierre Poerbus[3].

C'est aussi à Bruges que vivait Jean Vereycke, qu'on surnommait Petit-Jean[4]. Il excellait à peindre le paysage d'après nature et introduisait parfois dans ses sites l'image de la Vierge, mais de moyenne grandeur. Il faisait aussi, d'après nature, d'assez bons portraits, et j'ai vu de lui au Château Bleu, non loin de Bruges[5], chez mon oncle Claude van Mander, un cabinet muni de vantaux sur lesquels mon oncle était représenté avec sa femme et ses enfants. Dans le fond du meuble, on voyait la *Vierge* dans un paysage.

Il y eut, aussi, un Gérard de Bruges. Le seul renseignement que je possède à son sujet est que Pierre Poerbus le citait comme un maître éminent[6].

A une époque reculée, vivait à Harlem Jean van Hemsen, bour-

1. Confondu à tort avec Liévin (*van Laethem*) d'Anvers qui fut, selon l'Anonyme de Morelli, l'un des peintres du Bréviaire Grimani. De Witte naquit à Gand en 1513 et vivait encore en février 1578. C'est M. A. Pinchart qui, le premier, a identifié Liévin d'Anvers avec Liévin van Laethem. (Notes à l'édition française de Crowe et Cavalcaselle, page CCXLVIII.)

2. Lancelot Blondeel, originaire de Poperinghe, naquit, selon toute apparence, en 1496, et mourut à Bruges le 4 mars 1561.

3. Sa fille unique, Anne.

4. Peut-être aussi peintre verrier. Guichardin parle d'un certain Veregius comme d'un « grand maistre et homme moult réputé en l'art ».

5. Démoli en 1578. Il était situé hors de la porte Sainte-Croix, entre l'église de ce nom et le couvent des Chartreux. C'est sans doute le même château qui était, à l'époque de sa démolition, la propriété de Marc Laurin l'antiquaire. (Voyez ci-après, chapitre XLVIII, la biographie de Hubert Goltzius, et Weale, *le Beffroi*, tome III, page 265.)

6. C'est le célèbre Gérard David, né à Oudewater, dans la Hollande méridionale, vers 1450, et mort à Bruges, le 13 août 1523.

geois de la ville, dont la manière était assez archaïque et plus tranchée que la moderne[1]. Il peignait de grandes figures et il était, en certaines choses, très joli et curieux. Un amateur de Middelbourg, M. Corneille Monincx, possède de lui un tableau du *Christ allant vers Jérusalem*, en compagnie de plusieurs apôtres.

Il y avait encore à Harlem Jean Mandyn, qui excellait dans la représentation des diableries et des choses drôles affectionnées par

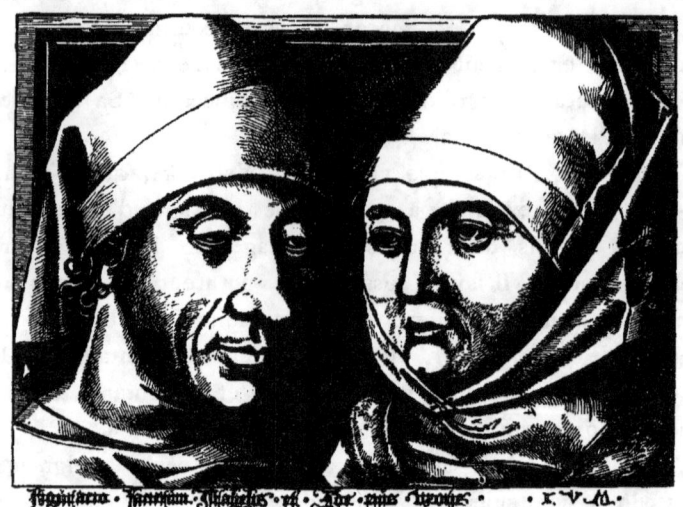

PORTRAITS D'ISRAEL DE MECKENEN ET D'IDA, SA FEMME.
D'après une gravure sur cuivre par Israel van Meckenen. — Bartsch, n° 1.

Jérôme Bos; il est mort à Anvers où il touchait une pension de la ville[2].

Volckert Claeszoon, autre peintre de Harlem, était habile dans la composition, le dessin et la peinture[3]. Il y a de lui quelques

1. Jean Sanders van Hemishem (Hemixem et Hemessen), du lieu de sa naissance, situé sur l'Escaut non loin d'Anvers. Il paraît avoir vu le jour vers la fin du XV° siècle; franc-maître de la gilde de Saint-Luc d'Anvers en 1524, il fut doyen de la corporation en 1548. Guichardin le range parmi les maîtres décédés.

2. Jean Mandyn, d'après les découvertes de M. vanden Branden, naquit en 1500 et arriva à Anvers en 1530. Il fut le maître de Gilles Mostaert et de Barthélemy Spranger, et mourut, selon toute probabilité, au commencement de 1560.

3. Nous ne possédons sur lui que ce seul renseignement complémentaire, qu'à la date de 1524

tableaux sur toile dans la salle des Échevins. Ils sont hardiment touchés, plutôt dans la manière antique que la manière moderne. Ce maître a produit à bas prix un nombre extraordinaire de dessins pour les peintres verriers.

Il y eut à Anvers un Jean l'Allemand ou Singher, originaire de la Hesse[1]. Dans la maison de Charles Cockeel, rue de l'Empereur, il avait décoré une salle entière de grands arbres : des tilleuls, des chênes et autres essences, le tout peint à la détrempe. Il a beaucoup dessiné aussi pour les tapissiers, toutefois il ne s'entendait pas trop à travailler à rebours. Son admission à la gilde anversoise date de 1543.

En 1535, la gilde d'Anvers prononça l'admission de Jeannot d'Elbrucht près de Campen, qu'on nommait aussi Petit-Jean[2]. Le tableau de l'autel des poissonniers, dans l'église de Notre-Dame, était de sa main. On y voyait la *Pêche miraculeuse* avec le Christ à l'avant-plan. Il y avait là aussi un fort bel arbre, et la mer agitée était bien rendue.

A une époque plus reculée vivait à Anvers Arnould de Beer, qui entra dans la gilde en 1529 et qui dessina beaucoup pour les peintres verriers. C'était un fort habile homme[3].

Il y eut encore Jean Cransse, de qui l'on voyait dans la chapelle du Saint-Sacrement, à Notre-Dame, un *Lavement des pieds*, grande toile fort remarquable[4]. Ce maître entra dans la gilde en 1523.

Lambert van Oort, d'Amersfoort, était bon peintre et architecte ; il fut admis à la gilde d'Anvers en 1547[5].

il fit enterrer une fille à la cathédrale de Saint-Bavon, à Harlem. (Voyez vander Willigen, *les Artistes de Harlem*.) Il n'existe aucun tableau de lui.

1. Il est inscrit à la gilde de Saint-Luc d'Anvers sous la date de 1544, et sous le nom de « maître Jean l'Allemand, peintre de grandes figures sur toile ».

2. Il est effectivement inscrit à la gilde sous la date de 1535-1536. Immerzeel le fait naître en 1500. Le tableau de la *Pêche miraculeuse* n'est plus à Notre-Dame d'Anvers. M. Kramm désigne van Elbrucht comme le plus ancien des peintres de marine.

3. Né à Anvers en 1490, mort en 1542. (Immerzeel.) Il fut le premier maître de Lambert Lombard.

4. Le musée d'Anvers possède de lui deux blasons, n°° 44 et 45. Il est indiqué comme né en 1498 (?). Reçu à la gilde de Saint-Luc en 1523 et doyen en 1535-36, il vivait encore en 1548.

5. Lambert van Noort était le père d'Adam van Noort, le maître de Rubens. Il naquit à Amersfoort vers 1520 et mourut à Anvers en 1571. Plusieurs des beaux vitraux de la grande église de Gouda sont de sa main.

Michel de Gast entra dans la même corporation en 1558 [1]. Il peignait les ruines romaines d'après nature et laissa nombre de dessins de ces motifs et d'autres sujets de son invention, sur lesquels il imprima son monogramme.

Il y avait encore à Anvers un bon paysagiste, peignant à la détrempe : Pierre Bom, qui fut admis à la gilde en 1560 [2].

En 1556 fut admis certain Corneille van Dalem, qui était habile peintre de rochers [3].

Ces divers artistes sont ici confondus, par la raison que je n'en sais pas plus long à leur sujet.

COMMENTAIRE

Il faut mettre un peu d'ordre dans ce chapitre où van Mander, comme il le dit, a mêlé, faute de plus amples renseignements, des artistes d'époques et d'origines fort différentes. Cette confusion a son éloquence; elle nous fait comprendre le profond oubli dans lequel étaient tombés des maîtres d'une valeur indiscutable et dont la réhabilitation appartenait à notre temps.

Citons d'abord les Flamands.

GÉRARD VANDER MEIRE ou vander Meere était Gantois, mais le fait de son admission à la maîtrise en 1452 exclut toute probabilité d'apprentissage chez l'un ou l'autre des frères van Eyck. De tous les tableaux qui se rencontrent sous le nom de cet artiste, aucun n'est d'une authenticité suffisante pour servir à caractériser sa manière. Le *Crucifiement* de l'église Saint-Bavon, à Gand, est pourtant une œuvre considérable, trop dépréciée dans l'édition des *Anciens Peintres flamands* de MM. Crowe et Cavalcaselle, publiée par le savant professeur M. A. Springer [4].

Il faut tenir grandement compte, nous semble-t-il, de l'opinion des auteurs qui voient dans le *Girardo di Guant*, cité par l'Anonyme de Morelli comme un des auteurs du Bréviaire Grimani, non pas Gérard vander Meire, mais Gérard Horebout, Gantois

1. Il y fut reçu comme fils de maître en 1558.
2. Promu à la maîtrise en 1564 et doyen en 1598-99. Immerzeel le fait naître en 1530 et mourir en 1572. Nous avons son épitaphe : il mourut le 29 novembre 1607 et fut enterré à Saint-Michel, à Anvers.
3. Corneille van Dalem, reçu en 1556, ne doit pas être confondu avec Corneille van Dalem, célèbre peintre-verrier dont Guichardin fait le plus grand éloge, et qui fut admis en 1534.
4. On trouvera une analyse approfondie de cette peinture dans les *Recherches sur l'histoire de l'École flamande de peinture* de M. Alph. Wauters, 2e fascicule, page 55. Bruxelles, 1882.

aussi, et très renommé comme miniaturiste. On trouvera les preuves à l'appui de cette présomption à l'article Horebout.

En somme, la personnalité de Gérard vander Meire demeure très effacée, malgré les recherches contemporaines. Un remarquable tableau de l'*Exhumation de saint Hubert*, qui lui était jadis attribué par le catalogue de la *National Gallery*, est aujourd'hui rangé, avec beaucoup plus de vraisemblance, dans l'œuvre de Thierry Bouts [1]. Le *Crucifiement* de la cathédrale de Saint-Sauveur, à Bruges, n'offre aucune analogie avec le tableau de Gand.

L'observation de M. Alphonse Wauters touchant la *Lucrèce* de la Galerie du Belvédère, attribuée successivement à Lucas Cranach et à Quentin Metsys, et que cet auteur envisage comme pouvant être identifiée avec l'œuvre perdue de Gérard, mérite considération [2]. L'œuvre n'est pas sans valeur, mais rien n'indique qu'elle procède de Gérard vander Meire, qui pourrait être, tout aussi bien, le peintre de la *Lucrèce* du Musée National de Pesth (salle V, n° 6), œuvre capitale qui n'est certainement pas de Lucas de Leyde.

HANS MEMLING. — J. B. Descamps donne de ce grand peintre une biographie dont il importe de reproduire les passages saillants [3] :

« Carle van Mander, dans son *Histoire des Peintres*, page 127, dit que *dès les premiers temps de la peinture à l'huile, la ville de Bruges donna le jour à Hans Memmelinck*, etc. Cet écrivain se trompe, Jean Hemmelinck est le véritable nom de cet artiste qui naquit dans la petite ville de Damme, à une lieue de Bruges. Il est probable qu'il a vécu du temps des frères van Eyck, ou peu après, puisque nous avons de ses ouvrages avant 1479.

« On ne sait rien de ses premières années, et on ignore son maître ; on dit qu'il s'enrôla par libertinage en qualité de simple soldat, et que, se voyant réduit à la dernière misère dans l'hôpital de Saint-Jean de Bruges, comme s'il n'eût pas eu plus de ressources que le dernier de ses camarades, il ouvrit les yeux sur le dérangement de sa conduite.

« Il est rare qu'un homme de génie reste longtemps dans le désordre. Dès qu'il fut convalescent, il peignit quelques petits tableaux pour se récréer et pour se procurer un peu d'argent. Il n'en fallait pas davantage pour le faire connaître. Quelques frères de cet hôpital, surpris de la beauté des ouvrages du malheureux peintre, publièrent la découverte qu'ils venaient de faire, et Hemmelinck fut bientôt reconnu pour le plus habile de son siècle. Il obtint un congé et fit un tableau pour l'hôpital, en reconnaissance des soins que l'on avait eus de lui pendant sa maladie... »

Doit-on s'étonner davantage de l'esprit inventif ou de l'aplomb du narrateur ?

Voici, en peu de mots, ce que l'on sait, jusqu'à ce jour, de précis touchant le peintre le plus éminent de la primitive école flamande après les van Eyck.

1. Catalogue de 1881, n° 783.
2. Alph. Wauters, *op. cit.*
3. J. B. Descamps, *Vie des Peintres flamands, etc.*, tome I^{er}, page 12. Paris, 1753.

Hans ou Jean Memling n'apparaît dans l'histoire qu'à dater de la seconde moitié du xvᵉ siècle. Il avait cessé de vivre à la fin du premier quart de 1494[1]. On ne sait en quelle année, en quel lieu, ni même en quel pays il vit le jour. M. James Weale, à qui sont dues la plupart des informations que l'on possède sur Memling, n'a pu trouver, sur la nationalité de celui-ci, aucun renseignement. Sans accueillir les assertions de quelques auteurs allemands touchant l'origine du grand peintre, M. Weale ne rejette pas absolument l'hypothèse de sa naissance sur les bords du Rhin. Le prénom de Hans ne figure, d'après lui, dans les archives brugeoises qu'associé à des noms allemands. Nous devons faire observer que van Mander cite fréquemment des Hans parfaitement flamands. Le chroniqueur van Vaernewyck, qui écrivait à peine un demi-siècle après la mort de Memling, le désigne sous le nom de Jean l'Allemand, « *Duytschen Hans* », sans qu'aucun doute soit possible sur la personnalité du maître.

Pour l'orthographe du nom, aucune discussion ne peut exister sur sa forme réelle, la leçon Hemling repose sur l'interprétation fautive d'une lettre de l'inscription placée au bas d'un des tableaux de l'hôpital Saint-Jean de Bruges. Cette majuscule ⋈ n'est qu'une des formes de l'M usité au xvᵉ siècle. S'il était nécessaire de s'arrêter encore à le démontrer, il suffirait d'ouvrir le *Dictionnaire des abréviations latines et françaises du moyen âge*, de Chassant, page 52. Ajoutons, au surplus, que tout archéologue a eu occasion de rencontrer cette forme, et nous citerons, notamment, l'estampe de Wenceslas d'Olmutz : la *Mort de la Vierge*, où elle se présente avec le caractère d'une précision absolue. Nous l'avons relevée, encore, en 1874, sur une merveilleuse tapisserie portant la date de 1485 et exposée par M. le baron Davillier à l'Exposition des Alsaciens-Lorrains[2]. Dans l'inscription : *Fons. ortorum : puteus. aquarum. viventium. que. fluunt. impetu. de Libano. Canticorum*. IIII. *Actū* Aᵒ 1485, tous les M étaient figurés ⋈. Enfin, au musée d'Anvers, dans le nᵒ 262, *Deipara Virgo* de Jean Mostaert (?), se rencontre aussi la lettre en question.

L'époque de la venue de Memling à Bruges est indéterminée ; les documents établissent qu'il travaillait dans la ville flamande en 1478 et y devenait acquéreur, en 1480, de trois maisons et d'un terrain. La même année, il figure dans les comptes de la ville parmi les bourgeois notables imposés pour les frais de la guerre entre Maximilien et la France.

L'Anonyme de Morelli parle d'un portrait d'Isabelle d'Aragon existant chez le cardinal Grimani à Venise, et peint par Memling dès l'année 1450. L'exactitude de cette date, ou l'authenticité de l'œuvre peut être douteuse. Mais la *Vie de saint Bertin*, deux panneaux (larg., 1 m. 46 cent.; haut., 0 m. 57 cent.) de l'ancienne collection du roi Guillaume II, acquis par le prince Frédéric des Pays-Bas, furent commandés, dès l'année 1464, par Guillaume Filastre, abbé de Saint-Bertin, à Saint-Omer, mort à Gand, en 1473[3].

1. T. Gaedertz, *Hans Memling*, p. 12, Leipzig, 1883. (D'après une communication de W. H. J. Weale.)
2. Salle XI, nᵒ 6. M. Eugène Müntz a donné une reproduction de cette œuvre capitale dans son livre sur la *Tapisserie (Bibliothèque de l'Enseignement des Beaux-Arts)*, page 143.
3. *Kunstbode*, pages 137-141, article de M. Victor de Stuers. Harlem, 1881.

M. A. J. Wauters attribue à Memling une *Vierge et l'Enfant Jésus avec un donateur*, œuvre datée de 1472, et qui se trouve au palais Liechtenstein, à Vienne [1].

Memling était marié; sa femme, dont on ne connait que le prénom, Anne, mourut en 1487, lui laissant trois fils mineurs : Hans, Corneille et Nicolas. Le peintre lui-même mourut dans le premier tiers de l'année 1494 et, le 10 décembre 1495, se fit la déclaration des biens de sa succession. Les enfants étaient alors mineurs, c'est-à-dire qu'ils n'avaient pas atteint leur vingt-cinquième année.

Nous n'avons pas à passer en revue les œuvres de Memling. Disons, toutefois, que sa *Châsse de sainte Ursule* fut achevée avant le 24 octobre 1489, époque à laquelle y furent déposées les reliques.

La date 1491, inscrite sur le cadre du *Crucifiement*, triptyque à doubles volets, au dôme de Lubeck, en fait la dernière œuvre connue du maître, si toutefois l'inscription doit être acceptée comme contemporaine de la peinture [2]. Crowe et Cavalcaselle hésitent même à voir ici un Memling [3], tandis que Waagen et Woltmann [4] proclament l'œuvre une des créations capitales du maître.

Une peinture que passent sous silence les critiques que nous venons de mentionner, rappelle, dans ses dispositions générales, le tableau de Lubeck. C'est le *Crucifiement* du musée de Pesth [5].

Ici, nous rentrons dans les dimensions habituelles des tableaux de Memling. L'originalité du tableau de Pesth est d'ailleurs prouvée par une estampe de Jules Goltzius, peut-être la seule reproduction ancienne du maître [6].

L'église Sainte-Marie de Dantzig possède également une œuvre considérable attribuée à Memling, avec toute vraisemblance. C'est un *Jugement dernier* avec volets, pris, dès l'année 1473, sur un navire anglais, le *Saint Thomas*, par un capitaine du nom de Paul Benecke. Le vaisseau avait été chargé à Bruges par les Portinari, à destination de l'Angleterre, et le tableau fut offert, dès le lendemain de la capture, au temple qu'il n'a cessé d'orner depuis. La date, non moins que le style de l'œuvre, autorisent donc son attribution à Memling.

Un portrait de Memling, gravé à l'eau-forte par J. van Oost, de Bruges, existe à l'Albertine de Vienne; il est reproduit en fac-similé par M. Weale dans sa notice du *Beffroi* (tome IV, page 45), et dans l'opuscule *Hans Memlinc, zijn leven en zijne Schilderwerken*, du même auteur. Bruges, 1871.

Le portrait prétendu de Memling, à la Galerie Nationale de Londres (n° 943 du

1. *La Peinture flamande*, page 87. Paris, Quantin.
2. Théod. Gædertz, *Hans Memling und dessen Altarschrein im Dom zu Lübeck*. Leipzig, 1883. Le triptyque de Lubeck est reproduit en chromolithographie par l'*Arundel Society*. Le Musée Britannique possède un dessin capital de Memling, donnant une partie de la composition. Ce dessin est reproduit dans le *Beffroi*, tome III, page 347.
3. Édition Springer, page 321.
4. *Geschichte der Malerei, etc.*, tome II, page 53.
5. Salle V, n° 1. Copie moderne du tableau de Lubeck, panneau central, au musée de Hanovre.
6. Elle porte pour inscription : *Joan. Memmelinck inve. Julius Goltzius fecit. Joannes Baptista Vrints excud*. 1586.

catalogue de 1881) est une œuvre douteuse. Elle porte la date de 1462 et nous la trouvons attribuée, non sans vraisemblance, à Thierry Bouts, par MM. Crowe et Cavalcaselle (édition française, tome II, page 74).

Memling, inscrit sous le nom de *van Memmelynghe* à la gilde de Saint-Luc de Bruges, y reçut pour élèves en 1480, Jean Verhanneman, et en 1483, Paschier vander Mersch.

A consulter, indépendamment des études de M. Weale citées plus haut :

L'Art chrétien en Hollande et en Flandre, par C. E. Taurel, tome I^{er}, page 121. Amsterdam, 1881. (Texte de W. H. James Weale.) — Crowe et Cavalcaselle, *les Anciens Peintres flamands*, traduction de Octave Delepierre, *augmentée de notes et de documents inédits*, par Alexandre Pinchart et Charles Ruelens. Bruxelles, 1862. — Crowe et Cavalcaselle, *Geschichte der altniederlændischen Malerei; Original Ausgabe bearbeitet von* A. Springer. Leipzig, 1875. — K. Woermann et Alf. Woltmann, *Geschichte der Malerei*, tome II, page 44, avec planches. Leipzig, 1879.

Gérard David. — C'est encore à M. Weale que revient l'honneur d'avoir fait connaître ce grand artiste, qu'on pourrait appeler le dernier représentant de l'école de Bruges.

Pas plus que Memling, Gérard n'était de souche brugeoise; mais ce fut à Bruges qu'il produisit ses œuvres les plus marquantes, et leur style les rattache certainement aux traditions de l'école qui doit à Jean van Eyck son plus puissant éclat.

Gérard, fils de Jean David, naquit à Oudewater, dans la Hollande méridionale. Admis dans la gilde des peintres brugeois le 14 janvier 1483, il y occupa diverses dignités en 1488, 1495-96, 1498-99, et fut doyen en titre en 1501 et 1502. Il épousa à Bruges, après 1496, Cornélie Cnoop, fille de Jacques, doyen des orfèvres [1].

A Anvers, Gérard David fut inscrit comme franc-maître à la corporation de Saint-Luc, sous la date de 1515. Il mourut à Bruges le 13 août 1523 et eut sa sépulture dans l'église de Notre-Dame.

Presque tous ces renseignements sont empruntés aux importants articles insérés par M. Weale dans le *Beffroi*, tomes I^{er}, page 223; II, page 228, et III, page 334; dans la *Gazette des Beaux-Arts*, tomes XX, page 542, et XXI, page 489, et dans l'*Art chrétien en Hollande et en Flandre* de M. C. E. Taurel, tome I^{er}, page 65.

M. A. Springer, dans son édition des *Anciens Peintres flamands* de MM. Crowe et Cavalcaselle (page 338), fait un singulier rapprochement entre Gérard David et le mystérieux Gérard de Saint-Jean [2].

Le musée de Bruges possède plusieurs œuvres de Gérard David, peintures dont l'origine est établie par des documents. Deux de ces pages, commandées par les échevins en 1488, représentent le *Jugement de Sisamnes par Cambyse*, daté de 1498, et le *Supplice du Juge prévaricateur*. Ces œuvres, transportées à Paris, en 1794,

1. Ad. Duclos, *Bruges en trois jours*, page 207. Bruges, 1883.
2. Voir ci-dessous, chapitre vi.

y restèrent jusqu'en 1815. Elles portent les n°ˢ 24 et 25 du catalogue du musée de Bruges.

Sous les n°ˢ 27 à 31, la même Galerie possède un remarquable triptyque du *Baptême du Christ*[1], avec les portraits des donateurs Jean des Trompes et Élisabeth vander Meersch. Enfin, sous les n°ˢ 9 et 10, deux miniatures, la *Prédication de saint Jean* et le *Baptême du Christ*. La chapelle du Saint-Sang, à Bruges, conserve une *Descente de croix* du maître[2].

Au musée de Rouen, on admire une splendide création de Gérard David, la *Vierge entourée de saintes*[3]. Ce tableau fut offert par le peintre en 1509 aux Carmélites de Bruges. Son authenticité est donc irrécusable.

On a, dans ces derniers temps, cru pouvoir attribuer à David le beau tableau des *Noces de Cana* du Louvre (n° 596), qui provient de la chapelle du Saint-Sang, à Bruges, l'*Adoration des Mages* du musée de Bruxelles (catalogue de 1882, n° 20)[4], et le triptyque, non moins remarquable, de la *Vierge avec saint Jérôme et saint Antoine de Padoue*, au palais municipal de Gênes, un point sur lequel, d'après nous, il ne saurait y avoir doute[5]. M. Weale lui donne aussi le curieux tableau de la *Fontaine symbolique* du musée de Lille[6]. Au musée de Bergame, nous trouvons une *Vierge avec l'Enfant Jésus* dans un paysage[7]. Plusieurs autres créations, disséminées dans les musées et les collections particulières, complètent l'œuvre déjà considérable restitué à ce grand peintre si longtemps oublié.

La bibliothèque d'Arras possède un portrait dessiné de Gérard David, qu'une ancienne inscription qualifie de « peintre excellent ». On en trouve le fac-similé en tête de l'article de M. Weale inséré dans le *Beffroi*, et une reproduction gravée dans la *Gazette des Beaux-Arts*, tome XX, page 542.

Le portrait n° 946 de la Galerie Nationale de Londres, attribué à Mabuse, nous semble offrir beaucoup d'analogie avec la manière et la physionomie de Gérard David; nous ne serions pas éloigné d'y voir son image.

GÉRARD HOREBOUT. — Il s'agit ici de « Gérard l'enlumineur », auquel rendit visite Albert Dürer, pendant son séjour aux Pays-Bas en 1521, et dont la réputation persistait au temps où Guichardin réunissait les matériaux de la *Description* des mêmes provinces. Lui, aussi, le disait « *très excellent en alluminer* ».

1. Reproduction en couleurs de Kellerhoven sous le nom de Memling, dans les *Chefs-d'œuvre des grands maîtres* (texte par A. Michiels), et dans la *Gazette des Beaux-Arts*, tome XX, page 542.

2. Weale, *The Hours of Albert of Brandenburg*. London, 1883.

3. Gravures dans la *Gazette des Beaux-Arts*, tome XX, page 549; dans Fœrster, *Denkmale Deutscher Kunst*, tome XII, et Woermann et Woltmann, *Geschichte der Malerei*, tome II, page 56.

4. M. A. J. Wauters, *la Peinture flamande*, Paris, 1883, page 126, croit pouvoir l'attribuer à Jean Mostaert.

5. Gravure dans Fœrster, *Denkmale*, tome XI.

6. N° 523. Attribué à Thierry Bouts. L'auteur, qui nous a depuis communiqué ses doutes, est maintenant en état de déterminer, nous assure-t-il, le nom de l'auteur des *Noces de Cana* du Louvre.

7. Copie au musée de Carlsruhe, n° 134.

M. Alexandre Pinchart a publié de nombreux extraits de comptes relatifs à des payements faits à Gérard Horebout, pour travaux exécutés sur la commande de Marguerite d'Autriche, gouvernante des Pays-Bas [1]. Il résulte de ces mentions que Gérard fut, pour ainsi dire, exclusivement peintre de miniatures. Pourtant une certaine somme lui est allouée en payement d'un portrait de Christian II de Danemark, alors que ce prince dépossédé séjournait aux Pays-Bas. Le peintre est désigné sous le nom de « *Gérard Harembourg, peintre et illumineur résident à Gand* ».

A l'époque où Albert Dürer visita l'artiste, celui-ci avait une « fillette » âgée d'environ dix-huit ans, habile miniaturiste, et l'on part de cette circonstance pour fixer vers l'année 1480 la date de naissance de Gérard Horebout, que son talent fit plus tard appeler à Londres, où il mourut en 1540.

M. James Weale a retrouvé à Londres la plaque tombale de l'épouse de Gérard Horebout, décédée à Fulham en 1529 [2].

Il existe des manuscrits nombreux pour lesquels la participation de Gérard est en quelque sorte établie. On en trouve l'analyse dans un travail de M. E. Harzen [3]. Le catalogue Quaritch (1883, page 1414) cotait, au prix de 18,750 francs, les *Heures d'Isabelle la Catholique*, recueil attribué à G. Horebout.

La grande notoriété du maître, dans le genre spécial de la miniature, légitime la supposition que c'est à lui que se rapporte la mention Girardo di Guant, un peintre que l'Anonyme de Morelli désigne comme l'auteur des miniatures du Bréviaire Grimani, conjointement avec « Liévin d'Anvers ». Il ne s'agirait pas davantage ainsi de Gérard vander Meire que de Liévin de Witte, tous deux Gantois, mais de Liévin van Laethem qui, lui, était Anversois, et fut admis en 1493 comme franc-maître de la gilde de Saint-Luc [4].

Des tableaux authentiques de Gérard Horebout ne se sont pas retrouvés jusqu'à ce jour. Feu M. C. Onghena, artiste graveur et grand collectionneur à Gand, possédait un diptyque de *l'Abbé de saint Bavon, Liévin Hugenois en adoration devant la Vierge et l'Enfant Jésus*, attribué, sans aucune preuve, à notre maître; ce n'était qu'une œuvre estimable [5].

Si l'attribution à Horebout du diptyque du musée d'Anvers (Memling, n° 256 du catalogue), mise en avant par quelques auteurs, pouvait être établie, le peintre se

1. *Archives des arts, sciences et lettres*, tome I^{er}, pages 16-18.
2. Cette épitaphe est reproduite par M. De Busscher dans ses *Recherches sur les peintres et les sculpteurs gantois*, tome II, page 325.
3. *Archiv* de Naumann, tome IV, pages 2-19. Voyez aussi dans le *Belgisch Museum*, tome I^{er} (1837), page 200, la reproduction d'une miniature, le portrait de Marguerite d'Autriche, extrait d'un des manuscrits attribués à Gérard Horebout.
4. L'opinion exprimée à ce sujet par M. Alexandre Pinchart dans ses notes à Crowe et Cavalcaselle est confirmée par M. Alph. Wauters dans ses *Recherches sur l'histoire de l'École flamande de peinture*, pages 76 et suivantes. 1882. Par contre, M. Wauters persiste à maintenir Gérard vander Meire parmi les collaborateurs du Bréviaire Grimani.
5. Gravure au trait dans le *Messager des sciences historiques* (1833), accompagnée d'un article sur Horebout. Pour *les Églises de Gand*, de M. Kervyn de Volkaersbeke, M. Onghena reproduisit également une chape du trésor de Saint-Bavon, exécutée d'après les modèles fournis par Gérard.

placerait au premier rang des maîtres de son époque. L'œuvre dont il s'agit représente un abbé de l'ordre de Cîteaux, agenouillé dans un intérieur merveilleusement détaillé. Un monogramme C. H., inscrit sur l'un des corbeaux du plafond, a donné naissance à la supposition que M. Harzen appuie de son autorité. En réalité, il s'agit plutôt d'une miniature que d'un tableau. M. A. J. Wauters (*la Peinture flamande*, page 65) observe avec raison que les initiales sont celles du personnage représenté : Chrétien de Hondt.

Nous ne trouvons pas, dans les catalogues anglais, d'œuvres qui soient attribuées à Gérard Horebout. La Société royale des Antiquaires, à Londres, conserve un portrait de Christian II qui serait peut-être celui que mentionnent les comptes rappelés plus haut [1].

Quant à Suzanne, fille de Gérard, l'épitaphe de sa mère lui donne le titre d'épouse de John Parker, trésorier du roi. Guichardin vante beaucoup le mérite et la délicatesse de ses miniatures, et il ajoute que le roi Henri VIII fit appeler à Londres la jeune artiste.

LIÉVIN DE WITTE. — Les documents que M. E. de Busscher a rassemblés sur ce maître tendent à nous montrer en lui, tout à la fois, un peintre, un architecte et un mathématicien. Malheureusement, les archives gantoises ne mentionnent qu'un seul travail de Witte : une bannière de chambre de rhétorique, faite en 1538. Aucun tableau de Liévin ne paraît être venu jusqu'à nous, du moins sous le nom de son auteur. Liévin vivait encore en février 1578. Il ne paraît pas avoir été allié au fameux Pierre de Witte (P. Candido), qui travailla en Italie et en Allemagne. (Voyez tome II, chapitre XXXIII.)

LANCELOT BLONDEEL. — Désigné par Guichardin comme « merveilleux à représenter par la peinture un feu vif et naturel, tel que fut le saccagement de Troie [2] », indication empruntée à Vasari, qui la tenait de Stradan, le peintre brugeois.

Les œuvres de Lancelot, venues jusqu'à nous, le montrent comme un peintre de sujets religieux. « On reconnaît le plus souvent ses tableaux, dit M. Weale [3], à l'habitude qu'il avait d'entourer ses objets d'ornements architecturaux d'un dessin hardi et bizarre et presque toujours peints en or. »

Rapprochant les diverses notices que le même auteur a insérées dans le *Beffroi*, dans le *Catalogue du Musée de Bruges* et dans l'*Art chrétien* de C. E. Taurel [4], des documents publiés par M. van de Casteele [5], la carrière du maître se reconstitue comme suit :

Lancelot Blondeel naquit dans l'échevinage de Poperinghe; il mourut à Bruges

1. Waagen, *Treasures of art*, tome III, page 482, parle d'une copie du portrait de Henri VIII de Holbein (?) par G. Horebout, à Luton-House.
2. *Description des Pays-Bas*, édition de 1582, page 151.
3. *Catalogue du Musée de Bruges*, page 32.
4. Tome II, pages 1 et suivantes.
5. *Documents divers de la Gilde de Saint-Luc à Bruges, Annales de la Société d'Émulation*, troisième série, tome Ier, 1866.

le 4 mars 1561, âgé, dit son épitaphe, de soixante-cinq ans. Il avait donc vu le jour en 1496.

Admis en 1519 dans la corporation des peintres brugeois, il y remplit en 1530, 1537 et en 1556 les fonctions de *Vinder*, équivalentes à celles de conseiller. Père d'une fille et d'un fils, — ce dernier mort en 1536, — il fut, comme le dit d'ailleurs van Mander, le beau-père de Pierre Pourbus, par le fait du mariage de sa fille, Anne, avec ce peintre distingué.

Van Mander est également dans le vrai pour ce qui concerne la signature de Lancelot, dont une truelle accompagne souvent les initiales.

Blondeel fut d'abord maçon, il devint ensuite architecte et ingénieur. C'est de lui que procède le dessin de l'admirable cheminée de la salle du Franc de Bruges, sculptée en 1529 par Guyot de Beaugrant. Il dessina également le retable, sculpté en 1530 par Corneille de Smit et Jean Roelants, de la chapelle du Saint-Sang, à Bruges.

En 1550, Blondeel fut chargé, conjointement avec Jean Schoorel, de la restauration de *l'Agnus Dei* des frères van Eyck.

Nous ignorons si Lancelot Blondeel visita l'Italie ; on pourrait le déduire du style de ses œuvres, mais la chose paraît peu vraisemblable.

On a l'habitude de ranger Blondeel parmi les graveurs sur bois. De Jongh, dans son édition de van Mander (1764), parle de ses planches avec l'assurance qui semble procéder d'un examen personnel. « Entre autres belles tailles de bois, principalement de grandes figures, l'on voit de lui, dit-il, huit planches de paysans dansant, œuvres d'un beau dessin. » Nous n'avons jamais rencontré ces planches, ni même leur simple mention dans les travaux relatifs à l'art de la gravure.

Quant aux tableaux de Blondeel, ils se présentent assez rarement. Le musée de Bruges possède *Saint Luc peignant la Vierge* (1545)[1], œuvre dans laquelle M. Weale présume que le peintre a donné ses traits au patron des peintres, et la *Légende de saint Georges*. L'église Saint-Sauveur possède une seconde *Vierge avec saint Luc et saint Éloi* (1545), tableau exécuté pour la corporation artistique de la ville[2].

Nous attribuons au maître un triptyque de la *Mort de la Vierge*, à l'église Saint-Nicolas à Dixmude[3].

Le musée de Bruxelles possède de Blondeel une figure de *Saint Pierre*, datant, selon toute vraisemblance, de 1550[4].

Mentionnons aussi un tableau appartenant à M. le comte de l'Espine à Bruxelles, *un Saint évêque vu de face et assis*. Au fond, la ville de Bruges. Cette œuvre, rehaussée

1. Musée de Bruges, n° 12 du catalogue.
2. Gravé par Taurel : *l'Art chrétien*, planche xiv.
3. Par contrat du 22 août 1534 Blondeel fut chargé de traiter ce sujet pour la commanderie de Saint-Jean de Jérusalem à Slype en Flandre, en vue de l'exécution d'une tapisserie. (A. Pinchart, *Histoire générale de la tapisserie*, page 65. Paris, 1882.) Il fut également chargé de faire les cartons d'une suite de tapisseries de l'*Histoire de saint Paul*. (*Ibid.*)
4. Catalogue de 1882, n° 3. L'œuvre est contestée. Voyez la *Geschichte der Malerei*, de Woermann et Woltmann.

d'ornements d'or, mesure 1 mètre sur 79 centimètres ; elle figurait à l'Exposition organisée à Bruxelles au profit de la Société néerlandaise de Bienfaisance, en 1882 [1].

JEAN MANDYN. — Les renseignements que l'on possédait jusqu'ici sur ce peintre étaient des plus vagues. De Jongh le faisait mourir à Anvers en 1568, en quoi il était encore moins loin de la vérité que Kramm, selon l'avis duquel Mandyn serait venu au monde vers 1455. On doit à M. F. J. vanden Branden les premières données précises concernant notre artiste [2].

Mandyn, qui, sans doute, était originaire de Harlem, déclarait lui-même, en 1542, être âgé de quarante ans. Il était donc né en 1502.

Dès l'année 1530, il avait formé à Anvers des élèves, ainsi qu'il ressort des registres de la gilde de Saint-Luc, où, cependant, l'admission du maître lui-même n'est point consignée.

A l'exception de Gilles Mostaert et de Barthélemy Spranger, le premier inscrit comme élève en 1550, et le second en 1557, ses disciples n'arrivèrent pas à la célébrité.

Il faut remarquer, à ce sujet, que Pierre Aertssen, « le long Pierre », qui selon van Mander vint prendre domicile chez Jean Mandyn à Anvers, fut admis franc-maître de la gilde en 1535, sans indication d'apprentissage. Van Mander dit, il est vrai, que ce Mandyn était Wallon, et il a soin d'ajouter qu'il y eut un second Mandyn, originaire de Harlem. On peut croire qu'il se trompe. Nous aurons l'occasion de revenir sur ce point.

Jean Mandyn, peintre en titre de la ville d'Anvers, touchait, en 1555, une pension de douze livres dix sols. En 1559, on lui payait encore, comme pensionnaire de la ville, une somme de trois livres de Brabant. Les investigations de M. vanden Branden l'autorisent à fixer au début de 1560 la date de la mort de Mandyn.

Il résulte d'un document exhumé par le patient auteur anversois, qu'en 1536, l'évêque de Dunkeld, en Écosse, faisait la commande d'un mausolée de marbre au statuaire Robert Moreau d'Anvers [3], et demandait, en même temps, à Jean Mandyn un tableau peint sur cuivre pour compléter le monument funéraire. Le reçu, daté du mois d'avril 1537, démontre que le peintre ne savait pas écrire, sa signature étant remplacée par une croix. Il est donc naturel que l'on n'ait point retrouvé de lui d'œuvres signées.

M. vanden Branden a recueilli la mention d'une *Tentation de saint Antoine* exécutée par Mandyn. Le sujet concorde avec le genre que lui prête van Mander. Le tableau, cependant, ne s'est pas retrouvé. Il n'existe donc aucune œuvre connue du maître.

1. Catalogue, n° 288.
2. *Geschiedenis der Antwerpsche Schilderschool* (Histoire de l'École de peinture d'Anvers), page 159.
3. Cet artiste est totalement oublié. Son nom ne paraît pas dans le savant mémoire sur *la Sculpture aux Pays-Bas*, par M. le chevalier Edm. Marchal. — (*Mémoires couronnés de l'Académie royale de Belgique*, tome XLI, 1877.)

En 1882, M. De Brouwere, expert bruxellois, nous a montré une peinture attribuée à Mandyn et qui provenait de la collection d'un amateur de Bruges. C'était un *Portement de la croix*, sujet d'une quarantaine de personnages à pied et à cheval. La composition offrait une grande analogie avec celle de Jérôme Bosch, connue par la gravure. M. De Brouwere y avait trouvé le monogramme ⋀⋀ sur lequel il fondait son attribution. On vient de voir que Mandyn ne savait pas écrire.

Jean van Hemessen. — Guichardin le désignait comme « Jean de Hemsen, près d'Anvers ». Dans les actes authentiques il se nomme « *Jean Sanders, alias de Hemishem sur l'Escaut, près d'Anvers*[1] ». Il résulte de ceci, qu'en réalité, van Hemessen n'est qu'un nom d'origine et que Sanders était le nom patronymique du peintre.

M. Weale désigne un tableau, marqué des initiales de van Hemessen et daté de 1510[2]; une chose est certaine, c'est que van Hemessen, inscrit comme faisant son apprentissage chez Henri van Cleef, à Anvers, en 1519, achète le droit de bourgeoisie la même année, et devient franc-maître en 1524. En 1548, il est doyen de la corporation des peintres anversois et, selon M. vanden Branden, part pour Harlem en 1551, après avoir réalisé les biens qu'il possédait à Anvers. Guichardin le mentionne parmi les artistes décédés.

On ne possède aucune indication sur la durée précise du séjour de van Hemessen en Hollande. Après 1548, son nom n'apparaît plus dans les registres de la gilde de Saint-Luc, à Anvers. Pourtant, il ne vendit ses biens, comme on vient de le voir, qu'en 1551, et nous avons tout lieu de croire qu'en 1554 il était encore sur les bords de l'Escaut.

M. Pinchart a publié un document[3] duquel résulte que van Hemessen, étant marié, eut un fils d'une servante nommée Élisabeth *(Betteken)*, lequel fils, Pierre van Hemessen, peintre, à son tour, sollicita et obtint en 1579 sa légitimation. Pierre van Hemessen était né en 1555 et, selon toute vraisemblance, à Anvers, car il se dit bourgeois de cette ville.

Du mariage de Jean van Hemessen avec Barbe de Fevre, naquirent deux filles dont la seconde, Catherine, s'adonna à la peinture et épousa, en 1554, Chrétien de Morien, organiste de Notre-Dame d'Anvers à dater de 1552. Le couple, au dire de Guichardin, partit pour l'Espagne avec Marie de Hongrie, gouvernante des Pays-Bas.

La Galerie Nationale de Londres possède un remarquable portrait d'homme signé : *Catharina filia Joannis de Hemessen pingebat 1552*[4]. Un autre tableau de la même main, *la Vierge et l'Enfant Jésus dans un paysage*, est signé *Caterina de Hemessen pingebat*[5].

1. *Description de tout le Pays-Bas* (édition de 1568), page 132, et vanden Branden, *Geschiedenis der Antwerpsche Schilderschool*, page 98.
2. *Notice de la collection de tableaux de M. J. P. Weyer*, n° 203.
3. *Archives des Sciences*, etc., tome I^{er}, page 280.
4. Catalogue de 1881, n° 1042. Le personnage est vêtu d'un justaucorps noir relevé de boutons d'or et coiffé d'une toque également noire.
5. Chez M. Lescarts, à Mons. Voyez A. Pinchart, *Voyage artistique en France et en Suisse*, 1865; *Bulletin des Commissions royales d'art et d'archéologie*, tome VII, page 228.

Les tableaux de van Hemessen sont peu communs. S'il en est qui trahissent l'influence de l'ancienne école, les œuvres d'une date plus récente montrent déjà l'action des maîtres florentins. Il en est particulièrement ainsi de l'*Enfant prodigue* du musée de Bruxelles, tableau daté de 1536[1]. Le tableau du musée de Nancy, *les Vendeurs chassés du Temple*, est de la même date[2]. Le *Tobie* du Louvre est de 1555.

M. Max Rooses fait un grand éloge du *Chirurgien de village*, du musée de Madrid[3], qui, sans doute, est du même temps.

En revanche, *la Vocation de saint Mathieu*, au musée d'Anvers, et le même sujet, daté de 1528, à la Pinacothèque de Munich, décèlent l'influence de Quentin Metsys. Le *Saint Jérôme* de Hampton Court a même été attribué à ce maître[4].

Dans l'inventaire des tableaux de Marguerite d'Autriche[5], nous trouvons mentionné : « *Une petite Notre-Dame* en illuminure de la main de SANDRES ».

Rubens possédait de Hemessen « un portrait d'un homme avec un grand nez », œuvre portée à l'inventaire des tableaux délaissés par le maître anversois, sous le n° 200[6]. M. Eisenmann a récemment identifié Hemessen avec l'Anonyme dit du musée de Brunswick[7].

Une petite estampe sur bois, exposée au musée de Harlem, représente un homme coiffé d'un bonnet à grandes plumes, avec l'inscription *Jan vā Hemsen Scilder vā Harlm*. Ce prétendu portrait a servi de modèle à la planche insérée par De Jongh dans son édition de van Mander. Aucun connaisseur ne peut prendre au sérieux cette grossière supercherie.

LAMBERT VAN NOORT. — Cet artiste, encore vivant à l'époque où écrivait Guichardin, est qualifié par lui de « grand peintre et architecte ». Si nous ajoutons que Lambert van Noort fut, avec les frères Dirck et W. Crabeth, un des auteurs des célèbres verrières de la grande église de Gouda, nous aurons prouvé qu'il occupait, parmi les maîtres de son temps, une place honorable.

Originaire d'Amersfoort, où il naquit vers 1520, reçu bourgeois d'Anvers en 1550, Lambert van Noort resta dans sa nouvelle patrie jusqu'à sa mort, arrivée en 1571. Les vitraux dont il livra les cartons pour l'église Saint-Jean de Gouda datent de 1560, 1561 et 1562[8].

Le musée d'Anvers possède de nombreuses peintures de Lambert van Noort, notamment une suite de peintures décoratives : *les Sibylles*, provenant de la salle des

1. Catalogue de 1882, n° 293.
2. A. Pinchart, *Voyage artistique*, etc., page 226.
3. *Geschiedenis der Antwerpsche Schilderschool*, page 105.
4. Ernest Law, *Historical Catalogue of the pictures in the royal collection at Hampton Court*, 1881, n° 579. L'auteur considère Hemessen comme un élève de Quentin Metsys.
5. *Le Cabinet de l'Amateur*, tome Ier, page 218.
6. *Spécification des peintures trouvées à la maison mortuaire de feu messire Pierre-Paul Rubens, chevalier*. 1640.
7. *Repertorium für Kunstwissenschaft*, tome VII, page 209.
8. Christian Kramm, *De Goudsche Glazen*, etc., Gouda, 1853.

réunions de la gilde de Saint-Luc. D'autres tableaux, tirés de la légende, sont fort sèchement traités.

Une *Adoration des Bergers*, au musée de Bruxelles, est datée de 1568. L'influence italienne y est sensible.

Lambert van Noort, en somme, est loin d'être un peintre de haute valeur. Il mourut très pauvre [1]. Son fils Adam eut la gloire de compter parmi ses nombreux élèves Rubens et Jordaens ; il fut le beau-père de ce dernier.

HANS VEREYCKE. — Les recherches que nous avons faites au sujet de cet artiste ne nous autorisent pas à l'identifier avec le « Veregius » désigné par Guichardin comme un peintre verrier de premier ordre, et admis comme tel dans la gilde d'Anvers en qualité d'élève de Jean Lambrecht, l'an 1545.

D'autre part, les écrivains brugeois qui se sont plus particulièrement occupés des hommes marquants de la Flandre, le passent sous silence [2]. Immerzeel assure qu'il florissait en 1556 [3], tandis qu'un auteur gantois, écrivant en 1777, prétend qu'il travaillait en 1510 [4]. Nous ne voyons pas le moyen de concilier ces deux versions.

Voici qui complique encore le débat : M. le docteur W. Schmidt, du Cabinet des Estampes de Munich, nous fait connaître qu'il a trouvé, parmi les inconnus de la collection, un dessin signé *Cleen H(ansken?), fec* 1538. C'est un paysage, site boisé.

Le musée de l'Ermitage, à Saint-Pétersbourg, expose sous le nom du maître quatre dessins : *le Village de Medlen, près d'Utrecht ; Vue de Haarlem ; le Grand Pont de Malines ; le Village de Zilen, près d'Utrecht*. Deux de ces dessins sont en couleurs [5].

MICHEL DE GAST. — A l'époque de son admission à la gilde de Saint-Luc d'Anvers, comme fils de maître, en 1558, ce peintre était sans doute d'un âge assez avancé. Nous le trouvons à Rome vingt années auparavant, c'est-à-dire en novembre 1538.

M. A. Bertolotti, dans ses *Artisti Belgi ed Olandesi a Roma, nei secoli XVI e XVII*, page 44 (Florence, 1880), publie un contrat passé entre Michel Gast et Laurent de Rotterdam, peintres, par-devant le notaire Claude de Valle. Le document est en flamand ; en voici la traduction :

« Le soussigné Claudius de Valle certifie que ce lundi, jour de la Sainte-Catherine, 25 novembre 1538, Michel Gast, et maître Laurent de Rotterdam, peintres, ont fait en sa présence l'accord suivant. Michel Gast s'engage pour un an, à dater de la Toussaint, avec faculté de pouvoir copier tout ce que possède Laurent en fait d'œuvres d'art, et Michel travaillera deux jours par semaine pour ledit Laurent et jusqu'à la troisième heure de la nuit ; mais les dimanches et jours de fête, Michel travaillera à

1. Catalogue du musée d'Anvers. Troisième édition, page 487.
2. Nous ne trouvons pas son nom dans les listes de la société brugeoise de Saint-Luc.
3. *De levens en werken der Hollandsche en Vlaamsche Kunstschilders*, etc., tome II, page 172. 1843.
4. *Nieuwen verlichter der Kunstchilders*, etc., tome II, page 362. Gand, 1777.
5. *Catalogue des dessins de l'Ermitage*, 1867. N°ˢ 330-333.

son compte personnel. Maître Laurent fournira à Michel les bas et les souliers, et Michel a promis et promet à Laurent de le servir fidèlement pendant le terme convenu, de ne point se séparer de lui sans sa licence sous peine de xxv couronnes, et maître Laurent a promis et promet à Michel de le bien entretenir comme est dit ci-dessus et de ne point le renvoyer dans l'année, sous la même pénalité pour les deux parties. En foi de quoi j'ai, etc.

« Laurens van Rotterdam.
« Michael Gast.
« Claudius de Valle. »

(Arch. di Stato. — *Miscell.* — *Paesi Bassi*, fol. 1.)

MAITRES ALLEMANDS CITÉS DANS CE CHAPITRE

Martin Schongauer. — Le nom de Martin Schœn, fréquemment donné à ce maître, est, en réalité, un qualificatif, l'équivalent de Hübsch Martin, Bel Martino, Beau Martin, appellation fondée, non sur les qualités physiques du peintre, — comme l'avançait Sandrart, — mais sur la valeur de ses œuvres. Ceci résulte expressément de la note manuscrite, appliquée au revers d'un portrait de Martin Schongauer, appartenant à la Pinacothèque de Munich.

Cette note, qui a une importance considérable pour l'histoire de l'artiste, n'a malheureusement pas suffi à mettre d'accord les historiens sur plusieurs points de sa biographie.

Donc, l'inscription, conçue en allemand, porte que : Martin Schongauer, dit le beau Martin, à cause de la supériorité de ses œuvres, naquit à Colmar de parents originaires d'Augsbourg[1], et mourut à Colmar le 2 février 1499. « Moi, son élève, Hans Burgkmair, l'an 1488. »

La face du portrait porte l'inscription : *Hipsch Martin Schongauer Maler* (Beau Martin Schongauer, peintre), et une date que certains auteurs lisent 1483, d'autres 1453.

Bartsch, qui le premier fit connaître ce portrait par la gravure, observait que le personnage pouvait être âgé de trente-huit ans, au plus, et dès lors, acceptant comme exacte la lecture 1483, plaçait vers 1445 la naissance de Martin Schongauer[2].

Les partisans de l'autre lecture, au contraire, — et parmi eux se trouvent Passavant, Harzen, Galichon, Goutzwiller, — font naître le grand artiste vers 1420.

Un auteur plus récent, M. le Dr de Wurzbach[3], fait observer que Hans Burgkmair n'ayant vu le jour qu'en 1472, le portrait de Munich, s'il est de sa main, — ce dont il est permis de douter[4], — ne peut être ni de 1453, ni même de 1483, et que,

1. Les Schongauer tiraient leur nom d'une localité : Schongau, située non loin d'Augsbourg. (Ch. Goutzwiller, *le Musée de Colmar*, page 29. Paris, 1875.)
2. *Peintre-Graveur*, tome VI, page 108.
3. *Martin Schœngauer, eine Kritische Untersuchung seines Lebens und seiner Werke*, page 12. Vienne, 1880.
4. Il existe une copie de ce portrait au musée de Sienne; elle porte la date de 1454.

selon toute vraisemblance, il reproduit simplement une effigie datant de cette dernière époque. En effet, une inscription du registre aux anniversaires de la paroisse de Saint-Martin de Colmar fixe la mort de Martin Schongauer à la date du 2 février 1488. Cette découverte de M. L. Hugot remonte à 1841 [1].

On pouvait s'attendre à ce qu'une telle preuve mît fin à toute controverse sur l'année de la mort du maître alsacien; il n'en a rien été. Malgré l'indiscutable authenticité de l'inscription [2], plusieurs auteurs veulent à tout prix que la date 1499, inscrite sur le portrait de Munich, fasse foi. M. Goutzwiller et M. Galichon sont de ce nombre, se basant sur une mention du livre des rentes foncières de Colmar, où Martin est cité encore à la date de 1490. La chose a de l'importance, à cause d'une lettre de Lambert Lombard à Vasari [3], de laquelle devrait résulter que Martin Schongauer a eu pour élève Albert Dürer, une assertion qui n'a plus besoin d'être démentie, puisqu'elle l'a été par Dürer lui-même. Jamais il n'y eut aucun rapport personnel entre Schongauer et Dürer, l'élève de Michel Wolgemuth.

Si, d'autre part, la lecture 1443 du portrait de Munich est admise, Schongauer, venu au monde vers 1420, aurait été, toujours selon la version de Lambert Lombard, un élève de Roger vander Weyden, mort en 1464. Or, comme le dit M. Pinchart : « Quelle confiance faut-il avoir dans l'opinion de Lombard, puisque, dans cette même lettre où il déclare Roger maître de Martin, quelques lignes plus loin il proclame Albert Dürer élève de Schongauer [4]. »

Mais tel n'est plus du tout l'avis de MM. Galichon [5], Goutzwiller [6], ni d'un écrivain très consciencieux, M. le Dr W. Schmidt. Repoussant la date de 1453 inscrite sur le portrait, cet honorable auteur fixe vers l'année 1443 l'époque de la naissance du maître, et accepte comme entièrement vraisemblable sa qualité d'élève de Roger vander Weyden. Nous n'entreprenons pas de trancher le débat; disons seulement que l'observation de M. Schmidt, touchant l'analogie des estampes de Martin Schongauer avec celles du Maître de 1466, a une réelle portée, en ce sens qu'elle indique plus nécessairement un artiste à ses débuts [7].

Que Martin Schongauer fût, de son vivant, un peintre hautement apprécié, cela ressort du témoignage d'un chroniqueur alsacien Wimpheling, lequel écrivait, en 1505, que « Martin Schœn excellait dans l'art de la peinture à un si éminent degré que ses tableaux étaient recherchés et transportés en Italie, en Espagne, en France, en Angleterre, etc. A Colmar, dans l'église des Saints-Martin-et-François, existent des tableaux

1. *Kunstblatt*, 1841, n° 15, page 59.
2. L'inscription est reproduite en fac-similé par M. Galichon, *Gazette des Beaux-Arts*, 1859, page 259, et M. Goutzwiller, *Catalogue du Musée de Colmar*. M. Pinchart transcrit également la mention pour son *Voyage artistique en France et en Suisse; Bulletin des commissions d'art et d'archéologie*, tome VII, page 186.
3. Gaye, *Carteggio*, etc., tome III (1840), page 177.
4. *Voyage artistique*, etc., page 269.
5. *Gazette des Beaux-Arts*, 1859, tome III, page 323.
6. *Le Musée de Colmar*, page 30.
7. *Kunst und Künstler* (R. Dohme), tome Ier, chapitre VI, page 27.

de sa main, que les peintres, qui s'y rendent de toutes parts, s'empressent à l'envi de copier [1]. »

Vasari nous apprend, d'autre part, que Michel-Ange s'était essayé à copier une planche de Schongauer.

Malheureusement, comme le dit M. Galichon, « cette grande renommée s'effaça peu à peu pendant le XVIIe et surtout pendant le XVIIIe siècle, qui méprisèrent toutes les œuvres des époques primitives, regardées alors comme barbares. Martin Schongauer tomba dans un si profond oubli que ses tableaux se perdirent et furent confondus avec ceux d'autres artistes. »

Cette appréciation est de tous points exacte.

Une seule peinture, conservée aujourd'hui dans la sacristie de l'église de Saint-Martin à Colmar, la *Vierge à la haie de rosiers,* est acceptée, d'un accord unanime, comme pouvant être due au pinceau de Martin Schongauer [2]. Pour les autres tableaux, y compris la *Mort de la Vierge* du musée de Londres [3], il n'y a que des présomptions.

Les tableaux anonymes du musée de Cologne, que M. de Wurzbach croyait pouvoir restituer au maître, ont été contestés par d'autres auteurs [4]. En définitive, aucun tableau signé ne s'étant rencontré jusqu'à ce jour, Martin Schongauer est difficile à apprécier comme peintre.

Le musée de Colmar possède plusieurs œuvres qu'on lui attribue : une suite de seize sujets de la *Passion,* repoussée par Galichon et Wurzbach, partiellement admise par Scheibler, Goutzwiller, Wœrmann, His-Heusler; des fragments d'un retable avec l'*Annonciation* et un *Saint Antoine,* provenant du couvent d'Isenheim, un peu moins contestés. Un *Saint Joachim* au musée de Bâle, accepté par His et Woltmann; une *Flagellation* et un *Portement de croix* à Dornach, près de Vienne, signalés par Schmidt; un triptyque du *Crucifiement* au musée de Berlin; une *Madone* à la Pinacothèque de Munich et une autre au Belvédère. M. Scheibler croit, pour sa part, à l'authenticité d'un *Baptême du Christ* et d'un *Saint Jean à Pathmos,* à l'université de Wurzbourg.

S'il nous était permis d'ajouter une opinion à celle de connaisseurs si autorisés, nous signalerions, comme se rattachant au style de Schongauer, l'*Adoration des rois* au Musée des Offices, à Florence (n° 708), *Scuola fiamminga,* très petites figures; — la *Vierge adorant l'Enfant Jésus* (*antica scuola tedesca*), musée de Naples, salle V, 40 (34), figure demi-nature, ayant beaucoup souffert, et un pendant, l'*Adoration des Mages.*

Les *Israélites recueillant la manne,* au musée de Douai, œuvre provenant du Louvre, et jadis attribuée à Schongauer, méritent une attention particulière. Nous en

1. *Epitome rerum germanicarum,* cap. LXVIII.
2. Voyez Fœrster, *Denkmale Deutscher Kunst,* tome II ; Goutzwiller, *le Musée de Colmar,* page 38; Woltmann, *Geschichte der Malerei,* tome II, page 106, où se trouvent des reproductions de l'œuvre.
3. Répétitions au musée de Prague et au palais Sciarra à Rome.
4. W. Lübke dans la *Zeitschrift für bildende Kunst,* 1881, page 83. — L. Scheibler dans le *Repertorium für Kunstwissenschaft,* 1883, page 31.

avons donné la photographie dans le *Bulletin des commissions royales d'art et d'archéologie*, tome XXII, page 206.

Nous guidant, enfin, par le caractère, nous inclinons également à donner au maître un superbe tableau de *la Vierge et l'Enfant Jésus*, de la galerie Somzée, à Bruxelles, qui figura à l'Exposition de la Société néerlandaise de Bienfaisance, à Bruxelles, en 1882. L'attribution à vander Goes de cette peinture était insoutenable [1].

Comme graveur, Martin Schongauer brille au premier rang des maîtres. S'il a les gaucheries de son temps, il se fait tout pardonner par une distinction native, un goût modeste, un sens de la beauté qui, involontairement, fait songer au qualificatif que lui avaient attribué ses contemporains.

Au physique, Schongauer nous est connu par ses portraits de Munich et de Sienne et un dessin de la bibliothèque d'Erlangen.

On trouve dans le *Peintre-Graveur* de Bartsch, et dans les suites de Passavant à cet ouvrage, la description des planches, au nombre de 116, attribuées à Martin Schongauer. Plusieurs portent le monogramme M. ⚓ S., adopté, sans aucun doute, comme sauvegarde contre les copistes. M. de Wurzbach s'est appliqué, avec beaucoup de patience, à faire l'essai d'une classification chronologique de ces pièces dont aucune n'est datée ; M. Scheibler et M. de Seidlitz ont fait un travail analogue en arrivant à des résultats tout opposés, ce qui prouve amplement les difficultés de la matière.

ISRAEL DE MECKENEN. — Ce graveur-orfèvre est, dans l'histoire de la gravure, une personnalité assez curieuse. Copiste fréquent et peu adroit de Martin Schongauer et d'autres maîtres, il doit à ses imperfections un cachet d'ancienneté qui a fait ranger ses œuvres parmi les curiosités iconographiques. Quelques scènes de mœurs et des compositions ornementales de sa propre invention offrent, d'ailleurs, un légitime intérêt.

La biographie d'Israel de Meckenen se réduit à un petit nombre de données. Longtemps on a cru à l'existence de deux maîtres du même nom, le père et le fils ; mais, comme le dit M. Renouvier : « Quelle que soit l'opinion que l'on adopte sur un ou deux Israel, le résultat, pour l'histoire de la gravure, ne saurait changer. L'œuvre ne peut être scindé en deux parts distinctes et constituer deux manières [2]. »

Le chroniqueur Wimpheling, déjà cité à propos de Martin Schongauer, ne mentionne qu'un seul *Israel l'Allemand* et ajoute que ses images *(icones)* sont recherchées. Entend-il parler de peintures ? C'est douteux.

Il nous faut signaler pourtant un tableau, attribué à Memling, et qui faisait partie de la collection de Potter Soenens à Gand : la *Présentation au Temple*, et dont la gravure d'Israel, B. n° 32, n'est qu'une reproduction [3]. Nous ignorons où se trouve aujourd'hui ce tableau et nous ne le connaissons que par la gravure.

Originaire de Bocholt, endroit voisin de Munster, Israel a fréquemment inscrit

1. N° 75 du Catalogue de l'Exposition.
2. *Histoire de l'origine et des progrès de la gravure dans les Pays-Bas et en Allemagne jusqu'à la fin du XV° siècle*, page 163.
3. *Belgisch Museum*, tome III, page 178. Gand, 1839.

sur ses estampes le nom de cette localité, à la suite de ses noms exprimés en toutes lettres, chose assez rare au xv^e siècle.

Un autre graveur, du nom de François, avait donné avant lui une certaine notoriété à la petite ville westphalienne. Il existe de ce François de Bocholt des planches que plus tard Israel revêtit de sa marque [1].

Les archives de Bocholt ont absolument prouvé la qualité d'orfèvre d'Israel de Meckenen et sa présence dans la localité en 1498 [2]. Il y est mort le 10 novembre 1503. Le *British Museum* possède un dessin de sa pierre tombale exécuté par Ottley.

Un portrait d'Israel et de sa femme Ida fait partie de son œuvre gravé [3].

LUCAS CRANACH. — Il s'agit ici de Lucas le vieux, né à Kronach, dans la Franconie, le 4 octobre 1472, mort à Weimar le 16 octobre 1553. Son nom véritable paraît avoir été Sünder [4].

Peintre de Frédéric le Sage, électeur de Saxe, Cranach se fixa à Wittemberg, où il fonda un atelier et dirigea une imprimerie. Il devint successivement conseiller (1519), puis bourgmestre de la ville (1537-1540).

En 1509, Cranach visita les Pays-Bas et y peignit, à la demande de l'Électeur de Saxe, un portrait du jeune Charles d'Autriche, plus tard Charles-Quint. Passé au service de Jean-Frédéric le Magnanime, il partagea la captivité de ce prince après la bataille de Mühlberg, et revit Charles-Quint qui le traita avec bonté. Il se rencontra à Augsbourg avec le Titien, dont il paraît avoir fait le portrait [5]. Rendu à la liberté en 1552, il se fixa à Weimar et y commença le superbe retable qui orne encore l'église de cette ville. Le peintre avait alors quatre-vingts ans. On voit sur le triptyque toute la famille de Jean-Frédéric de Saxe, et les figures en pied de Luther et de Cranach lui-même. L'œuvre fut achevée par Lucas le jeune [6].

Un autre triptyque, non moins important que le précédent, orne l'église de Wittemberg. On y voit la *Cène*, le *Baptême*, la *Confession* et la *Prédication* [7].

Le portrait de Cranach, peint par lui-même, est au musée des Offices de Florence.

Doué de beaucoup d'imagination, Cranach est une des grandes personnalités de l'École allemande et, même à côté de Dürer, il fait preuve d'une remarquable puissance d'expression. Ses estampes sont très recherchées. Il les revêtait parfois de ses initiales, mais plus souvent d'un monogramme tiré de ses armoiries : un serpent couronné et ailé tenant un anneau. Cette marque se trouve également sur les peintures du maître et M. Lindau y voit une allusion au nom de *Sünder*, pécheur.

1. Sidney Colvin, *Israel de Meckenen, orfèvre de Bocholt*, dans l'*Art*, tome XXVIII, page 87.
2. C. Becker, *Kunstblatt*, 1839, page 141.
3. Bartsch, n° 1. Nous reproduisons cette planche.
4. F. Warnecke, *Lucas Cranach der œltere* (Gœrlitz, 1879), dit Müller. M. Lindau, *Lucas Cranach* (Leipzig, 1883), accepte *Sünder* comme plus vraisemblable.
5. Crowe and Cavalcaselle, *Titian, his life and times*, tome II, page 203. London, 1877.
6. Gravure dans Fœrster, *Denkmale deutscher Kunst*, tome X.
7. On a récemment (mai 1883) trouvé au revers des mêmes tableaux d'autres peintures de Lucas Cranach. (*Kunst Chronik*, tome XVIII, page 563.)

L'étude approfondie à laquelle s'est livré M. Schuchardt [1], touchant les œuvres de Cranach, lui permet d'asseoir les règles suivantes :

1° Le serpent, monogramme du peintre, se présente toujours, dans ses œuvres personnelles, avec des ailes de chauve-souris entièrement déployées. Dans les œuvres de Lucas Cranach le fils, ces mêmes ailes sont plus inclinées et ressemblent davantage à des ailes d'oiseau ;

2° Aucune peinture originale de Cranach ne se présente avec un fond d'or ; le maître ne s'est jamais servi d'or pour rehausser soit les bijoux, soit aucun détail de parure dans ses portraits. Son fils, au contraire, a fait emploi de l'or pour rehausser les détails en question ;

3° Dans aucun tableau de Cranach on ne rencontre d'auréoles chargées d'inscriptions.

Cranach eut deux fils peintres : Jean, qui mourut en 1536, et Lucas (1515-1586). Ses élèves furent très nombreux. Les plus célèbres sont Hans Brosamer et Pierre Gottland.

Trois monographies ont été consacrées à ce grand artiste par ses compatriotes : J. Heller, *Lucas Cranachs Leben und Werke*, 1854; Chr. Schuchardt, *L. Cranach des Ælteren Leben und Werke*, 3 vol. in-8°, Leipzig, 1851-1871; et M. B. Lindau, *Lucas Cranach, ein Lebensbild aus dem Zeitalter der Reformation*, Leipzig, 1883.

HANS SEBALD BEHAM, peintre et graveur, né à Nuremberg, en 1500, mort à Francfort-sur-le-Mein le 22 novembre 1550. Il appartient, avec Barthélemy, son frère cadet, au groupe des « petits maîtres », dont il est un des représentants les plus distingués.

Les deux Beham, dont l'œuvre trahit l'influence évidente d'Albert Dürer, ne furent cependant pas les élèves de ce glorieux artiste.

Hans Sebald eut des démêlés nombreux avec les autorités religieuses de Nuremberg. Banni une première fois en 1525, il fut chassé une seconde fois en 1529 et se réfugia à Munich. Suivant l'exemple de son frère, à dater de 1530, il changea son nom de *Peham* en celui de Beham. Ses premières œuvres portent donc un monogramme composé des lettres H. S. P.

Albert de Brandebourg, cardinal de Mayence, devint le Mécène de Beham. Les bibliothèques de Cassel et d'Aschaffenbourg conservent encore de précieux *codices* que le prélat avait commandés à son peintre. Le musée du Louvre possède, dans la fameuse table décorée de l'*Histoire de David*, une des œuvres capitales du maître. Elle est datée de 1534 [2]. Ce travail considérable appartenait également au cardinal-électeur de Mayence.

Hans Sebald Beham a gravé sur cuivre près de trois cents planches, et le nombre des dessins qu'il livra aux graveurs sur bois est plus considérable encore [3].

1. *L. Cranach des Ælteren Leben und Werke*, tome II, page 7. Leipzig, 1851-1871.
2. Musée du Louvre : École allemande, n° 14.
3. L'œuvre de Beham a été décrit par Bartsch, *Peintre-Graveur*, tome VIII, page 112 ; par Passavant, *Peintre-Graveur*, tome IV, page 72 ; par W. de Seidlitz, *Jahrbuch der K. Preussischen Kunstsammlungen*, 1882, et dans le *Künstler-Lexikon* de Julius Meyer, tome III, pages 318-334. Leipzig, 1882. Enfin, M. Ad. Rosenberg, en 1875, et M. Selbst, en 1882, ont consacré au maître des monographies étendues.

La Galerie d'Augsbourg possède le portrait du maître exécuté par lui-même l'année qui précéda sa mort[1].

JEAN SINGER, dit « l'Allemand ». — Ce peintre fut admis dans la gilde anversoise de Saint-Luc en 1544. De Jongh, dans son édition de van Mander, assure qu'il signait ses estampes *Hans Senger*, en ajoutant : « Ses nombreuses et belles planches, gravées sur bois, sont très appréciées des amateurs. » Pour notre part, nous n'avons jamais rencontré, ni vu mentionner Hans Senger parmi les graveurs. Il nous parait que De Jongh aura confondu Hans Senger avec un autre graveur signant des initiales H. S.

1. Reproduit en tête du livre de M. Rosenberg et dans Wœrmann et Woltmann, *Geschichte der Malerei*, tome II, page 408.

V

ALBERT VAN OUWATER

PEINTRE DE HARLEM

M'étant occupé de rechercher les personnalités les plus marquantes de notre art, dans le but d'arriver à les ranger dans l'ordre voulu, les plus anciennes en tête, j'ai été amené à constater, non sans surprise, par des renseignements puisés à bonne source, que le maître dont il s'agit ici avait dû se signaler de très bonne heure comme un peintre à l'huile de grand mérite. Diverses circonstances, en effet, m'amènent à croire qu'Albert van Ouwater de Harlem était contemporain de Jean van Eyck, car un homme honorable, un vieux peintre harlemois du nom d'Albert Simonsz, m'assure qu'en la présente année 1604, il y a soixante ans que lui, Albert, était l'élève de Jean Mostart, lequel était alors âgé d'environ soixante-dix ans. Il s'est donc écoulé cent trente ans de la naissance du susdit Mostart jusqu'à nos jours, et pourtant Albert Simonsz, qui a bonne mémoire, affirme que Mostart déclarait n'avoir jamais connu Albert van Ouwater ni Gérard de Saint-Jean [1].

Albert van Ouwater a précédé Gérard de Saint-Jean qui avait été son élève. On voit, dès lors, combien la peinture à l'huile a été pratiquée de bonne heure à Harlem.

Il y avait de van Ouwater, dans la grande église de Harlem, au sud du maître-autel, un retable dit romain, parce qu'il avait été érigé par les pèlerins de Rome. Au centre, il y avait deux figures en pied de *Saint Pierre* et *Saint Paul*. Au-dessous du retable il y avait un

[1]. Ce témoignage n'est pas fort probant. En effet, si Mostart avait soixante-dix ans, sa mémoire le reportait à soixante ans en arrière; ces soixante ans ajoutés aux soixante de Simonsz donnent un total de cent vingt. La soustraction nous amène à l'année 1484 seulement, soit plus de quarante ans après la mort de van Eyck. Pour Gérard de Saint-Jean, voir chapitre vi.

curieux paysage dans lequel étaient représentés des pèlerins, les uns en marche, les autres au repos, mangeant et buvant.

Van Ouwater était fort habile dans la peinture des têtes, des extrémités, des draperies et du paysage.

Les plus vieux peintres sont d'avis que c'est à Harlem que l'on a d'abord adopté la manière correcte de traiter le paysage.

Il existait de van Ouwater un assez bon tableau en hauteur dont je n'ai vu qu'une copie en grisaille. Il représentait la *Résurrection de Lazare*. L'original fut soustrait, avec d'autres objets d'art, pendant le siège de Harlem, et emporté par les Espagnols dans leur pays [1].

Pour l'époque où avait été produite cette œuvre, le personnage de Lazare méritait d'être considéré comme une très remarquable figure nue.

Dans le même tableau on voyait un temple d'une belle ordonnance, avec des colonnes malheureusement un peu petites. D'un côté, les apôtres; de l'autre, les Juifs. Il y avait aussi de jolies figures de femmes et, au fond, des personnages qui regardaient la scène par les piliers du chœur.

Heemskerck allait souvent contempler cette belle peinture sans pouvoir en rassasier ses regards. « Mon fils, disait-il au propriétaire qui était son élève [2], de quoi donc ces gens-là se nourrissaient-ils? » Il faisait allusion au temps prodigieux que les peintres avaient dû consacrer à l'exécution de pareils travaux.

Voilà tout ce que le temps nous a conservé de cet ancien maître pour soustraire son nom à l'oubli [3].

1. M. Jules Renouvier a publié en 1857 une notice sur une *Résurrection de Lazare* que ce savant auteur attribuait à Gérard de Saint-Jean. (*Les Peintres de l'École hollandaise. Gérard de Saint-Jean et le tableau de la Résurrection de Lazare.* Paris, Rapilly.) Il eût été plus logique, en l'absence de toute preuve à l'appui de la restitution, de songer au tableau cité ici par van Mander. La photographie de l'œuvre nous montrait un maître assez proche de Jacob Cornelis par le style.

2. C'était sans doute Jacques Rauwaert.

3. En somme, il n'est rien resté d'Albert van Ouwater, un des maîtres à qui l'on a attribué le *Jugement dernier* de Dantzig. Le seul renseignement que l'on possède sur son existence est une mention des registres de Saint-Bavon à Harlem où, en 1467, une tombe est ouverte « pour la fille d'Ouwater ». (Vander Willigen, *les Artistes de Harlem*, page 49.) L'Anonyme de Morelli (*Notizia d'opere di disegno.* Bassano, 1800), étant chez le cardinal Grimani à Venise, en 1521, admirait *le molte tavolette de paesi per la maggior parte de mano de Alberto de Olanda*. On remarquera que van Mander aussi fait l'éloge des paysages de van Ouwater.

COMMENTAIRE

On peut voir au musée de Harlem une petite estampe sur bois, un portrait d'homme, avec l'inscription *Alb Oūat Scildƺ to Haerlē,* prétendue effigie du peintre. C'est là une de ces mystifications fréquentes dans l'histoire de la gravure et la fausseté de l'œuvre est, cette fois, d'autant plus manifeste, que d'autres planches du même genre nous donnent les portraits de Laurent Coster (!) et de Jean van Hemessen. Le catalogue reconnaît, d'ailleurs, que certains hommes compétents hésitent à accepter ces planches pour authentiques.

VI

LE PETIT GÉRARD DE SAINT-JEAN

PEINTRE DE HARLEM

De même qu'au pied des Alpes neigeuses et des autres montagnes, on voit de minces filets d'eau sourdre du sol pour se réunir ensuite et former un torrent impétueux qui se précipite vers le vaste océan, de même notre art a pris naissance en des lieux divers pour arriver graduellement à la perfection, grâce au concours de puissants génies.

Le noble art de peinture n'a pas eu à souffrir d'avoir compté parmi ses représentants Gérard de Harlem, dit de Saint-Jean. Il est certain qu'en exposant aux yeux de la foule les qualités et les charmes de cet art en des temps si reculés, il n'a pu que contribuer à rehausser son prestige.

Étant encore très jeune, Gérard fut l'élève de van Ouwater et, sous plus d'un rapport, il a non seulement égalé son maître, mais l'a surpassé, notamment par la valeur de ses compositions, l'excellence des figures et des expressions, bien qu'il ait pu le lui céder sur d'autres points, tels que le fini, la délicatesse et la netteté du travail.

Le petit Gérard habitait chez les chevaliers de Saint-Jean, à Harlem, d'où lui vint son surnom; toutefois, il n'était pas affilié à l'ordre.

Ce fut là qu'il peignit pour le maître-autel un grand triptyque, le *Christ en croix*, une œuvre admirable. Les volets étaient également de grandes dimensions et peints sur les deux faces. L'un de ces volets et le panneau central ont péri pendant les troubles religieux et le siège. Le volet sauvé a été dédoublé, et forme aujourd'hui deux beaux tableaux qui sont chez le commandeur, dans la grande salle du nouveau bâtiment[1].

1. Ils sont actuellement au musée du Belvédère, à Vienne, 2ᵉ étage, salle II, nᵒˢ 58 et 60.

Le tableau qui formait la face extérieure de ce volet représente un miracle ou quelque épisode surnaturel[1]; l'autre est un *Christ sur les genoux de la Vierge,* ou une *Descente de croix;* le Sauveur est représenté mort et étendu de la façon la plus naturelle, environné de disciples en pleurs. Le visage des saintes femmes exprime une telle affliction qu'il serait impossible d'aller plus loin dans la traduction de ce sentiment[2].

La Vierge assise, les traits contractés et trahissant la plus poignante douleur, a été un objet d'admiration et d'éloges pour les artistes les plus célèbres de notre temps.

Non loin de la ville, chez les Réguliers, il y avait aussi plusieurs travaux du peintre; ils ont péri pendant la guerre ou ont été anéantis par les iconoclastes.

Il reste de Gérard, dans la grande église de Harlem, une vue de cet édifice très bien exécutée. Elle pend au côté sud de la nef.

Gérard était un maître de si haute valeur que lorsque Albert Dürer vint à Harlem, la contemplation de ses œuvres arracha cette exclamation à l'illustre artiste : « En vérité, en voici un qui fut peintre dès le sein maternel[3]. » Dürer entendait par là que, même avant sa naissance, Gérard avait été prédestiné à illustrer la peinture.

Il est mort à peine âgé de vingt-huit ans.

COMMENTAIRE

Gérard de Saint-Jean est, dans l'histoire de l'art, une figure assez énigmatique. Les historiens modernes n'ont rien ajouté à la biographie que nous tenons de van Mander. La notice de Kramm n'est qu'une étude critique des travaux de quelques Allemands[4]. On s'est demandé s'il n'y a qu'une simple coïncidence de noms entre *Gheerardt Jans fs (filius), Gérard David van Ouwater* et Gérard de Saint-Jean *(tot sint Jans)*[5]. Effectivement, Gérard David arrive à Bruges en 1484 et y paie la taxe des

1. *Julien l'Apostat faisant brûler les ossements de saint Jean-Baptiste;* au fond les chevaliers de Saint-Jean reçoivent ces restes. Belvédère, n° 60.
2. Cette œuvre admirable représente le Christ mort sur les genoux de la Vierge, pleuré par les *saintes femmes et quatre hommes.* Belvédère, n° 58.
3. Albert Dürer n'est pas allé à Harlem pendant son séjour aux Pays-Bas.
4. *Levens en werken der hollandsche en Vlaamsche Kunstschilders,* page 546.
5. Crowe et Cavalcaselle, édition Springer, page 338.

étrangers pour être admis dans la corporation de Saint-Luc et de Saint-Éloi, et il vient d'Ouwater.

En dehors des deux panneaux du musée du Belvédère, à Vienne, œuvres admirables, autant par le coloris que par le style, et qui sont loin d'indiquer l'époque reculée que leur suppose van Mander, la Pinacothèque de Munich donne à Gérard de Saint-Jean une *Descente de croix*[1] et le musée de Modène possède, d'après MM. Crowe et Cavalcaselle[2], un *Christ entre les larrons*. C'est encore à notre peintre que se rattache, on en doute peu, le remarquable tableau du musée d'Amsterdam, l'*Offrande expiatoire*[3]. Cette peinture a des caractères hollandais très marqués; elle est inférieure aux volets de Vienne, ainsi qu'aux autres peintures irrécusables de Gérard David.

M. Bode signale également une *Adoration des Mages*, au musée de Prague, et un *Christ au tombeau environné des instruments de la Passion*, au musée archiépiscopal d'Utrecht[4].

Nous avons parlé de la notice de M. Renouvier. Elle jette fort peu de jour sur la personnalité du maître qui nous occupe[5].

L'Anonyme de Morelli parle de peintures de *Gerardo di Olanda* qu'il vit chez le cardinal Grimani, à Venise. Il n'y a pas de sujet désigné.

1. Nos 84-86.
2. N° 33.
3. Musée d'Amsterdam, n° 428. Voyez la *Kunst Chronik* du 17 mai 1883, page 528, article de M. de Wurzbach. Le tableau est gravé dans l'*Art chrétien* de M. Taurel.
4. *Studien zur Geschichte der hollændischen Malerei*, page 6. Brunswick, 1883.
5. *Les Peintres de l'École hollandaise. Gérard de Saint-Jean et le tableau de la Résurrection de Lazare*. Paris, Rapilly, 1857.

VII

THIERRY DE HARLEM[1]

La tradition assure que la ville de Harlem, en Hollande, a eu de bonne heure des peintres distingués, voire les meilleurs des Pays-Bas, et la chose est pleinement confirmée par l'existence d'Albert van Ouwater[2] et du petit Gérard de Saint-Jean[3], auxquels vient se joindre Thierry de Harlem qui fut également un peintre fameux en ces temps reculés. Je n'ai pu savoir qui fut son maître[4]; il habitait à Harlem la rue de la Croix, dans le voisinage de l'orphelinat, où l'on voit un pignon dans le goût antique, décoré de médaillons en relief[5]. Il paraît avoir également habité Louvain en Brabant, car j'ai vu de lui à Leyde un triptyque dont le panneau central était une *Tête de Christ* et les volets des *Têtes de saint Pierre et de saint Paul,* avec une inscription latine en lettres d'or dont voici la traduction : *En l'an de grâce quatorze cent soixante-deux, Thierry, qui est né à Harlem, m'a peint à Louvain*[6]*; qu'il jouisse du repos éternel.* Ces têtes sont à peu près de grandeur naturelle et, pour le temps, remarquablement bien traitées, avec des chevelures et des barbes très détaillées.

Ce tableau, qui est chez M. Jean Gerritsz[7] Buytewegh, est le seul que je puisse signaler du maître. Mais il indique, tout à la fois, quelle était la valeur de Thierry et le temps où il vivait, et créait des œuvres si parfaites. C'était un bon nombre d'années avant la naissance

1. Thierry Bouts, longtemps appelé Stuerbout.
2. Voir ci-dessus, chapitre v.
3. Voir ci-dessus, chapitre vi.
4. On le range, un peu arbitrairement, parmi les élèves de Roger vander Weyden.
5. « La maison dans laquelle Thierry Bouts a demeuré, selon van Mander, doit s'être trouvée sur l'emplacement actuel de *l'hôtel de l'Alouette.* » (E. Taurel, *l'Art chrétien en Hollande et en Flandre,* tome II, page 109. 1881.)
6. Thierry, en effet, a habité Louvain où il est mort le 6 mai 1475.
7. Fils de Gérard.

d'Albert Dürer, mais le procédé s'écarte notablement de la désagréable manière tranchante et anguleuse des maîtres postérieurs.

Lampsonius s'adresse au peintre à peu près comme suit, dans ses vers latins :

> Viens prendre ici ta place, ô Thierry !
> La patrie n'exaltera point par des éloges immérités
> Ta gloire, élevée jusqu'aux nues ;
> La nature elle-même, mère de l'univers, s'effraye
> Se voyant presque surpassée par tes nobles images.

COMMENTAIRE

« Au commencement du xix^e siècle, dit M. Ed. van Even [1], les œuvres de Thierry Bouts furent tour à tour attribuées à Rogier Vander Weyden, Josse de Gand, Memlinc, Holbein, et, ce qui est plus étonnant sans doute, à Quentin Metsys. En 1833, un de ces hasards qui sont des bonnes fortunes pour ceux qui s'occupent de l'histoire de l'art, permit de faire connaître, d'une manière certaine, deux peintures sorties de son pinceau. M. Gustave Waagen, le savant directeur du musée de Berlin, avait, en 1824, appelé l'attention des amateurs belges sur un passage du livre de Karel van Mander relatif aux vieux peintres de Haarlem, en les engageant à faire de nouvelles investigations sur l'ancienne école de cette commune hollandaise, ainsi que sur la similitude qui la rattache à celle des van Eyck. Depuis lors on n'épargna ni peines, ni veilles pour parvenir à trouver quelques détails sur ces artistes. Or, feu M. le conseiller Cannaert rencontra, en 1833, dans un manuscrit appartenant à M. Auguste van Hoorebeke de Gand, quelques renseignements sur Thierry Bouts, et ces renseignements avaient justement rapport aux deux tableaux que l'artiste exécuta pour l'hôtel de ville de Louvain, et que le temps a épargnés. Il ne tarda point à communiquer le manuscrit à M. Liévin de Bast, l'investigateur patient de l'histoire de l'art national. M. de Bast trouva les détails fort intéressants et s'empressa de les faire insérer dans le *Messager des Sciences et des Arts de Belgique.* »

M. van Even prit lui-même une part très importante à la recherche des matériaux de l'histoire des artistes de Louvain parmi lesquels Thierry Bouts occupe la première place. Plusieurs notices, consacrées exclusivement à ce peintre, permirent au studieux archiviste de mettre en lumière des documents grâce auxquels des œuvres de première importance sont aujourd'hui restituées à l'un des plus grands peintres du xv^e siècle. Van Mander lui-même, comme on l'a vu, ne connaissait qu'un seul de ses tableaux.

Si nous ajoutons que, grâce à MM. van Even et Alphonse Wauters, Thierry Bouts est beaucoup mieux connu qu'au temps de van Mander, de là ne ressort point qu'il n'y ait des choses encore obscures dans la carrière du maître, et M. Taurel en arrive

1. *L'Ancienne École de peinture de Louvain,* page 154. Bruxelles, 1870.

encore à se demander, en 1881[1], si, vraiment, Thierry de Harlem et Thierry de Louvain, que Guichardin nomme séparément, constituent un seul et même personnage.

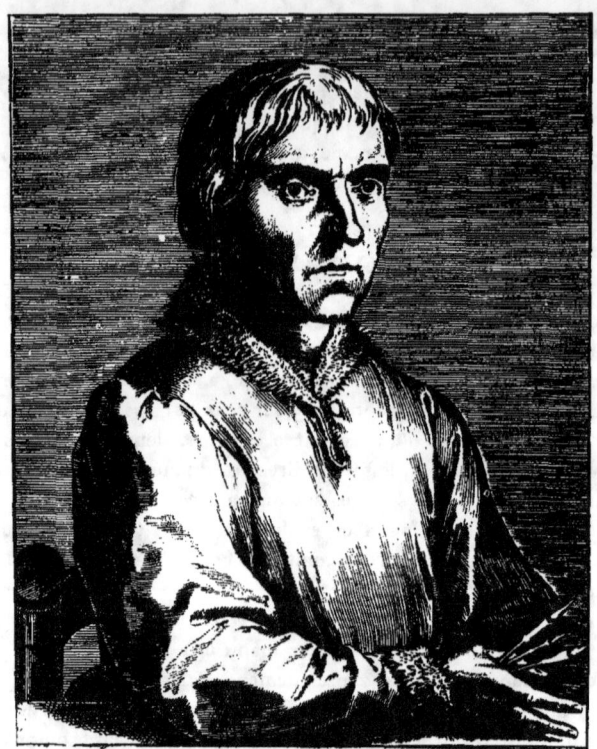

5 THEODORO HARLEMIO, PICTORI.
*Huc et ades, Theodore, tuam quoque Belgica semper
Laude nihil ficta tollet ad astra manum;
Ipsa tuis rerum genitrix expressa figuris
Te Natura sibi dum timet arte parem.*

THIERRY BOUTS DE HARLEM.
Gravé par Wiericx (?).

Une chose est certaine, c'est que les archives harlemoises, inutilement fouillées jusqu'à ce jour, n'ont pu révéler la date de la naissance du maître, né, selon M. Wauters en 1391, et selon M. van Even en 1400.

1. *L'Art chrétien en Hollande et en Flandre*, tome II, page 113.

On a vu que le triptyque mentionné par van Mander datait de 1462; c'est aussi la date que porte le portrait de la Galerie Nationale de Londres [1] attribué à Memling et qui, selon Crowe et Cavalcaselle, est non seulement l'œuvre, mais le portrait même de Bouts, en quoi ils ont raison, eu égard à la ressemblance de ce portrait avec le personnage du tableau de la *Cène*, à Louvain. Le maître était donc âgé de soixante-deux ans à l'époque où il faisait ces peintures et, chose digne de remarque, on n'en connaît point d'antérieures de sa main. En 1464, selon les documents retrouvés par M. van Even, Bouts commence le *Martyre de saint Érasme*, petit triptyque de l'église Saint-Pierre, à Louvain, et achève en 1468 la *Cène*, autre triptyque commandé pour l'autel de la confrérie du Saint-Sacrement, dans la même ville [2]; la même année le magistrat de Louvain lui confère le titre de *portraiteur* de la ville, et il reçoit la commande de peintures importantes : un *Jugement dernier* et quatre autres grands panneaux dont deux seulement étaient terminés à l'époque de la mort de l'artiste en 1475. Le *Jugement dernier* fut achevé en 1470 et ne s'est pas retrouvé; les autres peintures illustrant la *Légende de l'empereur Othon III* sont au musée de Bruxelles [3].

En 1473, Thierry Bouts convolait en secondes noces. On remarquera, le maître étant né en 1400, que tout ce qui le concerne se rapporte à un vieillard; que, par conséquent, il doit exister beaucoup d'œuvres de son pinceau attribuées à d'autres peintres.

Outre les deux pages capitales du musée de Bruxelles, auxquelles est venu se joindre récemment (1884) un remarquable *Martyre de saint Sébastien,* la Galerie Nationale de Londres possède une *Madone sur le trône avec saint Pierre et saint Paul agenouillés,* peinture exposée sous le nom de Hugues vander Goes, et que M. W. M. Conway restitue avec raison à T. Bouts [4]. Par contre, l'auteur s'inscrit en faux contre l'attribution au maître de l'*Exhumation de saint Hubert*, n° 783 de la même Galerie; ce qui ne nous semble pas aussi absolument justifié.

L'église de Saint-Sauveur, à Bruges, possède de Bouts un triptyque : *Martyre de saint Hippolyte;* le musée de Francfort, la *Sibylle et l'empereur Auguste;* le musée de Nuremberg, la *Résurrection* (travail douteux), dont une répétition existe à Grenade. (Crowe et Cavalcaselle.) Enfin, la Galerie de Munich possède encore un triptyque de *l'Adoration des Mages* avec *Saint Jean-Baptiste* et *Saint Christophe* et la *Trahison de Judas*, dont l'attribution à Thierry Bouts s'appuie de l'autorité de Crowe et Cavalcaselle et de Woltmann. Tous les tableaux de Louvain étaient désignés autrefois comme procédant de Memling et le nom de ce maître figure encore sur les cadres des deux tableaux de l'église Saint-Pierre.

C'est également à Memling qu'était attribué le *Couronnement de la Vierge*, au

1. N° 943 du catalogue de 1881.
2. Les volets de ce tableau sont actuellement à Berlin et à Munich. Ils ont été dédoublés et forment, par conséquent, quatre œuvres distinctes : *Élie dans le désert* et la *Pâque*, au musée de Berlin; *Abraham et Melchisédech* et la *Manne*, à Munich.
3. N°s 51 et 52 du catalogue de 1882. Hugues vander Goes fut chargé de l'estimation de ces peintures après la mort de T. Bouts. Voir ci-dessus, chapitre III, la biographie du maître.
4. *The Academy*, 25 mars 1882, page 213.

musée de l'Académie des Beaux-Arts de Vienne, et que nous croyons être l'œuvre de Hugues vander Goes, contrairement à l'avis de MM. Waagen et de Lutzow qui y voient un tableau de Thierry Bouts [1].

Le musée d'Anvers possède une *Madone* [2], figure à mi-corps, création irrécusable, et un *Saint Christophe* [3], d'une authenticité plus douteuse.

Quant à la *Fontaine symbolique* du musée de Lille [4], une œuvre de première importance, on incline aujourd'hui à y voir un tableau de Gérard David.

Dans les collections particulières nous avons à citer une *Madone* appartenant à M. le docteur de Meyer, à Bruges, figure à mi-corps, demi-nature, et une autre *Madone* également à mi-corps, mais de grandeur naturelle, appartenant à M. Ed. van Even, le savant archiviste de Louvain. Ce tableau provient de la collection de l'abbaye noble de Sainte-Gertrude.

M. Abraham Bredius (*Kunstbode*, 1881, page 373) signale trois peintures qu'il attribue à Thierry Bouts, dans la collection de M. de Fidie, à Lisbonne.

Nous avons dit que le nom de Thierry Stuerbout a été longtemps donné à Thierry de Harlem. Il a existé à Louvain, au xve siècle, une famille d'artistes de ce nom : Hubert, François et Egide Stuerbout. Hubert Stuerbout paraît avoir entretenu des relations suivies avec Thierry Bouts, mais les travaux qu'on lui confiait étaient d'ordre secondaire [5]. Il est pourtant à noter que, dans les extraits des comptes publiés par M. van Even, la forme *Thierry Stuerbout* se rencontre assez fréquemment pour expliquer la confusion entre les deux artistes.

Il n'est pas sans intérêt d'ajouter ici que Thierry Bouts laissa deux fils : Thierry et Albert, qui tous deux furent peintres. Thierry le jeune mourut en 1491. On ne désigne aucun travail de sa main, non plus que de celle de son frère. Jean Bouts, fils de Thierry le jeune, peintre également, se fixa à Malines [6].

M. Alphonse Wauters a publié le testament de Thierry Bouts, daté de Louvain le 17 avril 1475. Le maître y exprime le désir d'être inhumé près de sa première femme. Il lègue à ses fils Thierry et Albert ses tableaux et ses estampes (?) (*imagines*). Deux filles du peintre, Catherine et Gertrude, entrèrent en religion [7].

1. Voyez Waagen, *Manuel de l'histoire de la peinture*, tome Ier, page 123; — *Zeitschrift für bildende Kunst*, 1881, page 63, avec une gravure sur bois.
2. N° 28.
3. N° 29.
4. Classé au nom de *Stuerbout*, n° 523.
5. Voir au sujet des Stuerbout : E. van Even, *École de Louvain*, chapitre IV, page 56.
6. Tous ces renseignements sont dus aux recherches de M. van Even.
7. *Bulletin de l'Académie royale de Belgique*, tome XXIII (1862), page 117.

VIII

ROGER VANDER WEYDEN

PEINTRE DE BRUXELLES.[1]

Parmi ceux qui ont illustré la peinture, il importe d'accorder une mention spéciale au célèbre Roger vander Weyden, lequel, originaire de la Flandre ou de parents flamands, a, de bonne heure, fait éclater à Bruxelles, dans les ténèbres de notre passé artistique, la vive intelligence que la nature avait départie à son noble esprit, pour le plus grand bien des artistes de son temps.

En effet, vander Weyden a puissamment contribué aux progrès de notre art par son exemple, non-seulement en ce qui concerne la conception, mais pour l'exécution plus parfaite, envisagée sous le rapport des attitudes, de l'ordonnance et de la traduction des mouvements de l'âme : la douleur, la joie, la colère ; le tout selon l'exigence des sujets.

On conserve à l'hôtel de ville de Bruxelles, pour immortaliser sa mémoire, quatre œuvres très célèbres, retraçant des exemples de justice[2]. Il y a, notamment, un morceau excellent et remarquable où

1. Bruges, Bruxelles, Louvain et Tournay, se disputent l'honneur d'avoir vu naître ce grand artiste. Il résulte des documents recueillis par MM. Dumortier et Pinchart dans les archives de Tournay, et du travail publié par ce dernier sous le titre : *Roger de la Pasture, dit Vander Weyden* (*Bulletin des commissions royales d'art et d'archéologie*, 1867, pages 408-494), que Roger naquit dans cette dernière ville, probablement en 1399.

2. Ces peintures furent sans doute anéanties dans le bombardement de Bruxelles par les Français, en 1695. Le peintre avait représenté, en quatre tableaux à l'huile : 1° la *Justice de Trajan*, où cet empereur arrête son armée pour châtier l'assassin de l'enfant d'une veuve ; 2° le *Pape saint Grégoire recevant la tête de Trajan* et priant Dieu pour l'âme de ce païen dont la bouche ne prononça que de justes arrêts ; 3° *Archambaud de Bourbon* (Herkenbald), *donnant la mort à son neveu coupable de viol*; 4° le même *Archambaud, avant de mourir, recevant miraculeusement l'hostie que l'évêque lui a refusée*.

MM. Pinchart (*Bulletin de l'Académie royale de Belgique*, 2⁰ série, tome XVII (1864), page 54, et G. Kinckel (*Die Brüsseler Rathausbilder*; Berne, 1867), ont identifié ces compositions avec les tapisseries trouvées dans la tente de Charles le Téméraire après sa défaite par les Suisses, et encore conservées à Berne. M. Alf. de Wurzbach s'inscrit en faux contre cette identification (*Kunst Chronik*, 1883, page 528), se fondant sur la différence d'effet et de composition qui doit exister entre un carton

4. ROGERO, BRVXELLENSI PICTORI.

Non tibi sit laudi, quòd multa, & pulchra, Rogere,
 Pinxisti, vt poterant tempora ferre tua:
Digna tamen, nostro quicunque est tempore Pictor,
 Ad quæ, si sapiat, respicere vsque velit.
Testes picturæ, quas Bruxellense tribunal
 De recto Themidis cedere calle vetant:
Quàm, tua de partis pingendo extrema voluntas
 Perpetua est inopum quòd medicina fami.
Illa reliquisti terris iam proxima morti:
 Hæc monimenta polo non moritura micant.

ROGER VANDER WEYDEN (DE LA PASTURE).
Gravé par Wiericx (?).

un vieux père, malade et alité, se dresse pour couper la gorge à son fils criminel. L'expression du père, qui serre les lèvres en appliquant à son propre enfant les rigueurs extrêmes de la loi, est admirablement rendue.

On voit un second tableau où, pour honorer la justice, un œil est arraché en même temps à un père et à un fils[1], et d'autres exemples de même portée. Ce sont choses saisissantes à voir et qui remuaient le docte Lampsonius au point qu'il n'en pouvait détacher ses regards, lorsque, dans cette même salle, il rédigeait la Pacification de Gand pour l'apaisement des Pays-Bas. Il interrompait son travail, pourtant si grave, pour s'exclamer : « O Roger, quel maître tu étais[2] ! »

A Louvain, à l'église de Notre-Dame-hors-des-Murs, on voyait aussi de Roger une *Descente de croix*, dans laquelle deux hommes, debout sur des échelles, laissaient descendre le Christ sur un drap blanc[3]. Au bas du tableau se tenaient Joseph d'Arimathie et d'autres personnages, qui recevaient le corps du Sauveur, et les saintes femmes, rassemblées au pied de la croix, se lamentaient d'une manière très émouvante, tandis que la Vierge évanouie était soutenue par saint Jean debout derrière elle.

Cette œuvre capitale de Roger fut envoyée au roi d'Espagne; le vaisseau qui la portait fit naufrage, mais le tableau flotta et fut sauvé. Comme l'emballage avait été soigneusement fait, la peinture

de tapisserie et un tableau. L'auteur perd de vue qu'il existe des tableaux absolument reproduits en tapisserie (Voir à ce sujet, E. Müntz, *la Tapisserie*. (Paris, Quantin, 1882), où l'on trouve, page 151, la reproduction d'une des tapisseries de Berne. Voir aussi Achille Jubinal, *les Tapisseries historiées*, planches 2-4. Paris, 1838.)

Une note du *Journal des Beaux-Arts* (1862, page 142) faisait espérer que l'on avait retrouvé les tableaux de vander Weyden. Il n'en a rien été.

1. Van Mander fait ici une confusion, car aucun auteur ne comprend ce sujet parmi ceux qui avaient été traités par Roger vander Weyden à l'hôtel de ville de Bruxelles. Il s'agit de la légende de Zaleucus, législateur des Locriens (700 ans avant Jésus-Christ), qui se laissa arracher un œil pour sauver un des yeux de son fils, condamné par lui-même à perdre la vue. C'était un des épisodes représentés par Holbein dans ses peintures de l'hôtel de ville de Bâle. De là, sans doute, l'erreur de notre historien.

2. Dominique Lampsonius (1535-1598), ne prit aucune part à l'acte de la Pacification de Gand. Il intervint, probablement, en qualité de secrétaire du prince-évêque de Liège, Gérard de Groesbeke, un des commissaires de l'empereur Rodolphe II, dans les négociations de l'*Édit perpétuel* de 1577.

3. Il n'y a qu'une seule échelle dans la *Descente de croix* de Roger vander Weyden.

eut à peine à souffrir; le panneau fut légèrement disjoint, mais il n'y eut pas d'autre dommage.

A la place de l'original, on donna aux Louvanistes une copie faite par Michel Coxcie, ce qui laisse à penser quelle valeur devait avoir le modèle [1].

Ayant peint pour une reine ou pour quelque haut personnage un portrait, vander Weyden touchait, de ce chef, une rente en blé. Il devint très riche et laissa aux pauvres d'abondantes aumônes. Sa mort advint au temps où régnait la suette, qu'on appelait aussi « le mal anglais », et qui s'étendit par toute la contrée, faisant des milliers de victimes. Ce fut pendant l'automne de 1529 [2].

Lampsonius, s'adressant à Roger, s'exprime comme suit : « Il ne suffirait pas, ô Roger! de t'adresser l'éloge d'avoir produit des œuvres admirables en des temps plus arriérés que le nôtre. Tes travaux sont restés dignes d'admiration, et les peintres des jours plus éclairés viennent, s'ils sont sages, en faire l'objet de leurs études. C'est ce que nous montre le tableau qui enseigne à l'édilité bruxelloise à ne point faillir dans le chemin de la justice.

« Et comment, d'autre part, s'effacerait le souvenir de tes volontés dernières? Des richesses amassées par ton pinceau, consacrées au soulagement des nécessiteux?

« Les biens que tu laissas à la terre périront sous l'effort du temps; mais tes bonnes œuvres brilleront impérissables au ciel [3] ! »

1. La *Descente de croix* appartenait aux arbalétriers de Louvain, qui la cédèrent à Marie de Hongrie; elle est aujourd'hui à l'Escurial. L'exemplaire du musée du Prado (n° 1818 du catalogue) est, selon le catalogue de M. de Madrazo, la copie de Coxcie. Enfin, sous le n° 2193 a, on rencontre, au même musée, une troisième version ancienne, provenant du musée de la Trinidad. Les musées de Berlin, de Liverpool, de Douai et de Cologne, possèdent également des copies anciennes de la *Descente de croix*. Il importe d'ajouter que Crowe et Cavalcaselle se prononcent pour l'authenticité du tableau de la Galerie de Madrid. Par contre, les mêmes auteurs croient voir, dans la réduction de l'église Saint-Pierre à Louvain, l'œuvre de Coxcie. Alfred Woltmann (*Geschichte der Malerei*), au contraire, accepte pour original ce petit triptyque, daté de 1443, et dont les volets représentent les donateurs Guillaume Edelheer et sa femme. (Voir sur ce dernier tableau la notice de M. Ch. Piot insérée dans la *Revue d'histoire et d'archéologie*, tome III, page 197.) L'église de Notre-Dame-hors-des-Murs fut démolie en 1798. — Voir aussi sur la *Descente de croix* de Madrid: *les Peintres flamands en Espagne*, par J. Rousseau, dans le *Bulletin des commissions d'art et d'archéologie*, tome VI, page 316, et tome II, page 32, avec une planche du tableau, également gravé dans Fœrster, *Denkmale*, tome XI.

2. Roger vander Weyden est mort à Bruxelles, le 16 juin 1464.

3. Voici comment s'exprime M. Pinchart au sujet des bonnes œuvres de vander Weyden : « Van

COMMENTAIRE

Dégagée de toute controverse inutile, la biographie de Roger vander Weyden repose, avant tout, sur les excellents travaux de MM. Alph. Wauters, archiviste de la ville de Bruxelles, et Alexandre Pinchart, chef de section aux Archives générales du royaume de Belgique. Elle se résume comme suit :

Roger de la Pasture, mieux connu sous le nom de vander Weyden, naquit à Tournay entre les années 1398 à 1400. Déjà marié à Élisabeth Goffart ou Goffaerts, et père d'un enfant, il entra en apprentissage le 5 mars 1427 (n. st.), chez Robert Campin, et fut inscrit comme maître à la corporation des peintres tournaisiens le 1er août 1432. Son apprentissage avait donc duré cinq ans et cinq mois.

Aucune œuvre de Robert Campin n'a été signalée jusqu'à ce jour. Comme beaucoup d'artistes, même célèbres, de son temps, il s'occupa de travaux infimes : peintures de bannières, mise en couleurs de sculptures, etc. Toutefois, dans un travail récent[1], M. Pinchart nous le montre, en 1438, exécutant les cartons d'une *Vie de saint Pierre*, peinte sur toile par un autre artiste : Henri de Beaumetiel.

Après son admission à la maîtrise, Roger de la Pasture alla se fixer à Bruxelles et, à dater de cette époque, ne porta plus, sans doute, que le nom flamand de vander Weyden, traduction littérale de *de la Pasture*. Il devint peintre de la ville de Bruxelles, et M. Wauters le trouve mentionné, en cette qualité, dès le mois de mai 1436, époque à laquelle le magistrat déclare qu'il ne sera point remplacé à sa mort. Comme peintre de la municipalité, vander Weyden jouissait de certaines prérogatives; il était compris au nombre des fonctionnaires qui recevaient annuellement une pièce de drap aux couleurs de la ville et la portaient sur l'épaule droite, tandis que les employés d'un rang inférieur, également gratifiés, portaient la même étoffe sur l'épaule gauche.

Vers l'année 1449, Roger, selon l'acception commune, se mit en route pour l'Italie. On croit avoir les indices de son séjour à Ferrare, où il travailla, dit-on, pour Lionel d'Este, et à Rome, où il séjourna pendant l'année du Jubilé de 1450. Il visita peut-être aussi Milan, Florence et Naples; mais rien, à cet égard, n'a pu être établi sans conteste.

Il mourut à Bruxelles le 18 juin 1464 et fut inhumé en l'église de Sainte-Gudule, devant l'autel de Sainte-Catherine.

Mander qui a traduit ces vers en a exagéré le sens; il écrit que Roger avait fait beaucoup d'aumônes aux indigents; puis est venu l'ouvrage de Sandrart dans lequel on lit que l'artiste mourut comblé de biens, qu'il a laissé presque tout aux pauvres; ce qu'ont répété Mariette dans son *Abecedario* et d'autres auteurs plus modernes. Or, en compulsant le compte de la saint Jean-Baptiste, 1463, à pareille date 1464, de la table des pauvres de Sainte-Gudule, qui était la paroisse du défunt, il ne s'y trouve renseigné qu'une somme de 2 *peters*, valant 9 sous de gros, payée par les exécuteurs testamentaires de Roger vander Weyden, le 23 juin 1464. » (*Bulletin des commissions royales d'art et d'archéologie*, tome VI, page 478.)

1. *Quelques artistes et quelques artisans de Tournay, des XIVe, XVe et XVIe siècles.* (*Bulletin de l'Académie de Belgique*, 3e série, tome IV. 1882.)

Une messe pour le repos de l'âme du peintre fut célébrée à Tournay, à l'autel de Saint-Luc ; M. Pinchart en a retrouvé le compte, qui mentionne expressément : « Roger de la Pasture, natif de Tournay, demeurant à Bruxelles ». Il en a joint le fac-similé à l'article cité plus haut.

Vander Weyden laissait, en mourant, trois fils et une fille. Corneille, le fils aîné, entra en religion à la Chartreuse d'Hérinnes ; il mourut en 1473. Pierre, le second fils, né à Bruxelles en 1437, fut peintre ; il mourut après 1514. Jean, le fils cadet, se fit orfèvre, et mourut en 1468.

Goswin vander Weyden, peintre aussi, était fils de Pierre. Il naquit à Bruxelles en 1465 et mourut à Anvers en 1538, laissant un fils, peintre, qui porta le nom de Roger et mourut avant 1543. La branche anversoise des vander Weyden a été particulièrement étudiée par M. le chevalier Léon de Burbure, dans un travail communiqué à l'Académie royale de Belgique en 1865. *(Documents biographiques sur les peintres Gossuin et Roger Vander Weyden le jeune. — Bulletin de l'Académie royale de Belgique*, 2^e série, tome XIX.)

Sous le nom de Roger de Bruxelles ou de Bruges, vander Weyden était cité parmi les plus grands artistes de son temps. Facius le croyait élève de J. van Eyck, et c'est également en cette qualité que le père de Raphael, Giovanni Santi (dans son poème sur la peinture), et Vasari le mentionne.

M. Wauters avait fait justice, dès l'année 1846, de l'erreur de van Mander, en démontrant que Roger de Bruges et Roger vander Weyden ne constituent qu'un seul et même personnage.

Si Roger ne fut pas l'élève de Jean van Eyck, eut-il la gloire de former Memling et Martin Schongauer ? On l'a longtemps soutenu, mais il n'est plus guère possible d'admettre cette assertion, répétée par nombre d'auteurs. Incontestablement, l'étude des œuvres de Roger a exercé une influence considérable sur le génie des deux grands artistes que nous venons de citer, mais de là à les accepter comme élèves directs du peintre de la ville de Bruxelles, il y a quelque distance. De pareilles questions ne se résolvent qu'avec pièces à l'appui, et il est suffisamment démontré que la fameuse lettre de Lambert Lombard à Vasari, qui fait de Martin Schongauer le disciple de vander Weyden, est sans valeur historique.

Roger vander Weyden, connu comme il l'est aujourd'hui, se présente dans l'histoire de l'art flamand avec la qualité d'un chef d'école. A côté même de van Eyck, ce titre lui appartient ; l'école brabançonne procède de lui. Malheureusement, les œuvres attribuées au maître sont dénuées de signature et de date, contrairement à ce qui existe pour Jean van Eyck. Seul le triptyque de la *Descente de croix*, à Louvain, est daté de 1443 ; il est donc à présumer qu'un grand nombre de travaux, qui appartiennent légitimement au peintre, ont été donnés à d'autres artistes. Nous ne tenons aucun compte, en effet, des monogrammes que Brulliot et Nagler s'ingénient à attribuer à vander Weyden ; même ses travaux les moins contestables sont totalement anonymes.

C'est au musée de Berlin que se trouve la seule œuvre de vander Weyden dont

l'authenticité soit irréfutablement établie. C'est un petit triptyque (534 A), représentant la *Nativité*, le *Christ sur les genoux de la Vierge* et l'*Apparition de Jésus-Christ à sa Mère*. On sait que cette œuvre admirable fut offerte, par le roi Jean II d'Espagne, aux chartreux de Miraflorès près de Burgos, en 1445, fait établi par les archives du couvent. Ce point fixé, on a pu restituer au maître un œuvre assez riche. Au musée de Berlin même, deux autres triptyques, le premier (534B), avec le *Baptême du Christ*, la *Naissance* et la *Décollation de saint Jean-Baptiste*, le second (535), avec la *Nativité, Auguste et la Sibylle* et *les Rois Mages*, forment un ensemble de première importance. Le n° 535 provient de l'église de Middelbourg en Flandre, localité qui doit son origine à Pierre Bladelin, maître d'hôtel de Philippe le Bon. Ce personnage est lui-même représenté sur le tableau en question.

Le Belvédère, à Vienne, possède aussi un petit retable attribué à vander Weyden. Il représente le *Christ en croix, la Madeleine et sainte Véronique*. Nous inclinons à donner au maître la merveilleuse petite *Déposition de croix* de la même Galerie (2ᵉ étage, chambre II, n° 12), attribuée à Jean van Eyck.

A Munich, la Pinacothèque (fonds Boisserée) expose, sous le nom de vander Weyden, un *Saint Luc peignant la Vierge* et un triptyque de l'*Adoration des Mages*[1]. Le musée de Francfort conserve une admirable petite *Madone avec saint Pierre, saint Jean, saint Cosme et saint Damien*, une peinture décorée de l'écu des Médicis, et que l'on croit avoir été peinte par vander Weyden pendant son séjour en Italie en 1449-1450.

On fait dater d'autres œuvres de la même époque de la carrière du maître : une *Pietà* du musée des Offices de Florence serait, d'après Crowe et Cavalcaselle, le fragment d'un triptyque peint à Ferrare, et que Cyriaque d'Ancône vit en 1449 ; un triptyque autrefois dans la collection Zambeccari, à Bologne, aujourd'hui au musée de Bruxelles, avec le *Christ en croix adoré par François-Marie Sforza et Blanche de Visconti*, et sur les volets duquel sont représentés, d'un côté, la *Nativité*, avec *Saint François*, de l'autre, *Saint Jean-Baptiste* avec *sainte Barbe* et *sainte Catherine*, aurait été peint à Milan[2].

Alfred Woltmann, enfin[3], inclinait à attribuer au maître un *Christ au tombeau*, de la Galerie Nationale de Londres, peint à la détrempe, et qui serait une des peintures que Facius vit au palais de Naples.

Parmi les œuvres dont l'origine est établie par des documents, figure un grand triptyque, dont M. de Laborde avait trouvé la mention aux archives de Cambrai, et que Waagen identifia au musée de Madrid. Cette œuvre fut commandée à vander Weyden en 1455, par Jean Robert, abbé de Saint-Aubert, à Cambrai. Le maître y avait représenté la *Chute de l'homme*, la *Rédemption*, les *Sacrements*, les *Œuvres de miséricorde*

1. Répétition attribuée à Memling, à l'hôpital Saint-Jean, à Bruges.

2. Cette œuvre est aujourd'hui attribuée à Memling. MM. Crowe et Cavalcaselle (édition Springer, page 252) reconnaissent qu'il y a, entre certaines figures du tableau et le type de Memling, une assez grande analogie.

3. *Geschichte der Malerei*, tome II, page 37.

et le *Jugement dernier*, dans une église gothique, dont le *Crucifiement* occupe le centre[1].

A cette œuvre se rattache, par analogie, le triptyque du musée d'Anvers, n° 393, contesté jadis par certains auteurs, admis, au contraire, assez généralement aujourd'hui, entre autres par Woltmann.

Mais de toutes les peintures du grand Roger, la plus importante est, sans conteste, le retable de l'hôpital de Beaune, terminé sans doute vers 1450, et commandé par Nicolas Rollin, le même chancelier de Bourgogne qu'on voit représenté par Jean van Eyck dans sa merveilleuse peinture du Louvre. L'ensemble représente le *Jugement dernier* et se compose de neuf panneaux[2]. Le peintre y a introduit les portraits du pape Eugène IV, de Philippe le Bon, d'Isabelle de Portugal, de l'évêque d'Autun, de Jean Rollin et de son épouse Guyonne de Salins. Cet ensemble grandiose, qui fut exposé un moment au Louvre pendant l'Exposition universelle de 1878, peut rivaliser avec l'*Adoration de l'Agneau*. Quant à l'attribution à Jean van Eyck, elle n'est plus admise aujourd'hui par aucun critique.

On range aussi, parmi les œuvres de vander Weyden, un triptyque de la collection du duc de Westminster, où le Christ est représenté à mi-corps, accompagné de la Vierge et de saint Jean. Sur les volets apparaissent la Madeleine et saint Jean-Baptiste. Cette œuvre, d'un splendide coloris, porte extérieurement une croix avec les mots : « Bracque et Brabant ».

Le tableau de la collégiale de Louvain, représentant la *Descente de croix*, n'est pas incontesté. La date de 1443 et l'indication qu'il fut offert cette année-là par Guillaume Edelheer et sa femme, rapprochées d'un passage du manuscrit de Molanus, conservé à la bibliothèque de Bruxelles, où Roger est mentionné comme l'auteur de ce tableau, plaident cependant en faveur de son authenticité.

L'œuvre n'est certainement pas exempte de retouches. M. Piot, qui lui a consacré une étude intéressante[3], nous a communiqué ses doutes sur l'origine commune du panneau central et des volets.

La liste des œuvres attribuées à vander Weyden, en dehors de celles que nous venons d'énumérer, est nécessairement fort longue; il serait sans utilité de la passer en revue. Nous devons faire observer, toutefois, que, d'après MM. Crowe et Cavalcaselle, l'*Annonciation*[4] et le *Portrait de Philippe le Bon*, du musée d'Anvers[5], malgré leur mérite, sont des œuvres apocryphes. Les mêmes auteurs rejettent la *Descente de croix*, du musée de La Haye[6], et quelques autres créations exposées sous le nom de vander Weyden à Dresde, à Francfort, à Munich.

L'inventaire des tableaux de Marguerite d'Autriche mentionne un *Portrait de*

1. De Laborde, *les Ducs de Bourgogne; Preuves*, tome I^{er}, *Introduction*, page LIX.
2. Gravures dans l'édition française de Crowe et Cavalcaselle, et Fœrster, *Denkmale*, tome X.
3. *Revue d'histoire et d'archéologie*, tome III (Bruxelles, 1869), page 197.
4. N° 369.
5. N° 397.
6. N° 226.

Charles le Téméraire, peint par Roger vander Weyden. La dernière édition du catalogue du musée de Bruxelles identifie la peinture en question avec un panneau anonyme catalogué sous le n° 55. Par sa valeur artistique, la peinture n'est certainement pas indigne de l'illustre maître. Il résulte, toutefois, d'une très intéressante notice de M. Alphonse Wauters[1], que Charles de Bourgogne, représenté ici tenant une flèche, avait fait, en juillet 1467, un vœu à saint Sébastien; que, dès lors, la peinture est postérieure à la mort de vander Weyden.

Plus récemment, un autre écrivain, M. A. J. Wauters, a attribué le portrait à Hugues vander Goes[2]. On a encore donné à vander Weyden la magnifique *Pietà* du palais Doria Pamphili, à Rome.

La *Zeitschrift für bildende Kunst* a fait graver, en 1882[3], un *Christ en croix avec la Vierge et saint Jean*, attribué à vander Weyden et appartenant à M. Miethke de Vienne. Ce tableau avait été rapporté de Malte par M. le Dr Lippmann, conservateur des estampes du musée de Berlin. D'une bonne couleur et d'une belle expression, l'œuvre était frappante par le caractère massif des personnages de la Vierge et de saint Jean. Dans le fond, se déroule le panorama de la ville de Bruxelles. MM. Scheibler et Justi voient dans cette peinture un Thierry Bouts[4].

Une estampe de Jérôme Wiericx, représentant le *Christ au tombeau*[5], est donnée comme reproduisant une création de vander Weyden. Le nom du maître ne figure pas sur la planche. Le tableau, sur fond d'or, est au musée de Naples, et il nous paraît absolument digne du maître. La Madeleine, que l'on voit au second plan, est une figure admirable d'expression (5e salle, 32 (39). Le n° 30, *Antica scuola Tedesca*, nous montre la même Madeleine, cette fois tournée à gauche. Il existe au musée de Tournay et à l'église Saint-Pierre, à Louvain, à l'église Sainte-Walburge, à Furnes, et en d'autres endroits, des peintures d'une composition identique à l'estampe que nous citons. L'exécution est extrêmement sèche et montrerait le talent de Roger sous un jour peu favorable.

Le musée de Bruxelles possède une *Tête de femme en pleurs*[6] qu'il est facile de reconnaître comme appartenant à une des *Descentes de croix* de vander Weyden. M. Rousseau se prononce catégoriquement contre l'authenticité de cette œuvre, après une étude attentive de la *Descente de croix* de Madrid[7]. Il est, en effet, bien difficile, malgré la vigoureuse expression de cette tête, d'y voir une création de vander Weyden.

A la suite des travaux cités dans cette notice nous croyons devoir ajouter une étude *Sur les commencements de la gravure aux Pays-Bas* et l'influence exercée sur cet art

1. *Recherches sur l'histoire de l'École flamande de peinture*, dans les *Bulletins de l'Académie de Belgique*, 3° série, tome III (1882). Une photographie du tableau accompagne la notice.
2. La *Peinture flamande*, page 72. Paris, Quantin (1883).
3. Page 323. Article d'Alfr. de Wurzbach, avec une eau-forte.
4. *Repertorium für Kunstwissenschaft*, tome VII (1883), page 31. Le musée Correr, à Venise, possède un *Crucifiement*, d'un caractère très voisin de celui du tableau de Vienne.
5. Alvin, *Catalogue de l'œuvre des trois frères Wiericx*, n° 286.
6. N° 56.
7. *Loc. cit.*, page 321.

par Roger vander Weyden, que nous avons insérée dans le *Bulletin des commissions d'Art et d'Archéologie* de 1881.

L'Anonyme de Morelli parle d'un portrait de Roger de Bruxelles peint par lui-même en 1466 « au miroir », et qu'il eut l'occasion d'admirer à Venise, en 1531, chez Jean Ram, un collectionneur d'origine espagnole. Ce portrait, qui passa plus tard en Angleterre dans la collection du poète Rogers, n'est autre que le n° 943 de la *National Gallery*, provenant de la collection Aders et donné aujourd'hui comme l'effigie de *Memling dans le costume de l'hôpital de Bruges*. MM. Crowe et Cavalcaselle y voient, au contraire, un portrait de Thierry Bouts, de la main de ce maître. M. Pinchart avait fait ressortir déjà la coïncidence de date, etc., de cette peinture avec l'annotation de l'Anonyme. Il nous paraît à peine douteux, qu'en effet, le tableau de la Galerie de Londres ne soit l'œuvre mentionnée par le voyageur italien. D'autre part, si l'on se reporte au tableau de l'église Saint-Pierre, à Louvain, où figure le personnage que l'on a tout lieu de croire être l'auteur de l'œuvre, il est difficile de n'être pas frappé de l'analogie de type du prétendu Memling de Londres avec le Bouts supposé de Louvain [1].

1. Il existe une lithographie par de Vlamynck, d'après le tableau de la Galerie Nationale.

IX

JACOB CORNELISZ

PEINTRE CÉLÈBRE D'OOSTSANEN, DANS LE WATERLANDT [1]

La prospère ville d'Amsterdam n'a pas médiocrement à se glorifier d'avoir compté de très bonne heure, parmi ses habitants ou bourgeois, un homme aussi entendu dans l'art de manier le pinceau que le célèbre Jacob Cornelisz, d'Oostsanen dans le Waterlandt. Je ne saurais préciser la date de sa naissance, mais je sais qu'il fut, en 1512, le second maître de Jean Schoorel [2].

A cette époque il était déjà fort habile et avait de grands enfants, notamment une fille âgée d'une douzaine d'années, ce qui nous permet de calculer approximativement l'âge de l'artiste. Jacob était né à Oostsanen, village du Waterlandt.

J'ignore comment il a pu se faire que, procédant d'une famille de campagnards, il a pu devenir artiste, mais je sais qu'il fut bourgeois d'Amsterdam et qu'il finit sa carrière dans cette ville.

Dans la vieille église d'Amsterdam, il y avait de lui un beau tableau d'autel représentant la *Descente de croix*, peinture remarquable et soigneusement exécutée. On y voyait une Madeleine agenouillée près d'un linceul posé à terre, avec de nombreux plis et cassures, le

1. Jacob Cornelisz est le maître du monogramme I AA A bien connu des iconophiles. On sait que Bartsch donnait ce monogramme à Jean Walter van Assen, tandis que Nagler *(Monogrammisten)* prétend y voir la marque d'un Jean van Meren d'Anvers, inscrit en 1505, à la gilde de Saint-Luc de cette ville. Les rédacteurs du catalogue du musée d'Amsterdam voient simplement, dans les lettres conjuguées de la signature du maître, un signe conventionnel destiné à former, avec l'ensemble, l'indication *Jacobus Amstelodamensis*. Le lieu natal du peintre, Oost-Zaandam, est un village au nord de l'Y.

2. D'après le catalogue du musée d'Amsterdam, Jacob Cornelisz aurait vu le jour vers 1480 et serait mort vers 1550. On donne comme de son pinceau une œuvre datée de 1556 et existant à l'hôtel de ville d'Amsterdam. C'est un groupe fort remarquable de seize personnages à mi-corps. Voyez P. Scheltema, *Historische Beschrijving der Schilderijen van het Raadhuis te Amsterdam*, n° 30. Amsterdam, 1879.

tout d'après nature, selon la coutume constante adoptée par l'artiste pour ses draperies[1].

Dans la même église étaient les *Sept œuvres de miséricorde*, fort habilement traitées. Presque tout cet ensemble périt au temps des iconoclastes. Ce qu'il reste du tableau mentionné ci-dessus se conserve à Harlem, chez Corneille Suycker, à l'enseigne de la *Grande Ourse*, avec d'autres objets. Il y a surtout une page très remarquable de la *Circoncision*, extraordinairement bien faite et soignée, portant la date de 1517, ce qui nous dit l'époque où florissait l'artiste[2].

A Alkmaar, chez la veuve van Sonneveldt, une descendante de la famille de Nyeborgh, il y a de lui une œuvre qui surpasse toutes les autres. C'est une *Descente de croix* où les saintes femmes et d'autres personnages pleurent le Christ mort ; on y voit de très belles têtes, des chairs et des draperies non moins bien composées que peintes, et les expressions ne sont pas moins bien rendues. Le paysage, qui est aussi fort beau, est de Jean Schoorel.

Je me rappelle avoir vu encore de lui, non loin du Dam, les fragments d'un retable. C'était un *Crucifiement* où l'on mettait le Christ en croix ; l'œuvre était excellente.

Cornelisz avait un frère, bon peintre, qui s'appelait Buys[3], et un fils du nom de Thierry (Dierick) Jacobsz. De celui-ci, l'on trouve à Amsterdam, dans les confréries d'archers, plusieurs portraits d'après nature[4]. Il y a notamment une œuvre de l'espèce avec une main exécutée d'une manière si parfaite qu'elle est, pour tout le monde, un objet d'admiration. Jacob Ravaert a offert une bonne somme pour la pouvoir découper du tableau[5].

Ce Dierick Jacobsz est mort en 1567, âgé de soixante-dix ans.

1. Ne serait-ce pas la *Descente de croix* du Louvre, n° 280, attribuée successivement à Lucas de Leyde et à Quentin Metsys et qui n'offre pas plus d'analogie avec l'un qu'avec l'autre de ces maîtres ?

2. Les dates extrêmes relevées par M. L. Scheibler sur les tableaux de Jacob Cornelisz (*Jahrbuch der K. Preussischen Kunstsammlungen*, tome III, page 13) sont les années 1506 et 1530.

3. Nous n'avons aucune donnée sur ce maître.

4. Il y a de lui trois tableaux, œuvres des plus remarquables, à l'hôtel de ville d'Amsterdam. Ils portent respectivement les dates de 1554, 1559 et 1563. Voyez : H. Riegel, *Beiträge zur niederländischen Kunstgeschichte*; 1882, tome Ier, page 119. — P. Scheltema, *Historische Beschrijving der Schilderijen van het Raadhuis te Amsterdam*; 1879, n°s 47, 48 et 49.

5. C'est peut-être la main d'un personnage tenant un papier avec les mots *Syse also*, dans le n° 48.

Jacob Cornelisz a lui-même atteint un grand âge. On a de lui un certain nombre de gravures en bois, parmi lesquelles figure une suite de la *Passion,* en neuf pièces rondes, extrêmement bien composées et exécutées[1]. Il y a encore une autre suite de la *Passion* sur bois, en estampes carrées[2], et neuf très beaux cavaliers, également sur bois, représentant les *Neuf Preux*[3].

COMMENTAIRE

La détermination du monogramme de Jacob Cornelisz ressort du titre d'un petit volume : *Historia Christi patientis et morientis iconibus artificiosissimis delineata, per Jacobum Cornelisz. Bruxellæ apud J. Mommartium,* 1651. Toutes les planches de ce volume portent la marque du maître. Quelques tableaux de Cornelisz en sont également revêtus ; ils ont servi de point de départ à la détermination d'un nombre de peintures assez considérable, le plus souvent anonymes. Dans un tableau de la *Nativité*, au musée de Naples (salle V, n° 31), portant le monogramme (faux) d'Albert Dürer et la date 1512, Jacob Cornelisz se révèle comme un peintre de premier ordre. Pendant longtemps cette œuvre admirable s'est posée comme une énigme devant les critiques d'art. Waagen la donnait à un maître westphalien[4] et Fœrster en introduisait la gravure dans son bel ouvrage, *Denkmaler der Kunst* (t. XI). Les études récentes de quelques auteurs, surtout de M. le Dr L. Scheibler, ont permis de restituer à Cornelisz une trentaine de tableaux dont on nous saura gré de donner la nomenclature, d'après la monographie de M. Scheibler[5].

AHRENSBOURG (galerie du prince de Bückeburg). *La Vierge avec sainte Anne dans un paysage.*

AMSTERDAM (musée). *Saül et la Pythonisse.* Daté de 1526.

ANVERS (musée). Triptyque (n° 523-525) : *Madone avec des anges ; Donateurs avec saint Sébastien et sainte Madeleine.*

ANVERS (musée, n° 559). *Portrait d'homme, a° ætatis* 75. 1514.

1. A. Bartsch *(Peintre-Graveur,* tome VII, page 444) décrit de Jacob Cornelisz vingt et une pièces ; Passavant, tome III, page 24, en porte le nombre à 127. La suite de la *Passion,* en planches rondes, se compose de douze pièces. B., 1-12.

2. Cette suite, non décrite, se compose de pièces carrées in-8°.

3. Le Cabinet des estampes de la Bibliothèque royale de Bruxelles possède les fragments d'une suite des *Neuf Preux* que l'on pourrait identifier avec les pièces citées par van Mander. Ces planches ont été publiées en fac-similé avec un texte de M. Édouard Fétis, dans les *Documents iconographiques et typographiques de la Bibliothèque royale de Belgique,* in-folio, pages 67-73. Bruxelles, 1877. D'autre part, le savant et regretté de Vries, du Cabinet d'Amsterdam, inclinait à retrouver les pièces citées par van Mander dans les planches sur bois assignées à Lucas de Leyde.

4. *Manuel de l'Histoire de Peinture,* tome II, page 126.

5. *Jahrbuch der K. Preussischen Kunstsammlungen,* tome III, page 13.

Anvers (collection René della Faille). *Adoration des Mages.*

Bale (musée, n° 100). *La Vierge et saint Joseph adorant l'Enfant Jésus.* 1515.

Bale (musée, n° 101). *Fuite en Égypte*[1].

Berlin (musée, n° 607). Triptyque : *Vierge accompagnée d'anges musiciens.* Volets : *Donateurs avec saint Augustin et sainte Barbe.*

Berlin (collection du Dr Weber). *Repos en Égypte.*

Cassel (musée n° 40). *Le Christ apparaissant à la Madeleine.* 1507. Gravure dans Woltmann et Woermann, *Geschichte der Malerei*, tome II, page 537.

Cassel (musée n° 58). Triptyque : *La Trinité,* 1523. (Les volets par un autre maître.) Œuvre signée.

Cologne (musée, n° 303). Triptyque : *Crucifiement; Donateurs avec saint Georges, Marie-Madeleine.* (Armoiries de la famille Heimbach.)

La Haye (musée, n° 1). *Salomé avec la tête de saint Jean.* Monogr. et 1524.

La Haye (collection du prince Frédéric). Triptyque : *Adoration des Mages; Donateurs et leurs saints patrons*[2].

Naples (musée, salle V, n° 31). *La Nativité.* 1512.

Pesth (musée, n° 152). *Lucrèce.* Figure de grandeur naturelle. (Lucas de Leyde.)

Schleissheim (musée, n° 550). *Jésus-Christ pleuré par les saintes femmes; Donateurs.*

Utrecht (musée archiépiscopal). *Adoration des Mages.* Gravé par C. E. Taurel sous le nom de R. vander Weyden.

Utrecht. *Le Christ pleuré par les saintes femmes.*

Utrecht. *Adoration des Mages.*

Utrecht (musée des Amis des Arts, n° 123). *Portrait d'un homme âgé de trente-neuf ans.* 1533.

Vérone (musée, n° 156). *Adoration des Mages.* (Identique au tableau de M. della Faille d'Anvers.)

Vienne (Galerie Ambras (au Belvédère inférieur), n° 12). Triptyque : *L'Adoration des Mages;* volets : *Nativité et Circoncision.*

Vienne (Belvédère I, n° 47). Triptyque : *Saint Jérôme enlève l'épine de la griffe du lion. Donateurs à genoux* et *les Pères de l'Église* et *plusieurs Saints et Saintes.* Volets extérieurs : *La Messe de saint Grégoire.* Daté de 1511. (Gravure dans Fœrster, *Denkmale*, tome VI.)

Vienne (Galerie Liechtenstein, n° 1084). *Mort de sainte Anne.*

Wœrlitz (Gothisches Haus, n° 1598). *Jésus-Christ prend congé de sa mère.*

Les tableaux cités par van Mander ont disparu.

M. Scheibler n'admet pas, comme œuvre authentique de Jacob Cornelisz, le *Bœuf qui servit de prix au tir d'Amsterdam de 1564,* tableau d'assez grandes dimensions,

1. Non cités par M. Scheibler.
2. Ce tableau, attribué à Lucas de Leyde, dont il porte le monogramme, inspire des doutes à plusieurs auteurs. (Voyez à ce sujet V. de Stuers dans le *Kunstbode* de 1881, page 154.)

conservé à l'hôtel de ville d'Amsterdam (Scheltema, n° 29), et dont la peinture est, effectivement, plus sèche que ne le sont les créations ordinaires du maître. La *Nativité* du musée de Naples suffit à classer son auteur parmi les peintres les plus considérables de l'école néerlandaise.

Il est incontestable que si Jacob Cornelisz est un graveur des plus intéressants, ses planches annoncent à peine le très grand peintre qui se révèle dans ses tableaux. Jugeant l'œuvre de la galerie de La Haye, M. Renouvier est amené à dire : « Il a plus de brillant que ne feraient supposer ses gravures; on y remarque des traits fins, mais hétéroclites, des formes grasses, des attifements riches et un fond de paysage découpé, qui justifie la réputation de Jacob Cornelisz comme peintre de vues de ville. Dans les planches sur bois, l'artiste paraît plus gothique que Lucas de Leyde, dont il copia une Vierge : sa gravure est rude, inégale, son style trivial; les formes de ses figures sont maigres, leur accoutrement dépenaillé; les tailles ne manquent pas d'un certain empâtement pittoresque; mais le dessin en est pauvre, les personnages petits et souffreteux, les types laids et grimaçants. La manière de Jacob Cornelisz est, comme on voit, inférieure à celle des maîtres allemands; cependant la verve et la vérité qu'il met dans ses compositions, la physionomie toute hollandaise de ses personnages, ont de quoi plaire à qui cherche le jet. » *(Des types et des manières des maîtres graveurs*, xvie siècle, page 150. Montpellier, 1854.

Nous ignorons à quelle source l'auteur a puisé le renseignement d'après lequel Jacob Cornelisz était, en 1547, conseiller de la ville d'Amsterdam. (Page 149.)

X

ALBERT DÜRER

FAMEUX PEINTRE, GRAVEUR ET ARCHITECTE DE NUREMBERG [1]

Au temps où l'Italie, dans tout l'éclat de sa splendeur artistique, s'imposait à l'admiration du monde, l'Allemagne sortit des ténèbres, par le rayonnement d'un génie qui devait s'élever assez haut pour illuminer son siècle et aborder avec succès toutes les branches des arts du dessin, sans qu'il lui eût été donné de fouler le sol de la Péninsule [2] ni d'allumer son flambeau à l'ardent foyer de la statuaire antique [3]. Tel fut le rôle de l'universel Albert Dürer, qui vint au monde à Nuremberg en 1470 [4].

Fils d'un très habile orfèvre [5], on peut croire qu'au début il pratiqua le métier paternel, apprenant, en outre, à graver sur cuivre, car il ne semble pas que, dès sa jeunesse, il ait rien produit de marquant dans notre art. Il étudia aussi la peinture et la gravure sous le Beau Martin [6].

1. Quelques travaux de grande valeur, sur l'illustre peintre allemand, nous serviront de guide dans les annotations de sa biographie. Une monographie, véritable monument d'érudition et de conscience, a été consacrée au maitre par M. M. Thausing, de Vienne, sous le titre : *Dürer; Geschichte seines Lebens und seiner Kunst;* Leipzig, 1876. Une édition française de cet ouvrage a vu le jour à Paris en 1878; elle est due à la plume de M. Gustave Gruyer. M. Ch. Ephrussi, indépendamment de plusieurs articles insérés dans la *Gazette des Beaux-Arts*, a publié, également à Paris, un très beau livre : *Albert Dürer et ses dessins* (Quantin, 1882); M. le docteur Fréd. Lippmann a donné, pour sa part, les *Dessins d'Albert Dürer;* grand in-folio. Berlin, 1883.

2. Van Mander entend par l'Italie, Rome et Florence, car lui-même connait par Vasari le voyage de Dürer à Venise (1505-1507). M. Thausing nous semble avoir établi que le voyage d'étude d'Albert Dürer ne se fit pas dans les Pays-Bas, mais à Venise et en 1493 ou 1494.

3. Cette question a été étudiée avec talent par M. le docteur Henry Thode dans le *Jahrbuch der K. Preussischen Kunstsammlungen,* tome III, 1882, page 106.

4. Le 21 mai 1471.

5. Il s'appelait également Albert Dürer. On possède le portrait du vieux Dürer, peint par son fils (Florence, Offices; musée de Francfort; duc de Northumberland); il a été reproduit en gravure par Wenceslas Hollar.

6. Albert Dürer fut l'élève, à dater de 1486, de Michel Wolgemut de Nuremberg (1434-1519); son apprentissage fini, il alla à Colmar en 1490; Martin Schongauer avait alors cessé de vivre (1488).

De ce dernier j'ai peu de chose à dire, si ce n'est qu'il fut, en son temps, un grand maître pour l'ordonnance et le dessin, comme le prouvent quelques-unes de ses estampes. Il y a surtout un *Portement de la croix* [1], une *Adoration des Mages* [2], quelques *Madones* [3], la *Tentation de saint Antoine* [4] et d'autres planches toutes fort difficiles à rencontrer.

Il existe d'Israel de Meckenen une curieuse vieille estampe de trois ou quatre femmes nues, — peut-être les *Trois Grâces*, — au-dessus desquelles pend une sphère qui ne porte point de date. Cette planche a été copiée par Albert Dürer, et c'est la plus ancienne des estampes datées que je connaisse de lui. Sur la sphère on lit le millésime 1497, et, à cette époque, il pouvait être âgé de vingt-six à vingt-sept ans [5]. On trouve, il est vrai, quelques-unes de ses estampes dépourvues de dates et qui se rangent parmi ses premières œuvres.

Le *Sauvage avec l'écu à la tête de mort* [6] est daté de 1503; la belle planche d'*Adam et Ève* est de 1504 [7]; deux petits *Chevaux*, tous les deux de 1505 [8]; la *Passion*, sur cuivre, qui est une suite très belle de dessin et gravée avec une netteté surprenante, est de diverses années: 1507, 1508 et 1512 [9]; le *Duc de Saxe* est de 1524 [10]; le *Mélanchthon* de 1526 [11], dernière date que l'on relève sur ses planches. Je ne m'arrête pas à chacune de ces productions si artistement traitées en cuivre ou en bois, par la raison qu'elles sont suffisamment connues des artistes et des amateurs [12].

1. Bartsch, 21.
2. Bartsch, 5.
3. Bartsch, 27-32.
4. Bartsch, 47.
5. Le *Groupe de quatre femmes*, Bartsch, 185. Œuvre de Dürer, Bartsch, 75. Il est à observer que l'inventeur de la planche est le maître W (Wenceslas d'Olmutz de Bartsch) que M. Thausing identifie avec Wolgemut lui-même. Le rapprochement de l'estampe d'Albert Dürer avec celle du maître W (Bartsch, 51) a permis au savant écrivain de prouver que cette dernière est l'originale, contrairement à l'avis de Bartsch. La date de 1497 figure, de part et d'autre, sur la sphère.
6. Les *Armoiries à la tête de mort*, Bartsch, 101.
7. Bartsch, 1.
8. Le *Petit cheval*, Bartsch, 96; le *Grand cheval*, Bartsch, 97.
9. Bartsch, 3-18.
10. Frédéric, dit le Sage. Bartsch, 104.
11. Bartsch, 105.
12. La description complète en a été donnée par Adam Bartsch, *Peintre-Graveur*, VII; Passavant, *Peintre-Graveur*, tome III, page 144; Heller, *Leben und Werke Albrecht Dürers*, 1827, et Hausmann, *Albrecht Dürers Kupferstiche*, 1861.

Imitant l'exemple des précurseurs qu'il eut dans son pays, il s'appliqua, dans ses divers travaux, à suivre la nature sans trop s'attacher à prendre, dans le beau même, ce qu'il y a de plus excellent, comme procédaient sagement les Grecs et les Romains, ce qui se constate pour les œuvres antiques dont la perfection a de bonne heure guidé les Italiens.

On s'étonne, en vérité, de ce qu'il ait su trouver dans la nature, ou en lui-même, tant de nouveaux éléments pour notre art en ce qui concerne les attitudes, l'ordonnance générale, l'ampleur et le jet des draperies, qualités particulièrement remarquables dans certaines de ses dernières *Madones* qui sont d'une grande excellence de pose et se distinguent par une brillante opposition de lumière et d'ombre, et un bel accord dans les teintes des riches draperies.

Vasari rapporte que certain Marc-Antoine, de Bologne, ayant copié les trente-six petites scènes de la *Passion* en bois, et les ayant fait paraître revêtues de la marque d'Albert Dürer[1], celui-ci fit le voyage de Venise, où les pièces avaient été imprimées, pour prendre son recours auprès de la Seigneurie, sans autre résultat, toutefois, que l'obligation, pour Marc-Antoine, d'avoir à faire disparaître le monogramme usurpé[2].

On peut croire que, dans sa jeunesse, Albert Dürer a consacré beaucoup de temps à l'étude des sciences et des lettres, notamment la géométrie, l'arithmétique, l'architecture, la perspective, etc., ce qui ressort des livres qu'il nous a laissés et qui révèlent autant d'intelligence que de savoir[3]. Il en est particulièrement ainsi de l'œuvre dédalienne sur les proportions, un livre dans lequel sont très exacte-

1. Marc-Antoine a, effectivement, copié cette suite, mais sans y mettre le monogramme d'Albert Dürer. Ce monogramme figure, par contre, sur la suite de la *Vie de la Vierge*, également copiée par le maître de Bologne.

2. Ce second voyage d'Albert Dürer à Venise eut lieu de 1505 à 1507. Quant au procès, M. Thausing en a vainement cherché la trace dans les archives vénitiennes. « On ne doit pas, dit-il, s'étonner de cette absence de documents, car de grandes lacunes existent dans les actes judiciaires que j'ai été à même d'examiner. »

3. Dürer annonce, dans une lettre du mois d'octobre 1506, son intention d'aller de Venise à Bologne, *pour y apprendre la perspective*. (Thausing, page 277, édition française.) Il avoue, d'autre part, que, lors de son premier séjour à Venise, *il n'avait jamais entendu parler de l'étude des proportions*. (Page 222.) Bien qu'on puisse réellement l'envisager comme un savant, Dürer n'était pas en état de rédiger en latin, mais il lisait cette langue. (Thausing, page 289.)

ment figurées, mesurées et décrites, les diverses parties du corps humain[1].

Le livre de la perspective, de l'architecture et de la fortification, qu'il a également publié, n'est pas moins remarquable[2], aussi Albert Dürer fut-il tenu en haute estime, non seulement par la foule et par les savants, mais encore par les plus hauts personnages, et même par l'empereur Maximilien, aïeul de notre empereur Charles.

On raconte que l'empereur l'ayant chargé de lui dessiner en grand quelques motifs sur le mur, Albert, à certain moment, se trouva trop petit. L'empereur alors ordonna à un des gentilshommes de sa suite de s'étendre sur le sol, afin que le peintre pût monter sur son corps et achever l'œuvre commencée. Le courtisan fit observer avec respect à son maître que c'était humilier la noblesse que de donner un gentilhomme pour marchepied à un peintre, à quoi l'empereur répondit qu'Albert était noble, et plus qu'un gentilhomme, par l'excellence de son art ; qu'il pouvait faire, à son gré, d'un manant un gentilhomme, mais non point d'un gentilhomme un pareil artiste[3].

Le même empereur octroya aussi à Albert le blason des artistes, à savoir : trois écus blancs ou d'argent sur fond d'azur[4].

Albert Dürer a été également tenu en haute estime par l'empereur Charles-Quint à cause de la grande perfection de son art et ses autres connaissances.

La grande renommée de Raphaël d'Urbin étant venue jusqu'à lui, Dürer offrit à cet illustre contemporain son portrait sur toile, largement traité et sans aucun dessous, c'est-à-dire que les lumières avaient été réservées, comme il a été dit à la vie de Raphael[5].

1. *Hierin sind begriffen vier Bücher von menschlicher Proportion*, etc. Un seul livre était achevé à la mort de Dürer; les trois autres furent rédigés par ses amis et publiés par sa veuve, en 1528. L'ensemble fut traduit en latin en 1537.

2. *Etliche Underricht zur Befestigung der Stett*, etc., 1527.

3. L'histoire est purement imaginaire. Van Mander, dans son *Appendice*, en donne une autre version. L'empereur aurait ordonné au gentilhomme de tenir l'échelle, ce que celui-ci aurait déclaré attentatoire à sa noblesse. L'armoirie donnée aux peintres ne serait autre que celle de ce gentilhomme qui, toutefois, ajoute l'auteur, portait de gueules et non d'azur.

4. L'armoirie des peintres se rencontre déjà à Anvers en 1466 dans les registres de la corporation de Saint-Luc. (Vanden Branden, *Geschiedenis der Antwerpsche Schilderschool*, page 28. Anvers, 1870.)

5. Voici le passage en question : « Sa renommée se répandant ainsi par le monde, Dürer lui

On rencontre chez les collectionneurs un grand nombre de dessins d'Albert Dürer. Chez M. Georges Edmheston, à la Brielle, amateur éclairé des arts, il y a, dans un volume qui appartenait à Lucas de Heere, plusieurs portraits de la main d'Albert Dürer, entre autres une tête de cardinal ou de quelque personnage ecclésiastique, rehaussée au pinceau[1], et une *Vierge*, dessinée d'une manière charmante à la plume; ce sont choses bien dignes d'être vues. La *Vierge* est datée de 1526[2].

Il y a encore dans ce volume quelques croquis de proportions comme ceux que l'on trouve dans le traité.

De même, chez M. Arnaud van Berensteyn, à Harlem, qui est également un amateur éclairé, il y a des types de proportions exécutés sur une assez grande échelle et traités par hachures, ainsi que des bras, des mains, etc., exécutés comme études pour l'*Adam et Ève* dont j'ai parlé plus haut[3].

En maint endroit d'Italie, se rencontrent des œuvres de son pinceau et de son crayon également habiles. On ne parviendrait pas sans peine à faire la liste de tout ce qu'il a dessiné, écrit, peint ou croqué d'après nature. Je vais, cependant, du mieux que je pourrai, citer ici quelques-unes de ses belles peintures.

D'abord, en 1504, il a fait un tableau des *Rois mages*. Il a représenté le premier tenant une coupe d'or, le second, un globe, et le troisième, un coffret également d'or[4].

En 1506, il a peint une *Vierge au-dessus de laquelle deux anges tiennent une couronne de roses*[5]. En 1507, *Adam et Ève*, de grandeur

envoya son portrait lavé sur toile, sans blanc, les clairs réservés. Ceci parut fort curieux à Raphael qui envoya, en retour, comme signe de reconnaissance, plusieurs de ses dessins. Ce portrait était à Mantoue parmi les objets ayant appartenu à Jules Romain. Raphael, stimulé par la vue des belles estampes d'Albert Dürer, fit graver plusieurs de ses œuvres par les Italiens, mais bien que ceux-ci donnassent beaucoup de grâce aux physionomies, le burin ne leur réussit pas toujours. » Le portrait a disparu.

1. Sans doute la *Tête de vieillard*, peinture à la détrempe, musée du Louvre.
2. Peut-être l'*Annonciation*, le délicieux dessin de la collection du duc d'Aumale. (Éphrussi, page 318.)
3. Ces études sont à l'Albertina, à Vienne, et portent précisément les cotes de proportion. (Thausing, page 324.)
4. Florence, musée des Offices, tribune n° 1141. Daté de 1504.
5. Marquis de Lothian, en Écosse. L'œuvre fut peinte à Venise. (Thausing, page 277.) M. J. P. Richter décrit ce tableau dans la *Kunst Chronik*, 1883, page 762. Le peintre a signé de son monogramme et de l'inscription : *Albertus Durer Germanus faciebat post Virginis partum 1506*. Voyez aussi *Chronique des Arts*, 1883, page 252.

naturelle[1] ; en 1508, un *Crucifiement* où l'on met le Christ en croix et où se voient beaucoup d'autres supplices : lapidations, exterminations, une œuvre extraordinairement belle[2]. Dans ce tableau, il s'est représenté lui-même, peint d'après nature, tenant en main une banderole où est son nom. Près de lui est placé Bilibald[3].

Il a peint aussi un délicieux morceau qui est une *Gloire céleste*, où l'on voit un crucifix suspendu et au-dessous le pape, l'empereur, les cardinaux, tout cela excellemment traité. Cette œuvre est rangée parmi ses meilleures. Albert se voit également ici dans le paysage, tenant un cartel avec l'inscription : *Albertus Dürer Noricus faciebat anno Virginis partu*, 1511[4]. Toutes ces précieuses créations se voient à Prague chez l'empereur, dans la nouvelle galerie du palais, où sont exposées les œuvres des maîtres allemands et néerlandais.

Sa Majesté possède, en outre, de l'habile main d'Albert, une page exceptionnelle que le Magistrat et le Conseil de la ville de Nuremberg offrirent à l'empereur pour quelque raison. C'est incontestablement un des morceaux les plus importants que le maître ait produits. Il représente le sujet de l'Écriture où le *Christ porte sa croix;* les personnages y abondent et l'on y voit, peints d'après nature, tous les membres de la municipalité de Nuremberg siégeant à l'époque. Ce tableau est également à Prague dans la galerie impériale[5].

A Francfort, dans un couvent de moines, existe une très belle peinture d'Albert. C'est une *Assomption de la Vierge* dont la grande beauté des figures mérite d'être signalée. Il y a surtout un chœur d'anges très délicatement traité. Les chevelures sont faites avec ce soin et cette adresse que l'on constate dans les estampes du maître.

Le peuple fait un cas particulier de la plante du pied d'un apôtre

1. Madrid, musée du Prado, 1314-1315; reproductions à Florence (tenues pour originales par M. Thausing, pour copies par M. Woermann, *Geschichte der Malerei*, tome II, page 377), et copies au musée de Mayence, n° 204.

2. Belvédère, de Vienne, 2ᵉ étage, salle I, n° 15. Tableau dit des *Dix mille martyrs*.

3. Wilibald Pirckheimer, savant philologue nurembergeois, ami d'Albert Dürer (1470-1530).

4. Belvédère, de Vienne : la *Sainte Trinité adorée par la communion des saints*, 2ᵉ étage, salle I, n° 18. Copie de 1654 au château de Laxenburg.

5. Nous n'avons rien trouvé sur ce tableau; il existe plusieurs dessins d'Albert Dürer pour le *Portement de la croix*.

agenouillé et, de fait, on a offert déjà des sommes considérables pour pouvoir emporter cette partie du tableau.

Ce que cette œuvre procure tous les ans de bénéfices aux moines, par les pourboires des hauts personnages, des négociants, des voyageurs et des curieux qui se présentent pour la voir, est chose à peine croyable. Elle date de 1509[1].

On conserve encore d'Albert Dürer, à l'hôtel de ville de Nuremberg, sa patrie, plusieurs belles peintures. Il y a d'abord des portraits d'empereurs, vêtus d'étoffes brodées d'or, excellemment traités : l'*Empereur Charlemagne* et un autre *prince de la maison d'Autriche*[2], puis des *figures d'apôtres*, en pied, avec de superbes draperies[3].

On voit aussi le portrait de la mère du peintre[4] et le sien, qui est de moyenne grandeur, avec une belle chevelure flottante admirablement détaillée et dans laquelle se mêlent quelques cheveux d'or tracés avec une grande adresse. Je m'en souviens parfaitement, ayant eu l'œuvre dans les mains, lorsque j'étais à Nuremberg en 1577. Le portrait doit dater, si je ne me trompe, de 1500[5], car Albert Dürer avait atteint, à cette époque, la trentaine.

Le maître nous apparaît aussi dans une de ses estampes, sous les traits du *Fils prodigue*, agenouillé près de ses pourceaux et la tête levée[6].

Il existe encore de son habile pinceau une *Lucrèce*[7], œuvre bien

1. Il s'agit ici du fameux triptyque de Jacob Heller, peint pour le couvent des dominicains de Francfort. Cette œuvre, la plus considérable du maître, fut acquise en 1615 par l'électeur Maximilien de Bavière, et détruite en partie, dans l'incendie du palais de ce prince en 1674. Les volets originaux, avec la copie du panneau central, figurent encore au *Saalhoff*, musée municipal de Francfort. (Thausing, pages 296-309; Ephrussi, *Étude sur le triptyque d'Albert Dürer, dit le tableau d'autel de Heller*, Paris, 1876; Woermann, *Geschichte der Malerei*, tome II, page 379.)

2. *Charlemagne* et *l'Empereur Sigismond* (1512), figures plus grandes que nature. Musée germanique de Nuremberg, 186-187.

3. Galerie de Munich, 71. *Saint Jean et saint Pierre; saint Paul et saint Marc*, « les Tempéraments ». Ces œuvres avaient été peintes par le maître pour sa ville natale, qui n'en possède plus que les copies.

4. Portrait perdu : le portrait dessiné de la mère de Dürer, daté de 1514, est au Cabinet de Berlin. (Lippmann, n° 40.)

5. Galerie de Munich, n° 716. Postérieur à 1503, dit M. Thausing. Copies à Nuremberg et au musée de Berlin.

6. Bartsch, 28, gravure sur cuivre.

7. Galerie de Munich, n° 93. C'est une figure en pied.

faite et très soignée, qui appartient à un grand amateur, M. Melchior Wyntgis, de Middelbourg [1].

En somme, Albert Dürer fut un homme éminent et très considéré, tenu en haute estime par les grands et doué d'un rare génie.

Il vint dans les Pays-Bas [2] et rendit visite aux artistes, trouvant autant de plaisir à faire la connaissance de leurs œuvres que de leur personne, car il avait, de longue date, le désir de les rencontrer, particulièrement Lucas de Leyde, qu'il considéra avec tant d'émotion, à ce que l'on prétend, qu'il en resta sans voix. Puis, le serrant dans ses bras, il s'étonna de la petitesse de sa taille comparée à la grandeur de son renom. Lucas n'éprouva pas moins de joie d'apprendre à connaître un homme si illustre dont il avait, de tout temps, considéré les estampes avec tant de plaisir et qui jouissait d'une renommée si étendue. Ces deux ornements de l'Allemagne et des Pays-Bas ont fait le portrait de l'un et de l'autre et frayé ensemble de la manière la plus cordiale [3].

Albert apportait dans ses paroles une extrême réserve et beaucoup de sens. Lorsqu'il vit les œuvres du petit Gérard de Saint-Jean, il en fut très frappé et s'écria : « Vraiment, celui-ci fut peintre dès le sein maternel [4]. » S'il arrivait qu'on lui montrât quelque œuvre médiocre ou mauvaise : « l'auteur a fait son possible », disait-il, attribuant, avec

1. Melchior Wyntgis ou Wyntgens, issu d'une famille de monnayeurs, occupa de 1601 à 1612 les fonctions de maître des monnaies de Zélande à Middelbourg. En 1615, au mois d'octobre, nous le trouvons à Bruxelles « conseiller et maître extraordinaire de la Chambre des comptes pour les affaires du pays et duché de Luxembourg », titre que lui donne une ordonnance de l'archiduc Albert, rendue en faveur d'Otto Vœnius. (Voyez Pinchart, *Archives des Arts*, etc., tome III, page 206.)

2. En 1520-1521 Dürer avait tenu de son voyage un journal, document du plus haut intérêt, publié intégralement pour la première fois, bien que d'après une copie ancienne, l'original s'étant égaré, par F. Campe sous le titre : *Reliquien von Albrecht Dürer*, Nuremberg, 1828; réédité avec des notes par M. Thausing, dans les *Quellenschriften für Kunstgeschichte: Dürers Briefe, Tagebücher*, etc. Vienne, 1872. De nouveau par le docteur Fried. Leitschuh, *A. Dürers Tagebuch der Reise in die Niederlænde*, Leipzig, 1884, d'après un ms. de Hauer, existant à la bibliothèque de Bamberg. Traduction française dans le *Cabinet de l'Amateur*, tome I^{er}, page 415, par M. Ch. Narrey (Paris, 1866), et flamande par M. Verachter (1840). M. Alexandre Pinchart a ajouté des notes précieuses à ce travail dans son appendice à l'édition française de l'*Ancienne École de peinture flamande* de MM. Crowe et Cavalcaselle (Bruxelles, 1862).

3. Le portrait dessiné de Lucas de Leyde est au musée de Lille. (Voyez notre notice : *Albert Dürer et Lucas de Leyde, leur rencontre à Anvers (Bulletin des Commissions royales d'art et d'archéologie*, 1877, page 172); Ch. Ephrussi, *Albert Dürer et ses dessins*, page 309. Fac-similé du portrait dans la *Gazette des Beaux-Arts*, 1877, page 80; reproduction (par Wiericx ?) au musée de Rennes (Ephrussi).

4. Nous avons déjà dit qu'Albert Dürer ne visita pas la ville de Harlem.

discernement, à toute chose sa valeur, sans rien ravaler, évitant ainsi de s'exposer aux ressentiments, comme ceux qui se hâtent de condamner et de dénigrer au grand dommage de leur propre considération. Plût au Ciel qu'ils prissent exemple sur des maîtres si fameux, car, en toute chose, il sied de parler avec réserve.

Albert est mort en 1528, le 8 avril[1], pendant la Semaine sainte ou aux environs de Pâques. Il repose non loin des portes de Nuremberg, au cimetière de Saint-Jean, dans le voisinage d'autres personnes honorables, et sur une haute pierre tombale on lit l'épitaphe suivante :

ME . AL . DV.
QUICQUID ALBERTI DURERI MORTALE FUIT,
SUB HOC CONDITUR TUMULO. EMIGRAVIT VIII
IDUS APRILIS, M. D. XXVIII[2].

Son intime ami, le savant Bilibald Pirckheymer, dont il fit le portrait en gravure, composa, en son honneur, l'épitaphe suivante en vers latins :

Épitaphe.

Lorsque, par ses peintures, Albert eut défié le monde,
Et qu'en son bel art tout ici-bas fut rendu :
Que manque-t-il encore, dit-il, que je puisse peindre,
Sinon la voûte des cieux ? Et soudain de cette vallée terrestre
Le peintre s'envola, et soudain aussi s'éclipsa
L'astre radieux dont, ici-bas, la clarté nous illuminait.

Deuxième épitaphe.

Vertu, cœur pur, raison, prudence, dons de l'art,
Piété et foi, ici reposent ensemble.

1. Le 8 des ides d'avril, c'est-à-dire le 6 avril 1528.

2. Si le voyageur trouve au cimetière de Nuremberg la tombe d'Albert Dürer, ce n'est plus dans son état primitif. En réalité, la pierre tumulaire ne remonte guère plus haut que le XVII^e siècle. Elle fut rétablie en 1681 par Joachim Sandrart et, dans la même fosse où avaient reposé les restes du glorieux représentant de l'art allemand, on déposa successivement la dépouille des artistes étrangers qui ne possédaient aucun terrain dans le cimetière. Le terrain avait été légué par Sandrart à l'Académie de Nuremberg qui ne crut pouvoir en faire un plus noble usage. « Ces faits expliquent, dit M. Thausing, comment le crâne que l'on a choisi en 1811 dans le tombeau, parmi plusieurs autres crânes, et que l'on conserve encore à Nuremberg comme celui de Dürer, peut avoir droit à porter le nom du maître. » (Page 503.)

Troisième épitaphe par le même.

Si la vie, Albert, par nos larmes t'était rendue,
Ton corps ne serait point livré à la corruption
Dans la terre impure; mais puisque le destin
N'est point réglé par les pleurs que nous versons,
Nous te faisons, par nos tristes souvenirs,
Des funérailles par nos pleurs.

« En souvenir d'Albert Dürer, homme vertueux et le plus parfait de son temps, qui, non seulement parmi les Allemands a, le premier, complété et rehaussé l'art par ses règles sévères, mais par ses écrits a dirigé ses successeurs, pour ces motifs, et surtout pour son honnêteté, sa prudence, son extraordinaire habileté, il a été cher non seulement aux Nurembergeois et aux étrangers, mais encore au puissant empereur Maximilien, à son neveu Charles et à Ferdinand, roi de Hongrie et de Bohême, qui lui octroyèrent une pension et l'honorèrent de leur faveur. Il mourut, non sans avoir été regretté, le 8 avril 1528, âgé de cinquante-sept ans.

« Bilibald Pirkheymer a érigé ceci à son fidèle ami, parce qu'il en était digne. »

XI

CORNEILLE ENGELBRECHTSEN DE LEYDE

Bien que l'on puisse dire que dans le passé les peintres néerlandais ont procédé savamment et sans science, c'est-à-dire sans le savoir basé sur la meilleure de toutes les méthodes, celle que les Italiens ont puisée dans l'étude des œuvres de l'antiquité, il y a lieu d'être surpris, pourtant, de l'extraordinaire entente dont ils ont fait preuve de bonne heure dans l'effet, la pose et l'expression des figures, — chose venue comme d'instinct, — et de leur belle et adroite technique. Ces qualités nous sont surtout révélées par les belles créations et les habiles coups de pinceau de Corneille Engelbrechtsen qui a brillé à une époque assez lointaine, car il naquit à Leyde en 1468.

On peut croire que ce maître a été des premiers, dans sa ville natale, à faire emploi de la peinture à l'huile, bien que le procédé eût été inventé et mis en lumière soixante ans avant lui par le prince des peintres, l'ornement des Pays-Bas, Jean van Eyck, comme je l'ai dit ailleurs.

Je n'ai pu savoir sous quel maître étudia Corneille, non plus si son père était peintre[1]. On assure que Lucas Hugensen, dont il est parlé plus loin, ayant de bonne heure perdu son père, devint l'élève d'Engelbrechtsen[2].

Corneille eut deux fils peintres, qui furent les contemporains de Lucas, et un fils aîné, peintre verrier, qui s'appelait Pierre Cornelisz Kunst[3], avec lequel fils Lucas fut très lié durant le temps de son

1. On trouve le père du peintre inscrit aux registres de la garde urbaine de Leyde, le 6 février 1457, comme menuisier. La tradition le fait graveur sur bois.

2. Lucas Huigenzoon, c'est-à-dire Lucas de Leyde; voir sa biographie, chapitre XIII.

3. Il est inscrit en 1514 au nombre des membres de la garde urbaine. En 1527, la ville de Leyde lui payait huit sous pour avoir peint des armoiries sur les vitres d'une lanterne. En 1523, le régent du couvent de Marienpoel achetait une petite vitre « écrite » par lui. Le mot *écrit (geschreven)*, signifie dans le langage du temps, décoré, orné; les peintres verriers s'appelant très fréquemment *Glas*

apprentissage, à quoi il dut de devenir lui-même un habile peintre verrier. Je m'occuperai plus loin des deux autres fils [1].

Notre Corneille Engelbrechtsen était bon dessinateur et habile peintre, autant à la détrempe qu'à l'huile, ce que prouvent encore quelques belles œuvres qui, heureusement, n'ont pas péri dans l'épouvantable cataclysme de la destruction des images. Ces tableaux, en raison de leur valeur et du souvenir d'un maître et citoyen si éminent, ont été placés à l'hôtel de ville de Leyde par la municipalité. Il est seulement à regretter qu'ils aient été accrochés si haut qu'on ne parvient pas à se rendre compte de la valeur du procédé. Je parle de deux triptyques qui étaient jadis au couvent de Marienpoel, non loin de la ville [2].

Le panneau central de l'un de ces tableaux représente le *Christ en croix avec les deux larrons*, la Vierge, saint Jean et plusieurs autres personnages à pied et à cheval, le tout fort bien traité. Le volet de droite représente le *Sacrifice d'Abraham*, celui de gauche le *Serpent d'airain* [3].

L'autre tableau est une *Descente de croix*, entourée de petits médaillons, l'ensemble formant les *Sept douleurs de Marie*. Sur les volets sont représentés, je crois, des personnages en prière. Tout cela montre beaucoup d'art et d'intelligence [4].

On voit encore de Corneille, au même lieu, une grande toile de l'*Adoration des Mages*, à la détrempe, avec de grandes figures bien

Schrijvers, sans doute à cause des nombreuses inscriptions qui apparaissent sur les œuvres de l'espèce. (Voir C. E. Taurel, *l'Art chrétien*, etc., pages 191-192.)

1. Voyez les biographies de Corneille Kunst et de Lucas Cornelisz de Kock, chapitres XVII et XVIII.

2. Ces triptyques sont au musée de Leyde, n[os] 1310 et 1311. Le couvent de Marienpoel (Notre-Dame du Lac), détruit au XVIe siècle, était situé entre Leyde et Oestgeest.

3. Au revers des panneaux, le *Christ dépouillé de ses vêtements* et l'*Homme de douleurs*. Sous le triptyque une *predella*, où plusieurs religieux et religieuses sont en adoration près d'un cadavre presque passé à l'état de squelette et duquel naît un tronc symbolique. D'après Waagen, il s'agit d'*Adam mort qui doit être revivifié par le Sauveur*. (Voyez C. E. Taurel, *l'Art chrétien*, etc., tome Ier, page 185.)

4. Gravure par M. C. E. Taurel, *l'Art chrétien*, etc., planche XII. Les médaillons forment au sujet principal un encadrement de style gothique. Sur les volets sont représentés en prière : à droite, un *Abbé avec saint Jacques le Majeur et saint Martin*; à gauche, une *Abbesse avec sainte Marie-Madeleine et sainte Barbe*. M. Taurel croit que ces personnages sont des membres de la famille Martini. Les volets étant fermés, on y voit en grisaille : *sainte Apolline, sainte Gertrude, sainte Agnès et sainte Agathe,* figures extrêmement remarquables et d'un grand style.

drapées, œuvre qui atteste que Lucas de Leyde a étudié les œuvres du maître ; malheureusement cette page a beaucoup souffert, au grand détriment de l'art[1].

Mais de toutes les œuvres du maître, la plus remarquable et la plus parfaite est un triptyque qui a servi à décorer la sépulture des seigneurs de Lockhorst, et qui avait été érigé, en mémoire de cette famille, dans l'église Saint-Pierre, à Leyde, dans la chapelle des Lockhorst. Cette peinture se voyait autrefois au château de Lockhorst, mais elle a été déplacée et se trouve actuellement à Utrecht, dans l'hôtel de messire van den Bogaert, qui a épousé une fille du seigneur de Lockhorst[2].

Le panneau central de cette noble création est un sujet de l'Apocalypse où *l'Agneau de Dieu ouvre le livre aux sept sceaux* et où apparaît toute la légion céleste avec une multitude de personnages bien groupés, une variété infinie de charmantes têtes, le tout d'une adresse d'exécution si prodigieuse que les artistes les plus habiles sont frappés de surprise en constatant à quel degré d'habileté l'on était arrivé à cette époque lointaine.

On peut voir, en même temps, d'excellents portraits de donateurs représentés à genoux.

En somme, Corneille Engelbrechtsen a été un maître considérable et vaillant qui, outre son génie et son adresse, approfondissait ses œuvres, s'entendait à les perfectionner et à leur donner un bon effet, s'attachant, en outre, d'une manière remarquable, à traduire les mouvements de l'âme comme faisaient les anciens.

Il est mort à Leyde, en 1533, âgé de soixante-cinq ans.

COMMENTAIRE

On est d'accord pour attribuer à Corneille Engelbrechtsen une influence considérable sur les progrès de l'art en Hollande ; les connaisseurs sont frappés de l'ensemble des qualités imprévues que leur révèlent ses œuvres. « Dans ce bel ouvrage (*le Christ*

1. Elle n'existe plus.
2. Ce tableau n'existe plus.

en croix, du musée de Leyde), qui dénote une originalité singulière, dit M. Henri Havard (*Histoire de la Peinture hollandaise*, p. 36), le peintre s'écarte des maîtres qui l'ont précédé. Sa couleur, plus fluide, plus transparente, a moins de brillant que celle de l'école de Bruges, et ses types, franchement copiés sur la nature, présentent déjà ces déformations étranges et caractéristiques que nous retrouverons plus tard chez Brauwer, chez Ostade, chez Steen et chez Cornelis Dusart. » On pressent qu'il doit naître d'un tel artiste un ordre nouveau de qualités. Malheureusement, les tableaux de Corneille Engelbrechtsen sont extrêmement rares et, parmi ceux qui lui sont attribués, il n'en est point qui le soient avec certitude, hormis les œuvres citées par van Mander.

Nous avons à mentionner un *Christ en croix*, à la Pinacothèque de Munich, n° 91 ; deux panneaux peints sur les deux faces, au musée d'Anvers : *Saint Léonard délivrant des prisonniers* (au revers *Saint Georges*), n°s 127-128 ; *Translation du corps de saint Hubert* (au revers *Saint Hubert*), n°s 129-130, œuvres certainement remarquables, bien qu'elles aient beaucoup souffert, et non trop éloignées du style du maître.

Un *Ecce homo, rouge de sang, apparaissant à la Vierge*, se trouve au musée archiépiscopal d'Utrecht. Saint Jean, qui assiste à la rencontre, pleure en s'essuyant les yeux. Enfin, M. Bredius signale quatre peintures qu'il eut l'occasion de voir à l'Exposition de Lisbonne en 1881 [1].

L'excellence des estampes de Lucas de Leyde à fait attribuer à Corneille Engelbrechtsen, son maître, une certaine influence sur les progrès de la gravure. Des auteurs ont prétendu identifier le père de ce dernier avec le maître E. S. de 1466 et l'on affirme, sans plus de preuve, d'autre part, que ce même Engelbrechtsen *le vieux* était graveur sur bois. M. C. E. Taurel qui a donné jusqu'ici la monographie la plus complète du maître, dans son *Art chrétien en Hollande et en Flandre*, ne le mentionne que comme menuisier. L'auteur ajoute, il est vrai, qu'en ces temps reculés, tout homme qui travaillait le bois pouvait fort bien être qualifié menuisier. Cela nous paraît un peu hasardé.

Il n'est guère possible d'accepter avec plus de confiance comme une preuve du séjour de Corneille Engelbrechtsen à Anvers, en 1492, l'inscription à la gilde de Saint-Luc, d'un maître *Cornelis de Hollandere* (Corneille le Hollandais)[2]. En présence du petit nombre de renseignements que van Mander parvint à se procurer sur Engelbrechtsen, moins d'un siècle après la mort de celui-ci, on doit nécessairement se montrer très réservé dans l'acceptation des données nouvelles. Quant aux archives hollandaises, elles sont restées jusqu'à ce jour muettes en ce qui concerne le fameux artiste.

1. *Kunstbode*, page 373, note 1. Harlem, 1881.
2. *Catalogue du musée d'Anvers*, 3ᵉ édition, 1874, page 155.

XII

BERNARD VAN ORLEY

PEINTRE DE BRUXELLES

Il importe de rappeler, parmi les célébrités de la peinture, le savant Bernard, de Bruxelles, non moins habile qu'intelligent dans l'emploi de la couleur à l'huile que dans celui de la détrempe, précis dans son dessin et correct dans ses attitudes. Il fut au service de Madame Marguerite qui, de son temps, gouvernait les Pays-Bas, et devint aussi peintre de l'empereur Charles-Quint [1].

A Anvers, dans la chapelle des aumôniers, l'on voit de lui un tableau du *Jugement dernier* dont il avait fait, au préalable, dorer en entier le panneau afin d'assurer à sa peinture une plus longue durée, et le procédé lui servit également pour donner plus de transparence à son ciel [2].

On voyait ses œuvres dans plusieurs églises de Bruxelles, à Sainte-Gudule et ailleurs [3]. Pour Malines il peignit le tableau de l'autel des peintres : *Saint Luc faisant le portrait de la Vierge*, un fort beau morceau à l'huile que Michel Coxcie fut appelé, dans la suite, à compléter par des volets [4].

Pour Madame Marguerite, pour l'empereur et pour d'autres personnages, il dessina et peignit de superbes cartons de tapisseries, travaux

1. Il fut également peintre de Marguerite d'Autriche et, après la mort de celle-ci, passa au service de Marie de Hongrie, la nouvelle gouvernante des Pays-Bas. Nous ne sachions pas qu'il obtint le titre de peintre de l'empereur.

2. Les *Aumôniers (almoeseniers)* étaient, à proprement parler, les maitres des pauvres des paroisses anversoises. Il s'agit ici de la chapelle de l'église de Notre-Dame. Le tableau se conserve à l'hôpital Sainte-Élisabeth d'Anvers ; il est gravé dans *l'Art chrétien* de Taurel, tome II, page 43.

3. Il y avait là une *Chute des anges* qui a disparu (Alph. Wauters, *Bernard van Orley, sa famille et son œuvre*; Bruxelles, 1881), et un triptyque du *Christ pleuré par les saintes femmes*, actuellement au musée de Bruxelles, n° 40.

4. Van Mander a été induit en erreur ; le tableau est de Mabuse. Emporté par l'archiduc Matthias en 1580, il est aujourd'hui encore à Prague, au musée des Amis des Arts *(Patriotische Kunstfreunde)*. Il avait été peint en 1515. Les volets de Coxcie sont également à Prague.

dans lesquels il fit preuve d'une fermeté et d'une ampleur de procédés bien rares. On les lui paya largement.

Pour l'empereur il fit diverses chasses ayant pour fonds des bois et des sites des environs de Bruxelles, où se faisaient les chasses impériales, œuvres dans lesquelles l'empereur et plusieurs princes et princesses étaient peints d'après nature et que l'on reproduisit très remarquablement en tapisserie[1].

On a récemment introduit en Hollande et placé à la Haye, chez Son Excellence le comte Maurice, seize cartons peints de tapisseries, très remarquablement exécutés par Bernard. Sur chaque morceau on voit un cavalier ou une dame à cheval, de grandeur naturelle. Ce sont les membres de la maison de Nassau peints d'après nature[2].

Les cartons dont il s'agit furent reproduits à l'huile par l'ordre du comte Maurice, et ce travail fut confié à Hans Jordaens d'Anvers, un habile peintre fixé à Delft[3]. Les originaux doivent dater d'un siècle environ; on peut, dès lors, calculer à quelle époque le maître a vécu et travaillé. Je crois qu'il a atteint un grand âge, mais j'ignore les dates de sa naissance et de sa mort, aucun écrivain n'ayant cru devoir prendre la peine de consigner les circonstances de la vie d'un tel homme[4].

1. Ces tentures sont connues sous le nom de *Belles chasses de Guyse* ou des *Belles chasses de Maximilien* et sont au nombre de douze, chacune décorée d'un signe du Zodiaque. On les voit maintenant exposées au Louvre. M. Alph. Wauters en donne une étude approfondie dans sa notice sur van Orley.

2. Van Mander, à l'*Appendice* de son livre, fait la rectification suivante : « Huit pièces, chacune avec deux chevaux, soit seize portraits. » Ces tentures, qui étaient tissées d'or et d'argent, ornaient autrefois le château de Bréda. Elles doivent, croit M. Wauters, exister encore dans les greniers de quelque propriété des Nassau. Il peut être utile de signaler la série de quatre dessins, que possède le Cabinet des estampes de Munich, et où l'on voit des princes et des princesses de la maison de Nassau à cheval. Ces pièces sont attribuées à Bernard van Orley. (Nagler, *Die Monogrammisten*, tome Ier, n° 125, et Hirth, *Grand livre d'illustrations; trois siècles de vie sociale*, tome Ier, pages 336-337. Leipzig.)

3. Plusieurs peintres du nom de Hans Jordaens figurent dans les archives de la gilde anversoise. Le catalogue du musée d'Anvers en cite jusqu'à quatre. Le Jordaens cité ici est l'artiste inscrit parmi les peintres de la corporation de Delft et indiqué, en 1613, comme décédé. (*Archief* d'Obreen, tome Ier, page 4.) Il avait épousé la veuve de François Pourbus l'aîné.

4. Bernard van Orley naquit, selon M. Alph. Wauters (*loco citato*), entre 1490 et 1501; il mourut à Bruxelles, le 6 janvier 1541 (v. st.), c'est-à-dire en 1542.

COMMENTAIRE

Van Orley est un des grands artistes flamands, et le reproche que lui font certains auteurs de dévier de la voie nationale ne peut s'expliquer que par l'oubli de l'influence, en quelque sorte souveraine, exercée par le mouvement intellectuel de la Renaissance. Le reproche n'est justifié que pour les peintres de la période suivante, copistes maladroits des Italiens.

Sans accepter comme un progrès l'intervention des théories étrangères dans la peinture aux Pays-Bas, il serait injuste de ne pas rendre hommage aux qualités des meilleures créations de Bernard. Des pages comme le vaste triptyque des *Épreuves de Job*, au musée de Bruxelles, sont dignes de l'admiration de tout connaisseur et suffiraient, dans n'importe quelle école, à caractériser un talent de premier ordre. Du reste, van Orley n'est pas toujours, comme on a voulu le dire, l'esclave des maîtres transalpins. Que dit, en effet, M. Eug. Müntz à propos des *Belles chasses de Guyse*[1] : « L'habile artiste a désappris ce style avec lequel il s'était si péniblement familiarisé ; il est revenu à ses anciens dieux. Plus de hautes conceptions historiques ou philosophiques, plus de recherche du grand art : il reproduira les types, les costumes, les paysages de sa patrie, tels qu'ils se présentent à sa vue, sans songer à transporter ses personnages dans un milieu plus idéal... Ses *Chasses* sont des documents historiques, des relevés topographiques d'une exactitude prodigieuse.... »

Les investigateurs de notre temps ont reconstitué, d'une manière assez complète, la vie de Bernard van Orley. On doit à MM. Alexandre Pinchart[2], Alphonse Wauters[3] et Pierre Génard[4], un ensemble de matériaux qui permettent de suivre le peintre d'assez près.

Bernard van Orley descendait d'une famille anciennement alliée aux comtes de Seneffe. Son père, Valentin van Orley, né à Bruxelles en 1468, était peintre, et tout porte à croire que ses fils Philippe, Bernard, Evrard et Gommaire, firent, sous sa direction, leurs premiers pas dans la carrière artistique. Reçu en 1512 comme franc-maître de la gilde de Saint-Luc d'Anvers, Valentin forma des élèves dans cette ville, et, sous la date de 1517, on trouve également mentionné aux registres certain P. Goes, faisant son apprentissage chez « Bernard ».

Il est loin d'être établi, selon nous, que cette mention concerne Bernard *van Orley*, comme le veut M. Génard, car, en 1591, « Bernard le vitrier » reçoit également des élèves et l'on ne trouve pas trace dans les *Liggeren*[5] de la réception de Bernard van Orley, soit comme élève, soit comme maître.

1. *La Tapisserie (Bibliothèque de l'enseignement des beaux-arts)*, page 214.
2. *Archives des sciences, des lettres et des arts*, tome III, page 197, et *Notes* à l'édition française de l'*Histoire de la peinture flamande* de MM. Crowe et Cavalcaselle.
3. *Histoire des peintres*, de Charles Blanc, et *Bulletins de l'Académie royale de Belgique*, 3ᵉ série, tome 1ᵉʳ, 1881, page 369.
4. *L'Art chrétien en Hollande et en Flandre*, par C. E. Taurel, tome II, page 43.
5. *Les Liggeren et autres archives de la gilde anversoise de Saint-Luc*, publiées par Ph. Rombouts et T. van Lerius.

Ce fut en 1517, présume M. Génard, que van Orley peignit, pour la Chapelle des aumôniers d'Anvers, le triptyque du *Jugement dernier*, dont il donne une excellente étude dans l'*Art chrétien en Hollande et en Flandre*, de M. C. E. Taurel[1]. Simple présomption, il est vrai, mais la date 1517 figure avec la signature du maître B. V. O, sur une peinture du palais de Hampton Court, *Jésus-Christ guérissant les malades*[2].

M. Génard a raison lorsqu'il suppose que le retable d'Anvers est postérieur au voyage de son auteur en Italie, voyage que M. Alphonse Wauters place entre 1509 et 1515[3].

On assure que Bernard van Orley fut l'élève de Raphael; il est au moins étrange que pas plus Albert Dürer, à propos de ses relations personnelles avec van Orley, que les historiens de la peinture n'en soufflent mot. Rien de prouvé non plus, en ce qui concerne la surveillance, par notre maître, de l'exécution des tentures des *Actes des Apôtres*, chez Pierre van Aelst de Bruxelles. M. Wauters assure que les cartons restèrent aux mains des héritiers de van Orley, ce qui est tout au moins une présomption en faveur de la tradition. Les tentures étaient achevées en 1519[4].

En 1515, Bernard van Orley habitait Bruxelles, et y recevait de la Confrérie de la Sainte-Croix de Furnes la commande d'un triptyque représentant le *Portement de la croix*, le *Crucifiement*, et la *Descente de croix*[5]. Cette œuvre considérable a disparu, et peut-être serait-il permis d'en trouver le souvenir dans la *Descente de croix* du musée de l'Ermitage, à Saint-Pétersbourg. Le tableau de Furnes fut achevé en 1520, et le style de la *Descente de croix* concorde, précisément, d'après tous les connaisseurs, avec le style adopté par van Orley à cette époque de sa carrière.

Au musée de Bruxelles nous trouvons deux beaux portraits datés de 1519: *Guillaume de Norman* et *Georges Zelle*, médecin bruxellois.

Peintre de Marguerite d'Autriche, dès avant l'année 1518, van Orley fit jusqu'à sept fois le portrait de cette princesse. Le musée d'Anvers (Mabuse, n° 184), la Galerie de Hampton Court (n° 623 du catalogue Law), Mlle vander Stichele de Maubus (exposé à Ypres en 1883), possèdent des exemplaires de ce portrait.

Albert Dürer, pendant son séjour aux Pays-Bas, entretint des relations d'amitié avec Bernard, qui le traita chez lui d'une manière si somptueuse, que l'illustre voyageur crut devoir en faire mention dans son journal : « le dîner valait bien dix florins! » dit-il. Les rapports entre les deux artistes donnèrent naissance à un portrait dessiné au fusain par Dürer; l'original ne s'est pas retrouvé, mais il est fort présumable que nous avons un souvenir de ce dessin dans la planche du recueil de Lampsonius[6], où

1. Tome II, page 43. Il s'agit, en réalité, des *Œuvres de miséricorde* que les aumôniers étaient appelés à accomplir. Une gravure au trait accompagne l'article.
2. Catalogue de M. E. Law, n° 333. L'auteur hésite entre les dates de 1517 et de 1511. Cette dernière parait difficilement admissible.
3. Un document, publié par M. Wauters, affirme que B. van Orley fit deux fois le voyage d'Italie.
4. Eugène Müntz, *Histoire générale de la tapisserie; École italienne*, page 20.
5. Carton et van de Putte, *Annales de la Société d'émulation de Bruges*, 2° série, tome XII, page 129.
6. *Pictorum aliquot Germaniæ inferioris effigies*. C'est le portrait que nous reproduisons.

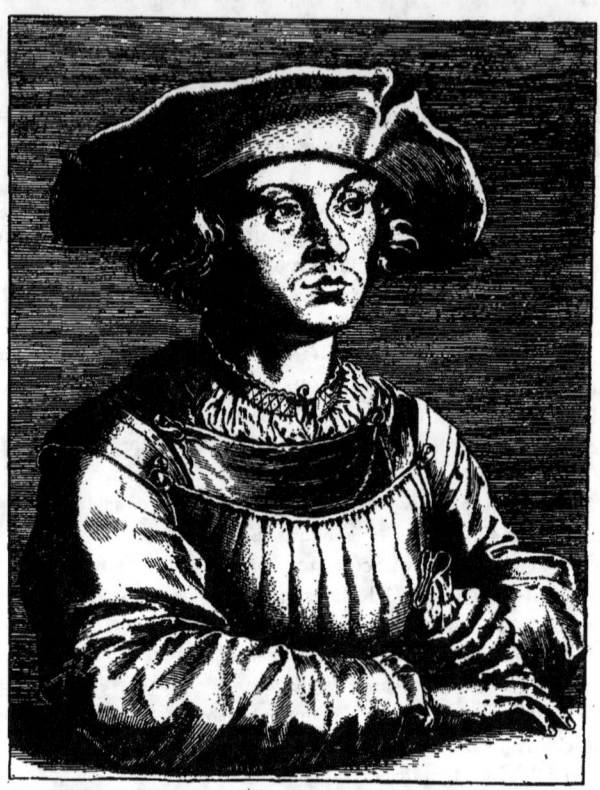

BERN. ORLEIO, BRVXELLENSI PICTORI

*Aulica quòd sese Bernardo iactet alumno
Bruxella, Attalicas doctissima pingere vestes;
Non tam pictoris, si quis me iudice certet,
Arti debetur, quanquam debetur & arti;
Quam tibi quod carus, Belgarum Margari rectrix,
Dum tibi Apellea nihil est iucundius arte,
Aurea peniculis te dante manubria, & aureos
Sæpe tulit, cusum paulò antè numisma, Philippos.*

BERNARD VAN ORLEY.
Gravure de Wiericx (?)

figurent également les portraits de Patenier et de Lucas de Leyde [1], d'après Dürer.

Le triptyque des *Épreuves de Job*, au musée de Bruxelles [2], est daté du 4 mai 1521. Cette page capitale nous donne à la fois la devise : *Chacun son temps* (*Elck zynen tyd*), et le monogramme de son auteur ⌧. L'œuvre avait été commandée par Marguerite d'Autriche pour être offerte à Antoine de Lalaing, comte d'Hoogstraeten. Sur l'un des volets nous voyons le peintre assis à la table du *Mauvais riche*, car le tableau était destiné, dans son ensemble, à illustrer la *Vertu de patience* [3], et le *Pauvre Lazare* y trouve sa place. De la même époque datent le beau triptyque jadis exposé à Saint-Gudule, à Bruxelles, et aujourd'hui au musée de la même ville, le *Christ pleuré par les saintes femmes* [4], la *Sainte Famille*, de la Galerie de Keddleston Hall, près de Derby, le *Repos en Égypte*, du musée de Liverpool [5].

M. Alexandre Pinchart a fait connaître un épisode dramatique de la vie de Bernard van Orley. Au mois de mai 1527, il fut compris dans une poursuite intentée à son père, sa mère, sa femme, son frère Evrard, l'épouse de celui-ci, Jean van Conincxloo, Jean Tons et d'autres bourgeois de Bruxelles, pour cause d'hérésie. Les accusés avaient assisté au prêche d'un ministre réformé, et furent condamnés à faire amende honorable sur une estrade érigée à cette fin, dans l'église de Saint-Gudule, à Bruxelles [6].

MM. A. Wauters et Génard ne croient pas que le fait de religion décida la gouvernante des Pays-Bas à séparer de son peintre. La chose ne nous semble pas aussi certaine, puisque van Orley avait entre les mains un triptyque destiné à l'église de Notre-Dame de Brou, et qu'il n'avait pas achevé à l'époque de sa mort. Les enfants du peintre cédèrent l'œuvre, toujours inachevée, au chapitre de Notre-Dame de Bruges, lequel s'adressa à Marc Gérard pour la compléter [7].

De fait, le vaste triptyque annonce à peine son auteur. Il représente le *Christ en croix*, le *Couronnement d'épines*, le *Portement de la croix*, la *Déposition* et la *Descente aux limbes*.

Woermann place le voyage de Bernard van Orley en Italie après l'année 1527 [8]. Dans ce cas, il s'agirait certainement du second voyage, entrepris peut-être en expiation de l'hérésie du peintre. Une chose demeure établie, c'est que, jugé dans les peintures de 1528 qui ont pu lui être restituées, dans la cinquième édition du catalogue du

1. M. Ephrussi (*Albert Dürer et ses dessins*, pages 275-278) croit retrouver le portrait peint de Bernard van Orley, au musée de Dresde, sous le n° 1725. Nous nous rallions d'autant plus volontiers à cette manière de voir que le personnage tient une lettre adressée à « Bernard », et porte la date de 1521.

2. Catalogue E. Fétis (1882), n° 41.

3. Alphonse Wauters, *loc. cit.*

4. N° 40 du catalogue. Le panneau central fut reproduit en tapisserie, la photographie de cette tenture est insérée au catalogue de la vente de Berwick et d'Albe; Paris, 1877. Voyez aussi H. F. Keuller et Alph. Wauters, *les Tapisseries historiées à l'Exposition nationale belge de 1880*, Bruxelles, 1882, in-fol.

5. Woermann, *Geschichte der Malerei*, tome II, page 516.

6. Notes à Crowe et Cavalcaselle : *les Anciens Peintres flamands*, page CCLXXXVIII.

7. Weale, *Bruges et ses environs*, 3ᵉ édition, page 144.

8. *Geschichte der Malerei*, tome II, page 515.

musée de Bruxelles [1], la manière du peintre s'est transformée, et qu'il se rapproche beaucoup plus de l'école florentine.

Marie de Hongrie, devenue gouvernante des Pays-Bas (1531), choisit à son tour Bernard van Orley pour peintre, et lui commanda de nombreux travaux : son portrait, ceux de ses frères, l'empereur et le roi Ferdinand, de son défunt époux le roi Louis II de Hongrie, de Christine de Milan, sa nièce, etc. [2] Toutes ces œuvres se classent entre les années 1533 et 1535 ; il est difficile de les identifier. Nous avons trouvé parmi les anonymes de la Galerie Borghèse, à Rome, le portrait d'un des princes, — nous ne saurions dire lequel, — et au musée de l'Académie de Venise, sous le nom de Holbein, Galerie Manfrin, VIII, 266, celui, peut-être, de Christine.

A propos de cette princesse, M. Wauters se demande si le portrait à mi-corps, existant au palais de Windsor et signalé par M. George Scharf[3], n'aurait pas été attribué erronément à Holbein, et s'il ne serait pas plutôt de van Orley. On ne peut nier la grande analogie de caractère et même de pose, entre le portrait certain de Holbein, appartenant au duc de Norfolk, et que nous n'hésitons pas à qualifier de merveille de l'art, et le portrait moins certain reproduit pour la notice de M. Scharf. On sait que le peintre de Henri VIII vint dans les Pays-Bas en 1538, pour y peindre Christine de Milan, nièce de l'empereur, que le roi recherchait en mariage. Holbein n'obtint qu'une courte séance [4], et compléta sans doute plus tard l'admirable création que possède le duc de Norfolk. L'autre portrait, celui de Windsor, peut très bien être de Holbein, et nous inclinons à le croire, à cause de la grande analogie d'attitude et de conception existant entre les deux œuvres. Mais comme, d'autre part, une première image de la princesse était partie de Bruxelles pour Londres [5], il est bien permis de supposer que celle-ci avait pour auteur van Orley, peintre attitré de la gouvernante.

En 1537 l'on plaça dans le transept de Saint-Gudule, à Bruxelles, les belles verrières dessinées par van Orley, et où sont représentés d'une part, Charles-Quint et sa femme, de l'autre, Louis II et Marie de Hongrie. Un troisième vitrail, représentant François Ier et la reine de France, sœur de l'empereur Charles-Quint, vint orner la même église. Les autres compositions, destinées à la chapelle du Saint-Sacrement, étaient à l'état d'esquisse quand le peintre mourut, et les cartons furent acquis de ses enfants.

Pour l'église de Saint-Rombaut à Malines, van Orley avait également dessiné un vitrail, depuis longtemps disparu : l'*Entrée de Jésus-Christ à Jérusalem*, avec les portraits de Philibert le Beau et de Marguerite d'Autriche. Il en est de même d'une verrière

1. *Épisodes de la vie de la Vierge*, volets d'un triptyque, n° 44. Les volets 103 et 104, *Épisodes de la légende de sainte Catherine*, qui appartiennent aussi à Bernard van Orley, donnent lieu à la même observation.
2. Alexandre Pinchart (*Revue universelle des arts*, tome III, page 143, *Tableaux et sculptures de Marie de Hongrie*).
3. *Remarks on a portrait of the Duchess of Milan.* — *Archæologia*, tome XL, page 106.
4. George Scharf, *loc. cit.* ; Alfred Woltmann, *Holbein und seine Zeit*, page 451. Leipzig, 1870.
5. *Ibid.*

exécutée en 1541 pour l'église de Saint-Bavon à Harlem, et qui représentait la *Trinité adorée par l'évêque d'Egmond* [1].

Ce fut encore à la fin de sa carrière que van Orley exécuta le *Jugement dernier*, de l'église Saint-Jacques d'Anvers, placé dans la chapelle des SS. Pierre-et-Paul, et où l'on voit les portraits de la famille Rockox, dont plusieurs membres sont inhumés dans cette partie de l'édifice [2].

La *Prédication de saint Norbert*, à la Pinacothèque de Munich (n° 651), ornait autrefois l'église de l'abbaye de Saint-Michel d'Anvers.

Le cadre de notre travail ne comporte pas l'étude critique de l'œuvre de van Orley. Nous ne pouvons omettre toutefois de restituer au peintre un certain nombre de créations. La Galerie du Belvédère, à Vienne, possède les fragments d'un ensemble que complètent deux volets encore anonymes au musée de Bruxelles. M. le conseiller Schlie a relevé sur la section viennoise : *Légende de saint Thomas*, la signature et le monogramme de van Orley. C'est également à van Orley qu'appartient, croyons-nous, un volet du *Martyre de saint Pierre* au musée de Douai (attribué à Albert Dürer).

Woermann est d'accord avec le *Cicerone* de Burckhardt, pour donner à van Orley le tableau, de sujet indéterminé (n° 318), de la Pinacothèque de Turin, et le même auteur enlève à Holbein, pour le restituer à notre maître, le splendide portrait d'homme (n° 223), de la Galerie Pitti à Florence [3].

L'église Sainte-Marie, à Lubeck, possède de van Orley un retable de l'*Exaltation de la Trinité*, datant de 1518 [4], et, tout récemment, M. le conseiller Schlie a trouvé, dans l'église de Güstrow, un second retable issu de la collaboration du peintre bruxellois et d'un sculpteur, son concitoyen, Jean Borman. C'est un ensemble grandiose, où sont représentés, en sculptures merveilleuses, les épisodes de la *Passion*, tandis que le peintre y a adapté des volets avec l'*Annonciation*, la *Vierge*, *Saint Pierre*, *Saint Paul*, *Sainte Catherine*, *Sainte Barbe*, et les martyres de ces saints représentés dans les fonds [5].

La Galerie Czernin, à Vienne, possède, parmi ses inconnus, une *Vierge en prière*, figure à mi-corps, œuvre de van Orley (n° 228); la collection du prince Frédéric des Pays-Bas, une *Vierge avec l'Enfant Jésus*, qui figura à l'Exposition rétrospective de La

1. Génard, *loc. cit.*, page 58. En parcourant les listes publiées par M. le docteur vander Willigen (*les Artistes de Harlem*, 1870, page 56), on rencontre le nom de « Baernaerts van Oerlen », peintre de Sa Majesté, demeurant à Bruxelles, vis-à-vis de l'église dite Saint-Gheraertskerck ». Cette mention est faite sous la date de 1537. M. vander Willigen ne voit là qu'une simple indication d'adresse, encore cette adresse suffit-elle à nous indiquer que la fabrique de l'église avait été en relations avec le peintre de Bruxelles.

2. Theod. van Lerius, *Notice sur les œuvres d'art de l'église Saint-Jacques, à Anvers*, page 159. 1855.

3. *Der Cicerone*, de J. Burckhardt. 4ᵉ édition, annotée par Bode, page 618 f. Leipzig, 1879.

4. Woermann, *Geschichte der Malerei*, tome II, page 516. — Lotz, *Kunst-topographie*, 1862, tome Iᵉʳ, page 397. La *Trinité* est entourée d'une gloire de chérubins; les volets représentent l'*Empereur Auguste et la Sibylle* et trois portraits de donateurs; *Saint Jean écrivant l'Apocalypse*. A l'extérieur, les *Pères de l'Église* et la *Salutation angélique*.

5. *Das Altarwerk der beider Brüsseler Meister Jan Borman und Bernaert van Orley in der Pfarkirche zu Güstrow*, par le Dʳ Friedrich Schlie. Güstrow, 1883, in-fol.

Haye, en 1881 [1]. Au musée de Rotterdam, se trouve une *Jeune femme jouant du luth* [2] (Inconnus, n° 353), et au musée archiépiscopal d'Utrecht : la *Volupté punie*, une femme que la mort vient surprendre à sa toilette. Ce tableau était jadis attribué à van Orley, on le donna ensuite à Lucas Cranach; la première attribution était indiscutable.

A ne juger que par l'analogie d'aspect et de système, on serait tenté d'accepter pour un van Orley le beau retable de la *Mort de la Vierge*, appartenant aux hospices de Bruxelles, avec l'indication : *ist Ghemacht anno XV c XX, den XI dach Augusti*.

C'est une œuvre extrêmement remarquable. Le tableau porte une marque : ⳨ ; et sur le bord de la robe de saint Joseph une inscription MARIA IA IN KOPEN VAN DEN KOTEN (?) [3]. Ne seraient-ce pas les noms des donatrices, deux religieuses représentées sur l'extérieur des volets ? En 1520, van Orley était plus vigoureux dans sa peinture.

Marié deux fois, van Orley eut neuf enfants, parmi lesquels cinq fils, dont trois, au moins, furent peintres. Jérôme était, en 1602, doyen de la corporation de Saint-Luc de Bruxelles. Toutefois, M. Alph. Wauters n'est pas convaincu que tous les van Orley, exerçant au xvie siècle la profession de peintre à Bruxelles, sont parents de Bernard.

Quelques-unes des plus belles tentures de fabrication bruxelloise eurent pour modèles des cartons de van Orley. Les dessins de l'*Histoire de Romulus*, revêtus du monogramme du maître (Cabinet de Munich), se rattachent évidemment à cette catégorie [4]. L'on ne peut hésiter à reconnaître la main de van Orley dans la magnifique *Histoire d'Abraham*, à Hampton Court, que ces tentures ornaient déjà au temps de Henri VIII.

Bernard van Orley mourut à Bruxelles au commencement de l'année 1542. Il eut sa sépulture dans l'église de Saint-Géry, détruite au commencement du xixe siècle. La tombe était surmontée d'un tableau de la *Nativité*, peint par le maître lui-même [5], à qui l'épitaphe donnait le titre de peintre de Marguerite d'Autriche et de Marie de Hongrie.

1. *Kunstbode*, 1881, page 154 (article de M. Victor de Stuers).
2. Nous déchiffrons, sur le cahier de musique, les mots : « *Si jayme mon amy plus comme mary...* »
3. J. D. Passavant : *Kunstreise durch England und Belgien* (1833, page 396), n'accepte pas l'attribution à van Orley. Le tableau contient certainement des parties faibles, mais il n'en est pas moins d'une réelle importance. La composition est fort bien étudiée, surtout pour le panneau central. A saint Joseph, en pleurs, un des apôtres montre l'Assomption de Marie. Les volets représentent, à droite, la *Présentation au temple* et l'*Adoration des mages*; à gauche, la *Visitation* et la *Nativité*; au milieu, en haut, la *Présentation de la Vierge au temple* et l'*Annonciation*. Enfin, à la partie supérieure, apparaît la *Trinité*. A l'extérieur, on voit les portraits de deux religieuses avec *Sainte Catherine* et *Sainte Gertrude*.
4. Hercule Farnèse acheta aux Pays-Bas, en 1543, quatre pièces d'une tenture de *Romulus et Rémus*. Six pièces analogues ornent le palais de Madrid. (Wauters, *Tapisseries bruxelloises*, p. 86.)
5. Le tableau qui surmontait la tombe de Bernard van Orley fut emporté en France par les commissaires de la République. Lorsque, après 1815, les délégués belges se rendirent à Paris pour faire le récolement des œuvres enlevées des églises et des monuments de leur pays, ils ne retrouvèrent pas la « *Naissance de Jésus-Christ*, tableau peint dans la manière d'Emmelinck, par Bernard van Orley, dont il ornait l'épitaphe; » il n'était pas arrivé à Paris. (*Liste générale des tableaux et objets d'art, avec l'indication des lieux où se trouvent ceux desdits objets que la Commission n'a pu recueillir, etc. Journal des Beaux-Arts*, 1862, page 113.) Plus heureux que les commissaires, nous croyons avoir retrouvé, au musée de Lille, sous le n° 399, l'*épitaphe* de van Orley, œuvre de la meilleure qualité, revêtue du monogramme (faux) d'Albert Dürer, et de la date (également fausse) de 1512, et que le catalogue a sagement donnée à son légitime auteur.

XIII

LUCAS DE LEYDE

EXCELLENT PEINTRE GRAVEUR ET PEINTRE VERRIER [1]

Il est une chose prouvée par l'expérience autant que par le récit des historiens et des poètes, c'est que les hommes dont la nature paraît avoir fait ses enfants d'élection, ceux qu'elle prédestine à surpasser les plus marquants dans les œuvres intellectuelles ou physiques, annoncent de bonne heure le rôle qu'ils doivent jouer plus tard. C'est ainsi que les uns, encore tout enfants, font éclater, par une sage réponse, qu'un siège les attend dans les conseils des Romains; que d'autres, au dire des poètes, prouvent leur force dès le berceau, en étouffant des serpents. On connaît le proverbe : « Ce qui doit être ortie, ard et pique de bonne heure. »

Entre les nombreux génies qui ont illustré la peinture, qui, dès leur jeune âge ont été éminents, et dont il a été parlé jusqu'ici, je n'en puis citer de comparable, pour les aptitudes naturelles, à notre Lucas de Leyde, venu au monde, en quelque sorte, le pinceau et l'outil du graveur à la main.

C'est chose à peine croyable et prodigieuse, d'entendre raconter par ceux qui pourtant en savent quelque chose, que dès l'âge de neuf ans il faisait imprimer des planches sur cuivre de son invention, très jolies et très finement traitées.

Il y en a plusieurs sans dates; quant à celles qui portent des dates, elles nous permettent de calculer l'âge de leur auteur, car il vint au monde à Leyde, vers la fin de mai ou au commencement de juin 1494.

1. De son vrai nom, Lucas Huighensz (fils de Hugues), appelé fréquemment aussi Lucas Jacobszoon.

Son père s'appelait Hugues Jacobsz et, de son temps, était aussi un peintre hors ligne[1].

Lucas, maître dès le berceau, fut d'abord élève de son père, et plus tard de Corneille Engelbrechtsen. Poussé par son penchant, non moins que par l'amour de l'art, il faisait preuve d'une application extraordinaire au travail, ajoutant les nuits aux jours, ayant pour jouets les instruments de la profession : le fusain, les crayons, les plumes, les pinceaux et les burins, et choisissait pour camarades de jeunes peintres, verriers ou orfèvres.

Que de fois sa mère voulut l'empêcher de dessiner la nuit, non pas qu'elle eût tant souci du coût de la lumière que de l'influence des longues veilles et de la tension d'esprit sur la frêle constitution du jeune homme! Jamais il ne se lassait de dessiner d'après nature des têtes, des mains, des pieds, des maisons, des draperies, toutes choses à l'étude desquelles il prenait un singulier plaisir.

On peut dire qu'il était universel, c'est-à-dire versé dans tout ce qui est du domaine des arts graphiques. Il peignait à l'huile ou à la détrempe des compositions, des portraits ou des paysages ; traçait des vitraux, gravait sur cuivre, tout cela dès l'enfance. A l'âge de douze ans, il peignait sur toile, à la détrempe, la *Légende de saint Hubert*, chose prodigieuse et qui lui fit, dès lors, une grande réputation. Le seigneur de Lockhorst acquit ce tableau et le paya autant de florins d'or que son auteur comptait d'années.

Il n'avait que quatorze ans lorsqu'il grava l'histoire de *Mahomet tuant un moine*, ce qui résulte de la date (1508) inscrite sur la planche[2].

L'année suivante, c'est-à-dire en 1509, lorsqu'il eut atteint sa quinzième année, il grava plusieurs compositions, conçues dans la manière des peintres verriers, des sujets de la *Passion*, au nombre de neuf dans des ronds[3] : le *Christ au jardin des Oliviers*, la *Prise de Jésus-Christ*, le *Christ devant le grand prêtre Anne*, le *Christ bafoué*, la *Flagellation*, le *Couronnement d'épines*, l'*Ecce Homo*, le *Portement*

1. Marc van Vaernewyck parle d'un tableau, de sa main, placé dans le chœur de l'église de l'abbaye de Saint-Pierre, à Gand.
2. *Le Moine Sergius tué par Mahomet*. B., 126.
3. B., 57-65.

de la croix et le *Crucifix*. Ce sont des œuvres excellentes et d'une belle ordonnance. Il fit aussi une *Tentation de saint Antoine*, dans laquelle une belle femme, richement parée, apparaît au solitaire, œuvre éminente autant par les figures que par le fond et les arrière-plans, et aussi délicate qu'il est possible de la produire [1].

C'est de la même année que date cette *Conversion de saint Paul* [2], si extraordinairement bien composée, où l'apôtre aveugle est conduit vers Damas, et où la cécité, comme tout le reste, est rendue d'une manière prodigieuse. De même que dans les autres estampes du maître, on voit ici une étonnante variété de types et de costumes à l'ancienne mode : chapeaux, bonnets, chaussures, différents presque tous les uns des autres, au point que de grands artistes italiens de notre temps ont mis très largement à contribution ces planches en leur faisant des emprunts après y avoir apporté de légères modifications [3].

Vasari a parlé également de la *Conversion de saint Paul* et loué son auteur qu'il place, sous plus d'un rapport, au-dessus même du célèbre Albert Dürer. « Les œuvres de Lucas suffisent, dit-il, à le faire ranger parmi ceux qui ont le mieux manié le burin. L'agencement de ses groupes ou l'ordonnance de ses compositions est extrêmement original et conçu d'une manière si expressive, sans confusion ni maladresse, que chaque scène paraît être, en réalité, l'histoire elle-même et que cela ne pourrait être autrement. Aussi ses œuvres sont-elles traitées avec plus de soin et d'attention et plus conformes aux règles de l'art que celles d'Albert Dürer. On voit, en outre, dans ses planches, une judicieuse observation des choses, en ce sens que tous les objets qui petit à petit s'éloignent ou reculent, sont plus légèrement traités afin de s'affaiblir, comme dans la nature les choses éloignées perdent de leur vigueur. En effet, il a fait ces choses avec tant d'art et si bien atténuées, que l'on ne procéderait pas autrement à l'aide des couleurs, et leur étude a ouvert les yeux à bien des artistes [4]. »

1. B., 117.
2. B., 107.
3. Ce fait est pleinement confirmé par un tableau du Musée des Offices, n° 1296. Francesco Verdi, élève du Pérugin, emprunte à Lucas de Leyde tout un groupe de son *Baptême du Christ*.
4. Vasari, édition Lemonnier, tome XI, page 219.

Voilà le témoignage que Vasari rend de Lucas de Hollande comme il l'appelle, et il est exact qu'il composait si bien que l'on voit dans

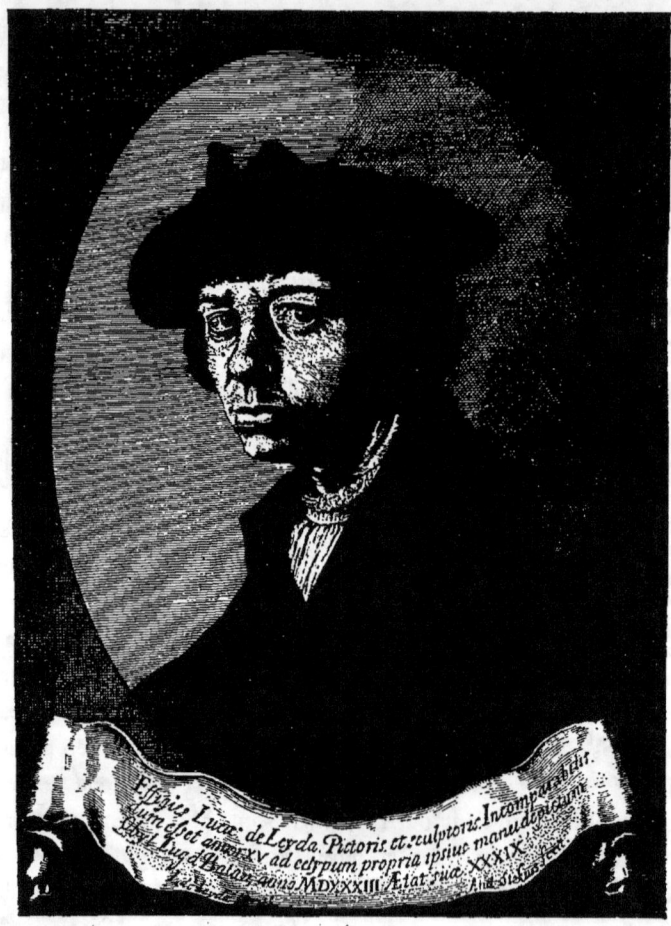

PORTRAIT DE LUCAS DE LEYDE,
Gravé par Andreas Stock, d'après le tableau du maître existant à Brunswick.

ses œuvres la juste observation de l'éloignement et de la fuite des arrière-plans que l'on ne trouve pas, au même degré, dans les paysages des meilleures planches de Dürer, voire les plus célèbres, telles que le

Saint Hubert[1] et autres. Il est vrai que le susdit Vasari dit quelque part que, selon lui, Lucas était moins bon dessinateur qu'Albert, mais il ajoute qu'en bien des choses il fut son égal par le burin.

Les planches de Lucas se distinguent aussi des œuvres contemporaines par la disposition beaucoup plus heureuse des plans du terrain, par l'harmonie générale, et par le maniement intelligent du burin dans les étoffes et les draperies; je pense qu'à cet égard les connaisseurs seront d'accord avec moi.

Ce fut en 1510, et âgé de seize ans, qu'il grava cette planche prodigieuse de l'*Ecce Homo*[2] qui confond par la somme d'intelligence et de savoir qu'elle révèle chez un garçon si jeune, autant sous le rapport de l'ordonnance et de la variété des types et des costumes des différents peuples, que par la représentation des belles architectures modernes si bien tracées d'après les règles de la perspective.

Il grava aussi, la même année, d'une manière agréable et délicate, un *Paysan et une paysanne avec trois vaches*[3]. La paysanne qui se relève, ayant fini de traire, rend admirablement la fatigue et la courbature résultant de la position qu'elle vient de quitter. C'est un petit morceau accompli et que l'on recherche fort.

Ce fut encore en l'an 1510 qu'il grava *Adam et Ève errant après leur chute*[4], lui vêtu d'une peau de bête, une bêche sur l'épaule; elle, portant dans les bras Caïn, son premier-né; jolie petite planche.

Toujours sous la même date, il grava une petite *Femme nue tenant sur ses genoux un petit chien*[5] dont elle prend les puces.

J'ai tenu à citer ces pièces à la suite les unes des autres, pour mieux établir le fait prodigieux des fruits excellents donnés par un si frêle arbrisseau. Mais il me serait impossible d'énumérer toutes les œuvres qu'il a peintes, gravées ou tracées sur le verre. Je ne puis dire que ceci, c'est qu'il prenait soin d'appliquer ses couleurs avec la plus grande pureté et que, tout graveur qu'il était, il a toujours manié le

1. Le *Saint Eustache*. B., 57.
2. Le *Christ présenté au peuple*. B., 71.
3. *La Laitière*. B., 158.
4. B., 11.
5. B., 154.

pinceau et se montrait si difficile pour ses épreuves que jamais il n'en est sorti une seule de ses mains qui eût le moindre défaut ou la moindre tache.

Aussi, même de son temps, ses planches avaient une assez grande valeur; ses meilleures œuvres, telles, par exemple, que la *Grande Madeleine*[1], la plus belle de toutes, le *Crucifix*[2], l'*Ecce Homo*[3], l'*Adoration des Mages*[4] et d'autres grandes planches, valaient un florin d'or ou vingt-huit sous la feuille. J'ai appris que sa fille assurait qu'il avait livré aux flammes de grands tas d'épreuves mal venues au tirage.

Il n'est jamais sorti de son pays pour apprendre son art, bien que Vasari assure le contraire, se figurant que tout peintre célèbre des Pays-Bas a dû puiser l'art en Italie et se former sous les Italiens. Cet auteur se trompe du reste en plusieurs choses sur lesquelles il a été mal renseigné.

Lucas prit femme et épousa une fille de la noble maison de Boschuysen[5]; il perdit alors, à son grand regret, beaucoup de temps à festoyer et à faire bonne chère, selon la coutume des riches et des grands.

On a prétendu qu'Albert Dürer et lui se défièrent et cherchèrent à se surpasser; que Lucas grava certains sujets déjà traités par Albert et qu'ils suivaient les œuvres l'un de l'autre avec grand intérêt, si bien qu'Albert est finalement venu dans les Pays-Bas et, se trouvant à Leyde chez Lucas, ils se sont fait réciproquement leurs portraits sur un petit panneau et se sont cordialement divertis ensemble[6].

Lucas était de petite taille et de chétive complexion. Il existe de lui un portrait, gravé par lui-même, où il s'est représenté un peu plus

1. *Marie-Madeleine se livrant aux plaisirs du monde*, « le bal de la Madeleine ». B., 122.
2. *Le Calvaire*. B., 74.
3. B., 71.
4. B., 37.
5. Élisabeth, fille de Jacob de Boschuysen et d'Adèle Heerman. (Voy. Taurel, *l'Art chrétien*, tome II, page 22.)
6. Albert Dürer n'est pas allé à Leyde; sa rencontre avec Lucas eut lieu, comme on sait, à Anvers, en 1521. Nous avons dit que le portrait, dessiné, de Lucas de Leyde, par Albert Dürer, est au musée de Lille.

qu'à mi-corps, jeune et imberbe, coiffé d'une grande toque à plumes et portant dans sa robe ou son sein une tête de mort[1].

Les tableaux qui restent de sa main ou que l'on rencontre encore de lui sont en petit nombre, mais extraordinairement remarquables; ils ont un charme particulier, résultant d'un je ne sais quoi qui séduit.

De toutes ses œuvres la plus excellente est un cabinet à deux vantaux qui se trouve aujourd'hui dans la possession de Goltzius, l'éminent artiste de Harlem, lequel l'obtint à Leyde, en 1602, pour un grand prix et à sa joie extrême, ses vastes connaissances artistiques lui inspirant pour les œuvres de Lucas une vive admiration. Le sujet représenté est l'*Aveugle de Jéricho*[2], Bartimée, fils de Timée, rendu à la vue, comme l'évangéliste saint Marc l'écrit au chapitre X, et saint Luc au chapitre XVIII.

L'œuvre est d'une grande fraîcheur de coloris, extrêmement bien composée et peinte. L'intérieur des portes ou volets complète la composition. On y voit un grand nombre de figures en diverses attitudes, témoignant un grand étonnement du fait prodigieux qui s'accomplit au centre : un aveugle rendu à la vue. Les carnations et les visages sont extrêmement variés, aimables et éclatants; chaque figure a un costume différent, et les personnages sont coiffés d'extraordinaires bonnets, de turbans et de chaperons. Le Christ se distingue par sa simplicité naturelle, sa douceur, sa modestie et sa compassion en rendant à l'aveugle le bienfait de la vue.

Chez l'aveugle, conduit par son jeune fils, on constate à merveille l'habitude d'avancer la main en tâtonnant.

Les fonds sont beaux et lumineux; dans le lointain on voit des arbres et des forêts si bien traités, que les pareils ne se rencontrent chez aucun autre peintre; il semble que l'on ait sous les yeux la réalité même des champs. A l'arrière-plan, comme suite à l'épisode sacré, et très légèrement touché, le Christ cherchant des figues sur le

1. B., 174. Il nous paraît douteux que ce personnage, souvent donné comme Lucas de Leyde, représente le maître, dont les traits nous sont connus par le dessin d'Albert Dürer, la gravure du recueil de Lampsonius, l'estampe de Stock et, au besoin, le portrait gravé par Lucas lui-même, en 1525. B., 173.

2. Daté de 1531, actuellement au musée de l'Ermitage, à Saint-Pétersbourg, n° 468.

figuier stérile. Le paysage, enfin, se complète d'une manière excellente par l'adjonction de quelques jolies fabriques dans le lointain.

A la louange de cette œuvre exceptionnelle, d'une si habile main, quelqu'un a tracé les vers suivants :

SONNET

Comment l'aveugle Bartimée a dû la lumière à la lumière,
Après la plume de Marc et de Luc, le pinceau de Lucas
L'a retracé dans ce beau triptyque,
Où la douceur de l'Agneau nous enseigne la tendre pitié
Envers l'aveugle qui se révèle par l'habitude de s'aider de la main.
L'assistance, frappée de la prodigieuse guérison,
Et qui contemple cette œuvre dont chaque partie
Est une merveille d'art, éprouve des sensations profondes.
Car cet aveugle attire à soi tout œil et tout cœur.
Mais sans cœur et sans œil nul ici n'arrivera,
Alors même que les brûlants rayons et ses désirs le sollicitent.
L'aveugle reçut la lumière de la lumière elle-même,
Et par cet aveugle, aussi, Lucas donne la vue
Au pinceau aveugle des peintres auquel il trace la voie.

Cette peinture fut faite, comme le prouve la date inscrite au revers des volets, en 1531, car, à l'extérieur, on voit deux figures, un homme et une femme, tenant des armoiries très largement et très adroitement traitées. C'est aussi la dernière, ou une des dernières œuvres à l'huile que ce célèbre peintre ait exécutées, et l'on dirait que par elle il a voulu léguer au monde la mesure extrême de son savoir pour immortaliser son nom, car il ne survécut que de deux ans à cette création. J'ai voulu citer d'abord cette page éminente à cause de sa valeur.

Il y a ensuite de Lucas un très beau morceau à l'hôtel de ville de Leyde, placé en ce lieu public par le magistrat, et tenu en haute estime. C'est un *Jugement dernier*, regardé comme une œuvre excellente [1]. On y voit un grand nombre de figures nues d'hommes et de femmes, qui prouvent qu'il a beaucoup étudié la nature, surtout les

1. Actuellement au musée de Leyde, n° 1321. Il fut peint en 1533, pour l'église des Saints-Pierre-et-Paul, transféré ensuite à l'hôpital de Sainte-Catherine, et, en 1577, à l'hôtel de ville de Leyde, d'où il a passé, il y a quelques années, au nouveau Musée municipal. (Taurel, *loc. cit.*, page 16.)

corps des femmes, qui sont de la carnation la plus délicate. Comme c'était alors l'usage des peintres, les contours sont un peu durement accusés et tranchés.

A l'extérieur on voit deux grandes figures assises de *Saint Pierre* et *Saint Paul*, une sur chaque volet, beaucoup mieux peintes que l'intérieur, car elles sont mieux colorées et plus facilement obtenues, non moins les têtes que les nus, les draperies et les fonds. En somme, l'œuvre est de telle valeur, que de puissants monarques ont fait faire des démarches pour l'obtenir, ce qui a été poliment décliné par le magistrat, invoquant ce motif qu'il ne voulait point se séparer d'une œuvre si glorieuse d'un concitoyen, quelle que pût être la somme qu'on en offrît; un acte qui relève le noble art de la peinture.

Il y avait au château d'un gentilhomme Frans Hooghstraet, non loin de Leyde, un ravissant petit diptyque, où l'on voyait la *Vierge à mi-corps*, la partie inférieure paraissant recouverte d'une pierre : l'enfant Jésus était charmant, et tenait une grappe de raisins, le pampre retombant jusqu'à la base du tableau, comme pour rappeler que Christ est la vraie vigne. De l'autre côté l'on voyait une femme agenouillée ayant derrière elle une Madeleine qui lui montrait l'Enfant Jésus dans le giron de la Vierge. Le fond était un paysage extraordinairement bien traité[1].

A l'extérieur était peinte l'*Annonciation à la Vierge* en figures entières, très jolie de composition et de draperies. Cette peinture est actuellement chez l'empereur Rodolphe, le plus grand amateur d'art qui soit. La belle petite œuvre portait la date de 1522, et la signature ordinaire de Lucas, un L.

Je connais un excellent morceau, un petit retable de Lucas, à Amsterdam, dans la Calverstraat. C'est l'*Histoire des enfants d'Israel dansant autour du Veau d'or*, et festoyant, selon le texte de l'Écriture où il est dit : « Le peuple s'assit pour manger et boire et se releva pour jouer. » Ce banquet montre d'une manière frappante la licence du peuple et la luxure qui se peint dans ses regards. Le tableau a

1. Pinacothèque de Munich, n° 743 (cab. 151). — Waagen, *Manuel*, page 198.

malheureusement été gâté par des mains grossières, qui l'ont couvert d'un enduit infect [1].

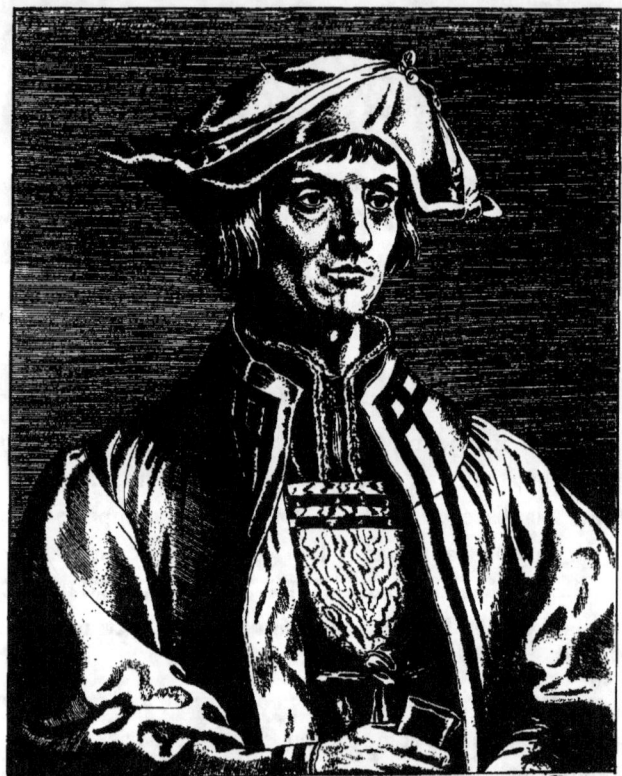

10 LVCAE LEIDANO, PICTORI.

Tu quoque Durero non par, sed proxime, Luca
Seu tabulas pingis, seu formas sculpis ahenas;
Ectypa reddentes tenui miranda papyro.
Haud minimam in partem (si qua est ea gloria) nostræ
Accede, & tecum natalis Leida, Camœnæ.

LUCAS DE LEYDE,
d'après le portrait d'Albert Dürer. Gravé par Wiericx.

Il y a encore de Lucas, à Leyde, une belle toile peinte à la détrempe,

[1]. Ce tableau passa en vente à Amsterdam, en 1709, et atteignit la somme considérable de 1,400 florins. Gérard Hoet le cite comme exceptionnellement beau : *Catalogus van Schilderijen*, etc. tome Ier, page 133.

chez un brave homme du nom de van Sonneveldt, ou chez M. Knotter, amateur d'art et peintre lui-même. C'est un beau travail qui représente *Rébecca et le serviteur d'Abraham*, à qui elle donne à boire près de la fontaine. On y remarque de charmantes figures de femmes et de filles occupées de diverses façons, à puiser de l'eau, etc., dans un joli paysage.

J'ai vu aussi à Delft, chez un brasseur ou malteur, des toiles peintes à la détrempe, donnant l'*Histoire de Joseph*, et qui sont fort jolies de composition et de dessin, avec de belles draperies, particulièrement celles de l'échanson et du panetier dans le cachot. Il est fort à regretter que les outrages du temps et l'humidité des murs, — chose malheureuse dans nos Pays-Bas, — les aient si gravement endommagées [1].

On rencontre de notre artiste de bons portraits, genre pour lequel il avait une remarquable aptitude. Il y a, notamment, chez un bourgmestre de Leyde du nom de Nicolas Ariaensz, une tête à peu près grande comme nature et des plus naturelles [2]. L'amateur Barthélemy Ferreris, à Leyde, qui est également peintre, a de lui une délicieuse petite *Vierge*.

J'ai dit plus haut combien Lucas était habile à traduire les mouvements de l'âme, ce que l'on voit particulièrement dans une estampe où le roi *Saül*, le visage bouleversé et portant tous les caractères de l'égarement, veut frapper d'un trait David qui joue de la harpe devant lui [3].

Des effets du même genre s'observent dans plusieurs autres œuvres de l'artiste, notamment dans une petite planche dont Vasari fait l'éloge et où un paysan paraît souffrir si fort d'une dent que lui arrache un

1. Ces sujets ont été également traités en gravure, par Lucas de Leyde, en cinq estampes: B., 19-23. M. Sidney Colvin nous a assuré avoir vu une de ces toiles dans la galerie d'un amateur anglais.

2. Le musée d'Amsterdam possède, de sa main, un magnifique portrait presque de grandeur naturelle, de Philippe de Bourgogne, évêque d'Utrecht, fils naturel de Philippe le Bon. L'œuvre est signée et paraît être antérieure à 1517. (Catal., n° 198.) Gravure dans l'*Histoire de la peinture hollandaise*, de Henry Havard, page 39; Paris, 1882. Au musée de Brunswick se trouve le portrait de Lucas peint par lui-même (n° 117), l'original de la gravure bien connue de Stock. Un autre portrait du peintre, attribué à lui-même, est au musée de Liverpool. Nous revenons plus loin sur les portraits attribués à Lucas de Leyde.

3. B., 27. Le musée d'Anvers possède un tableau attribué à tort à Lucas, et reproduisant l'estampe en question, n° 203 du catalogue. Tableau analogue, au musée de Prague.

charlatan, qu'il ne s'aperçoit pas que pendant l'opération une femme vide son escarcelle [1].

Dans une autre estampe de même grandeur, on voit une représentation intelligente de deux vieillards, homme et femme, qui, d'une manière très naturelle, font de la musique à l'unisson [2], ce que l'on peut prendre pour l'illustration de ce passage où Plutarque, s'occupant des lois du mariage, dit que, dans cet état, c'est la parole du mari qui doit dominer comme les plus grosses cordes doivent rendre le son le plus grave, car l'artiste a mis entre les mains du mari le plus grand instrument.

Ce qu'il a gravé de plus accompli est un *Portrait de l'empereur Maximilien*, exécuté à l'époque où cet empereur vint à Leyde pour y être proclamé [3]. C'est la plus grande et la plus excellente tête gravée que l'on connaisse de lui, et elle est traitée avec une fermeté extraordinaire.

Homme rare! Je ne sais s'il faut le louer davantage comme peintre, comme graveur ou comme peintre verrier.

Il aurait, selon la commune acception, appris à manier le burin chez un graveur qui décorait les armures avec l'aide de l'eau-forte, et son apprentissage se serait complété chez un orfèvre. Il a aussi fait quelques jolies planches à l'eau-forte et taillé en bois des planches qui sont remarquablement exécutées [4].

On trouve également de ses travaux sur verre, choses dignes d'être conservées. Il y a, entre autres, chez Goltzius, qui aime beaucoup ses œuvres, une petite peinture de l'espèce : *la Danse des jeunes filles allant au-devant de David*, qui est extraordinairement bien traitée. Jean Saenredam en a fait une bonne gravure [5].

1. *L'Opérateur*. B., 157; daté de 1523.
2. *Les Musiciens*. B., 155; daté de 1524.
3. B., 172. Gravé seulement, en 1520, lorsque l'empereur était mort. Maximilien était venu à Leyde en 1508. Peinture au musée de Naples, 5e salle, n° 29 (37). Œuvre douteuse.
4. Le portrait que Lucas a gravé de lui-même, en 1525 (B., 173), est traité à l'eau-forte. Vingt planches en bois sont décrites par Bartsch, tome VIII, page 438. Il n'est point du tout prouvé qu'elles soient du maître.
5. La planche de Saenredam. (B., 109 de l'œuvre de ce graveur.) — Dans une très intéressante communication faite par M. A. Bredius, à l'*Archief* d'Obreen (tome V, pages 293 et suivantes), nous voyons mentionner une boîte contenant huit vitres, de forme carrée, peintes par Lucas de Leyde. La

A l'âge de trente-trois ans environ, Lucas fut pris du désir de rendre visite aux peintres de la Zélande, de la Flandre et du Brabant, et il se mit en route comme un personnage, j'entends sur son propre bateau, bien aménagé et pourvu de tout le nécessaire.

Arrivé à Middelbourg, il se délecta à voir les œuvres de l'habile Jean de Mabuse[1], qui habitait là et y avait peint plusieurs tableaux. Lucas de Leyde offrit à Mabuse et à d'autres artistes un banquet de soixante florins, et il fit de même à Gand, à Malines, à Anvers, où chaque fois il dépensa pour les peintres au moins soixante florins[2].

Il était accompagné partout du susdit Jean de Mabuse, qui se comportait en grand seigneur, allant vêtu d'une robe de drap d'or, et Lucas lui-même portait un habit de fin camelot jaune, brillant au soleil comme de l'or. Mais comme Mabuse l'emportait par la splendeur du costume, d'aucuns prétendent que Lucas aurait eu à subir des dédains ou aurait été moins considéré des artistes.

Mais contre quoi protestent bien davantage l'art et ce que l'on attend de ses adeptes, c'est l'assertion que Lucas aurait souvent déploré son voyage, dans la pensée qu'un confrère jaloux lui aurait administré un poison, car, à dater de ce temps, il ne fit plus que languir.

Que ce fût à tort ou à raison que cette idée le possédât, toujours est-il que, pendant les six années qui s'écoulèrent jusqu'à sa mort, il fut souvent alité. J'ignore s'il souffrait de la poitrine ou d'ailleurs, mais certainement son idée l'obsédait[3].

Et cependant, tout couché qu'il était, il se passait peu de temps qu'il ne maniât le burin ou le pinceau, car il avait fait disposer son matériel spécialement à cet effet et paraissait se passionner davantage pour son art. Exemple fréquent chez les grands maîtres, auxquels la

mention est de 1662; malheureusement les sujets ne sont pas indiqués. Il existe, dans la Galerie Liechtenstein, une peinture attribuée à Lucas de Leyde et qui est la reproduction de l'estampe de Saenredam.

1. Jean Gossaert, de Maubeuge, dit Mabuse, 1470 (?) — 1541.
2. A Anvers il fut inscrit parmi les francs-maîtres de la gilde de Saint-Luc sous la date de 1522.
3. Il est remarquable que le voyage d'Albert Dürer aux Pays-Bas ait exercé sur lui un effet analogue; on ne doit pas trop s'en étonner, car le journal de voyage du maître nous éclaire sur les excès de table auxquels il était entraîné sous prétexte d'hospitalité. Lucas de Leyde, de complexion infiniment plus délicate, supporta moins bien encore, selon nul doute, le régime flamand.

pratique de leur noble métier donne de jour en jour un attachement plus vif au travail.

Quand sa santé et ses forces eurent été sans cesse déclinant, que la science fut devenue impuissante à le soulager et qu'il sentit sa fin prochaine, il voulut contempler une dernière fois la voûte des cieux, l'œuvre du Seigneur, et, à cet effet, sa servante le porta dehors. Ce fut son dernier voyage. Il expira le surlendemain, âgé de trente-neuf ans, en 1533.

La veille de sa mort fut une journée qui est restée dans le souvenir des vieillards sous le nom de « jour de la chaude procession de Leyde », car, dans cette procession, plusieurs personnes tombèrent et périrent des suites de la chaleur [1].

La dernière planche qu'il a gravée est une petite *Pallas*, et l'on dit qu'on la trouva terminée sur son lit de mort, comme pour indiquer qu'il avait chéri et exercé jusqu'au bout sa noble et intelligente profession [2].

Il laissait une fille unique [3] qui, neuf jours avant la mort de son père, donna le jour à un fils.

Quand on revint du baptême, il demanda le nom de son petit-fils, et quelqu'un ayant observé qu'il resterait encore après lui un Lucas de Leyde, il ne le prit pas en bonne part, comme si l'on avait voulu dire qu'on désirait sa mort.

Ce fils de sa fille, Lucas Damessen, est mort à Utrecht en 1604, âgé de soixante et onze ans. C'était un assez bon peintre, comme l'est encore son frère Jean de Hoey, peintre du roi de France [4].

1. Nous n'avons rien trouvé sur cet événement dans les chroniques locales.

2. B., 139. La *Pallas* est représentée assise, tenant l'égide de la main gauche et la lance de la main droite. La planche n'est pas signée.

3. Cette fille n'était point issue du mariage du peintre avec Élisabeth de Boshuysen. Elle se nommait Marie et avait épousé, en 1532, le peintre Dammasz ou Damissen Claesz. (Taurel, *loc. cit.*, page 32.) D'autre part, il résulte d'un procès auquel donna lieu le testament de Lucas Jansz. van Wassenaer, devant la Cour de Hollande, en 1645, que Lucas de Leyde laissa une fille Marguerite, qui épousa un de Hoey, de qui elle eut quatre fils : Corneille, Lucas, Hugues et Jean dont il est question ci-après. Voy. *Archief voor Nederlandsche Kunstgeschiedenis*, publ. par Obreen, tome II (1879-1880), page 144, communication de M. Leupe.

4. Jean de Hoey, nommé en France *Doé*, *Dhoe*, valet de chambre et peintre ordinaire du roi, né à Leyde en 1545, selon De Jongh, et élève de Lucas Dammasz. Après avoir travaillé à Leyde, il partit

Lampsonius a composé à la louange de Lucas de Leyde un poème latin conçu à peu près en ces termes, que je trouve insuffisamment élogieux. 1536

> Toi aussi Lucas, non l'égal de Dürer,
> Mais proche de lui, soit que variant tes procédés
> Tu fasses des tableaux ou qu'en gravure.
> Tu les montres, ou confies ton cuivre
> Au fragile papier, chose digne d'admiration,
> Approche (si tel est ton désir,
> Ou ton honneur) et permets-nous dans ces vers
> D'associer ta gloire à celle de Leyde, ta patrie.

COMMENTAIRE

La biographie, par elle-même très détaillée, de Lucas de Leyde donnée par van Mander, et les notes qu'il nous a été possible d'y joindre, laissent peu de chose à ajouter touchant l'histoire de ce grand artiste. Le Dr Waagen voit en lui un des plus puissants propagateurs de la peinture de genre. « Ses têtes ont généralement, dit-il, un type vulgaire, des traits ignobles et laids, le nez long, les lèvres grosses, ses poses sont guindées et fausses : les draperies tombent sans grâce, etc. » Mais il est incontestable, et le savant critique le reconnaît, que Lucas rachète par l'expression ce qui lui manque en noblesse. On ne peut méconnaître d'ailleurs que, substantiellement, Lucas de Leyde ne soit inférieur à Albert Dürer sous plus d'un rapport, bien qu'il use du burin avec une perfection égale, sinon plus grande.

« Les tableaux authentiques de ce maître sont presque aussi rares que sont nombreuses les œuvres qu'on lui attribue et qui ne sont, pour la plupart, que des copies de

pour l'Italie et se fixa plus tard en France où il mourut en 1615, âgé de soixante-dix ans. Selon Félibien, il eut en outre la garde des tableaux du roi Henri IV.

M. de Laborde, dans la *Renaissance des arts à la cour de France*, s'est également occupé de cet artiste; son fils Claude recueillit sa survivance en 1604, d'où il résulterait que Jean avait cessé de vivre à cette époque. Mais M. Jal, dans son *Dictionnaire critique de biographie et d'histoire*, a trouvé Jean Doé inscrit sur les états de 1590 à 1609, avec 35 livres de gages, puis, en 1609, porté à 100 livres, et son fils Claude obtient sa survivance la même année. On peut conclure de là que Jean de Hoey finit sa carrière en 1609. Une de ses filles, Françoise, fut la seconde femme de Martin Fréminet. Voir aussi sur de Hoey : *Les travaux exécutés à Fontainebleau*, par le comte de Laborde. (*Revue universelle des arts*, 1856, tome IV, page 209.) On trouve, dans le *Supplément à l'Isographie des hommes célèbres*, par E. Charavay (Paris, 1880), les fac-similés des signatures de trois de Hoey. Celui des autographes attribué à Jacques de Hoey est du 20 mars 1615. De Jean nous avons une signature de 1625; celle de Claude est de 1652.

Jacques Doé était sans doute le frère de Jean. Il fut garde du Cabinet de peintures du Louvre, avec un traitement annuel de 400 livres, de 1618 à 1623. En 1626 sa pension fut augmentée de 200 livres, et de 1631 à 1643 il toucha en sus 300 livres. (Voy. Jal, page 501.)

ses gravures faites par d'autres artistes. » Cette observation de Waagen est pleinement justifiée.

Si l'on ouvre le catalogue où Gérard Hoet a réuni le titre de toutes les œuvres passées en vente en Hollande de 1684 à 1768, à peu d'exceptions près, les peintures attribuées à Lucas de Leyde reproduisent des estampes très connues du maître.

C'est encore le cas pour six des sept tableaux attribués à Lucas au musée d'Anvers (n⁰ˢ 202-210), pour le *Triomphe de David* de la Galerie Liechtenstein, à Vienne; pour les *Évangélistes* du musée de Pesth, et la *Danse de la Madeleine*, à Bruxelles.

En somme, la critique moderne ne trouve qu'un petit nombre d'œuvres à ajouter à celles déjà décrites par van Mander. Dans l'inventaire des tableaux délaissés par Rubens nous trouvons, sous le n⁰ 177, la mention d'un *Portrait d'Érasme*, et sous le n⁰ 178 *Saint Paul premier ermite avec saint Antoine*, tableau de Lucas de Leyde. La seconde de ces œuvres est probablement le n⁰ 1055 de la Galerie Liechtenstein, à Vienne.

Les plus récentes études consacrées au maître signalent une détrempe : l'*Empereur Auguste et la Sibylle*, au musée de l'Académie des Beaux-Arts, à Vienne (?); une *Partie de cartes*, chez lord Pembroke; une *Partie d'échecs* et un *Saint Jérôme*, au musée de Berlin [1]; le *Christ en croix* avec la Vierge, saint Jean et la Madeleine, peintures signées et datées de 1505, à la Pinacothèque de Munich; *Moïse frappant le rocher*, à la villa Borghèse, à Rome; l'*Adoration des Mages*, à Buckingham Palace; le *Crucifiement*, chez M. Weber, à Hambourg [2].

M. Woltmann a fait connaître une très importante peinture à la détrempe, existant au palais de Prague et authentiquée par la signature; c'est une *Tentation de saint Antoine* [3].

Nous avons, pour notre part, à diriger l'attention des connaisseurs vers un splendide triptyque du *Crucifiement*, au musée de Turin [4], attribué à Corneille Engelbrechtsen. La croix est entourée de nombreux personnages : la Vierge, la Madeleine et d'autres saintes femmes. A l'avant-plan, un groupe de deux enfants qui poursuivent un chien. On ne voit pas les larrons. Sur le volet de gauche, le *Christ montré au peuple*. La signature L se trouve sous une arcade, près d'un personnage appuyé aux barreaux d'une prison. Le volet de droite représente le *Couronnement d'épines*. — Larg., 1 m. 55 cent.; haut., 1 m. 25.

A l'Ambrosienne, à Milan, se trouvent un *Christ couronné d'épines et insulté*, miniature admirable et originale du maître, et un tableau de l'*Adoration des Mages*, en figures à mi-corps, non moins remarquable.

Au musée d'Oldenbourg, un portrait de grandeur naturelle à mi-corps, du comte

1. Nous avons vu en 1873 une très belle *Partie de cartes* chez M. Posonij, à Vienne.
2. Woltmann et Woermann, *Geschichte der Malerei*, tome II, page 531. Leipzig, 1881.
3. *Die Gemälde sammlung in der kaiserlichen Burg zu Prag. (Mittheilungen der K. K. Central Commission zur Erforschung und Erhaltung der Kunst und historischen Denkmale*, page 25. Vienne, 1877).
4. Catalogue, n⁰ 306. Ce tableau est probablement le même qui passa en vente à La Haye, en 1662. (Voy. *Archief* d'Obreen, tome V, page 298, n⁰ 55.)

Edgard le Grand d'Ost-Frise, peint, à ce que l'on croit, entre 1522 et 1525. Nous ne connaissons pas cette peinture que l'on dit des plus remarquables.

A Naples, une *Prédication de saint Jean* (dite de Lucas Cranach), salle V, n° 37; un *Couronnement d'épines*, figure à mi-corps, à la Tribune de Florence. La Galerie du prince Frédéric des Pays-Bas possède une *Adoration des Mages*, signée et datée de 1525, mais M. Victor de Stuers doute de l'authenticité de cette œuvre.

Il existe encore un grand nombre de créations attribuées à Lucas de Leyde et très arbitrairement, il faut le reconnaître.

De toutes les œuvres exposées sous le nom du peintre, au musée d'Anvers, on ne peut accepter comme véritable que l'*Adoration des Mages*[1]. Quant au charmant petit triptyque du même sujet, possédé par la même Galerie, on ne pourrait l'envisager comme un Lucas de Leyde qu'à la condition d'oublier les types et le style du maître[2]. Les autres compositions sont la reproduction pure et simple d'estampes. Il faut ranger dans la même catégorie la *Cène* et la *Prise de Jésus-Christ* gravées par M. Taurel[3] et que l'auteur lui-même déclare si conformes aux estampes, qu'il lui a suffi de calquer ces dernières pour obtenir le trait absolu des tableaux, lorsqu'il y eut appliqué son tracé.

Il est absolument probable que toutes ces transformations d'estampes de Lucas de Leyde en tableaux sont d'une même main, car on retrouve partout une gamme de tons identique; le rose et le jaune dominent.

Les copistes se sont du reste attaqués aux œuvres du maître avec une faveur marquée. Ses estampes ont été copiées en gravure avec la plus rare perfection. Il faut parfois une étude des plus attentives pour distinguer ces planches fausses des véritables. Il en est notamment ainsi d'une suite des *Apôtres*.

Lucas de Leyde a-t-il peint le portrait de Charles-Quint? Cette question, soulevée par M. Alexandre Pinchart, à propos de sa publication de l'*Inventaire des tableaux et des sculptures* de l'empereur[4], nous paraît devoir être résolue affirmativement.

L'inventaire mentionne plus d'un portrait « *faict par maistre Lucas* », ou que *l'on dit estre faict par ledist maistre* », et dans le nombre de ces œuvres figurent les images de l'empereur et de l'impératrice.

Trois peintres du nom de Lucas ont flori aux Pays-Bas sous Charles-Quint, dit M. Pinchart : Lucas de Leyde, Lucas Horebout et Lucas de Heere. Le dernier doit être écarté, car il avait deux ans à peine à la mort de l'impératrice. Restent Lucas Horebout et Lucas de Leyde, entre lesquels M. Pinchart hésite à se prononcer. L'impératrice n'a pas quitté l'Espagne, il est vrai, mais son portrait a pu être exécuté d'après n'importe quel travail, dessin ou peinture, ainsi que cela s'est vu très souvent, puisque le Titien la peignit sans l'avoir vue, et, dans ce cas, il pourrait parfaitement

1. N° 207.
2. N°° 208-210. M. Scheibler (*Repertorium für Kunstwissenchaft*, tome VI, page 198) attribue l'œuvre à Henri de Bles.
3. *L'Art chrétien*, etc.
4. *Revue universelle des arts,* tome III (1856), pages 236-239.

être question de Lucas Horebout, miniaturiste, ou de Lucas de Leyde, qui déjà avait peint, ou tout au moins gravé, le portrait de Maximilien en maître consommé.

On trouve au musée de Naples un *Portrait de Charles-Quint* jeune (salle V, n° 43, jeune prince portant la Toison d'or), un autre au musée de Carlsruhe (anonyme, n° 157), *ætatis suæ 31*, et un *Profil de Ferdinand*, frère de l'empereur, au musée des Offices de Florence, n° 890. Le personnage y est indiqué comme âgé de vingt et un ans. (*Efg. Ferdin. Princip. Infant. Hisp... an° Etat sue XXI.*)

Mais nous pensons qu'il y a tout lieu d'envisager comme une œuvre de Lucas de Leyde le portrait de l'empereur, très jeune et imberbe, vu à mi-corps et tenant une branche de romarin, qui fait partie de la Galerie des tableaux de Windsor. De même que dans le portrait de Philippe de Bourgogne, au musée d'Amsterdam, le personnage se détache sur un fond bleu turquoise [1].

Il a été fait mention plus haut du portrait que possède le musée de Brunswick, celui de Lucas de Leyde connu par la gravure d'Andreas Stock. On ignore la provenance de cette peinture dont l'authenticité est généralement admise [2].

MM. Sidney Colvin [3], Ch. Ephrussi [4] se sont occupés, ainsi que nous [5], du portrait de Lucas de Leyde exécuté par Albert Dürer. M. Sidney Colvin pense retrouver l'original dans le dessin appartenant à lord Warwick et gravé par Lucas lui-même. L'auteur accepte toutefois le dessin du musée de Lille, comme ayant remplacé l'autre portrait dont la ressemblance aurait été insuffisante aux yeux d'Albert Dürer.

Nous pensons qu'il y a méprise. Le portrait gravé par Lucas de Leyde n'est pas nécessairement celui du maître et, comme le fait observer M. Riegel, l'inscription : *Effigies Lucæ Leidensis propria manu incidere,* est d'une main postérieure. Si M. Colvin a gardé le souvenir du portrait de la Collection Lampsonius, celui qui nous a permis d'identifier le personnage du musée de Lille, aucun doute ne nous paraît devoir subsister dans son esprit sur l'impossibilité de confondre les deux personnages représentés.

Plusieurs œuvres de Lucas de Leyde ont été traduites par le burin. Matham, Saenredam, et Nicolas de Bruyn y ont particulièrement réussi. Nous ne saurions dire si ces estampes reproduisent des peintures ou des dessins du maître.

1. Inventaire du roi Henri VIII. Voy. George Scharf, *Remarks on some portraits from Windsor Castle*, etc., dans l'*Archæologia*, tome XXXIX, page 245. Londres, 1863.
2. N° 117. Voy. Riegel, *Beiträge zur Niederländischen Kunstgeschichte*, tome II, pages 145-149, et Scheibler, *Repertorium für Kunstwissenschaft*, tome VI, page 191.
3. *Lucas de Leyde*, dans l'*Art*, 1882, tome IV, page 131.
4. *Albert Dürer et ses dessins*, page 308.
5. *Albert Dürer et Lucas de Leyde; Bulletin des commissions royales d'art et d'archéologie*, 1877.

XIV

JEAN LE HOLLANDAIS (« DEN HOLLANDER »)

PEINTRE D'ANVERS [1]

Je constate que, parmi les peintres néerlandais les plus célèbres, dont les effigies ont été publiées il y a quelques années, en gravures sur cuivre, une place a été donnée, avec raison, à Jean le Hollandais, né à Anvers, car il me revient qu'il fut un peintre de paysages fort distingué.

Il y a longtemps de cela, car sa femme était la mère d'Égide van Conincxloo [2].

Jean peignait à l'huile et à la détrempe, et il passait beaucoup de temps à sa fenêtre à contempler le ciel pour le mieux traduire en peinture. Il lui arrivait fréquemment, aussi, d'utiliser les fonds à peine couverts de ses toiles et de ses panneaux, système que Breughel lui emprunta.

Sa femme allait aux foires et aux marchés du Brabant et de la Flandre, plaçant des tableaux et gagnant par là beaucoup d'argent, de sorte que Jean, bien qu'il restât à la maison, travaillait peu. Toutefois, pour le temps où il a vécu, ses paysages ne le cèdent à aucune œuvre de l'espèce.

Il est mort à Anvers [3].

1. M. vanden Branden (*Geschiedenis der Antwerpsche schilderschool*, page 287) nous apprend qu'il était réellement né à Amsterdam et s'appelait van Amstel. Il reçut la bourgeoisie à Anvers, le 1ᵉʳ février 1536, et dès l'année 1528 avait été inscrit comme franc-maître à la gilde de Saint-Luc.

2. Elle s'appelait Adrienne van Dornicke, était fille d'un peintre de ce nom, et épousa, en secondes noces, Égide van Conincxloo. Par son mariage, Jean le Hollandais était beau-frère de Pierre Coecke d'Alost qui avait épousé Anne van Dornicke. Quant aux œuvres du maître, nous en avons vainement cherché la mention dans aucun catalogue. C'est peut-être de lui que Rubens possédait un paysage catalogué sous le nom de *Artus de Hollander* dans la « spécification » des tableaux trouvés après sa mort et dispersés en 1640, car il nous paraît difficile de croire qu'il fût question d'Aertgen van Leyden, c'est-à-dire Allart Claeszoon.

3. M. vanden Branden croit que van Amstel survécut de peu à son admission à la bourgeoisie (1ᵉʳ février 1536).

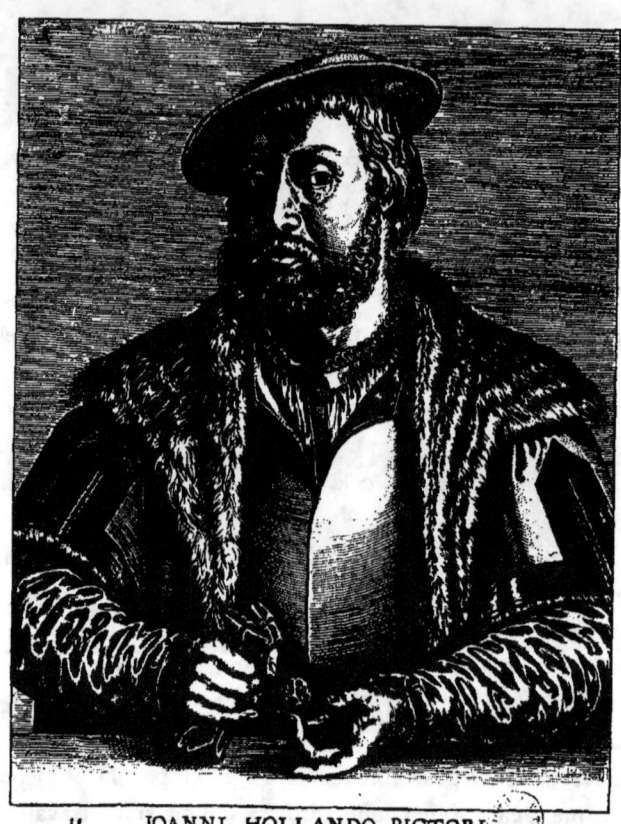

IOANNI HOLLANDO, PICTORI

Propria Belgarum laus est bene pingere rura;
 Ausoniorum, homines pingere, siue deos.
Nec mirum: in capite Ausonius, sed Belga cerebrum
 Non temere in gnaua fertur habere manu.
Maluit ergo manus jam bene pingere rura,
 Quam caput, aut homines, aut male scire deos.

JEAN LE HOLLANDAIS.
Gravure de Jean Wierick.

Lampsonius s'adresse à lui en ces termes :

> Le Flamand, par ses paysages, toujours mérite l'éloge ;
> L'Italien à souhait peint hommes et dieux.
> Ce n'est point merveille et peut bien se comprendre,
> Car l'Italien dans son cerveau porte l'intelligence,
> Tandis que le Néerlandais, dit-on,
> Dans sa main porte l'adresse ; aussi ce Brabançon
> Aima-t-il mieux être paysagiste que de mal rendre
> Têtes humaines et divines ou l'image de l'homme.

XV

QUENTIN MESSYS

PEINTRE D'ANVERS[1]

J'ai parlé déjà de ces penchants contrariés, tantôt par la destinée elle-même, tantôt par la volonté des parents, sinon par la nécessité ou d'autres causes, de sorte qu'il se fait que des hommes qui semblaient créés pour notre art, s'en vont échouer dans quelque profession manuelle. Dès l'instant, toutefois, où il leur est donné de pouvoir suivre leur impulsion naturelle, d'embrasser, même tard, la carrière artistique, on les voit progresser d'une manière surprenante et moissonner des fruits excellents. La vie de Polydore[2] nous en avait fourni l'exemple, et nous en voyons une nouvelle preuve dans la carrière de Quentin Messys, peintre d'Anvers, que l'on a surnommé le *Forgeron*, parce qu'il exerça ce métier jusqu'à sa vingtième année, période que certaines personnes prolongent à tort de dix ans.

Il arriva que Quentin, à l'âge de vingt ans, fit une longue et grave maladie par laquelle il se trouva dans l'impossibilité de gagner son pain, lui qui vivait avec sa pauvre vieille mère et pourvoyait à ses besoins. Il se désolait fort, lorsqu'on venait le voir, d'être là, étendu sur son lit, sans pouvoir reprendre le travail.

Et, lorsque, un peu plus tard, le mal eut perdu de son intensité, et que le malade commençait à pouvoir se lever un peu, il se sentait à ce point affaibli qu'il ne pouvait songer à reprendre le rude labeur de la forge.

On approchait des jours gras, et c'était à Anvers un antique usage

1. Aussi Massys et Matsys. En réalité, la signature du triptyque de la *Légende de sainte Anne*, au musée de Bruxelles, porte la signature Metsys. D'autre part, la forme *Matsys* se rencontre dans des actes authentiques concernant le peintre et sa famille. Les auteurs du XVIIe siècle écrivent Metsys, et cette forme a prévalu chez le peuple jusqu'aujourd'hui.

2. Polydore Caldara, dit de Caravage. 1495-1543.

qu'à cette époque les confrères qui soignent les malades, les Lazaristes, allaient de par la ville, portant une grande torche de bois sculptée et peinte, distribuant aux enfants des images de saints gravées sur bois et coloriées ; il leur en fallait donc un grand nombre.

Il se trouva que l'un des confrères, allant voir Quentin, lui conseilla de colorier de ces images, et il en résulta que celui-ci s'essaya au travail. Par ce début infime, ses dispositions se manifestèrent, et, à dater de ce temps, il se mit à la peinture avec une vive ardeur. En peu de temps il fit des progrès extraordinaires et devint un maître accompli.

On raconte, sur l'origine et la cause de ce changement de profession, une autre histoire. Étant encore forgeron, Quentin s'éprit d'une belle fille que courtisait également un peintre ; mais la fille préférait la personne de Quentin à son métier, et souhaitait tout bas que le forgeron eût été le peintre et celui-ci le forgeron. Quentin, l'ayant compris, abandonna l'enclume, saisit les pinceaux, et s'adonna avec joie à la peinture pour conquérir sa belle. Voilà ce que dit Lampsonius dans le poème latin qu'il met au bas d'un portrait du peintre[1] auquel il prête un discours qu'il n'est pas inutile de reproduire dans notre langue :

Quentin Messys, peintre anversois, dit :

> Je fus d'abord un rude Cyclope ;
> Mais lorsqu'un peintre aussi courtisa ma mie,
> Et que la belle me fit entendre ce reproche,
> Que l'enclume retentissante
> Lui plaisait moins que le calme pinceau,
> La puissance de l'amour de moi fit un peintre.
> La vérité de ceci, d'une petite enclume,
> La présence sur mon tableau le prouve.
> De même que Cypris reçut de Mulciber
> Les armes de son fils, ô le plus grand des poètes,
> Tu fis un peintre habile d'un rude forgeron !

Cette cause de l'amour, sollicitant Quentin à devenir peintre, est une version commune ; la précédente, toutefois, est considérée comme

1. Ce portrait, peint par le peintre lui-même, orna, jusqu'en 1794, le local de la corporation de Saint-Luc d'Anvers. Il est aujourd'hui perdu.

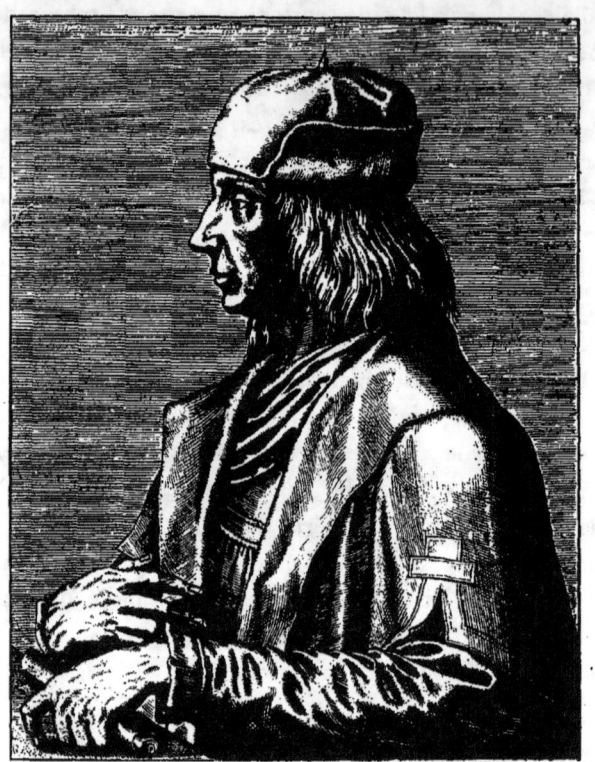

9. QVINTINVS MESSIVS, ANTVER:
PIANVS PICTOR.

Antè faber fueram Cyclopèus: ast vbi mecum
Ex æquo pictor cæpit amare procus:
Seque graues tuditum tonitrus posserre silenti
Peniculo obiecit cauta puella mihi:
Pictorem me fecit amor. Tudes inquit illud
Exiguus, tabulis qua nota certa meis.
Sic, vbi Vulcanum nato Venus arma rogarat,
Pictorem è fabro, summe Poëta, facis.

QUENTIN METSYS,
d'après le portrait peint par lui-même. — Gravure de Jean Wierickx.

plus véridique. D'après moi, les deux peuvent se concilier : à savoir que Quentin, pendant une maladie, ayant commencé à manier quelque peu le pinceau, se serait, après son rétablissement, amouraché d'une jeune fille et se serait trouvé avoir un peintre pour rival ; que la belle aurait prononcé quelques paroles qui auraient eu pour effet d'amener Quentin à abandonner complètement la forge pour s'adonner à la peinture, et que, l'amour venant en aide à ses aptitudes naturelles, il aurait réussi en peu de temps[1].

Quoi qu'il en soit, il fut, de son temps, un grand maître. Parmi les œuvres qui existent encore de lui, il y a, dans l'église de Notre-Dame d'Anvers, une peinture exceptionnelle. C'est un tableau qui appartient à la corporation des menuisiers, et représente au milieu une *Descente de croix*, avec une figure couchée du Christ mort[2], que l'on dirait peinte d'après nature, et qui est extraordinairement bien traitée à l'huile. Les saintes femmes et les autres personnages expriment tous les degrés de la douleur.

Sur l'un des volets, on voit un *Saint Jean dans l'huile bouillante*, peinture également remarquable et où il y a de beaux chevaux. Les enfants et les autres spectateurs ont coutume d'engager des paris sur le nombre des chevaux représentés ; les uns en comptent six, les autres sept ou huit[3] ; ce désaccord provient de ce qu'en certains endroits la peinture a pâli ou a souffert, et que l'on confond ainsi un casque avec une tête de cheval.

L'autre volet représente la *Fille d'Hérodiade dansant devant Hérode pour obtenir la tête de saint Jean-Baptiste*[4]. A quelque distance, toutes ces choses paraissent extrêmement achevées, bien que, vues de près, elles soient un peu rudes. Mais cela est traité d'une façon particulière et calculé de façon à donner de loin l'apparence d'un grand fini[5].

1. « On sait que différentes légendes, plus ou moins poétiques, se rattachent au changement de profession de Quentin. Nous ne les reproduisons pas, car toutes sont apocryphes. » *(Catalogue du musée d'Anvers*, 3ᵉ édition, page 240.)

2. Musée d'Anvers, nᵒˢ 245-249. Gravé par Joseph Franck ; chromolithographié dans les *Chefs-d'œuvre des grands maîtres*, de Kellerhoven, avec texte par Alfred Michiels.

3. En réalité, il y en a quatre.

4. Elle apporte, au contraire, la tête de saint Jean et la pose, sur la table, devant Hérode.

5. Van Mander se trompe, le tableau est d'un grand fini, même vu de près.

Le roi Philippe II d'Espagne, récemment décédé[1], qui était fort passionné pour les arts, fit beaucoup d'instances pour obtenir ce tableau, mais, quelle que fût la somme qu'il en offrît, il n'essuya que des refus respectueux.

Ce tableau, à cause de son excellence, a échappé aux furieux à l'époque de l'anéantissement des images[2], et a été préservé de leurs coups destructeurs.

Enfin, en 1577, lors des derniers troubles, lorsque les menuisiers l'eurent vendu, Martin de Vos fit tant et si bien que le magistrat rompit le marché et se rendit lui-même acquéreur, au prix de quinze cents florins, pour que la ville d'Anvers ne fût point privée d'un pareil trésor. La somme fut appliquée, par la gilde des menuisiers, à l'achat d'une maison à son usage[3].

Quentin fit beaucoup d'autres œuvres qui sont disséminées en divers endroits. Il arrive que l'on rencontre dans les galeries des amateurs de petits tableaux qu'ils estiment à l'égal de précieux joyaux. Barthélemy Ferris, le collectionneur passionné, possède de lui une petite *Vierge* traitée avec un remarquable talent[4].

Quentin eut un fils, Jean Messys, bon peintre et de la main duquel il y a, à Amsterdam, dans la Waermoestraet, à « *l'Aiguière,* » un petit tableau de *Changeurs* qui comptent leur argent. Il y a de lui, en outre, à Anvers, et ailleurs encore, un certain nombre d'œuvres[5].

1. Le 13 septembre 1598.
2. C'est-à-dire en 1566.
3. Le triptyque de l'*Ensevelissement du Christ* fut commandé par la corporation des menuisiers d'Anvers en 1508, mais achevé seulement en 1511. En 1577, les menuisiers avaient consenti à le vendre à Élisabeth d'Angleterre pour 5,000 nobles à la rose, lorsque Martin de Vos fit des démarches auprès du magistrat pour obtenir l'annulation du marché. En 1582, le tableau fut transporté à l'hôtel de ville et replacé, en 1589, à l'église de Notre-Dame. En 1798 il fut de nouveau remis en vente par les commissaires français au prix de 600 francs, avec tout l'autel de marbre sur lequel il était placé. Cette fois, ce fut Herreyns, le peintre, qui le sauva et le fit transporter à l'ex-couvent des Carmes. Pour être placé à l'hôtel de ville on équarrit le tableau et les volets qui étaient cintrés. Ce fut Michel van Coxcie que l'on chargea de cette opération. (Vanden Branden, *Geschiedenis der Antwerpsche Schilderschool*, page 62.)
4. C'est sans doute le tableau du musée d'Amsterdam, n° 476 du catalogue, gravé par C. E. Taurel pour l'*Art chrétien en Hollande et en Flandre*. Il est déjà cité dans l'inventaire du marchand de tableaux Duarte, à Amsterdam, en 1682, et coté 300 florins.
5. Jean Metsys naquit en 1509 et mourut le 8 août 1575. (Vanden Branden, *loc. cit.*)
Van Mander ajoute à l'*Appendice* : « Quentin mourut en 1529; il était bon musicien et n'avait appris la peinture chez personne ».
Quentin mourut sans doute en 1530. Il fut enterré, selon Fickaert, qui publia une biographie du

COMMENTAIRE

Anvers et Louvain se disputent l'honneur d'avoir vu naître Quentin Metsys; si le litige n'est absolument tranché jusqu'ici en faveur d'aucune des deux villes, il n'en reste pas moins avéré que c'est dans l'une et dans l'autre qu'il faut chercher les traces de son activité artistique. Si l'église de Notre-Dame d'Anvers possédait le tableau envisagé comme l'œuvre capitale du peintre : l'*Ensevelissement du Christ*, l'église de Saint-Pierre à Louvain gardait, elle aussi, un autre chef-d'œuvre de son pinceau : la *Descendance de sainte Anne*, peint en 1509. Ce fait est significatif, alors surtout qu'on le rapproche des textes où Quentin est mentionné comme Louvaniste.

Les titres d'Anvers ont été opiniâtrement soutenus par M. l'archiviste P. Génard, dans divers écrits insérés, notamment, dans la revue anversoise : *De Vlaemsche School* de 1855, 1856, 1869; par M. Max Rooses, dans sa grande *Histoire de l'École de peinture d'Anvers* et par le catalogue du musée de cette ville. Ceux de Louvain ont été défendus avec une persistance non moins grande par M. E. van Even, particulièrement dans son *Ancienne École de Peinture de Louvain*. (Bruxelles, 1870.)

M. Édouard Fétis, dans le *Catalogue du Musée royal de Belgique*, se prononce pour l'origine louvaniste. M. Woermann, au contraire, dans la *Geschichte der Malerei*, de même que les auteurs du catalogue du musée de Berlin tiennent pour Anvers. On doit reconnaître que les titres de cette dernière ville se trouvent bien affaiblis par les investigations de M. vanden Branden. Cet historien de l'école d'Anvers nous apprend que Jean Metsys, le forgeron de l'église de Notre-Dame, que les partisans de la thèse anversoise envisagent comme le père de Quentin, n'eut pas de fils de ce nom. Le même auteur parvient à mettre un peu d'ordre dans la lignée du peintre et nous fait connaître plusieurs bourgeois d'Anvers portant le nom de *Metsys*, *Massys* et *Matsys*, avec le prénom Jean, qui n'ont aucun rapport avec le peintre, fils de Quentin.

Il nous apprend aussi que les *Quintens*, souvent cités dans les actes anversois et admis par les rédacteurs du catalogue du musée d'Anvers, et après eux par le catalogue du musée du Louvre, comme les descendants de l'illustre maître, constituent une famille absolument indépendante de celle du peintre.

Il résulte de tout ceci que lorsque des écrivains du xvie siècle : Guichardin, Opmeer et Molanus, sont d'accord pour désigner Quentin Metsys sous le nom de *Quentin de Louvain*, que lorsque, d'autre part, on voit le maître intervenir, à diverses reprises, à des actes passés dans l'ancienne capitale du Brabant, de telles circonstances militent en faveur de son origine louvaniste. C'est ainsi, par exemple, que nous apprenons l'âge de Metsys par une déclaration faite devant le magistrat

maître, en 1648, dans le couvent des Chartreux. Ses ossements furent exhumés par les soins de Corneille vander Gheest et déposés au pied de la tour de Notre-Dame, à l'endroit où figure encore l'épitaphe du grand peintre : *Quintino Metsys, incomparabilis artis pictori, admiratrix grataque posteritas anno post obitum sæculari 1629 posuit.*

de Louvain le 10 septembre 1494. Quentin déclare, à cette date, être âgé de vingt-huit ans. Il est donc venu au monde en 1466 [1].

Faut-il admettre avec la tradition, et avec van Mander, que Quentin Metsys n'eut point de maître? Le problème est, sans doute, fort difficile à résoudre en l'absence de toute indication précise. Molanus, un chroniqueur louvaniste qui écrivait en 1575, assure qu'il fut élève de Roger vander Weyden, chose nécessairement inadmissible, puisque la mort de ce maître précède la naissance de son prétendu disciple. Nous ferons simplement observer que l'originalité la plus puissante n'exclut pas, dans les arts, la nécessité d'un apprentissage, pour le moins aussi difficile encore au xv^e siècle que de nos jours.

Quentin Metsys fut reçu franc-maître de la corporation de Saint-Luc d'Anvers en 1491; s'il est venu au monde en 1466, il avait donc vingt-cinq ans lorsque son apprentissage prit fin. C'était l'âge normal et il n'a pu exercer son métier de forgeron que jusqu'à sa vingtième année. Le puits d'Anvers, que la tradition lui attribue, est, certes, une œuvre remarquable, et un tel ouvrier était artiste sans prendre le pinceau; mais s'agit-il de Quentin ou d'un autre Metsys? Cette question reste indécise.

La plus ancienne œuvre que l'on connaisse de Quentin Metsys est le grand retable du musée de Bruxelles, la *Légende de sainte Anne* (n° 38 du catalogue). Il porte la date de 1509 et fut commandé par la confrérie de Sainte-Anne établie en l'église Saint-Pierre de Louvain [2].

Dès l'année précédente, la corporation des menuisiers d'Anvers avait fait, au prix de trois cents florins, la commande du grand retable de l'*Ensevelissement du Christ*, dont l'achèvement n'eut lieu qu'en 1511, soit une vingtaine d'années après l'admission de son auteur à la maîtrise. On ne saurait admettre que cette longue période se soit écoulée sans donner naissance à d'autres peintures.

Un très curieux morceau parut aux Expositions rétrospectives de Bruxelles en 1880, et de Louvain en 1881; on l'attribuait à Quentin Metsys. Nous parlons de l'enseigne de la boutique de Josse Metsys de Louvain, ferronnier et horloger de la ville, et le père du peintre, d'après la thèse louvaniste. On y voyait, dans un cercle de 1 m. 40 de diamètre, un nombre considérable de petits épisodes se rapportant aux saisons, aux mois, aux jours, etc. Dans un des tableaux, un intérieur, étaient au travail un horloger et un peintre. On en concluait que Quentin Metsys s'était représenté là en compagnie de son frère ou de son père, serruriers et horlogers [3]. Dans tous les cas, l'œuvre était extrêmement intéressante.

A l'Exposition de l'Art ancien au pays de Liège, organisée en 1881, parurent aussi deux têtes de femmes, peintes sur toile et à la détrempe (n°s 12 et 13 du catalogue de la 1^{re} section).

Ces œuvres capitales reproduisaient, de grandeur d'exécution, deux des saintes

1. E. van Even, *loc. cit.*, page 323.
2. Depuis 1879 il appartient au Gouvernement belge.
3. *Journal des Beaux-Arts* (article de M. Adolphe Everaerts), 1880, page 43. — *Catalogue de l'Exposition de tableaux, sculptures, meubles, tapisseries, etc., ouverte à l'hôtel de ville de Louvain, septembre-octobre 1881*, n° 8.

femmes de l'*Ensevelissement du Christ*, et pouvaient être envisagées comme des études antérieures à l'exécution de la grande page des menuisiers d'Anvers.

Un portrait d'homme signé *Quentin Metsiis pingebat*, et daté de 1513, exposé à Bruxelles en 1882 à l'Exposition organisée par la Société néerlandaise de Bienfaisance, se rangerait immédiatement après le tableau d'Anvers, dans la série des œuvres d'une date précise [1].

Malheureusement ce profil est celui, bien connu, de *Cosme de Médicis*, de la Galerie de Florence.

Les *Changeurs* du Louvre, une des pages les plus spirituelles du maître, portent la date de 1514. Il en existe une reproduction au château du prince de Hohenzollern, à Sigmarigen [2], et une autre, datée de 1519, chez M. Alphonse della Faille, à Anvers [3]; une copie au musée d'Anvers et nombre de répétitions plus ou moins modifiées, peintes par Marinus Claeszoon le Zélandais ou d'autres artistes.

Au musée de Darmstadt, nous avons relevé jadis, sur le portrait d'un homme accompagné d'un enfant, l'inscription *Opus Quintini Massiis M. D. XIX œtatis*. Cette peinture, qui portait dans le précédent catalogue le n° 680, a disparu de l'édition du professeur Hofmann et pouvait, sans inconvénient, être retranchée de l'œuvre du maître avec beaucoup d'autres tableaux qu'on lui attribue dans les musées et les églises.

La date de 1520 se rencontre sur un *Portrait de femme* aux Offices, mais des doutes existent sur l'authenticité de l'œuvre. C'est, dit-on, la femme de Quentin Metsys, et le portrait d'homme qui recouvre ce panneau serait le peintre lui-même. De fait, l'exécution flasque de ces portraits rend l'attribution difficilement acceptable.

Le beau portrait dit de *Kipperdolling*, au musée de Francfort, est daté de 1534; il est donc postérieur à la mort de Metsys. Mais l'inscription n'est point authentique et l'œuvre est excellente.

De 1495 à 1510, trois jeunes gens, Guillaume Meulebroeck, Édouard Portugalois et Henri Boeckmaekere, sont inscrits comme élèves de Q. Metsys à la gilde de Saint-Luc d'Anvers. Les tableaux de ces artistes n'ont pu être identifiés jusqu'ici.

Il résulte de la correspondance d'Érasme, qu'en 1517 l'illustre savant se fit peindre avec son ami Pierre Ægidius, le secrétaire de la ville d'Anvers, et que ces portraits furent offerts à Thomas Morus [4].

Quentin Metsys était l'auteur de ces portraits, qui transportèrent d'admiration le chancelier d'Angleterre. L'original du portrait d'Érasme ne s'est pas retrouvé. Il en existe une reproduction ancienne à Hampton Court et une autre au musée d'Amsterdam, attribuée à Holbein (n° 520) [5].

1. N° 142 du catalogue.
2. O. Eisenmann dans *Kunst und Künstler* de Dohme, tome I^{er}, page 37.
3. Max Rooses, *Geschiedenis der Antwerpsche Schilderschool*, page 89.
4. Woltmann, *Holbein und seine Zeit* (2^e édition), tome II, page 9; E. van Even, *École de Louvain*, page 349, et *Vlaamsche School*, 1874; H. Hymans, *Q. Metsys et son portrait d'Érasme* (Bulletin des commissions royales d'art et d'archéologie, tome XVI, page 616).
5. Une reproduction du portrait de Hampton Court est insérée dans notre notice.

Quant au portrait d'Ægidius, il est à Longford Castle et appartient à lord Radnor; le musée d'Anvers en possède une copie, donnée jusqu'à ce jour pour un portrait d'*Érasme*, par Holbein (n° 198).

On sait aussi, par une lettre d'Érasme, que Metsys fit son médaillon ou sa médaille [1].

Albert Dürer, pendant son séjour à Anvers, rendit visite à Quentin Metsys, et le journal de voyage du maître fait constater que cette démarche eut lieu au lendemain de l'arrivée de l'illustre Nurembergeois. Du reste, Metsys comptait parmi les plus célèbres peintres de son temps.

Des documents authentiques ont permis d'établir que c'est entre le 13 juillet et le 16 septembre 1530 que mourut Quentin Metsys. Sa pierre tombale, qui est placée au musée d'Anvers, donne l'année 1529 (v. st.); il est vrai que cette pierre fut retaillée au xviie siècle.

En dehors des œuvres déjà mentionnées et dont l'authenticité ne fait point doute, il en est que l'on s'accorde à assigner au peintre anversois. Au musée d'Anvers, le *Christ bénissant* (n° 241) [2], la *Vierge en prière* (n° 242), l'*Ecce Homo* (n° 250), tous de grandeur naturelle. Au musée de Berlin, la *Vierge sur le trône embrassant l'Enfant Jésus* (n° 561), de grandeur naturelle, œuvre de la plus rare excellence. Le musée d'Amsterdam possède en petit un sujet pareil, mais de composition différente (n° 476) [3]. Le musée de Berlin possède encore un *Saint Jérôme* (n° 574 b), excellente figure, très souvent reproduite avec de légères modifications, et dont Waagen croyait le prototype dans la Galerie d'Arrache à Turin. Ces répétitions existent au Belvédère, à Douai, à Hanovre, Carlsruhe, Nurembert, Wurzbourg, Schwerin, Schleissheim, Munich, Rotterdam, Ypres, Saint-Pétersbourg, Parme, Venise (musée Correr), etc. A Madrid, le musée del Prado possède encore un exemplaire que Rubens y apporta de Mantoue en 1603 [4].

M. Woermann attire l'attention sur une *Madeleine* du palais Mansi, à Lucques [5], avec répétition chez M. de Rothschild, à Paris, et réduction au musée d'Anvers (n° 243). Le même auteur accepte pour authentique le tableau de Saint-Pétersbourg : *Auguste et la Sibylle*, déjà mentionné par Waagen, et qui provient de l'église Saint-Donatien (démolie), de Bruges.

On sait que cet auteur doutait de l'originalité des *Avares* du palais de Windsor; M. Woermann partage ces doutes et attribue la peinture au fils de Quentin, avec

1. Alexandre Pinchart, *Histoire de la gravure des médailles en Belgique*, page 5. Bruxelles, 1870. La médaille d'Érasme est datée de 1495.
2. Copie au musée Correr, à Venise (attribuée à Coxcie); palais Manzi, à Lucques et ailleurs.
3. Dans l'inventaire de Diego Duarte, marchand de tableaux à Amsterdam, en 1682, nous trouvons ces deux tableaux cotés, le premier comme vendu 600 florins à la duchesse de Nassau; le second, plus petit, est estimé 300 florins. (Inventaire ms. à la Bibliothèque royale de Bruxelles; reproduit par M. Muller dans l'*Oude tyd*, revue hollandaise, tome II, page 397.)
4. Voy. *Gazette des Beaux-Arts*, tome XX, page 441, article de M. Armand Baschet. On trouve la reproduction d'un de ces *Saint Jérôme* dans le *Kunstblatt* de 1822, page 150.

Il est à remarquer, toutefois, que les répétitions dont il s'agit ne sont pas à ce point identiques que l'on puisse les rapporter toutes à un original déterminé. M. Bode affirme que le tableau de Berlin n'est nulle part exactement répété. (Voy. Schlie, *Catalogue du musée de Schwerin*, page 724.)

5. *Geschichte der Malerei*, tome II, page 509.

nombre de versions du même sujet, ce qui d'ailleurs est conforme au texte de van Mander. A notre sens, la copie du musée de Leipzig datée de 1551, avec les mots *Hier ontfangt men den excys* (ici l'on perçoit l'accise), et celle du Palais royal de Naples, égalent au moins la peinture de Windsor. Une autre édition se trouve au palais Doria à Rome; encore une autre à l'hôtel de ville de Louvain.

Voici maintenant quelques peintures que, selon nous, il faut ranger parmi les œuvres de Quentin Metsys :

Palais Doria à Rome : *Groupe de deux personnages*, figures à mi-corps. Un philosophe semble attirer l'attention de son interlocuteur sur la fragilité des choses humaines, figurées par des bulles d'air. C'est une œuvre capitale et du plus bel effet.

Metsys était un portraitiste exceptionnel, et il est permis de croire que beaucoup de portraits attribués à Holbein procèdent de sa main. On a vu qu'il en était ainsi des images d'Érasme et d'Ægidius. Nous pensons devoir également lui restituer le *Portrait d'un cardinal* au musée de Naples (VII, 51), attribué à Holbein, sans offrir aucune analogie avec le maître, et le prétendu portrait de Maximilien d'Autriche au musée d'Amsterdam (n° 519).

Les portraits de *Carondelet* à Munich (n° 741), attribués à Holbein, du *Jeune homme coiffé d'un chapeau* au musée de Berlin (n° 615)[1], le *Portrait d'orfèvre* au Belvédère, à Vienne (2º étage, salle II, n° 37)[2], et un portrait d'homme au musée de l'Académie des Beaux-Arts, à Bruxelles.

Le portrait de Quentin Metsys, qui figure dans le recueil de Lampsonius, reproduit une peinture du maître, offerte par lui à la gilde de Saint-Luc d'Anvers. Elle était encore à l'Académie des Beaux-Arts d'Anvers, lors de l'entrée des Français, et fut emportée en 1794 par les commissaires de la République pour le musée du Louvre. Seulement, il résulte des inventaires dressés par les délégués belges et certifiés par M. Lavallée en l'absence de Denon, que la peinture n'arriva jamais à Paris[3]. Nous ne sachions pas qu'elle ait été retrouvée depuis.

Le *Saint Luc peignant la Vierge*, autre œuvre dont le peintre avait fait hommage à la corporation des artistes, est également perdu. Il en existe une estampe par Wiericx[4]. M. vanden Branden a trouvé la mention de cette peinture dans l'inventaire d'une collection anversoise en 1653.

Il importe de mentionner un portrait de la Galerie de Mayence, donné pour celui de Quentin Metsys[5]. Le personnage se détache sur un fond rouge et tient une tenaille répétée dans ses armoiries, qui sont de gueules à un pal d'argent chargé de trois

1. La dernière édition du Catalogue, parue pendant l'impression de notre ouvrage, a, effectivement, restitué cette œuvre à Quentin Metsys.
2. Ce portrait appartenait à Rubens et figurait, sous le nom de Metsys, à l'inventaire de sa galerie de tableaux, n° 186. Il est déjà reproduit dans le fond du tableau de Franck au Belvédère (2º étage, salle III, n° 33). Dans l'inventaire de Duarte, marchand de tableaux d'Anvers, fixé à Amsterdam, en 1682, cette peinture est cotée 800 florins.
3. *Journal des Beaux-Arts*, 1862, page 72, n° 74.
4. Alvin, *Catalogue des Wierix*, n° 484.
5. *Führer in das Museum der Stadt Mainz*, tome VIII, page 239.

tenailles. C'est une œuvre curieuse, mais qui n'offre pas assez d'analogie avec la facture du maître pour que l'on puisse accepter une détermination exclusivement fondée sur la présence des tenailles.

Le tableau de *Tarquin et Lucrèce*, au musée de Lille (n° 812), fort intéressant aussi, doit se rattacher à van Hemessen. La *Sainte Famille*, de l'église San Donato, à Gênes, n'a pas plus de titres à être admise dans l'œuvre de Quentin Metsys, malgré l'avis de certains critiques.

La cathédrale d'Aix, en Provence, conserve un ensemble de quinze magnifiques tapisseries de haute lisse représentant des épisodes de la vie de la *Vierge et du Christ*. M. Achille Jubinal leur a donné une place dans son important ouvrage : *les Anciennes Tapisseries historiées* (Paris, 1838), et mentionne un article de M. Fauris de Saint-Vincens qui, déjà, en 1812, émettait l'idée que le dessin de ces créations procédait de Quentin Metsys.

M. Alfred Michiels *(l'Art dans l'Est et le Midi de la France[1])* appuie cette manière de voir. La date de 1511, inscrite sur l'une des tentures, range l'ensemble immédiatement après le grand triptyque du musée d'Anvers, dans la chronologie des œuvres du maître connues jusqu'à ce jour.

Une tapisserie représentant la *Femme adultère* (collection de M. Chabrières, à Paris) se rattache certainement aussi à Quentin Metsys [2].

Deux fils, issus d'un second mariage de Quentin Metsys, Jean et Corneille, embrassèrent la carrière des arts. Les recherches de M. vanden Branden[3] établissent que Jean vint au monde en 1509, à Anvers. Élève de son père, selon toute vraisemblance, il fut reçu franc-maître de la gilde de Saint-Luc en 1531. On lui attribue, un peu facilement peut-être, les répétitions nombreuses des scènes de *Changeurs* et d'*Avares* qui se rencontrent fréquemment dans les Galeries. Il fut à tous égards un fils du xvie siècle, abandonnant de bonne heure le style de son père pour suivre les tendances italiennes. C'était, du reste, un peintre de grand mérite, comme le prouvent ses tableaux des musées d'Anvers, de Bruxelles et de Carlsruhe.

Adhérent aux idées de la Réforme, Jean Metsys fut banni d'Anvers en 1544 pour n'y rentrer qu'en 1558. Le musée d'Anvers possède de sa main une œuvre datée de 1564 : le *Jeune Tobie rendant la vue à son père*, et le musée de Bruxelles, *Loth et ses filles*, daté de 1565. Cette même date figure sur un *Saint Jérôme* de la Galerie de Schleissheim et sur un *Élie et la veuve de Sarepta*, au musée de Carlsruhe. Il mourut dans une position voisine de la misère, le 8 août 1575. Son fils, Quentin Metsys le jeune, fut également peintre et reçu comme tel, en 1574, à la gilde de Saint-Luc d'Anvers. Il mourut à Francfort, selon M. vanden Branden [4].

1. Pages 7 et suiv. — Wauters, *les Tapisseries bruxelloises*, page 435.
2. E. Müntz, *la Tapisserie*, 2e édition, page 195.
3. *Loc. cit.*, pages 138-145.
4. Nous faisons observer que Hüsgen (*Nachrichten von francfurter Künstleren und Kunstsachen*, Francfort, 1780), et Ph. Fr. Gwinner (*Kunst und Künstler in Frankfurt am Main*, 1862) passent entièrement sous silence Quentin le jeune.

Corneille Metsys vint au monde vers 1511 et obtint la maîtrise en même temps que son frère Jean, c'est-à-dire en 1531. Mieux connu comme graveur que comme peintre, il n'apparaît, en cette dernière qualité, que dans deux œuvres : un *Paysage* avec de nombreuses figures, au musée de Berlin[1], et une scène de genre appartenant à M. le chevalier Camberlyn d'Amougies, à Bruxelles[2]. Cette dernière œuvre reproduit une composition gravée du maître : la *Femme jalouse*[3]. Elle est datée de 1549. Le tableau de Berlin porte la date de 1543.

Le catalogue de Berlin assure que Corneille vivait encore à Anvers en 1580. Nous avons à faire observer que ses estampes ne portent aucune date postérieure à 1550 et que si, en réalité, les *Évangélistes* portent, au second état, la date de 1584, cette date y a été évidemment ajoutée à l'époque de la retouche. Bartsch décrit comme deux maîtres distincts Corneille *Met* et Corneille *Metsys*, et croit ce dernier le neveu de Quentin. M. vanden Branden nous a appris qu'il était le fils du forgeron d'Anvers.

Les estampes de Corneille sont de nature à nous renseigner quelque peu sur ses pérégrinations. Il séjourna probablement en Italie, car on trouve de son burin les reproductions de la *Pêche miraculeuse* et de la *Peste* de Raphael. D'autre part, il fit les portraits d'Ernest de Mansfeld et de Dorothée de Solms, son épouse, et, sous la date de 1544 et de 1548, il existe de lui un portrait de Henri VIII d'Angleterre. Ces circonstances tendent à confirmer la supposition de M. vanden Branden que, de même que son frère Jean, Corneille passa une notable partie de son existence loin du pays natal.

1. N° 675 du catalogue de 1883.
2. F. J. vanden Branden, page 146.
3. Bartsch, n° 52 (tome IX, pages 90 et 97).

XVI

JÉRÔME BOS[1]

Nombreux et bien divers sont les penchants, les procédés et les œuvres des peintres. Certes, ceux-là ont le mieux réussi qui ont suivi la voie normale que leur traçait leur tempérament. Comment décrire, par exemple, les étranges conceptions nées de la fantaisie de Jérôme Bos et qu'il a traduites par son pinceau; spectres et monstres infernaux, souvent beaucoup moins agréables que terrifiants à comtempler?

Jérôme naquit à Bois-le-Duc, mais je n'ai pu apprendre ni la date de sa naissance, ni celle de sa mort; je sais toutefois qu'il figure parmi les primitifs[2]. Dans sa manière de draper il diffère pourtant assez sensiblement de l'ancien système qui consistait à multiplier les cassures et les plis; son procédé était large et ferme et il peignait souvent du coup, ce qui n'a pas empêché ses œuvres de rester très belles.

Comme nombre d'anciens peintres, il avait coutume de tracer complètement ses compositions sur le blanc du panneau et de revenir ensuite par une teinte légère et transparente pour ses carnations, attribuant, pour l'effet, une part considérable au dessous.

Il y a quelques-unes de ses œuvres à Amsterdam. J'ai vu de lui quelque part une *Fuite en Égypte,* où Joseph demande le chemin à un paysan, Marie étant montée sur l'âne; dans le fond il y a un rocher de forme fantastique, disposé comme une hôtellerie, et de

[1]. Écrit souvent aussi Bosch; ce n'est là qu'un nom d'origine. Jérôme était natif de Bois-le-Duc; de son vrai nom il s'appelait van Aken, d'Aix (la Chapelle), d'où sa famille était probablement venue à Bois-le-Duc, car M. Pinchart a trouvé cette mention : *Hieronymus Aquens*(is).

[2]. Jérôme van Aken doit être né vers 1460 et il est mort en 1516, d'après l'indication précise de la confrérie de la Sainte-Croix conservée aux archives de Bois-le-Duc. (Alex. Pinchart, *Notes sur Jérôme van Aeken, dit Bosch, et sur Alard du Hameel; Bulletins de l'Académie royale de Belgique,* 1858, tome IV, page 497, et *Archives des sciences, lettres et beaux-arts,* tome Ier, pages 267-275.)

curieux épisodes, tels, par exemple, qu'un grand ours que l'on fait danser pour de l'argent. C'est très divertissant à voir [1].

Il y a encore de lui sur le Wahal un *Enfer* où les patriarches sont délivrés par le Christ et où Judas, qui tente de s'évader, est pris par le cou à l'aide d'un nœud coulant et pendu. On voit là les monstres les plus curieux et il faut vraiment admirer l'habileté du peintre à rendre les flammes et la fumée [2].

A Amsterdam on voit un *Portement de la croix,* dans lequel il a' fait preuve de plus de sérieux que d'habitude [3].

Chez un amateur de Harlem, Jean Dietring, j'ai vu plusieurs de ses œuvres : des volets avec des saints, et, entre autres, un *Saint moine qui se dispute avec les hérétiques* et fait jeter au feu tous leurs livres avec le sien ; les flammes devant épargner le livre de celui qui est dans la vérité, le livre du saint est lancé loin du bûcher.

Tout cela est fort bien rendu, tant les flammes que le bois fumant et entouré de cendres. Le saint et son compagnon sont très graves et dignes tandis que les autres figures sont des plus grotesques.

Ailleurs il y a un *Miracle où un roi et d'autres personnages sont renversés et frappés de terreur*[4], et où les visages, les cheveux et les barbes produisent, avec peu de travail, un excellent effet.

On voit encore des œuvres de lui dans les églises de Bois-le-Duc [5] et ailleurs, notamment à l'Escurial, en Espagne, où ses œuvres sont tenues en haute estime [6].

1. Ce tableau n'est signalé dans aucune Galerie.
2. Deux œuvres répondent à ce sujet, l'une à Hampton Court (n° 753), l'autre au musée de Prague.
3. C'est probablement la composition qui fut, plus tard, retouchée par Lambert Lombard et dont il existe une grande estampe gravée par un anonyme et publiée chez Cock. Ce tableau paraît avoir été à Bonn en 1584, d'après un document trouvé par M. Godef. Kinkel dans les archives de l'Université. On suppose qu'il disparut de la ville en 1590, après l'incendie de la cathédrale où se trouvait l'œuvre en question.
4. Peut-être le *Triomphe de la Mort,* du musée de Madrid.
5. Ces tableaux n'existent plus. On voyait encore, selon Gramaye, en 1611, à l'église Saint-Jean, à Bois-le-Duc, la *Création du Monde*, *Salomon et Abigaïl*, l'*Adoration des Mages*, la *Prise de Béthulie* avec Judith et Holopherne, *Esther devant Assuérus*. Lors de la prise de Bois-le-Duc en 1629, Frédéric-Henri autorisa le clergé catholique à emporter ces peintures. (Voyez T. van Westrheene dans le *Künstler-Lexikon* de Meyer, tome Ier, page 90.)
6. Le musée de Madrid possède de Jérôme van Aken huit peintures (n°⁵ 1075 à 1082) qui ne sont pas toutes considérées comme authentiques.

Lampsonius, dans ses vers, s'adresse à lui en ces termes :

> Pourquoi, Jérôme Bos, ce visage terrifié
> Et cette pâleur? Il semble qu'en foule serrée
> Tu voies, autour de toi, voler les monstres de l'enfer.
> Tu as eu accès, je crois, aux sombres profondeurs
> De Pluton, et les demeures infernales, sans doute,
> Se sont ouvertes devant toi, pour que tu aies pu si bien,
> De ta main habile, nous retracer
> Ce que recèlent les antres infernaux.

LOUIS VAN DEN BOS. — Il y a eu aussi certain Louis Jansz van den Bos, né également à Bois-le-Duc, et qui peignait très bien les fruits et les fleurs qu'il représentait souvent plongées dans un verre d'eau, à quoi il consacrait beaucoup de temps et de soin, le tout paraissant naturel au point qu'il montrait sur les fleurs et les herbes les gouttelettes de rosée, les insectes, les papillons, les mouches, etc., comme on le constate par les œuvres qui se trouvent chez les amateurs.

Il peignait aussi très bien la figure, si j'en juge par un fort beau *Saint Jérôme* qui se trouve avec quatre grands ronds représentant des incendies, des vases, des fleurs et d'autres jolies choses chez Melchior Wijntgis, le grand amateur de Middelbourg.

Jacques Razet possède également de lui un verre avec des fleurs très joliment traitées.

Ne sachant rien de plus à son sujet, je le range ici à la suite de son compatriote ou concitoyen, pour que son nom soit tenu en estime parmi les peintres[1].

COMMENTAIRE

Jérôme Bosch est un des peintres les plus personnels de l'école des Pays-Bas, et l'extraordinaire fantaisie dont il fait preuve dans ses œuvres le rattache à ces graveurs primitifs : le Maître de 1466 et Martin Schongauer, qui, eux-mêmes, font songer aux sculpteurs des cathédrales gothiques. Nous devons ajouter, toutefois, que les gravures

1. D'après le *Dictionnaire des Peintres* de M. Siret, L. J. vanden Bosch mourut en 1507. A notre connaissance, il n'existe aucune de ses œuvres. M. Bredius a publié l'inventaire des tableaux, etc., de la succession de Jean Chrysostôme de Backer d'Eindhoven, dont la vente eut lieu à La Haye au mois d'avril 1662. Une œuvre de Louis Jansz vanden Bosch : *Un Verre avec des fleurs, peint à la détrempe*, se vendit 50 florins, somme élevée pour le temps. (Voyez *Archief* d'Obreen, tome V, page 296.)

attribuées à Jérôme Bosch sont toutes, selon M. Pinchart, l'œuvre d'Alart du Hameel, graveur et architecte, qui travailla à Bois-le-Duc, à Louvain et à Anvers.

Immerzeel fut le premier à attirer l'attention sur le nom véritable de Jérôme, inscrit aux registres de Bois-le-Duc ; seulement, il lut Agnen pour Aquen et la faute pénétra dans plusieurs manuels, entre autres dans le *Peintre-Graveur* de Passavant. M. Alexandre Pinchart, dans une notice communiquée à l'Académie de Belgique, et, plus tard, dans ses *Archives des Sciences, des Lettres et des Beaux-Arts*, tome I^{er}, page 268, a donné le vrai nom du maître : van Aken, en même temps que plusieurs particularités sur son existence d'artiste. Tout porte à croire que Jérôme Bosch naquit vraiment à Bois-le-Duc, car il n'y sollicita jamais la bourgeoisie. Bien que ses œuvres soient assez nombreuses en Espagne, les dates de son séjour dans les Pays-Bas ne donnent pas à croire qu'il ait personnellement visité la Péninsule.

Dès l'année 1493, van Aken livrait les dessins de vitraux de la chapelle de la confrérie de la Croix dans l'église Saint-Jean, à Bois-le-Duc, et il résulte, d'autre part, de l'extrait d'un registre de la Chambre des Comptes à Lille, qu'il peignit en 1504, pour Philippe le Beau, un *Jugement dernier*, « assavoir Paradis et Enfer », de 9 pieds de haut sur 11 pieds de large. Il existe du peintre un certain nombre de sujets de l'espèce, mais dont les dimensions ne concordent pas avec celles de l'œuvre citée [1]. Marguerite d'Autriche possédait de lui une *Tentation de saint Antoine*, autre sujet affectionné par Jérôme Bosch. L'Anonyme de Morelli mentionne, en 1521, trois tableaux appartenant au cardinal Grimani, à Venise, et représentant un *Enfer*, « les *Songes* » et un *Jonas englouti par la baleine*. D'autres tableaux paraissent avoir existé dans la salle du Conseil des Dix. Il n'y a plus une seule de ces œuvres à Venise.

Philippe II, lors de la confiscation des biens de Guillaume d'Orange et de Jean de Casembroot, entra en possession de deux peintures de Jérôme dont l'une, l'*Adoration des Mages*, orne encore la Galerie de Madrid [2].

Le dictionnaire des artistes de Meyer *(Künstler-Lexikon)* assure que Rubens possédait de Jérôme Bosch une *Tentation de saint Antoine*, deux têtes et une *Noce*. Nous ne trouvons pas ces œuvres dans la *Spécification* des tableaux délaissés par le grand peintre anversois, et M. Pinchart parle seulement de tableaux « à la façon » de Jérôme Bosch, ayant appartenu à la veuve de Rubens.

L'archiduc Ernest d'Autriche paya, en 1594-1595, jusqu'à cent six florins un *Crucifiement* de Jérôme Bosch [3]. Ce prince paraît d'ailleurs avoir eu un goût très prononcé pour les créations du peintre. Voici quelles furent les œuvres de Bosch qu'il fit acquérir pendant la très courte durée de sa présence aux Pays-Bas :

« *Un crucifix, et sur la base le limbe des Patriarches* ;

« *Sic erat in diebus Noe* ;

1. Une estampe du *Jugement dernier*, avec des volets, fut publiée par Cock à Anvers.
2. On en trouvera la gravure dans la *Peinture flamande* de A. J. Wauters, page 97. Paris, Quantin. Copie au musée de Saint-Omer.
3. Voyez le travail du docteur Coremans dans les *Bulletins de la Commission royale d'Histoire*, tome XIII, page 141.

« *Chirurgiens et médecins extrayant une pierre de la tête d'un malade*[1]. »

Nous avons dit que sept tableaux, attribués à Jérôme van Aken, ornent encore

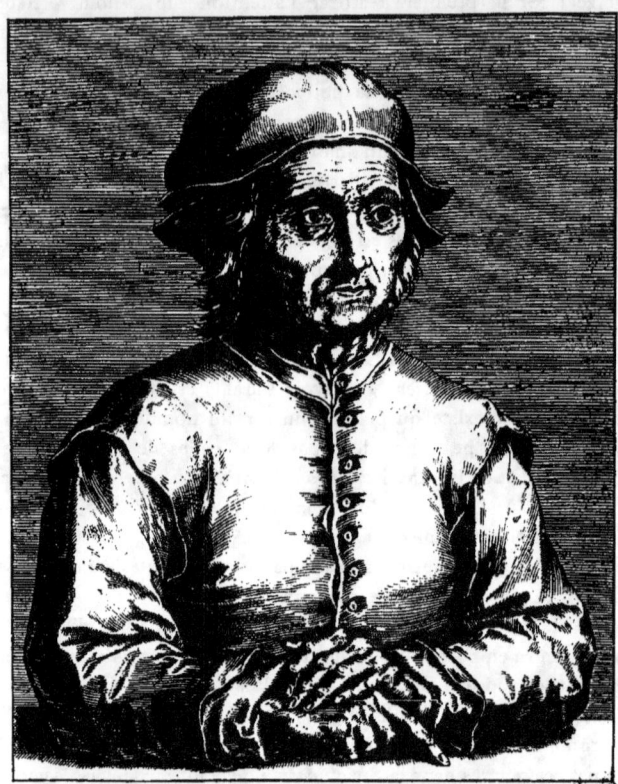

HIERONYMO BOSCHIO, PICTORI

Quid sibi vult, Hieronyme Boschi,
Ille oculus tuus attonitus? quid
Pallor in ore? velut lemures si,
Spectra Erebi volitantia coràm
Aspiceres? Tibi Ditis auari
Crediderim patuisse recessus,
Tartareasque domos: tua quando
Quicquid habet sinus imus Auerni
Tam potuit bene pingere dextra.

JÉRÔME VAN AKEN, DIT BOSCH.
Fac-similé de l'estampe du recueil de Lampsonius.

le musée de Madrid. Philippe II ne possédait pas moins de seize peintures de sa main;

[1]. Un tableau répondant à cette description, mais fort défiguré par des retouches, se trouve au musée de Saint-Omer.

huit périrent dans l'incendie qui éclata au palais du Pardo en 1600. Sauf une seule, *Un Enfant monstrueux*, les autres représentaient la *Tentation de saint Antoine*. Le roi avait fait exposer, dans la cellule où il mourut, un tableau de Jérôme Bosch avec les *Sept péchés capitaux*. Au centre, le Christ dans une gloire et l'inscription : *Cave Cave Dominus videt!*

Il importe cependant de ne pas perdre de vue l'observation de Philippe de Guevara, qui déjà met ses lecteurs en garde contre les imitations d'œuvres de Jérôme par un « élève » qui les signait, dit-il, du nom de Bosch pour les mieux vendre [1]. Les œuvres du maître sont incontestablement fort rares, et M. Woermann n'accepte même comme authentiques que deux des tableaux de Madrid, les n°s 1175 et 1176, c'est-à-dire le triptyque de l'*Adoration des Mages* et la *Tentation de saint Antoine*. Il faut remarquer, pourtant, que les autres tableaux de la même Galerie, deux *Tentations*, la *Chute des anges* et la *Création*, proviennent de l'Escurial, et que la *Vision* (n° 1181), où un ange montre à un jeune homme les supplices de l'Enfer, appartient à Philippe II. Une grande *Tentation de saint Antoine*, au palais Colonna, à Rome, une autre au musée d'Anvers (n° 25), œuvre signée, devraient être tenues pour véritables, si l'on ne savait que des imitateurs signaient fréquemment du nom de Bosch. L'*Adoration des Mages* au musée de Turin (n° 309), le fragment d'un *Jugement dernier* au Musée Germanique de Nuremberg (n° 69), et la *Descente aux Limbes* de la Galerie de Hampton Court (n° 753), donnée à Charles Ier par le comte d'Arundel, ne s'annoncent nullement comme des copies.

Mais les œuvres capitales de Jérôme Bosch sont certainement le grand triptyque du *Jugement dernier*, au musée de l'Académie de Vienne, peut-être le tableau commandé par Philippe le Beau en 1504, dont au musée de Bruxelles, la *Chute des anges rebelles* (n° 185) reproduit la partie supérieure [2]; les *Épreuves de Job*, au musée de Douai, et un *Jugement dernier* attribué à Roger vander Weyden [3]; la *Sainte Famille avec sainte Catherine et sainte Barbe*, au musée de Naples (salle V, n° 39); enfin, un volet de la *Chute des Damnés*, appartenant à Mme la comtesse Duchâtel, à Paris, et que l'on a pu voir à l'Exposition des Alsaciens-Lorrains [4].

William Stirling parle aussi [5] d'un tableau de Jérôme Bosch existant au musée de

1. *Commentarios de la Pintura*, Madrid, 1787, 41-43. Le n° 1182 du musée de Madrid est catalogué comme imitation.

2. Reproduction complète au musée de Berlin, attribuée d'abord à Lancelot Blondeel, et depuis à Jean Bellejambe. Voir au sujet de ce tableau Max Rooses, *Geschiedenis der Antwerpsche Schilderschool*, page 115.

3. Nous nous permettons de renvoyer à notre article *Sur quelques œuvres d'art conservées en Flandre et dans le nord de la France (Bulletins des Commissions royales d'art et d'archéologie, tome XXII, page 208)*, pour l'examen des motifs qui nous portent à cette détermination.

4. Un des volets du triptyque de Vienne, le *Jugement dernier*, représente également les *Supplices de l'Enfer*.

5. *Annals of the Artists of Spain*, tome Ier, page 122; Passavant, *Die christliche Kunst in Spanien*, fait également l'éloge de cette création dont les figures sont de grandeur naturelle. « Trois grands tableaux de vieillards grimaçants, mais bien remarquables comme couleur, comme modelé; ils sont au nombre des meilleures choses de cet artiste si original. » Fernand Petit, *Notes sur l'Espagne artistique*, page 79. Lyon, 1878.

Valence en Espagne et provenant de la chapelle de los Reyes du couvent de San Domingo. Il est signé en lettres gothiques : *Hieronymus Bosch*, et représente, sur un panneau circulaire, le *Christ couronné d'épines et bafoué par les soldats*.

M. A. Bredius cite, comme un spécimen remarquable du maître, une *Tentation de saint Antoine*, au palais de Ajuda, à Lisbonne[1].

Le musée de Valenciennes possède également un petit tableau curieux, malheureusement fort repeint, où l'on voit *Un roi sur le trône jugeant des monstres divers*[2]. Au fond, un ermitage avec un saint précédé d'un ange auquel des monstres rendent hommage.

Le musée de Rouen possède *Un sorcier arrivant au sabbat*.

En dehors des estampes exécutées par Alart du Hamel, œuvres fort rares et qui sont décrites par A. Bartsch[3] et par Passavant[4], il existe plusieurs gravures expressément désignées, dès le XVIe siècle, comme reproduisant des compositions de Jérôme Bosch. Les principales sortent de la boutique de Jérôme Cock et ont pour graveur Pierre à Merica (Mirycenis ou vander Heyden); la *Soif de l'or*, la *Baleine éventrée*, dont les flancs laissent échapper des poissons plus petits qui tous en dévorent d'autres, la *Cuisine hollandaise*, la *Parabole des Aveugles* constituent des sujets extrêmement typiques et prennent la tête de ce groupe d'œuvres dont Renouvier avait rangé les auteurs sous la dénomination générale de « maîtres drôles ».

Quant à la très curieuse et rare estampe de la *Tentation de saint Antoine*, gravée sur bois et portant la date de 1522, elle peut représenter une composition du maître, mais le millésime exclut toute idée d'un travail personnel de Jérôme de Bois-le-Duc.

Il existe au palais de Madrid un certain nombre de tapisseries d'après les cartons de Bosch : le *Jugement dernier*, et plusieurs épisodes de la *Vie de saint Antoine*.

1. *Kunstbode*, Harlem, 1881, page 372.
2. N° 28 du catalogue de M. F. Nicolle, 1882.
3. *Peintre-Graveur*, tome VI, page 354.
4. *Peintre-Graveur*, tome II, page 284.

XVII

CORNEILLE CORNELISZ KUNST

PEINTRE DE LEYDE

Bien que, en général, les facultés artistiques ne se transmettent pas comme un héritage de famille, Corneille Kunst, fils et élève de Corneille Engelbrechtsen, fut un digne continuateur de son illustre père[1].

Il vit le jour à Leyde, en 1493, et devint un des principaux peintres de sa ville natale; mais, comme Leyde n'était pas dans une situation très florissante, par le fait du départ des étrangers qui précédemment l'enrichissaient, Corneille s'en allait parfois passer trois ou quatre ans à Bruges, en Flandre, ville prospère et dont le commerce attirait en foule les gens du dehors. L'art y était tenu en haute estime et bien payé, ce qui fournit à notre peintre l'occasion de gagner beaucoup d'argent et de produire de fort belles choses[2].

A Leyde, il laissa également bon nombre de créations excellentes. On peut voir, chez M. Théodore de Sonneveldt, un très beau *Portement de la croix*, avec les deux larrons menés au supplice, le tout représenté d'une manière dramatique, surtout la douleur de la Vierge à l'aspect du traitement cruel infligé à son divin fils, page digne d'être tenue pour la plus remarquable de ses éminentes productions[3].

1. Corneille Cornelisz, qu'il ne faut pas confondre avec son homonyme Corneille Corneliszen, de Harlem (1562-1638), était le second fils de Corneille Engelbrechtsen. Il a été question de son aîné, Pierre Cornelisz, dans la notice consacrée à Engelbrechtsen le père. Corneille est porté, en 1519, sur les registres matricules de la garde urbaine de Delft. (Taurel, *loc. cit.*, tome Ier, page 190.)

2. Aucune œuvre de Cornelisz n'est mentionnée dans les inventaires brugeois.

3. M. Kramm (*Levens en Werken der Hollandsche en Vlaamsche Kunstschilders*, Amsterdam, 1859, page 921), croit avoir retrouvé ce tableau dans le catalogue du Cabinet D. van Dyl (Amsterdam, 1813), sous le n° 92 : « le *Portement de la Croix* et le *Crucifiement*, avec nombreuses figures ». Nous signalons, pour notre part, l'admirable triptyque envoyé à Bruxelles, en 1882, par M. le comte Florent d'Oultremont, à l'Exposition organisée au profit de la Société néerlandaise de Bienfaisance, n° 281 du catalogue. C'est un ensemble de la *Passion*, mesurant 1 m. 37 cent. sur 97 cent. Au revers du volet de droite, est représenté à genoux un homme blond, vêtu d'une robe noire garnie de fourrures. Derrière lui, sainte Catherine, ayant à ses pieds le roi tenant le sceptre; un second personnage, décoré

Il y a aussi, chez le même amateur, une *Descente de croix,* d'un coloris chaud, comme l'exigeait la tenture.

Dans la demeure de la fille du peintre, Agathe Cornelis, actuellement âgée de soixante et onze ans, on voit le portrait de Kunst et celui de sa seconde femme, représentés assis dans leur jardin, hors de la Porte aux Vaches ; au fond, se déroule une partie de la ville, avec la Porte aux Vaches, le tout peint d'après nature et d'un bon coloris.

Kunst avait exécuté aussi nombre de belles peintures pour un couvent des environs de Leyde, à Leyderdorp ; elles ont été détruites ou cachées à l'époque des troubles.

Il reste de lui beaucoup d'autres œuvres, grandes et petites, à l'huile et à la détrempe, chez des habitants de Leyde, notamment chez Jacques Vermy, un des notables.

Corneille Cornelisz Kunst est mort en l'an 1544, âgé de cinquante et un ans [1].

de la Toison d'Or et tenant sur le poing un faucon. Le reste du volet se compose de personnages montant au Calvaire. Au cou d'un des larrons est suspendue une caisse avec les clous. Le volet de gauche représente le *Christ succombant sous la Croix et Sainte Véronique.* Il y a en tout dix personnages, dont deux cavaliers. Au fond, la Vierge s'évanouit, soutenue par saint Jean et deux saintes femmes. Aux bras de la Croix, sont appendues des armoiries *d'or au lion de gueules chargé d'un lambel de sable avec un petit écu d'argent portant une roue dentée* (Hogendorp?). Près du lion, dans l'écu, les lettres ꝗ. Ħ. Sur le volet de gauche, la hallebarde tenue par un soldat porte le monogramme Ɛ.

On remarquera que ce monogramme n'est pas sans analogie avec celui du maître Claude Corneille. (Bartsch, tome IX, page 44; Passavant, tome VI, page 263; Robert-Dumesnil, tome VI, page 7.) Il avait été donné par Christ à Corneille Cornelisz.

Les estampes de ce maître, fort remarquables d'ailleurs, sont datées de 1546 à 1547. M. Natalis Rondot a rencontré, dans une pièce comptable, la mention d'un Corneille, fils de Corneille, travaillant en France, et qui était d'origine néerlandaise.

« On l'appelle souvent Claude Corneille, dit M. Rondot ; nous n'avons trouvé le nom de Claude sur aucune pièce originale, et nous ne croyons pas que notre peintre ait porté ce prénom. » (*Les Artistes et les Maîtres de métier étrangers ayant travaillé à Lyon : Gazette des Beaux-Arts,* tome XXVIII, page 162, note 2, 1883.)

1. Ce renseignement ne concorde pas avec l'indication fournie par M. C. E. Taurel, qui assure que Corneille Cornelisz mourut en 1533, âgé de soixante-cinq ans. Il s'était marié vers l'âge de vingt-trois ans. Après la mort du peintre, sa femme, qui se nommait Feye, alla s'établir à Delft. (Taurel, page 190.) Van Mander est trop affirmatif en ce qui concerne la date de la mort de Corneille Cornelisz (*Kunst* est un surnom et veut dire *art*), pour qu'il faille douter de sa précision. Le Corneille, fixé à Lyon, y résida de 1544 à 1574, d'après M. Rondot, et fut successivement peintre des rois Henri II, François II et Charles IX. Henri II lui donna des lettres de naturalisation où il le qualifie de « Corneille de La Haye, natif de La Haye en Hollande ». (Voyez Rondot, *ut supra.*)

XVIII

LUCAS CORNELISZ DE KOCK

PEINTRE DE LEYDE

Si Corneille Kunst semblait appelé à devenir, comme peintre, l'héritier direct de Corneille Engelbrechtsen, Lucas, son frère, ne devait pas tarder à suivre de si nobles traces.

Élève, également, de son père, il vint au monde à Leyde, en 1495. Lucas était à la fois peintre et cuisinier[1], car, à ce qu'il semble, la peinture ne lui procurait, dans sa ville natale, qu'une existence précaire. C'était pourtant un bon maître, autant à l'huile qu'à la détrempe, si j'en juge par plusieurs de ses œuvres qui existent encore à Leyde, notamment chez Jean Adriaensz Knotter, collectionneur et lui-même peintre amateur. Ce sont des toiles, peintes à la détrempe, d'une exécution soignée, et traitées avec une remarquable entente des expressions, selon l'exigence des sujets. Une des principales représente la *Femme adultère*. Jacques Vermy possède également un certain nombre de toiles de sa main.

Lucas était fort gêné à Leyde, où la peinture lui rapportait à peine de quoi vivre, ce qui fait que, sachant qu'en Angleterre, sous le règne de Henri VIII, les arts étaient tenus en honneur, il s'embarqua pour ce pays, emmenant sa femme et ses enfants, au nombre de sept ou huit; on n'entendit plus jamais parler de lui[2]. Il y a, à Leyde, chez un

[1]. De là le surnom de Kock ou Kok, le *cuisinier*, le *coq*.

[2]. L'excellent catalogue de Hampton Court, par M. Ernest Law, le fait mourir en 1552 et lui attribue un certain nombre d'œuvres, portraits de personnages de la cour de Henri VIII (n°ˢ 562, 564, 565, 567), et un portrait de Marguerite d'Autriche (n° 623). L'attribution, du reste, est purement conjecturale. Voici comment s'exprime, à ce sujet, M. Law (*A historical Catalogue of the pictures in the royal collection at Hampton Court*, London, George Bell and Sons, 1881, page 187) : « L'attribution à Lucas Cornelisz de ces petites têtes, copiées sans doute pour Henri VIII d'après des originaux de grandeur naturelle, est récente. Le peintre hollandais dont il s'agit vint en Angleterre sous Henri VIII, et l'on sait qu'il y peignit une série de copies réduites des portraits des connétables du château de Queenborough, lesquelles se trouvaient, et se trouvent probablement encore, à Penshurst. On peut

négociant, M. Hans de Hartoogh, un tableau venu d'Angleterre, il y a peu d'années, et dont la manière offre beaucoup d'analogie avec celle du peintre.

A l'époque où le comte de Leicester fut appelé à prendre le gouvernement de nos provinces, plusieurs personnages de sa suite se montraient fort désireux d'acquérir, où ils le pouvaient, les œuvres de Lucas Cornelisz qu'ils avaient appris à connaître dans leur pays. Là se bornent mes renseignements sur ce maître.

COMMENTAIRE

Il est très évident que si Lucas Cornelisz vint au monde en 1495, il n'a pu, comme l'avance Sandrart, arriver en Angleterre avec une femme et huit enfants après 1509, l'année de l'avènement au trône du roi Henri VIII. L'assertion de Sandrart est purement arbitraire, car il n'a pu être mieux renseigné que van Mander. En supposant que Lucas se soit marié entre les années 1515 et 1520, ses sept enfants — prenons le minimum, — pouvaient tous être au monde en 1527-1530. Attribuons maintenant au peintre un séjour de cinq ans en Angleterre, et nous pourrons accepter comme très vraisemblable sa présence à Ferrare, signalée hypothétiquement par M. Eug. Müntz[1].

D'ailleurs, Holbein était de retour en Angleterre en 1532 et n'allait pas tarder à prendre le pas sur tout autre artiste[2].

Luca Cornelio, *Luca d'Olanda*, paraît au service de la cour de Ferrare comme associé à la fabrication des tapisseries sous Hercule II, entre les années 1535 et 1547, et il composa les cartons des *Cités de la maison d'Este* et ceux des *Grotesques*, ainsi que ceux des *Chevaux* favoris du prince[3].

Nous inclinons d'autant plus à accepter l'hypothèse de notre savant confrère que van Mander nous signale particulièrement, parmi les œuvres de Lucas, de vastes toiles peintes à la détrempe.

De Jongh, l'éditeur de la troisième édition de van Mander, attribue à Lucas Cornelisz un certain nombre d'estampes marquées des lettres L. K., séparées par une petite cruche, et M. Taurel répète cette assertion. Parmi les iconophiles, les estampes dont il

donc lui attribuer aussi les œuvres présentes. » Waagen ne mentionne pas ces peintures parmi celles qu'il eut l'occasion de voir dans les collections anglaises. Walpole *(Anecdotes of Painting in England*, édition Dallaway, tome II, page 113) va jusqu'à transcrire le monogramme de Lucas Cornelisz d'après une des peintures de Penshurst.

1. *Histoire générale de la tapisserie* : École italienne, page 34. Paris, 1878.
2. Alf. Woltmann, *Holbein und seine Zeit*, tome I^{er}, page 363. Leipzig, 1874.
3. Eug. Müntz, *la Tapisserie* (Bibliothèque de l'enseignement des Beaux-Arts), page 227. Paris, Quantin.

s'agit sont acceptées comme procédant de Louis Krug, de Nuremberg, et classées dans l'école allemande. (Bartsch, *Peintre-Graveur*, t. VII, p. 535; Passavant, id., t. III, p. 132.)

Il existe aussi un maître graveur, L ☙, dont les initiales figurent sur quelques estampes. (B., t. VI, p. 361; Pass., t. II, p. 288.) Il faudrait certainement rapporter ces œuvres à Lucas Cornelisz, en l'absence de la date 1492 qui exclut la possibilité de l'attribution.

XIX

JEAN DE CALCAR

EXCELLENT PEINTRE [1]

De tous ceux que la nature a favorisés, celui d'entre les Néerlandais que j'envisage comme ayant été vraiment choisi par elle pour imposer silence à la prétention des Italiens, qu'aucun Flamand ne saurait surpasser ni même égaler leurs maîtres dans la représentation de la figure humaine, est Jean de Calcar, dont je ne puis assez haut proclamer le mérite, et sur qui je regrette de posséder si peu de renseignements.

Il naquit au pays de Clèves, dans la ville de Calcar, mais j'ignore quelles œuvres purent éveiller son goût, et j'ignore de même par qui furent dirigés ses premiers pas dans la carrière. Tout ce que je sais, c'est que, vers 1536 ou 1537, il habitait Venise, qu'il y vivait avec une jeune fille qu'il avait enlevée, et dont les parents tenaient une auberge, qui était un coupe-gorge, comme on le lira dans la vie de Heemskerck.

A Venise, Calcar fut un digne élève du grand Titien, dont il adopta la manière au point qu'on ne parvenait pas à différencier leurs œuvres [2].

1. Il importe de ne pas confondre ce maître Jean-Étienne Stevens (?) de Calcar, avec un prédécesseur dont la critique contemporaine s'est beaucoup occupée. Ce peintre, du nom de Jean Ioest ou Joosten (fils de Josse), est l'auteur d'un magnifique retable qui décore l'église de Saint-Nicolas à Calcar. On ne sait pas au juste s'il était originaire de la localité, mais le docteur vander Willigen a retrouvé sa trace à Harlem, où il mourut en 1519. Voir à son sujet : C. E. Taurel, *l'Art chrétien*, tome II, page 25; J. A. Wolff, *Zeitschrift für bildende Kunst*, 1876, pages 339 et 374; Woermann, *Geschichte der Malerei*, tome II, page 492. C'est donc absolument à tort que M. Taurel, dans sa très intéressante notice, prétend rectifier les erreurs de van Mander par les indications fournies sur Jean Joestz. (La reproduction allemande des planches anatomiques de Vésale s'exprime comme suit : « Durch Andream Wessalium Lateinisch beschriben darnach auf Verlegen und Anrichten des künstreychen Malers *Joannis Stephani* durch Bernardum Vitalum ein Venediger mit Fleys inn den Druck Gebracht ist worden »...)

2. MM. Crowe et Cavalcaselle, dans leur monographie du Titien (*Titian, his life and times*; Londres, 1877), ne disent absolument rien de Jean-Étienne de Calcar.

Goltzius, dont j'accepte le témoignage en toute confiance, étant à Naples, eut l'occasion de voir certains portraits qu'il déclara, d'emblée, devoir être du Titien. Les artistes lui dirent : « Vous êtes dans le vrai, et pourtant ils ne sont pas du Titien, mais de Jean de Calcar, dont la manière est si conforme à celle du maître, que les plus habiles s'y trompent[1]. »

Selon Vasari, qui le connut à Naples, on ne pouvait, d'après son style, le ranger parmi les Flamands[2].

Il avait, à manier le crayon et la plume, un talent particulier, procédait par puissantes hachures, en quoi aussi il était difficile de le distinguer du Titien.

C'est lui qui a dessiné, pour l'anatomiste Vésale, son précieux ouvrage dont les planches, extrêmement bien faites, suffisent à prouver la place éminente qu'il occupe parmi les Néerlandais[3].

Il a dessiné, en outre, la plupart des portraits des peintres, sculp-

1. Nous avons vainement cherché en Italie les portraits du maître ; il n'en est pas un au musée de Naples. Un portrait d'homme, attribué au Titien, dans la collection du palais Balbi à Gênes, pourrait lui être attribué d'après la dernière édition du *Cicerone* de Burckhardt. Signalons aussi deux portraits dits de Morone, n°s 126 et 127 de la Galerie Pitti. L'admirable portrait du cardinal Colonna, attribué à Holbein, de la Galerie Colonna à Rome, est, sans doute, également de lui.

2. Voici comment s'exprime Vasari : « Conobbi ancora in Napoli, e fu mio amicissimo l'anno 1545, Giovanni di Calker, pittore fiammingo molto raro, e tanto pratico nella maniera d'Italia, che le sue opere non erano conosciute per mano di fiammingo ; ma costui morì giovane in Napoli... »

3. Jean de Calcar dessina d'abord pour Vésale six planches détachées, datant de 1538. Les trois premières furent consacrées à la description du système veineux, les trois autres à l'ostéologie. Elles furent publiées à Venise et sont de la plus extrême rareté. On n'en cite que deux exemplaires : l'un à la bibliothèque Marcienne, l'autre dans la bibliothèque de feu Sir William Stirling Maxwell, qui les fit reproduire sous le titre *And. Vesalii, tabulæ anatomicæ sex; London, privately printed,* 1874, fol. max. Il n'existe de ces reproductions que trente épreuves. L'ouvrage dont parle van Mander date de 1543. Il porte le titre *De humani corporis fabrica libri septem,* et parut à Bâle en 1543. Ces dessins, fort nombreux, ont même été attribués au Titien. En tête du volume, Vésale est représenté disséquant un cadavre au milieu d'une nombreuse assistance. On trouve de plus, en avant de l'ouvrage, un très remarquable portrait de Vésale dessiné d'après nature à l'âge de vingt-huit ans. Voir aussi Choulant, *Geschichte und Bibliographie der anatomischen Abbildungen;* Leipzig, 1852. Il existe, enfin, plusieurs portraits peints de Vésale qu'on attribue à Jean de Calcar ; il y en a un notamment dans la Galerie de Padoue ; mais MM. Crowe et Cavalcaselle constatent qu'il n'y a aucune analogie de figure entre ces diverses effigies. D'autre part, nous avons la persuasion que le portrait du Louvre, n° 88 du catalogue de l'école italienne, une œuvre magnifique de Calcar, représente Vésale, ce qui était d'ailleurs aussi l'opinion de Charles Blanc. L'indication de l'âge du modèle : vingt-six ans en 1540, et les initiales A·V·B (*Andreas Vesalius Bruxellensis*), inscrites sur la bague, viennent à l'appui de la supposition. Voir dans *l'Art,* tome V, page 89, une note relative à cet objet et notre article, tome XXXIII, page 61, accompagné de la gravure du portrait. Il faut remarquer que les armoiries à trois belettes, prêtées à Vésale, et qui ne figurent pas sur le tableau du Louvre, sont celles de la ville de Wesel (Vesalia inferior).

teurs et architectes italiens qui figurent dans le livre de Georges Vasari. Ce sont là encore des œuvres excellentes, tracées d'une main ferme et que l'on ne saurait surpasser[1].

Malheureusement pour l'art, comme pour la gloire des Pays-Bas, il est mort en 1546, à Naples, à un âge peu avancé, mais dans la plénitude de son talent.

1. Ceci n'est pas exact. Vasari déclare expressément que ces portraits sont dessinés par lui-même et ses élèves, et qu'ils ont été gravés par Cristofano Coriolano, un graveur bien connu et que Passavant croit avoir été de Nuremberg. Il ne ferait qu'un avec *Lederer* et aurait italianisé son nom. Il importe de citer encore, comme une œuvre de Jean de Calcar très inférieure à celle du Louvre, un portrait d'homme au musée de Berlin, avec l'indication *Ætatis* 23 A° 1535 (n° 190 du catalogue.) De Jongh, éditeur de la 3ᵉ édition de van Mander, dit que M. Conrad Marmi, graveur de la monnaie d'Utrecht, possédait la généalogie de l'Électeur Othon-Henri avec des portraits remarquablement dessinés par J. de Calcar.

XX

PIERRE KOECK

PEINTRE ET ARCHITECTE D'ALOST[1]

La ville d'Alost n'a point à baisser pavillon devant les autres villes qui se glorifient de leur renommée artistique et se vantent d'avoir produit des peintres célèbres, ayant elle-même donné le jour à l'artificieux et savant Pierre Koeck, et l'ayant compté parmi ses citoyens[2].

Il apprit chez Bernard de Bruxelles[3], et, étant remarquablement doué, fit de rapides progrès. Il fut habile dessinateur et bon peintre, autant à l'huile qu'à la détrempe, et se distingua aussi dans le dessin et la peinture des patrons de tapisseries.

Koeck avait visité l'Italie et Rome, la grande école des arts, et s'y était adonné sans relâche à l'étude des statues et des monuments.

Rentré dans les Pays-Bas, et devenu veuf[4], il fut sollicité par des tapissiers bruxellois du nom de Vander Moeyen[5], d'aller à Constantinople, où ils pensaient produire un grand effet par la fabrication de belles et riches tentures pour le Grand Turc. Ils commandèrent donc à Pierre Koeck quelques peintures pour les soumettre au Sultan. Mais celui-ci, conformément à la loi de Mahomet, ne pouvait accepter les

1. Son nom s'écrit également Coecke et Coucke et, dans tous les cas, se prononce de cette dernière manière. On l'appelait aussi Pierre van Aelst (d'Alost).

2. Il vint au monde le 14 août 1502.

3. Bernard van Orley. En 1527 la gilde de Saint-Luc d'Anvers inscrivit P. Coeck au nombre de ses francs-maîtres. Il était marié à cette époque et avait deux fils : Pierre et Michel. (Voyez F. J. vanden Branden, *Geschiedenis der Antwerpsche Schilderschool*, page 150.)

4. Ce fut après 1529.

5. Dermoyen écrit aussi d'Armoyen. Il y eut Chrétien (1528), Guillaume (1529) et Jean (1544). (Wauters, les *Tapisseries bruxelloises. Essai historique sur les tapisseries et les tapissiers de haute et de basse lice*, page 141. Bruxelles, 1878.) Chrétien fut impliqué avec les van Orley dans les poursuites qu'on leur intenta pour avoir assisté à un prêche des réformés. On trouve aussi à Bruxelles un fabricant de tapisseries, fréquemment cité, du nom de Pierre van Aelst. On ne peut le confondre avec Pierre Coeck, mais il devait être, croyons-nous, un parent de celui-ci, autant à cause de la conformité des noms que des rapports du peintre avec les tapissiers.

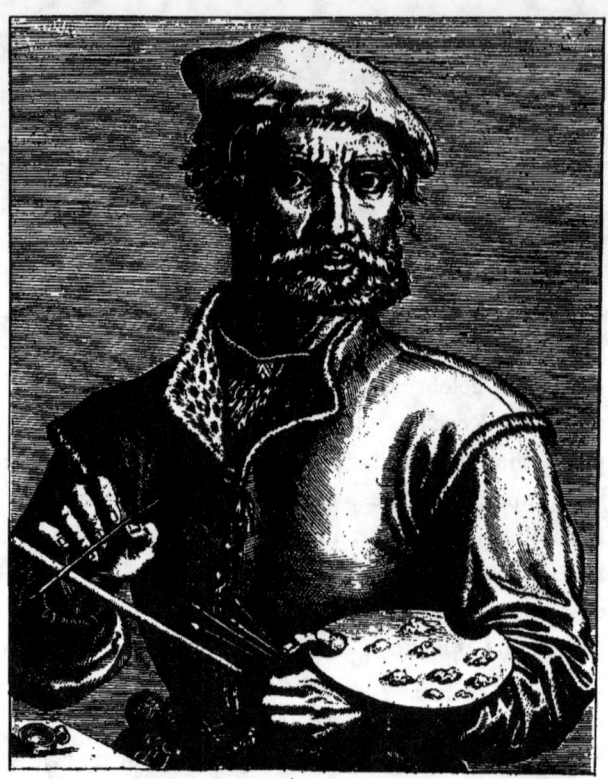

16 PETRO COECKE, ALOSTANO, PICTORI

*Pictor eras, nec eras tantùm, Petre, pictor, Alostum
Qui facis hac Orbi notius arte tuum:
Multa sed accessit multo ars tibi parta labore,
Cuius opus pulchras aedificare domos.*
✝ *Serlius hanc Italos: tu, Serli deinde bilinguis
Interpres, Belgas, Francigenasque doces ;*

PIERRE COECK D'ALOST.
Gravé par Jean Wiericx.

images d'hommes et d'animaux. Le projet n'eut ainsi d'autre suite que le voyage et les grands frais qu'il occasionna [1].

Pierre, ayant séjourné dans ce pays environ un an, apprit la langue turque et, ne pouvant demeurer inactif, s'amusa à dessiner, d'après nature, la ville de Constantinople et ses environs; ses dessins ont été reproduits en sept planches sur bois, donnant diverses façons d'agir des Turcs [2].

On y voit d'abord comment l'empereur des Turcs a coutume de chevaucher avec sa garde de janissaires et sa suite. Deuxièmement, une noce turque et la manière dont la mariée est conduite et escortée de musiciens, etc. Troisièmement, la façon dont les Turcs procèdent à l'enterrement de leurs morts hors de la ville. Quatrièmement, la fête de la nouvelle lune. Cinquièmement, la manière dont les Turcs prennent leurs repas. Sixièmement, comment ils voyagent. Septièmement, la façon dont ils se comportent à la guerre [3].

On voit dans toutes ces planches de beaux fonds et de très curieuses actions des personnages, leur manière de porter des fardeaux et d'autres choses, des attitudes et des poses très correctes; de petites figures de femmes joliment atournées et voilées, des costumes très

1. M. Wauters suppose que le vrai but du voyage était de pénétrer le secret des teintures employées en Orient. Il ne semble pas absolument démontré que le sultan fit mauvais accueil au peintre. Le texte des *Civitates orbis terrarum* de Braun, 1574, tome IV, page 10, assure que, tout au contraire, Soliman fut ravi des travaux de Pierre Coeck, au point de lui demander son portrait d'après nature, que, de plus, il le combla de présents. On sait que Gentile Bellini fit, d'après nature, le portrait de Mahomet II. Le Coran ne paraît donc pas avoir tracé des règles inflexibles en matière de peinture.

2. Le titre de l'ouvrage porte : *Ces mœurs et fachons de faire de Turcz avecq les Regions y appartenantes ont esté au vif contrefaictez par Pierre Coeck d'Alost luy estant en Turquie, l'an de Jesuchrist* (sic) *M. D. 33, lequel aussy de sa main propre a pourtraict ces figures duysantes à l'impression d'ycelles.* Cette suite, extrêmement rare et fort belle, existe dans quelques collections d'estampes, mais celle de Londres est seule à posséder le titre. L'ensemble a été reproduit aux frais de Sir William Stirling Maxwell, en 1873, sous le titre : *The Turcs in 1533*.

3. Voici, dans l'ordre normal, le titre de chacune des planches :
 I. *Voicy les montaignes du pays de Slavonie...*
 II. *Quant on parvient aux champaignes et platz pays...*
 III. *Vecy la manière et de quelle sorte les Turcqz mangent...*
 IV. *La qualité et assiete du pays de Macedoine...*
 V. *La manière turquoise comment et en quelle mode de pompes ils font les funérailles...*
 VI. *La vraye assiette ou qualité de la ville de Constantinoble avec tous leurs moschées ou temples.*
 VII. *La ville de Constantinoble*, etc.

Il y a en tout dix feuilles, dont la réunion forme les sept sujets ci-dessus. L'ensemble formait sans doute une frise, ce qui explique la rareté du titre général et du colophon gravés dans des cartouches d'une remarquable élégance.

variés, toutes choses qui donnent une idée très avantageuse de l'intelligence de maître Pierre. Il s'est représenté lui-même dans le septième morceau de la suite, costumé en Turc et tenant un arc. Il montre du doigt un personnage, placé près de lui, et qui tient une longue lance pourvue d'une flamme [1].

A son retour, Pierre se remaria et prit pour femme Maeyken Verhulst ou Bessemers, dont il eut une fille, qui épousa Pierre Breughel, son élève [2].

A cette époque, c'est-à-dire en 1549, il écrivit les livres d'architecture, de géométrie et de perspective. Et comme il était lettré, et très versé dans la langue italienne, il traduisit en notre langue les livres de Sébastien Serlio, et, de la sorte, par son labeur, il a éclairé les Pays-Bas et ramené dans la bonne voie l'architecture, qui s'était perdue. Grâce à lui, les passages obscurs de Vitruve peuvent être aisément saisis, et il est à peine besoin de lire cet auteur pour ce qui concerne les ordres [3].

C'est donc de Pierre Koeck que procède la connaissance de la vraie manière de bâtir et l'adoption du style moderne [4]; il est seulement regrettable que l'on tente d'introduire l'affreux [5] style moderne à l'alle-

1. C'est en réalité, dans la planche Iʳᵉ que le maître s'est figuré.

2. Marie Verhulst était Malinoise et artiste. Guichardin la mentionne parmi les quatre femmes peintres du Brabant. Il naquit trois enfants du second mariage : Paul, Catherine et Marie. (Vanden Branden, *loc. cit.*)

3. Tout ceci demande une explication. Van Mander publia d'abord, en flamand, un résumé de Vitruve qui parut à Anvers en février 1539, sous le titre : *Die inventie der Colommen met haren coronementen ende maten wt Vitruvio ende andere diversche auctoren opt cortste vergadert voer schilders, beeldsniders, steenhouders, etc., ter begheerten van goeden vrienden uitgegheven door Peeter Cozcke van Aelst*, ce qui veut dire : « L'invention des colonnes avec leurs couronnements et leurs proportions, d'après Vitruve et autres auteurs, le tout rassemblé de la manière la plus brève, à l'usage des peintres, sculpteurs et tailleurs de pierre et *publié à la prière de quelques bons amis.* » Cet opuscule in-8ᵒ est de la plus extrême rareté.

L'édition flamande de Serlio parut en diverses fois : le troisième livre en 1546; le quatrième en 1549; les premier, deuxième et cinquième livres ne parurent qu'après la mort de Pierre Coeck en 1553. Mais la publication de la version flamande alternait avec celle d'une version française dont les livres parurent également à Anvers en 1545, 1547 et 1550. L'auteur y assume le titre de « Libraire juré de Charles-Quint ».

4. Lorsque parut à Londres, en 1611, la traduction anglaise de Serlio, elle était formellement donnée comme suivant le texte de l'édition d'Anvers. C'est donc par Pierre Coeck que s'est répandue, hors d'Italie, la connaissance des livres de Serlio. Cet illustre architecte n'étant mort qu'en 1552, tout porte à croire qu'il contrôla personnellement l'œuvre du traducteur. (Voir, dans le *Bulletin du Bibliophile belge* de 1874, les notes que nous avons données sur Pierre Coeck à propos de la publication de Sir William Stirling Maxwell.)

5. Le texte dit *l'ordurier*.

mande, dont nous nous débarrasserons difficilement, mais que les Italiens n'adopteront jamais.

Pierre a produit beaucoup d'œuvres : retables, tableaux et portraits [1]. Il a été peintre de Sa Majesté impériale Charles-Quint, au service duquel il est mort à Anvers vers 1550, car sa veuve Maeyken Verhulst publia ses livres d'architecture en 1553 [2].

Paul van Aelst, fils naturel de Pierre Koeck, a copié avec un talent particulier les œuvres de Jean Mabuse, et peint aussi très bien des verres avec des fleurs. Il a demeuré à Anvers et y est mort. Sa veuve épousa Gilles van Conincxloo [3].

Lampsonius, s'adressant à Pierre Koeck, lui dit en vers latins :

> Tu ne fus pas seulement peintre habile, Pierre,
> Rendant célèbre Alost par le monde entier,
> Mais beaucoup de savoir est venu par ton labeur
> A ceux dont c'est le fait d'ériger des monuments.
> Serlio l'apprit à son peuple, et toi au tien,
> Comme aux Français : car tu fus en deux langues l'interprète de Serlio.

COMMENTAIRE

Vasari n'a pas mentionné Pierre Coeck dans la première édition de sa *Vie des Peintres* (1550); lorsque, plus tard, pour sa seconde édition, il parle du maître, c'est en empruntant le langage de Guichardin, dont le livre parut en 1567. La traduction française de la *Description des Pays-Bas,* du gentilhomme florentin, s'exprime comme suit :

« Pierre Coeck d'Alost et bon peintre et subtil inventeur, et traceur de patrons pour faire tapisseries, et auquel on attribue l'honneur d'avoir porté par deça la maistrise et vrai practique d'architecture et qui, outre ce, a traduit les œuvres insignes de Sébastien Serlio Bolonois en langue teutonne : en quoi on tient qu'il a fait un grand bien et service à sa patrie. »

1. Il n'existe aucun tableau signé de Pierre Coeck ni aucune œuvre qui lui soit attribuée dans les Galeries publiques ou particulières.
2. Pierre Coeck mourut à Bruxelles et y reçut la sépulture dans l'église de Saint-Géry. L'église a cessé d'exister, mais l'épitaphe du maître a été transcrite et publiée. Elle donne à P. Coeck l'âge de quarante-huit ans, quatre mois, deux jours, et le fait mourir à Bruxelles le 16 décembre 1550. L'inscription funéraire donne aussi à l'artiste le titre de « peintre de l'empereur et de Marie de Hongrie ».
3. Paul van Aelst était, effectivement, le fils naturel de Pierre Coeck et d'Antonia vander Sant. (Vanden Branden, *loc. cit.*)

Malheureusement, si nous avons les œuvres littéraires de P. Coeck, ses œuvres artistiques sont introuvables.

Les dessins, faits en Turquie, sont qualifiés parfois de « Tapisseries de Charles-Quint », mais nous ne sachions pas que l'on en ait jamais signalé des tentures, ni d'ailleurs aucune œuvre de l'espèce dont il soit permis d'attribuer le dessin avec certitude à notre maître.

Comme peintre, nous avons dit qu'aucune œuvre authentique ne donne la mesure de son talent. La Galerie de Brunswick possède un portrait d'homme, jadis donné à Pierre Coeck; M. Riegel, le conservateur de la Galerie, dans son ouvrage : *Beitræge zur Niederlændischen Kunstgeschichte* (Berlin, 1882, t. II, p. 48), déclare que c'est une œuvre du commencement du XVII^e siècle. Le musée de Bruxelles possédait une *Pietà*, attribuée à Pierre Coeck par le catalogue de 1844; l'attribution était toute gratuite; l'œuvre, depuis plusieurs années, a cessé d'être exposée.

M. vanden Branden, en compulsant les anciens inventaires d'Anvers, y a trouvé la mention de plusieurs tableaux de « Pierre van Aelst » (car c'est le plus souvent ainsi que le maître est désigné); notamment *le Maure de maître van Aelst avec la ville de Tunis au fond*. De même, *le Père du susdit Maure aux genoux de l'empereur Charles-Quint*.

M. vanden Branden déduit de cette indication que Pierre Coeck pourrait avoir accompagné l'empereur dans l'expédition de Tunis (1535), ce qui n'est pas chose impossible, puisque le peintre Vermeyen fut bien de l'expédition. Mais nous devons rappeler que selon Braun : *Civitates orbis terrarum* (tome IV, page 10), Pierre Coeck rapporta de Constantinople de nombreux présents et qu'il en ramena un serviteur. C'est donc bien là le « Maure de maître van Aelst ».

D'autres tableaux sont indiqués dans les anciennes sources. C'est ainsi que M. vanden Branden trouve qu'en 1585, Ambroise Bosschaert déclare avoir acheté un beau retable de la *Descente de croix*, avec volets représentant la *Descente aux limbes* et la *Résurrection*, l'extérieur donnant la *Conversion de saint Paul;* cette peinture devait être livrée à Lisbonne; chez Pierre Lizaert, à Anvers, se trouvait, en 1544, une petite *Cène des Apôtres*, une *Vierge* et un *Saint Jérôme*.

Certaines indications nous ont porté à croire que la petite *Cène* dont il s'agit se retrouve au musée de Bruxelles sous le n° 29, attribuée, sans aucune preuve d'ailleurs, à Lambert Lombard. Il existe, en effet, dans l'œuvre de Goltzius une gravure en contre-partie du tableau en question (B., 39). Rechberger en attribuait la composition à Pierre Coeck et, précisément, M. Dutuit, dans son *Manuel de l'amateur d'estampes*, nous dit que l'épreuve de sa précieuse collection porte, en ancienne écriture, les mots : *Pierre van Aelst, invenit* [1].

1. Ces observations ont fait l'objet d'un article inséré dans *l'Art*, tome XXVI, 1881, page 18. M. Édouard Fétis combat notre thèse dans un article publié dans le *Bulletin des Commissions royales d'art et d'archéologie*, tome XX, page 200. « La gravure de Goltzius, dit notre honorable confrère, n'est pas la reproduction du tableau; elle en est la caricature. » On ne peut nier cependant que la composition du tableau et celle de l'estampe ne soient identiques.

Cette double attribution, jointe à la petitesse de l'œuvre, nous a semblé digne d'être considérée. Le tableau, daté de 1531, devait, nécessairement, jouir d'une certaine notoriété pour avoir fait l'objet d'une estampe de Goltzius et de deux reproductions à l'huile dont l'une existe au musée de Liège (n° 79), et l'autre au Musée Germanique (n° 73). Quoi qu'il en soit, l'attribution à Pierre Coeck de l'œuvre dont il s'agit permettrait logiquement de restituer aussi au même maître un petit tableau anonyme du musée de Gand, daté de 1540, et représentant le *Christ et la femme adultère* (n° 109). Dans les apôtres qui entourent le Christ, on retrouve les types de la petite peinture de Bruxelles et, pour ce qui concerne les Pharisiens, le peintre a représenté, non pas les Orientaux de fantaisie, que l'on trouve communément sous le pinceau de ses contemporains, mais des Turcs véritables comme on les voit dans le recueil de Pierre Coeck. L'architecture, aussi, a la prétention de se conformer aux enseignements classiques et l'on voit dans le fond un dôme en style italien de la Renaissance.

Malheureusement, tout cela est fort endommagé.

Au musée d'Amsterdam, deux œuvres anonymes : *Salomon et la reine de Saba* (n° 511), et *David et Bethsabée* (n° 512), nous semblent offrir de l'analogie avec le style du maître. Ces tableaux ont été retrouvés en 1880 dans les greniers de l'hôtel du gouvernement provincial de Groningue.

Le musée archiépiscopal d'Utrecht possède un triptyque de la *Manne*, très semblable au caractère du maître.

En 1540, Pierre Coeck habitait Anvers, car le 10 novembre il apposait sa signature au bas du testament de son confrère Josse van Cleve [1].

Doyen de la gilde de Saint-Luc d'Anvers en 1537, Pierre Coeck s'occupait la même année de l'exécution d'un vitrail pour la chapelle Saint-Nicolas de l'église de Notre-Dame. La quittance de ce travail, datée du 28 mars, est conservée à la Bibliothèque royale de Bruxelles. Ici, encore une fois, nous rencontrons la malechance qui paraît s'être attachée à tout l'œuvre du maître : le vitrail a, depuis longtemps, péri.

La réputation du peintre se fondait en bonne partie, comme on l'a vu, sur le mérite de ses cartons de tapisseries.

En 1541, la ville d'Anvers, voulant reconnaître les services qu'il avait rendus en introduisant un art jusqu'alors peu pratiqué dans la ville, lui octroya une pension annuelle de 12 livres 10 escalins [2].

La ville d'Alost, patrie du maître, lui avait, dès longtemps, conféré le titre de peintre et d'architecte municipal [3].

Le nombre des élèves de Pierre Coeck, inscrits aux registres de la gilde de Saint-Luc d'Anvers, est peu considérable. En 1529, il reçoit Guillaume van Breda; en 1539, Nicolas Lucidel, un portraitiste admirable dont les musées de Munich et surtout de Pesth possèdent des œuvres grandioses; en 1544, Pierre Clays. En 1552, Gilles de la Hee reçoit la maîtrise et déclare avoir étudié sous Pierre Coeck.

1. Vanden Branden, *loc. cit.*, page 128.
2. *Ibid.*
3. Ad. Siret, *Biographie nationale de Belgique*, tome IV, page 251.

Si Pierre Coeck a une grande part à la diffusion des principes architecturaux de l'Italie, il n'est point prouvé que lui-même ait bâti des édifices de quelque importance. On lui attribue l'ordonnance, au moins partielle, de la décoration des rues d'Anvers pour la réception de Charles-Quint en 1549, et ce fut certainement lui qui dessina les planches nombreuses et très intéressantes des embellissements de la ville, pour le livre que Corneille Graphæus fit paraître en 1550 sous le titre de *Triomphe d'Anvers faict en la susception du prince Philippe d'Espaigne*. « Imprimé à Anvers pour Pierre Coeck d'Alost libraire juré de l'impériale Majesté par Gilles van Diest. »

En 1548 il travaillait à l'ornementation du splendide hôtel que s'était fait construire à Anvers un bourgeois notable du nom de Mœlnenere. Il ne subsiste de ces embellissements que quelques épaves, déposées au musée archéologique d'Anvers : cariatides et fragments d'une cheminée monumentale. Une autre cheminée, œuvre monumentale aussi et, dans son genre, une des plus belles qui se puissent voir, est attribuée à Pierre Coeck. Elle orne la salle des Échevins de l'hôtel de ville d'Anvers et est conçue dans le style le plus riche de la Renaissance. Entièrement de marbre blanc, elle est ornée de bas-reliefs représentant la *Cène*, le *Serpent d'airain*, le *Crucifiement* et le *Sacrifice d'Abraham* [1].

Le Géant d'Anvers, colossale figure que l'on promène aux jours des grandes solennités, est une œuvre authentique de Pierre Coeck et porte sa signature : *Pet. Van Aelst. Pict. Imp. Carol. V. fecit Aº M. D. XXXIIII.*

Certains cabinets conservent des dessins de Pierre Coeck. Il y en avait une douzaine dans la célèbre collection Crozat ; cinq de ces compositions étaient relatives à l'*Histoire de David* et six représentaient des *Victoires de Charles-Quint*. Mariette faisait grand éloge de ces œuvres et les trouvait dignes de Giorgione.

Nous avons vu au Musée Britannique des sujets tirés de l'*Histoire de David* et trois autres dessins, dont un *Orphée*, provenant du cabinet de Mariette.

Il y avait dans la collection du prince de Ligne, dont Bartsch rédigea le catalogue, une série de dix pièces représentant des *Scènes de la vie turque*. Nous ajouterons, à ce propos, avec Sir William Stirling Maxwell, que les œuvres de Pierre Coeck ont été le point de départ de toutes les représentations de figures orientales, parues au XVIe siècle, dans les recueils de Nicolay, Daret, Vecellio, De Bruyn.

Lucas de Heere, dans un recueil dessiné de costumes, conservé aux archives de Gand, a repris également un grand nombre de figures orientales à Pierre Coeck.

Il n'est pas sans intérêt, à ce propos, de signaler la présence de la suite des « Turcs » dans l'inventaire des objets d'art faisant partie de la riche collection formée par Rembrandt et que le grand artiste fut obligé de vendre par autorité de justice en 1657 et 1658 [2].

Nous ne connaissons pas les œuvres du fils, ou plutôt des fils de Pierre Coeck, dont les descendants habitèrent sans doute la Hollande, car, le 23 décembre 1638, Gérard Coeck d'Anvers, graveur, contracta mariage à Amsterdam [3].

1. Voir à ce sujet la notice de M. P. Génard sur l'*Hôtel Mœlnenere et van Dale à Anvers*, insérée dans le *Bulletin des Commissions royales d'art et d'archéologie*, pages 86 et 101. Bruxelles, 1869.
2. C. Vosmaer, *Rembrandt, sa vie et ses œuvres*, pages 332 et 333. La Haye, 1877.
3. *Archief* d'Obreen, tome V, page 18.

XXI

JOACHIM PATENIER[1]

PEINTRE DE DINANT

La célèbre et grandiose ville d'Anvers, arrivée par son négoce à la prospérité, vit, de toutes parts, affluer dans ses murs les artistes les plus éminents, par la raison que l'art est volontiers le commensal de l'opulence. Nous y trouvons, notamment, Joachim Patenier, natif de Dinant[2], lequel entra dans la gilde et noble compagnie des peintres d'Anvers, en l'an de grâce 1515[3].

Il avait une façon particulière de traiter le paysage avec beaucoup de soin et de finesse, ses arbres étant comme pointillés. Il y introduisait de jolies petites figures, en sorte que ses œuvres étaient recherchées, se vendaient bien et qu'elles se sont répandues en divers pays.

Il avait pour coutume de placer quelque part dans ses œuvres un petit homme satisfaisant un besoin, d'où le surnom de ch..... qui lui fut donné. Il fallait parfois chercher ce petit bonhomme comme la chouette dans les œuvres de Henri de Bles.

Ce Patenier, en dehors de son art, d'ailleurs très distingué, était un personnage vulgaire, s'adonnant à la boisson, et passant des

1. De Patenier, de Patinir, soit le Patinier, faiseur de patins. Les patins étaient portés au moyen âge par les deux sexes; c'étaient des semelles de bois tenues aux pieds par une lanière. On les voit fréquemment dans les tableaux du xvᵉ siècle. A l'avant-plan du merveilleux portrait d'Arnolfini par van Eyck, à la Galerie Nationale de Londres, le personnage a déposé ses patins. Les chaussures de l'espèce ne servaient d'ailleurs que pour le dehors, par la raison que les chausses n'étaient point semelées.

2. Il paraît être venu au monde vers 1490. (Voir l'article de P. Génard dans l'*Art chrétien* de Taurel, tome Iᵉʳ, page 193.) Lomazzo l'appelle Joachim d'Anversa. Guichardin et Vasari le font naître à Bouvignes, localité voisine de Dinant, mais auront été amenés à faire une confusion avec Henri de Bles, ou *Met de Bles*, qui paraît avoir été natif de Bouvignes et que, précisément, Guichardin appelle Henri de Dinant. Le nom de Patinier ou le Patinier se rencontre fréquemment dans les actes relatifs à Bouvignes. (Voyez Pinchart, *Notes* à l'édition française de Crowe et Cavalcaselle, page 282.)

3. Van Mander dit, à l'*Errata*, 1535.

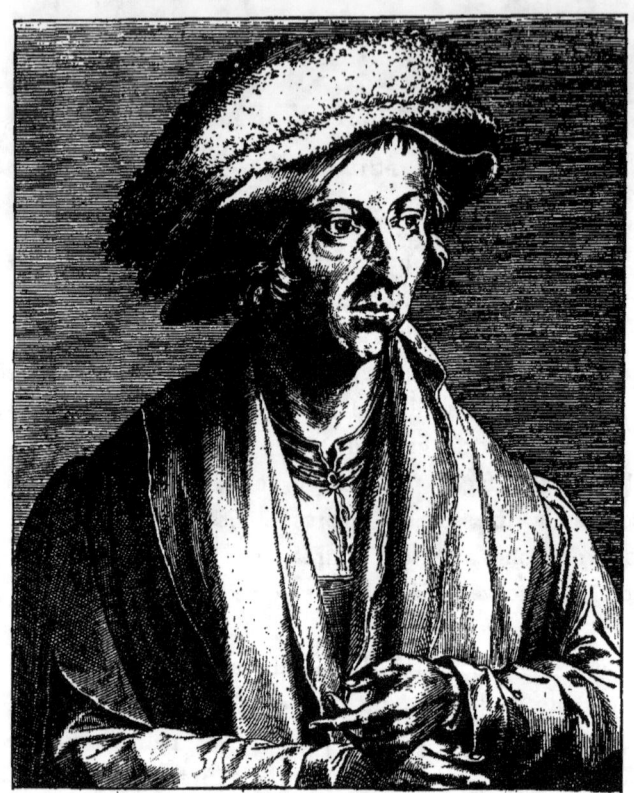

IOACHIMO DIONATENSI, PICTORI

Has inter omnes nulla quòd viuacius,
 Ioachime, imago cernitur
Expressa, quàm vultus tui, non hinc modò
 Factum est, quòd illam Curtij
In æra dextra incidit, alteram sibi
 Quæ non timet nunc æmulam:

Sed quòd tuam Durerus admirans manum,
 Dum rura pingis, et casas,
Olim exarauit in palimpsesto tuas
 Vultus ahenâ cuspide :
Quas æmulatus lineas, se Curtius
 Nedum præiuit ceteros.

JOACHIM PATENIER.
D'après Albert Dürer. — Gravure de Corneille Cort.

journées entières au cabaret, dépensant ses écus jusqu'au moment où, poussé par le besoin, il reprenait ses pinceaux productifs. Ce fut chez lui que vint faire son apprentissage François Mostert que, dans son ivresse, il chassait souvent avec colère, en sorte que Mostert, très désireux d'apprendre, eut beaucoup à souffrir [1].

Albert Dürer, pendant le séjour qu'il fit à Anvers, étant un grand admirateur de la manière de Patenier, fit son portrait sur une ardoise ou peut-être sur une tablette à la pointe de cuivre, une œuvre excellente [2].

On voit chez divers amateurs de très jolis paysages de Patenier. A Middelbourg, chez Melchior Wijntgis, le maître de la monnaie de Zélande, il y a de lui trois œuvres remarquables, l'une peuplée de petites figures, une bataille, si bien et si finement traitée, qu'aucune miniature ne l'emporte sur elle.

Lampsonius s'adresse à Joachim dans les termes suivants, sous un portrait fort bien gravé par Corneille Cort de Hoorn (qu'il nomme Curtius), d'après l'œuvre d'Albert Dürer :

> Qu'entre tous ceux-ci il n'en est point
> De plus animé dans l'expression de son visage, de sa nature,
> Que toi, Joachim, ce n'est pas uniquement
> Parce que la main de Curtius t'a gravé,
> Cette main qui ne redoute point qu'on la surpasse ;
> Mais parce que Dürer, ayant vu des paysages, des cabanes, des rochers
> Peints par toi, et s'en étonnant fort,
> Du stylet de cuivre sur l'ardoise fit ton image ;
> Ces traits, Cort les suivit, et de la sorte,
> Tous autres, non seulement, mais lui-même surpassa [3].

1. M. Pinchart a fait observer avant nous *(loc. cit.)* que François Mostaert n'a pu être l'élève de Patenier, attendu qu'il ne fut reçu franc-maître de la gilde de Saint-Luc qu'en 1553. Nous ajouterons qu'il n'était probablement pas né à l'époque où son prétendu maître cessa de vivre.

2. Albert Dürer se lia, effectivement, avec Patenier et assista même le 5 mai 1521 à ses noces avec Jeanne Nuyts. Le portrait dont il s'agit ne fut jamais gravé par Albert Dürer, bien que, sous le n° 108, Bartsch le range dans l'œuvre de ce maître. Mais il existe un fort beau portrait dessiné de Joachim par Albert Dürer et daté de 1521, au musée de Weimar. C'est probablement cette œuvre dont parle Dürer dans son Journal de voyage : « *Ich hab maister Joachim mit den Stifft conterfet* » : J'ai fait le portrait de maître Joachim, au crayon. (Thausing, *Dürers Briefe Tagebücher*, etc., page 233, note 26. Vienne, 1872.)

3. Joachim Patenier mourut à Anvers en 1524, puisque le 5 octobre de la même année, sa femme est déclarée veuve dans un acte cité plus loin.

COMMENTAIRE

Nous croyons ne pouvoir mieux faire que de transcrire le passage suivant des *Notes* dont M. Alexandre Pinchart a accompagné la traduction des *Anciens Peintres flamands* de MM. Crowe et Cavalcaselle [1].

« Les investigations auxquelles M. le chevalier Léon de Burbure se livre avec tant d'ardeur, depuis plusieurs années, dans les archives communales d'Anvers, lui ont fait découvrir deux pièces où figure le nom de l'artiste né sur les bords de la Meuse. L'une est un acte du 31 mars 1520 (1519, vieux style), par lequel Joachim le Patinier, peintre, et sa femme, Françoise Buyst, achètent une maison située dans la courte rue de l'Hôpital. L'autre date du 5 octobre 1524; c'est l'acte d'aliénation de la même propriété par Jeanne Nuyts, veuve du même Joachim le Patinier, qualifié comme plus haut; elle est assistée de Quentin Massys, Charles Alaerts et Jean Buyst, tous peintres, et de trois autres personnes, intervenant à titre de tuteurs des enfants du défunt. Il ressort de ce dernier document que maître Joachim avait eu de son premier mariage deux filles, Brigitte et Anne, et de sa seconde union, une autre fille nommée Pétronille. C'est donc aux noces de Jeanne Nuyts que Dürer assista. On peut désormais placer avec certitude la date du décès de Joachim de Patenier à l'année 1524, et dire qu'il ne mourut pas à un âge avancé. De ces documents il résulte encore que Henri de Patenier (inscrit à la gilde de 1535) n'est pas le fils de Joachim, puisque celui-ci ne laissa que des filles, et de plus l'impossibilité de compter au nombre des élèves de Joachim le peintre François Mostaert, qui ne fut reçu franc-maître qu'en 1553. Ces constatations nous portent à croire que van Mander a été induit en erreur, et qu'il faut peut-être attribuer à Henri de Patenier la plupart des particularités biographiques groupées dans l'article de Joachim. Quoi qu'il en soit, il y a évidemment confusion entre les deux artistes. »

En ce qui concerne la dernière supposition, elle est d'autant plus fondée que, précisément, notre auteur dit à l'*errata* que Joachim est entré dans la gilde d'Anvers en 1535 et non en 1515, comme il l'avait avancé d'abord.

Les registres disent précisément « Herry » de Patenier, sous la date de 1535.

Une place très importante revient à ce maître dans l'histoire de l'art; il est incontestablement de ceux qui ont puissamment contribué au développement du paysage, pris comme genre spécial. Tous les auteurs sont d'accord sur ce point, et peut-être est-il permis de se demander s'il ne s'est pas associé, dans une certaine mesure, aux œuvres de Quentin Metsys, dont les paysages accidentés offrent plus d'une analogie avec ceux de son contemporain et ami.

Remarquons, au surplus, que l'idée d'une intervention de Patenier comme paysagiste dans les œuvres d'autres peintres doit être admise.

Le musée d'Anvers possède des portraits de van Orley, dont on assure que les fonds procèdent du pinceau de Patenier, et M. Éd. Fétis, dans son Catalogue du musée de Bruxelles, envisage également comme probable que, pour la *Vierge de douleurs* (n° 48)

1. Bruxelles, 1862, page CCLXXXIV.

de ce musée, le paysage serait seul de la main de Joachim. Enfin, van Mander, dans sa Biographie de Josse van Cleve, parle d'une *Vierge* de ce maître, dont le fond était peint par Patenier.

Les tableaux de Patenier ne sont pas communs, et ceux qui sont authentiqués par une signature ne sont qu'au nombre de cinq. Ce sont : 1° la *Fuite en Égypte*, au musée d'Anvers (n° 64) ; 2° le *Baptême du Christ*, au Belvédère de Vienne (2ᵉ étage, 2° salle, n° 48), œuvre hors ligne; 3° la *Tentation de saint Antoine*, au musée de Madrid (n° 1523); 4° *Saint Jérôme dans un paysage*, à Carlsruhe (n° 144)[1] ; 5° un paysage avec *Diane et Actéon*, au musée de Lille, signé du monogramme P[2].

A ces ouvrages viennent, par analogie, s'en rattacher d'autres. Un des plus beaux se trouve au musée de Darmstadt, la *Vierge et l'Enfant Jésus* dans un paysage animé de nombreuses figures (n° 192 du catalogue), et non moins remarquable est le *Christ en croix* du palais Liechtenstein à Vienne (n° 1082 du catalogue de M. Jacob de Falke). Cette œuvre est également admise comme originale par M. Woermann.

Le musée de Madrid ne possède pas moins de sept tableaux du maître (n°ˢ 1519 à 1525). M. Woermann, après une étude attentive, n'en accepte sans réserve que quatre, les n°ˢ 1519 et 1522-24.

Le musée de Harlem possède un paysage avec l'*Histoire de Tobie* (n° 99), que M. Taurel a gravé dans son livre sur l'*Art chrétien en Hollande*. Mais, encore une fois, l'œuvre est douteuse.

On s'explique assez, d'ailleurs, la prédilection des catalographes pour certaines données dans lesquelles devaient se complaire un talent de la nature de celui de Patenier. Les Galeries publiques nous montrent jusqu'à cinq représentations de la *Fuite en Égypte*, et M. Woermann en ajoute une sixième de la collection Bernstein, à Berlin. Le nombre des représentations du *Repos en Égypte* n'est pas moins considérable.

Saint Jérôme faisant pénitence au désert devait être un thème également favorable au développement d'un vaste paysage. La collection Liechtenstein nous offre un très beau spécimen de l'espèce sous la signature fausse de Quentin Metsys (n° 1085).

Il ne nous paraît pas invraisemblable que parmi les belles eaux-fortes publiées par Jérôme Cock il s'en trouve dont l'invention émane de Joachim Patenier. On pourrait croire que les sites ont été empruntés à la pittoresque contrée où le peintre avait vu le jour.

Dans le catalogue de la collection Camberlyn, M. Guichardot attribue à Patenier un paysage, gravé à l'eau-forte, où l'on voit, au premier plan, deux léopards[3]. Cette planche, du reste fort curieuse, est datée de 1543 ; c'est assez dire qu'elle est d'un autre maître. Ce maître serait Étienne Dupérac, d'après le supplément du catalogue de son œuvre, dans le *Peintre-Graveur français* de Robert-Dumesnil[4].

1. Woermann, *Geschichte der Malerei,* tome II, page 522.
2. Ce tableau est attribué à Lucas Gassel. Il porte le n° 226.
3. *Catalogue de la collection d'estampes et de dessins, composant le cabinet de feu M. le chevalier Camberlyn, de Bruxelles,* rédigé par F. Guichardot, 2ᵉ partie; Paris, 1865. N° 2707.
4. Georges Duplessis, *Continuation du Peintre-Graveur français de Robert-Dumesnil,* tome XI, page 86. N° 2 *des pièces non décrites.*

XXII

HENRI DE BLES
PEINTRE DE BOUVIGNES[1], PRÈS DE DINANT

La nature, comme pour mieux nous persuader qu'elle dispense ses dons en aveugle, choisit parfois les lieux les plus obscurs et les plus écartés pour théâtre de ses prodiges. C'est ainsi qu'elle a fait naître d'un coin de terre absolument isolé, pour l'élever parmi les étoiles de notre art, le présent Henri met de Bles, qui devait son nom à une touffe (*bles*) de cheveux blancs qu'il avait sur le front.

Il naquit à Bouvignes, non loin de Dinant, et fut, à ce qu'il paraît, un continuateur de Joachim Patenier. Sans avoir eu de maître, il s'éleva lui-même au rang des maîtres et c'est ce que dit de lui le savant Lampsonius : « La ville de Dinant a donné le jour à un peintre que le peintre-poète a loué dans ses vers. Les sites pittoresques de son pays ont fait de lui un artiste, aucun maître ne le dirigeant. L'obscure Bouvignes a envié cette gloire à sa voisine et produit Henri, habile en l'art du paysage. Mais autant Bouvignes le cède à Dinant, autant, ô Joachim ! Henri te le cède ».

J'ai peu de renseignements sur Henri, si ce n'est que ses œuvres, que l'on trouve en maint endroit chez les amateurs, témoignent de la patience et du soin avec lesquels il procédait. Ce sont, pour la majeure

1. Guichardin le fait naître à Dinant, où en revanche, van Mander place le berceau de Patenier, contrairement à l'assertion de son prédécesseur qui donne à celui-ci Bouvignes pour patrie. On a vu qu'en effet Bouvignes a compté de nombreux habitants du nom de Patinier. Quant à Bles, de Bles, Blesse, on ne le trouve mentionné ni dans l'un ni dans l'autre endroit. Pour avoir reçu un sobriquet flamand, ainsi que le fait observer M. Rooses (*Geschiedenis der Antwerpsche Schilderschool*, page 179), il dut habiter assez longtemps les localités flamandes. Nous inclinons fort, pour ce qui nous concerne, à le croire élève ou allié à un degré quelconque de Patenier, autant à cause de la concordance des genres, que par le fait du voisinage des localités d'où les deux peintres étaient originaires. Un tableau du musée de Bâle, daté de 1511 (V. Bequet, *Annales de la Société archéologique de Namur*, 1863, pages 59-88), fait supposer que les deux artistes étaient à peu près du même âge. On en revient involontairement à se demander s'il n'y a pas quelque relation entre le maître inscrit à la gilde d'Anvers, en 1535, sous le nom de Henri Patenier, et Henri de Bles ou Bles.

partie, des paysages semés d'arbres, de rochers, de villes et peuplés de nombreux personnages. Il fit quantité de petits tableaux.

Bles est le *maître à la Chouette* [1], de ce qu'il mettait dans toutes ses œuvres une petite chouette, parfois si bien dissimulée que les gens se donnent beaucoup de peine pour la retrouver et font entre eux des paris à qui aura d'abord découvert l'oiseau.

Le grand amateur Wijntgis possède de lui trois beaux paysages et un petit tableau de *Loth*.

A Amsterdam, dans la Waermoestraet, chez Martin Papenbroeck, on voit de sa main un paysage grandiose où, sous un arbre, *un mercier se livre au sommeil, tandis que les singes pillent sa marchandise*, la vont pendre aux arbres, et s'ébattent à ses dépens.

D'après certaines personnes ce serait une satire contre la papauté; les singes seraient des Martins, Martinistes ou adhérents de Luther, qui découvrent les sources des revenus du pape, qualifiés par eux de « Mercerie ». D'après moi, cette interprétation est fort sujette à caution et Henri n'a probablement rien voulu faire de pareil, l'art ne devant pas être un instrument de satire [2].

On voit, à Amsterdam, chez M. Melchior Moutheron, un joli petit tableau des *Disciples d'Emmaüs* extrêmement détaillé. Au premier plan est le château d'Emmaüs avec les pèlerins en grand; plus loin on les voit attablés; puis, dans Jérusalem, des scènes de la Passion telles que l'*Ecce Homo*, etc. Plus loin, encore, le Calvaire, avec le Crucifiement et, enfin, la Résurrection [3].

1. En italien *Civetta*.
2. Ce sujet a été traité par plusieurs artistes du xvi^e siècle, notamment par P. Breughel. Au bas de l'estampe reproduisant sa composition, on lit ces deux vers :

<blockquote>
Quand le mercier son doulx repos veult prendre,

En vente les singes ses marchandises vont tendre.
</blockquote>

Le tableau de Bles est aujourd'hui à Dresde, n° 705 du catalogue; on en trouve la gravure dans l'*Histoire de la peinture au pays de Liège* de M. Jules Helbig. L'auteur reproduit un passage du livre de M. de Laborde : les *Ducs de Bourgogne*, relatif aux fêtes du mariage de Charles le Téméraire, célébrées en 1468, et où déjà l'on trouve mentionné cet épisode du colporteur endormi et des singes qui lui prennent ses marchandises. Le vers inscrit sous la composition de Breughel en explique la portée.

3. Ne pas confondre avec le tableau du Belvédère de Vienne (2^e étage, salle III, n° 73), représentant aussi les *Pèlerins d'Emmaüs*, mais en très petites figures.

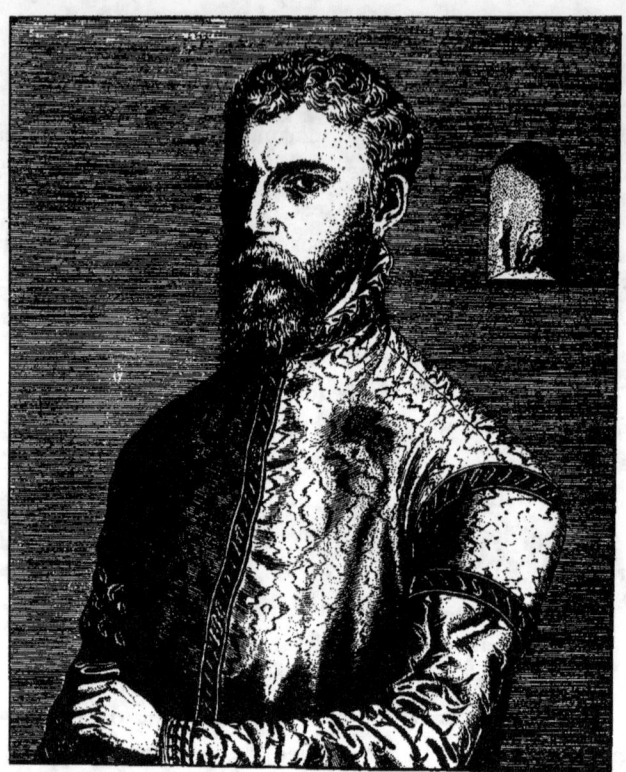

HENRICO BLESIO, BOVINATI, PICTORI.

Pictorem vrbs dederat Dionatum Eburonia, pictor
 Quem proximis dixit poëta versibus.
Illum adeo artificem patriæ situs ipse, magistro,
 Aptissimus, vix edocente fecerat.
Hanc laudem inuidit vicina exile Bouinum,
 Et rura doctum pingere Henricum dedit.
Sed quantum cedit Dionato exile Bouinum,
 Ioachime, tantum cedit Henricus tibi.

PORTRAIT D'HENRI DE BLES.
D'après la gravure de Wiericx.

Chez l'empereur, en Italie, et en d'autres lieux encore on voit nombre de ses œuvres qui sont surtout recherchées en Italie, car « l'homme à la chouette » y jouit d'une grande célébrité [1].

COMMENTAIRE

Il n'est pas du tout impossible que Bles ou de Bles ne fût réellement le nom patronymique du peintre, car une œuvre de la Pinacothèque de Munich, l'*Adoration des Mages* (n° 91), est signée Henricus Blesius. Il serait téméraire de se prononcer à cet égard. Selon toute vraisemblance, ce fut en pays flamand que le maître s'illustra, bien qu'il ait dû nécessairement travailler en Italie. Lanzi affirme qu'il résida dans l'État vénitien.

On a cru — et M. Helbig tient même pour certain, — que lorsque, dans son journal de voyage, Albert Dürer mentionne « maître Henri le peintre », c'est Bles qu'il désigne. Une chose est prouvée, c'est que lorsque le maître nous dit qu'il a rendu visite à Malines à l'hôte de l'auberge de la *Tête-d'Or*, *le peintre Henri*, c'est Henri Keldermans que la mention concerne [2].

Nous savons, en outre, que Henri de Patenier, inscrit à la gilde d'Anvers, n'est pas Henri de Bles, puisqu'il existe de celui-ci une œuvre datée de 1511.

C'est tout ce que l'on sait de l'histoire du peintre. Quant à son œuvre, M. A. Bequet, conservateur du musée de Namur, M. Woermann, directeur de la Galerie de Dresde, l'un dans les *Annales de la Société archéologique de Namur*, tomes VIII et IX, l'autre dans son *Histoire générale de la Peinture*, en ont fait une étude consciencieuse.

Les notes, encore inédites, de M. Scheibler ont été utilisées par M. Woermann.

Il y a, en somme, une très grande variété dans les travaux de Bles, qui n'était pas exclusivement paysagiste, qu'on se garde de le croire, et qui ne fit pas seulement des petits tableaux, comme l'affirme van Mander. M. Scheibler va même jusqu'à donner au maître le grand et beau triptyque des *Disciples d'Emmaüs* au musée de Bruxelles (n° 24 du catalogue). M. Woermann ne se rallie pas à l'attribution et nous partageons ses réserves.

L'œuvre la plus remarquable de Bles, l'*Enfer*, à l'étage supérieur du Palais Ducal de Venise, passerait fort bien pour un Jérôme Bosch, et le *Portement de croix*, du Palais Doria, à Rome, émane peut-être du même maître.

Le musée Correr à Venise (n° 161), et le musée de Bruxelles (n° 402), nous montrent la *Tentation de saint Antoine*, non pas d'une composition pareille, mais d'une même conception. Le démon, sous les traits d'une vieille, présente au pieux anachorète deux jeunes femmes nues. Les figures ont, de part et d'autre, une grande importance. On doit remarquer, cependant, qu'il n'y a pas entre les deux tableaux grande similitude et

1. On rencontre, en effet, de ses tableaux à Venise, à Naples, à Padoue, à Gênes, etc.
2. Neefs, *Histoire de la peinture et de la sculpture à Malines*, tome II, pages 43-44.

nous hésitons assez à accepter celui de Bruxelles, malheureusement très repeint.

A Berlin nous avons un splendide *Portrait d'homme coiffé d'une toque* (n° 624), dont le paysage n'est plus que l'accessoire.

Le musée d'Anvers, d'après M. Scheibler[1], possède un des tableaux les plus importants du maître, l'*Adoration des Mages* (208-210), sous le nom de Lucas de Leyde. On pourrait aussi, nous semble-t-il, lui assigner le n° 557 du même musée : l'*Empereur Auguste et la Sibylle* (*Apparition de la Vierge à l'empereur Constantin*, selon le catalogue). Par analogie, enfin, l'*Adoration des Mages*, du musée de Bruxelles (n° 78), serait une œuvre de Bles.

Le musée de Carlsruhe possède, de son côté, une *Adoration des Mages*, datée de 1519 (n° 145), dont les volets sont au Musée Germanique de Nuremberg (65-67); le musée de l'Académie de Vienne, un *Portement de croix* et une *Prédication de saint Jean-Baptiste*, signés de la chouette et pourtant contestés.

La *Légende de saint Hubert*, au Musée Germanique (n° 64), est un vrai paysage, tandis que l'*Adoration des Mages*, de la Pinacothèque de Munich, donne l'importance première aux figures.

M. Woermann accepte pour originale la *Fuite en Égypte* du musée de Lille (n° 764).

Nous avons à faire observer que les figures sont empruntées à Albert Dürer. Dans le paysage représentant les *Travaux des Mines*, au musée des Offices (n° 730), les figures appartiennent à Lucas de Leyde. Au palais Liechtenstein, à Vienne, nous trouvons un sujet analogue attribué à de Bles. L'œuvre de Lucas Gassel nous montre une donnée semblable, et nous n'avons aucun doute que le tableau de Florence et celui du musée Liechtenstein n'appartiennent au même maître[2].

M. Woermann[3] incline à donner à de Bles les *Grâces* et les *Ages* du musée de Madrid (n°s 1886 et 1887), peintures successivement attribuées à Cranach, Grünewald, Rod. Manuel, H. B. Grien et Martin Heemskerck.

M. Bredius signale de ses tableaux au palais de Ajuda à Lisbonne[4].

Le musée de l'Académie de Venise nous donne un spécimen assez curieux du peintre, fréquemment répété d'ailleurs par les Flamands : la *Tour de Babel* (161). Les sujets de ce genre convenaient à son amour des perspectives étendues, peuplées de personnages. Une *Prédication de saint Jean-Baptiste*, de Bles, passa en vente à La Haye en 1662; elle atteignit 50 florins[5].

Averoldo consacre plusieurs pages de sa description de Brescia[6] à l'éloge d'une *Nativité* de « Civetta » existant à l'église San Nasaro e Celso.

1. *Repertorium für Kunstwissenschaft*, tome VI, page 189, notes à l'ouvrage de M. H. Riegel, *Beiträge zur Niederlændischen Kunstgeschichte*.
2. M. A. J. Wauters affirme avoir trouvé le monogramme de Lucas Gassel sur le tableau attribué à Bles, au musée Liechtenstein. (Voyez la *Peinture flamande*, page 142.)
3. *Zeitschrift für bildende Kunst*, 1881, page 182.
4. *Kunstbode*, page 372. Harlem, 1881.
5. Voyez *Archief* d'Obreen, tome V, page 297, n° 40. Ce tableau est peut-être le même qui se trouve actuellement au musée de Lille sous le nom de Patenier.
6. *Le scelte pitture di Brescia*, pages 112 à 114. Brescia, 1700.

L'œuvre fut commandée par les ancêtres de l'auteur, par cela même assez enclin à se tromper en la matière. Lanzi parle également de cette peinture [1] que tout le monde est aujourd'hui d'accord pour retrancher de l'œuvre de Bles [2].

En somme, l'influence générale exercée par ce maître est beaucoup plus considérable que ne le ferait croire l'absence de renseignements que l'on possède sur sa carrière. Il doit à cette cause une notoriété très inférieure à son mérite. Le Louvre, par exemple, ne possède pas une seule de ses œuvres, et la Belgique elle-même en conserve à peine trois ou quatre; encore sont-elles fort controversées.

Immerzeel fait mourir de Bles à Liège en 1550. Nous ignorons totalement à quelle source est puisé ce renseignement. M. J. Helbig lui-même, dans son *Histoire de la peinture au pays de Liège*, en est réduit à dire : « Il est mort, *paraît-il*, à Liège, mais on ignore la date de son décès. »

1. *Histoire de la Peinture en Italie*, traduction Dieudé, tome III, page 316. Paris, 1824.
2. *Der Cicerone*, de Burckhardt, édition Bode, tome II, page 617.

XXIII

LUCAS GASSEL DE HELMONT

PEINTRE [1]

On constate que, d'une manière générale, les peintres de notre pays ont une prédilection marquée pour le paysage; que, tout au moins, ils ont été habiles dans ce genre, au rebours des Italiens, qui nous disent habiles paysagistes et se qualifient, eux, de maîtres en l'art des figures.

Un bon nombre de nos compatriotes relèguent à l'arrière-plan l'étude de la figure humaine où réside la plus haute puissance de l'art, pour se contenter d'en faire l'accessoire de leurs paysages. De ce nombre fut Lucas de Helmont, qui habitait Bruxelles et y mourut.

Il faisait de bons paysages à l'huile et à la détrempe, mais produisait peu. C'était un homme aimable et un conteur intéressant. Il était fort lié avec Lampsonius, qui lui portait une vive affection, et qui composa, en son honneur, le poème suivant que je traduis du latin :

> Je te salue Lucas comme digne entre tous,
> Toi que j'honore comme un père;
> Toi qui m'as donné, à mes débuts,
> Ce qui fit de moi l'amant de la peinture.
> Lorsque ta main savante peint le paysage et la chaumière,
> Ta conscience égale ton art et ton savoir,
> Et tout ce qu'un cœur honnête peut inspirer.
> Que de ta vertu et de ton art le renom s'étende,
> Et vive à jamais,
> O vieillard qui m'es deux fois cher ! [2].

1. C'est par erreur, qu'à propos de ce maître, Immerzeel fait graver son portrait par Jacques Binck, de Cologne, en 1559, et pour le recueil de Lampsonius. Le portrait dont il s'agit fut gravé en 1529 et nous représente Lucas Gassel beaucoup plus jeune. C'est la planche décrite par Bartsch sous le n° 93 de l'œuvre de Binck. Ce graveur fit un long séjour aux Pays-Bas, notamment à Anvers.

2. Il ne résulte pas de ces vers que Lucas Gassel ait été le maître de Lampsonius, qu'on croit avoir étudié sous Lambert Lombard, comme peintre, et dont il existe encore un tableau du *Crucifiement* à l'église de Saint-Quentin de Hasselt. Nous pouvons ajouter que l'œuvre est des plus médiocres.

COMMENTAIRE

On a vainement cherché, dans les sources historiques flamandes et hollandaises, des renseignements qui puissent servir à compléter la biographie de Lucas Gassel. Nous connaissons du maître un certain nombre de tableaux, conçus dans l'esprit des œuvres de Henri de Bles. Les dates inscrites sur ces peintures vont de 1538 à 1561; un tableau du Belvédère, à Vienne, est daté de 1548, mais, pas plus en Belgique qu'en Hollande, les musées ne nous permettent de juger les travaux de Gassel. Nous en avons vu plusieurs dans les collections particulières : un *Saint Jérome*, chez M. E. Fétis, à Bruxelles; une *Fuite en Égypte*, dans un paysage, avec la date 1542, chez M. De Schryver. M. Bauwens, avoué à Bruxelles, conserve un tableau fort curieux, signé du monogramme L. G. et daté de 1544. M. Héris a fait de cette œuvre l'objet d'une notice insérée dans le *Journal des Beaux-Arts* de 1864, page 88.

Ce tableau, qui mesure 1 m. 05 de large sur 55 cent. de haut, réunit un certain nombre d'épisodes dans un site accidenté. Au fond, un château gothique avec des arcades, puis, une église, et, plus près du spectateur, une forge. Dans le flanc des rochers, travaillent des mineurs ; au fond, la mer. L'épisode le plus curieux de cet ensemble est, toutefois, celui qui paraît faire l'objet principal du tableau. Un gentilhomme descendu de cheval, et dont un page tient le manteau et la toque, paraît souffrir d'indigestion et reçoit les secours d'un médecin. Il est permis de croire que ce personnage, arrêté dans le lieu que retrace la peinture, y a trouvé la source d'une fortune industrielle, et ce qui autorise la supposition, c'est qu'à l'avant-plan, un homme barbu, sans doute le même personnage, vêtu d'un élégant costume à bouffants jaunes et noirs, pousse une brouette, comme pour inaugurer un travail de creusement. La peinture n'est pas sans analogie avec celle de Hans Sebald Beham. D'autres tableaux, conçus dans le même esprit, se rencontrent au musée des Offices (n° 730), et au palais Liechtenstein à Vienne, avec attribution à Henri de Bles. Nous les attribuons à Gassel [1]. Dans le tableau du musée des Offices, les figures sont empruntées à Lucas de Leyde.

La Galerie de Dresde possède un tableau, le *Jugement de Midas*, peint en collaboration, dit le catalogue (n° 716), par Hubert Goltzius et Lucas Gassel. Les deux maîtres étaient contemporains, en effet. Quant au paysage avec *Diane et Actéon*, attribué au maître par le catalogue du musée de Lille, cette œuvre est de Joachim Patenier, dont elle porte la signature dans le coin inférieur de droite, P.

Jérome Cock a publié, d'après des œuvres de Lucas Gassel, un certain nombre d'estampes qui mettent fort bien en évidence le caractère du maître. Ce sont des perspectives étendues, de paysages, où les figures ne sont que l'accessoire, comme le dit van Mander : *Saint Jérome au désert, Saint Antoine en pénitence, Abraham recevant les Anges, le Baptême du Christ*, etc.

1. M. A. J. Wauters *(Peinture flamande; Bibliothèque de l'Enseignement des Beaux-Arts)* est du même avis. L'auteur assure avoir trouvé des paysages de Gassel au musée de Naples. Nous ne les avons pas remarqués.

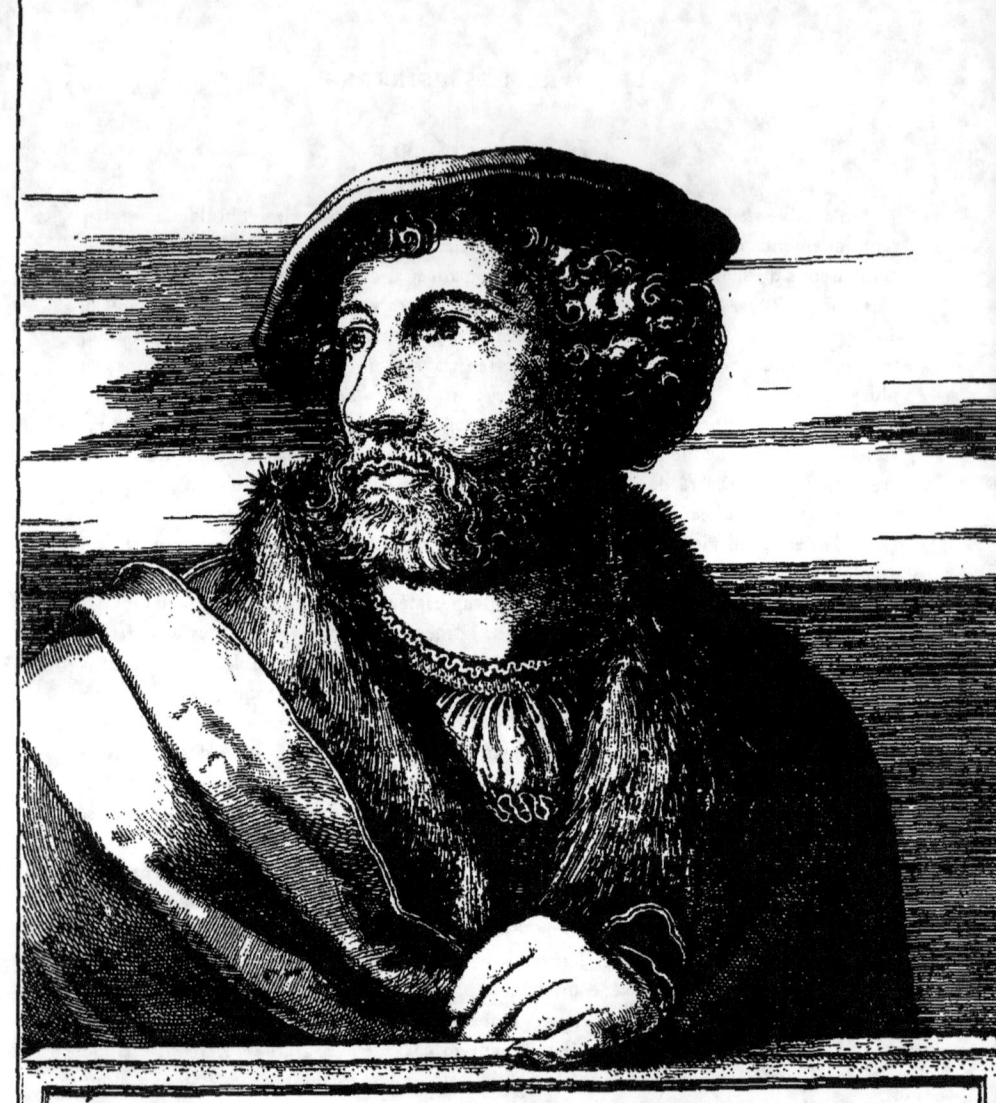

LUC GASSEL.
Gravé par Jacob Binck.

Quant aux estampes sur bois qui apparaissent dans les bibles allemandes publiées à Wittemberg en 1527, et plus tard, et dont parlent Bartsch (VII, 417, et IX, 434) et Passavant (IV, 59), bien qu'elles portent un monogramme identique à celui de Cassel, elles proviennent de Gottfried Liegel, de l'école de Cranach, ou de Georges Lang, de Nuremberg.

Dans un des états du portrait de Gassel, gravé par Wiericx [1], et inséré sous le n° 23, dans le recueil de Jérome Cock : *Pictorum aliquot Germaniæ inferioris effigies*, on lit les mots *Vixit et obiit Bruxellis circa an. 1560*. La mention est précieuse à recueillir, car elle nous prouve qu'à une époque encore très rapprochée du peintre il n'existait aucune donnée précise sur les dates de sa naissance et de sa mort.

1. Alvin, n° 1910.

XXIV

LAMBERT LOMBARD

PEINTRE ET ARCHITECTE LIÉGEOIS

Toutes mes recherches n'ont pas abouti à me mettre en possession d'un opuscule écrit en latin par Lampsonius de Bruges, secrétaire de l'évêque de Liège, et amateur non moins passionné de la peinture que connaisseur éclairé. Ayant été très lié, à Liège, avec Lambert Lombard, il avait écrit en détail la vie de ce célèbre artiste, et son travail m'eût été bien utile[1].

Lambert, qui était natif de Liège[2], fut un maître aussi habile que savant dans l'art de la peinture, de l'architecture et de la perspective, et digne de passer à la postérité, non seulement pour son mérite artistique, mais pour avoir été, à l'instar de Chiron, un maître, un père, un précepteur de héros et avoir formé des nourrissons tels que Frans Floris[3], Guillaume Key[4], Hubert Goltzius[5], et d'autres hommes marquants qui ont contribué à accroître son renom[6].

Lambert visita plusieurs pays; d'abord dans le voisinage des Pays-Bas, l'Allemagne et la France. Il rassembla, de la sorte, des anti-

1. Ce travail, que nous avons sous les yeux, porte pour titre : *Lamberti Lombardi, apud Eburones, pictoris celeberrimi vita, pictoribus, sculptoribus, architectis, aliisque id genus artificibus utilis et necessaria; Brugis, Fland. ex officina Huberti Goltzii*, M.D.LXV. 37 pages in-8°, précédées du portrait du maître, gravé sans doute par Suavius, son beau-frère. L'opuscule est dédié à Abraham Ortelius, le célèbre cosmographe, non par Lampsonius, mais par Hubert Goltzius.

2. Il est né en 1506. Son portrait, gravé en 1551, lui donne quarante-cinq ans.

3. François de Vriendt, dit Floris. Anvers, 1520(?)-1570. Voir sa biographie, chapitre XLV.

4. Guillaume Key de Breda, surtout portraitiste, reçu franc-maître de la gilde de Saint-Luc d'Anvers en 1542 et doyen en 1552, mort en 1568. Voir sa biographie, chapitre XXXIX.

5. Hubert Goltzius, né à Venlo en 1526, mort à Bruges en 1583. Voir sa biographie, chapitre XLVIII.

6. M. J. Helbig range parmi les élèves de Lombard : Jean Ramey, de Liège, né vers 1530, mort au commencement du XVIIe siècle, et dont il existe une œuvre datée de 1602; Lambert Suavius, le célèbre graveur, N. Pesser, Henri d'Yseux, Pierre Balem, Louis Hach, ces deux derniers gendres et élèves de L. Lombard, et Pierre Dufour, dit non pas *Salzea*, comme le pense l'historien de la peinture liégeoise, mais Jalhea Furnius. Enfin, Dominique Lampsonius, né à Bruges en 1532 et mort à Liège en 1599.

quités, œuvres des Francs ou Allemands, produites à une époque où, en Italie, l'art avait presque cessé d'être, par le fait des révolutions, des guerres civiles et d'autres causes.

Il s'appliqua à dessiner avec soin ces objets, avant d'avoir jamais vu des antiquités romaines, et à déduire de ces images gauloises les principes de l'art. Il put acquérir ainsi des connaissances si étendues qu'il parvenait à déterminer l'époque où ces objets avaient vu le jour.

Lorsqu'il visita l'Italie et Rome, il n'y resta pas inactif et devint, à son retour, dans son coin rocheux du pays liégeois, le père de notre art de dessiner et de peindre, le dépouillant de sa rudesse et de sa lourdeur barbare, pour mettre à la place les beaux principes de l'antiquité, ce qui lui valut une somme considérable de gratitude et d'éloges.

Il demeurait non loin des portes de Liège ; c'était un homme instruit, d'un jugement droit, philosophe et poète, strict observateur, dans ses œuvres, de l'attitude, de l'ordonnance, de l'expression et des autres exigences pittoresques.

Plusieurs de ses compositions ont été reproduites en gravure, notamment une grande *Cène*, excellente de composition, d'expression et d'effet, et, en général, si bien disposée que l'on peut, à bon droit, ranger Lambert parmi les meilleurs peintres néerlandais des temps passés et présents[1].

Sur ce, je livre son nom à la postérité[2].

COMMENTAIRE

On doit à M. Jules Helbig, l'historien de la peinture au Pays de Liège[3], une biographie consciencieuse de Lambert Lombard. Nous y renvoyons le lecteur en ajoutant que M. Helbig a fait un ample usage de la monographie de Lampsonius. Celui-ci, à la vérité, nous donne plutôt l'éloge que la biographie de son ancien maître ; il s'abstient

1. C'est l'estampe de Georges Ghisi. (B., 6.) Elle porte l'adresse de Jérôme Cock, la date de 1551 et une dédicace au cardinal Granvelle. Nous faisons remarquer, en passant, que le style n'a rien de commun avec la *Cène* attribuée à Lambert Lombard par les catalogues des musées de Liège, Bruxelles et Nuremberg. Le tableau original appartient au descendant d'une famille liégeoise fixé à Boston (États-Unis d'Amérique), M. Francis Amory.

2. Lambert Lombard finit ses jours à Liège au mois d'avril 1566. On a dit qu'il mourut à l'hôpital. M. Helbig conteste absolument cette assertion, dont aucune preuve n'est fournie par les sources qu'il a été à même de consulter.

3. Liège, 1873, pages 122 et suivantes.

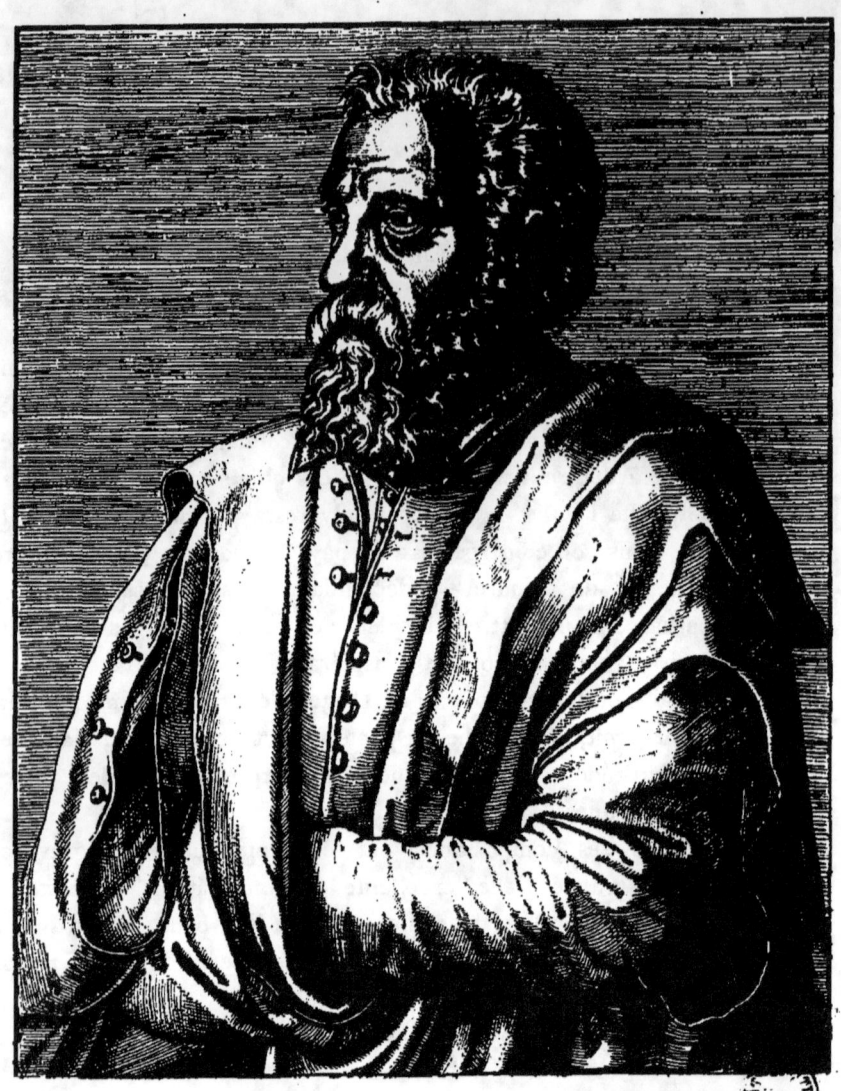

LAMBERTO LOMBARDO, LEODIENSI
PICTORI ET ARCHITECTO.

Elogium ex merito quod te Lombarde, decebat,
Non libet hic paucis texere versiculis:
Continet hoc ea charta (legi si nostra merentur)
De te quam fecit Lampsoniana graphis.

LAMBERT LOMBARD.
Gravé par Wiericx.

de faire la nomenclature de ses œuvres, en sorte que van Mander ne perdit pas autant qu'il le croyait à ne pas connaître le travail qui avait fait l'objet de ses recherches.

Nouveau Squarcione, Lambert Lombard est, en réalité, le moins néerlandais des peintres, en ce sens qu'il fonde son art sur l'étude de l'antiquité, interprétée à la manière des maîtres de l'école de Padoue, particulièrement de Mantegna dont, en effet, les œuvres paraissent l'avoir beaucoup préoccupé. Avant son départ pour l'Italie il avait étudié sous Jean Gossaert (Mabuse), qu'il connut à Middelbourg et sous Arnould de Beer à Anvers[1].

Protégé par l'évêque de Liège, Erard de la Marck, Lombard fut, grâce à ce dernier, emmené à Rome par le cardinal Pole pour lequel, nous apprend Lampsonius, il peignit en grisaille une composition de la *Table de Cébes*. La mort d'Érard de la Marck mit fin au séjour du maître en Italie.

Il est à peine douteux que, revenu à Liège, Lambert Lombard y trouva des occasions nombreuses d'exercer ses talents de peintre, de dessinateur et d'architecte, et sa notoriété se juge également par le nombre et le mérite de ses élèves. On lui attribue diverses constructions, notamment un portail de l'église Saint-Jacques à Liège, un fort beau morceau d'architecture dans le style de la Renaissance, mais nous ne nous portons pas garant de l'attribution.

Comme peintre, il y a une différence notable entre les œuvres qu'on a cru devoir lui attribuer, et dont un très petit nombre offrent de l'analogie avec les estampes nombreuses gravées d'après le maître.

A Liège, le musée ne possède qu'un seul tableau irrécusable : *les Israélites s'apprêtant à sacrifier l'agneau pascal*.

Les groupes de Lambert Lombard ont un caractère plutôt sculptural que pictural. Les formes, prononcées plus que de raison, trahissent le souvenir de Michel-Ange et de Baccio Bandinelli, système qui sera encore exagéré par Frans Floris.

Il n'existe point de peinture signée de Lambert Lombard; dès lors il est légitime de ne fonder les attributions que sur l'analogie que peuvent présenter les œuvres peintes avec les compositions d'une origine positivement établie par des estampes. Nous ne connaissons que deux de ces œuvres : la *Résurrection de Lazare*, dans l'ancienne Galerie du roi de Hanovre (n° 336), attribuée par le catalogue à l'école de Florence, et la *Descente de croix*, du musée des Offices (n° 846).

M. Helbig fait le relevé des œuvres de Lambert Lombard existant jadis dans les églises de Liège; toutes ont disparu à l'exception de l'*Agneau pascal*, déjà cité, et qui faisait partie de l'ensemble, aujourd'hui démembré, d'un retable peint pour l'église de Saint-Denis, à Liège.

On doit à M. Édouard Fétis l'analyse d'un recueil de dessins de la collection d'Arenberg, à Bruxelles[2]; plusieurs de ces dessins sont signés, circonstance d'autant plus intéressante que, comme nous l'avons dit, les œuvres peintes du maître ne portent pas de signature.

1. Catalogue du musée d'Anvers, page 378.
2. *Bulletin des Commissions royales d'art et d'archéologie*, 1881, page 197.

En somme, les tableaux inscrits dans les divers catalogues comme exécutés par Lambert Lombard sont d'une origine purement conjecturale. La *Cène*, déjà mentionnée dans la biographie de Pierre Coeck, est datée de 1530, au musée de Liège, la meilleure des répliques, de 1531 au musée de Bruxelles, et de 1551 (?) au Musée Germanique. Il n'y a aucune raison pour assigner cette œuvre à Lambert Lombard, d'autant plus, nous le répétons, que la *Cène* gravée d'après lui n'offre aucune analogie avec la précédente non plus que le tableau appartenant aux Hospices de Liège, ce dont il a été aisé de faire la constatation lorsque ces œuvres parurent réunies à l'Exposition rétrospective liégeoise de 1881 [1].

Il est difficilement admissible, en présence du nombre assez respectable d'estampes gravées d'après Lambert Lombard, que ces planches reproduisent toujours des peintures. Les graveurs ont eu, nécessairement, sous les yeux des dessins expressément conçus pour être reproduits.

Au surplus, pour grande et sévère qu'elle soit, la manière du maître n'a rien de pittoresque et sa prétention à vêtir les personnages à l'antique, à les chausser de braies à la gauloise, à les coiffer du *pileus*, nous permettent de supposer que la grisaille convenait mieux à son talent que la peinture proprement dite. Ce fut précisément en grisaille qu'il exécuta, pour le cardinal Pole, la *Table de Cébes*.

Voici d'ailleurs comment s'exprime à son sujet Hubert Goltzius dans un passage déjà plusieurs fois reproduit et qui doit trouver ici sa place :

« Moy mesme ay veu en la maison de Lambertus Lombardus, duquel ay esté le disciple en mon stile et mestier, plusieurs paintures, lesquelles il avait contrefaites en Alemaigne après certaines paintures anciennes des Francons et qui bien pourront estre comparées à plusieurs belles peintures romaines. Et ay souvent ouï dire audit Lambert (qui est un patron et réformateur des Sciences en ces pays, qui ayant déchassé les mœurs barbares, ha ramené en ces régions la vraie science; qui aussy comme poète et orateur très éloquent, sçait à parler de son stile, et au regard de quelques paintures anciennes, sçait-il dire à quel temps elle est painte : en outre comme vray philosophe, possède-t-il toutes choses, comme ne possédant rien, et tout ce qu'il ha, il le tient pour bien presté de la nature), qu'il ne se vantoit d'autre chose que des paintures anciennes des Francons, desquelles il a prins son premier fondement, devant que jamais il vint à Rome, pour se rendre plus parfait en son art et stile [2] ».

On sait que Vasari dut à Lambert Lombard des renseignements sur l'école flamande du XVe siècle; ces renseignements laissent fort à désirer sous le rapport de l'exactitude. Lombard prétendait que « Roger de Bruges » était le maître de Martin Schongauer et Albert Dürer, à son tour, l'élève de celui-ci. La lettre où ces renseignements sont donnés est datée du 27 avril 1565; elle est conservée aux Archives de Florence [3].

1. Catalogue de l'Exposition, nos 14-15.
2. Goltzius, *Images de presque tous les empereurs*, Anvers, 1557, préface.
3. Gaye en a donné la reproduction au tome III du *Carteggio d'Artisti dei secoli XIV, XV e XVI*. Florence, 1840, page 172.

XXV

HANS HOLBEIN

ILLUSTRE PEINTRE

Il n'entre pas dans mes vues de disserter sur le point de savoir si, par grâce divine, quelques individus ont, de naissance, le sentiment de l'art, ou s'il est des régions fortunées où la limpidité de l'air a pour effet d'aiguiser l'entendement, de provoquer au travail et de donner le moyen de triompher des difficultés les plus ardues des sciences et des arts; je laisse à chacun là-dessus son sentiment. Une chose est certaine, c'est qu'on a vu des illustrations de notre art naître en des contrées où elles ne trouvaient point de devancières, comme pour mieux prouver que le génie et le savoir ne sont les privilèges d'aucune race, ni d'aucun pays. Le célèbre Hans Holbein, par exemple, qui a porté un si grand nom, et qui a fait retentir le monde de sa gloire, est né, pour autant que je sache, à Bâle, au sein des solitudes rocheuses de la Suisse, en l'an 1498.

On a dit, parfois, qu'il était originaire d'Augsbourg dans la Souabe, où, effectivement, est né un assez bon peintre du même nom, que certains prétendent avoir été le grand Holbein. Je pense qu'ils se trompent [1].

[1]. Notre auteur lui-même se trompe; Hans Holbein est réellement né à Augsbourg vers 1497; dès l'année 1520, Beatus Rhenanus comprenait Holbein parmi les Suisses « bien qu'il fût né à Augsbourg. » L'âge du maître ressort des indications inscrites sur un de ses portraits : 45 ans en 1542. Le second Holbein de van Mander est le père de notre artiste. M. Woltmann fixe, par induction, à 1460 la date de sa naissance, et celle de sa mort à 1524, époque où il n'est plus mentionné aux registres de la population d'Augsbourg. C'était un grand artiste dont les Galeries d'Augsbourg, de Nuremberg et de Munich permettent de juger le talent. Il travailla dans l'Alsace au couvent des Antonites d'Issenheim et non d'Eisenach, comme dit Sandrart). Holbein eut encore un oncle, Sigismond, et un frère, Ambroise, artistes tous deux. Ambroise, l'aîné des deux frères, mourut jeune. Plusieurs de ses œuvres sont conservées au musée de Bâle.

Nous puisons les renseignements qui concernent la vie et les œuvres de Holbein à une source des plus recommandables, la seconde édition du beau livre de M. Woltmann : *Hans Holbein und seine Zeit*; Leipzig, 1874. Il serait injuste de ne pas rendre hommage également au travail de M. Ralph Wornum et à l'étude brillante de M. Paul Mantz, le plus récent des grands travaux consacrés au maître.

Je n'ai pu savoir qui furent ses parents, ni sous quel maître il étudia. Il est permis de se demander comment il a pu acquérir une manière si belle et si différente de l'ancien système étranger.

J'avais écrit à Bâle pour me renseigner dans cette ville, où vivait, il y a une dizaine d'années, le docteur Amerbach, un ami éclairé des arts et un antiquaire passionné. Il m'aurait certainement fourni tous les éclaircissements désirables, car je crois savoir qu'il avait dressé un inventaire de tout ce que Holbein avait laissé, non seulement à Bâle, mais en Angleterre. Ce document, ainsi que quelques œuvres du peintre, étant à Bâle, aux mains d'un héritier d'Amerbach, je me suis adressé à lui, dans les termes les plus courtois, en vue d'obtenir communication des matériaux en question, lui exposant le motif de cette démarche. Je reçus pour réponse qu'il faudrait beaucoup de travail pour rechercher toutes ces choses et que cela ne pourrait se faire que moyennant bonne rétribution.

Ce langage me surprit fort, attendu que le travail que je m'impose a pour mobile unique l'amour de l'art et nullement la soif du lucre. J'étais en droit de m'étonner que d'autres, alors même qu'ils ne seraient pas stimulés par une même ardeur, ne consentent pas à faire quelque chose pour l'honneur de leur ville et de leur pays.

Je parle d'un certain docteur Isely ; il ne manque pas de gens qui pensent que son nom devrait être *Esely*. Pour moi, je trouve qu'il est bien de son pays : insensible comme les rochers de la Suisse[1]. Mais passons.

Holbein fit à Bâle plusieurs belles œuvres que l'on voit à l'hôtel de ville et dans diverses maisons particulières. Dans le voisinage du marché aux poissons, il y a de lui une danse exécutée avec infiniment d'art[2].

1. Notre auteur fait ici un jeu de mots. Le personnage s'appelait Louis Iselin ; transformé en *Eselin*, son nom eût signifié ânon, comme *Esely* signifie ânerie. L'ami, récemment décédé, dont parle van Mander, était Basile Amerbach, le fils et l'héritier de Boniface Amerbach, un des grands lettrés de son temps, très lié avec Érasme, dont il fut le légataire. Holbein a laissé de lui un admirable portrait. Le cabinet formé par Boniface Amerbach, et dont son fils avait fait l'inventaire et le catalogue, fut acquis par la ville de Bâle en 1661.

2. Les peintures de l'hôtel de ville furent commencées en 1521 ; c'étaient des fresques. Le peintre avait été appelé à retracer les grands exemples de justice républicaine : Charondas, législateur de Catane, se donnant la mort pour avoir contrevenu à sa propre loi ; Zaleucus, législateur des Locriens,

A l'hôtel de ville, outre plusieurs œuvres de sa main, on voit un certain nombre de compositions en compartiments, représentant la *Danse des morts*, où la Mort triomphe des gens de tous les états, en apparence fort contre leur gré, chacun voulant jusqu'au bout faire des prouesses [1].

Les guerriers, par exemple, veulent recourir à la violence; ils sont entraînés cependant ou pourfendus. Ailleurs, la Mort, sourde à la douleur des proches, arrache à une mère son enfant chéri; ailleurs encore elle bat le tambour dans la bataille; en somme, nul n'est à l'abri de ses coups, du pape jusqu'au rustre et au pauvre hère.

Tout cela se retrouve d'une manière très semblable dans les planches sur bois d'un petit livre de l'invention de Holbein et qui est une chose bien curieuse [2].

Holbein ne visita point l'Italie. A Bâle, il fit la connaissance du savant Érasme de Rotterdam, lequel voyant l'éminence de l'artiste et l'appréciant, comme les hommes d'une pareille science savent apprécier le mérite, entreprit de le protéger et de le servir. Il lui fit donc faire son portrait, et comme Holbein excellait en ce genre, l'œuvre fut irréprochable, tant sous le rapport artistique que sous celui de la ressemblance.

Érasme remit alors au peintre une lettre d'introduction des plus aimables pour son ancien condisciple, Thomas Morus à Londres, afin que, par son influence, Holbein pût entrer au service du roi Henri VIII, un grand ami de notre art. Il le chargea aussi d'emporter le portrait pour l'offrir à Morus, écrivant que l'image était d'une ressemblance parfaite, tandis que celle autrefois faite par Albert Dürer ne ressemblait pas du tout [3].

se laissant arracher un œil en punition de la faute commise par son fils; Curius Dentatus refusant les présents des Samnites; enfin, le roi Sapor faisant son marchepied de l'empereur Valérien vaincu, avec une inscription rappelant à la modération dans le triomphe. Ces peintures ont depuis longtemps disparu. Le musée de Bâle en garde des croquis, en partie originaux.

La *Danse* ornait la façade d'une maison aujourd'hui démolie que l'on appelait, à cause même de la peinture : *Haus zum Tanz* (Maison à la Danse).

1. Holbein n'a pas exécuté de peintures de la Danse des Morts. Les compositions de ce genre qui existaient au couvent des dominicains de Bâle dataient du xv⁰ siècle; le maître a pu s'en inspirer.

2. *Les simulachres et historiées faces de la Mort*, suite publiée d'abord à Lyon en 1538; gravures sur bois de H. Lutzelburger; 41 planches petit in-8⁰.

3. Érasme fit, effectivement, cette observation, mais en 1528 seulement, et à propos d'une œuvre de sculpture. La mention se rencontre dans une lettre écrite de Bâle; or, le premier voyage de

L'occasion plut à Holbein qui la saisit avec empressement. Il paraît, d'ailleurs, qu'il abandonnait son pays d'autant plus volontiers qu'il avait une femme têtue et acariâtre auprès de laquelle il ne pouvait trouver le repos.

Arrivant auprès de Thomas Morus, élevé pour ses vastes connaissances à la dignité de grand chancelier du roi, ayant pour se recommander sa lettre et son portrait, il était assuré de pouvoir fournir la preuve de son éminence artistique.

Effectivement, Holbein fut le bien venu auprès de Morus, qui se montra si enchanté du portrait de son ami, qu'il garda le peintre chez lui l'espace de trois ans au moins, le chargeant de divers travaux, sans en rien dire ni laisser voir au roi, dans la crainte que si celui-ci avait pu connaître dès l'abord les belles œuvres de Holbein, il lui eût été impossible de tirer lui-même du peintre tout ce qu'il désirait en obtenir [1].

Holbein fit donc le portrait de Morus, de sa famille, de ses amis et d'autres personnages, ainsi que plusieurs belles choses pour la même maison, en sorte qu'à la fin son hôte fut satisfait. Il invita alors le roi à un splendide banquet, lui montrant toutes les belles choses que Holbein avait peintes pour lui.

Le roi, qui jamais n'avait contemplé de si belles peintures, fut extrêmement surpris de voir apparaître à ses regards diverses personnes qu'il connaissait, non comme si elles étaient peintes, mais vivantes. Morus, voyant le plaisir que le roi éprouvait à ces choses, les lui

Holbein en Angleterre est de 1526. Le portrait peint par Albert Dürer pourrait bien être aujourd'hui au musée de Bruxelles, peinture anonyme cataloguée sous le n° 18 (5e édition du catalogue). Le portrait du musée de Rotterdam (n° 72) doit être absolument écarté malgré le monogramme et l'inscription *Imago Erasmi Rotterodami*. Le tableau offre cependant ceci de curieux qu'il fut offert à la ville de Rotterdam par la municipalité de Bâle dès l'année 1532.

1. Holbein emportait une lettre d'Érasme pour Thomas More, mais il n'est pas plus exact qu'il entra alors au service du roi, qu'il n'est exact que More exploita le talent de l'artiste à son profit exclusif. Du reste, More ne devint lord chancelier qu'après le retour de Holbein à Bâle, où on le retrouve de 1528 à 1531. Aucune mention de la femme de Holbein, faite par des contemporains, ne confirme le dire de van Mander à son sujet. Son portrait du musée de Bâle (copie ancienne au musée de Lille) lui donne une physionomie peu avenante. Elle ne suivit pas son époux en Angleterre, mais obtint de la ville de Bâle une pension en 1538, lors du dernier séjour que Holbein fit en Suisse. Cette pension devait être majorée lors du retour définitif du maître, fixé, de commun accord avec la municipalité, à l'année 1540. Ce retour n'eut point lieu, et l'on sait que Holbein mourut à Londres au service du roi d'Angleterre.

offrit respectueusement, avec ces mots : « Elles ont été faites pour Votre Majesté. » Le roi, très touché, demanda si l'auteur des peintures n'était pas à engager, à quoi Morus répondit affirmativement, ajoutant que le peintre était à son service, et il introduisit Holbein. Alors, le roi, très touché, pria Morus de garder ses tableaux, disant : « Maintenant que j'ai le maître, j'obtiendrai de lui ce que je désire[1]. »

Le roi tenait Holbein en haute estime et se réjouissait de pouvoir s'attacher un artiste d'une telle excellence. Holbein fit, à son service, plusieurs beaux portraits, celui du roi et d'autres extrêmement bien faits et que l'on voit encore à Londres, comme il est dit plus loin.

La protection et la faveur de Henri VIII s'attachèrent de plus en plus à Holbein, qui savait si bien répondre au désir du roi. On raconte, comme preuve de cette bienveillance, une aventure qui ajoute un précieux fleuron à la couronne de l'artiste. Elle se passa à l'occasion d'une visite qu'un comte anglais fit à Holbein, dans le but de voir les travaux dont il s'occupait. Holbein qui, à ce moment, peignait d'après nature ou avait une chose secrète à faire, était fort empêché, et, à plusieurs reprises, invita, de la manière la plus polie, le comte de l'excuser, ayant, disait-il, un motif tel qu'il lui était impossible de le recevoir et le priait, enfin, de repasser à un autre moment. Quelles que fussent les instances respectueuses du peintre, le comte ne voulut point se retirer, mais tenta de force de gravir l'escalier, trouvant qu'un personnage de son importance devait être traité avec plus de respect par un peintre. Holbein l'ayant averti de se départir de son présomptueux manque d'égards, et l'autre persistant, l'artiste saisit le comte et le précipita des escaliers. Pendant sa chute, le comte recommandait son âme à Dieu, criant en anglais : *O Lord, have mercy upon me!* (Seigneur, ayez pitié de moi!)

Les personnes de sa suite et les laquais, frappés de terreur, avaient assez à faire de soigner leur maître, tandis que Holbein, tout bouleversé, poussait les verrous de son atelier, et, par le toit, s'enfuyait

[1]. Le tableau où Holbein réunit More et sa famille fut peint à son premier voyage en Angleterre. More avait dès longtemps cessé d'être à la tête du gouvernement lorsque le peintre revint sur les bords de la Tamise, et plusieurs années s'écoulèrent encore avant l'entrée de Holbein au service du roi.

pour se rendre en toute hâte à la cour. Arrivé là, il supplia le roi de lui faire grâce, sans dire de quoi.

Le roi, l'ayant en vain pressé de questions, finit par accorder la grâce, à la condition qu'on lui fît connaître le méfait.

Holbein s'étant ouvertement confessé, le roi fit semblant d'avoir un vif regret de lui avoir ainsi pardonné, lui disant de ne plus recommencer de telles actions, lui donnant l'ordre, en même temps, de ne pas s'éloigner mais d'attendre, dans une autre pièce, jusqu'à ce qu'il eût appris ce qu'il était advenu du comte.

Bientôt après le comte arriva, porté dans une litière, cruellement meurtri et bandé, se lamentant et, d'une voix faible, demandant vengeance au roi, contre celui qui l'avait arrangé de la sorte, et grossissant beaucoup l'affaire au détriment de Holbein, comme le roi pouvait s'en apercevoir.

Le comte, ayant achevé de se plaindre, demanda au roi d'infliger une punition bien méritée par les mauvais traitements qu'il avait eus à subir, mais voyant que le roi ne s'émouvait point et s'enquérait avec insistance de la cause du mal, prouvant ainsi qu'il n'était point disposé à toute la rigueur qu'eût désirée le comte, celui-ci donna à entendre qu'il saurait bien se faire justice lui-même.

Le roi, alors, se montra fort mécontent de ce qu'en sa présence quelqu'un eût osé le prendre sur un pareil ton et parler de se substituer à lui : « Ce n'est plus à Holbein, maintenant, que tu auras affaire, s'écria-t-il, mais à ma royale personne », et, du ton le plus animé, il ajouta entre autres paroles : « Crois-tu que je tienne si peu à cet homme ? Je te le dis, comte, de sept rustres, s'il me convient, je puis faire sept comtes, mais de sept comtes pas un Holbein, ni un artiste de sa valeur ! »

Cette réponse intimida fort le comte, qui demanda grâce pour lui-même, se soumettant d'avance à tout ce que le roi ordonnerait. Le roi alors lui imposa pour condition qu'en aucun temps il ne tentât de faire, ni ne permît qu'on fît aucun mal à Holbein, pour le fait en question, s'il ne voulait s'exposer à une punition aussi sévère que si l'offense avait été faite à sa propre personne. Et là-dessus la chose prit fin.

Pour en revenir aux œuvres que Holbein fit pour le roi, il peignit un magnifique portrait de Henri VIII, en pied, grand comme nature, et si animé que tous ceux qui le voient en sont frappés, car il semble que le personnage vit sur la toile et que sa tête et ses membres remuent comme dans la nature. On voit encore, à Whitehall, cette œuvre qui honore son auteur et prouve qu'il a été un second Apelle.

Il a fait aussi, avec autant d'art que de délicatesse, les portraits des trois enfants du même souverain : Édouard, Marie et Élisabeth, encore tout jeunes, et qui se trouvent dans le même lieu[1].

Beaucoup de hauts personnages et de grandes dames ont été peints de la manière la plus vivante par l'habile pinceau de l'artiste. Dans la grande salle des Chirurgiens, à Londres, il y a de lui une œuvre admirable où sont représentés les dignitaires de la gilde recevant leurs privilèges. On y voit le même roi Henri, de grandeur naturelle et très imposant, assis sur un siège magnifique, les pieds sur un splendide tapis, et, à genoux, des deux côtés, les dignitaires auxquels le roi tend, de la main droite, le privilège, qui est reçu avec les marques du plus profond respect par l'un des doyens.

Certaines personnes pensent que l'œuvre en question n'a pas été complètement achevée par Holbein, mais qu'après sa mort un autre peintre l'a complétée. Si tel est le cas, le continuateur a suivi la manière de Holbein avec tant d'intelligence qu'aucun artiste ni connaisseur ne croirait que l'œuvre émane de plusieurs mains[2].

Il y a encore, dans les maisons de plusieurs personnages, un grand nombre d'excellents portraits de sa main soigneuse. Leur nombre est tel que l'on se demande comment l'existence de l'artiste a pu suffire à

1. Le portrait en pied de Henri VIII était une peinture murale exécutée à Whitehall, et où le roi s'était fait représenter avec ses parents, Henri VII et Élisabeth d'York, et sa propre femme Jane Seymour. Cette œuvre périt dans l'incendie de 1698. On en voit une réduction, au palais de Hampton Court, exécutée pour Charles II par Remi van Leemput. Il existe encore chez le duc de Devonshire une partie du carton original de Holbein et diverses répétitions du portrait du roi. M. Woltmann déclare, toutefois, n'avoir rencontré d'autres portraits de Henri VIII, qu'il puisse admettre comme étant de la main de Holbein, que ce carton et une miniature appartenant à lord Spencer. Les portraits des enfants du roi, mentionnés par van Mander, faisaient partie de l'ensemble de Whitehall.

2. Le privilège des chirurgiens-barbiers datant de 1540-41, la peinture ne peut être antérieure à cette date. Elle ne paraît émaner que partiellement du maître et passe pour avoir été terminée, après sa mort, par une main très malhabile, contrairement à l'assertion de van Mander. L'ouvrage existe encore dans le local des Chirurgiens de Londres, Monckwell-Street.

l'exécution d'un pareil chiffre de travaux approfondis, indépendamment de ce qu'il a livré de dessins aux orfèvres, peintres, graveurs sur cuivre et sur bois, et aux sculpteurs, et modelé en cire nombre de choses excellentes, en homme qui sait tirer parti de tous les procédés, car il était passé maître aussi dans la peinture à la détrempe et la miniature.

Avant d'être au service du roi, il n'avait jamais fait aucun travail de miniature, mais ayant vu au nombre des pensionnaires de la couronne un maître des plus célèbres en ce genre, nommé Lucas, avec lequel il ne tarda pas à se lier, il lui suffit de voir comment procédait cet artiste pour le surpasser d'autant, pour ainsi dire, que la lumière du soleil dépasse celle de la lune, car il était de beaucoup meilleur dessinateur, compositeur et peintre [1].

A Londres, dans la maison des Hanséates, la salle des festins est décorée de deux grandes et superbes toiles de Holbein, peintes à la détrempe, et traitées de la manière la plus remarquable. L'une est le *Triomphe de la richesse,* l'autre le *Triomphe de la pauvreté* [2].

La Richesse est représentée par le dieu Plutus, ou Dis, sous les traits d'un vieillard chauve, assis sur un beau char à l'antique, plongeant une main dans un coffre d'or et semant de l'autre des pièces d'or et d'argent. Près de lui sont la Fortune et la Renommée ou le Bonheur et la Gloire ; des sacs d'or l'environnent. Derrière le char sont des personnages qui se précipitent pour saisir l'argent et, tout

1. Le peintre dont il s'agit est Lucas Horebout, déjà cité comme grand miniaturiste, par Guichardin. Il était fils de Gérard et frère de Suzanne Horebout, tous deux au service du roi et dont Albert Dürer admira les œuvres pendant son séjour aux Pays-Bas. Lucas mourut à Londres en 1544.
2. « Il y avait alors à Londres une colonie de marchands venus d'Allemagne ou des Pays-Bas. Ils faisaient dans la ville une certaine figure ; ingénieux à consoler leur exil, liés les uns aux autres par d'étroites relations, ils habitaient volontiers le même quartier, et, se souvenant du *Fondaco dei Tedeschi* créé à Venise par leurs prédécesseurs, ils avaient organisé dans Thames-Street un lieu de rencontre, un centre de réunion que les écrivains anglais appellent *Steelyard*, que les Allemands nomment le *Stahlhof.* » (Paul Mantz, *Holbein,* page 136.)
Les deux grandes pages de Holbein ont disparu depuis le xviie siècle. La Hanse les offrit, en 1616, au prince de Galles, Henri, fils aîné de Jacques Ier. Sandrart les vit encore chez le comte d'Arundel en 1627, et Félibien assure qu'on les avait vues à Paris, d'où elles avaient pris le chemin de la Flandre. Il existe des gravures des deux compositions. Le *Triomphe de la Richesse* a été gravé par un anonyme et imprimé par *Johan. Borgni florentin*, à Anvers, en 1541. Cette planche, fort rare, existe en partie au Musée Britannique, et, dans son état intégral, au Cabinet des Estampes de Breslau. (Voyez *Zeitschrift für bildende Kunst,* article de M. Max Lehrs, 1881, page 98.) Le *Triomphe de la Pauvreté* a été gravé par L. Vorsterman le fils.

autour, sont des princes de l'antiquité, célèbres par leurs richesses : Crésus, Midas, etc.

Le char est traîné par quatre chevaux blancs magnifiques, conduits par quatre femmes dont les noms sont écrits en haut ou en bas, étant la représentation allégorique des qualités qui procurent la richesse. Elles sont nues; les têtes, les mains et les pieds sont de couleur de chair, les draperies en grisaille. Les bordures et les ornements sont tracés avec de l'or en coquilles.

Le point de vue des deux toiles est pris sur la ligne de terre, de sorte que toutes les figures sont vues d'en dessous, très savamment.

L'autre toile est représentée comme suit :

L'Indigence, sous les traits d'une vieille amaigrie, est montée sur un char délabré; une botte de paille lui sert de siège; un baldaquin ou toit, recouvert d'un peu de chaume, l'abrite. Son aspect trahit la misère, et elle est à peine vêtue de quelques haillons. Le char est traîné par un pauvre cheval efflanqué et un âne également misérable.

Devant le char marchent un homme et une femme pareillement défaits, amaigris et en haillons, se tordant les mains et paraissant se lamenter. L'homme porte une pelle et un marteau. Sur le devant du char est assise l'Espérance, qui lève les yeux au ciel d'une manière très touchante, et beaucoup d'autres figures. Bref, c'est une belle conception allégorique, poétiquement traduite, d'une remarquable ordonnance, d'un beau dessin et d'une bonne peinture.

Frédéric Zucchero, étant en Angleterre vers 1574, copia avec beaucoup de soin ces deux peintures, à la plume et au lavis, les déclarant aussi bien faites que si elles émanaient du pinceau de Raphael. Et pourtant, les Italiens ont fort à cœur le renom de leurs nationaux et s'efforcent de les représenter comme supérieurs à tous les autres peuples dans notre art.

Le même Frédéric a été plus loin. Parlant à notre Goltzius, qui se trouvait chez lui à Rome, l'entretien ayant porté sur Hans Holbein et ses œuvres en Angleterre, Zucchero dit qu'elles étaient supérieures à celles de Raphael d'Urbin, ce qui est un témoignage bien glorieux ou un jugement bien indépendant de la part d'un homme si entendu.

Car si l'Italie était privée du nom de Raphael et de ses œuvres, elle perdrait un des plus beaux fleurons de sa couronne artistique.

Quoi qu'il en soit, pareil témoignage suffit à prouver quel rare génie a été Holbein dans l'art que nous professons.

Frédéric avait été également très émerveillé du portrait d'une comtesse, de grandeur naturelle et en pied, vêtue de satin noir, peint avec le plus grand soin par l'habile Holbein. Cette œuvre était à Londres, chez mylord Pembroke; il alla la voir en compagnie de peintres et d'amateurs, et en fut si charmé qu'il déclara n'avoir rien vu de si savant ni de si délicat à Rome, et se retira fort impressionné [1].

Il y avait naguère, à Londres, un grand amateur de peinture, du nom d'André de Loo, qui achetait tout ce qu'il rencontrait de la main de Holbein. Il possédait du maître un grand nombre de portraits extraordinairement beaux.

Il en avait un, entre autres, d'un personnage représenté de grandeur naturelle, assis à une table, environné de toutes sortes d'instruments de précision. Il s'agissait de l'ancien astronome du roi, un Allemand ou un Néerlandais, du nom de maître Nicolas, qui avait vécu une trentaine d'années en Angleterre. Quand le roi lui demanda un jour, par plaisanterie ou autrement, comment il ne parlait pas mieux l'anglais, Nicolas fit cette réponse : « Pardonnez-moi, sire, mais que peut-on apprendre d'anglais dans l'espace de trente ans ? » Réponse qui fit rire de bon cœur le roi et les personnages qui étaient avec lui. Le portrait était magnifique et magistralement traité [2].

Il y avait encore, chez le même de Loo, le portrait du vieux mylord Cromwell [3], ayant à peu près un pied et demi de haut, et traité par Holbein avec beaucoup de science, de même que l'image de

1. C'était le portrait de Christine de Milan, plus tard duchesse de Lorraine, que le roi Henri VIII avait recherchée en mariage et que Holbein fut chargé de peindre à Bruxelles en 1538. Le portrait appartient au duc de Norfolk. Il était exposé en 1882 à la Galerie Nationale de Londres. C'est, effectivement, une œuvre merveilleuse. M. George Scharf lui a consacré un article dans l'*Archæologia*, tome XL, page 106.

2. C'est le portrait de Nicolas Kratzer, astronome du roi, peint en 1528. Il est aujourd'hui au musée du Louvre.

3. Lord Thomas Cromwell, plus tard comte d'Essex, décapité en 1540. Le portrait signalé par van Mander est indiqué par Woltmann en 1877, comme existant chez le capitaine Ridgway, à Londres.

l'illustre et très savant Érasme de Rotterdam, dont il a été parlé déjà et qui était d'une si belle ressemblance ; il possédait aussi le portrait de l'évêque de Cantorbéry[1].

Le même amateur avait de Holbein une très grande toile peinte à la détrempe où l'on voyait, dans une superbe ordonnance, les figures, grandes comme nature et en pied, de l'illustre Thomas Morus avec sa femme, ses fils et ses filles, chose digne d'être vue et admirée, œuvre précieuse par laquelle Holbein donnait un échantillon de son savoir, comme il a été dit plus haut. Elle est aujourd'hui chez un grand personnage, neveu de Thomas More, qui l'a acheté à la mortuaire d'André de Loo. Il s'appelle également More[2].

Quant au portrait de l'évêque de Cantorbéry, un des meilleurs de Holbein, il se trouve aujourd'hui chez un gentilhomme qui demeure près de Londres, à Temple-Bar, vis-à-vis de mylord Trésorier, et qui possède en outre beaucoup de beaux tableaux de Holbein et d'autres artistes.

A Amsterdam, dans la Warmoesstraat, il y a un très beau portrait par Holbein, peinture délicate, représentant une reine d'Angleterre. C'est une œuvre étonnamment exécutée où il y a, entre autres, une robe de drap d'argent que l'on croirait véritable, au point que l'on se demande s'il n'y a pas, sous la peinture, une feuille d'argent. C'est, dans son ensemble, une chose digne d'être considérée[3].

J'ai eu l'occasion de voir le portrait de Holbein, peint deux fois par lui-même. L'un, petit et en rond, peint en miniature et très soigneusement, chez l'amateur Jacques Razet. L'autre, une tête à peu près grande comme la paume de la main, était d'une excellente carnation rosée et très soignée. Elle appartient à Barthélemy Ferreris, un amateur d'art passionné[4].

1. William Warham, archevêque de Cantorbéry, peint en 1527. (Louvre et Palais de Lambeth, à Londres.)

2. Cette œuvre a disparu. On en voit un dessin, de la main du maître, au musée de Bâle. Une excellente gravure en est donnée par M. Paul Mantz.

3. Portrait de Jane Seymour, troisième femme de Henri VIII ; il est au Belvédère, à Vienne.

4. On ne signale pas d'originaux de ces deux portraits dont Woltmann indique plusieurs copies. Il faut surtout mentionner les portraits de Florence : Offices, n° 232, avec l'inscription : *Joannis Holpenius Basiliensis sui ipsius effigiator, Æ. XLV* ; et celui de Hanovre (ancienne Galerie royale, n° 441), excellente petite peinture qui pourrait bien être celle dont parle van Mander. Elle est cataloguée comme *Portrait d'un inconnu*.

Cet éminent Holbein avait, dans tous ses travaux, une manière personnelle de procéder, préparant et achevant d'une façon différente de celle des autres artistes. C'est ainsi, par exemple, qu'aux endroits que devaient recouvrir les cheveux ou la barbe, il procédait comme si ces endroits devaient rester à découvert avec l'indication précise des ombres. Les dessous étant secs, il y appliquait alors la barbe et les cheveux de la manière la plus naturelle. Il eut ainsi, pour d'autres parties, des procédés spéciaux qui lui réussirent extrêmement bien.

Il est à noter que, de même que Tupilius, chevalier romain, qui était gaucher et peintre, ce qu'on n'avait jamais vu, Holbein maniait le pinceau de la main gauche, ce qui, de notre temps, s'est vu très rarement ou pas du tout. Mais, s'il était gaucher, il n'était point gauche pour cela dans la pratique de son art, où il procédait avec fermeté et en maître accompli.

A propos de ses dessins, nous avons dit qu'il a fait beaucoup de curieuses et jolies choses, indépendamment de sa *Danse des morts*, insérée dans un petit recueil de gravures sur bois; cela résulte d'un autre petit livre de figures de la Bible, gravées également sur bois, que l'on rencontre dans diverses Bibles, et qui ont été souvent copiées. On y trouve de jolies scènes et des figures bien exécutées, et d'une force d'expression étonnante [1].

Bien que toutes ces planches soient d'un grand mérite, je dois signaler surtout l'épisode d'Anne, mère de Samuel, et Elcana, son époux, et ceux où David apprend la mort d'Urias, où Abisag vient à lui, et où le messager de Hiram remet à Salomon une lettre.

Combien cette manière de représenter le grand roi, assis sur son trône, richement paré du costume royal, convient mieux que le système des autres artistes modernes, qui nous le montrent drapé à la mode antique et les bras nus !

A propos de ce petit livre, Nicolas Bourbon [2], un poète, a fait des

1. *Historiarum veteris Testamenti icones ad vivum expressæ*. Lugduni, 1539 (Melchior et Gaspard Trechsel), petit in-4° de 94 planches.

2. Nicolas Bourbon de Vandœuvre, né en 1503, poète de la reine Marguerite de Navarre, sœur de François Ier. Il fut plus tard à la cour d'Angleterre le protégé d'Anne Boleyn. Rentré en France en 1536, il devint le précepteur de Jeanne d'Albret. Holbein avait peint son portrait.

vers latins à la louange de Hans Holbein, dans lesquels il dit à peu près ceci :

Apelle, Zeuxis et Parrhasius sont réunis aux Champs Élysées ; Apelle est songeur et ses compagnons cherchent à savoir ce qui le préoccupe. Le grand peintre alors leur raconte qu'il est venu de la Terre un bruit d'après lequel lui, et les autres maîtres de l'antiquité, n'ont été peintres que de nom, Holbein seul, parmi les mortels, a su peindre, et sa gloire relègue à l'ombre toute autre réputation, car jamais mains humaines n'ont produit de telles œuvres.

Le poète s'adresse ensuite à l'aimable lecteur, lui indiquant comment, par le fait d'un tel artiste, et par des œuvres si dignes d'être louées, son cœur trouve satisfaction et l'exhorte à se détourner du ravisseur de Ganymède et des honteux larcins de la déesse de Cythère.

Viennent ensuite deux vers grecs qui veulent dire :

> O étranger, s'il vous plaît de voir des images d'aspect vivant,
> Regardez celles-ci que la main de Holbein a façonnées.

Holbein, après avoir si grandement contribué, par ses nobles travaux, à l'ornement du monde, subit le sort commun de toutes choses d'ici-bas. Il mourut à Londres, dans de grandes angoisses, frappé de la peste, l'an 1554, âgé de cinquante-six ans[1].

Si sa dépouille retournait à la terre, il léguait à la postérité un nom et une gloire impérissables.

1. Holbein est mort en 1543, probablement de la peste, qui sévissait alors à Londres. Son testament est du 7 octobre. Il laissait deux fils et deux filles. Les deux fils furent orfèvres. Philippe, l'aîné, avait été mis en apprentissage par son père auprès d'un orfèvre parisien, Jacques David, qu'il quitta en 1545. Il séjourna à Lisbonne et à Londres et mourut probablement à Augsbourg, où il fit souche. Le cadet, Jacques, mourut à Londres en 1552.

Les deux filles de Holbein, Catherine et Cunégonde, moururent à Bâle en 1590. L'aînée avait épousé un boucher, la seconde un meunier.

XXVI

JEAN CORNELISZ VERMEYEN, DE BEVERWYCK

PEINTRE

Ceux que la nature a généreusement gratifiés de ses dons, leur accordant ce qu'il faut pour exceller dans l'art, et, par surcroît, la beauté physique, arrivent sans peine aux positions élevées comme à la faveur des princes et des grands. Il en fut ainsi de Jean Vermeyen, peintre habile et célèbre, qui, pour tels motifs, fut pris en affection par l'empereur Charles-Quint.

Il naquit à Beverwyck, petite ville ou village situé aux environs de Harlem, en l'an 1500. Son père s'appelait Corneille, mais je n'ai pu savoir chez qui il étudia ni à quelle circonstance il dut d'être artiste[1]. Ce que je puis affirmer c'est qu'il devint, par son mérite, le peintre du sérénissime empereur[2], et le suivit en diverses contrées, notamment à Tunis en Barbarie, l'an 1535. L'empereur eut fréquemment recours à lui pour retracer ses guerres, œuvres d'après lesquelles on exécuta plus tard de belles tapisseries[3]. Il fit, de la sorte, beaucoup de choses

1. Pas plus que nos devanciers, nous n'avons eu la chance de rien découvrir sur les débuts de Vermeyen. M. Pinchart émet l'opinion qu'il fut élève de Jean Schoorel. Il faut remarquer, cependant, que son nom n'apparaît dans aucune des listes de peintres admis à l'apprentissage, soit en Hollande, soit en Belgique; mais il fut lié avec Schoorel, comme on le verra plus loin.

2. Il fut aussi peintre de Marguerite d'Autriche et touchait une pension annuelle de 100 livres de Flandre. Ses lettres patentes datent du 11 mai 1529. (Pinchart, *Tableaux et sculptures de Marie d'Autriche, reine douairière de Hongrie*, dans la *Revue Universelle des Arts,* tome III, page 127; 1856.) En 1551, il signe, comme peintre de l'empereur, une vue du *Siège de Bougie*, citée par Mariette.

3. Ces tapisseries, au nombre de douze, sont conservées à Madrid. Elles furent exécutées à Bruxelles par Guillaume de Pannemacker, qui y travailla de 1548 à 1554. Les cartons restèrent à Bruxelles et furent découverts au commencement du xviiie siècle; on les crut alors de Titien, assure Mariette. Ils sont aujourd'hui au Belvédère, à Vienne. On en exécuta de nouvelles tapisseries chez Devos, à Bruxelles; ces tapisseries sont également à Vienne. Voyez Pinchart : *les Tapisseries représentant la conquête de Tunis,* dans *l'Art,* tome III, page 418; 1875; Houdoy, *les Tapisseries représentant la conquête du royaume de Thunes;* Lille, 1871; Ilg, *Die Gobelins Karl's V: Kunstchronik,* 1874, 27 février et 5 mars; Alph. Wauters, les *Tapisseries bruxelloises,* pages 75 et suivantes; 1878.

d'après nature, entre autres, le *Siège et la position de Tunis* [1], y mettant beaucoup d'art et d'intelligence, car il n'était point malhabile dans la géométrie et les autres parties de la science.

Ses œuvres se trouvent en grand nombre à Arras, à l'abbaye de Saint-Vaast; elles sont extraordinairement bien faites et très estimées [2].

A Bruxelles, il y avait également de lui plusieurs beaux tableaux et portraits; toutefois, les œuvres qui se trouvaient à Sainte-Gudule et dans d'autres églises ont été anéanties ou dérobées lors de l'aveugle destruction des images [3].

Dans l'église de Saint-Géry, à Bruxelles, il avait placé sa propre épitaphe, qui était une *Résurrection*. A la partie supérieure apparaissait Dieu le père. Ce tableau est encore à Prague, chez Jean Vermeyen, le fils du peintre, habile orfèvre et modeleur, lequel était aussi au service de l'empereur [4]. Cette œuvre échappa aux mains destructrices à l'époque de la dévastation.

Il y avait également de lui, dans l'église susdite, un travail célèbre et considérable, une *Nativité*, remarquable par l'ordonnance et la peinture; puis un *Christ nu*, posant la main sur la poitrine, œuvre très vantée.

Son portrait peint par lui-même est encore à Middelbourg, en Zélande, chez sa fille Marie, veuve de Pierre Cappoen, et très bien fait. Le fond est un paysage avec la ville de Tunis, peinte d'après nature et où, sous la garde de plusieurs soldats, le peintre s'est repré-

1. Le 26 mai 1536, il obtint du Conseil de Brabant un octroi pour pouvoir imprimer et vendre une gravure du *Siège de Tunis*; cet octroi fut renouvelé le 19 mars 1538. (Wauters, page 137.)

2. Le musée d'Arras ne possède qu'une seule peinture de Jean Vermeyen, un *Christ au tombeau*, figures de grandeur naturelle, provenant des Cordeliers d'Arras et déposé à l'église Saint-Géry après la suppression des couvents. Nous devons à l'obligeance de M. Ed. Tricart, membre de la commission administrative du musée d'Arras, de précieux renseignements sur l'origine de ce tableau, dont une reproduction a été insérée dans les *Notes sur quelques œuvres d'art conservées en Flandre et dans le nord de la France* que nous avons publiées au tome XXII, page 193, du *Bulletin des commissions royales d'art et d'archéologie*; Bruxelles, 1883.

3. Il y avait de Vermeyen des portraits de membres de la famille de la Tour et Taxis à l'église du Sablon, à Bruxelles; ces portraits, enlevés par les commissaires français en 1794, ne sont jamais arrivés à Paris, d'après une note de l'inventaire dressé après 1815 par les commissaires belges.

4. Il est mentionné par Quad, *Teutscher Nation Herrlichkeit*; Cologne, 1609, comme excellent orfèvre et sculpteur, n'ayant pas son pareil à l'époque où écrivait l'auteur allemand. Nagler cite ce passage et ajoute qu'il n'a pu se procurer aucun renseignement sur le maître.

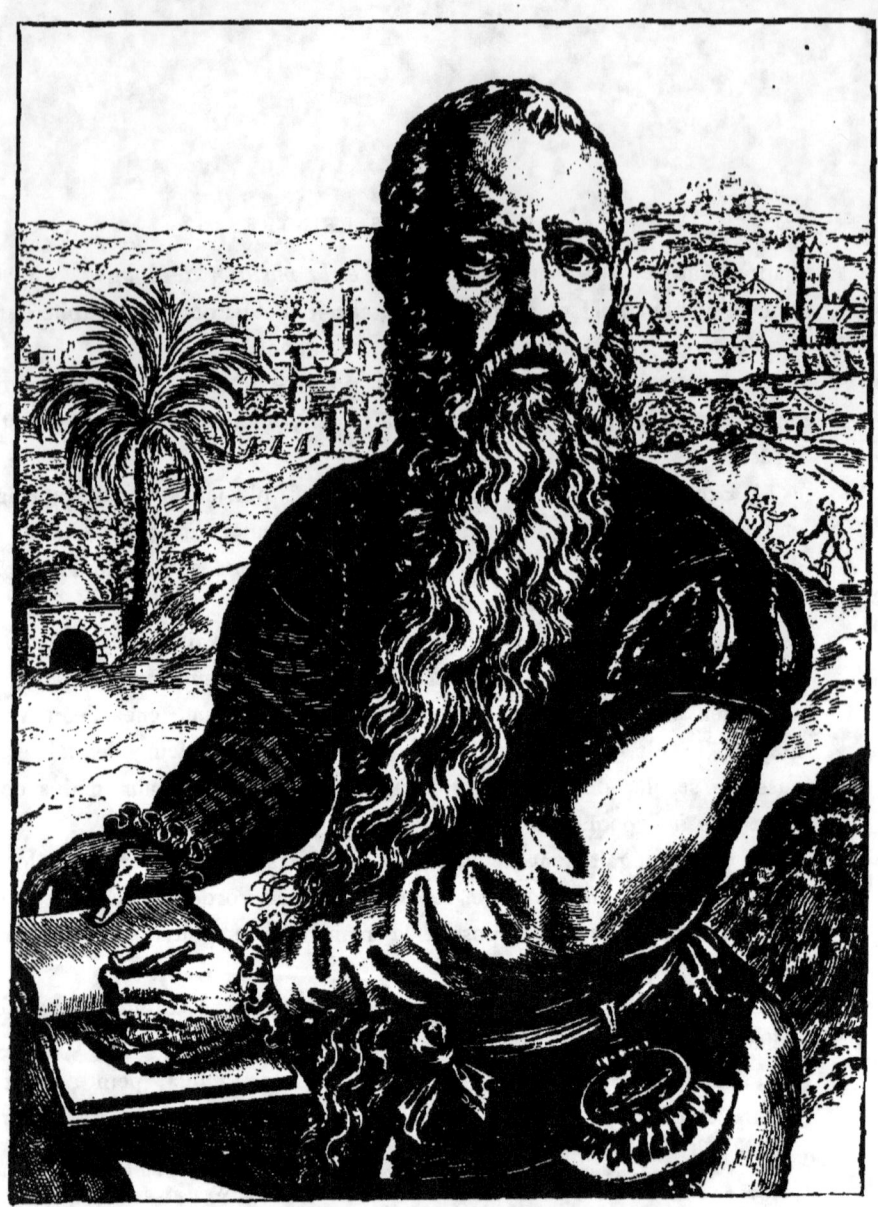

IOANNI MAIO, PICTORI.

Quos homines, quæ non Maius loca pinxit, & vrbes,
Visendum latè quicquid & Orbis habet;
Dum terrâ sequiturque mari te, Carole Cæsar,
Pingeret vt dextræ fortia facta tuæ;
Quæ mox Attalicis fulgerent aurea textis,
Materiem artifici sed superante manu.
Nec minus ille sua spectacula præbuit arte,
Celso conspicuus vertice grata tibi;
Iussus prolixa detecta volumina barbæ
Ostentare suos pendula ad vsque pedes.

JEAN CORNELISZ VERMEYEN, DE BEVERWYCK.
Gravé par Wiericx.

senté dessinant[1]. Il y a ajouté une belle et robuste femme, terrassée, blessée au bras d'un coup de hache.

Marie possède, en outre, le portrait de la seconde femme du peintre, très bien traité. Cette femme, lorsqu'elle vint au monde, avait six doigts à chaque main, et comme l'ablation du petit doigt avait été faite, on constate la trace de cette opération.

La fille du peintre conserva sa propre image, peinte d'après nature par son père, quand elle était enfant, très joliment accoutrée à la mode orientale, comme il aimait à la parer pour la conduire à l'*Ommeganck* de Bruxelles[2]. Elle possède aussi le portrait d'un enfant du voisinage qui avait une chevelure superbe. Enfin, on voit chez elle un *Triomphe marin,* avec quantité de figures nues très bien exécutées.

Vermeyen était un ami intime de Jean Schoorel, et ils s'associèrent pour acheter plusieurs terres dans le Zyp de la Hollande septentrionale[3].

L'empereur prenait plaisir à présenter son peintre aux seigneurs et aux grandes dames, vantant sa belle physionomie et sa haute stature, car il était bel homme et avait une barbe épaisse et si longue que même, lorsqu'il se redressait de toute sa taille, elle lui venait aux pieds. Parfois, lorsqu'il se trouvait aux côtés des personnages en question, cette barbe, chassée par le vent, venait leur balayer le visage, eux étant à cheval. Il prenait grand soin de cet objet extraordinaire, qui lui fit donner le surnom de « Jean le Barbu ».

On voit son portrait gravé, accompagné des vers suivants, que Lampsonius écrivit en latin :

> Que n'a peint Vermeyen ? des hommes, des villes,
> Des lieux que l'on voit au loin de tous côtés !
> O empereur Charles-Quint ! lorsqu'il suivit tes pas,
> T'accompagnant partout, sur la terre et sur l'onde

[1]. C'est probablement le portrait qui a servi de modèle à la planche gravée par Jean Wiericx pour le recueil de Lampsonius.

[2]. Procession annuelle de la ville dans laquelle figuraient les corps de métiers, les confréries, des chars et nombre de groupes allégoriques.

[3]. C'étaient de vastes espaces gagnés sur la mer ; Schoorel avait fait un projet d'endiguement du Zyp qui fut commencé par lui-même, en vertu d'un octroi de l'empereur du 31 mars 1551, ensuite arrêté pour être repris seulement sous Philippe II.

> Pour que les exploits de ta vaillante main,
> Reproduits par son art, fussent tissés en tapis
> Brillants d'or, par son savoir
> L'œuvre surpassait en prix la matière.
> Mais remarquable encore par un noble chef,
> Il se signalait, — spectacle étrange, —
> Non moins que par son art, par sa barbe immense
> Qu'il laissait flotter, s'il en était requis,
> Ample et longue, jusqu'à ses pieds.

Vermeyen mourut à Bruxelles en l'an 1559, âgé de cinquante-neuf à soixante ans. Il eut une honorable sépulture en l'église Saint-Géry, où se trouvait son épitaphe.

COMMENTAIRE

M. Jules Houdoy, dans un article de la *Gazette des Beaux-Arts*[1], a fourni une liste des œuvres exécutées par Jean Vermeyen pour Marguerite d'Autriche. Il s'agit, presque exclusivement, de portraits de membres de la famille impériale. Malheureusement, les Galeries de tableaux ne possèdent de sa main aucune œuvre signée.

Le *Christ au tombeau* du musée d'Arras, que nous lui attribuons, est anonyme. Nagler rapporte un passage d'Argote de Molina, d'après lequel les vues de Londres, de Naples, de Valladolid et de Madrid, exécutées à la détrempe, et existant dans la dernière de ces villes, périrent en 1608 dans l'incendie du Pardo. Huit peintures sur bois, représentant des épisodes des guerres de Charles-Quint, eurent le même sort. Chose extraordinaire, c'est aux États-Unis que se seraient retrouvées, de nos jours, deux grandes toiles de Vermeyen, l'une (longue de seize pieds) représentant la *Bataille de Muhlberg*, l'autre représentant un *Épisode de la vie claustrale de Charles-Quint*. Nagler, qui donne ce renseignement, ajoute qu'un M. Bullok venait de trouver ces peintures en 1850 et les avait apportées en Angleterre. Waagen, qui publiait en 1857 le dernier volume de ses *Treasures of art in Great Britain*, n'en fait aucune mention. C'est encore Nagler qui assure que Charles-Quint aurait fait faire en marbre le buste de Vermeyen, « l'homme à la grande barbe ».

M. A. J. Wauters lui attribue trois tableaux de la Galerie Mansi, à Lucques : la *Bataille de Pavie*, le *Siège de Tunis* et *la Prise de Rome*[2], œuvres non signées toutefois.

La seule peinture de Vermeyen authentiquée par une signature existe à la Biblio-

1. Deuxième série, tome V, page 515 : *Marguerite d'Autriche, l'église de Brou, les artistes de la Renaissance en Flandre.*
2. *La Peinture flamande* (Bibliothèque de l'Enseignement des Beaux-Arts), page 138.

thèque royale de Bruxelles; c'est la fameuse gouache du *Pardon accordé aux Gantois par Charles-Quint en 1540*[1]. De Reiffenberg[2], faute de pouvoir déterminer la signature, cherchait les attributions les plus diverses sans songer au véritable auteur. La peinture a vingt-neuf centimètres de haut sur vingt de large. Elle est largement traitée. Plus de soixante personnages y sont réunis et très bien groupés. Vermeyen travaillait sans doute d'après nature.

Mariette[3], Nagler[4], et après lui Passavant[5] et Andresen[6], se sont occupés de Vermeyen comme graveur. Sous cette forme, c'est un maître de premier ordre qui se révèle à nous. Nagler lui attribue huit eaux-fortes, Passavant porte ce nombre à onze; mais il est bien plus étendu, car plusieurs cabinets possèdent des pièces non citées par Passavant. Andresen en mentionne deux, mais l'une d'elles : le *Serpent d'airain*, est l'œuvre de Michel Coxcie, car elle est signée *Michael Flamingo inventeur* et d'ailleurs mentionnée par Vasari.

Sans donner ici une liste complète des pièces de Vermeyen, nous citons comme ses pièces les plus intéressantes :

La figure de Philippe Roy d'Angleterre, prince d'Espaignes, etc., comme il entra dans la ville de Bruxelles le VIII de septembre de l'an MDLV; le *Portrait du roi Henri II*, celui de *Muley Achmet*, puis deux portraits de femmes, l'un daté de 1545, que Passavant dit être *la Femme du peintre*, l'autre, qui suffirait seul à donner la mesure du magnifique talent de son auteur, représente une *Jeune femme au clavecin*. Cette planche existe au cabinet de Hambourg; aucun maître n'a fait mieux. Le même cabinet possède une *Danse de paysans* datée de 1545.

Non moins rare est un *Banquet oriental*. La scène paraît avoir une grande solennité, car les personnages ont des poignards engagés dans les manches de leurs vêtements; c'est un travail d'une grande énergie, mais qu'il serait peut-être permis d'attribuer à Pierre Coeck. Andresen le donne à Vermeyen.

Les notices diverses que Mariette consacre à Vermeyen offrent un grand intérêt. Il cite, par exemple, un *Portrait d'Erard de la Marck* gravé, de grandeur naturelle; une *Vue du palais de Madrid* et une autre de l'*Aqueduc de Ségovie*.

M. le Dr Ilg, de Vienne, comme appendice au travail qu'il a consacré aux tapisseries du Belvédère, dans la *Kunst Chronik* (t. VIII, p. 822), a fait paraître une note ayant pour objet l'attribution à Vermeyen d'une suite d'estampes de la *Conquête de Tunis* placée en tête du recueil de Hogenberg. L'existence de cette suite lui était révélée par M. le directeur Malss, de Francfort, qui attire aussi l'attention sur quelques esquisses des mêmes compositions existant au château de Gotha. Il est incontestable que les planches mentionnées procèdent, en grande partie, des compositions de

1. M. Havard en donne la reproduction dans sa *Flandre à vol d'oiseau*. (Bruxelles-Paris, 1883.)
2. *Annuaire de la Bibliothèque royale de Belgique*, 1840, page 66.
3. *Abecedario* publié par MM. de Chennevières et de Montaiglon, tome VI, page 45.
4. *Allgemeines Künstler Lexicon*, tome XX, page 119.
5. *Le Peintre-Graveur*, tome III, page 104.
6. *Handbuch für Kupferstichsammler.*

Vermeyen, mais nous nous refusons à en attribuer la gravure au maître. Au surplus, il manque à ces planches plusieurs épisodes figurés dans les tapisseries.

Y a-t-il un rapport quelconque entre le plan à vol d'oiseau du *Siège de Bougie par l'armée de Ferdinand V*, estampe décrite par Mariette, et le plan du *Siège de Tunis* cité plus haut? Nous l'ignorons. L'épreuve de Mariette portait la date de 1551 et l'inscription : *Anno Domini 1504, ab Hisp. reje Catholico Ferdinando V, fortiter expugnata fuit Bugia, urbs maritima Africæ, duce Archiepiscopo Toletano, cujus typum Joan Maio Car. Vi, Imp. Ro. Hisp. regis pictor expressit 1551.*

Les Vermay (Verman) et Ponthus de Vermay, mentionnés dans les comptes de Cambrai aux xvie et xviie siècles, descendent-ils de notre peintre? MM. Houdoy[1] et A. Durieux[2] inclinent à le croire, mais nous l'acceptons difficilement. Ponthus de Vermay vivait à l'époque où écrivait van Mander et le consciencieux écrivain n'eût probablement pas négligé de dire que ce personnage était le petit-fils de Jean Cornelisz, de même qu'il nous parle des parents que celui-ci avait laissés en Allemagne et en Hollande.

[1]. Jules Houdoy, *Histoire artistique de la cathédrale de Cambrai,* pages 120 et suivantes. Paris, 1880.
[2]. A. Durieux, *les Peintres Vermay*, 69 pages. Cambrai, 1880.

XXVII

JEAN DE MABUSE

PEINTRE [1]

La faculté picturale qui se trouve en germe au fond de la pensée ou de l'imagination, avant que la pratique ait pu donner une forme parfaite à ses expressions tangibles, réclame de ceux qui la possèdent un esprit calme et une vie régulière pour qu'ils puissent se livrer sans trouble à une œuvre intellectuelle de si haute portée. On s'en douterait à peine par la tournure d'esprit et la manière de vivre qu'avait l'habile Jeannin, ou Jean de Mabuse, lequel vint au monde dans une petite ville du Hainaut ou de l'Artois, nommée Maubeuge, et qui était contemporain de Lucas de Leyde et de nombre d'esprits éminents.

C'était un homme de mœurs dissolues [2], et pourtant, chose remarquable, jamais on ne vit de peintre plus habile, plus soigneux ou plus patient dans ses travaux. L'adresse artistique ne lui vint pas en dormant. Dans sa jeunesse, il s'appliqua, avec ardeur, à l'étude de la nature, pour arriver à la perfection, car c'est un rude chemin que celui qui y mène.

Il visita l'Italie et d'autres contrées et fut des premiers à rapporter en Flandre la bonne façon de composer et de faire des œuvres religieuses, peuplées de figures nues et de sujets tirés de la Fable, ce qui n'était point entré jusqu'alors dans les usages de notre pays [3].

Entre beaucoup d'autres œuvres, la principale et la plus glorieuse

1. De son vrai nom Jean Gossaert, ou plus exactement Gossart.

2. Mabuse a porté le poids de cette accusation de débauche jusqu'à nos jours. Il résulte pourtant des notes recueillies par M. E. van Even, dans les archives de Louvain (*l'Ancienne École de Peinture de Louvain*, page 410, 1870), que le maître était assez fortuné vers la fin de sa vie et laissait du bien à ses enfants.

3. Il fit ce voyage en compagnie de Philippe, bâtard de Bourgogne. Vasari est le premier qui signale l'influence du séjour en Italie sur la direction du talent de Mabuse; l'assertion est d'ailleurs confirmée par ses œuvres.

de ses créations fut un grand retable de Middelbourg, à doubles volets, qu'il était nécessaire de soutenir par des tréteaux quand ils étaient développés [1].

L'illustre Albert Dürer, étant à Anvers, fit le voyage tout exprès pour voir ce tableau et le loua grandement [2]. L'abbé qui le fit faire était le seigneur Maximilien de Bourgogne, mort en 1524. L'œuvre représentait une *Descente de croix,* dont l'exécution avait coûté beaucoup de temps et qui périt, en même temps que l'église, dans l'incendie provoqué par la foudre, perte immense pour l'art [3].

Il est resté à Middelbourg plusieurs œuvres de Mabuse, notamment de belles images de la *Vierge*. Mais c'est surtout à Delft, chez M. Magnus, que l'on voit une page excellente et l'une des plus belles que l'on ait de lui. C'est une *Descente de croix,* en hauteur; autour du cadavre, déjà descendu, les divers personnages, qui ont environ un pied et demi de haut, sont groupés avec beaucoup d'art. La peinture est soignée, les poses sont belles, ainsi que les draperies, jetées en nombreuses cassures, et les expressions de douleur sont particulièrement bien rendues.

On voit, chez le grand amateur Melchior Wijntgis, dans la même ville, une belle *Lucrèce* [4].

A Amsterdam, dans la Waermoestraat, chez Martin Papenbroeck, il y a une délicieuse peinture en hauteur d'*Adam et Ève,* figures qui sont presque de grandeur naturelle et très soigneusement exécutées,

1. Ce tableau était au couvent de l'ordre des Prémontrés.
2. En décembre 1520; il le trouva meilleur comme peinture que comme dessin et composition.
3. Ce fut le 24 janvier 1568. Il avait, dit une note extraite des archives de Middelbourg, coûté au peintre quinze ans de travail, et l'ambassadeur de Pologne l'estima 80,000 florins. (Voyez Pinchart, *Archives des Sciences, Lettres et Beaux-Arts*, tome I^{er}, page 181.) M. Michiels pense qu'il faut chercher la reproduction de l'œuvre dans une tapisserie du Musée royal d'Antiquités de Bruxelles, et dans le personnage dont la bordure du chaperon porte le mot *Philiep*, le portrait de Philippe de Bourgogne. (*Histoire de la Peinture flamande*, tome IV, page 434. Paris, 1866.) M. l'archiviste Wauters pense, au contraire, que cette tapisserie émane de Philippe van Orley. (*Bernard van Orley, sa famille et ses œuvres*, page 15. Bruxelles, 1881.) Voir aussi sur cette tapisserie un article, accompagné d'une gravure, par M. Alexandre Pinchart. (*Bulletin des Commissions d'art et d'archéologie*, tome IV, page 322. Bruxelles, 1865.)
4. C'est très probablement le petit tableau de la Galerie Colonna à Rome, où Lucrèce est représentée à mi-corps. En 1662, le 17 avril, une *Lucrèce* de Mabuse passa en vente à La Haye, dans la collection de J. C. De Backer, doyen d'Eyndhoven, et atteignit le prix de 60 florins. (Voyez Bredius dans l'*Archief* d'Obreen, tome V, page 296.)

tableau précieux et dont il a été offert des sommes considérables [1].

Chez Jean Nicquet, à Amsterdam, on voit une grande page représentant la *Décollation de saint Jacques*, peinte en grisaille, et pour ainsi dire sans couleur. C'est un simple frottis, et l'on peut rouler et froisser la toile sans aucune crainte de l'endommager. Cela est fort bien fait [2].

Mabuse a peint encore une *Vierge*, étant au service du marquis de la Vere [3]. La marquise avait posé pour la Madone et l'Enfant Jésus était peint d'après son enfant. Ce tableau était si remarquable et si soigneusement exécuté, que les autres œuvres du maître paraissaient rudes à côté d'elle. Une draperie bleue était si belle et si fraîche qu'on eût dit qu'elle venait d'être peinte. Cette peinture se trouva plus tard à Gand chez le sieur de Froidmond [4].

A Londres, il fit plusieurs beaux portraits. Dans la Galerie de Whitehall il y a, — ou il y avait, — de son pinceau, des têtes de jeunes garçons ou d'enfants qui étaient peintes d'une manière excellente [5].

Mabuse fut, pendant plusieurs années, au service du marquis de la Vere. Or, il se fit que ce seigneur reçut splendidement l'empereur Charles-Quint, et qu'à cette occasion il donna à tous ses gens de riches costumes de damas blanc. Le peintre, qui cherchait par tous les

1. Galerie de Hampton Court, n° 385 du catalogue de M. Ernest Law. Ce tableau, cependant, paraît avoir appartenu déjà à Henri VIII. Le musée de Berlin en possède une répétition ou copie (n° 642).

2. Le duc Charles de Croy possédait également, en 1619, une *Adoration des Rois*, par Mabuse. « crayonnée seulement de blanc et noir ». Voyez Pinchart, *Archives*, tome Ier, page 164.

3. Adolphe de Bourgogne, sire de Beveren et de Terveeren.

4. Il existe un si grand nombre de *Vierges* de Mabuse qu'on ne sait au juste à laquelle s'arrêter. Nous donnerions cependant la préférence à celle du musée de Munich, n° 707 du catalogue, signée *Joannes Malbodius pingebat*, 1527.

5. A Hampton Court, n° 595. Ce sont *les Enfants du roi Christian II de Danemark*, au nombre de trois, près d'une table couverte d'un tapis vert. Il existe plusieurs répétitions de cette page intéressante, notamment chez lord Pembroke, chez lord Folkestone et chez lord Methuen. Ces diverses peintures étaient considérées jadis comme représentant les enfants de Henri VII, et l'on en prenait texte pour parler d'un séjour de Gossaert en Angleterre tout à la fin du XVe siècle. Dans l'inventaire de Diego Duarte, marchand de tableaux à Amsterdam, dressé en 1682, nous trouvons, sous le n° 110, « Tableau de trois petits portraits : *Henri VIII et ses deux sœurs enfants, par Mabuse* », coté 80 florins. La copie de Wilton House porte la date de 1495. M. George Scharf, directeur de la Galerie Nationale des portraits d'Angleterre, a fait de ces diverses répétitions une étude remarquable insérée dans l'*Archæologia*, tome XXXIX, page 262; 1861 : *Remarks on some portraits from Windsor Castle, Hampton Court and Wilton*.

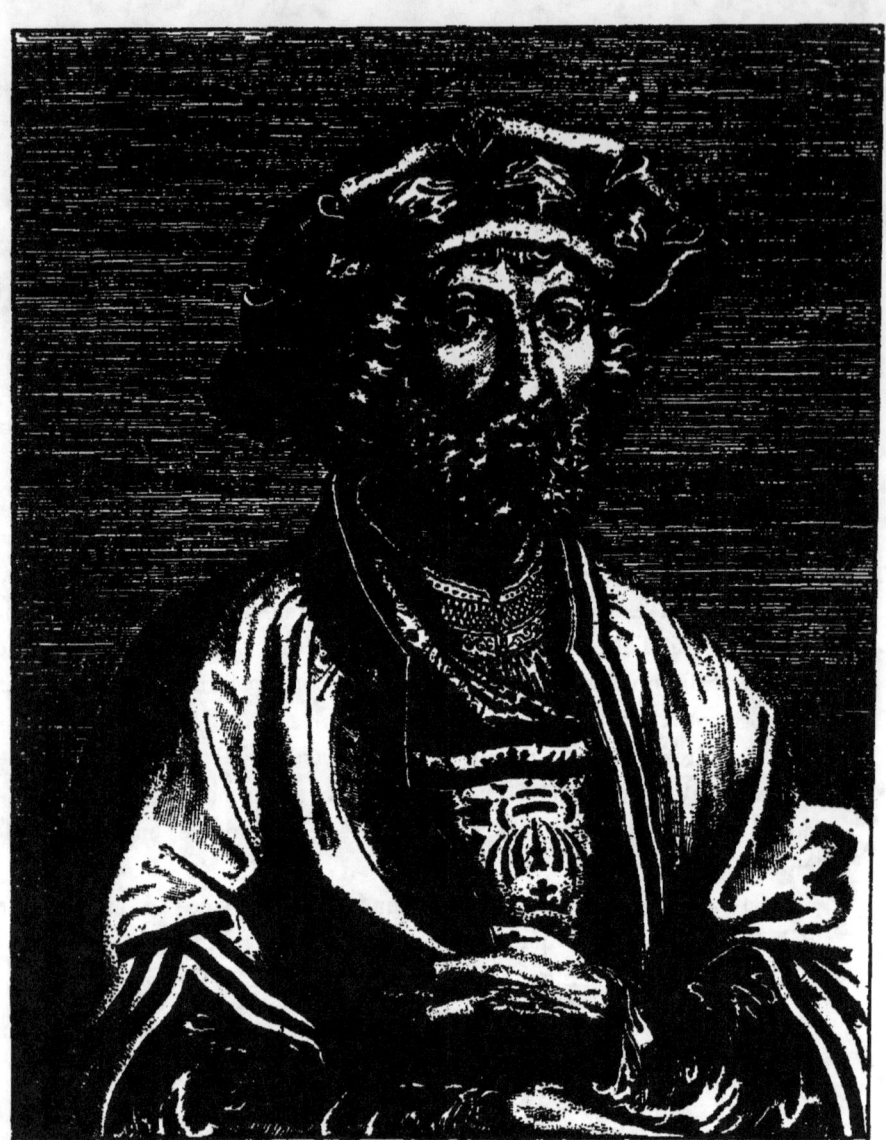

IOANNI MABVSIO, PICTORI.

Tuque adeo nostris sæclum dicêre, Mabusi,
Versibus ad graphicen erudijsse tuum.
Nam quis ad aspectum pigmenta politiùs alter
Florida Apelleis illineret tabulis?
Arte aliis, esto, tua tempora cede secutis·
Peniculi ductor par tibi rarus erit

JEAN GOSSAERT, MABUSE OU JENNIN DE MAUBEUGE.
Gravé par J. Wiericx.

moyens à se procurer de l'argent pour satisfaire ses goûts déréglés, parvint à se faire livrer l'étoffe pour la faire confectionner lui-même, mais il la vendit et dépensa le produit. Que faire? car le temps approchait où devait avoir lieu la fête.

Dans ces conjonctures, Mabuse prit de beau papier blanc et s'en fit confectionner une robe qu'il décora ensuite de fleurs damassées et d'ornements.

Le marquis avait à sa cour un savant philosophe, un peintre et un poète ; ils devaient défiler sur un rang devant le palais où l'empereur et son hôte occupaient une fenêtre. Pendant le défilé, lorsque le marquis demanda à Sa Majesté quel était le damas qui lui plaisait le mieux, l'empereur jeta les yeux sur celui du peintre, qui était d'une blancheur éclatante et semé de fleurs plus belles que celui de tous les autres costumes. Pour ce motif, Mabuse fut placé à la table pour faire le service. Lorsque, sur l'invitation du marquis, qui savait tout, il comparut devant l'empereur, celui-ci tâta l'étoffe et constata la fraude.

Mis au courant de l'aventure, l'empereur s'en égaya fort, en sorte que le marquis n'eût pas voulu, pour beaucoup de damas, que le peintre n'eût point fait une plaisanterie qui avait eu l'heur de plaire si fort au souverain.

Mabuse, qui était assez libre dans ses allures, fut, pour une raison quelconque, emprisonné à Middelbourg [1], et, pendant son incarcération, fit plusieurs jolis dessins. J'ai eu l'occasion d'en voir quelques-uns, qui étaient fort bien traités au crayon noir.

La date de sa naissance et celle de sa mort me sont inconnues [2].

[1]. C'est là encore une assertion qu'aucun document n'a confirmée.

[2]. La date de la naissance de Jean Gossaert est fixée, très approximativement, à 1470; on lui donne pour maître Jean Schoorel. Il est admis dans la gilde de Saint-Luc d'Anvers en 1503, sous le nom de « Jennyn van Henegauwe », c'est-à-dire Jeannin de Hainaut. En 1505 et 1507, il reçoit des élèves à Anvers : Henri Mertens et Michel « du Cygne ». Ce fut également à Anvers, sans doute, que mourut le peintre. On lit sur son portrait, gravé pour le recueil de Lampsonius, *Pictorum aliquot Germaniæ inferioris effigies* : « *Fuit Hanno, patria Malbodiensis, et floruit an. 1524. Obiit Antverpiæ 1 octob. a° 1532. In Cathedrali æde sepultus.* » Il importe de faire observer : 1° que cette inscription ne figure que sur le *troisième* état de la planche, c'est-à-dire qu'elle y fut inscrite au XVII° siècle; 2° qu'il n'existe pas d'épitaphe du peintre à Notre-Dame d'Anvers; 3° qu'il ressort des notes recueillies par M. van Even que le maître perdit sa femme en 1535 et qu'il vivait encore à Middelbourg à la fin de janvier 1537. Toutefois, en 1541, il est signalé comme décédé. (Ed. van Even, *l'Ancienne École de Peinture de Louvain*, page 421.) Le musée du Belvédère (2° étage, salle III, n° 15) possède le portrait de Mabuse peint par Jean van Hemessen.

COMMENTAIRE

Le séjour prolongé de Mabuse en Italie influa sur son style au point de rendre les œuvres antérieures à ce séjour parfois assez difficiles à déterminer. Le nom du maître se rencontre heureusement sur quelques peintures importantes, non mentionnées par van Mander, et qu'il y a lieu d'ajouter, dès l'abord, à la série des œuvres désignées par notre auteur.

Nous avons eu l'occasion de rectifier un passage de la biographie de van Orley, attribuant à ce maître le tableau de l'Autel des peintres de Malines, une des œuvres capitales de Mabuse. C'est à Prague, au musée des *Patriotische Kunstfreunde,* que se trouve actuellement cette création splendide : *Saint Luc peignant la Vierge.* Jusque dans les dernières années, elle décorait le maître-autel de la cathédrale de Saint-Vith, sur le Hradschin. Elle était attribuée à tous les maîtres que la fantaisie des critiques pouvait proposer ; on parla de Raphael et de Holbein l'aîné, et, dans une notice vendue au profit même de l'église et que nous avons sous les yeux, il est dit que « le tableau *acheté par le roi Mathias* pour 30,000 ducats représente la cathédrale gothique de Prague, vue perspectivement par la colonnade d'un temple romain », tandis que, à l'avant-plan, saint Luc reproduit les traits de la Vierge; l'œuvre passait alors (1855) pour être de Holbein.

L'année suivante, on découvrit heureusement sur la ceinture de saint Luc le nom de Mabuse. Si l'on se demande ensuite comment le tableau passa de Saint-Rombaut à Malines au palais, et ensuite à l'église de Prague, le fait est des plus simples à expliquer : l'archiduc Matthias l'emporta en 1580 comme souvenir de son éphémère gouvernement des Pays-Bas. La ville de Malines fit plus tard, pour rentrer en possession de ce trésor artistique, d'instantes démarches, mais ne reçut même aucune réponse à ses lettres[1]. Mabuse, ainsi qu'il résulte d'un passage d'Opmeer, avait terminé son tableau en 1515. Ce fut une de ses productions les plus importantes.

La figure de saint Luc est une création admirable et où se traduit, dans toute sa simplicité, le génie du peintre flamand, bien que l'œuvre soit postérieure au séjour de Gossaert en Italie. Le fond d'architecture est une merveille dans son genre. Les volets de Coxcie représentent *Saint Jean à Pathmos* et *Saint Jean dans l'huile bouillante.* Au revers d'un des volets, on lit : *Mighel de Malino faciebat.*

De même que pour Bernard van Orley, les récents historiens de l'art jugent assez sévèrement la nouvelle direction suivie par Mabuse. Sans nous lancer à cet égard dans une dissertation qui n'a rien à voir ici, nous faisons observer que la personnalité de Mabuse s'exprime d'une manière plus évidente par les œuvres postérieures à son voyage que par les travaux les plus anciens et qui le confondent parmi les continuateurs du style gothique. Aucune page n'est plus charmante que la *Madone* de l'Ambrosienne de

1. Voyez Neefs, *Histoire de la Peinture et de la Sculpture à Malines*, tome Ier, page 13.

Milan, attribuée à Memling, avec sa merveilleuse fontaine et son beau jardin. C'est un Mabuse, pourtant.

Deux belles pages du musée d'Anvers, les *Juges intègres* à cheval et les *Maries en pleurs* (n°s 179-180), sont encore des réminiscences de l'école de Bruges et, effectivement, le catalogue du musée de Munich range parmi les *Inconnus de l'école de van Eyck* un *Groupe de saintes femmes* (n° 658), très proche de celui du Mabuse d'Anvers, n° 179.

Parmi les œuvres primitives du maître, il n'en est pas qui égale en importance l'*Adoration des Mages*, de Castle Howard (comte de Carlisle). Ce tableau, où sont réunis trente personnages de grandeur naturelle, était originairement à l'abbaye de Grammont et fut acheté, en 1605, par les archiducs Albert et Isabelle pour décorer le maître-autel de la chapelle de la Cour. Après l'incendie du palais de Bruxelles, au siècle passé, le tableau resta accroché un temps à son ancienne place; le prince Charles de Lorraine le fit alors transporter dans son palais d'où il passa, dit une note manuscrite de Mols[1], dans la collection du pensionnaire de Bruxelles. On lit sur l'orfroi bordant le coin de la robe d'un des personnages : *Jenni Gossaert, Malb (odius)*. Waagen déclare que le tableau a conservé toute sa fraîcheur[2].

Un fort beau triptyque du musée de Bruxelles, *Jésus chez Simon le Pharisien* (n° 24), est rangé également parmi les œuvres de Mabuse. Il y a là un très bel exemple architectural et, en général, une exécution des plus remarquables. Le tableau n'est pas signé; M. Woermann n'accepte pas sans réserve l'attribution à Mabuse, sans toutefois adhérer complètement aux vues de M. Scheibler, qui incline à ranger le triptyque bruxellois parmi les œuvres de Henri de Bles[3].

On peut voir au musée archiépiscopal d'Utrecht un tableau du même anonyme : la *Cène*. Cette peinture a malheureusement beaucoup souffert, mais elle est intéressante en ce que les types du tableau de Bruxelles s'y reproduisent. Le Christ est vu de face; une inscription en lettres d'or sur philactères noirs traverse tout le tableau. Elle est conçue en langue flamande : *Drinckt alle hier uit, dit is mȳ bloet* (Buvez tous à cette coupe, ceci est mon sang, etc.).

Les *Vierges* de Mabuse sont extrêmement nombreuses. Le musée de Berlin (n° 650), le Belvédère de Vienne (2e étage, 2e salle, n° 9), la Pinacothèque de Munich (n° 707)[4], le Louvre (n° 278), avec la date 1517, et bien d'autres Galeries possèdent de ces compositions. Mais, entre toutes ces madones attribuées à Mabuse, il en est une qui se représente tantôt sous son nom, tantôt sous celui d'autres maîtres et qu'on retrouve avec plus ou moins de perfection à Berlin (n° 616), Douai (un des meilleurs), Hanovre (Galerie du roi Georges, n° 90), Cologne (n° 597), Nuremberg (Musée Germanique, n° 73), Anvers (n° 183), Bruxelles (n° 83), sans parler de plusieurs Galeries particulières.

La Vierge, vue à mi-corps, tient l'Enfant Jésus assis sur un appui de marbre où

1. Exemplaire de Walpole annoté par cet amateur. (Bibliothèque royale de Belgique.)
2. *Art Treasures of Great Britain*, tome III, page 320.
3. *Geschichte der Malerei*, tome II, pages 518 et 523.
4. Reproduite en gravure par Crispin de Passe. Francken, n° 115. Le tableau est daté de 1527, l'estampe de 1589.

sont déposés des fruits. L'exemplaire d'Anvers est un des bons, quoique très inférieur à celui de Douai. Si réellement une de ces œuvres émane de Mabuse, le prototype devait être très célèbre, et peut-être serions-nous en présence du portrait de la marquise de la Vere, tant loué par van Mander.

L'*Homme de douleurs* du musée d'Anvers (n° 181), signé Joannes Malbodius, a également une haute notoriété, et nous l'avons rencontré plusieurs fois en copies plus ou moins exactes, notamment au musée de Gand (n° 62).

L'*Adam et Ève* de Hampton Court et le *Portrait des Enfants de Christian II* furent également copiés nombre de fois, preuve évidente de l'importance attachée aux créations originales.

Le musée de Madrid (n° 1385) possède une jolie petite *Vierge* dans un fond d'architecture, œuvre offerte en présent à Philippe II par la ville de Louvain en 1588, avec une inscription votive [1].

Vasari, et après lui van Mander, font observer que Mabuse fut des premiers à introduire dans la peinture flamande les sujets mythologiques, ce qui est vrai. Le musée de Berlin possède un groupe de *Neptune et Amphitrite* (n° 648), authentiqué par une signature : *Joannes Malbodius, 1516*, et la *Danaé* (n° 633), de la Pinacothèque de Munich, porte la même signature avec la date : *1527*.

Un inventaire anversois de 1585 fait mention d'une figure d'*Hercule*, datée de 1530, et existant chez un amateur du nom de Bonaventure Michaeli [2]. C'est peut-être ce tableau que rappelle l'estampe en bois attribuée à Mabuse par Bartsch (VII, 546, n° 3), et Passavant (III, 22).

Comme portraitiste, outre les images déjà indiquées de Hampton Court, Gossaert est magnifiquement représenté à Paris par le *Portrait de Jean Carondelet*, daté de 1517 (Louvre, n° 277, école flamande), à Londres par deux *Portraits d'hommes (National Gallery, Foreign Schools,* n°s 656 et 986).

Quant au portrait de Marguerite d'Autriche, — parfaitement authentique comme effigie, — du musée d'Anvers (n° 184), il ne nous paraît pas devoir être admis dans l'œuvre de Mabuse. Disons pourtant que le peintre fût chargé de certains travaux pour la gouvernante des Pays-Bas, en 1523 [3]. Il avait reçu mission, dès l'année 1516, d'exécuter pour le jeune Charles d'Autriche le portrait d'Éléonore de Portugal [4].

Que la date de la mort de Mabuse n'est point absolument établie par l'inscription de son portrait, nous l'avons dit plus haut. M. van Even, à qui l'on doit beaucoup de renseignements précieux sur l'ancienne école néerlandaise, a trouvé dans les comptes de Louvain quelques indications sur la famille du peintre. Mabuse, qui avait épousé Marguerite De Molenaer, eut un fils, Pierre, et une fille, Gertrude, qui fut la femme d'un peintre louvaniste, Henri vander Heyden, lequel rejoignit son beau-père à Middelbourg après 1530.

1. Catalogue du musée de Madrid, et van Even, *Histoire de l'Ancienne École de Louvain*.
2. F. J. vanden Brande, *Geschiedenis der Antwerpsche Schilderschool*, page 97.
3. Pinchart, *Archives*, etc., tome I^{er}, page 180.
4. *Ibid.*

M. Bredius dit avoir vu des tableaux de Mabuse au palais de Ajuda, à Lisbonne [1].

Nous avons, pour notre part, à attirer l'attention sur une œuvre curieuse du musée de Malines (n° 186), représentant une *Séance du grand Conseil, tenue en 1474 sous la présidence de Charles le Téméraire*. Ce tableau, de grandes dimensions, est signé très lisiblement : *Jehan Gossaert, 15...* sur le papier tenu par un des greffiers à l'avant-plan. La date est fort incertaine, et nous l'avons longuement examinée sans parvenir à la compléter. La raison en est simple. Le tableau a été complètement retouché, et la plupart des inscriptions, — elles étaient nombreuses, — sont devenues indéchiffrables ou peu s'en faut.

Mabuse a-t-il, comme le prétendent certains auteurs [2], une part quelconque à l'exécution du Bréviaire Grimani ; le mot *Cosart* inscrit sur une des miniatures du célèbre *codex*, dans une frise monumentale (fol. 106) : *Sainte Catherine d'Alexandrie parmi les docteurs*, doit-il signifier que la composition émane de notre peintre? C'est là un problème dont la solution paraît à peine possible à l'aide des renseignements fort incomplets dont on dispose sur l'origine du recueil de la bibliothèque Marcienne. Woltmann acceptait l'inscription comme formant la signature de Mabuse.

Notre maître a-t-il gravé? Les estampes marquées I. M. S., deux *Vierges* décrites par Bartsch et Passavant sont-elles de sa main? On peut le croire, car ces œuvres rappellent certainement le style des tableaux de Mabuse; elles sont d'ailleurs datées de 1522.

Signalons enfin deux estampes anciennes gravées d'après Jean Gossaert et portant son nom. L'une est la *Messe de Saint-Grégoire*, grande et belle planche gravée par un anonyme (Simon Frisius?), et publiée à Anvers par Nicolas Le Cat. Elle porte le nom de Mabuse comme peintre et, selon toute apparence, reproduit le tableau appartenant à M. Henry Labouchère, mentionné par Waagen [3].

L'autre estampe est l'œuvre de Crispin de Passe; nous l'avons citée plus haut. Elle porte le millésime de 1589 avec l'inscription : *Effigies hæc sculpta est per Chrispianum van de Passe ad incitationem insignis illius tabellæ depictæ per Johannem a Maubeuge* [4].

1. *Ned. Kunstbode*, page 372, Harlem, 1881.
2. Thausing, *Dürers Briefe, Tagebücher*, etc., page 223, note 105-2, Vienne, 1872; Woltmann, *Geschichte der Malerei*, tome II, page 74; Woermann, *Id.*, page 518; *Der Cicerone*, de Burckhardt, édition de W. Bode, page 617. Ce dernier affirme qu'une des miniatures est signée *Maubeuge*.
3. *Galleries and Cabinets of Art*, tome IV, page 104.
4. D. Francken, *Catalogue de l'œuvre des van de Passe*, n° 115.

XXVIII

AUGUSTIN JOORISZ

PEINTRE DE DELFT.

La délicieuse ville de Delft aurait dû à la peinture un lustre considérable si la mort n'était venue lui ravir prématurément son jeune citoyen Augustin Joorisz [1]. Né à Delft en 1525, il était fils d'un brasseur du nom de Jooris Janszoon.

L'apprentissage d'Augustin se fit chez certain peintre fort médiocre, Jacob Mondt, auprès duquel il passa environ trois ans, pour travailler ensuite à Malines [2] chez un autre maître, enfin à Paris. Dans cette dernière ville il s'installa chez M. Pierre de la Cuffle, bon graveur sur cuivre qui, entre autres estampes, a fait les *Trois Grâces,* d'après le Rosso, et un *Plafond carré* vu perspectivement [3]. Il n'était pas peintre mais faisait ménage commun avec un sien frère qui occupait d'une manière permanente, outre plusieurs orfèvres, un peintre et un sculpteur et, par eux, Augustin trouva à s'employer [4].

Après un séjour de cinq ans à Paris, le jeune peintre revint à Delft où il se fit un nom par quelques œuvres, cinq en tout. Il excellait dans les grandes figures et s'adonnait aussi à la composition.

1. Son nom véritable était *Augustin Jorisz* (fils de Georges) Verburcht. Son père, d'après van Mieris, était Jan Janszoon Verburcht, et sa mère Marthe Cornelis van Tetrode. (Kramm, *Levens en Werken,* page 824.)

2. Il n'a laissé à Malines aucune trace et s'y occupa probablement des travaux à la détrempe, dont les artistes de cette ville flamande s'étaient fait une spécialité.

3. Nous n'avons pas eu la chance de rencontrer ce nom dans les bibliographies spéciales. Zani est seul à mentionner Pierre de la Cluffe ou Cuffle dont il fait un Hollandais *bravissimo* (BB), travaillant en 1540. Le nom de la Cuffle ou de la Cluffe est peu hollandais, et l'on s'étonne que van Mander ne dise mot de cette origine néerlandaise du graveur parisien. Quant à ses œuvres, nous pensons que van Mander se trompe en parlant des *Trois Grâces.* Il pourrait bien vouloir-désigner les *Muses,* une estampe anonyme que son faire rapproche du plafond représentant le *Parnasse,* planche également anonyme, mais qui, sans doute, est celle désignée par notre auteur.

4. Ne s'agirait-il pas de Guillaume de la Quevellerie, orfèvre, dont Savry publia des modèles d'ornements à Amsterdam en 1561 ? (Voyez D. Guilmard, *Répertoire de maîtres ornemanistes,* page 484. Paris, 1880.) Pour l'oreille hollandaise, il n'y aurait pas trop loin de *de la Quevellerie* à *de la Cuffle.*

On voit de ses travaux à Delft, chez son frère, qui possède, entre autres, une *Famille de sainte Anne* fort bien peinte et d'un modelé très satisfaisant ; c'est une œuvre très appréciée. Ses paysages ne se rencontrent pas chez nous [1].

A peine cinq mois après son retour à Delft, on le trouva noyé au fond d'un puits. L'événement ne fut jamais expliqué. Certains indices firent croire qu'en cherchant à puiser de l'eau pour le pot au blanc ou les brosses à préparer la toile [2], le pied lui manqua et qu'il périt ainsi misérablement. Ce fut pour l'art une grande perte, car il avait remarquablement débuté [3].

Joorisz mourut en 1552, âgé de vingt-sept ans.

1. Il n'y a pas de tableau de lui qui soit mentionné.
2. Ce qui nous prouve qu'il peignait à la détrempe.
3. Nagler (*Monogrammistes*), tome Ier, n° 734, attribue à Augustin Jorisz un monogramme A. I, sous lequel il aurait gravé *Un enfant appuyé sur une tête de mort* avec l'adresse de H. Hondius. Nous ne connaissons pas cette planche.

XXIX

JOSSE VAN CLEEF[1], DIT « LE FOU »
EXCELLENT PEINTRE D'ANVERS

Rien de plus naturel que de voir les artistes les plus éminents possédés de l'envie secrète de surpasser leurs confrères. S'il n'en était pas ainsi, paralysés par la crainte, ils perdraient ce stimulant à mieux faire, l'ambition, en un mot, qui décide le plus souvent de la réussite des entreprises.

Mais, d'autre part, il importe que ce sentiment demeure dans des limites rationnelles, qu'il soit tempéré par une juste connaissance de soi-même, sans laquelle, loin d'aider à l'avancement de l'art, il contribuerait à sa décadence et ne procurerait à ceux qui l'exercent que honte et confusion. Tel fut précisément le cas de Josse van Cleef d'Anvers, un ornement de notre profession. Il n'était pas, je crois, de la famille de Martin et d'Henri van Cleef[2].

Je ne connais pas la date de la naissance de ce Josse. Un Josse van Cleef fut admis à la gilde des peintres d'Anvers en 1511 ; il peignit des *Vierges* environnées d'anges[3], mais j'ignore s'il était un ascendant de van Cleef le Fou[4]. Guillaume van Cleef, admis en 1518, était son père[5].

Josse van Cleef, donc, était un habile maître, peignant la figure d'une remarquable façon, mais son excessif orgueil et sa sotte vanité l'égarèrent au point de croire que ses œuvres l'emportaient sur celles

1. Ou van Cleve.
2. Van Mander ajoute à l'*Appendice* : « Josse van Cleef était pourtant de la famille de Martin et Henri, ce que j'ignorais. » Ajoutons que c'est fort présumable, mais nullement établi.
3. M. A. J. Wauters croit avoir découvert une œuvre de cette catégorie à la Pinacothèque de Munich parmi les anonymes (n° 694). (*La Peinture flamande; Bibliothèque de l'Enseignement des Beaux-Arts*, page 135.)
4. C'était le peintre lui-même.
5. Guillaume van Cleef ou van Cleve, peut-être le frère de Josse, eut pour fils Martin et Henri van Cleve. (F. J. vanden Branden, *Geschiedenis der Antwerpsche Schilderschool*, page 294.)

de tous les autres maîtres et ne pouvaient se payer. Il en perdit la raison, comme il n'arrive que trop souvent aux présomptueux.

A l'époque où Philippe, roi d'Espagne, épousa Marie d'Angleterre, Josse van Cleef fit le voyage de la Grande-Bretagne [1], dans l'espoir de vendre ses œuvres au roi, par l'intervention de son peintre, qu'il priait d'user de son influence, à quoi, d'ailleurs, celui-ci se montrait disposé. Mais, en même temps, arrivèrent d'Italie bon nombre de toiles remarquables, notamment du Titien, œuvres qui plurent beaucoup au roi, et dont il fit l'acquisition, de sorte que Moro ne put réussir à avantager van Cleef. La vanité de celui-ci l'égara si fort qu'il en devint absolument frénétique, prétendant que ses œuvres l'emportaient sur toutes les autres. Il fit à Moro les plus amers reproches, le traitant de sot orgueilleux, incapable d'apprécier les bons maîtres, ajoutant qu'au lieu de rester en Angleterre il ferait mieux d'aller à Utrecht pour protéger sa femme contre les entreprises des chanoines, et beaucoup d'autres injures. Quand Moro, à son tour, voulut le châtier, il se blottit sous la table ; Moro le jugea à peine digne de sa colère.

La raison de van Cleef s'égara à tel point qu'il en vint à faire des choses invraisemblables. Il passait au vernis, à la térébenthine, ses habits, sa cape et sa barrette, se montrant par les rues tout reluisant ; il peignait ses panneaux sur les deux faces pour que, disait-il, on eût toujours quelque chose à considérer, même quand les panneaux étaient retournés. S'il lui arrivait de retrouver d'anciennes œuvres de sa main, il tâchait de les obtenir sous prétexte de les améliorer, et ne faisait que les gâter. Ses amis enfin le recueillirent et le soignèrent.

Van Cleef était vraiment le meilleur coloriste de son temps ; il donnait un grand relief aux choses et peignait ses chairs d'une manière fort naturelle, tirant ses ombres de la carnation elle-même. Les amateurs estiment beaucoup ses œuvres et à bon droit. M. Melchior Wijntgis, à Middelbourg, possède de lui une très belle *Vierge* derrière laquelle Joachim Patenier ajouta un joli fond de paysage. M. Sion

1. Erreur évidente de van Mander. Le mariage de Philippe II avec Marie Tudor eut lieu le 25 juillet 1554. A cette époque, van Cleef n'existait plus depuis longtemps.

Luz, à Amsterdam, conserve un *Bacchus* extrêmement bien peint, représenté sous les traits d'un gros vieillard à cheveux gris, ce qui

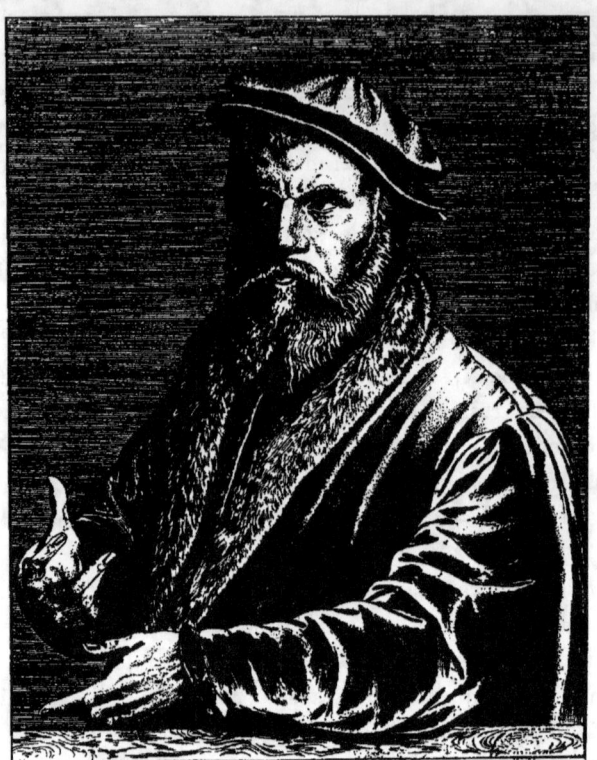

IVSTO CLIVENSI ANTVERPIANO
PICTORI.

Nostra nec artifices inter te Musa silebit
Belgas, picturæ non leue, Iuste, decus.
Quàm propria, nati tam felix arte fuisses:
Mansisset sanum si misero cerebrum.

JOSSE VAN CLEEF, DIT « LE FOU ».
Fac-similé de la gravure de Wiericx.

n'a pas été fait sans raison : l'amour du vin croît avec l'âge, et l'abus de la bouteille amène une vieillesse précoce.

Je ne saurais indiquer qu'un petit nombre de ses œuvres, non plus que je ne possède l'année de sa mort[1]. Son nom mérite de passer à la postérité.

Voici le sens des vers latins que Lampsonius lui consacre :

> Entre les artistes de la libre Néerlande
> La muse ne taira pas le nom de Josse,
> Qui ne fut point un (faible) ornement de la peinture.
> Ton art et celui de ton fils te permettaient de goûter le bonheur
> Si, hélas ! tu avais conservé intactes tes facultés.

Il eut donc un fils digne de lui être comparé ; en effet, il existe un second Josse van Cleef, éminent comme peintre de figures, et un Corneille du même nom[2].

COMMENTAIRE

Josse et non *Joas* (Vasari et Waagen), ni *Juste*, moins encore *Juste de Gand*, (Catalogue du Musée des Offices à Florence), naquit sans doute vers 1490, son admission à la maîtrise datant de 1511[3]. Comme l'annonce du reste son nom, sa famille était originaire du duché de Clèves, et M. vanden Branden a rencontré, à plus d'une reprise, dans les comptes anversois, la mention « Josse vander Beke, *dit van Cleef* ».

Ce point réglé, ajoutons que, dès l'année 1516, le peintre fonctionnait comme doyen de la corporation des peintres anversois, et que ce même honneur lui fut conféré de nouveau en 1525.

Van Mander était, comme on l'a vu, très imparfaitement renseigné sur le compte du maître, et le fait de signaler sa présence en Angleterre en 1554, époque du mariage de Philippe II, rend à peu près sans valeur le surplus de la notice qu'il lui consacre.

Vasari, ensuite Sandrart et Descamps, font séjourner notre peintre en Espagne. Il ne semble pas qu'il y ait aucune œuvre de van Cleve dans les musées espagnols.

D'autre part, il est permis de s'étonner que van Mander n'ait pas eu connaissance du passage suivant de Guichardin, ni du fait dont il nous parle : « Josse de Cleues

[1]. Il mourut à Anvers le 10 novembre 1540. (Vanden Branden, *loc. cit.*)

[2]. En somme, il n'y eut qu'un seul Josse van Cleve, celui dont il est question dans la présente notice. Corneille fut son fils. Il naquit à Anvers en 1520. (Vanden Branden.) Son nom n'apparaît pas dans les registres de Saint-Luc d'Anvers.

[3]. Rombouts et van Lerius, *les Liggeren et autres archives de la gilde anversoise de Saint-Luc*, tome Iᵉʳ, page 75.

bourgeois d'Anvers, maistre très rare pour couleurer, et tant excellent en pourtraict au naturel, qu'ayant une fois le Roy François premier envoyé en ces quartiers à poste, pour ramener à sa court, quelque bon maistre, cestuy-cy fut choisi entre autres : et conduict jusques en France, feit la pourtraicture du Roy au naturel, de la Royne, et de plusieurs autres Princes, avec grande louange et bons loyers [1] ».

Autre voyage, dès lors, et sur lequel on en est réduit à des conjectures.

Le nom de Josse van Cleve ne figure pas dans les comptes de la maison royale de France, que tant d'excellents auteurs ont compulsés avec soin ; il ne paraît pas davantage dans le précieux *Dictionnaire* de M. Jal. Il existe cependant un portrait de François Ier dans lequel il est permis de voir une production de sa main. Ce portrait, qui est à Versailles, porte le n° 1149 de la galerie [2].

M. Niel le mentionne avant tout autre parmi les effigies du roi. « François Ier, représenté à mi-corps, un peu plus grand que nature, se détache sur un fond de tapisserie rouge, dans le calme morne de l'immortalité. Sa tête, prise de trois quarts, est couverte d'une toque ; son vêtement de satin blanc à bandes noires est disposé avec largeur et étincelle de broderie d'or ; la main gauche tient le pommeau de l'épée, la droite, des gants. Le peintre, en exécutant cette immense miniature à l'huile, semble avoir retenu son pinceau ; il raffine volontiers les contours, atténue le modelé, et accentue les plans d'une manière légère, suffisante pourtant ; il adoucit le ton avec une extrême délicatesse ; aucune teinte d'incarnat ne paraît troubler la pâleur de ses chairs ; fidèle à la nature qu'il a sous les yeux il est impartial et respectueux devant elle ; il évite tout entraînement de l'imagination, se bornant à rendre avec amour et vigueur les moindres détails de la figure et des accessoires. L'effet produit sur le spectateur est profond, parce qu'il résulte simplement, comme dans les portraits de Holbein, de la vérité même de la représentation, nullement de l'humeur et de la fantaisie de l'artiste. Quiconque a vu une fois cette effigie, a vu tout François Ier, l'homme lui-même, ni plus ni moins ; il convient de la placer haut dans la série si mutilée, si restreinte aujourd'hui, de la série que nos vieux maîtres nationaux produisirent de leurs mains savantes et contenues. L'âge que la figure du roi accuse est celui de trente ans à peine ; l'effigie a dû, par conséquent, être exécutée vers 1524 ; nous l'attribuerions volontiers à François Clouet, si nous présumions qu'alors il eût eu âge d'homme [3]. »

Les noms de Holbein et de Clouet se présentent à la mémoire de quiconque se reporte au temps de Josse van Cleve et il est absolument probable que ses meilleures productions ont été grossir la liste des travaux de ces illustres maîtres. C'est, du reste, ce qui ressort de la mention des quelques œuvres que Waagen a cru pouvoir restituer à van Cleve. Dans l'immense ensemble d'œuvres d'art constitué par les galeries anglaises, c'est à peine si le critique allemand trouvait à signaler quatre ou cinq peintures, — exclusivement des portraits — émanant de van Cleve.

1. *Description de tout le Pais-Bas*, page 132. Anvers, 1568.
2. Gravé dans l'ouvrage de Gavard, *les Galeries historiques de Versailles*. série X, section 1re.
3. P. G. J. Niel, *Portraits des personnages français les plus illustres du XVIe siècle*, 1re série, page 8. Paris, 1848.

La Galerie du palais de Windsor possède un portrait où le maître et sa femme[1] sont réunis. Chez lord Spencer, Josse est représenté seul. C'est ce portrait que reproduit l'estampe du recueil de Lampsonius.

Un portrait de Henri VIII lui a été attribué dubitativement par le catalogue des peintures de Charles Ier.[2]

« Ses contours sont fermes, sans dureté; son coloris chaud et transparent rappelle les grands maîtres de l'école vénitienne », dit Waagen, en parlant de van Cleve.

Quant à la *Tête de sainte ayant les mains jointes*, au musée des Offices (n° 762), il n'y a aucune raison pour en faire une œuvre de van Cleve plutôt que de tout autre peintre[3].

M. vanden Branden a relevé dans les anciens inventaires la mention de quelques peintures de notre artiste. Il est utile d'en reproduire les sujets :

Nativité; *Madone*, grisaille; *Adam et Ève*, grisaille; *Famille de sainte Anne*, grisaille; *Saint François*; *Descente aux limbes*; *Portement de la croix*; *Christ sur les genoux de la Vierge*; *le Jugement de Pâris*; *Fête de Bacchus*; *Tableau de fruits*.

Rubens possédait jusqu'à quatre œuvres de van Cleve : Un *Emmaüs*, le *Jugement de Pâris*, sans doute le tableau mentionné ci-dessus, un *Portrait* et un *Paysage*.

Le *Jugement de Pâris* et la *Nativité* sont peut-être les mêmes peintures citées par Walpole comme faisant partie de la collection de Jacques II d'Angleterre. L'écrivain anglais parle d'un tableau de *Mars et Vénus* ayant appartenu à Charles Ier.

Quant au tableau *Saint Cosme et saint Damien*, que Sandrart déclare être à Notre-Dame d'Anvers, nous n'en avons point retrouvé la trace.

Les tableaux du maître devaient être estimés au XVIIe siècle, car une de ses compositions, une *Femme donnant le sein à son enfant*, atteignit 150 florins à la vente J. C. De Backer à La Haye en 1662[4].

1. Il peut être utile de rappeler que van Cleef fut marié deux fois. Son second mariage eut lieu en 1528. (Vanden Branden.) Lorsque le maître fit son testament, en 1540, Pierre Coeck intervint comme témoin. *(Ibid.)*
2. George Scharf, *Remarks on some portraits from Windsor Castle, Hampton Court*, etc. (*Archæologia*, tome XXXIX, page 262.)
3. Gravure dans A. J. Wauters, *la Peinture flamande*, page 135.
4. A. Bredius dans l'*Archief* d'Obreen, tome V, page 296.

XXX

ALDEGRAEF

PEINTRE ET GRAVEUR DE SOEST [1]

J'aurais, dès longtemps, donné place dans mon livre à Aldegraef, n'eût été le retard occasionné par l'attente vaine des renseignements que j'ai sollicités à son sujet en Westphalie, d'où il était, je pense, originaire, et où certainement il a longtemps vécu, particulièrement à Soest, ville importante à huit milles de Munster [2]. Dans plusieurs églises de cette ville on voit de ses œuvres, notamment dans la vieille église, où se conserve un beau retable de la *Nativité* [3].

Pour une église de Nuremberg il compléta, par deux volets, un tableau d'Albert Dürer [4], et ses peintures se trouvent encore en d'autres lieux.

Ses estampes sont très recherchées, car il était habile graveur et fit, au burin, divers portraits remarquables de princes, de savants, etc. [5] Il a aussi laissé des portraits de lui-même, sur lesquels il a, je crois, inscrit son âge, ou tout au moins la date de sa naissance [6]. Il a gravé, en outre, de fort beaux portraits de Jean de Leyde, l'éphémère et illégitime roi de Munster, et de Knipperdolling [7].

1. Henri Aldegrever, « Alde grave », le peintre-graveur bien connu.

2. Il était sans doute natif de Paderborn, d'après un document mentionné par Woltmann. (*Künstler Lexikon* de Meyer, tome Ier, page 239.) Pourtant le maître se qualifie de « *Suzatienus* » sur son portrait. (B., 189.)

3. Soest ne paraît avoir conservé qu'un seul tableau d'église d'Aldegrever, un retable de la *Passion*, à Saint-Pierre.

4. Il n'y avait point d'autre tableau d'Albert Dürer dans les églises de Nuremberg que le triptyque de la *Nativité* dit des Paumgärtner, aujourd'hui à la Pinacothèque de Munich. Le revers des volets ne porte aucune trace de peinture. (Voyez M. Thausing, *Albert Dürer, sa vie et ses œuvres*, traduction Gruyer, page 134. Paris, 1878.)

5. L'œuvre d'Aldegrever est décrit par Bartsch au tome VIII du *Peintre-Graveur*. Passavant, Nagler et Woltmann signalent quelques planches inédites, ce qui porte l'ensemble à plus de trois cents pièces.

6. 1° Son portrait avec l'indication *Ætatis 28 anno domini 1530* (B., 188); 2° avec indication *Ætatis suæ 35 anno 1537* (B., 189). Il est donc né en 1502.

7. Portrait de *Jean de Leyde* (B., 182); portrait de *Bernard Knipperdolling* (B., 183), tous les deux datés de 1536.

On a de lui une suite gravée de l'*Histoire de Suzanne*, en quatre petites pièces[1]; plusieurs femmes nues, dans le même format[2]; l'*Histoire et les travaux d'Hercule*[3]; douze *Grands Danseurs*[4], plus une série de deux fois huit *Danseurs*[5] plus petits, œuvres datées de 1538 et de 1551, ce qui détermine l'époque à laquelle il travaillait.

Ces planches, non moins remarquables sous le rapport des formes, de la composition et du costume, que sous celui de l'exécution matérielle, sont recherchées à juste titre. Il est regrettable, toutefois, que leur auteur n'ait pas su éviter, dans ses draperies, la confusion résultant de la trop grande abondance des plis et des cassures. Cela n'empêche qu'il fut bon maître, et l'un de ceux dont le nom est digne de passer à la postérité.

Il mourut à Soest et y reçut une sépulture peu honorable[6].

Un peintre de Munster, son ancien compagnon de voyage, étant venu pour le voir et ne l'ayant plus trouvé en vie, fit placer sur sa tombe une pierre portant son nom et le monogramme qu'il avait coutume d'inscrire sur ses planches[7].

COMMENTAIRE

Aldegrever se rattache par le caractère de ses œuvres à l'école d'Albert Dürer, mais c'est à tort qu'on le range parmi les élèves de ce grand artiste. Il appartient, avec les frères Beham[8], Albert Altdorfer et quelques autres, au groupe des « Petits Maîtres », dont il est d'ailleurs un des représentants les plus justement estimés. Son œuvre est des plus intéressants et extraordinairement riche en sujets de tous genres.

Comme peintre, Aldegrever est nécessairement beaucoup moins connu. A. Woltmann, dans une excellente notice du *Künstler Lexikon* de Meyer, rectifie une erreur de Bartsch qui attribue au maître une estampe de 1522. (B., n° 217 : *Vignette avec deux enfants nus*.) Ce n'est là qu'une copie dont la date 1532 a été altérée. La date la

1. B., 39-33, Suite datée de 1555.
2. *La Fortune*, B., 143 (1555), etc.
3. B., 83-95. Treize estampes (1550).
4. B., 160-171 (1538).
5. B., 144-151 (1538). — B., 152-159 (1551).
6. On ne connaît pas l'année de sa mort. Ses dernières planches datées portent le millésime de 1555.
7. Le nom de l'ami d'Aldegrever ne nous a pas été conservé. Le monogramme du maître, calqué sur celui d'Albert Dürer, n'en diffère que par la substitution du G au D.
8. Voir ci-dessus, chapitre IV, pages 61 et 85.

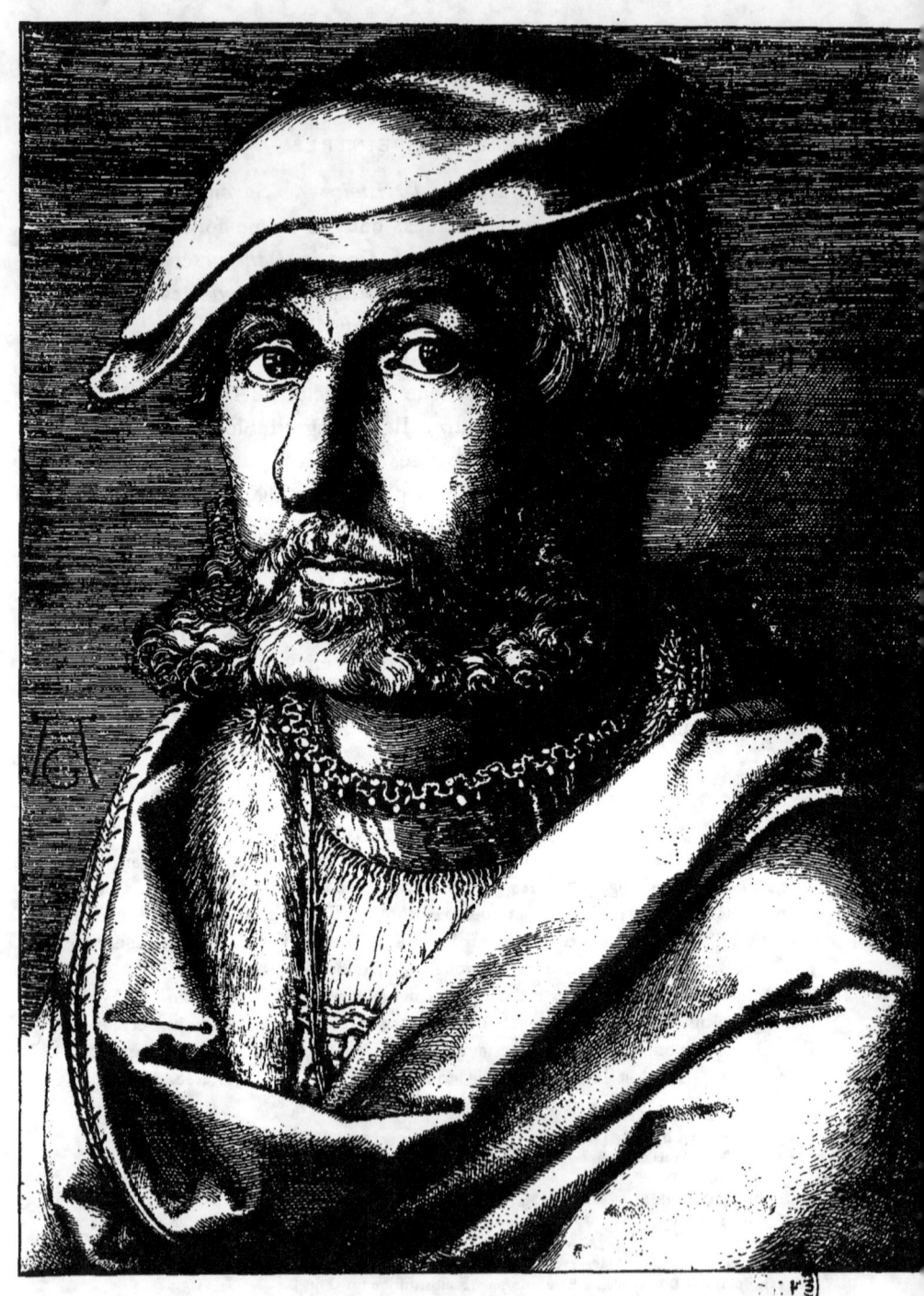

PORTRAIT D'HENRI ALDEGREVER,
par lui-même à l'âge de trente-cinq ans. — Bartsch, n° 189.

plus reculée, inscrite sur les estampes d'Aldegrever, est, en réalité, 1527; à cette époque le jeune graveur est directement influencé par les travaux d'Albert Dürer et le *Saint Christophe* (B., 61) est une copie presque textuelle d'une planche du maître de Nuremberg. Graduellement le style devient plus large, le travail plus libre et l'on peut dire que les meilleures planches d'Aldegrever ne sont surpassées par personne. Ses portraits de *Guillaume de Juliers* (B., 181), de *Jean de Leyde* et de *Knipperdolling* (B., 182-183), de *Luther* et de *Mélanchthon* (B., 184-185), sont des œuvres extraordinairement recherchées.

Parmi les peintures, d'ailleurs fort rares, d'Aldegrever, les portraits occupent la première place. Un *Portrait de jeune homme*, de la Galerie Liechtenstein à Vienne, daté de 1540 (n° 1072), est surtout célèbre.

Au musée de Berlin il est représenté par le portrait d'Englebert Therlaen, bourgmestre de Lennep, daté de 1551.

Il existe un assez bon nombre de tableaux reproduisant des estampes de lui, mais, par cela même, on n'en peut admettre l'authenticité qu'avec réserve. Telle était, par exemple, la *Lapidation des vieillards* de la suite de Suzanne, au musée de Berlin, n° 556 b. du catalogue de 1878, qui, du reste, a cessé de figurer dans les éditions suivantes.

Quant aux *Évangélistes*, d'après Lucas de Leyde, que lui attribue le catalogue du musée de Pesth (salle IV, n°s 14-17), bien que très supérieurs comme exécution aux mêmes sujets exposés au musée d'Anvers sous le nom même de Lucas, il n'y faut voir, une fois de plus, que des copies d'estampes.

En dehors des portraits, toutes les attributions douteuses étant écartées, il ne reste comme peinture d'Aldegrever dans les collections publiques qu'un *Christ assis sur le tombeau*, au musée des États de Prague, œuvre datée de 1529.

Woltmann lui restitue un *Jugement dernier* de la Galerie de Darmstadt (catal., n° 209 : maître inconnu de l'École du Bas-Rhin) et le portrait de David Jooris (le peintre anabaptiste de Delft), réfugié à Bâle, et aujourd'hui catalogué sous le nom du maître au musée de cette ville (n° 148).

Aldegrever était lui-même un fougueux adhérent de la réforme.

La date de 1562, acceptée comme celle de la mort du peintre par certains critiques, ne repose sur aucun document. Après 1555 il n'y a plus de lui d'estampe datée.

XXXI

JEAN SWART, OU « LE NOIR JEAN »

HABILE PEINTRE DE GRONINGUE

Adrien Pietersz Crabeth. — Corneille de Gouda. — Hans Barnesbier. — Simon Jacobs.
Corneille de Visscher.

La Frise n'a été ni si glacée, ni si aride, que Groningue n'ait produit, pour le reverdissement de sa gloire, un superbe rameau artistique, une fleur qui tant embaume qu'elle annonce sa propre valeur, et que je ferais preuve d'une négligence, que l'on pourrait qualifier d'infecte, si je ne contribuais, de tout mon pouvoir, à répandre son parfum [1].

Je veux parler de cet ornement de la peinture, le célèbre Jean Swart, que l'on avait coutume d'appeler le « Noir Jean ». Il vint au monde à Groningue, dans l'Oostfrise, et vécut quelques années à Gouda, vers l'époque où Schoorel revint d'Italie, c'est-à-dire en 1522 ou 1523 [2]. La manière de Jean se rapprochait beaucoup de celle de Schoorel pour le paysage, les figures et les portraits.

Il fit le voyage d'Italie, séjourna quelque temps à Venise [3] et contribua, avec Schoorel, à introduire chez nous la nouvelle manière, se rapprochant davantage du style italien et s'écartant de la désagréable façon moderne.

Je ne saurais désigner les œuvres de ce peintre [4], mais on pourra

1. Tout ce préambule repose sur un double jeu de mots : Vrieslandt, la Frise, veut dire pays des frimas; Groeninge, Groningue, terre verdoyante.
2. On a relevé sur le revers d'un dessin de la collection Weigel, de Leipzig, les dates de la naissance et de la mort de Jean Swart, 1469-1535. Le maître avait donc, comme le fait observer M. E. Fétis dans son *Catalogue du musée de Bruxelles* (5ᵉ édition, page 161), cinquante ans lorsque Schoorel revint aux Pays-Bas. Voyez aussi le Catalogue de la Pinacothèque de Munich (note au n° 652).
3. Ce fait est confirmé par Lomazzo (*Trattato dell' arte della pittura*, Milano, 1584), qui l'appelle *Giovanni de Frisia da Gramingie*. Il est vrai que tous les noms étrangers sont travestis dans ce livre.
4. On lui attribue une *Prédication de saint Jean-Baptiste* à la Pinacothèque de Munich (n° 744),

juger de sa valeur par certaines estampes sur bois, notamment un *Groupe de cavaliers turcs* [1] armés d'arcs et de carquois, et qui sont traités avec infiniment d'esprit. Il y a aussi un *Christ prêchant dans la barque* [2], entouré d'une grande foule, avec des figures vues de dos à l'avant-plan, estampe également fort belle.

ADRIEN PIETERSZ CRABETH. — Ce Jean Swart eut un élève du nom d'Adrien Pietersz Crabeth, issu de Pierre le Boiteux, et qui fit des progrès si rapides qu'il surpassa son maître, étant encore très jeune. Il voyagea ensuite en France et mourut à Autun, chose bien regrettable pour l'art [3].

CORNEILLE DE GOUDA. — Il y eut encore un très habile peintre de portraits d'après nature, Corneille, né à Gouda, qui fut l'élève de Heemskerck. Dans sa jeunesse il s'adonna à la boisson, mais, ayant eu des relations assez fréquentes avec des personnages haut placés, il s'amenda et finit par avoir horreur de l'ivrognerie. Il n'en déchut pas moins rapidement et devint un barbouilleur, exemple que la jeunesse fera bien de ne pas perdre de vue [4].

authentiquée par une gravure sur bois, et M. Scheibler (voyez Woermann, *Geschichte der Malerei*, tome II, page 538) lui donne l'*Adoration des Mages*, n° 207 du musée d'Anvers, indiquée au catalogue comme de Lucas de Leyde. Nous n'adoptons pas cette manière de voir. L'*Adoration des Mages* (n° 54 du musée de Bruxelles) est attribuée à Jean Swart, d'après une indication des anciens livrets fondée sur un dessin. Le n° 652 de la galerie de Munich, l'*Adoration des Mages*, est contesté. En somme, Jean Swart reste un maître peu connu. Ses estampes mêmes ne sont signées que d'un monogramme I S extraordinairement fréquent. Brulliot (*Dictionnaire des Monogrammes*, tome II, 876) cite un triptyque de l'*Adoration des Mages* signé, sur un écusson, des lettres gothiques I S séparées par un signe, et qu'il donne à Jean Swart sans aucune preuve. Il omet même de nous dire où se trouve ce tableau.

1. Bartsch, tome VII, page 492, n° 1.
2. Non cité par Bartsch; Passavant, *Peintre-Graveur*, tome III, page 14, n° 1. Très belle planche gravée sur bois.
3. Il était le frère aîné des fameux Thierry et Gauthier Crabeth, peintres des vitraux de l'église Saint-Jean à Gouda, et mourut à Autun avant le 17 mai 1553. (Voyez Obreen, *Archief voor Nederlandsche Kunstgeschiedenis*, tome IV, page 277, article de M. le lieutenant-colonel Scheltema.) Le père des Crabeth, Pierre le boiteux, était, selon Kramm (notice sur les vitraux de Gouda), entrepreneur des balayages de la ville, mais ce fait n'est pas confirmé. Le catalogue du musée de Darmstadt attribue à Adrien Crabeth un fort curieux tableau d'un peintre dans son atelier faisant le portrait d'une jeune femme (n° 274). Mais comme le tableau est daté de 1560, l'attribution ne peut être maintenue.
4. Nous n'avons rien trouvé sur cet artiste, qu'il ne faut pas confondre avec le Klaas (Nicolas) Cornelisz de Delft, cité dans la biographie de Michel Miereveld.

JEAN SWART, OU « LE NOIR JEAN »

Hans Bamesbier. — Je puis consigner ici encore quelques autres noms. Il y eut un bon peintre, excellent portraitiste, Hans Bamesbier, un Allemand, élève de Lambert Lombard[1]. Il tomba fort bas dans sa vieillesse, par l'effet de la boisson. Il avait près de cent ans lorsqu'il mourut à Amsterdam, où il s'était fixé.

Simon Jacobs. — Citons encore Simon Jacobs de Gouda, élève de Carel van Ypre, lequel fut un habile portraitiste. Il y a de lui, à Harlem, le portrait d'un peintre verrier, du nom de Guillaume Tybout[2], qui était une œuvre très vigoureuse. Il périt devant Harlem, pendant le siège[3].

Corneille de Visscher. — Il y eut aussi, à Gouda, un certain Corneille de Visscher qui ne jouissait pas toujours de la plénitude de ses facultés, mais fut cependant un bon portraitiste. J'en aurais long à raconter sur son compte. Il périt en mer en revenant de Hambourg[4].

1. Le nom de Bamesbier n'a rien d'allemand. En flamand, il veut dire « bière d'automne », bière de la Saint-Bavon (1ᵉʳ octobre). Le maître est inconnu aux Allemands comme aux Hollandais.

2. Excellent maître, qui peignit en 1570 et en 1597 des vitraux pour la cathédrale de Gouda; il en exécuta plusieurs autres à Harlem et fut inhumé dans l'église de Saint-Bavon de cette ville le 25 juillet 1599. (Voyez Kramm, *de Goudsche Glaẓen*, et vander Willigen, *les Artistes de Harlem*, page 293.)

3. En 1572. Aucune œuvre de Jacobs n'est signalée dans les catalogues.

4. Son portrait est donné dans le recueil de Hondius. Il résulte des vers placés sous cette image que Corneille de Visscher avait fait les portraits de Guillaume d'Orange et de don Juan d'Autriche. Un portrait du Taciturne, au musée d'Amsterdam (218), peint par Michel Jansz Miereveld, porte l'inscription : *Faciem huius ad principale Cornelii de Visscher fecit M. à Miereveld*. En effet, M. Kramm fait mention de cette inscription placée au revers d'un panneau du musée d'Amsterdam : *Prins Willem de Eerste op ẓyn Paradebed Aⁿ 1584, door de oude Cornelis Visscher*, c'est-à-dire « *le Prince Guillaume Iᵉʳ sur son lit de parade, 1584, par le vieux Corneille Visscher* ». Cette image fut reproduite en gravure par C. van Queboren de Delft. Corneille de Visscher le vieux était sans doute le père du célèbre graveur portant les mêmes noms. Au musée du Belvédère (1ᵉʳ étage, salle I, n° 4), figure un portrait d'homme de « C. van Fischer », peint par notre maître en 1572.

XXXII

FRANS MINNEBROER[1]

ET AUTRES ANCIENS PEINTRES MALINOIS

Frans Verbeeck. — Vincent Geldersman. — Hans Hogenberg. — Frans Crabbe. — Nicolas Rogier· Hans Kaynoot (Keynooghe). — Corneille Enghelrams (Inghelrams). — Marc Willems. — Jacques de Poindre. — Grégoire Beerings.

Ayant parlé de certains peintres de Gouda, je fais de même pour quelques Malinois du temps passé.

En 1539 ou 1540 vivait Frans Minnebroer, qui était un bon peintre à l'huile. On voyait de lui, à Notre-Dame, une *Fuite en Égypte*, à travers une contrée déserte. Figures et paysages étaient également bien traités.

Hors des portes de Malines, à Notre-Dame d'Hanswyck, on voyait de lui un retable d'autel avec l'*Histoire de la Vierge*, notamment la *Salutation angélique* et la *Visitation*, où les personnages et les arbres étaient peints avec un talent extraordinaire[2].

FRANS VERBEECK. — Frans Minnebroer eut pour élève un Malinois du nom de Frans Verbeeck, qui était habile à traiter à la détrempe des sujets de la nature de ceux affectionnés par Jérôme Bos[3]. A Malines même, on voyait de lui un *Saint Christophe* environné de beaucoup de diableries. A Sainte-Catherine, il avait représenté la *Parabole du Maître de la vigne* avec les ouvriers à l'œuvre, et où des monstres étranges rassemblaient les branches mortes, le tout aussi curieux que bien traité.

1. C'est-à-dire François le Recollet. Une note trouvée par M. E. Neefs (*Histoire de la Peinture et de la Sculpture à Malines*, tome Ier, page 214) donne à supposer que ce peintre était dans les ordres et s'appelait Crabbe. Le même auteur nous dit qu'on a parfois attribué au même artiste le nom de N. Frans.
2. Il ne subsiste aucune œuvre de François Minnebroer.
3. François Verbeke, fils de Charles, reçu franc-maître de la gilde malinoise le 25 août 1531, doyen en 1563. Il mourut le 24 juillet 1570. On ne possède plus aucune œuvre de sa main. Un autre François Verbeke fut reçu franc-maître en 1518 et mourut en 1535. (Neefs.)

Il fit quantité d'autres choses, qui passèrent en vente en divers endroits, notamment un *Hiver* sans neige ni glace, avec les arbres dépouillés et les maisons plongées dans la brume, le tout d'une grande vérité. C'est lui qui est l'auteur de ces grotesques noces villageoises et autres drôleries du même genre que l'on rencontre assez fréquemment.

Vincent Geldersman. — Il y avait encore, à Malines, certain Vincent Geldersman, un fort bon peintre[1]. Il avait fait une *Léda*, figure à mi-corps avec deux œufs ; une *Suzanne*, une *Cléopâtre* avec l'aspic, et d'autres sujets de même espèce, dont il y a par le monde de nombreuses copies. Tout cela était peint à l'huile, et non moins beau qu'agréable.

On voyait, en outre, à Saint-Rombaut, dans la chapelle des Chevaliers, une *Descente de croix* où la Madeleine lave les pieds du Christ et où sont réunies plusieurs autres figures très dramatiques.

Hans Hogenberg. — Dans la même chapelle se trouvaient plusieurs sujets de l'Écriture, *Caleb, Josué,* etc., peints par un habile maître allemand du nom de Hans Hogenberg, fixé à Malines, où il est mort en 1544[2]. Il est l'auteur de la frise bien connue de l'*Entrée de l'Empereur à Bologne*[3].

Frans Crabbe. — Il y avait encore Frans Crabbe[4], l'auteur du

1. Né vers 1539. Il n'existe plus aucune œuvre authentique de sa main.

2. Issu, selon M. Neefs, d'une famille liégeoise et né (à Malines ?) vers 1500 ; mort dans la même ville vers 1544. Toutes ses peintures sont perdues.

3. D'après M. Neefs, Jean Hogenberg était miniaturiste ; cette supposition nous paraît erronée. L'*Entrée de Charles-Quint à Bologne* n'est certainement pas une miniature. François Hogenberg était probablement le fils de Jean et le frère de Nicolas, également graveur, qui mourut le 23 septembre 1539. François termina sa carrière en 1590 à Cologne (J. J. Merlo, *Kunst und Künstler in Köln*, page 188, 1850) ; il était protestant. On a de lui de fort nombreuses et de fort belles planches sur les événements du XVIe siècle, dans lesquelles les oppresseurs de sa patrie ne sont pas ménagés.
Nous avons trouvé sous le nom de Jean (Hans) Hogenberg et le monogramme de ⊞ une suite de six pièces : l'*Histoire de Tobie*, avec la date 1594. Quel était ce second Jean Hogenberg ?

4. François Crabbe, alias van Espleghen, reçu dans la gilde de Saint-Luc à Malines en 1501, doyen en 1533, 1539 et 1549, mort le 20 février 1553. (Neefs, tome Ier, page 212.) Il n'existe aucune œuvre de lui. Passavant émet la supposition que Frans Crabbe serait le « *maître à l'écrevisse* ». (B., tome VII, page 527, et Passavant, tome III, page 15.) Un tableau de F. Crabbe, un *Paysage avec une sorcière dans le ciel*, passa en vente à La Haye en 1662. Voyez *Archief* d'Obreen, tome V, page 301.

maître-autel des Récollets : la *Passion*, peinte à la détrempe, très bonne création. Le panneau central représentait le *Crucifix*, et, sur les volets, divisés en compartiments, on remarquait plusieurs belles têtes dans le goût de Quentin le Forgeron. Frans était un homme riche. Sa manière offrait beaucoup d'analogie avec celle de Lucas de Leyde. Il mourut en 1548.

NICOLAS ROGIER. — Nicolas Rogier était bon paysagiste[1].

HANS KAYNOOT. — Après lui vint un certain Hans Kaynoot, un sourd, qui le surpassa. Il peignait dans le goût de Joachim Patenier et était l'élève de Matthias Cock d'Anvers, vers 1550[2].

CORNEILLE ENGHELRAMS. — Corneille Enghelrams de Malines[3] peignit, pour l'église de Saint-Rombaut, les *Œuvres de miséricorde accomplies envers des pauvres*, en plusieurs compartiments. Il avait établi la distinction entre les vrais pauvres et les mendiants de profession, en guenilles, avec des vielles, etc. Toutes ces toiles étaient exécutées à la détrempe. Nombre de ses œuvres partirent pour l'Allemagne, particulièrement pour Hambourg.

A Sainte-Catherine, on voit de lui une *Conversion de saint Paul*, grande toile avec d'assez bonnes figures, mais cette œuvre a beaucoup souffert.

A Anvers, il peignit pour le prince d'Orange, dans une pièce du château, une *Histoire de David*, d'après les compositions de Lucas De Heere. De Vries y ajouta des motifs d'architecture : frises, termes, cartouches, le tout peint à la détrempe. Corneille mourut en 1583, âgé d'environ cinquante-six ans[4].

1. Mort à Malines en 1534.
2. Jean Keynooghe, fils de Jacques; reçu dans la gilde des peintres malinois le 10 août 1527. Il vivait encore en 1570. On ne connait aucune de ses œuvres.
3. Corneille Inghelrams, né à Malines en 1527, reçu dans la gilde le 17 septembre 1546.
4. Il mourut le 8 juin 1580 (Neefs, page 215), laissant un fils, André, également peintre. Aucune de ses œuvres n'est connue aujourd'hui. M. Neefs en signale une qui passa en vente à Malines en 1830. Le tableau représentait *Un procureur lisant une requête présentée par deux bourgeois*, et mesurait 1 m. 36 de haut sur 1 m. de large. Antoine Wiericx a gravé d'après Corneille Inghelrams une suite des *Pères de l'Église*. (Alvin, n°⁸ 759 à 762.)

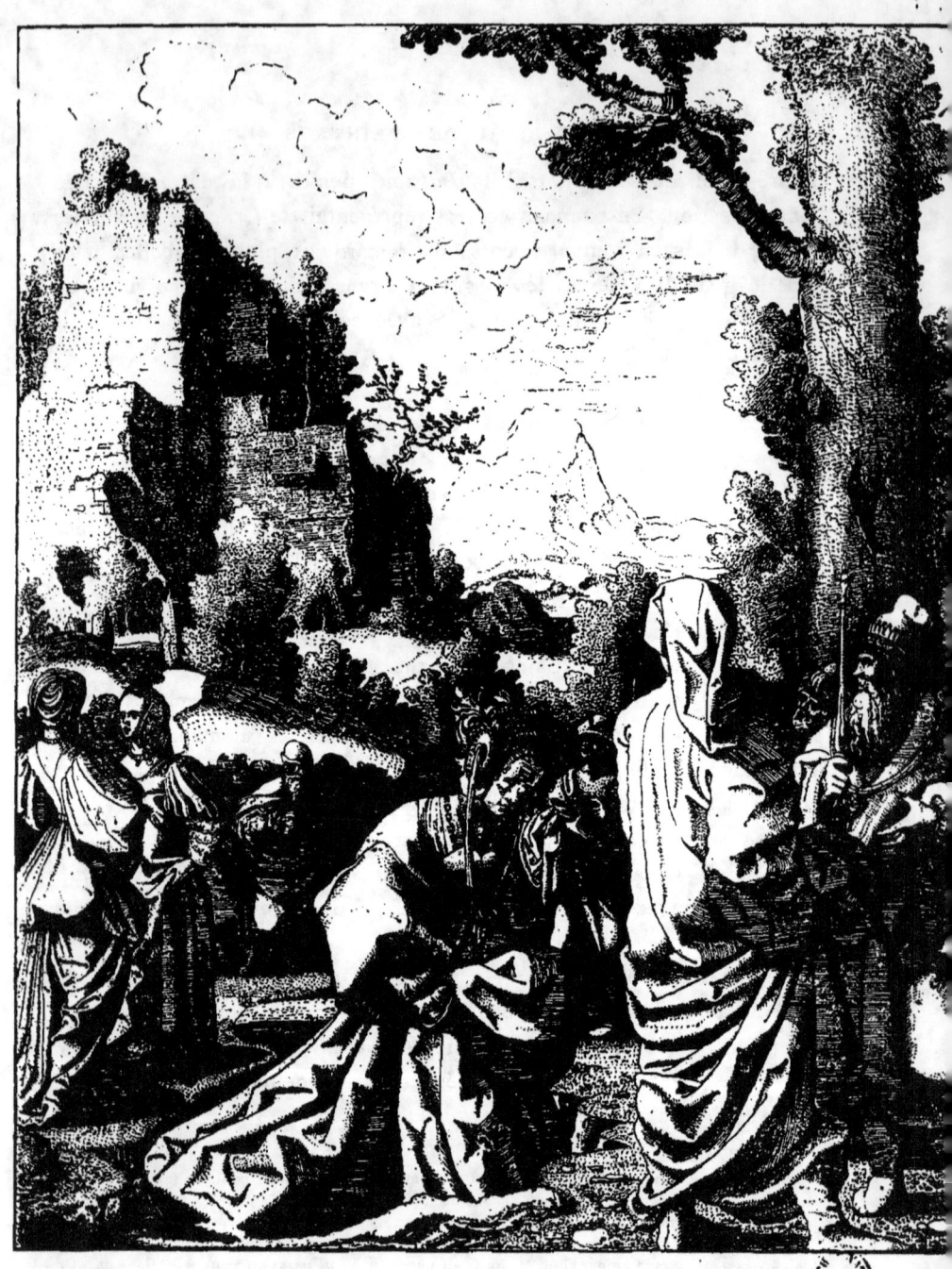

LA FILLE DE JEPHTÉ.
Par François Crabbe, dit le maître à *l'Écrevisse*. — Passavant, n° 26.

MARC WILLEMS. — Il y eut aussi un certain Marc Willems, élève de Michel Coxcie, qui fut l'auteur de beaucoup de belles choses[1], et peignit, notamment, pour l'église de Saint-Rombaut, une *Décollation de saint Jean*. Le bourreau tenait la tête et la présentait au spectateur de telle manière qu'elle semblait sortir de la toile. On ne voyait qu'une partie du bras, en raccourci.

Willems dessinait beaucoup pour les peintres verriers, les tapissiers et les peintres. Il y avait de lui une *Judith* qui avait décapité Holopherne, figure de grandeur naturelle et très bien traitée.

Pour la joyeuse entrée du roi Philippe, en 1549, il peignit, à Malines, un arc de triomphe avec un épisode de l'*Histoire de Didon*, celui où elle coupe la peau de bœuf, etc.

Willems aimait à rendre service à ceux qui recouraient à lui, comme dessinateur ou pour tout autre motif, car il était d'un naturel très obligeant. Il mourut en 1561.

JACQUES DE POINDRE. — Jacques De Poindre était élève de Marc Willems, qui avait épousé sa sœur ; il était surtout bon portraitiste[2]. Il était l'auteur d'un tableau d'autel du *Crucifiement*, dans lequel il avait introduit de nombreux portraits. Ayant fait un jour l'effigie de Pierre Andries, un capitaine anglais qui était un grand vantard, Jacques De Poindre se vit dans l'impossibilité d'obtenir le paiement de son travail. A bout de patience, il s'avisa de peindre à la détrempe des barreaux devant le personnage, de sorte que le capitaine se trouva comme en prison ; le portrait fut alors exposé aux regards de la foule.

Apprenant ce qui se passait, le capitaine vint demander au peintre quelle espèce de maraud il était pour se permettre pareille chose. Jacques répondit que le personnage ne serait rendu à la liberté que

1. Né à Malines vers 1527. On ne possède rien de lui. Walpole prétend, sans aucune preuve, qu'il travailla en Angleterre.

2. Né à Malines en 1527. Il eut pour élève, en 1559, Guillaume De Vos dont van Dyck nous a laissé le portrait à l'eau-forte. On ne connaît jusqu'ici qu'une seule peinture de Jacques De Poindre, un *Portrait d'évêque*, appartenant à M. le comte de la Béraudière. L'œuvre est datée de 1563. (Voyez le *Courrier de l'Art*, 1883, page 351.)

lorsqu'il aurait intégralement payé son portrait. Le capitaine finit par s'exécuter, en exigeant que la grille disparût ; ce qui fut fait sans peine à l'aide d'une éponge.

De Poindre a laissé beaucoup de bons portraits. Il a voyagé en Orient et en Danemark, et est mort en 1570, ou vers cette époque.

Grégoire Beerings. — Grégoire Beerings, autre Malinois et peintre à la détrempe [1]. Il excellait à peindre des ruines, ayant été à Rome. Se trouvant dans la ville éternelle et à court d'argent, il prit une toile sur laquelle il représenta un *Déluge*, où l'on ne voyait autre chose que le ciel pluvieux et l'eau sur laquelle voguait l'arche. Quelqu'un lui ayant demandé ce que cela représentait, il répondit : « Le *Déluge*. — Mais où sont donc les hommes ? lui dit-on. — Tous noyés ; si l'eau baissait, vous les verriez, les seuls survivants sont dans l'arche. »

Tout le monde en voulut, et comme cela allait vite, l'escarcelle du peintre fut bientôt garnie.

Il mourut à Malines en 1570 [2].

J'ai groupé ici quelques-uns des plus célèbres Malinois, laissant à part Coxcie [3] et Bol [4], dont il sera parlé plus au long. Pour les autres, ils ne se présentent peut-être pas dans un ordre rigoureusement chronologique, mais il me peinerait d'omettre quelque homme de valeur, alors même que je ne serais en état de lui consacrer, faute de renseignements plus amples, qu'une notice de quelques lignes.

1. Beerings, Berincx, né à Malines vers 1526, agrégé à la gilde de Saint-Luc le 17 septembre 1555.
2. Sans doute en 1573, car le 15 juin de cette année une messe est célébrée pour le repos de son âme. Il eut des fils également peintres, Paul et Grégoire. On ne connaît aucune œuvre de Beerings qui peignait surtout à la détrempe.
On trouvera la généalogie des Beerings dans l'*Histoire de la Peinture et de la Sculpture à Malines* d'E. Neefs, tome I*er*, page 198.
3. Michel Coxcie. Voyez sa biographie, tome II, chapitre ix.
4. Jean Bol. Voyez sa biographie, tome II, chapitre xii.

XXXIII

JEAN MOSTART

PEINTRE

De même que, dans l'ancienne Grèce, Sicyone était célèbre dans les arts, qu'en Italie, Florence et Rome eurent en partage un égal renom, de même, en Hollande, la noble ville de Harlem a eu de tout temps le privilège de donner le jour à un nombre extraordinaire de génies éminents dans la peinture. C'est là également que naquit Jean Mostart, issu de noble lignage.

Très jeune encore, il fut mis en apprentissage chez Jacques de Harlem, assez bon peintre et l'auteur du tableau de l'autel des Portefaix [1].

Jean Mostart avait eu, parmi ses ancêtres, un guerrier auquel sa famille et lui devaient leur nom. Ce guerrier avait suivi l'empereur Frédéric et le comte Florent à la croisade et assisté à la prise de Damiette en Égypte, l'ancienne Péluse, et, dans l'ardeur du combat, avait rompu trois épées près de la garde. Cela fit dire qu'il était fort comme la moutarde (*mostaart*) et le nom lui resta [2]. L'empereur et le comte lui conférèrent, pour lui et sa descendance, le droit de porter trois épées d'or sur champ de gueules.

Jean Mostart, qui n'était pas seulement bon peintre, mais un homme de manières distinguées, d'un commerce agréable, beau, élégant et courtois, fut tenu en haute estime par les grands comme par les petits. Grâce à ses qualités nombreuses, il devint le peintre de Madame Marguerite, sœur du comte Philippe, premier du nom, roi d'Espagne, et le père de l'empereur Charles-Quint [3].

1. Nous n'avons rien trouvé sur ce peintre.
2. D'après Schrevelius, un historien local, le nom de la famille aurait été *Sinapius*, d'où le nom hollandais *Mostaart*.
3. Philippe le Beau, roi de Castille.

Bien vu, suivant la cour dans ses diverses résidences, il garda son emploi pendant dix-huit années, produisant un grand nombre d'œuvres, faisant les portraits des seigneurs et des dames en maître qu'il était, et saisissant la ressemblance d'une manière si extraordinaire qu'on eût dit que les personnages vivaient sur la toile [1].

Étant revenu se fixer à Harlem, les gens de haut parage, tant ceux de l'Ordre [2] que les autres, continuèrent d'entretenir avec lui des relations familières. C'est ainsi que Florent, comte de Buren, étant descendu un soir dans un logement de la place du Marché, alla, dès le lendemain, rendre visite au peintre en compagnie de plusieurs gentilshommes. Mostart s'étant levé respectueusement de son siège, le comte le pria de se rasseoir et de ne point se déranger ; mais le peintre n'en voulut rien faire et montra tous ses travaux, ceux qui étaient commencés comme les autres. En même temps, il donnait l'ordre à ses élèves d'apporter à déjeuner aux visiteurs, mais le comte alla lui-même au garde-manger et se servit de ce qu'il y trouva, et la suite imita l'exemple, vidant à la ronde un pot de bière.

Quand vint l'après-midi, il fallut que le prince offrît à ses visiteurs un repas en règle et prît place à table avec eux, car ils le tenaient, comme on l'a dit, en haute estime.

Ses œuvres ont orné beaucoup d'églises et de demeures particu-

1. « Les inventaires des tableaux que possédait cette princesse (Marguerite d'Autriche) ne renseignent aucune œuvre qui soit attribuée au peintre. Néanmoins, ce qui nous fait grandement douter de l'assertion de van Mander (que Mostart aurait passé dix-huit ans au service de la gouvernante), est que les comptes des dépenses de cette princesse, parvenus jusqu'à nous (1521-1530), ne renferment qu'une seule mention du nom du peintre en question (janvier 1521) : « A ung painctre qui a présenté à « Madame une paincture de feu Nostre Seigneur de Savoye faict au vif, nommé Jehan Masturd (sic) : « XX philippus. » (Registre n° 1797 de la Chambre des Comptes. Archives du royaume.) Cette rédaction prouve que l'artiste n'était pas encore connu à la Cour ; du reste, Bernard van Orley était alors le peintre attitré de la gouvernante. La peinture de Mostart est renseignée en ces termes dans l'inventaire des joyaux de Marguerite, qui fut dressé en 1523 et qui a été publié par M. Michelant dans les Bulletins de la Commission royale d'histoire, 3ᵉ série, tome XII : «'Ung tableau de la pourtraicture « de feu Monseigneur de Savoie, mary de Madame (que Dieu pardoint), habillé d'une robbe de velours « cramoisy, fourrée de martre, prépoint de drap d'or, et séon de satin brouchier, tenant une paire de « gands en sa main, espués sur ung coussin (c'est-à-dire : pourpoint... et casaque de satin broché... « appuyé...) » Il existait dans la même collection un autre portrait du même personnage, qui semble être un double du précédent ; celui-ci est décrit parmi les « riches tableaux de painctures ». (Alexandre Pinchart, Compte rendu des séances de la Commission royale d'histoire, 4ᵉ série, tome XI, page 218.)

2. De la Toison d'Or.

lières. A Harlem, chez les Jacobins, il y avait de lui quelques peintures, un retable et des devants d'autels, entre autres une *Nativité* qui était une œuvre très considérée.

Nulle part, aujourd'hui, on ne voit une réunion aussi considérable de ses œuvres que chez son petit-fils, M. Nicolas Suycker, écoutète à Harlem [1].

Il y a d'abord un assez grand morceau en hauteur, un *Ecce homo* de grandeur naturelle et plus qu'à mi-corps. Dans cette œuvre sont introduits plusieurs portraits exécutés de mémoire et d'après nature, entre autres un sergent du nom de Pierre Muys, qui était bien connu de ce temps-là pour sa figure grotesque et sa tête couverte d'emplâtres. C'est lui qui tient le Christ.

Il y a ensuite un *Banquet des dieux,* où l'assemblée est en grand émoi par l'arrivée de la Discorde tenant sa pomme. Mars porte la main à son épée. Tout cela est fort bien composé.

Vient alors un paysage des Indes occidentales, avec des gens nus, une roche brisée et de curieuses fabriques. Ce tableau est resté inachevé.

On voit aussi de sa main un portrait de la comtesse Jacqueline et de son époux, le seigneur de Borselen, très bien peints et curieusement accoutrés à l'ancienne mode [2].

Son propre portrait, fort ressemblant, est une de ses dernières œuvres. Il est vu presque de face, les mains jointes ; devant lui est un chapelet ; le fond représente un beau paysage. Dans le ciel, on voit le Christ assis comme au Jugement, et le peintre, tout nu, prosterné devant le Sauveur, entre le démon, qui tient un rôle où sont inscrits ses péchés, et un ange qui intercède pour lui.

Il y avait jadis, chez Jacob Ravart, à Amsterdam, une *Descendance de sainte Anne,* que l'on admirait beaucoup [3]. Chez M. Florent Scho-

1. Il est remarquable que le père, s'appelant *Moutarde*, ait eu un fils s'appelant *Sucre*. Pourtant, la chose est attestée par un document authentique cité par vander Willigen : la vente d'un bien qui se fit en 1551 au nom du père et du fils.

2. Ces portraits ne peuvent avoir été faits d'après nature, Jacqueline et son époux étant morts tous deux avant la naissance probable de Mostart. Les peintures en question sont aujourd'hui au musée d'Anvers (fonds van Ertborn), n°ˢ 263 et 264. Ils proviennent de la collection Enschedé, à Harlem, et ont été gravés par F. Folkema, au siècle dernier.

3. Ce tableau est probablement le même qui faisait partie de la collection J. C. de Backer, doyen

terbosch, conseiller à La Haye, on voit *Abraham, Sara, Agar* et *Ismaël,* grands comme nature et plus qu'à mi-corps, et si parfaitement costumés à l'ancienne mode qu'on dirait, à les voir, qu'au temps des patriarches, les gens allaient ainsi vêtus.

Chez Jean Claeszoon, peintre et élève de Corneille Cornelisz[1], on voit, entre autres, un *Saint Christophe* dans un paysage, une grande peinture. Au Princen Hof[2], il y a, de lui, un paysage avec un *Saint Hubert,* où l'on peut constater à quel point le peintre avait étudié la nature.

Beaucoup d'œuvres de Mostart périrent lors du grand incendie, car sa maison fut détruite avec tout ce qu'il y avait laissé[3].

Il était doué d'un jugement sain et était fort bon peintre. Martin Heemskerck affirmait que Mostart surpassait tous les autres maîtres qu'il avait connus, dans l'art de mener un travail à bonne fin.

On assure que Jean Mabuse sollicita son concours pour sa peinture de l'abbaye de Middelbourg, mais que Mostart refusa parce qu'il était au service d'une grande dame ou d'une princesse dont ses descendants possèdent encore un écrit duquel résulte que Mostart est nommé un de ses gentilshommes.

Il est mort à un âge avancé, en 1555 ou 1556.

COMMENTAIRE

Jean Mostaert a été mentionné dans la notice d'Albert van Ouwater comme ayant eu pour élève le peintre Albert Simonsz en 1536, époque à laquelle il était âgé d'environ soixante-dix ans. Il serait donc venu au monde vers l'année 1466. En acceptant comme exacte la date de sa mort, donnée par van Mander, il est permis de fixer vers l'année 1470 l'époque de sa naissance. Kramm et vander Willigen acceptent 1474, eu égard à la période de dix-huit années que Mostaert passa au service de Marguerite d'Autriche, devenue gouvernante des Pays-Bas en 1507 et morte en 1530.

Déjà, en 1500, le chapitre de Saint-Bavon à Harlem commandait au maître un triptyque avec douze scènes de la *Vie de saint Bavon.*

à Eyndhoven, et se vendit à La Haye, en 1662, au prix de 35 florins. (Communication de M. A. Bredius à l'*Archief* d'Obreen, tome V, page 298.)

1. Il est cité dans les Comptes de 1615 comme résidant à Delft.
2. *Le Princen Hof,* « Cour du Prince », était l'ancien couvent des Dominicains.
3. Le grand incendie de Harlem eut lieu le 23 octobre 1576.

D'autre part, en 1549, il est autorisé à s'éloigner pendant un an de la ville, pour s'occuper de l'exécution d'une commande qu'il avait obtenue pour l'église de Hoorn. Le terme de son absence était fixé au 1er septembre 1550. Il dépassa peut-être la limite, car l'année suivante il faisait vendre, conjointement avec son fils, une maison située à Harlem. (Voyez vander Willigen, les Artistes de Harlem, page 228.)

« Jean Mostaert, dit M. Havard, est le dernier, par ordre de date, des peintres de l'école hollandaise auxquels on peut donner le nom de *primitifs* et qui respectent dans leur style, dans la composition générale de leurs œuvres, ce qu'on est convenu d'appeler les traditions gothiques [1]. »

Malheureusement il ne s'est conservé de sa main aucune œuvre dont l'origine soit authentiquement prouvée. Tout ce que van Mander cite de lui a disparu, à l'exception des portraits de Jacqueline de Bavière et de son époux. C'est donc sous toute réserve que nous mentionnons les quelques peintures que la tradition lui assigne.

BRUXELLES (musée, n° 39). *Épisodes de la vie de saint Benoît*. Un des panneaux porte au revers la date 1552. Il s'agirait, dès lors, d'un travail de l'extrême vieillesse du maître.

Ces œuvres n'offrent rien qui puisse servir à caractériser un artiste et nous doutons de leur authenticité.

ANVERS (musée, n° 262). *Exaltation de la Vierge*, ancien tableau d'autel de la chapelle des Rockox à l'église des Récollets.

— Les nos 263 et 264 : *Portraits de Jacqueline de Bavière et de son époux Franc de Borselen*. Il y a une trop grande analogie entre une des jeunes femmes du tableau précédent et le prétendu portrait de la comtesse Jacqueline, pour que les deux œuvres n'émanent pas de la même source.

BRUGES (Notre-Dame). *La Vierge de douleurs*, entourée de sept médaillons, avec les sujets de la *Passion*, œuvre des plus remarquables que Waagen attribue à Mostaert. Ce tableau avait, paraît-il, des volets, qui disparurent en 1847, après avoir été longtemps relégués dans les magasins de l'église [2]. Dans les médaillons on retrouve des compositions d'Albert Dürer.

BRUGES (Notre-Dame). *La Transfiguration*, triptyque dont les volets furent peints en 1573 par P. Pourbus. Le panneau central est certainement antérieur à Mostaert.

BRUGES (Saint-Jacques). Triptyque avec la *Généalogie de la Vierge* comme panneau central, et l'*Empereur Auguste et la Sibylle* et *Saint Jean à Pathmos* comme volets. (Attribution de Waagen, des plus contestables.)

LUBECK (église Notre-Dame). *Adoration des Mages*, grand tableau daté de 1518 [3].

MILAN (Brera, n° 450). *Sainte Catherine*.

MILAN (bibliothèque Ambrosienne). *Madeleine tenant le vase de parfums*.

MUNICH (Pinacothèque, n° 639). *Adoration des Mages*.

BERLIN (musée, n° 554). *Madone*.

1. *Histoire de la Peinture hollandaise*. Paris, Quantin, 1882.
2. Weale, *Bruges et ses environs*, page 131.
3. H. Otte, *Handbuch der Kirchlichen Kunst-Archæologie*, page 214. Leipzig, 1854.

Berlin (musée, n° 621). *Repos en Égypte.*
Berlin (collection de M. Hainauer). *La Sibylle persique.*
Venise (musée Correr, n° 162). *Jeunes filles et jeune homme faisant de la musique.*
Vienne (Belvédère, 2ᵉ étage, salle II, n° 75). *Repos en Égypte.*
Vienne (Belvédère, 2ᵉ étage, salle II, n° 49). *Portrait d'homme.*

On s'explique, toutefois, que l'absence d'un prototype rende ces diverses attributions très incertaines.

Une note placée à la fin du dernier catalogue du musée de Berlin (édition de 1883, page 362) déclare « que tous les tableaux que l'on attribue actuellement, sur la foi de certaines identités, à Jean Mostaert, portent le nom de ce maître d'une façon purement arbitraire, surtout depuis qu'il s'est révélé que les deux portraits du musée d'Anvers que l'on acceptait, à cause des personnages qu'ils sont censés représenter, pour des œuvres de Jean Mostaert, n'ont rien de commun avec ces personnages. Il n'existe point d'œuvre authentique de Mostaert. »

Nous devons pourtant faire observer qu'il y a une analogie complète de type entre les tableaux d'Anvers et la *Sibylle persique*, de M. Hainauer, exposée à Berlin en 1883. En ce qui concerne les portraits de *Frank de Borselen* et *Jacqueline de Bavière*, ils ne peuvent, cela est évident, représenter ces deux personnages, mais à cet égard van Mander a pu être induit en erreur, sans que pour cela les peintures cessent d'être de Mostaert.

M. A. J. Wauters croit pouvoir attribuer au peintre la magnifique *Adoration des Mages*, du musée de Bruxelles, cataloguée sous le nom de Jean van Eyck, et que la majorité des auteurs donnent à Gérard David [1]. Nous ne repoussons pas l'attribution, en tant qu'elle se fonde sur certaines affinités de types existant entre le tableau votif d'Anvers, *Deipara Virgo*, et le tableau de Bruxelles. Malheureusement, rien ne nous autorise à accepter comme authentique la première de ces œuvres.

Un tableau de Mostaert, le *Bon Pasteur*, passa en vente à La Haye en 1662, et fut adjugé au prix de 12 florins. Il faisait partie de la collection de J. C. De Backer, doyen d'Eyndhoven [2].

1. *La Peinture flamande,* page 127.
2. Communication de A. Bredius; *Archief* d'Obreen, tome V, page 269.

XXXIV

ADRIEN DE WEERDT

PEINTRE DE BRUXELLES

Guillaume Tons (I). — Jean Tons. — Guillaume Tons (II). — Hubert Tons. — Jean Speeckaert.

J'ai entendu des personnes, nullement incompétentes dans notre art, exprimer l'avis que lorsqu'un jeune homme fait preuve de dispositions pour la peinture, il doit s'attacher à la manière de celui des maîtres qu'il préfère, et qu'il s'expose à s'égarer à vouloir en étudier d'autres. Que tel soit ou non le cas, il est certain qu'Adrien De Weerdt s'était attaché de tout son être à la manière du Parmesan et qu'il appliquait tous ses efforts à la vouloir imiter.

Dans sa jeunesse, il avait étudié, à Anvers, chez Chrétien van den Queecborne, bon paysagiste, demeurant près de la Bourse, et le père de maître Daniel, peintre de Son Excellence, à La Haye [1].

Revenu à Bruxelles, Adrien vécut très solitaire, s'adonnant exclusivement à l'étude. Ses parents possédaient une petite maison dans un endroit isolé, près des remparts, et là, pendant tout le cours de l'été, il demeurait seul, s'appliquant à l'étude de son art, fuyant les plaisirs de son âge. A cette époque, il faisait des paysages dans la manière de François Mostart.

Il se mit ensuite en route pour l'Italie, où, dit-on, il essaya de

1. Chrétien van den Queeckborne, aussi van Queboorn, deuxième du nom, né à Anvers vers 1515, reçu franc-maître en 1545 seulement, doyen de la gilde de Saint-Luc en 1551 et 1557, peintre de la ville d'Anvers en 1560, mort dans la même ville en 1578. (Voyez vanden Branden, *Geschiedenis*, page 291.) Chrétien van den Queeckborne eut aussi pour élèves Denis Calvaert et Jacques Grimmer. Adrien De Weerdt n'est pas mentionné dans les *Liggeren* de la gilde de Saint-Luc d'Anvers.

Daniel van den Queeckborne fut le père de Crispin, le graveur bien connu, né à La Haye en 1604. Admis à la gilde anversoise des peintres en 1577, Daniel épousa, peu après, Barbe vanden Broeck, qui se distingua parmi les graveuses. Après la reddition d'Anvers au prince de Parme (1584), Daniel van den Queeckborne prit le chemin de la Hollande, où il devint le peintre de Maurice de Nassau. (Vanden Branden.) Le musée de Rotterdam possède un beau portrait de Crispin van Queeckborne, daté de 1645.

s'approprier le style du Parmesan, et y réussit de telle sorte que bientôt sa manière fut complètement transformée[1].

Peu de temps après son retour, en 1566, lorsque les Pays-Bas furent ravagés par les troubles, il s'en alla avec sa mère se fixer à Cologne, où il publia diverses estampes : la *Résurrection de Lazare*, l'*Histoire de Ruth*, avec de jolis paysages, la *Vie de la Vierge* avec la *Nativité* et d'autres ouvrages du même genre. Il fit paraître aussi les petits emblèmes de Coornhert, connus sous le nom des *Quatre poursuites de l'Esprit*, où l'un poursuit la fortune, l'autre les plaisirs sensuels, tandis qu'un troisième cherche le salut. Le graveur de ces planches était aussi un fort bon maître[2]. Toutes ces choses sont absolument dans la manière de Francesco Mazzuola de Parme.

De Weerdt est mort à Cologne à un âge peu avancé[3].

Tandis que je m'occupe de Bruxelles, j'ajouterai, pour être bref, les noms de quelques Bruxellois anciens et récents.

GUILLAUME TONS. — Avant notre temps, il y avait, à Bruxelles, un bon maître nommé Guillaume Tons, qui excellait dans la peinture à la

1. Comme l'a fait observer M. Éd. Fétis (*les Artistes belges à l'étranger*, tome II, page 395, 1865), de paysagiste qu'il était, De Weerdt se fit peintre de figures. Le caractère de ses compositions est absolument dans le genre du Parmesan et, en l'absence de son nom sur des planches telles que les *Évangélistes*, on n'hésiterait pas à attribuer les œuvres dont il s'agit à Mazzuola lui-même.

2. Les compositions sont de De Weerdt et gravées seulement par Coornhert, Philippe Galle et divers anonymes. L'*Histoire de Ruth* est datée de 1573.

3. Immerzeel commet l'erreur de faire mourir De Weerdt en 1566, époque même de son départ pour Cologne. On est aujourd'hui d'accord pour fixer cet événement à l'année 1590. (Voyez Merlo, *Kunst und Künstler in Köln*, 1850, page 499, où figure une liste des estampes publiées par le maître bruxellois.)

Aucune peinture d'Adrien De Weerdt ne nous a été conservée. On doute qu'il ait lui-même manié le burin. Merlo lui attribue des figures de *Jupiter, Minerve, Vénus, Mercure* gravées d'après le statuaire Tetrodius.

Quant aux estampes dessinées d'après lui, nous n'avons à ajouter à celles mentionnées par van Mander et aux *Quatre Évangélistes* dans le goût du Parmesan, que les pièces suivantes : le *Christ triomphant de la mort et du démon* (1567) (H. Goltzius?), les *Vertus et les Vices*, douze pièces gravées par Coornhert; le *Chemin de la Vérité*, quinze pièces par le même; *Un Homme éveillé par la Vérité qui lui montre le soleil*, gravure d'Isaac Duchemin, graveur bruxellois peu connu et l'auteur d'un grand et beau portrait du poète van der Noot de Bruxelles. De Weerdt paraît avoir été en relations avec ce personnage, comme le constate M. Fétis par une épître en vers d'Adrien lui-même, insérée à la suite des poésies de van der Noot. Le portrait reproduit par Duchemin pourrait, dès lors, être une œuvre de De Weerdt d'après l'opinion de M. Fétis. Pour les Italiens, De Weerdt était plus connu sous le nom d'Adriano dal Hoste, traduction littérale de De Weerdt, l'hôte. Van Mander nous apprend, dans la biographie de Henri Goltzius, que ce maître produisit d'après Adrien De Weerdt ses premières planches. Ces œuvres, non mentionnées par Bartsch, ne portent pas, du reste, le nom du graveur.

détrempe et dans l'exécution des modèles de tapisserie. Il y introduisait toutes sortes d'arbres, de plantes, d'animaux, d'oiseaux, des aigles, etc., le tout très bien peint d'après nature [1].

HANS TONS. — Son fils, Hans Tons, alla en Italie et pratiqua aussi très bien la peinture à la détrempe [2].

GUILLAUME TONS. — Un autre fils, Guillaume, peignait très bien à l'huile de petites figures, des maisons de débauche et des choses de ce genre. Il partit pour l'Italie et doit s'y trouver encore [3].

HUBERT TONS. — « Il convient aussi [dit van Mander à l'*Errata*] de ne point oublier parmi les peintres de la jeune génération le très inventif Hubert Tons, qui est issu du Tons, mentionné à la page 230*a*., Il réussit fort bien les paysages et les figures en petit; il habite actuellement Rotterdam [4]. »

JEAN SPEECKAERT. — De mon temps, il y avait à Rome [5] un jeune peintre de grand mérite, Jean Speeckaert, qui dessinait et peignait très bien. Pour motifs de santé, il retourna au pays par voie de Florence. Malheureusement, il dut rebrousser chemin et mourut en arrivant à Rome, vers 1577. Il était Bruxellois et fils d'un passementier.

COMMENTAIRE

Jean Speeckaert *(Speccard* sur quelques estampes) était, dit Nagler, un élève de Jean

[1]. Il vivait à la fin du XVIᵉ siècle. (Wauters, *les Tapisseries bruxelloises*, page 128.) Dans le catalogue des tableaux laissés par Rubens et vendus en 1640, nous voyons figurer entre les œuvres des « vieux maîtres » un *Portrait en détrempe* par William Tons, n° 223.

[2]. Il était, selon Félibien, l'élève de Bernard van Orley, avec qui il travailla aux cartons des *Chasses de Maximilien*. En 1527, il fut compris dans les poursuites intentées à Valentin van Orley, ses fils, — parmi lesquels Bernard — et plusieurs autres artistes et fabricants de tapisseries pour avoir assisté à un prêche protestant. Tous furent condamnés à faire amende honorable en l'église de Sainte-Gudule. (Voyez A. Pinchart, notes à l'édition française de Crowe et Cavalcaselle, page 288.)

[3]. Il est cité en 1584 dans les registres de la gilde anversoise de Saint-Luc, comme ayant étudié chez Henri Ghysmans. Nous ignorons s'il est le même Guillaume Tons qui vendit aux archiducs Albert et Isabelle, en 1607, la suite des tapisseries de l'*Histoire de Constantin*. (Wauters, les *Tapisseries bruxelloises*, page 294.) Aucun tableau des Tons n'a été conservé. Rubens possédait de Guillaume « *une pièce en détrempe* », classée parmi les œuvres modernes de sa Galerie.

[4]. Van Mander a malheureusement oublié que plusieurs Tons sont cités à cette page. Hubert Tons est reçu comme franc-maître à la gilde d'Anvers en 1596, sans indication d'apprentissage. Dans un inventaire des tableaux existant chez H. Saftleven (II), mort à Rotterdam en 1627, figurent deux tableaux de Hubert Tons : *Un chien* et *Trois petits chiens*. (Voyez *Archief* d'Obreen, tome V, page 119.)

[5]. C'est-à-dire en 1575-1577.

van Achen; le style des compositions de Speeckaert corrobore cette assertion. Nagler ajoute qu'il vivait encore à Rome en 1582. Son portrait, peint par lui-même, est au Belvédère à Vienne (2e étage, salle IV, n° 70.) L'œuvre est signée *H. Specart*. Nous ne connaissons aucune autre peinture de lui.

Par contre, G. Sadeler, Crispin de Passe, Corneille Cort et Pierre Perret ont gravé les compositions du maître, et il peut être utile de donner l'indication de ces estampes :

L'*Annonciation*, la *Visitation*, l'*Adoration des Bergers*, l'*Adoration des Mages*, la *Circoncision*, l'*Assomption de la Vierge*, gravures de Gilles Sadeler; *Joseph et la femme de Putiphar*, par Pierre Perret; la *Peinture* et la *Sculpture*, figures allégoriques par le même; la *Vierge, l'Enfant Jésus et Saint Jean, environnés d'anges*, par Crispin de Passe (Francken, 105); *Saint Laurent*, par Corneille Cort; *Saint Roch*, par le même.

Jugé sur ces estampes, Speeckaert appartient à l'école des maniéristes de la fin du xvie siècle.

XXXV

HENRI ET MARTIN VAN CLEEF

Guillaume, Gilles, Martin (II). — Georges et Nicolas, fils de Martin.

La peinture doit un éclat peu ordinaire au nom de van Cleef, car il a existé plusieurs bons peintres de ce nom, à Anvers notamment, deux frères, Henri et Martin [1].

Henri s'adonna au paysage, visita l'Italie et d'autres contrées, faisant d'après nature un grand nombre de sites dont il tira bon parti pour ses œuvres. Il n'eut pas, cependant, l'occasion de voir tous les lieux que l'on voit paraître dans ses estampes : villes, ruines et antiquités [2], mais il obtint beaucoup d'études d'un Osterlin du nom de Melchior Lorch, qui avait fait à Constantinople un long séjour [3].

Henri avait une jolie manière de dessiner d'après nature, et il était aussi des plus habiles quand il prenait le pinceau. C'est lui qui a peint la majeure partie des fonds de Frans Floris, adaptant si bien sa manière à celle de ce maître que le tout paraît procéder de la main de Frans, car il était excellent paysagiste.

Il fut admis à la gilde des peintres d'Anvers en 1533 [4]. J'ignore la date de sa mort [5].

Martin était élève de Frans Floris et débuta par de grands sujets. Il s'appliqua ensuite à des œuvres d'un format réduit et fit, à lui seul,

1. Ils étaient fils de Guillaume van Cleve. Henri vint au monde vers 1525, Martin en 1527; ils furent admis à la gilde de Saint-Luc en 1551 et figurent au nombre des élèves de Frans Floris.

2. *Ruinarum varii prospectus, ruriumq aliquot delineationes*, suite dédiée à vander Haept d'Anvers par Philippe Galle. Nous en connaissons 37 pièces in-4°.

3. Melchior Lorch, né à Flensbourg en 1527, mort à Rome en 1586. Son œuvre gravé est décrit par Bartsch (*Peintre-Graveur*, tome IX, page 500), et par Passavant (tome IV, page 180). Il peut être utile de faire observer que les Ostrelins, Osterlins, étaient les habitants des côtes de la Baltique.

4. On trouve, en effet, sous la date de 1534, l'inscription à la maîtrise de Henri van Cleve. D'autre part, les trois frères Henri, Martin et Guillaume sont inscrits ensemble sous la date de 1551. Il s'agit donc en 1534 d'un homonyme qui n'est pas le fils de Josse van Cleve, attendu que celui-ci ne laissa qu'un seul fils, Corneille. Nous reviendrons sur ce point.

5. Van Mander ajoute à l'*Appendice* que le peintre est mort en 1589 d'une attaque de rhumatisme.

beaucoup de jolis tableaux que l'on trouve chez les amateurs, et d'autres dans lesquels les fonds étaient peints par son frère. Egide de Conincx-

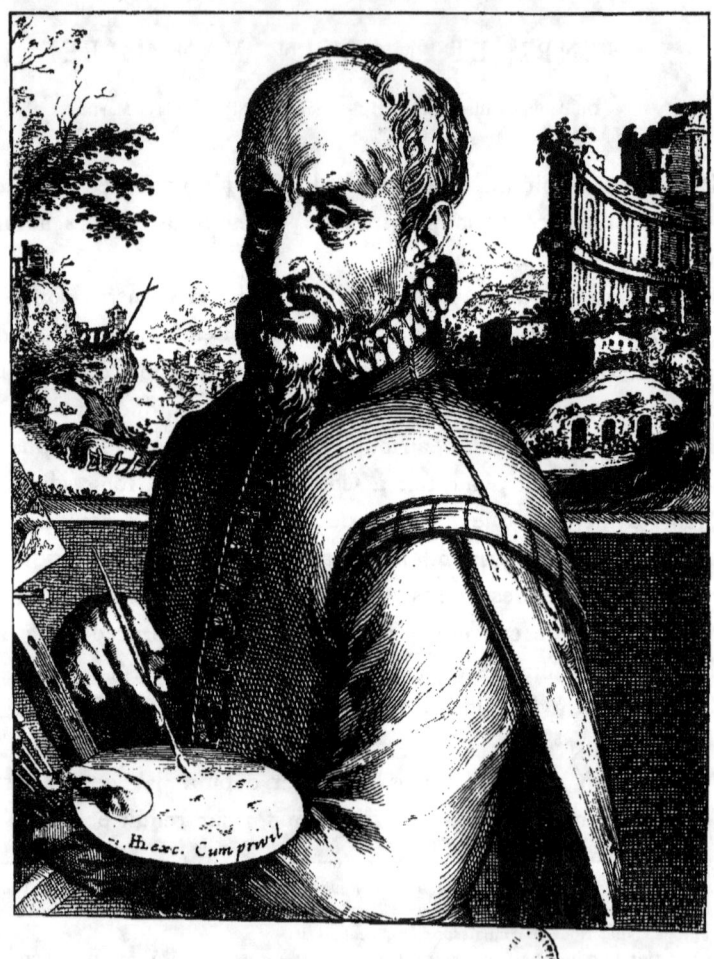

HENRI VAN CLEEF.
Fac-similé de la gravure de H. Hondius.

loo et beaucoup d'autres artistes de talent ont recouru à lui pour étoffer leurs paysages et avec grand profit.

Martin ne sortit pas du pays; il avait de fréquents accès de goutte et mourut âgé d'environ cinquante ans [1].

GUILLAUME VAN CLEEF. — Il y eut aussi Guillaume van Cleef, frère du précédent, bon peintre de grandes figures. Il est mort il y a longtemps [2].

GILLES, MARTIN, GEORGES et NICOLAS, fils de MARTIN VAN CLEEF. — Les fils de Martin : Gilles, Martin, Georges et Nicolas, ont été, ou sont encore, de bons peintres. Martin partit d'Espagne pour les Indes; Georges et Gilles [3] sont morts. Georges avait excellemment débuté dans les petites choses, mais il était grand viveur et mourut jeune. Nicolas vit encore à Anvers [4].

COMMENTAIRE

Le nombre considérable d'artistes ayant porté le nom de van Cleve rend doublement extraordinaire l'absence presque complète des œuvres de cette lignée de maîtres ayant tous joui d'une certaine réputation. Quatre Henri van Cleve, Josse van Cleve et son fils Corneille, trois Guillaume, deux Martin, sans parler de Georges, de Nicolas et de Gilles van Cleve, manient le pinceau et à peine — en cherchant bien, — trouve-t-on deux tableaux de Martin et un tableau d'Henri!

La principale des deux œuvres du premier est au Palais impérial de Prague. Elle porte, au revers du panneau, le nom de son auteur. C'est une *Scène de pillage* où les paysans sont aux prises avec les soldats [5]; petit tableau, semble-t-il, mais œuvre expressive et plus vigoureuse de coloris que l'unique spécimen conservé dans les Galeries publiques : une *Fête rustique dans un intérieur*, au Belvédère de Vienne (2⁰ étage, salle II, n⁰ 36).

Au Belvédère aussi nous trouvons un tableau de Henri van Cleve, œuvre unique jusqu'à ce jour (2⁰ étage, salle II, n⁰ 53) : *Épisodes de la vie de l'Enfant prodigue*, encore un petit tableau. Ces sujets ne nous reportent pas aux œuvres décrites par van Mander.

Le monogramme inscrit sur les estampes exécutées d'après Henri van Cleve se

1. En 1581. (Vanden Branden, page 297.) Van Mander ajoute à l'*Appendice* que Martin entra dans la gilde en 1551.
2. En 1564. (Vanden Branden, page 294.)
3. Il était à Paris en 1588. (*Ibid.*, page 297.)
4. Il y mourut le 20 août 1619. (*Ibid.*, page 297.)
5. Voyez Woltmann, *Die Gemälde Sammlung in der Kaiserlichen Burg zu Prag*.

compose de trois initiales H. V. C. figurées : ⟨monogram⟩. Il est, du reste, authentiqué par les mots *Henri. Cliven. (Henricus Clivensis.)*

Mais il faut observer que l'histoire de l'art cite *quatre* Henri van Cleve, dont le premier, admis franc-maître de la gilde de Saint-Luc d'Anvers en 1489, est, comme on l'a vu, le maître de Jean Sanders van Hemessen.

Le second Henri est admis à la maîtrise en 1534 et reçoit des élèves en 1539.

Le troisième, frère de Martin et de Guillaume, admis en 1551, meurt en 1589.

Le quatrième, inscrit à la corporation des peintres gantois en 1598, désigné comme « fils de Henri, peintre d'Anvers », meurt à Gand le 22 octobre 1646, et son épitaphe le qualifie *Pictor egregius*. Il peignait des sujets religieux, car son tombeau était surmonté d'une *Descente de croix*, œuvre de son propre pinceau. Ce quatrième et dernier Henri ne peut être que le fils du maître inscrit aux registres d'Anvers en 1534[1].

M. vanden Branden a trouvé la mention de quelques œuvres de Martin van Cleef ou van Cleve dans de vieux inventaires : *Une Prédication de saint Jean*, les *Douze Mois*, le *Père nourricier*, *Histoire de Suzanne*, les *Marrons du feu*, le *Roi boit*, le *Coucher de la Mariée rustique*, les *Cinq Sens*, le *Feu de la Saint-Martin*, et, chose plus intéressante, la *Démolition de la Citadelle d'Anvers*, un événement contemporain, car il s'agit naturellement du soulèvement de 1577.

Rubens possédait un tableau de Martin van Cleve porté, sous le n° 226, au catalogue de sa collection : « *Un mauvais lieu*, par Martin van Cleef. »

Nous avons sous les yeux une grande estampe, gravée à l'eau-forte par un anonyme sous ce titre : « *Le Pourtrait de Jean Calvin sodomit, cautérisé, peint par Martin de Cleves, alors vivant : et se voïd en Anvers en une maison ditte la Pladdys-Wey* [2]. C'est un tableau en trois compartiments, dont celui de gauche représente Calvin « cautérisé », c'est-à-dire flétri de la marque par le bourreau. Au centre, le supplice de Michel Servet ; à droite, Calvin prenant sous sa protection un enfant que sa mère confie au réformateur. Cette estampe n'est pas dénuée de mérite. Reproduit-elle vraiment un tableau ? Nous l'ignorons. Elle a dû être gravée au commencement du xviie siècle.

Ce même siècle a eu Jean van Cleve, dont les églises de Gand contiennent des œuvres nombreuses et dont le musée de Courtray possède une grande page : la *Continence de Scipion*.

1. De Busscher, *Recherches sur les Peintres et les Sculpteurs à Gand*, 1866, pages 98-99.

2. Cette œuvre a été décrite par M. Éd. Fétis dans les *Bulletins de l'Académie royale de Belgique*, tome XXI, page 256.

XXXVI

ANTONIO MORO

CÉLÈBRE PEINTRE D'UTRECHT [1]

La soif des honneurs et celle du gain sont le plus souvent les causes qui décident du choix de la carrière artistique. Il est bien rare qu'un jeune homme se sente des dispositions naturelles sans être entraîné par l'exemple des honneurs de toute espèce que moissonne l'artiste en vogue; il en fut ainsi d'Antonio Moro.

Témoin de la célébrité de Jean Schoorel, le peintre-chanoine d'Utrecht, il voulut se mettre sous la direction de cet artiste, et fit preuve de la plus extraordinaire application pour devenir, à son tour, un maître, ce à quoi il réussit pleinement, car il fut un portraitiste d'après nature du plus haut mérite [2].

En 1552, Moro était à la cour de Madrid et y faisait le portrait du roi Philippe, car la protection du cardinal Granvelle l'avait fait admettre au service de l'empereur.

Envoyé d'abord en Portugal pour y peindre le portrait de la princesse, fiancée du roi Philippe, ceux du roi Jean et de la reine, sœur cadette de l'empereur, ces trois œuvres lui furent payées six cents ducats, outre sa pension, et il reçut encore de splendides cadeaux. On lui offrit une chaîne d'or de mille florins et il fut royalement traité. Les grands personnages arrivèrent en masse se faire peindre par lui, et chacun de ses portraits se payait cent ducats ou un prix proportionné à la fortune du modèle. Il reçut aussi plusieurs chaînes d'or [3].

1. De son nom vrai Antoine Mor; il s'intitula vers 1559, selon Kramm, van Dashorst, d'une terre qu'il possédait. En Angleterre, il fut fait chevalier; les Anglais l'appellent *Sir Anthony More*. La date de son accession à la chevalerie n'est pas connue.

2. Mor est inscrit sous la date de 1547 à la gilde des peintres d'Anvers.

3. Selon Raczynski (*les Arts en Portugal*, page 291), les portraits de Jean III et de Catherine seraient encore dans la chapelle de Saint-Jean-Baptiste de Belem. Quant à la fiancée de Philippe,

A la cour de Charles-Quint il fut très occupé et fit, par ordre de l'empereur, le voyage d'Angleterre pour peindre la reine Marie, seconde femme du roi Philippe [1], portrait qu'on lui paya cent livres sterling, plus une chaîne d'or, indépendamment de son traitement annuel de cent livres [2]. On lui fit copier plusieurs fois la tête de la reine, qui était une fort belle femme, en vue d'offrir ces reproductions à des personnages de la cour, à des membres de l'Ordre et à Granvelle. L'empereur paya deux cents florins la copie qu'il reçut.

On raconte, d'autre part, que Moro emporta à Bruxelles un portrait pour le cardinal, et que celui-ci chargea le peintre de l'offrir, en son nom, à l'empereur. — « Je ne tiens plus maison, dit le souverain, j'ai tout abandonné à mon fils. » Le peintre, sans reprendre son œuvre, s'en revint vers le cardinal, qui lui dit : — « Laissez-moi faire. » En effet, allant trouver l'empereur, il loua fort le travail de l'artiste et la beauté du modèle et finit par demander ce que l'on avait donné au peintre. — « Rien », dit l'empereur, qui s'enquit en même temps de ce qu'il convenait de payer. — « Mille florins ou trois cents ducats », dit le cardinal. L'empereur le chargea alors de régler les choses sur ce pied. Si ce que l'on rapporte est exact, cela se serait passé un an et demi après le retour du peintre d'Espagne.

Après la conclusion de la paix entre l'Espagne et la France, Moro,

plus tard roi d'Espagne, M. Pinchart (*Revue Universelle des Arts*, 1856, page 134) fait observer qu'il s'agissait de Marie, sœur du roi, car la fille de Jean III était morte en 1545.
Le musée de Madrid possède encore, sous le n° 1485, le portrait de la reine Marie de Portugal.
1. Ce voyage eut lieu en 1553, et non pas en 1554 seulement comme on l'a pensé. Nous retrouvons le peintre à Utrecht en 1555, n. st. (Voyez Kramm.)
2. Le portrait est au musée de Madrid, n° 1484 du catalogue. Il faisait partie des œuvres que Charles-Quint emporta dans sa retraite au monastère de Yuste. (Voyez Pinchart, *Tableaux et Sculptures de Charles-Quint*; *Revue Universelle des Arts*, 1856, pages 225 et suivantes.) Il n'y a point de portrait de Marie Tudor au palais de Hampton Court. Le n° 640, qui provient de Whitehall, et qui a longtemps passé pour être l'image de la seconde femme de Philippe II, est désigné par les anciens inventaires comme représentant Christine de Lorraine. Mais il y a, dans les châteaux de l'aristocratie anglaise et ailleurs, de nombreux portraits de Marie Tudor, peintures qu'il est permis de croire de la main de Moro : chez le comte de Carlisle (un chef-d'œuvre selon Waagen); chez lord Yarborough, chez le duc de Bedford; enfin, une effigie fort curieuse au Belvédère, sur un panneau ovale (2ᵉ étage, Iʳᵉ salle, n° 30); une autre au Musée National de Pesth, salle V, n° 3. Nous faisons nos réserves pour cette dernière.
L'inventaire de Diego Duarte, marchand de tableaux à Amsterdam en 1682, document manuscrit que possède la Bibliothèque royale de Bruxelles, cite également un *Portrait de Marie d'Angleterre* provenant de la Galerie de l'empereur Rodolphe, à Prague.
Quant à la beauté de la reine, elle n'a existé que dans l'imagination de van Mander.

qui était très en faveur auprès de Philippe, accompagna celui-ci en Espagne [1] et y fit le portrait du roi et celui de beaucoup de grands personnages. Il était avec le souverain sur un pied d'intimité tel qu'un jour que le roi le frappait familièrement sur l'épaule, Moro riposta d'un coup d'appui-main, liberté grande, car on ne joue pas avec les lions. Aussi cette liberté aurait pu coûter cher au peintre, s'il n'avait été prévenu secrètement, par l'amitié d'un seigneur de la cour, que l'Inquisition commençait à s'émouvoir de sa présence auprès du roi et de ce que le peintre pourrait lui suggérer touchant les affaires des Pays-Bas, et qu'il courait grand risque d'être arrêté. Saisissant un prétexte, Moro reprit le chemin de la Néerlande, muni d'un congé en forme et promettant de revenir.

Le roi, non moins attaché à son peintre qu'admirateur de son talent, fit de pressantes instances pour le ravoir, tandis que Moro trouvait des prétextes pour éluder les sollicitations, jusqu'au jour où le duc d'Albe, ayant pris le gouvernement des Pays-Bas, jugea convenable de garder les lettres de rappel et de prendre le peintre à son service. Moro lui peignit alors, à Bruxelles, le portrait de toutes ses maîtresses [2].

Le roi avait fait aux enfants du peintre de riches présents et les avait pourvus d'importants offices, tels que le canonicat et autres [3]. Le duc d'Albe aussi, s'étant informé de la famille de Moro, celui-ci lui fit connaître qu'il avait une fille dont le mari était un homme de grand savoir. Le duc lui conféra la recette de la West-Flandre, qui donnait un beau revenu et lui permit de vivre grandement. On le voyait parfois à Bruxelles, menant grand train et escorté de plusieurs cavaliers [4]. Bref, Moro réussit splendidement par son art.

1. C'est-à-dire en 1559; le départ du roi eut lieu le 20 août. Il existe de Philippe II un grand nombre de portraits attribués à Moro : chez lord Dillon, chez lord Spencer, à Hampton Court, etc.

2. Le musée de Bruxelles possède un fort beau portrait du duc d'Albe attribué à Antonio Moro (n° 356). Il est sans signature ni date. Un autre portrait du duc d'Albe existant au palais de Windsor est attribué également à Moro. Waagen le regarde comme douteux.

3. En effet, Philippe Mor, fils aîné du peintre, fut nommé chanoine de Saint-Sauveur, à Utrecht. Il était également peintre, ainsi qu'il résulte de certaines pièces publiées par M. Kramm.

4. Elle s'appelait Catherine et son mari Jean Casetta; elle mourut veuve en 1589. (Kramm.) Une autre fille, Élisabeth, épousa maître Henri vander Horst, avocat à la cour d'Utrecht; elle était à Anvers en 1568. (Vanden Branden, page 275.)

On dit que lorsque le duc d'Albe le fit venir d'Utrecht à Bruxelles, il brûla tous ses chevalets et se défit de beaucoup de ses œuvres [1].

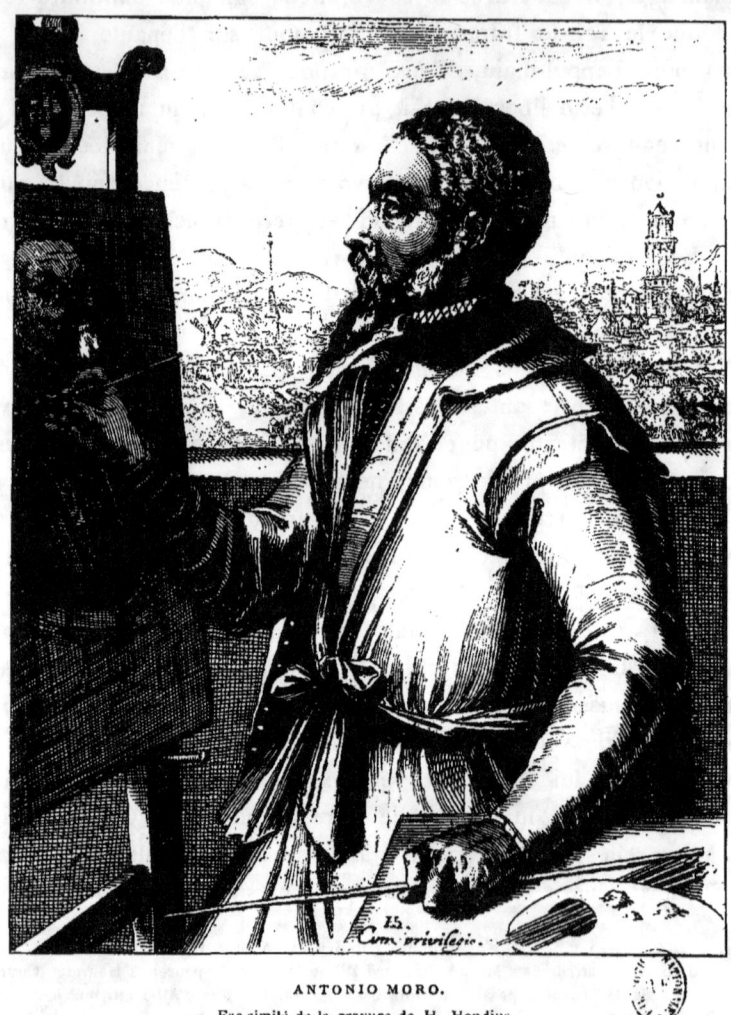

ANTONIO MORO.
Fac-similé de la gravure de H. Hondius.

C'était un homme de manières distinguées, honorable et éloquent.

[1]. Il est donc prouvé que ce fut à Utrecht que se rendit le peintre à son départ d'Espagne. Ce fut en 1569 qu'il peignit son portrait pour l'offrir à Schoorel, son ancien maître. Ce portrait appartient à la Société des Antiquaires de Londres.

Il avait été en Italie et à Rome dans sa jeunesse [1]. Outre ses portraits, il peignit d'autres toiles, notamment une *Résurrection du Christ, avec deux anges et les apôtres saint Pierre et saint Paul,* le tout bien exécuté et coloré [2], car il possédait l'art de charmer les yeux, approchant si bien de la nature que c'était chose merveilleuse.

Il copia, pour le roi, la *Danaé* du Titien d'une façon excellente, et plusieurs autres choses [3].

Lorsque la mort le surprit, il travaillait à une *Circoncision* pour l'église Notre-Dame d'Anvers, œuvre qui promettait d'être une merveille [4].

Ce n'est pas sans peine que j'ai pu me procurer tous ces renseignements, car les enfants de Moro n'ont voulu rien me donner, bien que je me sois adressé à eux de la manière la plus courtoise. Il semble qu'ils n'aient aucun souci de la mémoire de leur père. Je ne puis donc rien dire de la mort de l'artiste. Mais il laisse à la postérité un nom impérissable.

A l'*Appendice*, van Mander ajoute :

« Antonio Moro est décédé à Anvers à l'âge de cinquante-six ans, un an avant la Furie française [5]. »

COMMENTAIRE

Selon toute vraisemblance, Antonio Moro vit le jour en 1512 ; l'affirmation de van Mander touchant l'âge du peintre à l'époque de son décès, — qui ne peut être postérieur

1. Sa présence est signalée à Rome au mois d'avril 1550.
2. Gravé au trait dans les *Annales du musée* de Landon, tome XV, planche 15. Nous ignorons où se trouve actuellement cette œuvre mentionnée déjà par Vasari. « Scrivemi il detto Lampsonio che il Moro ha fatto una tavola bellissima d'un Cristo che resuscita, con due Angeli, e San Pietro e San Paulo, che è cosa maravigliosa. » (Édition Lemonnier, tome XIII, page 152.)
3. C'est probablement la copie mentionnée par M. Castan dans sa *Monographie du Palais Granvelle, à Besançon*, page 55. Voyez aussi Crowe et Cavalcaselle, *Titian, his Life and Times*, tome II, page 229.
4. La fabrique paya aux héritiers une somme de vingt-cinq livres pour la peinture inachevée. (Voyez vanden Branden, page 277.)
5. M. Max Rooses (*Geschiedenis der Antwerpsche Schilderschool*, page 144) fait observer que, selon toute vraisemblance, van Mander avait voulu écrire : *Furie espagnole* (1577).

Cette supposition est confirmée par une note des Archives de l'église Notre-Dame d'Anvers, de laquelle il résulte que Moro avait cessé de vivre en 1578. Cette découverte a été faite par M. le chevalier de Burbure. Voyez Rombouts et van Lerius : *les Liggeren et autres archives de la gilde de Saint-Luc* (tome Ier, page 159, en note).

à 1578 ni antérieur à 1576, — doit faire accepter cette hypothèse avec assez de confiance. L'œuvre la plus ancienne que l'on connaisse de Moro, le portrait collectif de deux chanoines de la cathédrale d'Utrecht, signé et daté de 1544[1], laisse encore une marge considérable aux années d'étude, suivies des débuts de l'artiste. Le musée d'Utrecht, dans la série précieuse des portraits de pèlerins de Jérusalem, possède même une peinture antérieure de trois ans à celle que nous venons de citer et que l'on incline à attribuer à Moro. Aucun document ne permet toutefois d'avoir à cet égard une certitude complète[2].

Il est impossible de déterminer le temps précis que dura le séjour du peintre dans sa ville natale; en 1547, on le trouve admis comme franc-maître à la gilde de Saint-Luc d'Anvers[3]. C'est de 1549 que date le beau portrait qu'il fit de Granvelle[4], et la même année, lors du voyage de l'infant Philippe, fils de Charles-Quint, dans les Pays-Bas, il était à Bruxelles et y peignait le portrait du prince et de sa tante Éléonore d'Autriche, veuve de François I[er][5].

Du mois d'avril 1550 au mois de novembre 1551, la présence de Moro en Italie est prouvée par des notes relevées dans les archives romaines par M. Bertolotti[6]. A la première date, un peintre du nom de Lorenzo est traduit devant le magistrat pour avoir porté un coup de bâton à Antonio Moro; à la seconde, celui-ci intervient comme témoin dans une affaire de vol de linge; il est alors désigné comme habitant le palais du cardinal de Santa-Flora.

En 1552, comme le dit très bien van Mander, Moro travaille à Madrid, d'où il se rend à la cour de Portugal, sur l'ordre de l'empereur, car un document, publié par Raczynski[7], atteste sa présence à Lisbonne le 22 septembre. A cette date, la reine ordonne de payer son portrait et celui de son époux à Antonio Moro, que lui avait envoyé sa sœur Marie de Hongrie.

Toujours conformément au texte de van Mander, notre artiste, après avoir séjourné quelque temps à Madrid, passe en Angleterre. Les admirables portraits de Henry Sidney et de sa femme, exposés à Manchester en 1857, sont datés de 1553.

Nous sommes ici en désaccord avec notre savant confrère, M. Pinchart, sur les pérégrinations d'Antonio Moro[8], tout en admettant, avec lui, que la présence du portraitiste en Angleterre fut assez prolongée. Il faut remarquer d'autre part, — et ceci résulte des extraits des archives d'Utrecht, publiés par M. Kramm, — que Moro était dans cette ville le 4 janvier 1555 (nouv. st.). Le portrait en pied de Philippe II, qui

1. Musée de Berlin, n° 585.
2. S. Muller, *De Schilderijen van Jan van Scorel in het Museum Kunstliefde*, IV, 38-42.
3. Rombouts et van Lerius, *les Liggeren*, etc., page 159.
4. Musée du Belvédère, à Vienne, 2° étage, II° salle, n° 20. Il existe de ce portrait une splendide gravure de Lambert Suavius; elle est sans le nom du peintre. Rubens possédait aussi un portrait de Granvelle par Moro, le même, sans doute, qui appartient plus tard à Duarte.
5. A. Pinchart, *Archives des Arts*, etc., tome III, tome 201.
6. *Artisti Belgi ed Olandesi à Roma nei secoli XVI e XVII*, pages 46-47.
7. *Les Arts en Portugal*, page 255.
8. *Tableaux et Sculptures de Marie de Hongrie* (*Revue Universelle des Arts*, 1856, pages 134-135). *Tableaux et Sculptures de Charles-Quint* (page 225).

périt dans l'incendie du Pardo de 1608, avait, dit Céan Bermudez, été peint en Flandre en 1557, à l'époque où le prince était de passage à Saint-Quentin, et nous avons relevé la même date sur un merveilleux portrait en pied du jeune Alexandre Farnèse, au musée de Parme.

Si nous suivons van Mander, nous voyons qu'après la conclusion de la paix entre l'Espagne et la France, c'est-à-dire en 1559, Philippe II retourne à Madrid et y emmène son peintre.

Le départ du roi a lieu au mois d'août. En 1558 la présence d'Antonio Moro est signalée à Utrecht par M. Kramm et, de la même année, datait le portrait de Jean Schoorel, l'ancien maître d'Antoine, qui faisait partie de la collection van der Marck, vendue à Amsterdam en 1773 [1].

M. Pinchart, dans un travail sur les *Tableaux appartenant à Charles-Quint* [2], cite une requête de Moro à Philippe II en faveur d'un fils qui était dans les ordres, et qui fut plus tard chanoine à Utrecht. La pièce est datée du mois d'avril 1558 et, l'année suivante, au mois de juillet, « van Dashorst » est à Utrecht pour appuyer une demande de subside en faveur du même fils, subside destiné à lui faciliter « un voyage lointain ».

Le départ pour l'Espagne eut lieu au mois d'août suivant, et nous sommes, dès lors, autorisés à croire que le fils de Moro accompagna son père.

On a vu par suite de quelle algarade le séjour du peintre à Madrid fut très abrégé. Moro était sans doute revenu avant la fin de 1560, et l'on peut supposer que le portrait de lui-même et qui porte cette inscription : *Ant. Morus Phi. Hisp. Regis. Pict. de Scorelio Pictori. A°. M. D. LX.*, fut peint à Utrecht. Cette effigie appartient à la Société des Antiquaires de Londres.

D'ailleurs, ce fut à Utrecht que le duc d'Albe alla chercher, pour l'attacher à son service, le peintre du roi d'Espagne. En 1564, il était dans sa ville natale (Kramm), et y faisait probablement le beau portrait d'homme du musée de La Haye [3]. C'est également sous la date 1564 que fut peint le *Portrait de jeune homme*, portant au front une cicatrice, au musée du Belvédère à Vienne (2e étage, salle III, n° 29).

Une procuration délivrée à Anvers en 1568, au nom de la fille de Moro, Élisabeth, et de son époux, Henri van der Horst, ci-devant avocat à la cour d'Utrecht [4], donne à supposer qu'à cette date Moro était fixé à Anvers, et il y était certainement à demeure en 1572, car il fait alors inscrire un élève à la gilde de Saint-Luc : Guill. van Wyberghe. On s'explique ainsi qu'il put être chargé d'une commande pour l'église Notre-Dame. Joachim Beuckelaer était son auxiliaire à Anvers.

Le tableau du *Christ ressuscité entre saint Pierre et saint Paul*, décrit par van Mander, était, d'après Céan Bermudez, la plus grande des œuvres de Moro. Félibien

1. Le portrait de l'*Homme aux gants*, par A. Moro, du musée de Brunswick, n'est autre que l'effigie de Jean Schoorel, ce dont il est d'ailleurs facile de se convaincre par l'examen de la planche du recueil de Lampsonius.
2. *Revue Universelle des Arts*, 1856, pages 225 et suivantes.
3. N° 95.
4. Vanden Branden, *Geschiedenis der Antwerpsche Schilderschool*, page 277.

rapporte que, de son temps, un entrepreneur gagna de l'argent en exhibant la toile à la foire de Saint-Germain, et qu'elle fut plus tard achetée par le prince de Condé. Bermudez appréciait le coloris de cette œuvre, mais la trouvait sèche, et, si l'on en peut juger par une gravure des *Annales du Musée* de Landon[1], c'était un tableau de la plus froide symétrie.

Il est singulier qu'ayant été reproduite en 1807, à l'époque où elle était au Louvre, cette *Résurrection* soit aujourd'hui oubliée.

Quant à la copie de la *Danaé* du Titien, nous ne pensons pas nous tromper en l'identifiant avec une fort bonne toile qui fut exhibée dans quelques villes de France et de Belgique, entre autres, à Lille, à Bruxelles et à Anvers en 1873, comme un original de l'illustre maître vénitien.

On disait, à cette époque, que l'œuvre venait d'être acquise pour la Russie, et que son possesseur était désireux d'affecter le produit de l'exhibition à une œuvre de charité. En réalité la copie n'était point ordinaire, mais ne pouvait être confondue avec le merveilleux original du musée de Naples[2].

Sous la date de 1575 (et non 1595 comme le dit le catalogue), nous avons de Moro une merveille de peinture au musée du Belvédère[3]. C'est une dame tenant de la main gauche sa ceinture d'orfèvrerie. Les portraits des Del Rio au Louvre (collection Duchâtel)[4], d'Alexandre Farnèse à Parme, de Robert Dudley dans la Galerie Wallace, pourraient seuls supporter la comparaison avec cette page grandiose. Le vêtement noir fait mieux ressortir encore la délicatesse des chairs.

Le *Portrait en buste d'Hubert Goltzius*, au musée de Bruxelles[5], porte cette inscription qui en fait un monument de l'amitié du peintre et du modèle: HUBERTUS GOLTZIUS HERBIPOLITA VENLONIANUS, CIVIS ROMANUS, HISTORICUS ET TOTIUS ANTIQUITATIS RESTAURATOR INSIGNIS AB ANTONIO MORO, PHILIPPI II HISPANIARUM REGIS PICTORE AD VIVUM DELINEATUS AN. A CHR. NAT. M.D.LXXVI. Ce portrait, peint dans l'espace d'une heure[6], fut sans doute un des derniers de son auteur. On en trouve une très belle eau-forte dans la *Sicilia et Magna Græcia* de Hubert Goltzius (1576).

Comme le dit van Mander, Moro travaillait à un tableau de la *Circoncision*, destiné à la cathédrale d'Anvers, lorsqu'il mourut. Demanda-t-on à un autre artiste de compléter l'œuvre? Nous l'ignorons, mais il est aujourd'hui prouvé que la fabrique paya aux enfants du peintre une somme de vingt-cinq livres, pour la partie achevée. Ce payement est porté sur les comptes de la période 1576-1578, et Moro y est mentionné comme décédé[7].

1. Tome XV, planche xv.
2. Ce fut pourtant ce qui arriva, comme on peut le voir par un article inséré dans la *Fédération artistique* d'Anvers, du 23 septembre 1873.
3. Salle VII, n° 52.
4. *L'Art* a publié une magnifique eau-forte de ces portraits due à M. E. Gaujean, tome XXIV, page 347.
5. Catalogue Fétis, 5ᵉ édition, n° 344.
6. Voyez la biographie d'Hubert Goltzius, chapitre XLVIII.
7. Voir la note de M. le chevalier de Burbure, tome Iᵉʳ, page 277 des *Liggeren de la gilde de Saint-Luc*, publiés par MM. Rombouts et van Lerius.

Qu'est devenue l'œuvre?

Dans l'inventaire manuscrit des peintures appartenant, en 1682, à Diégo Duarte, marchand de tableaux à Amsterdam, nous rencontrons sous le nom de Moro « un très grand tableau d'autel qui se trouvait précédemment dans la chapelle de Notre-Dame (d'Anvers), étant les figures et la perspective du temple, exécutées par le vieux (Vredeman) de Vries sur un épais panneau ; cadre doré ». Duarte ajoute : « M'a coûté 400 florins et en plus la restauration, soit 600 florins. »

Né probablement en 1512, Ant. Moro, conformément aux dires de van Mander, accomplit sa cinquante-sixième année.

Nous avons dit plus haut que Philippe Mor van Dashorst, chanoine d'Utrecht, fut également peintre. Il paraît n'avoir guère mieux réussi sous ce rapport que sous aucun autre, car il perdit son canonicat, fut mis en curatelle et finit par aller mourir à Tanger où il avait suivi l'armée de Don Sébastien de Portugal [1].

Moro a laissé plusieurs portraits de lui-même. Le plus beau est dans la Galerie de lord Spencer. Il provoqua, à l'Exposition de Manchester, en 1857, un enthousiasme incomparable. Bürger et, plus tard, Charles Blanc, le proclamèrent égal à n'importe quelle œuvre du Titien. Le peintre s'est représenté vêtu d'un pourpoint noir à manches violettes ; une chaîne d'or brille sur sa poitrine, il a l'épée au côté. Près de lui est un grand chien sur la tête duquel s'appuie la main gauche du personnage. Un autre portrait est au musée de Bâle. Moro figure aussi dans la Galerie des portraits d'artistes au musée des Offices ; il existe de lui un portrait gravé dans le recueil de Hondius, enfin une belle médaille qui servit sans doute de modèle à l'auteur de la planche gravée [2].

Moro a eu l'honneur d'être copié par deux des plus grands peintres : Titien et Rubens.

Crowe et Cavalcaselle révoquent en doute l'assertion de Madrazo que le portrait d'Isabelle de Portugal, femme de Charles V, que le Titien peignit pour l'empereur, était inspiré d'une peinture d'Antonio Moro. Nous trouvons pourtant dans l'inventaire de Duarte, dressé en 1682, parmi les œuvres du maître : « Isabelle de Portugal, femme de Charles V ; provient du cabinet de l'empereur Rodolphe de Prague. » Cette origine n'a rien d'extraordinaire, car, en 1648, les Suédois emportèrent de Prague 363 tableaux [3].

Dans l'inventaire des tableaux appartenant à Rubens, nous trouvons parmi les copies du maître *deux Portraits du roi de Thunis* (?), copiés par lui d'après Moro.

M. Raczynski donne place, dans son livre des *Arts en Portugal*, à un extrait des mémoires de Cyrillo, concernant un certain Christophe d'Utrecht, élève d'Antonio Moro et qui travailla à la cour de Portugal vers le milieu du XVIe siècle. Il résulterait de cette note que le peintre en question fit de charmants petits tableaux qui lui furent généreusement payés, et qu'il reçut, en outre, la croix du Christ de Portugal. Il mourut en Portugal en 1557, âgé de cinquante-neuf ans.

1. Kramm, *sub voce*.
2. Duarte possédait, disait-il, un portrait de Moro sous les traits de saint Paul (n° 47 de son inventaire manuscrit).
3. Woltmann, *Die Gemälde Sammlung in der Kaiserlichen Burg zu Prag*.

Ainsi que le fait observer M. Raczynski, l'élève aurait été de quatorze ans plus âgé que son maître, ce qui est au moins invraisemblable.

Nous croyons devoir diriger l'attention sur la charmante série de petits portraits des Farnèse, au musée de Naples (salle VII, n° 61). On y voit, dans un même cadre, le Pape Paul III, Louis, Don Juan, Isabelle et Catherine de Portugal, Alexandre Farnèse, Marguerite de Parme, etc. Toutes ces effigies pourraient émaner de Christophe. Malheureusement la longue liste de peintres d'Utrecht, publiée par M. S. Muller, ne nous donne pas un seul artiste portant ce prénom[1].

1. *De Utrechtse Archiven*, tome I^{er}, 1880.

XXXVII

JACQUES DE BACKER

ÉMINENT PEINTRE ANVERSOIS [1]

Il n'y a qu'une voix pour déplorer le sort de ceux qui, arrivés de bonne heure à l'éminence artistique, et alors que l'on était en droit d'attendre d'eux une longue série de travaux distingués, sont enlevés soudainement. Le fait est malheureusement fréquent et Jacques De Backer nous en a fourni, il y a peu d'années, un nouvel exemple. Il était natif d'Anvers et, dit-on, fils d'un bon peintre qui, pour échapper à une poursuite en calomnie, se réfugia en France où il mourut.

Jacques De Backer a été désigné aussi sous le nom de Jacques de Palerme d'après certain Antoine Palerme, peintre et marchand de tableaux, chez qui il habitait [2]. Ce Palerme tenait le jeune homme très serré et exigeait de lui une grande somme de travail, si bien que Jacques arriva de bonne heure à être très habile, non sans profit pour Palerme qui envoyait ses œuvres en France et les vendait un bon prix. Cela ne l'empêchait pas de talonner De Backer, sous prétexte que ses œuvres ne se plaçaient pas bien, et il fallait que celui-ci, selon l'expression vulgaire, travaillât comme un cheval pour produire quelque chose qui satisfît.

S'il lui arrivait d'obtenir un jour de congé, il le consacrait encore à modeler la terre et à se perfectionner.

Un peu plus tard, De Backer alla chez Henri van Steenwyck [3],

1. Il importe de ne pas confondre ce peintre avec son homonyme hollandais, qui vécut au xviie siècle. De Backer n'est pas inscrit aux registres de la gilde de Saint-Luc d'Anvers.

2. Il était natif de Malines, se fit recevoir bourgeois d'Anvers en 1547, et prit une part considérable aux travaux de décoration de la ville pour l'entrée de l'infant Philippe en 1549. Doyen de la gilde de Saint-Luc en 1555, 1561, 1570 et 1571, il mourut à Anvers en 1588-89. (Voyez Ph. Rombouts et van Lerius, *les Liggeren* aux années indiquées.)

3. Reçu franc-maître en 1577. Van Mander lui consacre une notice. (Voyez ci-après, tome II, chapitre xv.)

persévérant dans ses habitudes d'application, se refusant tout exercice corporel, de sorte qu'à la longue sa santé s'altéra gravement. On prétend qu'il fut frappé d'apoplexie, mais je crois, pour ma part, qu'il mourut d'une affection pulmonaire, car, au moment d'expirer dans les bras de la fille de son ancien maître Palerme [1], il déplorait son triste sort, disant : « Faut-il, hélas ! que je meure si jeune ! » Il avait à peine trente ans [2].

Il fut procédé à l'autopsie du cadavre, sans que l'on pût savoir à quel genre de maladie avait succombé le jeune artiste.

Les œuvres de De Backer sont très recherchées partout et ornent les cabinets des amateurs. A Middelbourg, chez Melchior Wijntgis, j'ai vu de lui trois beaux tableaux : *Adam et Ève*, la *Charité* et un *Crucifix*.

J'ai vu encore de lui, chez un sieur Oppenberg, trois autres tableaux : *Vénus, Junon* et *Minerve,* figures en pied de grandeur demi-nature, fort bien posées avec divers objets dans le fond, accessoires, vêtements, animaux, etc.

En somme, De Backer fut un des meilleurs coloristes de l'école d'Anvers; il peignait largement et donnait à ses carnations une grande puissance d'effet. Son nom est digne de passer à la postérité.

COMMENTAIRE

L'unique tableau de Jacques De Backer que l'on connaisse est le *Jugement dernier* du tombeau de Plantin à Notre-Dame d'Anvers.

C'était un triptyque dont les volets, maintenant perdus, représentaient Plantin avec saint Roch, d'un côté ; la femme de Plantin accompagnée de ses filles, et protégée par saint Jean, de l'autre. L'œuvre, jugée digne d'être emportée à Paris par les commissaires de la République en 1794, ne fut que partiellement rendue en 1815. Les volets manquent.

1. Catherine van Palerme; elle était veuve de Pierre Goetkint qui avait été l'élève de son frère. (Voyez Rombouts et van Lerius, *les Liggeren*, page 192, 1 en note.)
2. Certains auteurs, Nagler et Siret (*Biographie nationale de Belgique*) fixent la date de son décès à 1560. M. Pinchart (*Neues Allgemeines Künstler Lexikon* de Meyer, tome II, page 516), au contraire, présume que De Backer ne vint au monde qu'en 1560 ou 1561, puisqu'il peignit un *Jugement dernier* pour le tombeau de Christophe Plantin, mort en 1589. C'est donc en 1590 ou 1591 que serait mort l'artiste.

De Backer avait peint d'autres tableaux du *Jugement dernier*. Il y en avait un aux Carmes d'Anvers et aux Chartreux de Liège. Ils furent emportés l'un et l'autre pour les musées français, mais figurent dans les listes comme n'étant pas arrivés à Paris.

L'inventaire des peintures d'Ernest d'Autriche mentionne plusieurs fois le nom de Jean De Backer : « *Peccatum originale, Annonciatio, Passio, Resurrectio, Tempus et Adolescens* »[1].

Duarte, le marchand de tableaux anversois fixé à Amsterdam, possédait en 1682 « un petit *Jugement dernier* extrêmement détaillé, de Jacques De Backer ». Il l'estimait 60 florins, somme relativement élevée.

Un autre *Jugement dernier* du maître, petit tableau rond, se vendit précisément 60 florins en 1764 avec la collection S'Gravenwezel d'Anvers. (Hoet., I, 373, n° 45.)

L'Albertina, à Vienne, possède un dessin du même sujet.

Antoine et Jérôme Wiericx ont gravé, d'après De Backer, le premier, une *Femme nue, enchaînée à un rocher et couronnée par un ange* (Alvin, 1027) ; le second, un *Crucifix entouré des figures de la Foi, de l'Espérance et de la Charité* (Alv., 234 a.)

Crispin de Passe a gravé d'après le maître un *Emblème de la tempérance*, composition de plafond avec deux génies portant une corbeille. (Franken, n° 1217.)

1. *Bulletin de la commission royale d'histoire*, tome XIII, page 141.

XXXVIII

MATTHIAS ET JÉROME KOCK[1]

Anvers, qui dans nos Pays-Bas semble être la nourricière des arts comme l'était jadis Florence en Italie, a donné le jour à des maîtres qui ont abordé les genres les plus divers.

C'est ainsi que cette ville fameuse peut s'honorer d'avoir eu pour citoyen Matthias Kock, excellent peintre de paysages[2].

Ce fut lui qui le premier donna aux sujets de l'espèce la variété qui leur manquait, en s'inspirant de la manière italienne ou antique, et il avait beaucoup d'imagination pour composer ses sites.

Il a peint de fort beaux tableaux, tant à l'huile qu'à la détrempe[3].

De son frère Jérôme j'ai peu de chose à dire, car celui-ci renonça de bonne heure à la culture de l'art pour s'adonner au commerce. Il commandait et achetait des tableaux à l'huile et à la détrempe, publiait des gravures au burin et à l'eau-forte. Habile paysagiste, cependant, il a gravé lui-même plusieurs planches à l'eau-forte, surtout d'après son frère. Il y a notamment une suite de douze paysages qui sont très recherchés[4].

Jérôme devint un homme riche achetant maison sur maison[5]. Il

1. Ils étaient fils de Jean Wellens, alias Cock, peintre et doyen de sa corporation en 1520.
2. Il était l'aîné de Jérôme et paraît être venu au monde vers 1509.
3. On ne connaît de lui qu'une seule peinture, dont rien d'ailleurs n'établit l'identité. (Vienne, Belvédère, 2ᵉ étage, salle II, nᵒ 77.) C'est une *Tour de Babel*, sujet très fréquemment traité par les paysagistes du XVIᵉ siècle. La manière de Matthias se juge surtout dans les estampes gravées d'après ses œuvres par Jérôme ou sous la direction de celui-ci. Un dessin à la plume, paysage lavé de bistre et d'indigo, signé *M. Cock fe*. 1527, faisait partie de la collection W. N. Lantsheer, à La Haye.
4. Jérôme Cock naquit sans doute en 1510. Il donna à la gravure flamande une impulsion immense. Les plus belles planches du temps sortirent de sa boutique à l'enseigne *Aux Quatre Vents*. Le nombre de ses œuvres personnelles, toutefois, est assez restreint. Les paysages d'après Matthias Cock sont gravés à l'eau-forte. Les sujets sont les suivants : *Abraham et Isaac se rendant au lieu du sacrifice. — Le Sacrifice d'Abraham* (1551). *— Juda et Thamar. — Le Jeune Tobie et l'Ange* (1558). *— Le Bon Samaritain* (1558). *— Céphale et Procris* (1558). *— Héro et Léandre. — Mercure endormant Argus. — Argus décapité* (1558). *— Apollon et Daphné. — Mort d'Adonis. — Paysage avec un labyrinthe.* Toutes ces planches sont en largeur.
5. Sa boutique était située « *Auprès de la bourse neuve* ». Elle est représentée en tête de la

avait épousé une Hollandaise du nom de Volck ou Volcktgen, dont il n'eut pas d'enfants[1].

Comme il était humoristique et faisait des vers, il avait coutume de répéter et d'imprimer parfois sur ses estampes cette devise : *Le Coq* (le cuisinier) *cuisinera pour le bien du peuple*, ou celle-ci : *Rendez hommage au Coq*, et d'autres jeux de mots de l'espèce.

Sur certaines planches il écrivait, selon le mode des rhétoriciens :

> Le coq doit au public les mets les plus variés,
> Le rôti et le bouilli ;
> A qui le plat n'agrée
> De le rendre il est permis.
> Mais ne blâmez ni le peuple ni le coq,
> Voilez les défauts ; d'autres feront meilleur accueil.

Il est mort à l'époque où mourut Frans Floris, c'est-à-dire en 1570[2]. Matthias l'avait dès longtemps précédé dans la tombe[3]. Lampsonius lui adresse les vers suivants :

> Tu étais, Matthias, tant habile paysagiste,
> Que notre siècle, à peine, a vu ton pareil.
> Parmi les artistes tu seras compté
> Comme honorant la Néerlande d'une gloire éternelle.

COMMENTAIRE

Jérôme Céck est une des figures les plus intéressantes de l'histoire de l'art flamand au xvi^e siècle. Homme de goût et d'initiative, il entreprit de faire connaître par la gravure les œuvres les plus célèbres de ses contemporains et même de ses prédécesseurs. Bien qu'il eût fait en Italie un long séjour et partageât l'enthousiasme de ses compatriotes pour les créations de Raphael, dont il fit graver plusieurs œuvres, il n'était nullement entaché d'exclusivisme. C'est grâce à lui, par exemple, que l'on connaît les meilleures compositions de Jérôme Bosch et de Pierre Breughel, et s'il mit au jour des vues nombreuses de Rome, il s'appliqua de même à faire connaître les sites

Scenographia de Vredeman De Vries (1560). Le maître de la maison est sur le seuil ; derrière le comptoir on entrevoit sa femme.

1. Volquæra Dircx. Elle continua le commerce après la mort de son mari. Ce fut elle qui publia, en 1572, le recueil de portraits d'artistes de Lampsonius.
2. Le 3 octobre.
3. Il était mort avant 1548, car on trouve sa femme inscrite comme veuve, dès cette époque, aux registres de la gilde de Saint-Luc.

de son propre pays. Ce furent encore ses presses qui léguèrent à la postérité l'image des plus grands artistes flamands et les événements dignes d'être recueillis, tels que

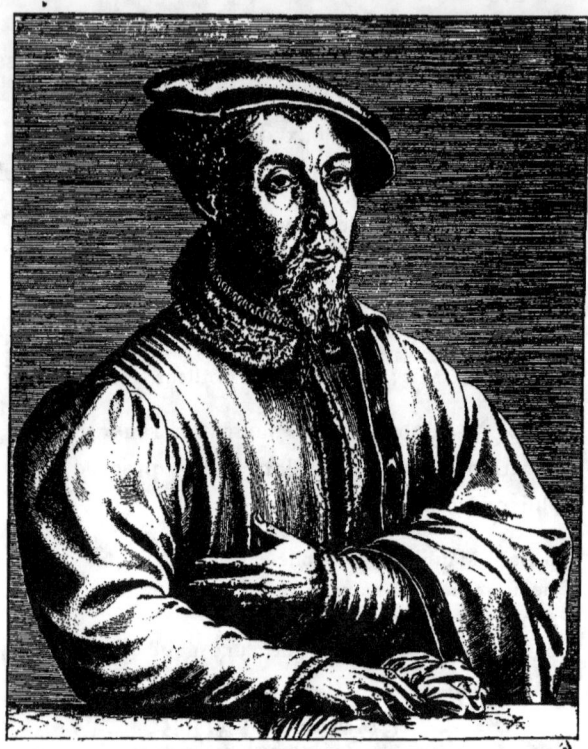

MATTHIAE COCO, ANTVERPIANO,
PICTORI, HIERONYMI FRATRI.

Tu quoque, Matthia, sic pingere rura sciebas,
Vt tibi vix dederint tempora nostra parem.
Ergo, quod artifices inter spectaris et ipse,
Quos immortali Belgica laude colit;
Non in te pietas tantum fraterna, sed arti
Efficit, et merito laus tribuenda tuæ.

MATTHIAS COCK.
Fac-similé de la gravure de Jean Wiericx.

les *Victoires de Charles-Quint* gravées par Coorenhert d'après Heemskerck et la *Pompe funèbre* de l'Empereur. Les plus beaux recueils d'architecture de Vredeman

De Vries, les planches d'ornements de Collaert, etc., virent d'abord le jour par ses soins.

Peintre lui-même, et inscrit en cette qualité parmi les membres de la corporation de Saint-Luc en 1546, à son retour de Rome où il s'était lié avec Vasari, il forma des élèves éminents. Pierre Breughel le Vieux, surnommé le Drôle, étudia d'abord sous sa direction; il en fut de même de Corneille Cort et fort probablement aussi de Georges Ghisi admis comme franc-maître à Anvers, en même temps que Pierre Breughel, en 1551.

Il est donc évident que la belle planche gravée par le maître mantouan d'après la *Cène* de Lambert Lombard[1], et qui porte, avec la date de 1551, l'adresse de Jérôme Cock et une dédicace à Granvelle, fut gravée à Anvers même. L'étude des œuvres de Georges Ghisi nous avait dès longtemps permis de constater une influence flamande dans l'école que représente ce maître illustre[2]; le fait est aujourd'hui prouvé et ce n'est point un mince honneur pour Jérôme Cock que d'avoir donné à l'Italie, d'une part, le graveur qui reproduisit les œuvres de Jules Romain; de l'autre, celui qui eut la gloire de travailler directement sous la direction du Titien à la reproduction des œuvres de ce maître, et de former des élèves tels qu'Augustin Carrache; nous avons nommé Corneille Cort.

Bien que Jérôme Cock ait manié lui-même le burin, on lui a attribué beaucoup plus de planches qu'il n'en a réellement produit. Ni les *Victoires de Charles-Quint*, ni la *Pompe funèbre*, ni les planches d'après Jérôme Bosch, ni celles d'après Breughel, ne sont de lui, comme l'avance M. E. De Busscher dans la notice du maître insérée dans la *Bibliographie Nationale de Belgique*. En réalité, c'est presque toujours à l'eau-forte que Jérôme Cock a gravé et l'on ne doit lui attribuer que les planches qui portent la signature *Hieronymus* ou *H. Cock fecit*.

Quant aux initiales H. C. F., elles appartiennent exclusivement à Collaert le vieux.

1. B., 6.
2. H. Hymans, *Histoire de la gravure dans l'école de Rubens*; Bruxelles, 1879, page 5.

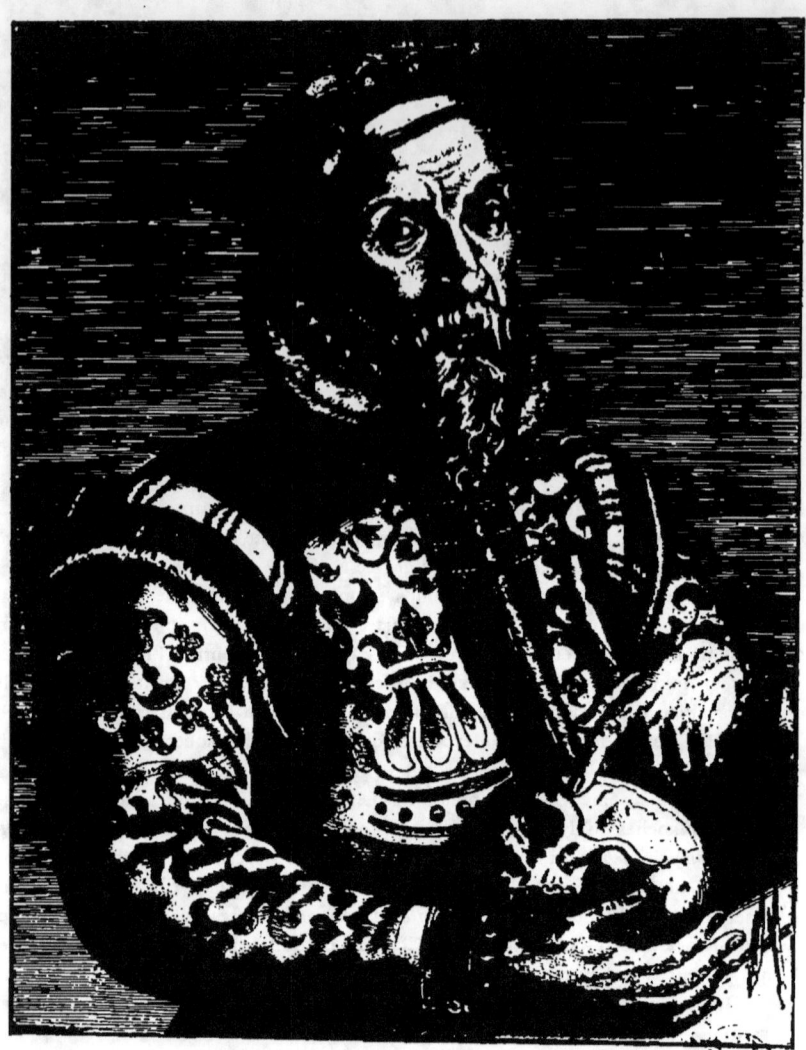

**HIERONYMO COCO ANVERPIAN
PICTORI.**

*Fallor? an effigiem vultus, Hieronyme, primùm
Hanc duxit pictor post tua fata tui?
Nescio quid certè torpens & languidum in illa
Non prorsum indoctus innuit hoc oculis.
Clariùs, heu, sed enim loquitur caluaria cunctis,
Indice commonstrat quam tua læua manus:
Hi præière Cocum artifices · quos deinde secutus
Vos ijsdem comites ille, sibiáue vocat.*

JÉROME COCK.

Fac-similé de la gravure de Jean Wierick.

XXXIX

GUILLAUME KEY

PEINTRE DE BRÉDA

Les nobles intelligences que la nature a favorisées de l'admiration de leurs semblables à cause de la supériorité du mérite, gagnent encore en considération par l'exemple d'une vie honorable et la courtoisie de leurs procédés. Il en fut ainsi du célèbre Guillaume Key, de Bréda, homme de haute mine, de tenue correcte, habitant une belle maison du plus beau quartier d'Anvers, non loin de la Bourse [1], et plus semblable en apparence à un conseiller qu'à un artiste.

Il était né à Bréda et avait été le condisciple de Frans Floris chez Lambert Lombard de Liège. Son entrée dans la gilde des peintres d'Anvers eut lieu en 1540 [2].

Riche, mais non prodigue, il était assidu au travail et, dans ses relations avec ses confrères, exempt du laisser aller maladroit de tant d'autres.

Pour ce qui concerne ses œuvres, il était bon portraitiste, s'inspirait fidèlement de la nature, terminait avec soin et d'une manière extrêmement moelleuse, ce dont il mérite surtout d'être loué, et quoiqu'il le cédât à Frans Floris sous le rapport du mouvement, de l'animation, il n'était point malhabile dans l'art de composer, car il possédait un jugement sain.

Ses œuvres, — et il produisit beaucoup, — lui étaient toujours bien payées.

On voyait de ce peintre, à l'hôtel de ville d'Anvers, une peinture excellente qui lui avait été commandée par le trésorier Christophe

1. Cette maison existe encore; elle est, en effet, située à proximité de la Bourse, Courte rue des Claires, n° 1. (Vanden Branden, *Geschiedenis der Antwerpsche Schilderschool*, page 268.)

2. En 1532, d'après les registres de la gilde, tome I^{er}, page 143. M. vanden Branden pense qu'il naquit vers 1520. Il ne reçut la bourgeoisie que le 25 avril 1550.

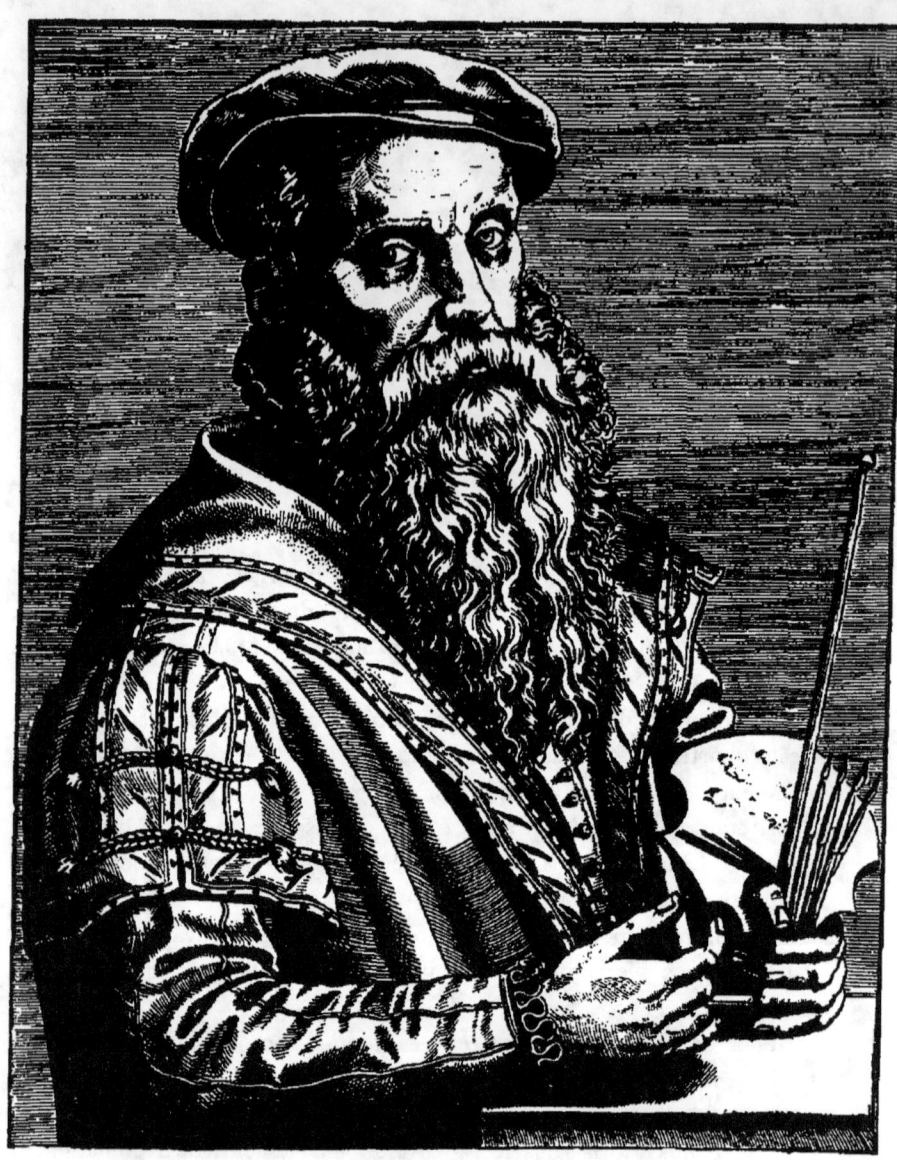

GVILIELMO CAIO, BREDA.
PICTORI.

Quas hominum facies, vt eos te cernere credas,
Expreßit Caij pingere docta manus.
(Si tamen excipias vnum, me iudice, ✝Morum)
Culpari Belgæ nullius arte timent

✝ *Antonius Morus Vltraiectinus.*
Philippi II. Hisp. Regis pictor.

GUILLAUME KEY.
Fac-similé de la gravure de Jean Wiericx.

Pruym. Les membres de la régence y étaient réunis, représentés de grandeur naturelle et, dans la partie supérieure, apparaissait le Christ, environné d'anges. Cette peinture fut anéantie dans l'incendie allumé en 1576 par la brutale soldatesque espagnole.

A l'église Notre-Dame il avait peint, pour l'autel des merciers, un tableau illustrant ce passage de l'Évangile où Jésus dit : « Venez à moi, vous tous qui êtes chargés et travaillez. » Plusieurs merciers y étaient peints et la donnée était empruntée à ce verset d'Ésaïe : « Venez, achetez sans argent et sans aucun prix, du vin et du lait[1]. » L'œuvre fut brisée par les iconoclastes.

Dans la même église il y avait encore de lui un *Triomphe du Christ*, qui était une œuvre excellente.

Guillaume Key fit le portrait de Granvelle en costume de cardinal et cette peinture lui fut payée une somme de quarante rixdales, bien qu'il ne l'eût point sollicitée[2].

Après avoir exécuté beaucoup de travaux et de portraits, il fut appelé, enfin, à peindre le duc d'Albe[3]. Tandis qu'il s'occupait de ce travail, l'ignorance qu'on lui supposait des langues étrangères fut cause qu'il surprit un entretien du gouverneur avec un membre du Tribunal de Sang, et il apprit de la sorte que la sentence prononcée contre le comte d'Egmont et d'autres gentilshommes allait être exécutée.

Comme il sympathisait avec les nobles[4], la nouvelle l'impressionna au point que, rentré chez lui, il tomba malade et mourut, dit-on, le jour même où montaient sur l'échafaud les comtes d'Egmont et de Hornes, c'est-à-dire le 5 juin 1568, veille de la Pentecôte.

1. Chapitre LV, verset 1.
2. C'est peut-être le portrait du musée de Besançon.
3. Le musée de Bruxelles possède, sous le n° 356, un magnifique portrait du duc d'Albe en armure, vu à mi-corps et de grandeur naturelle. Il y a pour nous les plus grandes probabilités que cette œuvre anonyme, attribuée à Antonio Moro, est le portrait de Guillaume Key dont il est ici question. Nous devons faire observer que le portrait du peintre, inséré dans le *Theatrum honoris* de Hondius, dans le fond duquel est représenté un portrait en buste du duc d'Albe, est une copie de la planche du recueil de Lampsonius avec l'adjonction postérieure et absolument fantaisiste de l'effigie du terrible gouverneur des Pays-Bas. Il suffit, pour s'en convaincre, de considérer les portraits authentiques du duc d'Albe avec ceux que la Hollande répandit en si grand nombre.
4. Il s'agit du mouvement qui avait trouvé son expression dans le « Compromis ». La femme de Guillaume Key, qui se remaria, il est vrai, fort peu de temps après avoir perdu son époux, mourut dans la religion protestante. (Vanden Branden, *loc. cit.*, page 270.)

D'après une autre version, il serait mort quelques jours plus tôt, ses amis gardant le secret sur les causes de son décès.

D'autres encore soutiennent qu'il fut tellement frappé de l'aspect sévère du duc d'Albe qu'il en tomba malade et mourut, mais je crois que c'est là un conte inventé à plaisir.

Lampsonius dit de lui :

> L'habile main de Key a peint des visages
> Que vous croiriez animés, tant ils sont réussis.
> Moro, seul excepté, d'après mon sentiment,
> Personne dans la Néerlande n'a triomphé de lui.

COMMENTAIRE

Il n'est possible d'attribuer, avec certitude, aucune œuvre à Guillaume Key. Selon toute vraisemblance ses portraits se confondent avec ceux d'Antonio Moro et d'autres maîtres, au gré de la fantaisie des catalographes et suivant l'aspect des personnages représentés. Le portrait du duc d'Albe étant, à notre connaissance, la seule effigie flamande du personnage, mentionnée dans les sources authentiques, et portant, en outre, les caractères de la sincérité, nous pensons ne pas trop nous éloigner des présomptions licites en proposant le nom de Key.

La Galerie du palais de Hampton Court nous montre une œuvre plus probable du pinceau de notre artiste. C'est une tête de *Lazare Spinola*, datée de 1566, et déjà portée sous le nom de Key à l'inventaire du roi Charles Ier.[1] La peinture est d'ailleurs consciencieuse, mais d'une médiocre portée.

Au musée de Pesth (salle IX, n° 7), existe un *Portrait d'homme* également attribué à Guillaume Key. Nous ignorons l'origine de cette œuvre.

Dans l'ancienne Galerie du roi de Hanovre, à Hanovre, nous avons vu deux portraits fort remarquables attribués à Guillaume Key. Ils se font pendant et représentent probablement le mari et la femme. Ce sont d'ailleurs de fort petits tableaux. L'homme est coiffé d'un bonnet noir et, en parcourant l'inventaire des tableaux ayant appartenu à Rubens, nous y relevons, sous le n° 187, le portrait d'un homme coiffé d'un bonnet noir par Guillaume Key. C'est peut-être là une simple coïncidence. Un second tableau du même peintre, de la collection du chef de l'école anversoise, est simplement indiqué comme « peint sur fond de bois ».

Un tableau de *Caïn et Abel*, de Guillaume Key, passa en vente à Anvers en 1749 avec la collection van Halen. Le musée d'Anvers possède une toile anonyme du

[1]. E. Law, *Historical Catalogue of the Pictures in the Royal Collection at Hampton Court*, n° 609.

même sujet (n° 601). Nous ne pensons pas que l'on puisse y voir une œuvre du xvi⁰ siècle, à moins qu'elle n'ait été fort dénaturée par des retouches, et le catalogue la range, sans doute avec raison, parmi les œuvres du siècle suivant.

Le tableau de Key devait être d'une certaine importance, car il se vendit 205 florins, somme considérable pour le temps.

Par contre, le *Portrait de Guillaume Key tenant sa palette et ses pinceaux*, qui passa en vente à La Haye en 1743 (collection Seger Fierens), n'atteignit que 13 florins [1].

A Anvers, en 1659, après le pillage de la maison du bourgmestre Guillaume van Halmale, les personnes qui habitaient avec lui réclamèrent du Conseil de Brabant des indemnités pour le dommage subi. Un colonel de Altuna déclara avoir perdu sept portraits de ses ancêtres, exécutés par Guillaume Key [2]. Il les évaluait à 72 florins.

Si nous rapportons cette mention, c'est à seule fin d'établir, qu'à l'époque dont il s'agit, les œuvres de Guillaume Key ne se confondaient pas encore avec celles d'autres portraitistes.

1. Probablement l'effigie reproduite en gravure pour le recueil de Lampsonius.
2. Alex. Pinchart, *Archives des arts*, tome II, page 185.

XL

PIERRE BREUGHEL DE BREUGHEL[1]
EXCELLENT PEINTRE

Pierre Breughel (d'Enfer). — Jean Breughel (de Velours).

La nature fit un choix singulièrement heureux le jour où elle alla prendre, parmi les paysans d'un obscur village brabançon, l'humoristique Pierre Breughel pour en faire le peintre des campagnards.

Né dans les environs de Bréda, au village dont il prit le nom pour le transmettre à ses descendants[2], Pierre Breughel fut d'abord élève de Pierre Coeck dont il épousa plus tard la fille qu'il avait portée dans ses bras quand elle était enfant. Il passa ensuite chez Jérôme Cock, puis alla en France et en Italie[3].

Les œuvres de Jérôme Bosch avaient fait l'objet spécial de ses études et, à son tour, il fit beaucoup de diableries et de sujets comiques, si bien qu'on le surnomma « Pierre le Drôle ». En effet, il est peu d'œuvres de sa main qu'on puisse regarder sans rire, et le spectateur le plus morose se déride à leur aspect.

Breughel, au cours de ses voyages, fit un nombre considérable de vues d'après nature, au point que l'on a pu dire de lui qu'en traversant les Alpes il avait avalé les monts et les rocs pour les vomir, à son retour, sur des toiles et des panneaux, tant il parvenait à rendre la nature avec fidélité[4].

1. Van Mander écrit *Brueghel*, ce qui s'explique; de son temps les lettres *eu* étaient interverties dans la plupart des mots où on les rencontre. Cologne, par exemple, en flamand *Ceulen*, s'écrivait *Cuelen*; *jueght* (jeunesse) pour *jeught*. Adopter cette forme serait un pur archaïsme. Il en serait de même de *Breughel*, nom d'origine, qu'il faut nécessairement conformer à l'orthographe du village hollandais où notre peintre avait vu le jour. On ne pourrait dire « *Brueghel* natif de *Breughel* », qu'à la condition de commettre un non-sens. Aussi dès l'édition de van Mander de 1618, a-t-on adopté la leçon *Breughel*.

2. Breughel naquit probablement vers 1525. (Kramm dit en 1510.)

3. Il était en Italie en 1553 ainsi que cela résulte de deux estampes et de plusieurs dessins cités par Mariette, portant le mot *Romæ*.

4. il est incontestable qu'aucun peintre n'a rendu la grandeur des perspectives alpestres avec plus

Il se fixa à Anvers et entra dans la gilde en 1551. Un marchand, du nom de Hans Franckert[1], lui commanda de nombreux tableaux. C'était un excellent homme qui était fort attaché au peintre. A eux deux, Franckert et Breughel prenaient plaisir à aller aux kermesses et aux noces villageoises, déguisés en paysans, offrant des cadeaux comme les autres convives et se disant de la famille de l'un des conjoints. Le bonheur de Breughel était d'étudier ces mœurs rustiques, ces ripailles, ces danses, ces amours champêtres qu'il excellait à traduire par son pinceau, tantôt à l'huile tantôt à la détrempe, car l'un et l'autre genre lui étaient familiers[2]. C'était merveille de voir comme il s'entendait à accoutrer ses paysans à la mode campinoise ou autrement, à rendre leur attitude, leur démarche, leur façon de danser. Il était d'une précision extraordinaire dans ses compositions et se servait de la plume avec beaucoup d'adresse pour tracer de petites vues d'après nature.

A Anvers, il vivait maritalement avec une servante dont il aurait fait sa femme, n'eût été que la fille était une incorrigible menteuse. Il fit avec elle cet accord qu'il marquerait tous ses mensonges sur une taille qu'il choisit de belle longueur. Si la taille venait à se remplir, le projet de mariage serait absolument abandonné, ce qui eut lieu avant qu'il fût longtemps.

Enfin, comme la veuve de Pierre Coeck habitait Bruxelles, il se mit

de vérité que Breughel. Mariette disait avec raison que certains de ses paysages ne seraient pas désavoués par le Titien.

1. Mentionné aux registres de la gilde de Saint-Luc, en 1546, comme Nurembergeois.

2. Le musée de Naples possède deux tableaux à la détrempe peints par Breughel et qui sont de véritables chefs-d'œuvre : 1° la *Parabole des aveugles*, une merveille d'expression signée BRVEGEL M.D.LXVIII. (Reproductions à l'huile au musée de Parme, n° 478, et chez le baron Leys, à Anvers.) 2° *Une Allégorie sur le manque de bonne foi du monde :* un personnage en deuil est victime d'un coupeur de bourse représenté par le globe terrestre. Le sujet est expliqué par ces vers flamands :

Om dat de werelt is soe ongetro
Daer om gha ic in den ro

textuellement rendus en français sur une estampe de Wiericx (Alvin, 1547) :

Je porte le deuil voyant le monde
Qui en tant de fraudes abonde.

C'est un tableau circulaire.

M. Édouard Fétis, à Bruxelles, possède également une grande détrempe de Breughel : l'*Adoration des Mages*, avec d'innombrables figures. La peinture est ruinée, toutefois elle conserve les traces d'une rare adresse d'exécution. La liste des œuvres du maître contient d'ailleurs de nombreuses détrempes.

PIERRE BREUGHEL LE VIEUX.
Fac-similé de la gravure d'Égide Sadeler, d'après le tableau de Spranger.

à courtiser sa fille, celle-là même qu'il avait si souvent portée dans ses bras, et il la prit pour femme [1].

La mère, cependant, mit pour condition au mariage que Breughel viendrait habiter Bruxelles pour se soustraire à son ancienne liaison, ce qui fut fait.

Breughel était un homme tranquille et rangé, parlant peu mais amusant en société, prenant plaisir à terrifier les gens, ses élèves notamment, par des histoires de revenants et des bruits surnaturels.

Plusieurs de ses meilleures productions sont aujourd'hui chez l'empereur, entre autres un grand tableau de la *Tour de Babel* où il y a beaucoup de jolies choses et dont le point de vue est très élevé [2]; une autre représentation du même sujet [3], deux tableaux du *Portement de la croix*, très naturellement conçus et où sont introduits de nombreux épisodes comiques [4], un *Massacre des innocents* avec plusieurs scènes actuelles et dont j'ai parlé ailleurs [5].

On assiste, par exemple, aux supplications d'une famille de paysans, qui cherche à arracher à la mort le pauvre enfant qu'un cruel soldat vient de saisir; au désespoir des mères et à d'autres épisodes non moins émouvants [6].

Il y a aussi chez l'empereur une *Conversion de saint Paul* dans un paysage avec des rochers fantastiques [7]. Il serait difficile de citer tout ce qu'il a fait en matière de diableries, d'enfers, d'épisodes rustiques, etc.

Il représenta une *Tentation du Christ* au milieu d'un site alpestre,

[1]. Marie Coeck.

2. Au Belvédère, à Vienne, 2ᵉ étage, salle III, nᵒ 11, daté de 1563.

3. Musée de Madrid, nᵒ 1225.

4. Belvédère, 2ᵉ étage, salle III, nᵒ 10, daté de 1563. Ce tableau a été très souvent copié par Pierre Breughel le fils. Voici les principales copies que nous avons eu l'occasion de voir : Florence, Offices (1589); Stuttgart, musée; Anvers, Mᵐᵉ Giebens (1603); Berlin, musée (1606); Anvers, musée, nᵒ 31 (1607); Pesth (faussement attribué à Jean Breughel), musée, salle XII, nᵒ 54 (non daté); collection E. Ruelens, à Bruxelles (vendue en avril 1883), sans date.

5. Belvédère, 2ᵉ étage, salle III, nᵒ 1. Répétition à Wurzbourg, à Hampton Court, nᵒ 748 (provenant du cabinet du duc de Mantoue); Bruxelles, musée, nᵒ 4; Anvers, M. Trachez; Bruxelles, M. Allard. (Van Mander parle de cette composition dans son poème sur la peinture.)

6. Celui, par exemple, d'un père qui offre au soldat une fille âgée de trois à quatre ans, en échange de son dernier-né.

7. Précédemment au palais de Prague, transféré depuis peu à Vienne. Signé BRVEGEL M.D.LXVII. (Voyez Woltmann, *Die Gemälde Sammlung in der K. Burg zu Prag.*)

d'où la vue s'étend sur une vaste contrée semée de villes et de campagnes que l'on entrevoit par des percées de nuages[1].

Dans un autre tableau on voit une folle Marguerite, en train de recruter au profit de l'Enfer, elle semble égarée et son accoutrement contribue à cet aspect terrible. Je crois que ce tableau se trouve au palais de l'empereur[2].

A Amsterdam, chez M. S. Herman Pelgrims, grand amateur d'art, il y a une *Noce villageoise* peinte à l'huile où l'on voit des têtes de campagnards comme grillées par le soleil, très différentes de celles des citadins[3].

Il a peint aussi un *Combat entre le carême et le mardi gras*[4], un autre tableau où l'on se sert de tous les moyens possibles pour résister à la mort[5], un autre encore où sont représentés tous les *Jeux de l'enfance*[6] et une quantité innombrable de petits sujets.

On peut voir chez un amateur d'Amsterdam, M. Guillaume Jacobszoon, près de l'église neuve, deux toiles peintes à la détrempe étant une *Kermesse* et une *Noce de village*[7] avec nombre d'épisodes comiques et les paysans pris sur le vif. Là, par exemple, où la mariée reçoit des présents, il y a un vieux campagnard qui a l'escarcelle pendue au cou et compte, dans sa main, ses écus. Ce sont des œuvres excellentes.

La municipalité de Bruxelles avait commandé à Breughel, vers la fin de sa carrière, quelques tableaux relatifs au creusement du canal d'Anvers; la mort vint mettre obstacle à l'exécution de ces œuvres[8].

1. Publié en gravure par Jérôme Cock. Rubens avait le tableau porté à son inventaire sous le n° 210.

2. Nous connaissons des *Enfers* de Breughel à Pesth et à Florence. L'appellation Marguerite la Folle (*Dulle Griete*) est donnée en Flandre aux femmes méchantes, aux mégères en un mot. On prétend la faire remonter à Marguerite, fille de Baudouin de Constantinople. Le grand canon de Gand, placé sur le marché du Vendredi, est baptisé *Dulle Griete*. D'autres canons portent ce même nom.

3. Belvédère (2° étage, salle III, n° 12) et plusieurs reproductions plus ou moins parfaites; inventaire de Duarte, coté à la somme énorme de 225 florins.

4. Daté de 1559. Belvédère (2° étage, salle III, n° 1).

5. Comte Brandis, à Vienne en 1870. Copie au palais Lichtenstein, Vienne, 1597, n° 1134.

6. Belvédère (2° étage, salle II), daté de 1560.

7. Porté à l'inventaire de Duarte sous le n° 71. Les « Kermesses » de Breughel sont nombreuses; la plus belle, incontestablement, est au Belvédère, 2° étage, salle III, n° 44.

8. L'inauguration eut lieu en 1565; Breughel mourut en 1569. On peut se demander s'il ne fit aucun travail préparatoire à la commande. Dans une vente de tableaux qui eut lieu à Amsterdam le 6 mai 1716, on vendit un tableau de P. Breughel, représentant une *Vue de l'Escaut avec la barque de*

Il existe un assez grand nombre d'estampes d'après les curieuses compositions du maître[1]. Il en avait dessiné beaucoup d'autres d'une manière fort soigneuse, les accompagnant d'inscriptions, mais les trouvant trop mordantes, il les fit anéantir par sa femme pendant sa dernière maladie, dans la crainte qu'elle n'eût à en souffrir[2].

Par son testament il léguait à sa femme un tableau où l'on voit *une pie perchée sur un gibet* et dont la signification était qu'il vouait les méchantes langues à la hart[3]. Il avait peint aussi un tableau du *Triomphe de la vérité*[4] qu'il considérait comme sa meilleure œuvre.

Breughel laissa deux fils, bons peintres tous deux : l'un, nommé Pierre[5], étudia chez Egide van Conincxloo, et peint des portraits d'après nature[6]; l'autre, Jean[7], qui apprit de sa grand'mère, la veuve de Pierre Coeck, l'art de peindre à la détrempe, vint étudier ensuite la peinture à l'huile chez un nommé Pierre Goetkindt qui possédait beaucoup de belles choses[8]. Il alla à Cologne et gagna l'Italie, où il s'est fait un grand nom comme peintre de paysages et d'autres sujets d'un très petit format, en quoi il excelle[9].

Lampsonius adresse à Pierre Breughel les vers suivants :

> Est-ce un autre Jérôme Bos,
> Qui nous retrace les vives conceptions de son maître,
> Qui, d'un pinceau adroit, fidèlement nous rend son style,
> Et même, en le faisant, encore le surpasse ?

Bruxelles, chargée de monde. (Gérard Hoet, *Catalogus*, tome Ier, page 197.) S'agissait-il réellement de Pierre le Vieux ?

1. Les meilleures sont de P. à Mirycenis. (Vander Heyden.) Elles parurent toutes ou presque toutes chez Jérôme Cock, l'éditeur des planches d'après Jérôme Bosch.

2. Lord Spencer possède un magnifique recueil de dessins de Pierre Breughel, véritable merveille au dire de Dibdin. (*Ædes Althropianæ*, tome Ier, pages 198-200.)

3. Musée de Darmstadt, *Paysans dansant autour d'un gibet*, daté de 1568. (M. Rooses, *Geschiedenis der Antwerpsche Schilderschool*, page 121.)

4. Nous ignorons où se trouve ce tableau.

5. Breughel « *d'Enfer* », né à Bruxelles en 1564, reçu franc-maître à Anvers en 1585, mort dans la même ville en 1638. Il fut le maître de Snyders et de Gonzalès Coques. Van Dyck a gravé son portrait.

6. Van Mander rectifie ce passage à l'*Appendice*. « C'est à tort, dit-il, que sur les renseignements que j'avais, j'ai rapporté que Pierre Breughel le jeune travaille d'après nature, car il s'occupe surtout de copier et d'imiter avec beaucoup de talent les œuvres de son père. »

7. Breughel de *Velours*, né à Bruxelles en 1568, mort en 1625; il fut peintre en titre des archiducs Albert et Isabelle et le collaborateur fréquent de Rubens. Van Dyck a gravé son portrait.

8. Cité déjà dans la biographie de Jacques De Backer.

9. La bibliothèque Ambrosienne, à Milan, possède de lui des miniatures qui sont de véritables chefs-d'œuvre.

Tu t'élèves, Pierre, lorsque par ton art fécond,
A la manière de ton vieux maître tu traces les choses plaisantes
Bien faites pour faire rire ; avec lui tu mérites
D'être loué à l'égal des plus grands artistes.

COMMENTAIRE

On nous dispensera de compléter la biographie des Breughel par l'énumération des œuvres de cette vaillante phalange d'artistes.

Pendant plusieurs générations on voit le talent se transmettre comme un héritage dans la lignée de Pierre le Drôle et, fait non moins remarquable, revêtir une forme essentiellement originale dans l'œuvre de chacun de ces peintres.

On sait la vive admiration de Rubens pour Pierre Breughel le Vieux. Sa Galerie contenait des œuvres nombreuses du maître dont il copia même la célèbre *Bataille de paysans*, aujourd'hui au musée de Dresde, pour la faire graver ensuite par L. Vorsterman, son meilleur graveur. Ce fut lui encore qui décora d'une de ses peintures la tombe du peintre à l'église de Notre-Dame de la Chapelle, à Bruxelles. *(Le Christ donnant les clefs à saint Jean.)*

D'autre part, nous voyons Rubens et Jean Breughel de Velours travailler souvent en collaboration et créer ainsi des œuvres délicieuses. Rien de plus admirable d'ailleurs, rien de plus délicat que ces petites peintures à peine surpassées en finesse par les patientes miniatures du xv^e siècle. On peut dire que réellement l'école des van Eyck et des Memling se continue dans les œuvres de Breughel de Velours.

Comme peintre de fleurs, Ambroise Breughel n'est pas moins merveilleux.

M. vanden Branden, avec un talent auquel nous nous plaisons à rendre un nouvel hommage, a réuni sur la famille Breughel un ensemble de renseignements qui servira quelque jour de point de départ, il faut l'espérer, à une étude plus étendue.

Voici la filiation des Breughel :

PIERRE BREUGHEL LE DRÔLE, né vers 1524, à Breughel,
épouse Marie, fille de Pierre Coeck,
et meurt à Bruxelles en 1569.

PIERRE B. D'ENFER,	MARIE.	JEAN BREUGHEL DE VELOURS,
né à Bruxelles en 1564 † 1638.		né à Bruxelles en 1568,
		épouse la fille de Gérard de Jode
PIERRE III, né en 1589.		et † à Anvers en 1625.
	1. JEAN BREUGHEL II,	2. PIERRE † 1625.
	né en 1601 † 1678.	3. Anne, femme de Teniers II.
	Onze enfants	4. Élisabeth † 1625.
	dont Jean-Pierre,	5. Catherine femme de
	Abraham,	6. Jean-Baptiste Borrekens.
	Philippe,	7. Marie † 1625.
	Ferdinand,	8. Ambroise, 1617 † 1675.
	Jean-Baptiste,	9. Claire-Eugénie.
	tous peintres.	

XLI

JEAN SCHOOREL

PEINTRE [1]

On sait que Rome, l'incomparable, la reine des cités, était ornée, au temps de sa plus grande splendeur, de magnifiques statues, ou, pour mieux dire, de marbres et de bronzes qu'une suprême intelligence avait transformés en formes humaines et en figures d'animaux de la plus exquise beauté.

On sait encore qu'à diverses reprises, la guerre dévastatrice vint bouleverser cette noble ville, et qu'enfin, renaissant sous la pacifique domination des papes, des fouilles rendirent au jour quelques-uns de ces beaux marbres et de ces bronzes qui vinrent éclairer l'art, ouvrir les yeux de ses adeptes et leur apprendre à discerner le beau du laid par la connaissance de ce qu'il y a de plus parfait dans la création, aussi bien pour ce qui concerne la forme humaine que celle des animaux. Grâce à ce puissant secours, les Italiens ont pu arriver de bonne heure à la juste conception de la vraie nature, tandis que nos Flamands s'appliquaient encore à chercher le progrès par un travail routinier, sans autres modèles que la nature vulgaire, restant, en quelque sorte, plongés dans les ténèbres ou, tout au moins, médiocrement éclairés jusqu'au jour où Jean van Schoorel rapporta d'Italie, pour les leur mettre sous les yeux, les formes les plus parfaites de notre art.

Et, sans doute parce qu'il fut le premier à visiter l'Italie et à venir

1. Schoorl, Scoreel, van Scorel, sont d'autres formes adoptées par les auteurs ; le maître lui-même a signé *Jean van Scorel*. Il nous paraît plus logique, toutefois, en présence du fait qu'il tirait son nom du village de Schoorel, d'adopter cette dernière orthographe, conforme d'ailleurs au texte de van Mander.

Nous emprunterons plusieurs notes à un travail de M. le docteur Alfred de Wurzbach, de Vienne, *Zur Rehabilitirung Jan Schoreels*. (*Zeitschrift für bildende Kunst*, tome XVIII, page 42. 1883.)

éclairer chez nous l'art de peindre, Frans Floris et d'autres l'avaient qualifié, dit-on, d'éclaireur et de pionnier de la peinture dans les Pays-Bas.

Il vint au monde le 1ᵉʳ août 1495, non loin d'Alkmaar, dans la Hollande, au village de Schoorel, dont il assuma le nom, arrivé, grâce à lui, à la célébrité.

Ayant de bonne heure perdu ses parents, il fut envoyé par des amis à l'école à Alkmaar et y suivit les cours jusqu'à sa quatorzième année, s'appliquant à l'étude de la langue latine, mais montrant pour le dessin de grandes aptitudes. Il dessinait beaucoup d'après des peintures et des vitraux ou, à l'aide d'un canif, gravait sur les écritoires de corne des figures d'hommes et d'animaux, des plantes et des arbres, à la grande admiration de ses condisciples.

Ses amis, lui voyant pour la peinture un penchant si décidé, secondèrent ses vœux en le plaçant à Harlem chez Guillaume Cornelisz, un assez bon peintre pour le temps[1]. Le maître ne consentit, toutefois, à l'accepter que moyennant un engagement de trois années, qui fut souscrit. Le contrat stipulait un dédit pour le cas de non-accomplissement du terme, et le patron portait toujours sur lui le document dans son escarcelle. Le jeune homme lui rapportait grand profit : plus de cent florins pour la première année, somme importante pour le temps ; aussi, craignant de perdre son élève, le maître, qui se grisait souvent, avait coutume de répéter : « Jean, sache bien que je te tiens dans mon escarcelle, et que si tu me quittes, tes amis auront affaire à moi », ce qui ennuyait fort notre Schoorel à entendre.

Il se fit qu'un soir d'hiver, le maître étant allé se coucher ivre, Schoorel s'empara du fameux engagement, l'emporta sur le pont de bois, le déchira, et, comme il ventait fort, laissa les morceaux s'en aller à la dérive. A la vérité, son intention était d'achever fidèlement son terme, mais il se réjouissait à l'idée de ne plus entendre son maître lui rappeler sans cesse l'écrit.

1. Van Mander renverse ici l'ordre des noms. Il s'agit de Corneille Willemsz de Harlem, fréquemment cité dans les actes des années 1481-1540. Voyez A. vander Willigen, *les Artistes de Harlem*, 1870, pages 40-56. (Cf. l'article de M. Alfred de Wurzbach.)

L'après-midi des dimanches et fêtes, Schoorel sortait des portes de Harlem, vers un beau bois, et peignait d'après nature la végétation, adoptant pour cela une manière absolument différente des autres artistes.

Le terme de trois années étant accompli, il prit congé de son maître et alla se fixer à Amsterdam chez un artiste célèbre du nom de Jacques Cornelisz, bon dessinateur et peintre, et qui était fort soigneux dans l'emploi des couleurs[1]. Ce nouveau maître fit grand cas de Schoorel, le traitait comme son propre fils et lui donnait au bout de l'an, en retour de son habile et vaillant travail, une certaine somme, lui permettant, en outre, de faire quelques œuvres pour son propre compte, en sorte que le jeune artiste put s'amasser ici un assez joli pécule.

Le maître avait une ravissante petite fille, âgée de douze ans, et que la nature semblait avoir comblée de ses dons : beauté, grâce, douceur. Malgré son extrême jeunesse, les charmes de la fillette avaient captivé Schoorel et, lorsqu'il prit congé de son maître, il emportait au fond de son cœur, outre la reconnaissance, la douce image de l'enfant et l'espoir qu'un jour le mariage l'unirait à l'objet de son amour.

Jeannin de Mabuse était, à cette époque, au service de Philippe de Bourgogne, évêque d'Utrecht[2], et, comme la réputation de ce peintre était grande, Schoorel vint habiter chez lui à Utrecht pour profiter de ses leçons. Ce séjour fut, toutefois, de peu de durée. Mabuse menait une vie dissolue, passait au cabaret un temps considérable à boire et à se battre, et Schoorel, qui payait souvent pour lui, courait parfois aussi de grands dangers par son fait, en sorte qu'il trouvait un médiocre avantage à sa présence auprès du maître. Il se rendit alors à Cologne, et de là à Spire, où il trouva un ecclésiastique très versé dans l'architecture et la perspective, et auprès duquel il passa un certain temps pour étudier ces branches, faisant, en retour, un certain nombre de tableaux.

1. Jacob Cornelisz van Oostzaanen. Voyez ci-dessus chapitre IX.
2. Philippe de Bourgogne, bâtard de Philippe le Bon, évêque d'Utrecht de 1517 à 1524. Voyez sur Mabuse le chapitre XXVII du présent ouvrage.

De Spire, il se rendit à Strasbourg, et de là à Bâle, visitant partout les ateliers des peintres, recevant bon accueil et des offres avantageuses

IOANNES SCORELIVS
BATAVVS·PICTOR.

*Primus ego egregios picturâ inuisere Romam
Exemplo docuisse meo per secula Belgas
Cuncta ferar: neque enim iusti dignandus honore
Artificis, qui non graphidas, pigmentaque mille
Consumpsit, tabulasque schola depinxit in illa.*

JEAN SCHOOREL.
Fac-similé de la gravure de Wierlex (?), d'après le tableau d'Antonio Moro.

pour son travail, car il produisait plus en huit jours que beaucoup d'autres en un mois. Toutefois, il ne fit nulle part un long séjour.

Il alla aussi à Nuremberg, chez le savant Albert Dürer, et étudia un certain temps sous sa direction, mais comme, à cette époque, Luther troublait déjà la paix du monde par ses doctrines[1] et que Dürer se mêlait aussi, dans une certaine mesure, au mouvement, Schoorel se rendit à Steyer, dans la Carinthie, où il travailla pour les principaux personnages et se vit bien accueilli par un baron, grand amateur d'art, qui le logea[2] et, non content de le bien payer, lui offrit sa propre fille en mariage, ce qui n'aurait point déplu à Schoorel, n'eût été le souvenir de la fillette d'Amsterdam, que le dieu d'amour avait gravée au fond de son cœur, sans lui laisser d'autre pensée que celle d'atteindre, dans son art, à la plus haute perfection et d'arriver ainsi au comble de ses vœux, ce qui contribua grandement à ses progrès. L'amour, eût-on dit, le poussait dans la voie de la perfection.

Il se rendit alors à Venise, où il fit la connaissance de quelques artistes d'Anvers, notamment d'un certain Daniel van Bomberge, grand ami des arts[3].

A cette époque, il se fit que, de divers pays, arrivèrent à Venise des personnages qui avaient le projet de se rendre en Terre-Sainte et de visiter Jérusalem. Il y avait parmi eux un religieux de Gouda, en Hollande, homme instruit et grand amateur de peinture ; cédant à ses sollicitations, Schoorel se joignit aux voyageurs et se mit en route avec eux pour Jérusalem. Il avait alors environ vingt-cinq ans[4].

Ayant emporté son attirail, il fit, à bord du navire, les portraits d'après nature de quelques personnages et traça en outre, dans un cahier, ses souvenirs de voyage : des vues de Candie, de Chypre, des paysages, villes, châteaux et montagnes, le tout extrêmement agréable à voir.

1. Luther afficha ses thèses à la porte de la cathédrale de Wittemberg, le 31 octobre 1517.
2. Il paraît que ce fut pendant son séjour au château de Steyer que Schoorel peignit un célèbre tableau de la *Descendance de la Vierge* pour l'église d'Obervellach en Carinthie. (Voyez Karl Justi, *Jan van Scorel* dans le *Jahrbuch der K. preussischen Kunstsammlungen*, tome II, page 196. 1881.) Ce tableau porte au revers les armoiries de la famille Lang van Wellenburg (Alfr. de W.); c'est probablement à cette famille patricienne que le peintre dut son bon accueil.
3. Daniel van Bomberghen, Anversois, célèbre imprimeur de livres en langue hébraïque, mort à Venise en 1549.
4. Ce fut sans doute vers 1519. Les inscriptions placées sur le portrait de Schoorel au musée de Harlem portent la date de 1520, mais van Mander nous dit que le retour eut lieu cette année même.

A Jérusalem, il fit la connaissance du supérieur du couvent de Sion, lequel était tenu en haute estime par les Juifs et les Turcs[1]. Il visita, en compagnie de ce personnage, tout le pays environnant et les rives du Jourdain, dessinant à la plume le paysage et la contrée et, rentré dans les Pays-Bas, il peignit à l'huile, à l'aide de ces études, un beau tableau représentant *Josué qui conduit les enfants d'Israël, à pied sec, à travers le fleuve*.

Le supérieur de Sion l'eût volontiers gardé une année entière, mais Schoorel, cédant aux sollicitations et aux conseils de son religieux, quitta Jérusalem en promettant au supérieur de peindre à bord un tableau pour lui, ce qui fut fait, et ce tableau fut expédié de Venise à Jérusalem. Il orne encore le lieu de la Nativité du Sauveur. C'est un *Saint Thomas mettant le doigt dans la plaie du Christ*, comme il résulte des déclarations de plusieurs personnes qui ont fait le voyage de la Terre-Sainte[2].

Schoorel avait peint aussi, d'après nature, une vue de Jérusalem, qu'il utilisa plusieurs fois pour ses œuvres, où *le Christ, monté sur l'âne, descend de la montagne des Oliviers*, et pour une autre représentant le *Sermon sur la montagne* et divers sujets du même ordre.

Il avait fait aussi d'après nature une vue du Saint-Sépulcre[3], et, à son retour, il se représenta lui-même avec plusieurs chevaliers ou pèlerins de Jérusalem, dans un tableau à l'huile de forme oblongue. Ce tableau est encore à Harlem au couvent des Jacobins dit Cour du Prince[4].

Revenu de Jérusalem, en 1520, deux ans avant la prise de Rhodes par les Turcs, Schoorel fut bien accueilli dans cette ville de Rhodes

1. Voir sur ce dignitaire ecclésiastique, S. Muller, *De Schilderijen van Jan van Scorel in het Museum Kunstliefde te Utrecht*. Utrecht, 1880.

2. Ce tableau fut peint pour le couvent de Sion même; mais comme ce couvent fut transféré en 1559 à l'intérieur de Jérusalem, le tableau y est très vraisemblablement conservé. L'autel de Saint-Thomas dans l'église des franciscains de Sion est, paraît-il, orné d'une fort belle peinture. (Note de M. A. de Wurzbach.)

3. C'est probablement le curieux tableau du musée archiépiscopal d'Utrecht, daté de 1519.

4. Musée de Harlem, n° 104. Les personnages représentés sont Pierre Jean Lewerden, Jan Albert vander Aa, Josse Cornelisz, Josse van Brederode, Dirk Hubertz Hacker, Frans Hoogestraat, Dieric Simonsz. Bartout, Jacques Simonsz, Jean Schoorel, Willem Harmans Ramp, Jean Pietersz. Visscher et leur serviteur, Thys Thomasz. Ce dernier tient un modèle de l'église du Saint-Sépulcre. Le tableau provient de la Commanderie de Saint-Jean. Il s'agit donc des « Johannites » et non des Jacobins.

par le grand-maître de l'ordre teutonique qui, actuellement, occupe Malte, et il y reproduisit les environs[1]. Il regagna ensuite Venise, et, après y avoir séjourné un certain temps, se mit à visiter les villes d'Italie, se rendant à Rome où il travailla avec ardeur, reproduisant des antiquités, statues, ruines, les belles peintures de Raphael et de Michel-Ange qui, alors, devenait célèbre, ainsi que les œuvres de divers autres maîtres.

Vers cette époque fut élu pape Adrien VI, qui était cardinal en Espagne[2]. Il était natif d'Utrecht et, en arrivant à Rome, Schoorel eut l'occasion d'être connu du pape, qui lui donna la direction de tout le Belvédère. Il peignit plusieurs œuvres pour le pontife et exécuta d'après nature son portrait, qui est encore à Louvain dans le collège fondé par Adrien VI[3].

Le pape mourut après avoir occupé le siège pontifical pendant un an et trente-cinq semaines; Schoorel, alors, après avoir produit encore à Rome plusieurs œuvres et s'y être grandement appliqué, reprit le chemin des Pays-Bas.

Arrivé à Utrecht, il eut la douleur d'apprendre que la fille de son maître était devenue la femme d'un orfèvre d'Amsterdam et que tout son espoir était anéanti. Il prit alors la résolution de se fixer à Utrecht chez un doyen d'Oudemunster nommé Lochorst, un seigneur de la cour et grand amateur d'art. Il peignit pour lui divers tableaux à l'huile et à la détrempe, entre autres celui, déjà cité, du *Dimanche des Rameaux*, où le Christ, monté sur un âne, va vers Jérusalem. La ville était peinte d'après nature et plusieurs enfants d'Israël sèment des palmes et étalent des draperies.

C'était un tableau à volets, placé comme une œuvre votive dans la cathédrale d'Utrecht par les amis du doyen.

1. Van Mander veut dire le grand-maître de l'ordre de Saint-Jean de Jérusalem.
2. Adrien Floriszoon Boeyens d'Utrecht, ancien précepteur de Charles V, élu pape le 9 janvier 1522.
3. Outre l'original qui est encore chez le recteur magnifique, on trouve plusieurs répétitions de cette peinture, notamment à l'hôtel de ville d'Utrecht. Il résulte d'une lettre adressée de Rome par Schoorel à Adrien de Maerselaer à Anvers, et dont nous devons la communication à l'obligeance de notre collègue M. Ruelens, que le portrait d'Adrien VI fut exécuté deux mois avant la mort du pontife. (Bibliothèque royale de Belgique, correspondance de Maerselaer.) Les historiens se trompent donc en faisant revenir Schoorel en 1523. Nous [reproduisons plus loin la lettre.

Vers cette époque il y eut à Utrecht un soulèvement ; l'évêque avait ses partisans, le duc de Gueldre les siens. Pour échapper aux troubles, Schoorel alla à Harlem où on lui fit bon accueil[1] et où il conquit la faveur du commandeur de l'ordre de Saint-Jean, Simon Saen[2], qui aimait beaucoup les artistes. Le peintre fit pour lui plusieurs œuvres qui sont encore partiellement conservées dans la ville[3], entre autres un *Baptême du Christ*, fort beau morceau où l'on voit quelques jolies figures de femmes dans le goût de Raphael. Le fond est un beau paysage avec des figures nues très bien traitées[4].

Étant fort sollicité d'accepter des élèves, Schoorel loua une maison à Harlem et ce fut là qu'il peignit quelques œuvres considérables, entre autres le grand tableau d'autel de la vieille église d'Amsterdam : un *Crucifiement*, œuvre très admirée. Il y a un autre tableau de la même composition à Amsterdam[5].

La renommée de Jean Schoorel le fit solliciter par les membres du collège de Sainte-Marie d'Utrecht, dont l'église avait été fondée par Henri IV, empereur des Romains, de venir décorer leur maître-autel. La partie centrale était une sculpture en bois; le peintre y ajouta quatre volets, en payement desquels on lui promit la première prébende qui viendrait à vaquer dans le collège, ce qu'il accepta[6].

Sur les deux premiers volets il représenta, de grandeur naturelle, d'un côté, la Vierge assise avec l'Enfant Jésus et saint Joseph; de l'autre, l'empereur à genoux et l'évêque Conrad, personnage que, sur

1. M. de Wurzbach estime que Schoorel s'était fixé à Harlem dès 1525, les désordres ayant éclaté le 25 mai.

2. Simon van Sanen.

3. Les archives de la Commanderie à Harlem font connaître que Schoorel peignit pour l'ordre de Saint-Jean le *Baptême du Christ* (au musée), *Adam et Ève* (au musée), le *Christ en croix* et *Marie-Madeleine* (musée d'Amsterdam, n° 327 (?). Sont indiqués comme sauvés pendant les troubles de 1573 et portés chez le chevalier Frédéric Uttenham à Utrecht : le *Christ que deux anges aident à porter sa croix*; *Jésus-Christ entre les larrons*, tableau qui est, croyons-nous, au musée épiscopal de Harlem; enfin, une *Sainte Cécile* qui est au musée municipal de la même ville. (Voyez J. van Vloten dans le *Nederlandsche Kunstbode*, 1874, page 12.)

4. Musée de Harlem, n° 106. Plusieurs des figures sont des copies littérales de Raphael.

5. Le musée de Bonn possède un *Crucifiement*, signé et daté de 1530; un second *Crucifiement* est au musée épiscopal de Harlem. (Voyez Justi, *Jan van Scorel*.) Un troisième au musée d'Anvers, n° 325 du catalogue. Ce sont toutefois des tableaux de petite dimension.

6. Il devint chanoine de la cathédrale d'Utrecht le 16 octobre 1528. (Taurel, *l'Art chrétien en Hollande*, etc., tome II, page 69.)

l'ordre de l'empereur, l'église avait fait représenter de la manière la plus imposante dans ses habits pontificaux; derrière eux, un paysage d'une grande beauté.

Les deux autres volets l'occupèrent pendant plusieurs années. Dans l'entre-temps Schoorel peignit à la détrempe une toile aussi grande que les deux volets pour mettre à la place des deux meilleurs : un *Sacrifice d'Abraham*, ayant pour fond un très beau paysage, une œuvre que le roi Philippe, lors du voyage qu'il fit à Utrecht en 1549, fit acheter et transporter en Espagne avec d'autres peintures du maître [1].

Ce que l'on ne saurait trop déplorer, c'est que plusieurs autres productions de Schoorel : son *Crucifiement* d'Amsterdam, ses beaux volets de Sainte-Marie d'Utrecht, le remarquable tableau de Gouda, peint dans son meilleur temps, aient été anéantis en 1566, avec nombre d'autres choses précieuses, par l'aveugle populace.

A Marchiennes [2], une belle abbaye de l'Artois, on voit encore de Schoorel trois œuvres importantes. D'abord un tableau d'autel où *Saint Laurent* est étendu sur le gril; puis un tableau des *Onze mille Vierges*, œuvre capitale pourvue de deux volets. Enfin, un grand retable à six vantaux, dont l'intérieur représente la *Lapidation de saint Étienne*.

A Arras, à l'abbaye de Saint-Vaast, dans une chapelle, derrière le chœur, on voit un triptyque représentant un *Christ en croix* [3].

En Frise, dans une abbaye du nom de Grootouwer, il peignit un retable représentant la *Cène* avec des figures de grandeur naturelle, toutes les têtes étant peintes d'après nature.

A Malines, le chef d'une banque romaine, Guillaume Pieters, avec lequel il avait été fort lié à Rome, possédait de lui plusieurs œuvres remarquables.

Au château de Bréda, il fit quelques peintures pour Henri de Nassau et René de Châlons, prince d'Orange.

1. Nous ne sachions pas qu'il y ait un seul tableau de Schoorel au musée de Madrid.
2. L'abbaye de Marchiennes, dans le bourg de ce nom, est à trois lieues de Douai, sur la Scarpe. « On y voit une très belle église dont le chœur et le sanctuaire se font admirer, etc. » (*Délices des Pays-Bas*, édition de 1769, tome III, page 150.)
3. N'existe plus à Arras.

Peu de temps après son retour d'Italie, Schoorel reçut des lettres qui le sollicitaient de la part du roi de France, François Ier, d'entrer au service de ce monarque avec promesse d'un beau traitement. Jean déclina cette offre, ne tenant pas à devenir un peintre de cour.

Il recommanda un architecte au roi Gustave de Suède[1], et envoya aussi à Sa Majesté une *Vierge* que le roi admira fort et, en retour de laquelle il fut adressé à Schoorel un royal présent, avec une lettre signée par le roi lui-même. Le cadeau consistait en une belle bague, plus des fourrures de martre zibeline, un traîneau à glace avec le harnachement du cheval complet, traîneau dont Sa Majesté avait coutume de se servir elle-même pour aller sur la glace et, enfin, un fromage de Suède pesant deux cents livres. La lettre du roi parvint à l'artiste, moins le sceau toutefois[2]; mais le présent n'arriva jamais.

Schoorel jouissait de la faveur des plus hauts personnages de la Néerlande. Musicien et poète, il composa de jolis esbatements, des farces, refrains et chansons; il était habile archer, versé dans la connaissance de plusieurs langues : le latin, l'italien, le français et l'allemand[3]. Il était courtois et d'une humeur enjouée, mais dans les dernières années de sa vie il fut très tourmenté de la goutte et de la gravelle, ce qui lui procura une vieillesse prématurée.

Je ne puis omettre de dire que chez M. Gérard Schoterbosch à Harlem, il y a de lui une œuvre remarquable : la *Présentation au temple*, avec une excellente architecture, une belle voûte et une riche ornementation d'or faite au pinceau, ce qui produit le meilleur effet.

1. Gustave Wasa, 1523-1560. Le musée de Stockholm possède un *Portrait d'une femme feuilletant un livre*, attribué à Schoorel. Nous ignorons s'il s'agit de la « Vierge » envoyée au roi de Suède.

2. Le fait s'est récemment expliqué. Une procuration, datée du 11 septembre 1542, donne pouvoir à Jean van Parsyn d'Amsterdam, résidant à Dantzig, de recevoir au nom de Jean Schoorel, des mains de Marguerite Ysbrantsdochter, veuve de Jean de Bruxelles, tapissier, *la lettre et les présents du roi de Danemarck*, avec autorisation expresse d'ouvrir la lettre royale pour constater la présence des cadeaux qui doivent l'accompagner. (S. Muller, *Jan van Scorel en Gustaaf Wasa*, 1542, dans l'*Archief* d'Obreen, tome V, page 1.)

3. Il fut aussi ingénieur et livra les plans de plusieurs grands travaux hydrauliques. (Voyez Kramm, *Levens en Werken*, etc., et S. Muller, dans l'*Archief* d'Obreen, tome III, pages 243-245.) Calvete Estrella parle d'une méthode proposée par Schoorel en 1551 pour la construction des digues et des remparts permanents contre les envahissements de la mer. (*Le très heureux voyage fait par très haut et très puissant prince don Philippe, fils du grand empereur*, etc., traduit de l'espagnol par Jules Petit. Bruxelles, 1883, tome IV, page 140.)

L'œuvre est, du reste, remarquable pour ses jolies figures et des plus charmantes à considérer.

On voyait aussi à Harlem, dans la grande Porte du Bois [1], une peinture de Schoorel exécutée sur le mur, mais elle a disparu.

Le peintre du roi Philippe d'Espagne, Antonio Moro, qui dans sa jeunesse avait été l'élève de Schoorel et lui était resté très attaché, a laissé son portrait, peint une couple d'années avant la mort du maître, en 1560. Il mourut en 1562, le 6 décembre, âgé de soixante-sept ans.

Sous le portrait en question on lit :

Addidit hic arti decus, huic ars ipsa decorem
Quo moriente mori est, hæc quoque visa sibi.
Ant. Morus Phi. Hisp. Regis Pictor Io. Schorelio Pict. F. A°. M. D. LX.
D. O. M.

Io. Schorelio, Pictorum sui seculi facilè principi, qui post ædita artis suæ monumenta quamplurima, maturo decedens senio, magnum sui reliquit desiderium. Vixit annos 67. menses 4. dies 6. Obiit a nato Christo, A° 1562. 6 decembris [2].

Lampsonius, dans ses vers, lui fait dire :

« Je serai toujours vanté comme le premier qui démontra aux Belges que celui qui veut être peintre doit avoir vu Rome, usé mille pinceaux, beaucoup de couleur, et, en outre, avoir produit à cette école beaucoup d'œuvres dignes d'être louées, avant que de pouvoir être dignement qualifié artiste. »

COMMENTAIRE

« Il y a deux ans à peine, écrivait en 1881 M. le professeur Justi [3], on ne connaissait pas une seule œuvre qui permît de constater les changements survenus dans la manière de Scorel par le fait de son séjour en Italie. Il s'éloignait de Gossart et de Bernard van Orley en ceci, que déjà ses premiers travaux semblaient porter l'empreinte des influences italiennes. Depuis lors, heureusement, il s'est rencontré à Obervellach,

1. C'était une des portes de la ville; il y avait aussi la petite Porte du Bois.
2. Cette inscription était nécessairement indépendante du portrait qui est aujourd'hui au musée de Brunswick et constitue une des œuvres les plus importantes de Moro.
3. *Jahrbuch der K. Preussischen Kunstsammlungen*, tome II, page 199.

dans la Styrie, un splendide triptyque signé et daté, et le Scorel primitif, celui qui procède de Jacob Cornelisz, est apparu à nos regards, influencé tout au plus par son séjour passager à Nuremberg. Et tandis que Mabuse, dans sa jeunesse, se rattache à la branche idéaliste de l'ancienne école flamande, Scorel marche avec Bernard van Orley dans la voie de l'individualisme et de l'abondance des détails et le devance même dans cette direction.

« En réalité, par cette œuvre nouvelle, tout ce que l'on connaissait du maître change d'aspect ; c'est l'homme abandonnant soudain un riche domaine patrimonial et commençant une existence nouvelle sur une terre étrangère dont les mœurs et la langue lui sont également inconnues. L'œuvre est signée : *Joannes Scorel Hollandius pictorie amator pingebat*, et datée de 1520. »

Le tableau, large de 1 m. 41 c. et haut de 1 m. 39 c., représente la *Famille de la Vierge*. M. Alfred de Wurzbach lit : *Johannes Scorel Hollandius pictor et viator faciebat*. L'auteur y voit les portraits de la famille du donateur et, sous la figure d'un enfant, vêtu de la robe d'un pèlerin, croit reconnaître le peintre lui-même. « Le visage est remarquablement vieillot pour celui d'un enfant, dit-il, et je ne crois pas me tromper en supposant que Schoreel s'est représenté ici lui-même dans son costume de pèlerin de Jérusalem [1]. »

Quantité de motifs nous portent à rejeter cette supposition. La famille de la Vierge se compose, outre Marie et l'Enfant Jésus, de saint Joseph, de sainte Anne et de Joachim ; de Marie de Cléophas, de son époux Alphée et leurs enfants : saint Jacques le Mineur, saint Simon, saint Judas Thadée et saint Joseph le Juste ; ensuite de Marie Salomé et de Zébédée, son époux, avec leurs enfants : saint Jean l'Évangéliste représenté sur les bras de sa mère et portant le calice symbolique ; enfin de saint Jacques le Majeur vêtu de son traditionnel costume de pèlerin. Normalement, donc, quatre hommes et quatre femmes avec leurs rejetons composent la scène. Pourtant, nous avons ici six hommes, précisément parce que le peintre a introduit dans le tableau l'image du donateur *et la sienne propre* : un jeune homme coiffé d'un chapeau à bords déchiquetés, que l'on voit du fond, derrière la Vierge. Le petit pèlerin placé à droite est tout bonnement saint Jacques le Majeur, et le peintre avait d'autant moins à se peindre lui-même sous ce costume, qu'il ne songea que plus tard au pèlerinage en Terre-Sainte, lorsque des compatriotes, qu'il trouva à Venise, l'engagèrent à se joindre à eux.

Les volets intérieurs [2] représentent *Saint Christophe* et *Sainte Apolline*, dont la gracieuse image rappelle peut-être les traits de la fille de Jacob Cornelisz, la bien-aimée du peintre. Les volets extérieurs : *Une Flagellation* et une *Sainte Véronique*, sont d'un autre peintre. Au revers, le panneau central porte la date 1520 et les armoiries de Lang de Wellenburg.

Prenant comme point de départ le triptyque d'Obervellach, MM. Bode et L. Scheibler

1. *Zur Rehabilitirung Jan Schoreels* : *Zeitschrift für bildende Kunst*, tome XVIII, page 42.
2. Reproduits dans l'article de M. de Wurzbach. Une très belle eau-forte du panneau central, par M. W. Hecht, a été publiée par la Société viennoise de gravure.

restituent à Jean Schoorel une nombreuse série d'œuvres dont il peut être intéressant de reproduire la nomenclature [1].

ALKMAAR (musée). *Portrait d'homme.*

AMSTERDAM (musée, n° 327). *La Madeleine.*

AMSTERDAM (musée, sans numéro). *La Reine de Saba* [2].

AMSTERDAM (musée, sans numéro). *Bethsabée (?).*

BERGAME (musée, n° 115, noir; n° 234, rouge). *Portrait d'un jeune garçon.*

BERLIN (musée, n° 644). *Portrait de Corneille Aerntz Vanderdussen, secrétaire de Delft (1550)* [3].

BERLIN (musée, n° 1202). *Agathe de Schoonhoven.*

BONN (musée). *Crucifiement*, signé et daté de 1530.

BRUNSWICK (collection Vieweg). *La Vierge et l'Enfant Jésus.*

BRUGES (hôpital Saint-Jean, n° 39). *Le Bon Samaritain* (œuvre dite de Stradan) [4].

DRESDE (musée, n° 599). *David vainqueur de Goliath* (œuvre dite de Bronzino).

DUSSELDORF (musée, n° 1). *Portrait de femme.*

HARLEM (musée municipal, n° 105). *Adam et Ève.*

HARLEM (musée municipal, n° 106). *Baptême du Christ.*

HARLEM (musée municipal, n° 104). *Portraits de pèlerins de Jérusalem.*

HARLEM (musée municipal, n° 107). *Sainte Cécile touchant de l'orgue* [5].

HARLEM (musée épiscopal, n° 234). *Crucifiement.*

HANOVRE (collection Culemann). *Adrien VI* (profil) [6].

COLOGNE (musée, n°s 401 et 402). *Volets avec des donateurs et leurs patrons*, dits de B. de Bruyn).

COLOGNE (collection Boden). *Tobie avec l'Ange.*

LONGFORD CASTLE. *Portrait d'un jeune homme.*

LOUVAIN (salle du Sénat académique). *Portrait d'Adrien VI* [7].

1. *Jahrbuch*, etc., loc. cit.
2. Nous hésitons beaucoup à nous rallier à cette attribution.
3. Autrefois attribué à Antonio Moro. Inscrit pour la première fois sous le nom de Schoorel dans le catalogue de 1883.
4. C'est un remarquable petit tableau, mais que nous attribuerions bien plutôt à Stradan par le style (nous ne connaissons pas de peintures de ce maitre), qu'à Jean Schoorel.
5. Non cité par M. Justi.
6. Il existe un portrait d'Adrien VI, gravé de profil par Daniel Hopfer. B., 83.
7. Ce portrait est une copie; l'original est chez le recteur.

Voici la traduction de la lettre que le peintre adressait le 26 mai 1524 à Adrien de Maerselaer, ancien gouverneur du port d'Ostie :

« Monsieur et bon ami, je vous envoie avec la présente l'effigie de notre défunt patron tel que je le tirai deux mois avant son attaque. Le prix du tout est de vingt-deux florins que je pourrais bien toucher ici sur votre pension à charge du Trésor et de la Chambre, mais on doute que celle-ci soit encore reconnue et payée, car tout est changé ici, particulièrement pour nous. Si je ne reçois pas la somme, vous pouvez la payer à Alart l'orfèvre et user de moi à votre discrétion.

« De Rome, le 26 mai 1524.

« JEAN VAN SCHOREL. »

OBERVELLACH (Église primaire). *Descendance de sainte Anne* (triptyque).
PALERME (musée). *La Madeleine.*
ROME (Galerie Doria). *Agathe de Schoonhoven*, signé et daté de 1529.
ROTTERDAM (musée, n° 270). *La Vierge et l'Enfant Jésus.*
ROTTERDAM (musée, n° 271). *Portrait d'un jeune homme, 1531.*
TURIN (musée, n° 319). *Portrait d'homme, dit Calvin.*
UTRECHT (musée municipal, n° 87). *La Vierge et l'Enfant Jésus.*
UTRECHT (musée municipal, n°s 82-85). *Pèlerins de la Terre-Sainte.*
UTRECHT (musée épiscopal). *Volets avec donateurs.*
UTRECHT (musée épiscopal). *Vieille femme.*
UTRECHT (musée épiscopal). *La Manne* (triptyque) [1].
UTRECHT (musée épiscopal). *Adoration des rois.*
VIENNE (Galerie Ambras, n° 63). *Portrait d'un homme tenant un œillet.*
WARMENHUIZEN, près Alkmaar. *Peintures murales.*
WARWICK CASTLE. *Portrait d'un jeune homme avec la devise :* « Dieu le veult ».
WŒRLITZ (Maison gothique, n° 1450). *Volets avec donateurs et patrons*, dits de Pourbus.

A cette liste l'opinion de certains auteurs ajoute le remarquable *Portrait de famille* du musée de Cassel, attribué longtemps à Holbein, et où l'on voit, près d'une table, un père, une mère et trois enfants. M. Justi incline à attribuer cette œuvre à Heemskerck. Nous la croyons plutôt de Mabuse [2].

L'Anonyme de Morelli mentionne, comme se trouvant à Venise, trois œuvres de Schoorel. Chez Francesco Zio : la *Submersion de l'armée de Pharaon;* chez Juan Ram : la *Fuite en Égypte*, et chez Gabriel Vendramin, une *Sainte Famille*. Aucune de ces œuvres ne figure dans la liste de MM. Bode et Scheibler.

Rubens possédait de Schoorel une « *petite Descente de Croix* », un « *petit Paysage* » et un *Portrait du Cardinal Granvelle.*

Duarte, le marchand de tableaux, inscrivait à son inventaire, en 1682, quatre œuvres du peintre d'Utrecht :

Un Chanoine coiffé d'un bonnet pourpre.

Un petit Saint Jérôme avec une petite Madeleine, et au fond *Deux portraits : homme et femme*, avec un petit fond.

M. de Wurzbach a cru pouvoir faire, à l'œuvre de notre artiste, une adjonction importante : la célèbre *Mort de la Vierge* du musée de Munich, donnée à Jean Joosten de Calcar. Ce tableau provient de l'église Sainte-Marie au Capitole, à Cologne, et passa, avec le reste de la collection Boisserée, dans la Pinacothèque de Munich. Il fut d'abord attribué à Schoorel, puis débaptisé, enfin attribué à Jean de Calcar, par M. Eisenmann.

M. de Wurzbach n'admet pas que Jean Joosten, que l'on voit à Harlem de 1515 à 1519, année de son décès [3], ait peint pour l'église de Cologne le tableau de la *Mort de*

1. Nous paraît douteux.
2. Ce tableau a été supérieurement gravé par M. Unger dans l'album de la Galerie de Cassel. (Texte de MM. Muller et Bode.)
3. A. vander Willigen, *les Artistes de Harlem*, page 57, 1870.

Marie, et, considérant les caractères de l'œuvre, n'hésite pas à la restituer à Schoorel. La dissertation méritait d'être signalée à nos lecteurs. Elle a un cachet d'imprévu qui la rend intéressante, mais nous la trouvons hasardeuse.

Schoorel jouissait à Utrecht, et même au dehors, d'une grande considération. On a vu que François I^{er} eût désiré l'avoir à sa cour. En 1549, lors de l'entrée de Philippe d'Espagne à Utrecht, la municipalité confia à notre artiste la mission de décorer la ville. Elle le chargea non seulement de la partie artistique du travail, mais même de la composition des chronogrammes, etc. En récompense il lui fut offert une coupe d'argent et quatre aunes de velours. Ce fut la même année 1549 qu'il livra les plans pour le travail d'endiguement de la rivière Zype, l'amélioration du port de Harderwyck et l'approfondissement de plusieurs rivières. Ces plans ne furent exécutés qu'en 1650 [1].

Ce fut en 1550 que Schoorel fut appelé, conjointement avec Lancelot Blondeel, à s'occuper du nettoyage de l'*Agnus Dei* des frères van Eyck. « Maître Lancelot de Bruges et maître Jean Schoore, chanoine d'Utrecht et excellent peintre, sont venus à Gand et ont commencé à laver le retable l'an 1550, le 15 septembre, procédant avec un tel amour, qu'en maint endroit ils ont posé leurs lèvres sur le merveilleux travail. Les seigneurs de Saint-Bavon leur ont fait à chacun un présent, et maître Jean Schoore reçut une coupe d'argent dans laquelle j'ai bu étant dans sa demeure [2]. »

On aura vu dans la liste des œuvres de Schoorel, cité deux fois le portrait d'Agathe de Schoonhoven [3]. Cette femme joua un grand rôle dans la vie du peintre-chanoine et lui donna six enfants. En 1537, déjà, Schoorel faisait un testament en faveur d'Agathe et de ses quatre enfants : deux fils et deux filles. Deux autres enfants naquirent postérieurement à cette date et, lorsque, en 1550, le maître fut chargé de peindre pour l'église de Delft un tableau d'autel, il fit inscrire dans le contrat une rente payable à ses enfants dont l'aîné avait alors vingt ans [4]. Il ne serait point impossible que le portrait de femme du musée archiépiscopal d'Utrecht ne fût encore celui d'Agathe de Schoonhoven. Schoorel mourut le 6 décembre 1562, âgé de soixante-sept ans. L'église de Sainte-Marie dont il était chanoine n'existe plus. M. l'archiviste Muller, qui a consacré au maître des notices intéressantes, a retrouvé un croquis de son tombeau [5]. Antonio Moro l'avait décoré du portrait du célèbre peintre. On assure que cette œuvre est aujourd'hui à Londres, à la Société des Antiquaires, à Burlington House [6].

Nous avons fait observer plus haut que très probablement le beau *Portrait de chanoine* d'Antonio Moro, du musée de Brunswick [7], n'était autre que l'effigie de Jean Schoorel, ce qui, du reste, est facilement démontré par le portrait du recueil de Lampsonius.

1. S. Muller, *Archief voor Nederlandsche Kunstgeschiedenis*, publié sous la direction de F. D. Obreen, tome III, pages 243-245.
2. Marcus van Vaernewyck, *Historie van Belgis*. Gand, 1574, cap. LVII, fol. 119.
3. Les deux portraits sont reproduits dans le travail de M. Justi.
4. C. E. Taurel, *l'Art chrétien en Hollande*, etc., tome II, page 78.
5. Reproduit par M. Taurel, *op. cit.*, page 79.
6. Justi, page 209.
7. N° 118; ce portrait a été gravé par W. Unger.

XLII

ALART CLAESZOON DE LEYDE

(AERTGEN VAN LEYDEN)

PEINTRE

Bien qu'un peintre de mérite, mais peu habile en l'art de se faire valoir, ne soit pas moins apprécié des connaisseurs, la foule ignorante est ainsi faite, qu'elle n'accorde à lui-même et à ses travaux qu'une médiocre attention. On l'a constaté par Alart Claeszoon, peintre de Leyde, qui ne fut jamais désigné que sous le nom de *petit Alart* (Aertgen), bien qu'il fût d'une taille élevée.

Il naquit à Leyde en 1498, car son père, qui était foulon, ne manquait jamais de préciser son âge, par le fait que l'an du Jubilé de 1500, le petit Alart était âgé de deux ans, lorsque lui, son père, accomplit le vœu de faire un pèlerinage à Rome.

Jusqu'à l'âge de dix-huit ans, Alart suivit le métier paternel, ce qui le fit surnommer « Aertgen le foulon [1] ».

La nature, toutefois, le sollicitant d'être artiste, on le mit en apprentissage, en 1516, chez Corneille Engelbrechtsen, sous la direction duquel il devint bientôt un maître et créa plusieurs œuvres, tant à l'huile qu'à la détrempe, rarement ou jamais inspirées de la fiction ou de l'allégorie, mais tirées des textes sacrés qu'il avait coutume de citer à ses élèves. Il régnait entre lui et eux une grande cordialité, et le maître était fort dévoué à leurs progrès. Le lundi, d'ordinaire, on ne travaillait pas, et tous ensemble allaient au cabaret se divertir, quoiqu'on ne pût reprocher à Aertgen d'avoir des habitudes intempérantes. Il était d'ailleurs d'un naturel réservé et faisait beaucoup moins de cas de lui-même que des autres.

1. M. C. Vosmaer a pu établir, par cette qualité de foulon de Claesz, qu'il était un des ascendants des Nicolai, ou Claesz, c'est-à-dire des Swanenburg. (Voyez *Rembrandt, ses précurseurs et ses années d'apprentissage*; La Haye, 1863, page 34).

Sa manière se rapprochait beaucoup de celle de Corneille Engelbrechtsen; plus tard, ayant vu les œuvres de Schoorel, il conforma son style à celui de ce peintre[1], pour s'inspirer ensuite de Heemskerck, surtout dans les fonds d'architecture qu'il traitait avec grand talent. Toutefois il sut rester personnel, et si ses peintures avaient un aspect quelque peu malpropre et désagréable dans l'exécution, elles étaient intelligemment conçues et arrivaient par là à mériter les suffrages des connaisseurs.

Frans Floris d'Anvers vint à Leyde, attiré par la réputation du peintre, au temps où la commande d'un *Crucifiement* pour l'église de Delft l'amena dans cette ville, pour voir l'emplacement que l'on destinait à son tableau.

Le premier soin de Floris fut de s'informer de la demeure de son confrère; ayant appris qu'il habitait non loin des remparts une petite maison délabrée, il s'y rendit aussitôt. Aertgen était sorti, mais Floris ayant fait connaître qu'il venait de loin expressément pour le voir, obtint la faveur de pénétrer dans l'atelier et de jeter un coup d'œil sur les œuvres qui y étaient. Il monta donc au grenier, — car c'était là que travaillait le peintre, — et, prenant le fusain d'un des élèves qu'il trouva en train de dessiner, il traça sur le mur bas et étroit, blanchi à la chaux, une tête de bœuf avec la face de saint Luc et l'armoirie des peintres, le tout aussi grand que le permettait l'étroit espace. Ce dessin subsista fort longtemps et ne s'effaça qu'à la longue. Ayant ainsi marqué son passage, Floris reprit le chemin de son auberge.

Aertgen, lorsqu'il rentra, apprit qu'un étranger, venu pour le voir, avait été admis à visiter l'atelier et qu'après avoir tracé au fusain diverses choses, il était parti sans dire son nom. Au premier coup d'œil, Aertgen s'écria : « C'était Floris! » et il se sentit tout confus

1. Il y a tout lieu de croire que c'est notre maître que désigne Jean Schoorel dans la lettre qu'il adresse à Adrien de Maerselaer le 26 mai 1534 en lui envoyant de Rome le portrait d'Adrien VI, lorsqu'il engage son correspondant à payer par l'intermédiaire « d'*Alaert* l'orfèvre ». Si réellement Alart Claeszoon est l'auteur des estampes fort nombreuses que Bartsch, Passavant, Renouvier, etc., lui attribuent, il habitait Utrecht à la date indiquée. Son nom n'y apparaît pas toutefois dans les registres de la gilde des peintres, dépouillés par M. S. Muller.

ALART CLAESZOON DE LEYDE.
Peint par lui-même. — Gravure de Jonas Suyderhoef.

de ce qu'un tel maître eût daigné lui rendre visite[1]. Quand, plus tard, il reçut une invitation de Floris de l'aller voir à son auberge, il n'osa pas y aller, trouvant que la société d'un pareil homme n'était pas faite pour lui. Toutefois, lorsque le hasard les eut fait se rencontrer, Frans fit des instances pour emmener Aertgen à Anvers, s'engageant à lui procurer des travaux mieux rétribués qu'à Leyde, et à faire de lui un seigneur au lieu d'un peintre besogneux. Mais, à toutes ces offres, Aert répondit qu'il était aussi heureux de sa médiocrité que d'autres de leurs splendeurs, qu'il laissait aux rois leurs royaumes pourvu qu'on le laissât habiter paisiblement sa masure; aussi Frans s'en retourna seul à Anvers.

Pour ce qui est des œuvres d'Aertgen, elles sont d'inégale valeur, mais intelligentes et approfondies. On y voit, surtout dans les œuvres de grandes dimensions, des figures allongées et parfois une certaine absence de proportion. Mais, comme on l'a dit, la composition est remarquable. On prétend que c'est pour ce motif que Floris tenait à l'emmener à Anvers dans l'espoir d'utiliser son concours.

Il dessina beaucoup pour les peintres verriers et autres, et l'on trouverait encore de lui, à Leyde, des centaines de travaux de l'espèce. D'ordinaire on lui payait sept gros un dessin sur une feuille entière de papier, bien qu'il y passât beaucoup de temps, et l'on peut juger par là que son art ne lui rapportait pas de quoi faire grasse cuisine.

Chez M. Jean Gerritsz Buytewegh, à Leyde, il y a trois des meilleures œuvres produites par Aertgen, et qui surpassent les autres par la beauté du coloris et la valeur de l'exécution.

C'est d'abord un *Christ entre les larrons,* avec la Vierge, les saintes femmes et les disciples au pied de la croix que la Madeleine entoure de ses bras.

Il y a ensuite un *Christ portant la croix,* suivi d'une grande foule, avec la Vierge, les saintes femmes, les disciples. Il y a, enfin, le tableau où *Abraham, accompagné d'Isaac, se rend au lieu du sacrifice* que l'on voit s'accomplir dans le fond.

On voit encore chez la veuve de M. Jean van Wassenaer, en son

1. C'est toujours la vieille histoire de la visite d'Apelle à Protogène.

vivant, bourgmestre et receveur des taxes municipales, à Leyde, une *Nativité* fort bien agencée et qu'il est permis de compter parmi les meilleures œuvres du maître, bien qu'elle soit d'une peinture plus lâchée que les précédentes [1].

M. Jean Adriaensz Knotter possède quelques peintures à la détrempe, entre autres une *Vierge entourée d'un chœur d'anges*. Chez M. Jean Diricksz van Montfoort il y a un petit triptyque du *Jugement dernier*, sur l'un des volets duquel est le portrait de Dirick Jacobsz van Montfort.

H. Goltzius, à Harlem, possède un *Passage de la Mer rouge*, peint à l'huile, fort détérioré, mais très remarquable et d'une variété extraordinaire de costumes et de coiffures : chapeaux, turbans, etc., le tout très intéressant à considérer. Il y a d'autres œuvres de lui en divers endroits.

Lorsqu'un amateur venait pour faire une commande à Aertgen, celui-ci le conduisait au cabaret traiter l'affaire, et, le soir venu, lorsqu'on se séparait, il ne prenait pas le chemin de chez lui, mais allait à la recherche d'autres camarades, errant par les rues des nuits entières en jouant de la flûte allemande qu'il portait sur lui, si noir qu'il fît, et prenant si peu garde, que deux ou trois fois il lui arriva, tout en jouant, de tomber à l'eau, et ce fut précisément une aventure pareille qui finit par lui coûter la vie.

Lorsqu'il ne trouvait pas de société, il avait un endroit où il s'en allait dormir, mais il ne regagnait jamais sa demeure, attendu que le quartier des foulons était peu sûr, comme il en avait fait la fâcheuse expérience.

Un soir, sortant du cabaret et voulant rentrer chez lui, il s'arrêta pour satisfaire un besoin. Survint un ivrogne qui, par derrière, lui porta à la joue un coup de couteau, ce qu'il avait juré de faire au premier individu qu'il rencontrerait. « Qui me fait cela? » dit Aertgen se retournant. L'ivrogne reconnut cette voix et implora un pardon

[1]. C'est peut-être le tableau que posséda plus tard Rubens et qui figure dans le catalogue de sa Galerie sous le n° 189. « *La Nativité de Notre Seigneur*, par Artus van Leyden ». Nous ignorons ce que l'œuvre est devenue. Deux autres peintures du même maître sont portées à l'inventaire, n° 194 : « *Un Bordel* », et n° 219 : « *Une Épitaphe à dix clôtures* ».

qui lui fut accordé. Quelque peu dégrisé, il conduisit le peintre chez un barbier qui pansa la blessure. A dater de ce jour, Aertgen redoutait de suivre nuitamment le chemin de la maison[1].

Il se fit, toutefois, qu'ayant eu l'occasion de sortir dans l'après-dînée, en compagnie d'un riche bourgeois de Leyde, Quirin Claesz, pour toucher l'argent d'un tableau qu'il venait d'achever : *le Jugement de Salomon,* qu'on voit encore à Delft, il s'attarda, suivant sa coutume, et pris d'un besoin, se dépouilla de son habit qu'il jeta sur le parapet du fossé des Foulons. Lorsqu'il voulut reprendre ensuite son vêtement, il fit un faux pas, tomba dans le fossé et y trouva la mort. Ce fut en 1564; il avait soixante-six ans.

COMMENTAIRE

Les œuvres d'Alart Claeszoon paraissent avoir été rares de tout temps. Gérard Hoet, dans le nombre immense de peintures relevées dans son précieux catalogue des ventes de tableaux des XVII^e et XVIII^e siècles, n'en cite que deux. Le premier est une *Prédication de saint Jean-Baptiste,* vendue en 1700 à la vente Flines, à Amsterdam; le second, une *Pentecôte,* vendue en 1704, chez Pierre Six. M. Leupe, des Archives de La Haye, relève, d'autre part, un *Dimanche des Rameaux* et une *Tête de bœuf,* dans un document du XVII^e siècle (Voy. l'*Archief* d'Obreen, tome II, page 142); M. Bredius (*ibid.*, tome V, page 56), un tableau « où le Christ dit : *Que celui qui est sans péché lui jette la première pierre* », c'est-à-dire la *Femme adultère,* vendu à Delft chez J. Vosmaer en 1641.

Le musée de Bruxelles possède, sous le n° 116, un petit triptyque provenant de la Galerie d'Arenberg et daté de 1526; il représente la *Femme adultère* dans le temple, orné avec la plus grande richesse. Les personnages, vêtus de costumes orientaux, de turbans, chaperons, etc., des plus bizarres, nous ont toujours rappelé ce que dit van Mander du *Passage de la mer Rouge* et de l'étrangeté des coiffures qu'on y rencontrait. De plus, on lit sur ce tableau, en flamand ou en hollandais, en grandes lettres les mots : *Que celui qui est sans péché lui jette la première pierre* (DIE SONDER SONDEN IS DIE WERPT DEN EERSTEN STEEN), titre sous lequel est désigné le tableau vendu en 1641.

En décrivant cette œuvre, M. Éd. Fétis nous dit que le Christ vient de tracer sur la pierre, en caractères hébreux, la même sentence. C'était en effet l'intention du peintre de présenter ainsi les choses, mais, en réalité, il se contenta de donner un

1. Le portrait gravé par Suyderhoef et que nous reproduisons, montre encore la trace du coup de couteau sur la joue droite du personnage.

aspect cabalistique à ce que nous croyons être les lettres de son propre nom présentées à l'envers. Reprenant ces lettres et les remettant dans le sens normal nous obtenons :

[inscription en caractères pseudo-hébraïques]

ce qui nous paraît être ALLAERT, en tenant compte des altérations voulues pour donner une apparence hébraïque à l'inscription.

Il est vrai que dans le médaillon d'un guerrier romain, accroché à l'une des colonnes, on lit en blanc sur le fond bleu un monogramme M F ou M P. Mais nous nous sommes demandé plus d'une fois s'il n'était pas là pour IMP (erator). L'extraordinaire richesse de l'ornementation, sa supériorité même sur les figures semblent trahir la main d'un graveur expérimenté et n'auraient pas lieu de surprendre en ce qui concerne Alart Claeszoon, si la peinture émanait de lui.

B. Dolendo, le même artiste qui grava d'après van Mander, a exécuté d'après Aertgen van Leyden une grande planche des *Évangélistes*, composition vulgaire, assez proche de Heemskerck et de Frans Floris, mais uniquement par la disposition.

C'est également d'après une peinture d'Alart Claeszoon que Suyderhoef exécuta le portrait du maître. (*Wuss. et H.*, n° 1.) On y remarque, nous l'avons dit, la trace du coup de couteau dont il est question dans les écrits de van Mander.

Nous hésitons un peu, pour notre part, à attribuer à Aertgen van Leyden toutes les estampes signées ℐℂ. Datées de 1520 à 1555, leur nombre est trop considérable pour que van Mander, si bien renseigné d'ordinaire, eût totalement ignoré cette face intéressante du talent d'un maître dont les peintures lui étaient assez bien connues en somme. Remarquons, d'autre part, que le maître graveur que l'on identifie à Alart Claeszoon paraît avoir des attaches nombreuses avec les Italiens. On nous le montre copiant même certaines planches de l'école de Marc-Antoine. Rien de ceci n'apparaît dans les travaux du foulon de Leyde. Tout au plus peut-on croire à une simple coïncidence de noms nullement établie.

Quant au Gérard de Leyde d'après lequel Théodore Matham, encore tout jeune, grava la *Déposition de la croix*, avec l'indication qu'il s'agit du tableau qui arracha à Albert Dürer l'exclamation : « L'auteur de cette œuvre fut peintre dès le sein maternel », et qu'on le nommait Gérard de Saint-Jean, il s'agit évidemment de ce dernier et non pas d'Alart Claeszoon.

XLIII

JOACHIM BUECKLAER

EXCELLENT PEINTRE D'ANVERS [1]

C'est toujours un grand avantage pour le débutant lorsqu'il lui est donné de joindre à ses dispositions naturelles un bon exemple et des conseils éclairés. Il en fut ainsi pour Joachim Buecklaer d'Anvers, qui eut l'heureuse chance de voir sa tante [2] épouser le célèbre peintre Pierre Aertsen, dit « le long Pierre », lequel devint pour lui un véritable guide vers la perfection.

Il éprouva d'abord une grande difficulté à bien peindre et colorer, jusqu'au jour où son oncle Pierre lui eût enseigné à tout exécuter d'après nature : fruits, légumes, viande, gibier, poissons, etc., et ce système d'étude lui donna un tel degré d'adresse qu'il devint un des meilleurs peintres de son genre, procédant comme sans effort et arrivant à une remarquable puissance d'effet [3].

Malheureusement, en ce bas monde les choses actuelles et d'obtention facile sont tenues en médiocre considération, alors qu'au contraire celles que l'on obtient avec plus de peine sont avidement recherchées, et il en fut ainsi des belles peintures de Buecklaer, car les travaux qu'il multipliait et qui lui valaient un mince profit sont si fort appréciés depuis sa mort qu'on les paie jusqu'à douze fois le prix qu'en obtenait l'artiste.

Il s'appliquait surtout à peindre des cuisines, et fit entre autres, pour le maître de la Monnaie d'Anvers, une œuvre des plus remarquables qu'on ne lui paya qu'un prix dérisoire. Chaque jour le maître

1. Ici encore existe l'interversion des lettres u e; on écrit aujourd'hui le plus ordinairement Beuckelaer.
2. Catherine Beuckelaer. Ce mariage eut lieu en 1542. (Vanden Branden, page 165.)
3. Beuckelaer fut reçu franc-maître à la gilde de Saint-Luc d'Anvers en 1560. M. vanden Branden assure qu'il se maria la même année. On peut donc admettre qu'il vint au monde vers 1530.

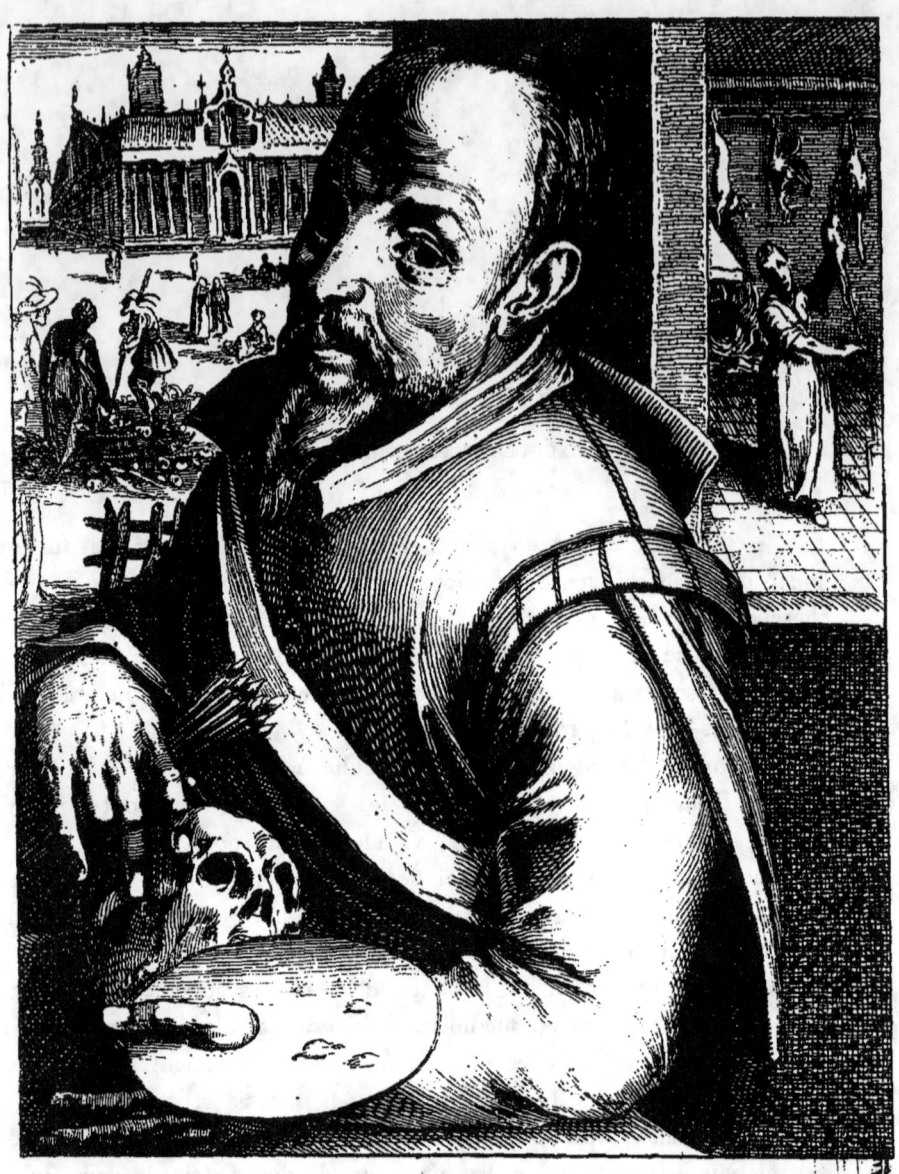

IOACHIMUS BUECKELAER, ANTV.
PICTOR.

Hic tenui pinxit pretio dum vita manebat:
Ast Tabulis pictis gloria non tenuis.
Cujus post mortem colimus Tabulasq́. Culinas
Nec mirum, multis docta Culina placet.

JOACHIM BEUCKELAER.
Fac-similé d'une gravure de H. Hondius.

de la Monnaie voulait que le travail s'augmentât de quelque nouvel objet, apportant sans relâche quelque chose à y introduire, si bien que le peintre gagnait à peine de quoi vivre, tant le tableau allait s'encombrant d'accessoires, de volailles, de poissons, de fruits et de légumes.

Il y avait de Buecklaer, à l'église Notre-Dame d'Anvers, un *Dimanche des Rameaux* très bien exécuté et qui périt dans la seconde dévastation des églises.

Deux pages excellentes de son pinceau existent à Amsterdam chez M. Zion Luz : l'une représente un *Marché aux poissons,* l'autre un *Marché aux fruits*, avec toutes sortes de denrées extrêmement bien peintes d'après nature, des ménagères et autres personnages très naturellement figurés et colorés.

Chez Melchior Wijntgis, maître de la Monnaie de Middelbourg, il y a de lui une très belle *Cuisine,* avec des figures de grandeur naturelle, et une grisaille représentant le *Dimanche des Rameaux*.

J'ai vu chez Jacques Raeuwaert, à Amsterdam, un petit tableau d'un marché au fond duquel était l'*Ecce Homo;* c'était fort récréatif à voir [1].

A Harlem, chez Hans Verlaen, négociant, non loin de la Grue, il y a deux belles peintures de Buecklaer avec des figures de grandeur naturelle. L'une représente les *Quatre Évangélistes,* tableau d'un grand éclat de couleur, l'autre la *Famille de sainte Anne.*

Il me serait aussi impossible de désigner tous les endroits où se trouvent dispersées les œuvres du maître que de les louer selon leur mérite [2]. C'est une chose profondément regrettable que la façon dont il dut travailler, en quelque sorte sans profit, et que le peu de cas qu'il

1. Nous connaissons plusieurs éditions de ce sujet toujours représenté comme l'accessoire d'une scène de marché.
 1° Munich, Pinacothèque, signé I. B. et daté de 1561.
 2° Stockholm, Musée national, signé et daté de 1565.
 3° Nuremberg, Musée germanique, signé et daté de 1566.
 4° Stockholm, Musée national, daté de 1570.

2. Les musées belges et hollandais ne possèdent pas une seule œuvre de Beuckelaer, dont les plus belles créations sont à Naples et à Stockholm. M. vanden Branden (page 320) cite un *Intérieur* appartenant à une collection particulière anversoise et daté de 1563. Ce tableau offre une grande analogie avec une des toiles du musée de Naples, salle V, n° 36.

semblait faire de lui-même l'ait fait si peu apprécier des autres. Il travaillait par exemple à la journée pour Antonio Moro, qui lui donnait à peindre les ajustements de ses portraits, et pour d'autres encore, et cela au prix de un florin ou un florin et demi par jour! Pour cinq ou six livres il faisait un grand et beau tableau.

L'*Ecce Homo* dont j'ai parlé est, je crois, chez l'empereur, ayant été vendu par Jacques Raeuwaert au comte de Lippe, en même temps qu'un *Marché aux fruits* de Buecklaer[1] et les *Quatre Fins*[2] de Heemskerck et une *Scène du Déluge* du même. On voyait dans ce dernier tableau des cadavres d'hommes et de femmes qui flottent sur l'eau; il y a aussi des enfants dont la précoce perversité se montre par l'énergie avec laquelle ils serrent leurs jouets dans leurs mains crispées par l'agonie.

Il y avait de Dierick Barentszen un *Persée* avec de nombreux personnages changés en pierre. Le tout se vendit environ mille livres, monnaie de Flandre, et valait bien au delà.

Joachim est mort à Anvers, au dernier temps du séjour du duc d'Albe dans les Pays-Bas[3]. Il travaillait alors pour un chef militaire du nom de Vitello.

On dit qu'en mourant il se lamentait d'avoir travaillé à si bas prix. Il était âgé de quarante ans à peine[4].

COMMENTAIRE

La majeure partie des tableaux de Joachim Beuckelaer, cités par van Mander comme existant de son temps, ont aujourd'hui disparu. En Belgique et en Hollande, nous l'avons dit, ses œuvres sont des plus rares. Il y a même ceci de particulier que

1. Le Belvédère possède effectivement un *Marché aux fruits* de Beuckelaer (2ᵉ étage, salle II, n° 31, daté de 1567). D'autre part, un sujet semblable, mais différemment composé, existe au palais de Prague. Il est daté de 1561. Les anciens inventaires attribuaient cette œuvre à Pierre Aertsen; elle est aujourd'hui donnée à Beuckelaer. Le musée de Prague a de Beuckelaer une *Cuisinière*.

2. La *Mort*, le *Jugement*, le *Paradis* et l'*Enfer*.

3. C'est-à-dire en 1573. La même année il recevait encore un élève : Jacques Comperis. Un tableau du musée de l'Ermitage, le *Christ guérissant les malades*, est daté de 1575. Il est vrai que cette œuvre a longtemps passé pour être de Holbein.

4. Le portrait de Beuckelaer, inséré dans le *Theatrum honoris* de Hondius, représente un homme âgé de beaucoup plus de quarante ans. Nous reproduisons cette planche.

pas un seul n'est relevé dans les nombreuses Galeries dont Gérard Hoet a publié les catalogues.

Le musée de Naples est, par contre, extraordinairement riche en œuvres du maître. Nous en comptons jusqu'à huit de la plus belle qualité (salle V, n°s 6, 8, 14, 21, 25, 31, 36 et 43). L'*Intérieur de cuisine* (n° 8) est particulièrement remarquable. Il y a là des têtes de bœufs écorchés, des quartiers de viande qui sont d'une brutale fidélité. Le charcutier, vu presque de dos, tient sa choppe en souriant. Dans le n° 5, deux hommes et deux femmes vendent des fruits, des oiseaux et même des singes; au fond, la bourse d'Anvers; toutes ces œuvres, qui sont anonymes, représentent des étalages de comestibles avec figures à mi-corps. M. Jean Rousseau donne une description animée de quelques-unes de ces créations dans un article sur *les maîtres flamands du musée de Naples* [1].

A Stockholm, quatre tableaux (321-324) représentent également des marchés au fond desquels se déroulent les épisodes suivants : le *Portement de la croix* (1561); *Ecce Homo* (1565); le *Christ et la femme adultère* (1565); le *Christ devant Pilate* (1570).

Un sixième tableau (n° 325) représente un intérieur de cuisine avec une femme plumant une volaille.

A Prague, une *Cuisinière*.

A Munich, outre l'*Ecce Homo* déjà cité, nous trouvons un *Marché aux poissons* avec un homme, qu'on dit être Beuckelaer lui-même, caressant une femme. (Signé et daté de 1568.)

Au musée de Lille (n° 33), un *Homme portant un chevreuil*, suivi d'une femme portant un panier de volailles et de fruits. (Anonyme.) C'est peut-être le tableau dont M. vanden Branden trouvait la mention dans un ancien inventaire.

Les « Cuisines » et les « Marchés » dont parle van Mander n'étant pas décrits, il est impossible de les identifier.

1. *Bulletin des commissions royales d'art et d'archéologie*, tome XXI, page 178.

XLIV

FRANS FLORIS

CÉLÈBRE PEINTRE D'ANVERS [1]

Corneille, Jacques et Jean Floris.

Les peintres italiens, surtout les praticiens médiocres, recourent volontiers dans les nus à une manière fondue qui les dispense de prononcer les muscles. Il leur arrive souvent ainsi de laisser à désirer sous le rapport de l'effet, comme à nos Flamands de pécher par excès de maigreur, système qui cependant exige la connaissance approfondie des muscles, des nerfs et des veines. Pourtant les œuvres du grand Buonarotti se signalent par une consciencieuse étude anatomique et par une belle ligne musculaire, preuve d'un grand savoir, et qu'un maître d'une telle éminence jugeait nécessaire pour arriver à l'expression de la beauté la plus parfaite.

Chez les artistes de l'antiquité aussi l'on observe dans l'étude des formes des différences résultant de l'âge des figures représentées. A côté d'un Antinoüs à la délicate structure, on voit un Hercule vigoureux, un nerveux Laocoon; d'où il est permis de conclure qu'une telle variété de nature peut très bien se rencontrer dans une même conception, selon les exigences de celle-ci.

Cela n'empêche qu'il est des gens qui reprochent au Laocoon sa sécheresse, et cela par pure ignorance, car ils oublient la nature des

[1]. Les élèves de Frans Floris cités dans ce chapitre sont les suivants. Nous faisons suivre les noms de ceux auxquels van Mander consacre une notice spéciale, de l'indication du volume et du chapitre de notre ouvrage. Benjamin Sammeling — Crépin vanden Broeck — Georges de Gand — Martin et Henri van Cleef (I, xxxv). — Lucas De Heere (II, 1). — Antoine Blocklandt (I, L). — Thomas de Zierickzee — Simon Kies d'Amsterdam — Isaac Cloeck de Leyde — François Menton — Georges Boba — François Pourbus (II, vi) — Jérôme, François et Ambroise Francken — Josse De Beer — Jean De Maier — Apert Francken (vander Houven) — Louis de Bruxelles — Thomas de Cologne — Le Muet de Nimègue — Jean Daelman — Evrard d'Amersfoort — Hermann vander Mast — Damien de Gouda — Jérôme de Vissenaeken — Étienne Croonenburgh — Thierry vander Laen.

vieillards dont le corps perd de sa souplesse avec l'âge et va s'amaigrissant.

C'est pour sa sécheresse aussi que d'aucuns se font les détracteurs de Frans Floris, honneur de l'art dans nos contrées. Je fais surtout allusion aux Italiens, qui jugent exclusivement par des estampes, lesquelles ne ressemblent pas aux peintures, mais laissent de côté bien des choses.

Voici comment s'exprime Vasari au sujet de Frans Floris :

« Celui-ci est considéré comme très supérieur et a pratiqué tous les genres, de telle sorte que personne, disent-ils (les Flamands), n'a mieux rendu les mouvements de l'âme, la douleur, la joie et les autres émotions, et ils le surnomment, par analogie : « le Raphael flamand », bien que les estampes faites d'après ses œuvres ne justifient pas complètement une telle qualification. Car le graveur, si habile qu'il soit, n'égale jamais à beaucoup près le dessin, la manière d'une œuvre originale. »

Voilà donc le témoignage de Vasari touchant Floris, et son jugement, comme il est dit, repose sur des estampes gravées, en majeure partie, sur les dessins que les élèves ou d'autres artistes avaient exécutés d'après les œuvres du peintre. J'ai tout lieu de croire que si l'écrivain en question avait vu les beaux et savants traits du pinceau et la manière pleine d'effet de Frans, sa plume — si toutefois elle n'avait été guidée par une hostilité préconçue envers les étrangers — eût consigné son souvenir en termes autrement élogieux.

Arrivant maintenant à la filiation de Frans Floris, je dirai qu'il y avait à Anvers un honorable bourgeois du nom de Jean De Vriendt, dit Floris. C'était un homme instruit ayant fort à faire comme arpenteur : il mourut en 1400, laissant deux fils, Corneille et Claude.

Claude Floris fut un sculpteur éminent qui laissa de beaux travaux dont plusieurs se voient encore à Anvers[1]; Corneille se fit tailleur de pierres. Il mourut en 1540[2] et fut le père de Frans De Vriendt, communément appelé Floris[3].

1. Reçu à la gilde de Saint-Luc, comme franc-maître en 1533, et doyen en 1538.
2. En 1538.
3. La date de la naissance du peintre n'est pas connue; on accepte communément 1520. Il est

Ce Corneille, le père de Frans, eut quatre fils qui étaient exceptionnels dans la pratique des diverses branches des arts graphiques. Corneille, frère de Frans, fut un excellent sculpteur et architecte[1], Frans un peintre de mérite supérieur, Jacques un très bon peintre verrier[2], et Jean Floris un très célèbre faïencier qui n'eut jamais son égal dans les Pays-Bas et que, pour son mérite, le roi Philippe appela en Espagne où il mourut jeune[3].

Il était extrêmement habile à peindre sur ses faïences ou porcelaines toutes sortes d'inventions : des histoires, des personnages. Floris possédait dans sa maison un bon nombre de ces objets qui étaient dignes d'être vus.

Corneille fit beaucoup de magnifiques travaux à Anvers, notamment ce noble édifice : l'hôtel de ville, la maison des Ostrelings, et beaucoup d'autres choses. Il mourut en 1575.

Pour Frans, que le sort avait prédestiné à exceller dans la peinture, il débuta comme sculpteur, faisant surtout des images de cuivre sur les tombes, dans les églises[4].

certain qu'en 1541, dit M. vanden Branden, Frans Floris n'avait pas atteint sa majorité, c'est-à-dire sa vingt-cinquième année. D'autre part, M. Max Rooses (*Histoire de l'École de peinture d'Anvers*; édition flamande, page 145) fait observer que, reçu franc-maître en 1540, Frans Floris, qui s'était rendu à Liège à l'âge de vingt ans, y était nécessairement avant 1538, époque à laquelle Lambert Lombard se mit en route pour l'Italie. C'est donc en 1516 qu'il faut fixer la date de la naissance du peintre anversois, selon M. Rooses qui nous paraît absolument dans le vrai.

1. Il naquit en 1514 (Vanden Branden, page 174) et publia divers recueils de « *Grotesques* ». Voyez sur lui, tome II, chapitre XLV.

2. Né en 1524 (*Ibid.*), mort en 1581. Il dessina plusieurs planches d'ornements. Sa fille épousa François Pourbus l'aîné.

3. Inscrit en qualité de faïencier (*geleyspotbacker*) à la gilde de Saint-Luc d'Anvers en 1550. M. Pinchart, dans une étude sur les *Fabriques de verres de Venise d'Anvers et de Bruxelles au XVI*[e] et au XVIIe siècle (*Bulletin des commissions royales d'art et d'archéologie*, tome XXI, page 369, note 1), donne sur Jean Floris les renseignements suivants : D'après Céan Bermudez, le maître alla d'abord à Plasencia et fut ensuite employé aux travaux du palais de l'Alcasar, à Madrid, et à ceux des résidences royales du Pardo et du Bois de Ségovie. Le roi lui accorda le titre de maître des *azulejos* (carreaux émaillés), par cédule du 29 mars 1563 à en jouir à partir du 24 juin de l'année précédente. M. Pinchart a retrouvé son nom dans un compte d'ouvrages exécutés pour les palais dont il vient d'être question. Jean De Vriendt fut nommé gardien du Pardo, le 18 juillet 1580, en remplacement de Jean Gil qui était flamand comme lui. (Archives de Simancas.) Jean De Vriendt est le premier potier dont le nom figure dans le registre de la gilde de Saint-Luc. Postérieurement à son admission, plusieurs artistes sont admis en la même qualité.

4. Il s'agit nécessairement de ces beaux ornements en haut-relief que l'on rencontre encore dans les églises et les cimetières de certaines villes de l'Allemagne. Il n'est guère douteux que Corneille et Jacques durent prêter leur concours à leur frère pour la composition de ces motifs dans lesquels eux-mêmes excellaient.

Mais comme il plut à la nature de lui permettre de suivre sa véritable vocation, à peine eut-il atteint sa vingtième année qu'il partit pour Liège où il devint le disciple du célèbre Lambert Lombard, peintre liégeois dont il suivit de très près la manière qu'il garda toute sa vie, comme on peut le constater par les œuvres des deux maîtres. J'ai même entendu raconter à ce sujet l'anecdote suivante :

Visitant un jour son élève à Anvers, Lambert trouva chez lui un excellent accueil. Tandis qu'on festoyait, il quitta la table inaperçu, et se rendit à l'atelier sans être connu des élèves qu'il y trouva occupés.

Ayant considéré un temps les œuvres, il se mit à parler du maître, disant qu'il avait été dès l'enfance un voleur émérite. Là-dessus les élèves, entendant un propos si blessant pour leur cher maître, commencèrent à murmurer et à être fort irrités contre Lambert, de sorte que la troupe lui eût peut-être fait un mauvais parti s'il n'eût enfin expliqué ses paroles, savoir que Frans, son élève, lui avait dérobé son art, comme on avait dit d'Apollodore, que l'art de peindre lui avait été dérobé et que Zeuxis était le voleur.

Lambert Lombard ayant rejoint la compagnie demanda à Frans quelle sorte de gens il avait dans son atelier, ajoutant qu'ils l'avaient presque battu, puis, enfin, il raconta son aventure qui fit beaucoup rire, et loua fort les élèves d'avoir si énergiquement pris le parti de leur maître.

Très amoureux de son art, Frans partit pour l'Italie et passa son temps à Rome à dessiner tout ce qui pouvait venir en aide à ses facultés, reproduisant au crayon rouge plusieurs académies d'après le *Jugement dernier*[1] ou la voûte de la Chapelle Sixtine de Michel-Ange et des figures antiques, dessins qui étaient très fermement touchés et dont j'ai vu plusieurs calques, car certains de ses élèves s'étaient secrètement emparés de ces dessins et en avaient fait des reproductions qui passèrent de main en main et qu'on rencontre encore.

A son retour dans les Pays-Bas, Frans Floris se signala bientôt par ses œuvres comme un grand maître, conquérant les suffrages des

1. Achevé en 1541, sous Paul III.

FRANCISCO FLORO, ANTVERPIANO PICTORI

Si pictor quantum naturâ, Flore, valebas,
 Tantum adiunxisses artis et ipse tibi;
Dum tibi multa libet potiùs, quàm pingere multùm,
 Nec mora te limæ iusta, laborque iuuat;
Cedite, clamarem, pictores, omnibus oris
 Quos vel aui, nostri vel genuêre patres.

FRANÇOIS DE VRIENDT (FRANS FLORIS).
Fac-similé de la gravure de Jean Wiericx.

artistes et des connaisseurs, alors surtout que ses œuvres eurent été placées selon leur mérite dans des endroits publics.

Au début, lorsqu'il commençait à faire voir quel peintre et quel puissant génie il était, il apportait à ses travaux autant d'application et de soin qu'il faisait preuve de sens dans ses discours, de quelque chose qu'on l'entretînt : religion, philosophie, poésie, etc. [1] Plus tard, quand la richesse et l'abondance commencèrent à régner chez lui par l'affluence des travaux bien rétribués, lorsqu'il entra en relation avec les princes et seigneurs et eut été entraîné par quelques-uns, il se mit à perdre son temps, devint dissipateur et tomba dans notre commun défaut flamand : l'amour de la boisson, et, traître à son art comme à ses nobles facultés, acquit une supériorité égale comme ivrogne et comme peintre.

Plusieurs personnes lui reprochèrent son intempérance, notamment le poète Dierick Volckaertz Coornhert [2] qui lui adressa une lettre accompagnée d'un poème où il disait qu'Albert Dürer lui était apparu en songe sous les traits d'un noble vieillard, qu'il avait hautement loué Frans comme artiste, mais avait sévèrement réprouvé sa manière de vivre. En terminant, il disait : « Si ce que j'ai rêvé n'est point vrai, considérez qu'il est véritable que la chose vous a été franchement dite ».

Je vais relater ici, bien à regret, certains de ses exploits bachiques, souhaitant de les voir plutôt condamnés par ceux de notre art qu'admirés et imités, souhaitant surtout que la jeunesse, si puissants que soient ses moyens, n'aspire point à pareil renom, bien que chez nous, peuple de race germanique, l'intempérance ne soit pas envisagée comme un vice honteux et condamnable, mais qu'en certains lieux le fait de savoir bien boire soit vanté à l'égal d'un mérite.

1. « Or, parlons maintenant des viuants, et pour le premier poserons François Floris peintre tant excellent en sa profession d'invention, et de dessin, qu'il n'a peut-être son pareil en toutes les provinces en deçà des monts, pour ce vraymant est maistre très singulier, et puis est homme de nature fort gentil et courtois : auquel est attribué la palme d'avoir apporté d'Italie la maistresse de faire muscules et scorces (raccourcis) naturels et merveilleux. » (Lodovico Guicciardini, *Description de tout le Pais-Bas*. Anvers, 1568.)

2. Aussi théologien, peintre et graveur, né à Amsterdam en 1522, mort en 1590. Il fut le maître de Goltzius (Henri), qui nous a laissé de lui un merveilleux portrait. B., 164.

Chez d'autres peuples intelligents, cet art grossier est tenu pour la chose la plus abjecte du monde, envisagé comme un vice bestial, dégradant, contre nature et proclamé, à juste titre, la source funeste de toute malveillance et brutalité.

Or donc, Frans, devenu puissant par son art et arrivé en grande considération auprès des gens les plus haut placés : des chevaliers de la Toison d'or, du prince d'Orange, des comtes d'Egmont et de Hornes et d'autres, était très lié avec ces personnages qui venaient souvent chez lui boire du vin et se divertir. Sa femme, dame Claire Floris, était par moments acariâtre et rogue, se montrait extrêmement bourrue envers les visiteurs de son mari, n'ayant égard à rien ni à personne, car il lui était aussi indifférent de rudoyer les comtesses d'Egmont et de Hornes que ses servantes ou ses domestiques, ce qui froissait les sentiments de son brave et aimable époux et irritait son esprit délicat. On dit qu'elle fut la cause première de la vie déréglée de Frans, par son opiniâtreté et ses façons arrogantes.

Au sein de la prospérité, dans la grande et belle maison qu'elle occupait à la place de Meir [1], non comme locataire, mais comme propriétaire, sous prétexte que le foyer de la cuisine fumait un peu, elle répétait à tout propos qu'elle n'entendait pas finir ses jours dans une pareille tanière, arrivant enfin à ceci : que Frans acheta un terrain dans les prés de l'hôpital [2], et y contruisit une somptueuse demeure dont son frère Corneille fut l'architecte.

Cette maison, ou pour mieux dire ce palais, avec ses portes et ses piliers de pierre bleue taillés selon les ordres antiques [3], engloutit non seulement le produit de l'ancienne demeure, mais cinq mille florins que Frans avait en dépôt à la banque des Schetz et de plus tout ce qu'il trouva à emprunter. Pis encore, il ne négligea pas seulement son travail, mais faisant journellement bombance associait à ses festins les

1. Aujourd'hui encore la plus belle place d'Anvers.
2. Cette rue s'appela longtemps rue Floris; au XIX^e siècle on en fit la rue aux Fleurs.
3. Il en existe un dessin original aux archives anversoises. Il est gravé dans *l'Album historique d'Anvers* par Jos. Linnig et F. H. Mertens, Anvers, 1868, pl. 35. La maison n'a qu'un étage mais est fort développée en largeur, à la mode italienne. La façade était ornée des figures allégoriques de la Poésie, de l'Expérience, de l'Industrie, de l'Activité, de la Pratique, de la Diligence et de l'Architecture.

ouvriers et conducteurs de travaux, grossissant les rentes, les dettes, multipliant les journées de salaire et ralentissant le travail tout à la fois. Bon ou imprévoyant à l'excès, il avait autour de lui trop de parasites et de goinfres qui aidaient à manger son bien.

Dame Claire, sa femme, et Jacques Floris, son frère, avaient souvent ensemble des raisons, bien que le frère fût très facétieux et toujours prêt à céder et à tourner en plaisanterie, sans se fâcher, les paroles de sa belle-sœur, tant il aimait à lever le verre quand il le pouvait sans bourse délier.

Parfois dame Floris le prenait à partie, s'écriant : « Encore vous ! Vous nous mettrez sur la paille à venir ici vous gorger à nos dépens ; je ne veux plus vous voir ! » et autres aménités de l'espèce. Mais lui, par amour de la bouteille et de la bonne chère, supportait tout et tournait le discours par une plaisanterie. « Assurément, ma sœur, disait-il en riant, qui ne vous connaîtrait pourrait croire que vous avez pour moi une aversion insurmontable ; heureusement je sais interpréter vos paroles, et je les traduis en grec ; elles signifient : « Cher frère, vous êtes trop rare, nous avouons sans balancer que nous ne saurions vivre ni nous divertir sans vous ; venez donc chaque jour, car votre présence nous est des plus agréables. Je sais aussi, ma sœur, que si je ne venais de gré, vous m'enverriez quérir de force et seriez furieuse de mon absence. » — Et elle de répondre : « Halte-là, fripon ! je ne sais à quelles épithètes recourir pour vous mettre dehors et vous faire rester chez vous. — Voyez, répliquait-il, ceci encore veut dire en grec, que vous voulez que je demeure, que je revienne, ou que les journées ne peuvent suffire à vous rassasier de ma société et qu'il faut encore que j'y ajoute les nuits. Je comprends tout cela, chère sœur, et qu'en passant ici mes jours et mes nuits je vous fais le plus grand plaisir du monde. »

Bref, si dame Floris savait, en son flamand, faire un trou, Jacques par son grec y trouvait une cheville, en sorte que la compagnie finissait par rire, y compris dame Floris, car elle-même, comme Jacques, n'était pas trop rebelle à la plaisanterie.

De pareilles façons de faire jointes à une vie déréglée attirèrent au

brave Floris beaucoup de reproches souvent immérités. Non qu'il ne déplorât amèrement son temps perdu, d'être entré dans une voie si pernicieuse, car il exhortait ses enfants et ses élèves à travailler et à prier le ciel de les rendre appliqués à l'étude. « Bien qu'en ma vieillesse je sois imprévoyant, disait-il, étant jeune j'ai souvent prié Dieu que je puisse faire mon salut par le travail. »

Il se repentait d'être tombé par sa négligence et son imprévoyance, rappelant qu'avant de s'être mis à bâtir il avait un revenu annuel d'au moins mille florins, — somme importante alors, — et que maintenant, il n'avait plus que des dettes, qu'il eût cependant payées par son labeur, mais il s'était, semble-t-il, trop ancré dans ses habitudes et ne pouvait renoncer à son amour de la boisson ni abandonner ses camarades, car tous les fervents de Bacchus recherchaient sa société.

Sa force de résistance était tant célèbre, qu'un jour six fameux biberons, vaillants grandgousiers, basses-contres de Bruxelles, jaloux de son renom, débarquèrent à Anvers tout exprès pour mettre à l'épreuve les facultés absorbantes qu'ils avaient entendu attribuer à Floris et entrer en lice avec lui. Floris se tira si bien de l'épreuve qu'à la moitié de la séance il avait mis trois des convives hors de combat.

Les trois autres tinrent tête plus longtemps ; cependant, à la fin, voyant que deux des personnages commençaient à avoir la langue embarrassée, Frans reprit courage et les coucha sous la table par un vaste *handt houwer* ou profond Francfortois[1]. Restait un dernier qui résistait encore, cependant il dut rendre les armes et, en quittant l'auberge, alors qu'il donnait conduite au peintre jusqu'à l'endroit où l'attendait son cheval et où se tenaient nu-tête cinq ou six élèves, Floris, faisant apporter une dernière cruche de vin, montra sa fermeté, car, se tenant sur une jambe, il vida d'un seul trait la cruche à la santé du champion vaincu ; et cela fait, enfourchant son cheval blanc, il regagna triomphalement sa demeure au milieu de la nuit.

Un autre jour, se trouvant en compagnie des doyens et des membres de la gilde des apprêteurs de draps d'Anvers, au nombre de trente

1. C'est le verre que nous appelons *vidrecome*.

personnes, qui toutes portaient sa santé et lui la leur, il but soixante fois sur deux fois que buvaient les autres convives, chose qui paraîtrait incroyable s'il ne l'avait raconté lui-même à ses élèves, le soir, en se mettant au lit, dans sa chambre tendue de cuir doré.

Ses élèves avaient coutume d'assister à son coucher; deux d'entre eux veillaient toujours pour l'aider à se déshabiller et tirer ses chausses et ses souliers.

Il avait sans cesse entre les mains de grands et importants travaux, tableaux d'autel et autres. Parmi ceux-ci on peut, à bon droit, considérer comme le plus important le tableau de l'autel des escrimeurs ou de saint Michel, à Notre-Dame d'Anvers. C'est une *Chute de Lucifer*, extraordinairement bien conçue et habilement peinte, et faite pour frapper d'étonnement les artistes et les connaisseurs [1].

L'on y voit un extraordinaire enchevêtrement de démons, dont les corps nus servent de prétexte à une étude singulièrement soigneuse et intelligente des muscles, tendons, etc. On y voit aussi le dragon à sept têtes, d'un aspect terrifiant et venimeux. Sur un des volets est représenté le chef-homme de la gilde des escrimeurs, tenant de la main une épée; il est environné d'un nuage sombre qui produit un curieux effet [2].

Dans la même église, on pouvait voir de lui, au maître-autel, une grande toile de l'*Assomption de la Vierge,* avec de belles draperies, des anges ailés. C'était une œuvre magnifique, grandement conçue et bien peinte, dont il faut déplorer la brutale destruction par les iconoclastes. Il y a cependant des personnes qui prétendent que cette œuvre existe encore à l'Escurial et qu'elle y est grandement admirée [3].

A Bruxelles, il y avait également de lui un tableau d'autel : le *Jugement dernier,* avec beaucoup de figures nues, savamment traitées [4].

1. Musée d'Anvers, n° 112; daté de 1554.
2. Ces volets n'existent plus.
3. Nous n'en avons trouvé aucune mention dans les auteurs espagnols. L'*Assomption de la Vierge* de Rubens vint remplacer au xvii^e siècle le tableau disparu de Frans Floris.
4. Ce triptyque qui était à l'église du Sablon est aujourd'hui au musée de Bruxelles, n° 271. Il est daté de 1566. Une réduction ancienne du panneau central ornait, avant sa reconstruction, l'église Notre-Dame de Nuremberg. Un autre *Jugement dernier*, très voisin de celui de Bruxelles, signé et daté de 1565 se trouve au palais de Prague. Voyez Woltmann, *die K. Gemälde Sammlung in der kaiserlichen Burg zu Prag.* (*Mittheilungen der k. k. central Commission zur Erforschung und Erhaltung der Kunst und historische Denkmale*, 1877, page 38.)

De plus, à Notre-Dame d'Anvers, il y avait un autre tableau d'autel, peint sur toile : la *Nativité,* œuvre également fort belle[1].

A Gand, au fond de l'église Saint-Jean[2], on voyait de lui quatre volets doubles dans la chapelle de l'abbé de Saint-Bavon, que l'abbé Lucas avait fait peindre, et représentant à l'intérieur l'*Histoire de saint Luc;* à l'extérieur, *la Vierge assise* avec l'Enfant Jésus dans son giron, un ange et une gloire venant d'en haut. De l'autre côté, l'on voit *l'Abbé Lucas à genoux,* peint d'après nature, portrait admirable, dans lequel Frans prouvait que, s'il l'avait voulu, il eût été le meilleur des portraitistes. C'est une robuste tête de vieillard; l'abbé, revêtu de ses habits de chœur, a près de lui sa mitre; à ses pieds est couché un grand épagneul, si bien fait que des chiens vivants sont venus le flairer, comme je l'ai vu de mes yeux, car nous avions ces volets à l'atelier de Lucas De Heere, qui les avait sauvés des mains des iconoclastes; ils nous servaient journellement de modèles pour nos études[3].

Il y a également une composition de *Saint Luc écrivant son évangile sous la dictée de la Vierge* et mettant ses textes d'accord avec ceux des autres évangélistes; ensuite, *Saint Luc peignant la Vierge,* qui tient son enfant sur ses genoux, tout cela extraordinairement bien conçu et peint, et rempli de têtes admirables de tout âge et de têtes de bœufs bien traitées.

Vient alors une *Prédication de saint Luc,* où l'on voit quelques jolies figures de femmes bien atournées et écoutant avec recueillement. Puis, on voit le même saint, saisi par ses ennemis et, dans le fond, pendu à un olivier sauvage. Enfin, un grand *Saint Macaire* et *un autre saint*[4], le tout traité avec tant d'intelligence et d'art, qu'en le voyant, on s'étonne d'entendre parler des procédés expéditifs du peintre

1. Musée d'Anvers, n° 113.
2. Actuellement cathédrale de Saint-Bavon.
3. Ce tableau est perdu.
4. Nous avons longtemps pensé que ce volet pourrait être identifié avec le n° 692 du musée de Lille : *Saint Amand accompagné d'un abbé.* L'identité de type de ces figures avec deux dessins, page 92 du recueil de Lucas De Heere, conservé aux archives de Gand, nous porte à attribuer la peinture au peintre-poète gantois, plutôt qu'à Frans Floris; à moins, toutefois que De Heere dans ses dessins n'ait pris pour modèle la création de son maître. (Voir notre *Notice sur quelques œuvres d'art conservées en Flandre et dans le nord de la France,* dans le *Bulletin des Commissions royales d'art et d'archéologie,* tome XXII, page 198. Bruxelles, 1883.)

et de tout ce qu'il parvenait à produire en un jour, à en croire les récits.

Il semble, en effet, que les têtes et les nus aient dû coûter beaucoup de temps et de labeur, alors surtout qu'on les considère à distance. On remarque ainsi des choses qui, de près, s'aperçoivent à peine et même d'autres qui d'abord passaient complètement inaperçues.

Frans Floris avait une façon extrêmement habile de traiter les cheveux, modelait bien, donnait un grand relief à ses représentations et fondait soigneusement.

Il donna des preuves de sa dextérité lorsque l'empereur Charles fit son entrée à Anvers[1]. Étant employé aux travaux décoratifs, il peignit de grandes figures, chaque jour au nombre de sept, ne consacrant au travail que sept heures, recevant pour chaque figure une livre, monnaie de Flandre; et il procéda de la sorte pendant cinq semaines.

Lorsqu'il travaillait pour ses élèves, ceux-ci lui comptaient dix-huit ou vingt florins sa journée et pourtant il faisait la grasse matinée et n'arrivait guère au travail avant neuf heures, cessant le soir à sept heures après avoir accompli néanmoins beaucoup de bonne besogne.

Quand le roi Philippe vint, à son tour, à Anvers, Floris fit en un jour une très vaste toile représentant la *Victoire entourée de captifs et de trophées,* composition dont il exécuta aussi une eau-forte très remarquable[2].

Il était fort habile dans les accessoires, sièges à l'antique, sculptés ou tressés, vases, coiffures, instruments, chaussures, casques, etc. Sur la façade de sa maison, il avait représenté la Peinture et les autres Arts libéraux, dans une couleur simulant l'airain.

A l'époque de sa mort, il s'occupait, pour le grand Prieur d'Espagne, d'une œuvre dont les parties principales étaient un *Christ en croix*[3] et une *Résurrection,* deux tableaux d'une hauteur de vingt-sept pieds,

1. En 1549.

2. Il faut remarquer que cette planche, publiée par Jérôme Cock, est datée de 1552, tandis que Philippe II revint à Anvers en 1556.

3. C'est probablement le *Crucifiement* du musée de Séville, attribué à François Frutet, un peintre cité dans tous les répertoires d'après les auteurs espagnols et dont M. Édouard Fétis a démontré l'identité avec Frans Floris. (Voyez *Bulletin des Commissions royales d'art et d'archéologie*, tome XIX, page 210.)

admirablement avancés déjà, mais dont les volets étaient à peine à l'état d'ébauche et furent plus tard achevés par d'autres artistes[1] : François Pourbus, Crépin[2], etc. Ses œuvres, hautement estimées des peintres, si éminents qu'ils soient, sont recherchées et vantées.

A Middelbourg, chez Melchior Wijntgis, il y a de lui une œuvre très remarquable des *Neuf Muses endormies*[3]. J'ai vu aussi, à Middelbourg, une grande toile de figures nues : les *Noces de divinités marines,* œuvre pleine d'effet.

A Amsterdam, sur le Dam, chez Jean van Endt, l'amateur d'art, il y a un très grand et beau tableau du *Christ appelant à lui les petits enfants et les bénissant*, et où l'on voit des figures de femmes soigneusement accoutrées, des enfants potelés, etc. Il y a aussi un tableau d'*Adam et Ève chassés du Paradis terrestre*[4], peint d'une manière supérieure; enfin, *Abel pleuré par Adam et Ève.*

Un amateur anversois, du nom de Nicolas Jongelingh, avait de lui des œuvres excellentes dans sa nouvelle habitation de l'avenue du Margrave. C'était d'abord une chambre dite chambre d'Hercule, où était représentée en dix panneaux l'histoire du demi-dieu[5]. Puis, dans la chambre dite des *Arts libéraux,* étaient sept peintures consacrées à ces sujets, excellentes d'étude aussi bien pour les chairs que pour les draperies et l'ensemble. Le tout était merveilleusement peint. Ces peintures, et d'autres encore, ont été reproduites en gravure par

1. Le musée de Bruxelles possède un triptyque de l'*Adoration des Mages*, daté de 1571 et où le monogramme de Floris se combine avec celui de Jérôme Franck qui, sans doute, termina l'œuvre après la mort de son maître. Une *Adoration des Bergers*, à Dresde, n° 717, porte les mêmes marques.

2. Crépin vanden Broeck. Voyez le présent chapitre, page 347.

3. Nagler conteste l'exactitude de cette détermination et prétend y voir les *Vierges sages et les Vierges folles,* œuvre appartenant, dit-il, à la collection Bernhard, à Berlin. Le savant critique se trompe, car, dans l'inventaire des tableaux du duc Charles de Croy, dressé en 1612 (Pinchart, *Archives des sciences, lettres et arts*, tome 1er, page 167), ce sujet est parfaitement déterminé : « *Les Sept Arts libéraux dormans par la vertu de Mars* ». Nous avons d'ailleurs retrouvé le tableau au musée de Turin, n° 265 du catalogue.

4. Même sujet au Belvédère, 2e étage, salle III, n° 17.

5. M. le docteur A. vander Willigen (*Nederlandsche Spectator*, page 139, 1867) nous montre la suite des *Travaux d'Hercule,* offerte en vente de la main à la main, à La Haye en 1697. L'annonce dit expressément qu'il s'agit des peintures citées par van Mander.

D'autre part, nous voyons la même série présentée en vente publique, avec la collection du comte de Hogendorp, à La Haye, en 1751 : « N° 128 : dix pièces de Frans Floris représentant les *Travaux d'Hercule* de grandeur naturelle, pouvant servir à la décoration d'une grande salle. » On paya le tout 300 florins.

Corneille Cort, d'après les dessins de Simon Janszoon Kies, d'Amsterdam, élève d'Heemskerck et de Frans Floris, et qui était un habile dessinateur à la plume, procédant par simples hachures ; ce que sont devenues ces peintures, je l'ignore [1].

Les œuvres de Floris se sont répandues dans beaucoup de pays, aussi bien en Espagne qu'ailleurs, et attestent son mérite.

C'était un homme passionné pour son art. On le voyait rentrer plus d'à moitié ivre, prendre le pinceau et accomplir beaucoup de besogne, semblant plus alerte et plus animé au travail, car il avait coutume de répéter : « Quand je travaille, je vis ; quand je m'adonne au plaisir, je meurs. » Notre jeunesse artiste devrait bien s'approprier cette parole et y conformer sa conduite.

Frans fut admis à la gilde des peintres en 1539 ; il mourut en 1570 [2], ayant à peine atteint la cinquantaine. Il reçut une honorable sépulture, le jour de la Saint-François [3].

Il laissa des fils qui embrassèrent la carrière artistique. Un Baptiste Floris fut pitoyablement occis à Bruxelles par les Espagnols [4]. Un second Frans est actuellement à Rome et s'y est fait un nom comme peintre de petits tableaux [5].

Mais Frans a surtout formé des élèves excellents ; sous ce rapport aussi, il surpasse tous les peintres qui ont existé dans les Pays-Bas, car, dans tous les pays de la chrétienté, un bon nombre des meilleurs maîtres furent ses disciples. J'ai eu un jour une discussion avec Frans Menton d'Alkmaar [6], son ancien disciple, à propos de ce fait et de la circonstance qu'aujourd'hui les meilleurs maîtres font si peu de bons élèves ; selon lui, la raison en était dans les grands travaux que Frans

1. Le mot *suburbano* qui se lit sur une des planches gravées par Corneille Cort pour la suite des *Arts libéraux* ne doit pas être interprété comme une preuve que l'œuvre fut peinte à Rome, ainsi que le pense M. Riegel. (*Beiträge zur Niederländischen Kunst-Geschichte*, tome II, page 20.) L'avenue du Margrave où demeurait Jonghelingh était située hors des portes d'Anvers.

2. Le 1er octobre.

3. Son enterrement fut, au contraire, des plus modestes. (*Catalogue du musée d'Anvers*, page 140.)

4. M. Kramm pense qu'il ne fait qu'un avec l'éditeur Jean-Baptiste Vrints, en quoi il se trompe. Baptiste peignit, car il fit un portrait de François Francken le Vieux. (Vanden Branden, *loc. cit.*, page 349.)

5. Il doit être né vers 1545 (*Biographie nationale*), mais n'est point inscrit aux archives de la gilde d'Anvers.

6. Mort à Alkmaar, le 24 janvier 1615. (De Jongh, 3e édition de van Mander, tome Ier, page 229.)

avait toujours sur le métier et qu'il employait ses élèves à préparer.

Lorsqu'il leur avait esquissé au crayon son idée, il les laissait faire, disant : « Adaptez à ceci telle ou telle tête », car il avait chez lui nombre d'études sur panneaux. De la sorte, ils acquéraient de la hardiesse et de la dextérité, et se risquaient eux-mêmes ensuite à peindre des toiles conçues et exécutées selon leur propre sentiment.

On voyait venir se mettre en apprentissage chez lui les mieux doués, ceux qui, dès longtemps, avaient été chez d'autres faire leurs études et étaient rompus à la pratique. Un jour, certains de ses anciens élèves, causant entre eux, rappelaient les noms de plus de cent vingt artistes qui avaient passé par son atelier. J'en citerai quelques-uns [1].

BENJAMIN SAMMELING, DE GAND. — D'abord un vieux célibataire gantois, encore vivant en la présente année 1604, et qui naquit en 1520. Il fut, en son temps, un fort bon coloriste, ce qui ressort des peintures du jubé de l'église Saint-Jean à Gand, qu'il exécuta d'après les dessins de Lucas De Heere, et de plusieurs autres choses. Il faisait aussi très bien le portrait [2].

CRÉPIN VAN DEN BROECK. — Crépin van den Broeck, d'Anvers, fut également bon compositeur, habile en l'art de faire de grandes figures nues, et bon architecte. On voit encore de ses œuvres en maint endroit, chez les amateurs. Il est mort en Hollande. Je ne saurais fournir d'autres renseignements à son sujet, par la raison que les demandes que j'ai adressées à ceux qui étaient en état de me renseigner sont restées sans suite [3].

1. Floris était sans doute dispensé de faire immatriculer ses élèves aux registres de la corporation de Saint-Luc. On n'en connaît dès lors qu'un nombre relativement peu considérable.

2. Benjamin Sammeling naquit en 1520. En 1583 il était sous-doyen du métier des peintres gantois. Il remplit les mêmes fonctions en 1598. Ce fut en 1559, selon M. de Busscher (*Recherches sur les peintres et les sculpteurs à Gand*, XVIe siècle, page 29), qu'il peignit le jubé de l'église Saint-Jean. On ne possède plus aucune œuvre authentique de B. Sammeling. Un tableau déposé à la Bibliothèque de Gand lui est attribué. C'est une *Allégorie sur la naissance de Charles-Quint*.

3. Crépin vanden Broeck (Paludanus) est né à Malines, non pas en 1530, mais d'après les découvertes de M. vanden Branden (page 322), en 1524. Franc-maître à Anvers, en 1555, il y reçut la bourgeoisie en 1559. Le musée de Bruxelles possède de lui un *Jugement dernier*, daté de 1560 (n° 192); le

GEORGES DE GAND. — Georges de Gand, qui devint peintre du roi d'Espagne et plus tard de la reine de France, fut aussi élève de Frans Floris [1].

MARTIN et HENRI VAN CLEEF, LUCAS DE HEERE, ANTOINE BLOCKLANDT, THOMAS DE ZIERICKZEE, SIMON KIES D'AMSTERDAM, ISAAC (CLOECK) DE LEYDE, FRANÇOIS MENTON. — Puis Martin et Henri van Cleef [2], Lucas De Heere [3], Antoine Blocklandt [4], Thomas de Zierickzee [5], Simon d'Amsterdam [6], Isaac Claeszoon Cloeck, inventeur et peintre de Leyde [7], François Menton, originaire d'Alckmaar, et y habitant encore je crois, un maître savant dans toutes les branches de l'art, bon dessinateur et graveur, l'auteur de beaucoup de bons portraits d'après nature et qui a aussi formé de bons élèves par ses enseignements [8].

même sujet au musée d'Anvers est daté de 1571 (n° 380). Il en existe une gravure de Barbe vanden Broeck, plus tard femme de Ch. van Queboren, planche des plus remarquables, mais non datée. Autre *Jugement dernier* au musée d'Arras (n° 17). *Sainte Famille* au musée de Madrid (n° 1216). M. vanden Branden, qui a publié sur ce maître des indications fort précieuses puisées aux archives anversoises, signale un tableau à l'hôpital Sainte-Élisabeth. Il est à présumer que les œuvres de C. vanden Broeck se confondent avec celles de son maître, car il ne mourut qu'en 1591, non pas en Hollande mais à Anvers. Son séjour en Hollande paraît avoir été de courte durée.

On a beaucoup gravé d'après Crépin vanden Broeck qui fit, entre autres, des planches pour l'ouvrage d'Arias Montanus publié à Anvers : *Humanæ salutis monumenta*. Adr. Collaert paraît avoir été son principal graveur. Il faut signaler particulièrement la planche allégorique sur le sac d'Anvers par les Espagnols en 1576. Au fond, l'hôtel de ville en feu; à l'avant-plan, la *Patience* et la *Misère*. Cette curieuse estampe porte la date 1577 et fut publiée par Adrien Huberti (Huybrechts).

1. « Nous ne savons quel est cet artiste. A l'époque mentionnée nous n'en rencontrons qu'un seul de ce prénom, et c'est *Georges vander Riviere*, qu'aucune production historique ou religieuse connue ne place au rang des maîtres distingués. Nous ne trouvons dans les documents gantois aucun peintre portant le nom patronymique de *van Ghendt* (de Gand), et les renseignements assez diffus des biographes modernes sur ce peintre du roi d'Espagne (Philippe II) et du roi de France (Henri II) ne nous renseignent guère. Il en est même qui le confondent avec le Justus de Gand du XVᵉ siècle. » (Edm. de Busscher : *Recherches sur les peintres et les sculpteurs gantois; XVIᵉ siècle*, page 31.) Nous ajouterons que les Galeries espagnoles ne contiennent pas une seule œuvre d'un auteur portant le nom de Georges.

2. Voyez ci-dessus, chapitre XXXV.

3. Voyez ci-après, tome II, chapitre Iᵉʳ.

4. Antoine van Montfort dit Blocklandt. (Chapitre L.) Corneille Ketel fut son élève.

5. Nous n'avons pas réussi à découvrir la mention de cet artiste dans les livres anversois ou hollandais.

6. Simon Kies, déjà mentionné pour les dessins d'après Frans Floris qu'il livra à Corneille Cort. Il est cité dans un manuscrit appartenant à M. Kramm, comme « merveilleux peintre, *obiit mensis julii* 1620 ».

7. Rien ne nous autorise, à l'instar de Nagler, à le confondre avec le graveur Nicolas Clock, dont on a des planches d'après Goltzius. Peut-être Isaac est-il le père de cet artiste.

8. On a vu qu'il est mort le 24 janvier 1615.

GEORGES BOBA, FRANÇOIS POERBUS, JÉROME FRANCKEN, FRANÇOIS
FRANCKEN. — Georges Boba, bon peintre et compositeur[1]; l'excellent
Frans Poerbus, de Bruges[2]. Jérôme Francken, d'Herenthals, vivant
encore à Paris, au faubourg Saint-Germain, est un fort bon maître
qui a produit beaucoup de belles œuvres et de bons portraits d'après
nature[3]. Son frère, François Francken, qui fut aussi un bon maître.
Celui-ci fut admis à la gilde d'Anvers, en 1561, et mourut à un âge
peu avancé[4].

AMBROISE FRANCKEN. — Ambroise Francken, le troisième frère,
encore actuellement à Anvers, est un maître excellent sous le rapport
des compositions et des figures, et un vaillant peintre. Je le connaissais
dans ma jeunesse, habitant chez l'évêque de Tournay, alors que
j'étais moi-même chez Pierre Vlerick[5].

J'aurais parlé plus longuement de ces frères si l'on avait mieux
accueilli, à Anvers, mes demandes d'informations.

JOSSE DE BEER. — Josse De Beer, d'Utrecht. Celui-ci habitait

1. Un des maîtres de l'école de Fontainebleau. Il a gravé d'après le Primatice une suite de six paysages fort remarquablement traités. Voyez Bartsch, *Peintre-Graveur*, tome XVI, page 363. Le monogramme de Georges Boba est formé des quatre lettres qui composent son nom entrelacées.
2. Voyez tome II, chapitre VI.
3. Né en 1540, il mourut à Paris le 1ᵉʳ mai 1610, d'après les registres mortuaires de Saint-Sulpice. Son portrait a été gravé par Jean Morin d'après une œuvre de lui-même. (Rob.-Dum., 52.) Nous rappelons que ce fut Jérôme Franck qui entreprit d'achever l'*Adoration des Mages* après la mort de Frans Floris.
4. Né en 1542 selon M. vanden Branden; reçu franc-maître à Anvers en 1569, doyen en 1587. L'épitaphe des Francken, reproduite par M. Visschers, curé de l'église de Saint-André d'Anvers, dans un volume publié en 1852, porte :
Nicolas Francken, natif d'Herenthals † 12 mars 1596; *François, son fils* † 2 octobre 1616; *Ambroise, son fils* † le 16 octobre 1618; *Jérôme Francken, fils de François* † 17 mars 1623; *Ambroise, fils de François* † 8 août 1632; *François Francken, fils de François, peintre,* mort le 6 mai 1642. C'est ce dernier dont van Dyck a gravé le portrait à l'eau-forte.
5. Ambroise Francken naquit en 1544 (vanden Branden, page 351), à Herenthals comme ses frères. Van Mander nous dit dans la biographie de Corneille Ketel (voyez tome II, chapitre XXXVI) qu'en 1566 Ambroise Francken travaillait aux peintures de Fontainebleau. M. de Laborde signale effectivement sa présence en 1570 parmi les maîtres qui furent employés à la décoration de ce palais. (*La Renaissance des Arts à la Cour de France*, tome Iᵉʳ, page 927.) En 1573 il se fit admettre à la gilde de Saint-Luc d'Anvers, dont il fut le doyen en 1581. On vient de voir qu'il mourut à Anvers le 16 octobre 1618.
Il faut lire, du reste, sur les frères Francken les renseignements de première importance fournis par M. vanden Branden dans son *Histoire de l'École d'Anvers*. (Pages 339-356.)
Sur Pierre Vlerick, voir ci-après, chapitre XLIX.

chez le provincial de l'évêque de Tournay et est mort à Utrecht [1].

JEAN DE MAIER, APERT FRANCKEN. — Jean De Maier, d'Herenthals [2], Apert Francken [3], de Delft, qui ne pratique point l'art, mais étant grand amateur, a mis bon ordre à ses affaires et est grand adorateur de Bacchus, ou du vin, charmeur des hommes et des dieux, qu'il représente journellement et dans lequel plus d'un puise son principal plaisir.

LOUIS DE BRUXELLES, THOMAS DE COLOGNE, LE MUET DE NIMÈGUE, JEAN DAELMANS D'ANVERS, EVRARD D'AMERSFOORT, HERMAN VAN DER MAST. — Louis de Bruxelles, très bon peintre, joueur de luth et de harpe; Thomas de Cologne, un Muet de Nimègue [4], Jean Daelmans d'Anvers [5], Evrard d'Amersfoort [6], Herman van der Mast, né à la Brielle, et qui demeure actuellement à Delft [7].

Après la mort de Floris il alla habiter chez François Francken et fit, d'après Floris, la copie d'un *Christ portant sa croix*, lequel Christ posait sa main sur une croix blanchâtre; et comme sur cette croix était venu se poser un insecte, — une araignée à longues pattes, — il l'imita dans sa peinture, avec les ombres et jusqu'au moindre

1. Il figure au registre de la gilde d'Utrecht en 1550 et en est le doyen en 1582, 1583 et 1585. Ses principaux élèves furent Joachim Uytewael (tome II, chapitre XXXIX), et Abraham Bloemaert (tome II, chapitre XL). On ne possède de lui aucun tableau.
2. Inscrit à la gilde d'Anvers comme élève de Frans Floris en 1559, il se trouvait à Fontainebleau et travaillait aux décorations du palais en 1566, comme nous l'apprend van Mander dans la biographie de Corneille Ketel. Il y était encore le 8 novembre 1569. (Voyez de Laborde, *la Renaissance des Arts à la Cour de France*, tome Ier, page 927.) En 1575, il fut reçu franc-maître à Anvers et continua d'y recevoir des élèves jusqu'en 1610. Aucun tableau de lui n'est signalé nulle part.
3. Van Mander l'appelle aussi Franssen et le désigne comme travaillant à Fontainebleau avec F. Francken et De Maier en 1566. (Biographie de Corneille Ketel.) Son vrai nom était vander Houven. Tout ce qui suit veut dire, dans le langage figuré de notre écrivain, que Francken ou Fransen était brasseur.
4. Trois maîtres qu'il nous a été impossible d'identifier. Thomas Funck et Thomas Widdig, inscrits à la gilde de Cologne, n'ont point laissé d'œuvres connues.
5. Inscrit à Anvers comme fils de maître, chez Melsen Salebos en 1561.
6. Artiste également oublié.
7. Un vander Mast est inscrit à la gilde des peintres de La Haye en 1580. L'absence de tout prénom nous met dans l'impossibilité de savoir s'il s'agit de notre artiste. Dirk vander Mast, admis à Delft, parmi les peintres en 1627, comme *fils de maître*, est probablement un fils de Herman. Quant à ce dernier, M. Kramm dit avoir trouvé la mention d'un dessin de lui dans le catalogue de la collection Ploos van Amstel. C'était un *Mucius Scevola*.

détail. Le maître, montant à l'atelier, dit à l'élève : « Je vois que tu n'as pas travaillé fort assidûment puisque les araignées viennent salir ta peinture », et il prit son chapeau pour chasser l'insecte. Comme celui-ci ne s'en allait pas, il s'aperçut qu'il était peint et, tout confus, recommanda de le laisser.

Le lendemain van der Mast montra la chose à son condisciple Geldorp[1] et raconta la méprise du maître, rappelant, par manière de plaisanterie, que Zeuxis avait trompé des oiseaux, tandis que lui avait trompé son propre maître, mais Geldorp n'en voulut rien croire jusqu'à ce qu'il eût lui-même constaté la chose.

Van der Mast alla se fixer à Paris où, pendant deux ans il habita chez l'archevêque de Bourges, peignant pour lui un *Saint Sébastien*, tableau dans lequel il introduisit la mule du prélat, et une grande diversité de plantes exécutées d'après nature et faites avec tant de soin que le médecin du roi les nomma toutes.

Le succès de l'œuvre fut tel que l'on demanda à l'évêque son peintre, qui passa au service de M. de la Queste, chevalier, président et procureur général du roi de France. On lui fit si bon accueil qu'il conserva son emploi pendant sept ans et fut quatre ans écuyer de la femme de son maître, qui était une des dames de la reine, de sorte que, partout où elle allait, il l'accompagnait dans son carrosse et qu'un soir, à une mascarade, la reine mère lui remit l'épée en exprimant le désir qu'il la portât en signe de noblesse, ce qui eut lieu en présence de sa dame (à la demande de laquelle la chose s'était faite), et de plusieurs autres dames et seigneurs. Toutefois, cette grande façon de vivre fut cause qu'il progressa peu. S'il avait persévéré dans la vie adoptée à ses débuts, il aurait atteint un plus haut degré de perfection dans le portrait[2].

1. Le peintre Geldorp Gortzius, né à Louvain en 1553, mort à Cologne en 1611, selon M. van Even, en 1616 ou 1618, selon M. Merlo, ne vint à Anvers qu'en 1570 ; c'est donc postérieurement à cette date que vander Mast partit pour la France. Voyez sa biographie, tome II, chapitre XXVII.

2. La partie de la carrière de vander Mast qui s'écoula en France paraît avoir complètement échappé aux historiens d'art. Ni dans les *Archives de l'art français*, ni dans le *Dictionnaire critique de biographie et d'histoire*, de Jal, ni dans la *Renaissance des arts à la Cour de France*, du comte de Laborde, le nom de vander Mast n'apparaît. Aucune Galerie française — ni aucune autre d'ailleurs, — ne paraît avoir recueilli une œuvre de ce favori de la fortune. Le portrait de *Jean de la Gueste*, gravé

DAMIEN DE GOUDA. — Damien de Gouda fut un autre disciple de Floris ; il devint archer du roi d'Espagne[1].

JÉROME VAN VISSENACKEN, ÉTIENNE CROONENBURGH, THIERRY VAN DER LAEN. — Jérôme van Vissenacken[2], Étienne Croonenburgh, de La Haye[3], Thierry van der Laen, de Harlem[4]. Ce dernier se fit du renom comme peintre de petits sujets, ayant été d'abord l'élève de Martin van Cleef.

J'abandonne à la renommée beaucoup d'autres bons peintres dispersés en Espagne et ailleurs[5].

Lampsonius s'adresse à Frans Floris à peu près en ces termes :

> Si tu n'avais, Floris, toi qui créas tant d'œuvres,
> Comme la clémente Nature te le permit,
> Préféré produire beaucoup à longtemps t'arrêter,
> Ne cherchant pas le long labeur de la lime,
> Je m'écrierais : « Peintres, inclinez-vous, quel que soit votre pays,
> Que vous soyez d'autres temps ou du nôtre ! »

Et Lucas De Heere, son élève dévoué, fit à sa louange le quatrain que voici :

> Tandis que par votre art vous faites pâlir le nom d'Apelle,
> Lorsqu'on loue un peintre, lui donnant plus de gloire,
> Le comparant à vous, quel renom même vous revient,
> Si ce n'est celui de Floris? Car ainsi l'on nomme le plus grand des peintres !

par Léonard Gaultier, fait partie de la fameuse « Chronologie collée » ou *Portraits de plusieurs hommes illustres qui ont flory en France depuis l'an 1500 jusques à présent.*

Il est utile de rappeler qu'au temps de van Mander, vander Mast était rentré à Delft.

1. Non mentionné par les auteurs espagnols ni les étrangers qui se sont occupés de l'histoire de l'art en Espagne : Stirling, Passavant, Meisel, Viardot, etc.

2. Admis comme fils et maître à Anvers en 1579. En 1616 et 1617, il recevait encore des élèves.

3. Le musée de Madrid possède quatre portraits importants de dames hollandaises (n⁰ˢ 1307-1310), provenant de la Galerie de Philippe IV. On les attribue à Anna van Croonenburg, sur la foi d'anciens inventaires, et l'on ajoute que l'auteur appartenait à l'école hollandaise du xvɪᵉ siècle. C'est la seule fois que le nom de Croonenburg apparait dans un catalogue.

4. Pas plus à Anvers qu'à Harlem ce nom ne figure dans la liste des peintres ayant appartenu à la gilde de Saint-Luc. C'est peut-être le père de vander Lamen, Christophe, excellent peintre de genre dont van Dyck nous a laissé le portrait.

5. Martin de Vos doit être également mentionné parmi les élèves de Frans Floris. Voir sa biographie, tome II, chapitre xxɪ.

XLV

PIERRE AERTSEN

EXCELLENT PEINTRE D'AMSTERDAM[1]

Pierre Pietersz. — Aert Pietersz. — Théodore (Dirk) Pietersz. — Pierre Pietersz (II).

C'est chose merveilleuse et inexplicable que la façon dont Nature sollicite les jeunes gens à se vouer, à l'insu de leurs parents ou malgré eux, à l'étude d'un art ou d'une science, et cela pour le plus grand bien de ces mêmes jeunes gens. Il en fut ainsi de Pierre Aertsen, le célèbre peintre d'Amsterdam, que sa haute taille fit surnommer « le Long ». Et son mérite ayant porté au loin sa renommée, les Italiens le surnommèrent *Pietro Lungo*, ce qui veut dire également Pierre le Long, ce mot long ne devant pas être pris pour un nom patronymique.

Il naquit à Amsterdam en 1519[2]. Ses parents, qui étaient originaires du district de Purmer, habitaient Amsterdam. Le père voulait que son fils suivît le métier paternel, c'est-à-dire celui de chaussetier, tandis que la mère tenait à ce qu'il satisfît à son penchant pour l'art, disant : « Dussé-je gagner l'argent par mon rouet, il sera peintre. »

On le mit donc en apprentissage chez Alart Claessen, un des meilleurs peintres d'Amsterdam et dont il existe encore, dans les locaux des confréries de cette ville, plusieurs portraits[3].

Pierre eut bientôt une manière vigoureuse et large ; il abordait librement toute chose et se fit par son art une grande réputation. Agé

1. Le catalogue du musée d'Amsterdam le nomme Pierre Aryaensz, fils d'Adrien.
2. On verra que van Mander se trompe ici, car il déclare, — ce qui est exact, — que le maître mourut, âgé de soixante-six ans, en juin 1573. Le catalogue du musée d'Amsterdam dit que Pierre le Long fut inhumé le 21 septembre 1573. Quoi qu'il en soit, la date de la naissance du peintre doit être fixée à 1507, ce qui, d'ailleurs, concorde assez bien avec une déclaration faite à Anvers en 1542, par Pierre Aertsen, et d'après laquelle il avait alors trente-quatre ans. (Voy. vanden Branden, page 160.)
3. Il ne s'agit pas, sans doute, d'Alart Claeszoon de Leyde, qui ne paraît pas avoir jamais habité Amsterdam.

de dix-sept à dix-huit ans, à l'époque où le château de Boussu dans le Hainaut était dans toute sa splendeur, il se mit en route pour voir les belles peintures qui y étaient réunies, muni d'une lettre de l'écoutète d'Amsterdam[1]. De là il alla à Anvers et y demeura chez un certain Jean Mandyn, un Wallon. Je crois cependant qu'il y eut un autre artiste de ce nom, originaire de Harlem, qui faisait de très jolis tableaux dans la manière de Jérôme Bosch, et touchait une pension de la ville d'Anvers[2].

Pierre se maria à Anvers et entra dans la gilde des peintres en 1533[3]. Il se mit à peindre des cuisines garnies de toutes sortes de provisions, le tout si bien fait d'après nature, qu'on eût dit la nature même. Par la pratique constante de ce genre, il devint le peintre le plus adroit qu'il y ait jamais eu dans l'emploi des couleurs, et cette habileté s'est conservée dans sa famille.

Il faisait peu de cas de lui-même et avait une tournure des plus rustiques, de sorte que nul ne se fût douté qu'il était un si grand artiste si ses œuvres ne l'avaient attesté d'une manière éloquente.

Il y avait de lui un intérieur de cuisine, plus tard acheté par Ravaert d'Amsterdam et où était peint d'après nature son second fils, alors enfant, Aert Pietersz, qui vit encore. Dans cette cuisine on voit, entre autres choses, une tête de bœuf écorchée comme à l'étal des bouchers[4]. Ce fut cette œuvre qui valut au peintre la commande du tableau du maître-autel de la Vieille-Église, ou église Notre-Dame, à Amsterdam.

Il se fit que Pierre, s'étant rendu à l'endroit où devaient se réunir les membres de la fabrique, pour traiter avec lui, et étant assis

1. Ce château célèbre, appartenant aux Hennin Liétard, avait eu pour architecte Jacques du Brœucq. La première pierre fut posée en mars 1539. Charles-Quint, en 1544, et Philippe II, en 1549, logèrent à Boussu. Une tradition prétend qu'après une dernière visite de Charles-Quint, en 1554, le seigneur de Boussu mit le feu à son manoir sous les yeux de son souverain. Il est beaucoup plus probable que la destruction eut lieu pendant la guerre avec la France, en 1555. Nous n'avons pas le détail des peintures qui se trouvaient réunies à Boussu.

2. Van Mander se trompe; c'est bien de Jean Mandyn, hollandais, comme Pierre Aertsen, qu'il s'agit. Voir ci-dessus, chapitre v.

3. On sait qu'il épousa Catherine Beuckelaer, tante du peintre de ce nom, en l'année 1542; l'admission de Pierre Aertsen à la maîtrise eut lieu en 1535.

4. La concordance de cette description avec le tableau du musée de Naples, attribué à Joachim Beuckelaer, permet de se demander si l'attribution à ce dernier est légitime.

près du foyer, l'on demanda s'il ne viendrait pas, ne sachant que c'était lui. Il y avait là, entre autres, le bourgmestre Josse Buyck, un personnage considérable, le même qui reçut, au nom de la ville, le serment du roi Philippe d'Espagne[1], lequel, l'ayant questionné, apprit qu'il était le peintre qu'on attendait et le fils d'Aert Pietersz, le chaussetier. « Alors, dit-il, si vous êtes aussi bon peintre que votre père était bon chaussetier, vous êtes un grand artiste ; car, depuis la mort de votre père, je n'ai trouvé personne qui me satisfît comme lui. »

Le panneau central du tableau représentait la *Mort de la Vierge,* et les volets intérieurs complétaient la composition. L'extérieur représentait l'*Adoration des Mages*, grande et excellente création, d'une carnation chaude et d'un beau coloris. Vasari dit que cette œuvre avait coûté deux mille couronnes[2].

Il reçut ensuite la commande du tableau du maître-autel de l'Église-Neuve d'Amsterdam, que l'on avait d'abord offerte à Michel Coxcie, de Malines, lequel ayant vu l'œuvre habile que l'on vient de décrire, et apprenant la somme modique qu'elle avait coûté, fut frappé d'étonnement et dit : « Celui qui a su faire ceci fera bien aussi l'autre tableau », et se retira.

Le tableau de l'Église-Neuve représentait une *Nativité*, avec quatre volets représentant à l'intérieur l'*Annonciation,* la *Circoncision*, l'*Adoration des Mages*, etc. ; à l'extérieur, la *Décollation de sainte Catherine*. Le carton de ce tableau, grand comme l'original, existe encore à Amsterdam. C'était une œuvre magistralement et virilement touchée, les nus, etc., très travaillés, d'après le dessin, et si soigneusement qu'à distance, comme il le fallait, l'effet était grandiose. Je ne crois pas qu'il soit possible de voir une exécution ou un coup de pinceau plus mâle.

Ce souvenir si mémorable d'un grand maître fut anéanti par des mains brutales, au grand dommage de l'art, avec bien d'autres œuvres de son auteur, notamment un grand et beau retable à volets.

1. Son portrait anonyme est au musée de Rotterdam, n° 358. Il y a aussi un admirable portrait gravé par Jean Muller.
2. Vasari, édition Lemonnier, tome XIII, page 153.

Au couvent des Chartreux, à Delft, il y a de Pierre Aertsen un *Crucifiement*, ayant à l'intérieur une *Nativité*, une *Adoration des Mages*, l'*Ecce Homo* et autres sujets analogues. Il existe plusieurs autres tableaux religieux de son pinceau dans diverses villes : à Louvain, à Diest et ailleurs, et dont il subsiste de nombreux cartons, vingt-cinq pour le moins.

A Amsterdam, on peut voir de lui quelques œuvres. Chez un certain Jacques Walraven, il y a une *Marthe*, figures de grandes dimensions. A la cour de Hollande, chez maître Claes, les *Disciples d'Emmaüs*, également de grandes figures très bien peintes. Chez Jean Pietersz Reael, il y a des tableaux représentant l'*Histoire de Joseph*, etc. De même à Harlem, chez Corneille Corneliszoon, peintre, il y a une *Marthe*, et au Bakenisse Gracht une *Kermesse*[1].

Dans les œuvres de petites dimensions, sa supériorité était moindre, mais dans les grandes, où réside la vraie valeur artistique, c'était un maître capital. Ses architectures, ses perspectives sont bien comprises, et il animait ses tableaux, selon la nature des sujets, en y introduisant des animaux, des mascarades, etc.

Il donnait fréquemment ses œuvres à vil prix, et les plus remarquables furent acquises par Jacques Raeuwaert.

Dans la Hollande septentrionale, à Warmenhuisen, il y avait aussi de lui un grand tableau d'autel, un *Crucifix*, où, notamment, on voyait un homme qui brise à coups de hache les jambes du larron. C'était traité avec beaucoup d'effet. Les volets extérieurs complétaient la composition.

En 1566, la populace égarée détruisit cette œuvre à coups de hache, bien que la dame de Sonneveldt à Alkmaar en eût offert cent livres. Mais au moment où le tableau sortait de l'église pour être livré à cette dame, les rustres tombèrent dessus comme des furieux et anéantirent cette belle page.

Pierre déplorait souvent que les œuvres qu'il avait espéré léguer à

1. Tous ces tableaux ont aujourd'hui disparu, à l'exception d'un des volets du *Crucifiement* de Delft, vendu à Amsterdam, le 24 avril 1860, avec plusieurs autres tableaux appartenant à la ville de Delft. Acheté par M. le chevalier Six van Hillegom, ce volet est aujourd'hui déposé à la Société royale des Antiquaires d'Amsterdam, où nous avons obtenu la faveur de le voir. Une *Kermesse*, de Pierre Aertsen, passa également en vente à Amsterdam en 1757. Nous supposons que le titre *Marthe* implique un intérieur où la sœur de Madeleine s'occupe des soins domestiques.

PETRUS PETRI, LONGUS, AMSTEL. PICTOR.

Chromata mirantur docti, ductusque viriles,
Et Tabulas magnas quas tua dextra dedit.
Corpore longus eras: et formans Corpora longa,
Tu, LONGE, ostendis magna placere tibi.

PIERRE AERTSEN, DIT LE LONG.
Fac-similé de la gravure de H. Hondius.

la postérité fussent ainsi détruites, se laissant aller parfois, à ce propos, à employer un langage très violent et s'exposant de la sorte à des dangers. Il mourut à Amsterdam l'an 1573, le 2 juin, âgé de soixante-six ans[1].

Il laissa trois fils qui embrassèrent aussi la carrière artistique.

Pierre Pietersz, qui fut un très bon maître, adopta la manière de son père dont il était l'élève; toutefois il s'appliqua beaucoup au portrait, par la raison que, de son temps, on produisait peu de grands tableaux. Il peignit cependant la *Fournaise ardente* pour les boulangers de Harlem, œuvre d'une ordonnance extrêmement heureuse[2]. S'il avait voulu s'y appliquer il eût créé des œuvres surprenantes. Il mourut à Amsterdam en 1603, âgé de soixante-deux ans.

C'était un homme réservé, disert, de grand sens et de savoir.

Le deuxième fils, Aert Pietersz, âgé d'environ cinquante-quatre ans, fut aussi de bonne heure un habile artiste, détourné par le portrait — un genre dans lequel il excelle — de peindre l'histoire, bien que ses dispositions le rendissent particulièrement apte à ce genre[3].

Théodore (Dirk) Pietersz, le plus jeune des fils, était de huit ans le cadet d'Alart. Il fut également peintre et élève de son père. Il habitait Fontainebleau, en France, et à l'époque de la dernière guerre y a malheureusement péri.

1. Le catalogue du musée d'Amsterdam nous apprend que le peintre fut enterré le 21 septembre, ainsi qu'il résulte d'une découverte de M. Scheltema.

L'épitaphe de Pierre Aertsen, conçue en vers, disait à peu près ceci : « Le maître-peintre Pierre le Long et ses deux fils reposent ici; ils atteignirent un âge avancé, leur nom sera célèbre parmi les artistes. MDCLXXV. » De Jongh, dans son édition de van Mander, dit 1573.

De Meester Schilder Lange Pier
Met beyd'zyn Soonen, Schilders hier
Begraven, lang en oud bejaart
Blyven noch al in kunst vermaart.
Anno MDCLXXV.

2. Musée de Harlem, n° 1. Daté de 1575.

3. Il y a de lui un important tableau de corporation à l'hôtel de ville d'Amsterdam. Dix-neuf personnages y sont réunis. Il est daté de 1599. (Voyez Scheltema : *Historische Beschrijving der Schilderijen van het Raadhuis te Amsterdam*, 1879, page 32, et une *Leçon d'anatomie du docteur Sébastien Egbertsz de Vry* à l'Académie des Beaux-Arts d'Amsterdam.) Ce tableau, où vingt-neuf personnages sont réunis, est daté de 1603 et signé du monogramme A·P· et du trident. Aert Pietersz est mort à Amsterdam en 1612. (P. Scheltema, *Historische Beschrijving der Schilderijen van het Raadhuis te Amsterdam* (Verbeterblad), Amsterdam, 1879.)

Pierre Pietersz, l'aîné des fils précités, a laissé, à son tour, un fils portant son nom et qui suit dignement comme peintre les traces paternelles.

COMMENTAIRE

Même en Hollande, les œuvres de Pierre Aertsen sont devenues fort rares, ce qu'il n'est permis d'attribuer que partiellement aux destructions signalées par van Mander et qui malheureusement anéantirent les peintures les plus importantes du maître. Remarquons, toutefois, que Pierre le Long ne peignit pas exclusivement des sujets religieux ; qu'en réalité les scènes de mœurs occupent une place très considérable dans son œuvre ; qu'il ne lui déplaît pas de combiner les épisodes de l'histoire sacrée avec la représentation de la vie populaire de son temps.

Il existe, par exemple, une série de cinq estampes gravées par Jacques Matham d'après Pierre Aertsen [1], œuvres du plus grand mérite, dans lesquelles le peintre a relégué à l'arrière-plan les *Disciples d'Emmaüs*, la *Parabole du Maître de la vigne*, le *Festin du mauvais riche*, tandis que la partie essentielle de l'œuvre est occupée par des marchés aux légumes, aux fruits, aux poissons, etc. Ce système, que nous avons vu pratiquer déjà par Joachim Beuckelaer, permet de croire que plus d'une peinture attribuée à ce dernier émane, en réalité, du pinceau de son maître. Beuckelaer eut une carrière fort courte et besogneuse ; il fut le collaborateur de plus d'un des maîtres de son temps ; il n'est donc pas du tout impossible que, sous son nom, se dissimulent, en réalité, des peintures de Pierre Aertsen.

Il nous a paru utile de grouper en un ensemble les tableaux existants de Pierre Aertsen en complétant la liste par un relevé des peintures que mentionnent d'anciennes sources. Nous laissons de côté, dans cette nomenclature, les œuvres portées par van Mander comme détruites :

AMSTERDAM (musée, n° 2). La *Danse des œufs*. 1557.
AMSTERDAM (Société royale des Antiquaires). *Volet du retable de Delft*.
ANVERS (musée, n° 2). Le *Crucifiement*.
ANVERS (hospice Vander Biest). *Crucifiement*, triptyque. (Commandé en 1546.)
ANVERS (collection van Lerius). *Marché*. (Cité par M. vanden Branden, page 167.)
BERLIN (musée, n° 719). *Jeune femme portant un enfant*.
BERLIN (musée, n° 726). *Portement de croix*. (22 décembre 1552.)
BRUXELLES (musée, n° 153). *Une Cuisinière*.
CASSEL (musée, n° 81). *Étalage de légumes avec une femme tenant une oie*.
COPENHAGUE (musée, n° 3). *Cuisine avec six figures*. (Signé Æ. 1572.)
NAPLES (musée, salle V, n° 15). *Marché de fruits et de volailles*.
NAPLES (musée, salle V, n° 18). *Marché de fruits et de fleurs*.

1. Bartsch, n°ˢ 164-168.

NUREMBERG (Musée Germanique, n° 266). *Un vieillard et une vieille femme admonestant une jeune fille.* (Douteux.)

PRAGUE (palais impérial). *Un Marché* (attribué à Beuckelaer). 1561.

PRAGUE (palais impérial). *Vieillard tenant un bâton.*

PRAGUE (palais impérial). *Jeune homme lutinant une jeune femme à son rouet.*

ROTTERDAM (musée Boymans). *Un Intérieur.* (Dessin.)

VIENNE (Belvédère, 2° étage, salle II, n° 27). *Un Marché.* (Œuvre capitale.)

VIENNE (ancienne Galerie Pomersfelden). *Marché aux poissons.* (Daté de 1568.)

Œuvres citées dans le catalogue de Gérard Hoet :

1698. *Un Receveur.*
1708. *Ecce Homo*, avec nombreux personnages.
1716. Les *Œuvres de Miséricorde* réunies dans un même tableau.
1713. Le *Marché de Jérusalem;* au fond, la Passion.
1728. *Procession et kermesse villageoise.*
1729. *Une Compagnie.*
1754. La *Manne.*
1757. *Une Kermesse.*

Œuvres citées par M. vanden Branden :

Un Nouvel An.
Un Roi avec un homme.
Un Mauvais Lieu.

Œuvres citées comme ayant passé en vente à La Haye en 1662 [1] :

Sept petits tableaux ronds avec les plaies du Christ.
Les *Miracles des Apôtres.* (180 fl.)
Une Cuisine (grande). (520 fl.)
Deux Cuisinières. (280 fl.)
Marthe et Marie (83 fl.).
Un Souper. (30 fl.)
Le *Christ sur les nuages.*
L'Annonce aux bergers. (43 fl.)

Pour compléter la biographie de Pierre Aertsen, il convient d'ajouter que M. Kramm mentionne des vitraux exécutés d'après ses dessins pour l'Eglise Vieille d'Amsterdam.

Faut-il attribuer également au maître deux estampes qui portent son nom ? Eu égard à la médiocrité de ces planches, nous hésitons à nous prononcer pour l'affirmative. En voici toutefois la description :

1° *Une Madeleine*, figure en pied, d'après le Parmesan. Haut., 215 millim.; larg., 170 millim.

1. Vente J. C. de Backer. — Communication de M. A. Bredius à l'*Archief* d'Obreen, tome V, page 300.

2° *Un Homme corpulent*, avec ces vers :

> Myd wellust soo sal swaerheyt minderen
> Wie deucht bemint, mach swaer niet hinderen.

C'est-à-dire :

« Évitez la volupté, la corpulence diminuera ; qui aime la vertu n'est point gêné par la graisse. » Haut., 131 millim.; larg., 80 millim.

Les deux pièces sont signées *Pet. Aertssen excud*.

La Bibliothèque royale de Bruxelles, qui possède ces deux estampes, conserve aussi un médaillon d'argent avec un profil d'homme portant ces mots :

PETRVS AERTS ÆT. LV. 1560.

S'agit-il ici de notre artiste ? Le point est difficile à déterminer. M. Pinchart attribue le médaillon à Jacques Jongelincx, le célèbre auteur de la statue du duc d'Albe.

XLVI

MARTIN HEEMSKERCK

HABILE ET CÉLÈBRE PEINTRE

Il nous est arrivé souvent de constater que les grands peintres des différents pays ont rendu célèbre le lieu natal le plus obscur, même le plus humble des hameaux.

En quel point du globe, pourrait-on dire, le nom du petit village d'Heemskerck en Hollande n'a-t-il pénétré, par cela seul qu'il a été le berceau de l'habile peintre Martin Heemskerck, né en 1498?

Son père était un laboureur et s'appelait Jacques Willemsz van Veen [1].

Les dispositions de Martin se manifestèrent de très bonne heure et on le mit en apprentissage à Harlem chez un certain Corneille Willemsz [2] dont les deux fils, Lucas et Florent, furent d'assez bons peintres, ayant fait le voyage de Rome et d'autres lieux. Le père de Martin, qui ne pensait pas sans doute que la peinture fût une carrière spéciale, reprit ensuite son fils pour l'employer aux travaux des champs, au grand déplaisir du jeune homme qui, du reste, apportait une nonchalance considérable à ses occupations rustiques.

Un jour qu'il venait de traire les vaches et portait sur la tête un seau de lait, il donna contre une branche et épancha une bonne partie du liquide. Le père entra dans une grande colère en voyant se perdre de si bon lait et, s'emparant d'un bâton, se mit à poursuivre son fils.

1. Son portrait peint par son fils, en 1532, se trouve au musée de New-York (n° 177). Il porte, au revers du panneau, cette inscription curieuse : « *Mon fils m'a contrefait, alors que j'étais âgé de soixante-quinze ans, à ce que l'on dit.* » Il mourut en 1535. (Vander Willigen, *les Artistes de Harlem*, page 157, et Taurel, *l'Art chrétien*, tome II, page 98.)

2. Corneille Willemsz, peintre, est cité comme ayant exécuté des travaux pour l'église de Saint-Bavon, à Harlem, en 1481 et 1482. (Vander Willigen, *les Artistes de Harlem.*) En 1523 il peignit, avec ses élèves, une série d'écussons aux armes de Wassenaer. Il est enfin cité, en 1540, comme vendant sa maison. Peut-être est-ce lui, enfin, que l'on retrouve parmi les peintres de Delft en juillet 1551. (Obreen, tome IV, page 283.) On a vu plus haut que Corneille Willemsz fut le maître de Jean Schoorel.

La nuit venue, Martin se cacha sous une meule pour dormir et, le lendemain, sa mère l'ayant pourvu d'un bissac et d'un peu d'argent, il prit le chemin de Harlem et, de là, se rendit à Delft, où il se remit à la peinture chez un certain Jean Lucas et fit en peu de temps de notables progrès.

Jean Schoorel était à cette époque célèbre par la nouvelle et belle manière qu'il avait rapportée d'Italie et qui plaisait à tout le monde, particulièrement à Martin. Celui-ci n'eut point de cesse qu'il ne fût arrivé à se placer sous la direction du maître.

Ici encore il fit preuve de son application habituelle et finit par rattraper le peintre en vogue, au point qu'il était difficile de distinguer leurs œuvres tant leur manière offrait d'analogie. Schoorel, craignant d'être éclipsé, à ce que d'aucuns prétendent, éloigna son élève, lequel alla travailler alors à Harlem chez Pierre-Jean Fopsen, le même chez qui a demeuré feu Corneille van Berensteyn.

Ce fut dans la maison de ce maître que Martin peignit diverses choses : le *Soleil* et la *Lune,* figures de grandeur naturelle, dans une chambre de derrière, aux côtés du lit. Il fit aussi *Adam* et *Ève* dans les mêmes proportions, figures nues et peintes, dit-on, d'après nature.

La femme de Pierre-Jean Fopsen, qui avait pris Martin en affection, ne permettait point qu'on l'appelât Martin tout court, et reprenant ceux qui le demandaient, elle exigeait qu'ils dissent : « Maître » Martin, titre fort légitimement dû à son mérite d'ailleurs.

De chez Fopsen Heemskerck alla chez un orfèvre du nom de Josse Corneliszoon, également à Harlem.

Parmi les œuvres qu'il produisit figurait, chose très remarquable, l'Autel de *Saint Luc,* dont il fit hommage aux peintres de Harlem comme morceau d'adieu avant de partir pour Rome[1].

Saint Luc est représenté peignant la Vierge qui tient sur ses

1. Musée de Harlem, n° 63. Un autre *Saint Luc*, également de Martin Heemskerck, au musée de Rennes; M. Clément de Ris (*Musées de province*, tome Ier (1859), page 191) y voyait à tort le tableau décrit par van Mander. Le critique français estimait, d'ailleurs, que le tableau de Rennes devait être postérieur au voyage d'Italie, et en cela il avait raison. Le tableau de Harlem est gravé dans *l'Art chrétien en Hollande*, etc., de C. E. Taurel, planche XX.

genoux l'Enfant Jésus, œuvre excellente, peinte d'une manière supérieure et d'un très grand effet, à laquelle on ne pourrait reprocher qu'une certaine dureté dans les clairs comme chez Schoorel.

La Vierge, dont le visage est d'une grande douceur, est bien posée, et l'Enfant Jésus est aimable et souriant.

Les genoux de la Madone sont drapés d'une étoffe indienne multicolore semée de beaux ornements et qu'il ne serait pas possible de mieux peindre. Le saint Luc, exécuté d'après nature et pour lequel avait posé un boulanger, est une fort belle figure, attentive à l'ouvrage et s'appliquant avec une extrême conscience à rendre son modèle. La main gauche, armée de la palette, semble sortir du panneau. Le point de vue est pris de manière à faire voir les objets un peu d'en bas.

Derrière saint Luc apparaît un personnage qui a l'aspect d'un poète, le front ceint de lierre, et que l'on pourrait prendre pour un portrait de Martin à cette époque de sa vie. A-t-il voulu dire que la peinture et la poésie sont sœurs, que les peintres doivent être doués d'un génie poétique et inventif, ou bien songeait-il à indiquer que cette création elle-même est une fiction ? Je l'ignore.

Il y a aussi un ange tenant un flambeau allumé, figure très bien traitée.

Je doute que l'on puisse voir de Martin une œuvre où apparaissent de plus charmants visages.

L'architecture montre de grands murs nus; dans le haut est un perroquet dans sa cage. Enfin, tout au bas est un écriteau fixé à l'architecture comme par un cachet[1], avec cette inscription :

Ce tableau est un souvenir de Martin d'Heemskerck, qui le peignit en l'honneur de saint Luc, et en fit hommage à ses confrères. Remercions-le soir et matin de sa générosité et prions de tout notre cœur que la grâce de Dieu l'accompagne. Il fut parachevé le 23 mai 1532.

L'œuvre est conservée jusqu'à ce jour par le magistrat de Harlem dans la Cour du Prince, chambre du Sud; elle est beaucoup visitée et justement louée. Nous voyons par la date que le peintre avait trente-

1. Van Mander avait d'abord dit un clou; dans son *erratum* il rectifie cette erreur.

quatre ans à l'époque où il fit cette peinture ; immédiatement après il partit pour Rome, ainsi qu'il en avait dès longtemps le désir, en vue d'étudier les productions des maîtres italiens.

Arrivé à Rome, une recommandation dont il était porteur lui valut d'être hébergé par un cardinal. Il eut bien soin de ne pas perdre son temps à boire et à festoyer en compagnie des Flamands, mais se mit à copier nombre de choses, aussi bien d'après l'antique que d'après

MARTIN HEEMSKERCK.
Gravé d'après lui-même par Philippe Galle.

Michel-Ange. Il dessina enfin des ruines et des antiquités qui se trouvent en grand nombre dans cette ville classique.

Quand il faisait beau, il s'en allait donc dehors. Il se fit qu'un jour, étant sorti pour étudier, un Italien qu'il connaissait pénétra dans son atelier, y coupa deux toiles jusque contre les cadres, et les emporta avec plusieurs autres œuvres qu'il prit dans des caisses. Martin, rentré chez lui, fut très affligé de l'aventure, mais comme il avait des soupçons, il alla chez le voleur et put rentrer ainsi en possession

de la majeure partie de son bien. Toutefois, comme il fut toute sa vie très poltron, il n'osa prolonger son séjour à Rome, par crainte de la vengeance de l'Italien.

Il reprit alors le chemin des Pays-Bas après trois années seulement de séjour à Rome; il avait pu cependant faire beaucoup d'études et rapportait une bonne somme d'argent.

Il arriva à Dordrecht, porteur d'une lettre qu'un de ses bons camarades de Rome lui avait remise pour son père, qui tenait une auberge à l'endroit où est actuellement la brasserie de la *Petite Ancre*. C'était un coupe-gorge, où des négociants et autres voyageurs étaient détroussés et assassinés. Heemskerck fut sollicité de passer la soirée dans ce lieu; mais, bien qu'un ami des arts, Pierre Jacobs, lui offrît également l'hospitalité, ayant trouvé un bateau il s'embarqua le soir même, heureusement pour lui, car on sut par la suite qu'il y avait dans l'auberge une fosse remplie de cadavres.

Une des filles de l'assassin s'était réfugiée à Venise et y habitait avec le peintre éminent Jean de Calcar. Traduite devant la Seigneurie pour ce fait, elle avoua la vérité, disant qu'elle s'était vue contrainte de fuir cette maison terrible pour ne pas assister plus longtemps aux crimes que l'on y commettait; que, d'autre part, la nature lui interdisait de dénoncer ses parents. Elle fut absoute [1].

Revenu dans son pays natal, Heemskerck avait renoncé à sa précédente manière et au style de Schoorel, non toutefois à son avantage, d'après l'avis des meilleurs peintres, sinon peut-être en ce qui concerne les lumières, qui étaient moins nettement tranchées. Quand il sut par ses élèves que l'on préférait sa première manière, il répondit : « Fils, je ne savais pas alors ce que je faisais. » La différence ressort toutefois de la comparaison du tableau déjà cité de la Cour du Prince avec les volets du retable de l'autel des drapiers, dont l'intérieur représente la *Nativité* et l'*Adoration des Mages,* deux compositions importantes, très achevées, très bien peintes, et où se voient les portraits de beaucoup de personnages inconnus et le sien propre [2].

1. Voir aussi la biographie de Jean de Calcar, chapitre XIX.
2. Ce travail fut commandé à Heemskerck, par contrat du 4 janvier 1546, pour l'église de Saint-

A l'extérieur est l'*Annonciation à la Vierge,* avec des visages peints d'après nature et très bien traités. L'ange est curieusement et richement vêtu. Son vêtement de dessous est de couleur pourprée et peint par Jacques Rauwaert qui, à cette époque, habitait chez Heemskerck, comme je le tiens de lui-même.

On peut voir ici quel bon maître était Heemskerck et combien il avait de goût pour l'ornementation, contrairement au dicton qu'il aimait à rappeler : que le peintre doit être sobre d'ornementation et d'architecture.

On remarque encore ici un singulier effet : l'ange se réflète dans le parquet de marbre comme s'il était sur la glace, chose qui se produit effectivement sur les dalles polies.

Il fit beaucoup de grandes pages pour les églises. A Amsterdam, dans l'Église Vieille[1], il y avait de lui deux volets doubles, représentant à l'intérieur la *Passion*[2] et à l'extérieur la *Résurrection,* imitant un bas-relief de bronze, œuvre très admirée. Le panneau central était un *Crucifiement* de Schoorel.

A Alkmaar, dans la grande église, il y avait au maître-autel un *Crucifix* de Martin, dont les volets représentaient à l'intérieur la *Passion,* à l'extérieur l'*Histoire de saint Laurent,* le tout fort habilement traité[3].

Comme ses œuvres étaient très recherchées à Delft, on en voyait en plusieurs endroits, aussi bien de l'Église Vieille que de la Neuve; à Sainte-Agathe il y avait aussi un retable de l'*Adoration des Mages,* composé de telle sorte que dans le panneau central il y avait un des rois, et que les deux autres se trouvaient sur les volets latéraux. Au revers était le *Serpent d'airain* en grisaille[4]. L'œuvre était excellente et valut à son auteur cent florins de revenu.

Bavon à Harlem, au prix de 150 florins. Il est aujourd'hui au musée de La Haye (40 *bis,* 40 *ter*). Voyez A. vander Willigen, *les Artistes de Harlem,* page 167.

1. Église Saint-Nicolas.

2. C'est peut-être à cet ensemble qu'appartenait le volet de la *Vierge* actuellement au musée de Dresde; n° 1824.

3. Entrepris en 1538, ce tableau fut acheté en 1542 au prix de 750 florins et d'une rente viagère de 20 florins. (Vander Willigen, *loc. cit.*, pages 158-167.) Le musée de l'Ermitage possède un grand tableau du *Crucifiement* de Martin Heemskerck (n° 490).

4. Musée de Harlem, n° 69; daté de 1551. Don de M. J. P. Six van Hillegom, qui acquit ce tableau à la vente que fit la ville de Delft en 1860.

Au village d'Eertswout, dans la Hollande septentrionale, le maître-autel, qui était un retable sculpté, était pourvu de deux volets dus au pinceau de Martin Heemskerck, représentant à l'intérieur la *Vie du Christ* et à l'extérieur celle de *Saint Boniface,* le tout en de nombreux compartiments.

A Medenblick, le maître-autel était aussi son œuvre.

Pour le seigneur d'Assendelft il peignit également deux volets : la *Résurrection* et l'*Ascension*. A La Haye, dans la grande église, il avait peint la chapelle du même seigneur.

Citer tous les tableaux, épitaphes et portraits qu'il peignit, serait chose impossible, car il était actif, travaillait beaucoup et avec facilité.

Entre ses meilleurs tableaux il faut citer une œuvre assez grande : les *Quatre Fins,* c'est-à-dire la Mort, le Jugement, le Paradis et l'Enfer. On y voyait nombre de figures nues et dans des attitudes variées, et une grande diversité d'expressions : les angoisses de la mort, le ravissement des béatitudes célestes, les souffrances et les tortures de l'enfer. L'œuvre avait été commandée au maître par son élève Rauwaert, un des grands amateurs de son temps, lequel compta à Heemskerck des doubles ducats d'or jusqu'à ce que le peintre eût dit : « Assez ! [1] »

J'ai vu d'abord chez un amateur du nom de Paul Kempenaer, ensuite chez le grand collectionneur Melchior Wijntgis, un petit tableau oblong d'une *Bacchanale,* ou *Fête de Bacchus*, dont il existe une gravure. C'est bien ce qu'il fit de mieux après son retour de Rome, l'ouvrage étant très fondu *(morbido)* dans les chairs. La composition nous montre les tours et les culbutes qui se faisaient chez les païens à l'occasion de la fête de Bacchus [2].

Chez Arnaud van Berensteyn on peut voir aussi de Heemskerck un beau paysage avec un délicieux horizon : un *Saint Christophe* [3].

1. Galerie du palais de Hampton Court, n° 587. (Signé.)

2. Belvédère, à Vienne, 2° étage, salle II, n° 57. Gravure de Jean-Théodore De Bry. Le Blanc, 16; Andresen, 4. En réalité, cette composition est de Jules Romain. L'estampe de De Bry ne porte pas le nom de Heemskerck. C'est incontestablement une œuvre des plus remarquables.

3. Nous n'en avons pas retrouvé la trace.

Bref, c'était un maître universel, expert en toute chose, entendant bien le nu, péchant seulement un peu par excès de sécheresse, selon notre manière flamande, et laissant parfois à désirer dans ses physionomies sous le rapport de la grâce, une des qualités maîtresses de toute œuvre artistique, comme il est dit ailleurs. Compositeur adroit, il remplit le monde de ses inventions; il était enfin bon architecte, comme ses œuvres le démontrent à toute évidence.

Je n'en finirais pas s'il fallait citer toutes les estampes qu'on a exécutées d'après lui[1], les ingénieuses allégories que le savant philosophe Théodore Volckertsz Coornhert reproduisit et mit au jour, car Martin, s'il ne se servit pas lui-même du burin[2], recourut à divers graveurs pour lesquels il dessina merveilleusement, et entre eux se trouvait ledit Coornhert, dont le génie, l'intelligence et la dextérité se prêtaient à merveille à la traduction de tout ce que l'esprit humain peut concevoir.

Il grava à l'eau-forte un certain nombre de planches, entre autres de jolis sujets de l'histoire de l'empereur, à l'exception de la planche où le roi de France est fait prisonnier et qui est d'un certain Corneille Bos[3].

Quelque temps après son retour de Rome, Martin, déjà d'un âge mûr, épousa une belle jeune fille du nom de Marie, fille de Jacques Conings. Les Rhétoriciens jouèrent à cette occasion une comédie ou farce. La jeune femme mourut en couches un an et demi après le mariage.

1. Voyez : *A Catalogue of the Prints which have been engraved after Martin Heemskerck or rather an essay towards such a catalogue*, by Thomas Kerrich. Cambridge, 1829. L'auteur y a rassemblé au delà de cinq cents pièces, mais De Jongh assure qu'un collectionneur de son temps avait réuni six cent quarante-huit pièces d'après Heemskerck.

2. Cette assertion ne concerne que la gravure au burin.

3. Cette suite, publiée à Anvers par Jérôme Cock, est fort rare. La première édition, inconnue à M. Kerrich, est de 1556. Elle est, comme la seconde (1558), dédiée à Philippe II. Les trois éditions subséquentes se firent par Philippe Galle, Ch. de Mallery et Jean Boel. L'ensemble se compose de douze planches accompagnées de quatrains en français et en espagnol. La planche de Corneille Bos porte le n° 2. Il est à remarquer que du premier dessin, *l'Empereur sur le trône ayant près de lui ses ennemis vaincus*, il existe à la Bibliothèque Vaticane un bas-relief d'argent qui passe pour avoir été exécuté, d'après Michel-Ange, par Benvenuto Cellini. M. Plon, qui reproduit cette œuvre dans son magistral ouvrage : *Benvenuto Cellini*, Paris, 1883, planche XXXIV, attribue l'œuvre à Leone Leoni. (Voir sur l'ensemble des victoires de Charles-Quint : Stirling Maxwell, *The chief Victories of the Emperor Charles the fifth*. London and Edinburgh, 1870. Cette reproduction est elle-même des plus rares, n'ayant pas été mise dans le commerce.

A trois ou quatre ans de là, Heemskerck peignit les volets déjà mentionnés du *Massacre des Innocents,* de Corneille Corneliszoon, à la Cour du Prince à Harlem[1].

Il épousa, en secondes noces, une vieille fille douée, non de beauté ni de sagesse, mais de fortune[2], et pourtant si convoiteuse du bien d'autrui qu'elle achetait beaucoup de choses sans argent, ou les trouvait avant qu'elles fussent perdues, au grand désespoir du pauvre Martin, qui prévenait les gens de ne pas lui faire d'affront et, en honnête homme qu'il était, payait tout le monde.

Pendant vingt-deux ans, et jusqu'à sa mort, il fut marguillier à Harlem[3]. Lorsque, en 1572, la ville fut assiégée par les Espagnols, il s'en alla, avec l'autorisation de la municipalité, prendre séjour à Amsterdam chez Jacques Ravaert[4].

Par tempérament il était économe et fort âpre au gain, et si pusillanime qu'il se sauvait jusqu'au haut de la tour lorsque les arquebusiers allaient dans la procession, tant leurs salves lui causaient d'effroi.

Il craignit toujours d'avoir une vieillesse misérable et, pour ce motif, porta jusqu'à la fin de ses jours, cousues dans les plis de ses vêtements, un bon nombre de couronnes d'or.

Après la paix de Harlem ses œuvres passèrent en Espagne, saisies par le vainqueur, sous prétexte d'en vouloir faire l'achat[5], sans parler des productions excellentes que les sauvages iconoclastes détruisirent, de sorte que l'on ne trouve pas grand'chose de lui dans les Pays-Bas.

Devenu riche et puissant, et n'ayant pas d'enfants, Martin fit plusieurs dispositions charitables à exécuter après sa mort. Il donna, notamment, une pièce de terre dont les revenus devaient servir à doter les jeunes gens dont le mariage se célébrait tous les ans sur sa tombe, ce qui a lieu encore[6].

1. Musée royal de La Haye, n° 19. (Les volets 40 *bis* et 40 *ter*.) Le Musée d'Amsterdam possède un autre *Massacre des Innocents* de Corneille de Harlem (n° 105).
2. Marytgen Gerritsd. (Marie fille de Gérard.) Taurel, *loc. cit.*
3. De l'église de Saint-Bavon.
4. Jacques Rauwaert. C'est à lui que Philippe Galle dédie, en 1575, la suite des *Acta Apostolorum* d'après Heemskerck, en rappelant le généreux asile accordé par l'élève au maître.
5. Les musées d'Espagne ne possèdent pas d'œuvres de Heemskerck, du moins sous son nom.
6. Heemskerck déshérita son neveu, Jacob Willemsz, fils de son frère, et sa nièce Grietje Dirksdr., fille de sa sœur : « pour certaines considérations et bonnes raisons ». Sa succession passa, pour la

Dans le cimetière d'Heemskerck, il fit ériger sur la tombe de son père une pyramide ou un obélisque de pierre bleue. Au sommet on voit l'image du père en sculpture ; l'épitaphe est en latin et en flamand, et l'on voit aussi un génie s'appuyant sur une torche renversée et posant le pied droit sur un crâne[1]. Il semble que cela ait trait à l'immortalité. On lit au-dessous : *Cogita mori ;* puis viennent les armoiries du maître, coupées d'une demi-aigle éployée et d'un lion, le bas de l'écu occupé par un bras ailé tenant une plume ou un pinceau, le coude posé sur une tortue[2].

Il y a là une illustration du précepte d'Apelle : qu'on doit éviter la paresse, mais ne point excéder l'esprit par le travail, ce qu'il reprochait à Protogène.

Martin prit des dispositions pour l'entretien de cette pyramide, car si on la laissait tomber en ruine la source des revenus devait revenir à ses amis.

Il était bon dessinateur à la plume, traçait fermement ses hachures et procédait avec légèreté.

A Alkmaar, chez Jacques vander Heeck, son neveu, on voit son portrait peint à l'huile à diverses époques de sa vie[3].

Lorsque Martin eut brillé par son art d'un éclat peu ordinaire, il quitta ce monde l'an 1574, le 1er octobre, à l'âge de soixante-seize ans, ayant vécu deux ans de moins que son père. Son corps repose à Harlem, dans la grande église, côté nord, dans la chapelle. Mais l'art dont il fut un des flambeaux ne laissera point pâlir l'éclat de sa renommée, aussi longtemps que la peinture sera tenue en honneur auprès des hommes.

majeure partie, au fils de sa sœur, Jacob Dirckz vander Heck (voyez tome II, chapitre XLIV), qui le soigna pendant sa maladie. En 1662, l'arrière-petit-fils vendit la tombe. D'autre part, le peintre et sa femme, par un testament de 1558, avaient légué des terres sises à Heemskerck à l'orphelinat de Harlem, à la condition que deux des orphelins pauvres se marieraient tous les ans sur leur tombe. La dernière de ces unions eut lieu le 19 novembre 1787. (Vander Willigen, pages 169 et suivantes.)

1. M. C. W. Bruinvis, à Alkmaar, a publié, dans le *Kunstbode* de 1880, page 227, l'épitaphe du père de Heemskerck, mort, à l'âge de soixante-dix-neuf ans, le 16 septembre 1535.

2. Cette armoirie est figurée sous le portrait d'Heemskerck placé en tête des illustrations de *l'Histoire des Juifs*, gravée par Philippe Galle, planche que nous reproduisons.

3. Voir aussi le portrait gravé dans le *Theatrum Honoris* de Hondius.

COMMENTAIRE

Les compositions que Martin Heemskerck a livrées aux graveurs révèlent une étude approfondie de certains peintres italiens, surtout de Michel-Ange et d'Andrea del Sarto. La vigueur parfois outrée de ses formes ne l'empêche pas de rester, en somme, très digne d'occuper parmi les maîtres de son temps et de son pays une place distinguée. Ses compositions ont un tour original qui explique fort bien leur succès, suffisamment attesté par les nombreuses éditions de presque toutes les suites d'estampes issues des presses de Jérôme Cock, Gérard de Jode, Philippe Galle et ses fils, N. J. Visscher, etc. Le travail de M. Thomas Kerrich donne une idée de l'importance de l'œuvre gravé du maître et qui permet suffisamment d'apprécier son style.

Quant aux peintures de Martin Heemskerck, bien qu'elles n'appartiennent pas aux œuvres recherchées, les musées où on les rencontre ne sont pas nombreux.

Citons notamment : Brunswick, Bruxelles[1], Copenhague, Dresde, Harlem, La Haye, Lille, Hampton Court, Mayence, New-York, Rennes, Rotterdam, Saint-Pétersbourg, Utrecht (musée archiépiscopal), Vienne (Belvédère).

Les Galeries particulières grossissent naturellement ce nombre, mais sans le porter à un chiffre très élevé.

Dans les anciens catalogues cités par Gérard Hoet, nous relevons les œuvres suivantes dont la présence jusqu'à ce jour n'a pas été signalée :

Le *Serpent d'airain*, tableau en largeur, 3 pieds 2 pouces sur 1 pied 1/2. (Grisaille au musée de Harlem datée de 1551.)

La *Trinité*, la *Nativité* (Harlem, n° 64).

Le *Baptême du Christ* (Brunswick, n° 417), daté de 1563.

Le *Crucifiement*, avec nombreuses figures, larg., 4 pieds; haut., 3 pieds 2 pouces.

La *Vierge et l'Enfant Jésus*.

Saint Jérôme (musée de Mayence, n° 233).

Banquet des dieux.

Jugement de Pâris.

Les *Muses*.

L'*Age d'argent*.

L'*Age de fer*.

La *Ville de Rome* avec beaucoup de figures. (Anonyme au musée de Harlem, n° 171.)

1. Les panneaux exposés précédemment sous le n° 18, et qui représentent des scènes de la *Passion*, ont cessé de figurer au catalogue et dans la Galerie. Ces œuvres n'étaient évidemment pas de Heemskerck. Le musée possède, en revanche, un beau triptyque : le *Christ au tombeau*, signé trois fois. Nous devons mentionner aussi un tableau de la *Cène*, par Heemskerck, figures trois quarts nature, appartenant aux Hospices de Bruxelles. Cette œuvre est également signée.

XLVII

RICHARD AERTZOON, DIT « RICHARD A LA BÉQUILLE »

PEINTRE DE WYCK-SUR-MER

Qui nous dira l'effet des émanations vivifiantes de la mer sur les côtes de la Nord-Hollande, en ce qui concerne le développement des facultés picturales ?

Chose digne de remarque, en effet, c'est ce coin de terre qui a eu le privilège de voir se révéler parmi la jeunesse rustique, à Beverwyck, à Schoorel, à Heemskerck, à Wyck-sur-Mer, des vocations artistiques absolument spontanées.

Au village de Wyck-sur-Mer vivait un pêcheur du nom d'Alart, dont le fils Richard, ayant eu dans sa jeunesse le malheur de se brûler la jambe, fut envoyé à Harlem pour y être soigné; la blessure s'envenima et il fallut recourir à l'amputation. Et tandis que le jeune homme passait ses journées au coin du feu, la nature vint éveiller en lui l'amour du dessin et, sans modèle aucun, prenant les tisons de l'âtre, il se mit à tracer des images sur le mur blanc du foyer, ce que voyant, on lui demanda s'il voulait apprendre à peindre. Tel étant, en effet, son vif désir, il fut envoyé en apprentissage chez Jean Mostaert. Comme il se servait d'une béquille pour marcher, on le surnomma « Ryck à la béquille ».

Il s'appliqua grandement à l'étude et devint un bon maître. Ce fut lui qui peignit les volets du triptyque de l'autel des portefaix, lequel était l'œuvre de maître Jacob (Willemsz) dont Jean Mostaert fut l'élève.

Dans ces volets Richard représenta les *Frères de Joseph venant acheter du blé en Égypte, Joseph entouré de la pompe royale,* et d'autres épisodes pareils.

Il y avait beaucoup d'œuvres de Richard en Frise[1], et plusieurs

[1]. Par suite de l'omission d'une majuscule au mot Frise, dans la traduction de Descamps, des écrivains postérieurs se sont imaginé que les principaux ouvrages de Richard Aertzoon étaient des *frises!*

aussi périrent, de sorte qu'il me serait difficile d'en désigner aucune [1].

C'était un homme paisible, vertueux, d'une grande piété, aimant les Saintes Écritures et cherchant le repos de l'âme.

Il alla finalement se fixer à Anvers où, pour sa tranquillité, il se borna à peindre les nus dans les œuvres de divers artistes, moyennant un modique salaire. Aucun de ses enfants n'embrassa la carrière artistique [2].

Lorsqu'il eut atteint un grand âge, l'affaiblissement de sa vue fut cause qu'il mettait de telles épaisseurs de couleurs sur ses panneaux qu'il obtenait un médiocre succès et se voyait souvent contraint de gratter la couleur. Il se faisait alors de l'humeur de ce que les gens ne voulaient plus de sa peinture.

En 1520 il entra dans la confrérie des peintres d'Anvers, la *Giroflée*, qui portait pour devise : *Wt jonsten Versaemt* [3], laquelle chambre fut fondée en l'an 1400.

Son portrait fut peint par Frans Floris sous la figure de *Saint Luc peignant la Vierge*, tableau destiné à la chambre des peintres [4], car il était très aimé et d'un caractère jovial et avait coutume de dire : « Je suis un *richard* très bien posé [5]. » Il avait une fort belle tête à peindre.

Richard mourut six mois environ après la furie espagnole, vers le mois de mai 1577, âgé de quatre-vingt-quinze ans.

1. Nous sommes restés tout aussi pauvres en renseignements sur les œuvres du peintre. MM. van Westrheenen et W. Schmidt, les auteurs de la notice insérée dans le *Künstler Lexikon* de Meyer, assurent que l'*Adoration des Mages*, de l'ancienne collection Meyer de Cologne, avait été attribuée à Ryck Aertzoon sans aucun semblant de preuve.
Dans l'inventaire des œuvres d'art appartenant à H. Saftleven, dressé à Rotterdam en 1627, est citée une *Madone* de Ryckaert Aertzoon. (Obreen, *Archief*, tome V, page 117.)
2. Cela n'est point exact. Lambert Aertszen, fils de Richard, fut, au contraire, admis en qualité de fils de maître à la gilde de Saint-Luc d'Anvers, en 1555. Quelques élèves sont indiqués comme travaillant chez lui, le dernier en 1561. Ce Lambert Ryck Aertszoon avait, paraît-il, reçu le surnom de Robbesant. Il épousa, vers 1555, Catherine, fille de Roger vander Weyden, arrière-petit-fils du grand Roger. (Voyez L. de Burbure, *Documents biographiques inédits sur les peintres Gossuin et Roger vander Weyden le jeune; Bulletins de l'Académie royale de Belgique*, deuxième série, tome XIX, page 354.)
3. *Unis par l'amitié*. La Giroflée, société de rhétorique, avait fusionné avec la gilde des peintres.
4. Musée d'Anvers, n° 114. Floris s'y est représenté comme broyeur de couleurs.
5. Samuel Ampzing, dans sa description de Harlem, lui consacre des vers élogieux où il parle aussi de sa jambe de bois. « S'il lui manqua une jambe », dit le poète, « il eut la main habile. »

COMMENTAIRE

Le très petit nombre de renseignements que l'on possède sur Richard Aertszoon donne de l'intérêt aux deux faits suivants relevés par M. le chevalier de Burbure dans sa notice sur les descendants de vander Weyden :

1° Le 6 octobre 1535, Richard Aertsz et sa femme Catherine Dierickx achètent, à Anvers, une propriété d'une certaine valeur.

2° Le 28 mars 1538, les mêmes époux aliènent au profit de la caisse des secours de la gilde de Saint-Luc, représentée par Josse van Cleve et Adrien Tack, un bien attenant à leur demeure.

XLVIII

HUBERT GOLTZ

PEINTRE, GRAVEUR ET HISTORIEN DE VENLO

Comme Lambert Lombard s'était rendu célèbre par son éclatant mérite dans notre art, ayant été des premiers à procéder selon la manière nouvelle et meilleure, il lui vint de nombreux élèves. Entre ceux-ci figure Hubert Goltzius, né à Venlo, mais dont la famille était originaire de Wurtzbourg [1].

Il fut mis à même de voir et de dessiner chez Lambert Lombard diverses antiquités aussi bien d'origine romaine que celles laissées par les anciens Francs en Allemagne, ce qui lui inspira l'amour de ces antiquités et, grâce à son savoir, lui permit d'en faire une étude particulière, en sorte qu'il devint extraordinairement versé dans cette branche sur laquelle il publia de précieux et excellents travaux avec l'aide du seigneur de Watervliet [2].

Il réunit en un grand ouvrage et livra à l'impression toutes les médailles des empereurs romains, œuvre de douze années de travail et qu'il acheva au prix de grands sacrifices et de beaucoup d'efforts [3]. Les planches étaient imprimées en plusieurs teintes et taillées en bois, travail pour lequel il eut recours à un peintre de Courtray, homme non moins intelligent qu'habile : Josse Gietleughen, un nom qui n'était nullement en rapport avec le caractère de l'individu qui le portait [4].

Ces bustes d'empereurs, qui sont d'un bel effet et assez grands,

1. Il naquit lui-même à Wurtzbourg, le 30 octobre 1526. (Voyez Weale, *Hubert Goltzius : le Beffroi*, tome III, page 247.)

2. Marc Laurin, patricien brugeois, célèbre antiquaire; mort en 1581.

3. *Vivæ omnium fere imperatorum imagines, a C. Julio Cæs. usque ad Carolum .V. et Ferdinandum ejus fratrem.* 1557.

4. D'après M. Weale (*loc. cit.*), cet artiste se serait appelé Josse van Gulleghem. Nous ignorons sur quoi se fonde cette supposition. Gulleghem est une localité des environs de Courtray. Gietleugen veut dire « verse le mensonge ».

commencent à Jules César et finissent à Charles-Quint et à l'empereur Ferdinand[1]. Lorsque les médailles ou les types des empereurs font défaut, un cercle resté en blanc les remplace.

Goltzius montra, dans cet ouvrage, beaucoup d'étude et de savoir, aussi bien par la manière de reproduire les originaux que par le classement des pièces et la rédaction des notices biographiques, où il s'écarta considérablement de l'esprit de parti d'écrivains superficiels.

L'auteur lui-même édita cet ouvrage en plusieurs langues[2]. A cette époque il habitait Bruges[3] et y avait monté une imprimerie des mieux outillées, pourvue de beaux caractères. Toutefois il ne tenait point boutique ouverte.

Goltzius publia plusieurs autres ouvrages que les savants tiennent en haute estime. D'abord, en 1563, un volume latin, intitulé *Caius Julius Cæsar*[4], ou histoire des empereurs romains d'après les anciennes médailles, augmentée d'une vie de Jules César, avec une dédicace à l'empereur Ferdinand.

En 1566 parut un autre ouvrage en latin, intitulé *Fastos*[5], où l'auteur traite des fastes et conquêtes des anciens Romains, depuis l'origine de Rome jusqu'à la mort d'Auguste, le tout avec les médailles gravées par lui-même et des explications de sa main. Ce second ouvrage, dédié au Sénat et à la municipalité de Rome, eut pour effet qu'en 1567 l'auteur reçut du Capitole un document scellé, lui conférant le titre de citoyen romain, le proclamant digne d'être tenu,

1. Le dernier médaillon représente Philippe II et Maximilien, fils de Ferdinand, se serrant la main.

2. En allemand (ce fut le premier tirage, dédié à Maximilien, roi de Bohême), en latin, en italien et en français. En 1630, Rubens possédait l'ensemble, au nombre de trois cent vingt-huit exemplaires, des œuvres de Goltzius; il céda le tout à Balthazar Moretus, et l'imprimerie plantinienne fit paraître, en 1644-45, une nouvelle édition des *Empereurs* dont plusieurs planches étaient dessinées par Rubens lui-même. (Voyez Max Rooses, *Notes sur l'édition plantinienne des œuvres de Hubert Goltzius*, dans le *Bulletin de l'Académie d'archéologie*, page 301. Anvers, 1881.)

3. C'est une erreur; l'ouvrage parut à Anvers où Goltzius résidait depuis l'année 1546. Il n'alla se fixer à Bruges qu'à dater de 1558. (Weale, *loc. cit.*) L'auteur a utilisé, pour son travail, des notes manuscrites de Goltzius, insérées dans un *Calendarium* de 1557, appartenant à la Bibliothèque royale de Belgique.

4. *C. Julius Cæsar, sive historiæ imperatorum cæsarumque romanorum ex antiquis numismatibus restitutæ.* Brugis Flandrorum, 1563.

5. *Fasti magistratuum et triumphorum Romanorum ab urbe condita ad Augusti obitum... S. P. Q. R. Hubertus Goltzius Herbipolita Venlonianus dedicavit.* 1566.

à cause de son savoir, pour un ornement de cette ville et apte à jouir de tous les privilèges attachés à la qualité de citoyen, ainsi qu'il ressort du texte imprimé dans le livre *Cæsar Augustus*[1].

En 1574 parut un nouvel ouvrage *Cæsar Augustus*, accompagné des faces et des revers des médailles, gravées par Goltzius avec un texte explicatif en latin, le tout divisé en deux volumes[2].

En 1576 parurent encore un livre latin sous le titre : *Sicilia et Magna Græcia*, l'histoire des peuples et des cités de la Grèce, avec les médailles grecques et la description de celles-ci[3], et d'autres ouvrages dans lesquels il montre tout son zèle à faire revivre la mémoire des belles antiquités du glorieux empire[4], le tout très remarquable et imprimé en beaux caractères dans de grands volumes.

En ce qui concerne les œuvres de Goltzius dans notre branche, c'est-à-dire exécutées à l'aide du pinceau, je n'en puis dire grand'-chose, si ce n'est qu'il est à ma connaissance qu'il a exécuté un certain nombre de peintures, notamment à Anvers, où il fut employé par les Ostrelings à l'époque du chapitre de la Toison d'or[5], et d'autres encore. Il était hardi dans ses conceptions et exécutait librement.

Sa première femme[6] était la sœur de la femme qu'avait épousée en secondes noces Pierre Koeck. Elle lui donna plusieurs enfants auxquels, en vrai Romain, il donna des noms latins : Marcellus, Julius, etc.[7]

1. Le Sénatus-Consulte est du 9 mai 1567.
2. C'est la seconde partie du *Julius Cæsar*. Le titre porte : *Cæsar Augustus, sive historiæ imperatorum cæsarumque romanorum ex antiquis numismatibus restitutæ*.
3. *Sicilia et Magna Græcia, sive historiæ urbium et populorum Græciæ, libri quatuor*. Dans ce volume est inséré le portrait de Goltzius d'après la peinture que venait d'exécuter Antonio Moro (à Bruges?). A la fin, la vignette adoptée par l'auteur et qui est de Lambert Lombard, une femme dans une niche tenant une corne d'abondance d'où s'échappent des médailles avec les mots : *Hubertas aurea sæculi*.
4. C'est la seconde partie intitulée : *Siciliæ historia posterior*, etc. Dans ce volume figure un grand portrait de profil de Goltzius, gravé par Melchior Lorch et que Bartsch n'a pas connu. Il est cité par Passavant sous le n° 20. Les ouvrages de Goltzius méritent de figurer parmi les plus splendides publications du XVIᵉ siècle.
5. C'est-à-dire en 1555, lors du chapitre tenu par Philippe II dans la cathédrale.
6. Élisabeth Verhulst (alias Bessemers), de Malines.
7. Marcel (il fut apothicaire), Scipion, Jules (le graveur), Aurèle, Marie, Sabine et Catherine. « En 1575, dit M. Weale, ses enfants l'aidaient beaucoup dans ses travaux : Marcel consacrait ses heures de loisir à la mise au net de la rédaction de son père, besogne dans laquelle il était aidé par Aurèle qui dirigeait les ateliers; Scipion dessinait les médailles que Jules gravait; Sabine et Catherine mettaient les feuilles en ordre pour le brocheur et paraphaient les volumes reliés. »

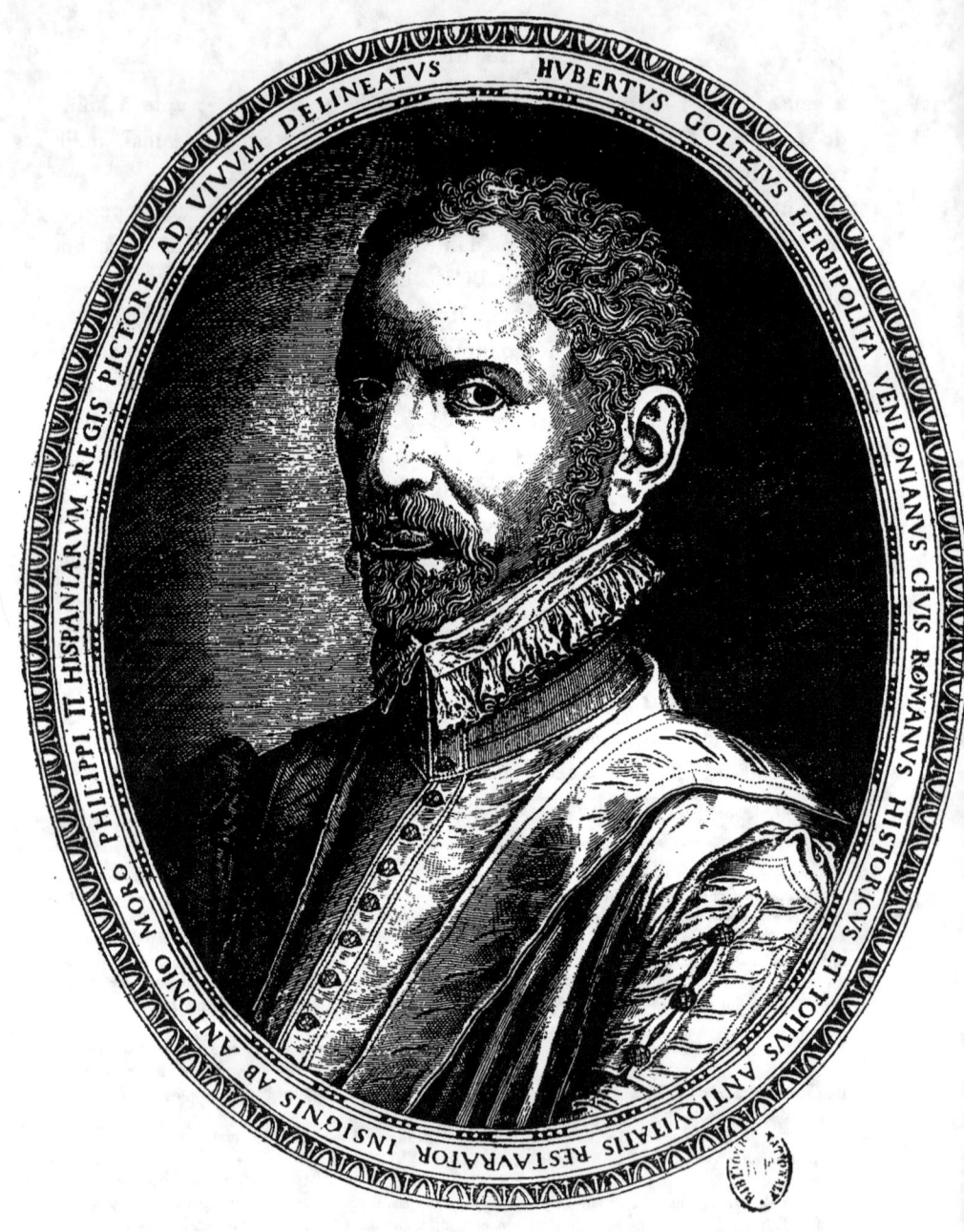

PORTRAIT DE HUBERT GOLTZIUS.
Fac-similé de la gravure de Melchior Lorch, d'après la peinture d'Antonio Moro.

Il entreprit le voyage de Rome à l'insu de sa femme, celle-ci le croyant seulement parti pour Cologne [1].

Pendant son séjour à Bruges, il se montra fort empressé aux prédications d'un moine franciscain nommé Frère Corneille, et l'on dit qu'il écrivit et publia les sermons de ce moine dont il peignit de mémoire le portrait en buste, et presque de face, très ressemblant et animé de colère sous l'impression des écrits satiriques en prose et en vers qu'on dirigeait contre lui [2]. J'ai tenu entre mes mains cette œuvre, qui était fort remarquable sous le rapport de l'art.

En secondes noces il épousa une femme de médiocre réputation, au grand désespoir de ses enfants et de ses amis, et au préjudice de son repos et de son honneur, comme il est arrivé si souvent à ces hommes sages et intelligents qui se sont imaginé pouvoir, par le raisonnement, l'éducation, les habitudes régulières, détacher de leurs penchants fâcheux des femmes par lesquelles ils se sont laissé abuser [3].

C'était un homme d'esprit sagace, distingué et courtois, tenu en haute estime par les personnages titrés et les savants.

Il avait fait hommage d'un de ses livres de médailles, richement relié, à Antonio Moro, qui dit ne vouloir s'acquitter envers lui qu'à l'aide de son pinceau. Il le fit venir chez lui une couple de fois le matin dans le but de poser pour son portrait, mais le renvoyait après

1. Les notes du *Calendarium* nous renseignent à ce sujet : « *Nov. 19. Im jar 1558 zoch ich Hubert Goltz. aus Brüg nach Italien die Studien der Medalien zu ubersehen und conterfeiten.* » (Le 19 novembre, moi, Hubert Goltz, je partis de Bruges pour l'Italie, dans le but d'étudier et de dessiner les médailles), Le 14 novembre 1560, le savant était de retour : *Im jar 1560 kam ich wider gen Brüg.* » (L'an 1560 je revins vers Bruges.)

2. Corneille Adriaensen, né à Dordrecht en 1521, mort à Bruges le 14 juillet 1581, un des plus fougueux défenseurs des idées espagnoles dans les Pays-Bas. « Il était, dit M. Goethals, le fléau des hérétiques et des sectaires, car après les avoir poursuivis et ridiculisés dans la chaire, il fut encore chargé d'examiner ceux d'entre eux qui s'étaient publiquement compromis. Aussi les sectaires avaient-ils juré la perte de ce moine qui les poursuivait comme leur ombre. Il n'est point de crime dont ils ne l'aient accusé. » M. T. J. I. Arnold a publié, dans la revue hollandaise *Dietsche warande*, une série très remarquable d'articles sur le frère Corneille (1878). Il y a inséré une biographie très consciencieuse d'Hubert Goltzius. (Pages 443 et suivantes.) Le portrait peint par Goltzius est à l'hôtel de ville de Bruges. Adriaensen y est représenté en buste, vu de face, revêtu de l'habit de son ordre. Une inscription latine indique le nom du personnage avec les mots : AD VIVUM DELIN. M.D.LXXIII.

3. Elle s'appelait Marie Vynck et était veuve d'un antiquaire de renom, Martin Smets. Le mariage, dit M. Weale, eut lieu au début de l'année 1581. Marie survécut à Goltzius et se maria une troisième fois.

un bon déjeuner. A la troisième visite le peintre enleva, dans l'espace d'une heure ou à peu près, l'effigie qui était remarquablement bien faite et ressemblante. Il avait pu graver dans sa mémoire la physionomie véritable de Goltzius.

L'œuvre existe encore à Bruges, chez la veuve de Goltzius ou chez ses parents [1] ; elle a été reproduite par le burin et insérée dans un des volumes du savant [2].

Les livres de Goltzius ont été honorés de diverses épîtres latines ; je citerai surtout l'épigramme suivante qui lui fut adressée par un ambassadeur anglais :

In Effigiem Huberti Goltzii, ab Antonio Moro expressam,
Danielis Rogerii Angli Epigramma.

Goltzion arte parem pingendi cernis Apelli,
 Sculpendique parem, culte Lysippe, tibi,
Notitia imperii Graii, pariterque Latini,
 Varronem similem, Pausaniæque simul.

Ce qui veut dire :

Épigramme de Daniel Rogers, Anglais,
Sur l'effigie d'Hubert Goltzius, peinte par Antonio Moro.

Tu vois ici en peinture un émule d'Apelle,
Un homme digne d'être comparé à Lysippe dans la sculpture [3],
Un savant digne de Varron le Romain,
Égal encore à Pausanias le Grec.

Hubert Goltzius est mort à Bruges en l'an 1583 [4] ou vers cette époque.

1. Actuellement au musée de Bruxelles, n° 354. Une inscription, en lettres d'or, porte : HUBERTUS GOLTZIUS, HERBIPOLITA VENLONIANUS CIVIS ROMANUS | HISTORICUS ET TOTIUS ANTIQUITATIS RESTAURATOR INSIGNIS AB ANTONIO MORO PHILIPPI II | HISPANIARUM REGIS PICTORE AD VIVUM DELINEATUS AN. A CHR. NAT. M. D. LXXVI. On doit supposer que Moro séjourna à Bruges un certain temps, si l'assertion de van Mander est correcte.
2. Dans la *Sicilia et Magna Græcia* (1576). Nous reproduisons cette planche.
3. Sculpteur et graveur étant synonymes dans le texte latin.
4. Le 24 mars 1583.

COMMENTAIRE

Une question qui a considérablement occupé les auteurs est la recherche du degré de parenté des deux Goltzius, Hubert et Henri. On n'est nullement d'accord sur ce point, bien que, certainement, l'origine des deux familles se confonde. M. Siret, dans le *Journal des Beaux-Arts* (1862, page 143), s'appuyant sur van Mander, établit un degré de parenté, assez lointain, il est vrai, entre les deux artistes. Hubert et Henri étaient cousins issus de germains, et c'est exactement la même démonstration que fait M. Arnold dans son article sur Corneille Adriaensz dans la *Dietsche Warande* (1878, page 445).

Hubert Goltzius le vieux eut un fils et deux filles selon MM. Siret et Arnold. Le fils, Jean, peintre sur verre, eut à son tour pour fils Henri et Jacques Goltzius, graveurs l'un et l'autre.

Une des filles épousa un peintre Roger, originaire de Wurtzbourg, qui aurait adopté le nom de famille de sa femme et se serait appelé Roger Goltzius. Il fut le père de notre Hubert Goltzius l'historien.

M. Weale n'admet pas ce changement de nom. D'après lui, Roger Goltzius, mentionné dans les archives de Venlo de 1530 à 1564, peintre de valeur secondaire, arriva de Wurtzbourg en Hollande après la naissance de son fils Hubert et son degré de parenté avec Jean Goltzius n'est pas établi.

Il nous faut observer, cependant, que la version de van Mander, le contemporain des deux Goltzius, laisse peu de doute sur leur parenté : presque toujours nous avons trouvé le texte de notre historien conforme à la vérité sur les points dont la vérification nous a été possible. La question est d'ailleurs d'importance minime.

Un point beaucoup plus intéressant à déterminer était l'origine de Jules Goltzius le graveur, envisagé par certains iconographes comme le fils, par d'autres comme le frère d'Henri. Cette question-là est absolument résolue par M. Siret. Jules Goltzius le graveur est bien le fils d'Hubert; aucun doute ne peut subsister à cet égard et M. Arnold insère, dans son travail déjà cité, des extraits de comptes de l'imprimerie plantinienne qui nous montrent Jules Goltzius exécutant des travaux de « taillure » de cuivre pour la célèbre maison anversoise, dès l'année 1577, et mentionné en qualité de fils du savant numismate.

Et si maintenant nous revenons à la controverse sur la parenté des deux hommes qui ont illustré le nom de Goltzius, il nous paraît important de rappeler que Jules figure au nombre des graveurs de son homonyme, ce qui laisse peu de doute sur leurs relations. Cette circonstance avait été complètement perdue de vue par MM. Siret, Arnold et Weale. Bartsch lui-même relève quelques pièces de Jules Goltzius, à la suite de l'œuvre d'Henri.

Comme peintre, nous avons peu de chose à dire d'Hubert Goltzius. En réalité l'on ne possède qu'une seule œuvre de son pinceau qui puisse servir de point de départ à une détermination certaine, et van Mander, comme on l'a vu, ne trouve à mentionner que celle-là. Il faut même hésiter à attribuer les beaux frontispices des divers travaux

numismatiques de Goltzius à l'auteur lui-même, tant il y a parfois d'analogie entre ces créations et le style de Lambert Lombard. Nous ne serions pas éloigné de croire que de même que Goltzius faisait emploi d'une marque positivement dessinée par son ancien maître, celui-ci lui prêta son concours pour la superbe ordonnance du frontispice de son livre de 1566, *Fasti magistratuum et triumphorum Romanorum*. Le sujet était pleinement en rapport avec les connaissances spéciales de Lambert Lombard.

La Galerie de Dresde possède un *Jugement de Midas*[1] attribué à Hubert Goltzius et dont le paysage serait de Lucas Gassel. Il est évident qu'en l'absence de toute signature, cette œuvre est d'une authenticité très douteuse. Un portrait de femme au musée de Bruxelles, longtemps attribué au maître, figure aujourd'hui parmi les anonymes[2]. Reste, enfin, une œuvre des plus curieuses et peu connue, au musée de l'Académie des Beaux-Arts de Bruxelles, ensemble très remarquable donné par M. Wilson à sa ville natale. Ce tableau allégorique représente une jeune femme un peu plus petite que nature, dans le costume fantaisiste affectionné par les peintres du xvi^e siècle. Elle tient une balance dont l'un des plateaux supporte une plume, l'autre deux mains unies, sorte de rébus facile à déchiffrer : *les serments sont plus légers que la plume*.

Le tableau est, en somme, très remarquable. Pourquoi est-il donné à Hubert Goltzius ? A la rigueur on pourrait dire Henri Goltzius. Mais nous songerions beaucoup plutôt à Hans van Achen. En l'absence de toute signature, les suppositions sont permises.

Hubert Goltzius fut certainement un artiste éminent, à ne le juger que par les planches de ses livres ; mais il nous paraît très légitime de croire qu'à dater du jour où il s'occupa de ses études archéologiques, il dut lui rester fort peu de temps à consacrer à la peinture.

Les dessins originaux des livres de Goltzius se conservent à la Bibliothèque royale de La Haye. Nous devons ce dernier renseignement à l'obligeance de M. Weale.

1. N° 716.
2. N° 509.

XLIX

PIERRE VLERICK[1] ET CHARLES D'YPRES

PEINTRES

On voit des adeptes de notre art aspirer de bonne heure à surpasser leurs contemporains arriérés et à peine en état de pourvoir à leur subsistance par des travaux plus dignes d'être qualifiés teintures que peintures, œuvres que le goût local rend tolérables et qui trouvent sans doute pour acheteurs les merciers ambulants. Mais quoi de plus triste que de voir des esprits d'élite et auxquels un travail opiniâtre a permis d'arriver aux plus hautes cimes, manquer de clairvoyance, alors que le chemin de la fortune et des honneurs s'ouvre devant eux et qu'ils sont aptes à briller sur les plus vastes scènes, pareils à ces artistes de l'antiquité qui ne se fixaient en aucun endroit, mais choisissaient les plus grands centres, se trouvant également à leur place partout.

Il est permis de dire inconsidéré celui qu'un amour excessif du lieu natal, de vieilles amitiés, voire même un attachement exagéré aux parents, voue pour jamais à la misère. Car de tels individus se marient souvent de bonne heure, sont chargés de famille et ne peuvent être d'aucun secours à leurs proches, à leurs amis, ni pour ainsi dire à eux-mêmes. Ils expient alors durement leur manque de sagesse, eux qui parfois ont parcouru de lointaines contrées, séjourné dans des villes étrangères (bien que chacun éprouve pour son pays un plus puissant attachement, et que beaucoup jugent superflu de passer leur existence comme des étrangers parmi les étrangers), de n'avoir pas appris d'abord à connaître les cités voisines de leur lieu natal, à les apprécier et à faire choix de celle qu'il leur eût été le plus avantageux

1. Nagler et d'autres ont prétendu écrire *Ulerick*, ce qui est une erreur; *Vlerick*, *Vlerk* est un mot flamand qui veut dire aile. Ce nom *Vlric* figure aussi sur une estampe de la collection d'Oxford. (Passavant, tome II, page 45, n° 141.)

d'habiter; qu'ils n'aient pas un peu moins ressemblé à ces oiseaux dont on dit qu'ils séjournent volontiers dans les endroits où ils ont été couvés.

Les Italiens ont, à ce sujet, un proverbe plus éloquent : *Tristo e l'augello che nasce in cattivo valle*, c'est un pauvre oiselet qui naît dans un sombre vallon, car l'instinct le porte à rester toujours en ce lieu, si froide et si aride que soit la contrée où fut son nid, comme on voit d'autres oiseaux qui, toujours follement et pareils à de pauvres voyageurs ou de malheureux pèlerins, suivent le rude hiver, l'accompagnent, tout au rebours de la grue et de l'hirondelle amies de l'été, qui recherchent les brises d'Orient et fuient le Nord et ses frimas.

Les Piémontais racontent que, dans les solitudes alpestres couvertes de neige, demeure un peuple qui, descendant pour s'approvisionner aux villes de la vallée, n'a point de repos qu'il n'ait regagné le lieu de ses habitations, où à force de boire l'eau de la neige il devient goîtreux. Ce peuple-là, je le compare aux oiseaux d'hiver et aussi à ces individus que leurs aptitudes appelaient à briller dans l'art et qui vont se fixer en un misérable lieu natal où leurs œuvres ne sont ni appréciées ni rémunérées.

De ce nombre fut le malheureux Pierre Vlerick, né à Courtray en 1539. Son père était un homme de loi ou procureur, lequel, voyant les dispositions de son fils pour le dessin, le mit en apprentissage chez un peintre à la détrempe demeurant hors la porte de Tournay, nommé Guillaume Snellaert, et qui valait un peu mieux que les autres peintres sur toile qui abondaient dans la ville[1].

On vantait beaucoup, vers cette époque, l'extraordinaire adresse de Charles d'Ypres, autant comme peintre que comme dessinateur, et, finalement, Pierre devint son élève. Il put voir là un tout nouveau système auquel il se façonna, et s'il arrivait à Charles de faire de grands pieds difformes, Pierre les exagérait encore, se figurant que cela faisait mieux.

1. Le nom de Snellaert se rencontre assez fréquemment dans les archives de la gilde des peintres à Tournay et à Anvers, au XVe siècle, mais nous n'avons trouvé aucune trace de Guillaume. Nicolas, son fils, est inscrit parmi les peintres de Dordrecht en 1586. (Obreen, *Archief*, tome Ier, page 184.)

Charles, petit de taille, n'en était pas moins énergique et quelque peu bourru. Un soir qu'à la mode yproise on faisait des crêpes qu'ils nomment *kespen,* et que chacun doit retourner dans la poêle, quand vint le tour de Pierre de faire sauter sa crêpe, celle-ci tomba toute brûlante sur le visage du maître, ce qui donna lieu à une dispute, bien que Pierre fût très contrit.

Un autre soir, Charles ayant chez lui du monde, et étant un peu pris de boisson, vint à son atelier et fit voir les travaux à ses convives. Pierre ne tenant pas la chandelle à son gré, il lui porta à la tête un coup de poing qui envoya rouler d'un côté la chandelle et de l'autre celui qui la tenait.

Ne pouvant supporter un tel affront, le jeune homme partit d'Ypres dès l'aube et reprit le chemin de Courtray sans avoir revu son maître. Le père Vlerick, homme rigide, n'ajouta aucune foi au récit de son fils et le gronda d'importance, ajoutant qu'il ne ferait jamais rien de bon, puis, montant à cheval, il partit pour Ypres, emmenant le pauvre garçon, si fatigué qu'il fût (la distance est bien, je crois, de cinq milles), car il voulait connaître la vérité.

Ayant atteint le but du voyage, il se trouva que Charles, interrogé, ne sut que répondre. Le père, toutefois, s'abstint de donner raison à son fils en présence du maître, régla le compte et ramena le petit. Lui ayant ensuite donné quelque argent, il l'envoya chercher fortune ailleurs, avec ordre de pourvoir à sa subsistance.

Le pauvre garçon, — il comptait à peine douze ou quatorze ans, — gagna Malines. C'était un dimanche et les bonnes gens se promenaient hors de la ville; Pierre était là, se reposant sur le bord de la route et, se sentant seul, sans amis, sans connaissances, sans avenir, s'abandonna à sa douleur et se prit à pleurer.

Saisis de pitié, des passants s'informèrent du motif de son chagrin, de son métier, etc. Pierre répondit qu'il était peintre, et comme il y a à Malines beaucoup de peintres à la détrempe, l'un de ceux-ci l'emmena.

Les peintres malinois avaient pour système de faire passer leurs toiles par diverses mains; tel faisait les têtes, tel autre les extré-

mités, un troisième les draperies, un autre, enfin, le paysage. Pierre, lui, eut pour spécialité la peinture des cartouches où se mettaient les inscriptions, et il y réussit bientôt si bien que plusieurs peintres cherchèrent à l'enlever à son maître.

Se voyant un si grand artiste, l'apprenti prit le chemin d'Anvers, très rassuré désormais sur son sort. Il y tomba chez un peintre à l'huile qui lui donna à copier un de ses tableaux : le *Serpent d'airain,* lui demandant s'il croyait pouvoir rendre la manière de l'original. Pierre, qui trouvait la manière bonne au plus pour les chats ou les chiens, répondit affirmativement, sans hésiter.

Il ne fit là, toutefois, qu'un séjour de peu de durée et, passant d'un atelier à l'autre, finit par arriver chez Jacques Floris, frère de Frans. Ici Pierre aida un soir ses condisciples à faire une farce imaginée par leur maître.

Voyant, de loin, venir son frère escorté de torches, Jacques fit partir ses élèves dans la direction de Frans, armés de rapières, leur ordonnant de faire un grand cliquetis sur le pavé. Qui courut joliment, ce fut Frans.

Devenu homme, Pierre se mit à voyager. Il alla d'abord en France, puis en Italie, où il séjourna un certain temps à Venise chez le Tintoret, qui faisait du cas de lui et de ses œuvres et dont il aurait pu, s'il avait été d'humeur moins voyageuse, épouser la fille. Il visita donc d'autres villes et finit par arriver à Rome.

Je crois me rappeler qu'il avait pour compagnon de voyage un Anversois du nom de Jean de l'Arc *(in den Booghe)*[1]. Il alla aussi à Naples et visita les curiosités des environs à Pouzzoles et ailleurs. A Rome il fit de jolies vues de la ville sur le Tibre, le château Saint-Ange et nombre de ruines, car il disait que, faute d'argent, il fallait qu'il fît état de ses débris. C'était d'ailleurs supérieurement exécuté à la plume, et avec tant de caractère et de précision qu'on n'eût pu mieux faire. Ces dessins se rapprochaient beaucoup, par la manière, d'Henri van Cleef.

1. Mentionné dans les registres de la gilde anversoise de Saint-Luc, comme décédé en 1585-1586. (Rombouts et van Lerius, *les Liggeren*, tome Ier, page 307.)

J'ai eu l'occasion de voir de ces œuvres que Vlerick avait exposées dans son atelier, mais il les enleva, car elles avaient pour effet de lui rappeler Rome, et le cœur lui serrait d'en être éloigné. Et cependant il lui était plus facile là-bas de gagner de l'argent que d'en amasser, car ses compatriotes aimaient le bon vin et avaient vite fait d'épuiser l'escarcelle.

Un jour il leur arriva de se fier l'un à l'autre pour le payement de l'écot, se croyant réciproquement le gousset bien garni. Quand vint le moment critique, personne n'avait d'argent. Que faire ? Ils donnèrent en gage au tavernier leurs bas et chausses et, prenant du noir, se teignirent les jambes ; mettant alors leurs souliers et nouant leurs jarretières, ils s'enfuirent. On eût dit qu'ils avaient des maillots bien ajustés. L'un d'eux, ayant une œuvre presque terminée, y mit la dernière main, la vendit et, de la sorte, tous purent rentrer en possession de leurs chausses.

A Rome, Vlerick dessina beaucoup d'après l'antique, d'après le *Jugement dernier* et les sculptures de Michel-Ange.

Il peignit aussi quelques compositions, entre autres l'*Adoration des Mages*, avec de curieuses ruines et un grand nombre de petites figures. S'adonnant à tous les genres, il fit également beaucoup de fresques.

Il était avec Muziano[1] à Tivoli et peignit les figures et les compositions dans les paysages que fit le peintre pour le Palais du Jardin, ce qui laisse à penser s'il était habile. Cela se passait sous le pontificat de Pie IV[2].

De singulières aventures lui arrivèrent pendant son voyage de retour. En Allemagne, ses compagnons et lui logèrent dans des auberges où, à peu d'exceptions près, tous ceux qui y avaient bu et mangé étaient morts, et ils n'y eurent d'autre couche que les lits d'où l'on venait à peine d'enlever les cadavres. Cependant, grâce au ciel, ils n'éprouvèrent aucun dommage.

1. Girolamo Muziano, né à Aquafredda, près de Brescia, en 1528, mort à Rome en 1590. Il s'agit ici des travaux exécutés par l'artiste dans la villa d'Este.
2. De 1559 à 1566.

A leur entrée en Italie, une chose assez plaisante leur advint. Dans une petite ville ils sollicitèrent de l'ouvrage auprès d'un peintre qui n'avait pas de quoi les occuper; ils étaient partis lorsqu'on les rappela. Quelqu'un avait demandé ce qu'étaient ces gens, et ayant su que c'étaient des peintres qui cherchaient à s'employer, se déclarait prêt à leur fournir de la besogne. On les rappela donc.

Mais comme les Italiens, lorsqu'ils appellent, avancent la main de haut en bas et non pas de bas en haut, — ce qui chez eux est tenu pour vil, — nos compagnons s'imaginèrent qu'on leur faisait signe de poursuivre leur route et en étaient à se demander s'ils ne devaient pas prendre la fuite ayant, peut-être à leur insu, commis quelque méfait. Ils surent plus tard cependant qu'on leur faisait signe de revenir.

Rentré en Flandre et dans son lieu natal, Pierre y reçut de la part de ses anciens amis un accueil enthousiaste. Bientôt il se mit à peindre à la détrempe plusieurs toiles que ceux des peintres qui en savaient un peu plus long que les autres se mirent à considérer avec une grande surprise.

Sur une toile de forme oblongue il peignit le *Serpent d'airain* avec de grandes figures bien exécutées et d'un bon effet[1], les *Quatre Évangélistes* où l'on voyait de bonnes têtes, une main en raccourci posée sur une table et de belles draperies, ainsi qu'une tête, le regard fixé sur une autre, avec une grande vérité d'expression. Il peignit encore une toile de *Judith, mettant dans un sac la tête d'Holopherne,* et cette tête coupée était une œuvre excellente. De plus, un *Christ en croix,* avec la Vierge et saint Jean, tableau en hauteur, avec de belles draperies fort bien peintes. Le Christ avait un aspect tout différent de celui que lui donnent les autres peintres; le corps était affaissé comme le serait un cadavre, les genoux n'ayant pas la rigidité que l'on remarque dans beaucoup de tableaux[2].

Il excellait à peindre les fonds d'architecture, les temples, les perspectives. Je puis affirmer que je n'en vis jamais de si bien traitées,

1. Ce tableau pourrait bien être, croyons-nous, à l'église Saint-Martin de Courtray, attribué à van Oost.

2. Un tableau, répondant quelque peu à cette description, existe également à l'église de Courtray; nous n'oserions affirmer qu'il est de Pierre Vlerick.

car il possédait la manière de donner à ses colonnes de marbre un grand relief, par les veines, les cannelures, les ombres et les lumières, et de même ses parquets, et les autres détails étaient peints avec beaucoup de douceur.

Il fit quelques compositions d'intérieurs de temples, notamment où le *Christ chasse les vendeurs,* avec nombre de petits personnages occupés de diverses façons. Il y avait là aussi plusieurs vasques à l'antique, remplies d'eau, où nageaient des poissons avec lesquels jouaient des enfants. Il peignit quelquefois aussi un splendide palais où *Salomon assis sur un trône magnifique prononce son jugement;* puis *l'Annonciation à la Vierge,* dans laquelle les sièges et le lit sont de bois sculpté et où la vue plonge dans une seconde pièce; tout cela fort bien exécuté.

Il fit en outre le *Supplice des Macchabées,* traité avec une grande force d'expression; *Suzanne et les vieillards,* près d'une belle fontaine dont la vasque de marbre, en forme de coquille, était portée par des tritons ou des néréides à la queue fourchue, figures de métal de diverses teintes et qui semblaient, en plusieurs endroits, avoir été oxydées par l'effet de l'eau [1].

Vlerick se servit, sans le moindre scrupule, d'estampes du Titien pour peindre *Joseph et la femme de Putiphar,* où Joseph s'échappe [2], et *l'Annonciation à la Vierge* en hauteur, planche gravée par un Italien [3], et dans laquelle l'ange lève une main et de l'autre tient un lis et relève sa draperie et où le Saint-Esprit descend dans une gloire d'anges. Il avait si bien traité les petits nuages et les rayons transparents qui se détachent sur l'architecture, qu'on n'eût pu mieux faire. Au reste, toutes les figures, les draperies, les têtes, les chairs étaient traitées de la manière la plus naturelle, et j'en puis dire autant de l'architecture et des parquets que je pense bien n'avoir pas vus mieux exécutés en détrempe. Il refit la même composition en petit et à l'huile, pour un brasseur du nom de Jean Bonte, et cela faisait très bien.

1. Toutes ces peintures ont aujourd'hui disparu; elles étaient d'ailleurs exécutées à la détrempe et fort sujettes à se détériorer.
2. Estampe signée d'un monogramme *M. G. F.* (Mathieu Greuter?).
3. Jean-Jacques Caraglio. B., n° 3.

Il peignit également à l'huile plusieurs images de la *Vierge* de petit format mais d'un fort bon effet, et un *Saint Jérôme* assez grand, représenté à genoux, s'appuyant sur le bras le plus rapproché du spectateur, la main posée sur un crâne, de sorte qu'on voyait le corps de côté, avec une partie du dos. C'était un bon ouvrage peint d'après nature.

Il peignit encore une bannière d'église ayant d'un côté une *Sainte Barbe,* tenant la palme ; de l'autre, le corps décapité de la sainte et son père armé du glaive, emporté par le démon ; c'était une peinture à l'huile.

Je citerai également de lui un tableau de la Passion : *le Christ assis sur le sépulcre, environné des instruments de la Passion,* une des images qu'on a coutume de placer devant l'autel pendant le carême. L'œuvre était magistralement exécutée.

Je ne saurais énumérer toutes les créations très habiles de ce peintre, surtout celles qu'il fit à la détrempe.

Et à quoi bon ? Eût-il été un des plus grands peintres de l'antiquité, Apelle en personne, qui donc était capable à Courtray de l'apprécier ? et s'il obtenait de ses œuvres trois ou quatre livres, on en parlait comme d'une somme énorme.

Vlerick était marié et père de famille, en sorte qu'il profita d'une occasion qui s'offrit d'aller se fixer à Tournay. Elle naquit d'une œuvre à exécuter pour un chanoine, M. Du Prez ; c'était une épitaphe dont le sujet devait être une *Résurrection.* La peinture se fit à Courtray ; c'était un assez grand panneau qui, à peine ébauché et exposé au soleil, se fendit et dut être rejointoyé et raboté, ce qui causa beaucoup d'ennui au peintre. L'œuvre était d'une belle ordonnance.

Enfin Vlerick partit pour Tournay en 1568 ou 1569. On pourrait dire d'un pareil changement que c'était passer d'enfer en purgatoire, car il n'y avait là qu'un médiocre profit pour le peintre ; Tournay n'est pas un centre commercial de quelque importance, et les Wallons ne possèdent en matière d'art qu'une médiocre connaissance, partant peu de goût.

Sa grande peinture à l'huile ne rapporta au peintre que trois livres, monnaie de Flandre. Puis, à Tournay, il y ajouta des volets,

mettant aussi en couleur toute la boiserie, dorant d'une belle façon tout ce qui devait être doré et peignant le bois uni en ocre brun à la colle, y traçant avec le manche du pinceau des fibres destinées à imiter des essences rares, ce qui, étant verni, produisit un très bon effet.

Pourtant, il ne lui en coûta pas peu de peine de se faire admettre à la maîtrise à Tournay, car les peintres ont là aussi leur gilde avec ses doyens et d'autres dignitaires, ont leur juridiction propre sur les choses de leur branche et nul n'y est admis à professer pour son compte ou à ouvrir un atelier qu'il ne soit Tournaisien de naissance et n'y ait travaillé pendant plusieurs années sous un maître local, sans parler d'autres entraves destinées à écarter les étrangers quel que puisse être leur mérite, selon la coutume inintelligente de Paris et d'autres grandes villes [1].

O Pictura! de toutes les professions la plus noble et la plus intelligente, source de tout embellissement, nourricière de tout art vertueux et honnête, qui ne le cèdes à aucune de tes sœurs du groupe des Arts libéraux, qui fus en si haute estime chez les Grecs et les Romains policés, dont les adeptes sont partout les bien venus, les bien reçus et admis si volontiers comme citoyens par les princes et les magistrats! O siècle ingrat que celui où nous vivons! où la tourbe des méchants barbouilleurs a pu donner naissance à des lois et des règlementations mesquines qui font que pour ainsi dire en tout lieu, Rome peut-être exceptée, le noble art de peinture est organisé en gildes à l'instar des rudes professions manuelles : la tisseranderie, l'apprêtage des fourrures, la menuiserie, la serrurerie. A Bruges, en Flandre, les peintres ne sont pas seulement constitués en métier, mais se voient confondus en un même groupe avec les faiseurs de harnais [2].

1. Les statuts octroyés au métier des peintres de Tournay, le 27 novembre 1480, étaient effectivement très sévères et allaient jusqu'à spécifier les couleurs dont les peintres pouvaient se servir, avec défense à d'autres personnages de les employer.

A Paris, au contraire, les peintres et tailleurs d'images pouvaient avoir autant d'apprentis qu'ils voulaient et travailler même la nuit en cas de nécessité. Ils étaient, en outre, exempts du guet « par la raison que leurs mestiers n'apartient pas qu'au service de Nostre-Seigneur et de ses saints, et à la honnerance de Saincte-Yglise ». (Voyez Alex. Pinchart, *Académie royale de Belgique; classe des Beaux-Arts* : Jugement du concours pour 1881. *Bulletins*, troisième série, tome II, page 335.)

2. « J'entends par harnais, dit van Mander en note, ce que les chevaux ont au cou pour tirer. »

A Harlem, où de tout temps il y eut des hommes supérieurs dans notre art, les chaudronniers, les étainiers et les fripiers font partie de la gilde des peintres !

Bien qu'en ces deux villes on invoque des raisons pour expliquer une telle manière d'agir, les choses en sont venues à ce point que c'est à peine si l'on opère une distinction entre les peintres et les savetiers, les tisserands et autres ouvriers, car — ainsi le veulent l'ignorance et l'inintelligence — il faut pour les peintres une gilde et, puisqu'on peut l'obtenir, le droit de professer doit s'acheter à prix d'argent. Et puis il faut faire des pièces de maîtrise, comme les faiseurs de coffres, les tailleurs ou les autres, car — et ceci sonne plus brutalement encore — la peinture est qualifiée métier !

O noble art de peinture, où en es-tu venu ! et combien peu, parmi tes nobles adeptes, ceux qui ont quelque ombre ou apparence de valeur sont appréciés ! Jadis les puissants empereurs, les rois, les princes ne te tenaient pas seulement en estime et honneur, te comblaient de richesses, mais ils faisaient appel à ton concours ; aujourd'hui, voici les peintres confondus en un même corps avec les bourreliers, les étameurs, les chaudronniers, les vitriers et les fripiers ! Et les princes et les municipalités non seulement le tolèrent, mais l'imposent, et promulguent, maintiennent, et appliquent des ordonnances aussi contraires à ton honneur et à ton prestige, ô Pictura ! sans songer que ton avilissement ne peut leur procurer ni honneur ni louange. O siècle trop ingrat !

Il fallut que Pierre Vlerick, aussi, fît sa pièce de maîtrise qui consista en une fort jolie toile à la détrempe : un *Massacre des Innocents*. Sur le devant, dans un ensemble architectural, il y avait une foule de soldats et de femmes avec leurs enfants s'agitant pêle-mêle. Au fond, une ville avec une place bordée de jolies fabriques et peuplée de groupes de petites figures.

Monsieur le Doyen et les autres barbouilleurs étaient autant en état d'apprécier ce travail que s'il s'était agi d'une meule, mais, enfin, l'œuvre fut admise comme satisfaisante et son auteur proclamé maître. Ce ne fut toutefois ni sans peines ni sans démarches, à ce que l'on

assure, et Pierre eût, probablement, échoué sans l'intervention du chanoine dont il a été parlé plus haut, lequel trouva moyen d'intéresser à la cause l'évêque de Tournay, de sorte que, contraints et forcés, ceux de la gilde se montrèrent favorables.

Fixé à Tournay[1], Pierre y faisait les travaux de rencontre, figures sculptées à mettre en couleur, soufflets de forge à badigeonner, de sorte qu'il avait fort à déplorer de ne pouvoir consacrer son temps et ses moyens à quelque chose de particulier et aspirait au jour où l'on dirait : « Servez-moi, servez-moi », comme en temps de disette on se presse pour obtenir du blé et que chacun veut être d'abord servi. Parfois il faisait un portrait à bas prix; il eut aussi l'occasion de peindre pour les nonnettes un tableau d'autel, en largeur, sur toile; la partie centrale formant un rectangle était un *Crucifix*. D'un côté, à l'avant-plan, on voyait l'un des larrons sur une charrette, avec le confesseur qui semblait lui prodiguer des consolations, tandis qu'on creusait le sol pour y planter la croix. Un personnage couché fouillait de son bras nu la fosse en vue d'en retirer des pierres ou autre chose qui pouvait gêner le travail. Au milieu, un peu plus loin du spectateur, était le Christ sur la croix. D'un ciel noir et tourmenté tombait un rayon qui illuminait la figure de côté, le Christ rappelant par son éclairage les figures du Tintoret, dont le peintre avait encore les créations présentes à la mémoire; pour les connaisseurs et les artistes, l'effet n'était nullement désagréable. Tout cela n'empêche que les nonnettes ne firent aucun cas de leur tableau.

Plus loin, dans le fond, un groupe de gens s'occupait de crucifier l'autre larron; puis, au premier plan, des joueurs de dés et des personnages accessoires, le tout fort pittoresquement disposé.

Il y avait aussi des chevaux avec de fort belles têtes[2].

Des œuvres de l'espèce se produisent rarement, les tableaux étant

1. Il y est inscrit comme sous-doyen du métier des orfèvres, peintres et verriers, sous la date du 15 juin 1575. (Pinchart, *Quelques artistes et quelques artisans de Tournay des quatorzième, quinzième et seizième siècles : Bulletins de l'Académie royale de Belgique*, troisième série, tome IV (1882), page 23 du tirage à part.)

2. L'église Saint-Nicolas, à Furnes, possède un triptyque du *Crucifiement* qui nous paraît offrir une très grande analogie avec le tableau décrit par van Mander. Nous en avons publié une description dans le *Bulletin des Commissions royales d'art et d'archéologie*, tome XXII, page 251.

de médiocre valeur et composés d'un très petit nombre de personnages.

Se trouvant ainsi dans la gêne, Vlerick devint semblable à ses confrères et souffrait avec peine que d'autres, venus du dehors, fussent admis à la maîtrise ou même obtinssent à faire quelques portraits; il devint d'humeur processive autant vis-à-vis de la gilde qu'envers les particuliers. Un de ses procès fut cause qu'il décora chez un procureur toute une salle de grotesques, genre où il excellait. Cela valait beaucoup d'argent et avait pour but de faire accélérer autant que possible son instance. On le voyait aller par les rues, chargé de paperasses comme un homme de loi.

Il en voulait beaucoup à certain Michel Gioncquoy, peintre, qui était revenu de Rome depuis peu[1]. C'était un Tournaisien qui avait exécuté là-bas beaucoup de petites peintures sur cuivre, des crucifix pour la plupart. Il en avait gardé le poncif et répétait son œuvre à satiété. Du reste, il avait une manière agréable et proprette de présenter la chose.

Le fond était presque noir et, à l'avant-plan, il y avait un peu de terrain. C'était une source d'assez jolis gains, car les Espagnols et d'autres gens étaient ravis de ces productions.

Ce Gioncquoy, dont il est aussi question dans la vie de Spranger[2], trouvait fort à redire à un bras du Christ de la *Résurrection* de Vlerick de cette épitaphe de M. Du Prez, dont il a été parlé plus haut. Il ne se contentait pas de critiquer ce bras tous les jours, mais le désignait et il alla même jusqu'à le gâter par des retouches, sous prétexte de l'améliorer, prétention absurde de la part d'un homme qui possédait aussi peu de dessin, d'intelligence et d'imagination, et cela dans la ville même où résidait l'auteur du tableau !

Ce n'était donc pas sans motif que Vlerick lui en voulait, car

1. Michel du Joncquoy était encore à Rome en 1573. (Bertolotti, *Artisti belgi ed olandesi a Roma*, page 377.) Le 19 octobre 1581 il fut admis dans la corporation des peintres à Tournay. (Pinchart, *Quelques artistes et quelques artisans de Tournay aux quatorzième, quinzième et seizième siècles.* Bruxelles, 1883, page 23.) Le 6 juillet 1584, il figure parmi les bourgeois d'Anvers et fait inscrire, la même année, un élève à la gilde de Saint-Luc. Nous le trouvons encore à Anvers en 1586. (Ph. Rombouts et Théodore van Lerius, *les Liggeren et autres archives de la gilde anversoise de Saint-Luc*, tome Ier, pages 283, 294 et 305.)

2. Voyez tome II, chapitre xxv.

l'inconvenance était extrême de la part d'un homme qui, dans les arts, pouvait si peu prétendre à lui être comparé[1].

En dernier lieu Pierre fit une *Vénus* pour laquelle on dit que sa femme avait posé; on loua grandement cette œuvre, mais, comme il a été dit, le lieu où se trouvait l'artiste pouvait lui procurer peu d'avantage ou de profit.

Les troubles et la guerre lui causèrent aussi un grand dommage.

Fait prisonnier entre Courtray et Tournay, par la soldatesque, il eut beaucoup à souffrir. Il avait deux ou trois fillettes extrêmement jolies et qu'il aimait à voir parées à l'italienne; elles moururent de la peste, et lui-même succomba à cette maladie le mardi-gras de l'an 1581, âgé de quarante-quatre ans et demi. C'était un homme d'esprit éveillé pour son art, mais faisant trop peu de cas de lui-même.

Je passai chez lui plus d'un an; il me dit à diverses reprises : « Si je savais que tu n'irais pas plus loin que moi, je te déconseillerais de persévérer. »

Il louait Frans Floris et d'autres maîtres, particulièrement les Italiens : Paul Véronèse, le Titien, le Tintoret, Raphael, le Corrège, et il parlait avec beaucoup d'admiration d'un *Crucifiement,* de l'église de Crémone[2].

Comme il fut mon second et dernier maître, je ne pouvais le passer sous silence, d'autant que ses œuvres, peu nombreuses, se trouvent presque exclusivement à Courtray et à Tournay, et encore parce que, très versé dans les diverses parties de l'art, il méritait bien aussi que son nom passât honorablement à la postérité.

Avant de quitter Courtray il y eut un élève, originaire de la ville : Louis Heme, dont la manière se rapprochait beaucoup de celle de son maître, particulièrement dans la représentation des monuments et perspectives, et c'est bien le meilleur représentant de notre art à Courtray[3].

Laissant là Pierre Vlerick, revenons à son second maître, Charles

1. A Vlerick.
2. C'est un tableau du Pordenone qui se trouve encore dans la cathédrale.
3. Son nom n'apparaît nulle part. Il est peut-être l'auteur d'un très remarquable tableau de *Saint Martin* à l'église de ce nom, à Courtray.

d'Ypres, dont nous avons déjà dit quelques mots. Il était né à Ypres, mais la date de sa naissance m'est inconnue et j'ignore également qui fut son maître. Il demeurait à Ypres, où il a peint diverses choses, des façades de maisons, des tableaux d'église et d'autres œuvres, parmi lesquelles on cite des fresques pour les couvents des environs de la ville.

A Tournay, dans la maison d'un chanoine, j'ai vu de lui une *Conversion de Saint Paul*, peinte en grisaille, figures de grandes dimensions. J'ai vu aussi une *Résurrection*, peinte à l'huile sur bois, sorte de coffre destiné à recouvrir un trésor; cela ne manquait nullement de mérite.

Dans l'église du village de Hooghlede, non loin de Roulers, il y avait un grand *Jugement dernier*, peint à l'huile, pour l'exécution duquel Charles avait eu le concours de son élève Nicolas Snellaert, le fils du premier maître de Vlerick, qui s'occupa surtout du ciel et du fond. Ce Nicolas dessinait assez habilement l'architecture, les panneaux d'ornements et les autres décorations. Il est mort à Dordrecht, sexagénaire, en 1602[1].

J'ai vu encore de Charles un *Jugement dernier* dessiné à la plume sur une feuille lombarde, et lavé. Sa veuve en avait fait cadeau à un peintre qui l'avait aidée à donner des soins à son mari; c'était, je crois, la première idée de la composition précédente. L'ordonnance était belle et mouvementée à la façon du Tintoret. Le Christ, assis sur les nuages, avait sous lui les emblèmes des quatre évangélistes.

Charles fit encore beaucoup de dessins pour les verriers. A Gand, dans l'église Saint-Jean[2], il y a de sa composition un beau vitrail de la *Nativité*, œuvre pleine d'effet[3].

Il avait été en Italie et ailleurs et jouissait par toute la Flandre d'une grande considération comme artiste. Mais s'il l'emportait de

1. Admis à la gilde de Saint-Luc de Dordrecht en mai 1586. (Obreen, *Archief*, tome Ier, page 184.)
2. Saint-Bavon.
3. Ce vitrail a disparu. Nous attribuons au maître un triptyque de la *Nativité* à l'église de Sainte-Walburge, à Furnes, tableau signé ⚵. On en trouvera la description dans les *Notes sur quelques œuvres d'art conservées en Flandre et dans le nord de la France* que nous avons insérées dans le *Bulletin des Commissions royales d'art et d'archéologie*, tome XXII, page 249.

beaucoup sur les peintres locaux, il eût difficilement tenu tête aux Brabançons et aux Hollandais de premier ordre.

Il était d'humeur sombre. Étant venu à Courtray, où les artistes l'accueillirent de la manière la plus cordiale, tandis qu'on festoyait, les convives se mirent à plaisanter entre eux au sujet de leurs femmes et de leurs enfants. Quelqu'un s'informa des enfants de Charles ; on dit qu'il avait une fort belle femme, mais n'en obtenait pas d'enfants. « Tu es indigne de vivre, d'avoir une si belle femme et pas d'enfants ! » s'écria quelqu'un.

Cette parole, on le sut plus tard, était allée au cœur du mélancolique artiste ; il ne put l'oublier quoique l'on fît pour le distraire. On s'en alla hors des murs, le long de la Lys, une rivière qui passe à Courtray. « Je voudrais être au fond de cette eau », dit Charles. Comme c'était l'été et qu'il faisait très chaud, on crut qu'il songeait à se baigner dans cette eau limpide.

Rentrés en ville et se retrouvant au cabaret où ils avaient été précédemment, les camarades se remirent à boire. Charles restait également sombre. Ses amis l'excitant à la joie, l'un d'eux porta sa santé ; et, son verre vide, lui demanda ce qu'il préférait, du rouge ou du blanc, car on buvait du vin des deux sortes. Charles tenait un couteau sous la table et, se penchant, il se porta un coup ; « Voici du rouge », dit-il, laissant couler son sang sur la table.

L'assistance fut atterrée ; elle se saisit du peintre qui rappela alors la parole prononcée, qu'il n'était pas digne de vivre.

Tous furent extrêmement émus et troublés d'une chose si cruelle.

Ils craignaient que le magistrat n'eût vent de l'affaire, et que Charles, mourant des suites de sa blessure, son cadavre ne fût porté à la justice et pendu au gibet, ce qui eût été un terrible discrédit pour l'art. Ils mirent donc le blessé dans une barque et le firent sortir nuitamment de la ville, le conduisant par la Lys au couvent de Groeningue, qui est une franchise. Ils le pansèrent et le reconfortèrent le mieux qu'ils purent ; la blessure n'était pas d'ailleurs très profonde, le couteau ayant donné sur une côte, ce qui avait amorti le coup.

Parfois on put croire qu'il en reviendrait, qu'il revenait à des idées

meilleures, déplorait sa folie, car il s'écriait : « Qu'ai-je fait? » Puis, le désespoir le reprenant, il se remettait à divaguer, demandait du papier et traçait toutes sortes de diableries, disant qu'il était damné.

Ceux qui le soignaient, Olivier Bard, peintre, né à Bruges, et d'autres, suffisaient à peine à le contenir, tant il faisait d'efforts, sa blessure s'aggravant chaque fois.

Ayant passé en de pareils accès plusieurs jours et plusieurs nuits, il mourut en 1563 ou 1564.

Quelques personnes prétendent qu'il avait laissé à Rome ou ailleurs, en Italie, une femme, et qu'il était poursuivi par le remords. Enfin, il mourut ainsi misérablement et fut inhumé dans le couvent.

J'ai parlé cette fois de l'élève avant le maître, ce qui se présentait ainsi, et me sera d'autant mieux pardonné que l'élève surpassa son maître et fut aussi le mien.

A les classer d'après la date de leur mort, Charles eût dû être mentionné de beaucoup le premier.

COMMENTAIRE

Les églises, les hospices, le musée d'Ypres et plusieurs particuliers de la même ville possèdent un assez grand nombre d'œuvres attribuées au plus célèbre peintre de la localité. Sont elles de lui? nous l'ignorons, car aucune n'est signée et plusieurs portent sur le cadre, ou dans le champ même du tableau, des dates évidemment postérieures à la mort du peintre. C'est ainsi que le *Baptême du Christ* (parloir de l'hospice Saint-Jean) porte sur la bordure le millésime 1600. La date de 1617 se lit sur l'*Adoration des Mages* du même établissement, au-dessus de la tête d'un ecclésiastique agenouillé à la droite du tableau. On peut croire, toutefois, que ces dates ont été postérieurement ajoutées, car les peintures sont très franchement dans le style du XVIe siècle et procèdent incontestablement d'un même auteur.

Les plus remarquables d'entre ces œuvres de Charles d'Ypres sont deux figures de grandeur naturelle, *Saint Pierre* et *Saint Paul*, probablement les volets d'un triptyque, à l'église Saint-Pierre.

L'ensemble est sévère et fait songer à certaines figures de Lambert Lombard et l'analogie est encore complétée par les fonds de paysages semés de ruines romaines. Les deux panneaux portent les armoiries des familles Destrompes, Colins, Denielle, de Boodt, de Guevara, Tacquet, Lernuts et Cock van Opine.

A ces deux figures se rattache par le caractère la suite des *Apôtres* qui décorait

autrefois le jubé de Saint-Martin, comme on le voit par un tableau de Jean Thomas encore exposé dans l'église. Cet ensemble appartient aujourd'hui à M. Heilbroeck, à Ypres. Les figures sont plus petites que nature.

L'hospice Saint-Jean possède un grand tableau où sont réunis les trois épisodes emblématiques de la Rédemption : le *Sacrifice d'Abraham*, le *Serpent d'airain*, le *Christ en croix*, et, de plus le *Baptême du Christ* et l'*Adoration des Mages*.

Dans la chapelle de l'hôpital, un assez beau triptyque de l'*Adoration des Mages* est d'une composition presque identique à celle de l'œuvre précédente, et l'on y est frappé de l'extraordinaire analogie de style et de disposition avec l'*Adoration des Mages* de Frans Floris au musée de Bruxelles.

Le musée d'Ypres possède le *Couronnement de la Vierge*. M. Arthur Merghelynck, à Ypres, conserve plusieurs bons portraits où les personnages sont accompagnés de leurs saints patrons. A ces œuvres se rattachent les portraits (anonymes) nos 66 et 67 du musée de Bruxelles.

Van Mander a parfaitement jugé Charles d'Ypres. Sans manquer de mérite, il eût difficilement tenu tête aux Brabançons et aux Hollandais.

Dessinateur correct, compositeur assez habile mais peu original, Charles emprunte volontiers à d'autres maîtres : Lucas de Leyde, Frans Floris, etc., des types et des allures. Son coloris est froid et ne contribue nullement à racheter les défauts que nous venons de signaler.

Nous trouvons dans le *Dictionnaire des monogrammes* de Nagler (tome V, n° 2029) une marque attribuée à Charles d'Ypres, et différente de celle relevée par nous-même sur la *Nativité* de l'église Sainte-Walburge à Furnes. Nagler emprunte cette marque au *Guide de l'amateur de tableaux* de Lejeune, qui, lui-même, n'en indique pas la source.

M. le chanoine van de Putte s'est assez longuement occupé de Charles d'Ypres dans sa notice *Sur quelques œuvres de peinture conservées à Ypres*, insérée dans les *Annales de la Société historique, archéologique et littéraire d'Ypres et de l'Ancienne West-Flandre* (1863, tome II, page 175). Voir aussi Couvez : *Inventaire des objets d'art qui ornent les églises et les établissements publics de la Flandre orientale*, et les *Notes* publiées par nous-même dans le *Bulletin des Commissions royales d'art et d'archéologie*, tome XXII, page 193.

L

ANTOINE DE MONTFORT, DIT BLOCKLANDT

PEINTRE

Il semble qu'une noble race, même atteinte par les revers, conserve encore ce privilège de voir l'un des siens arriver tôt ou tard aux honneurs. Il en fut ainsi d'Antoine de Montfort, issu des barons et vicomtes de Montfort.

Les honorables magistrats de la ville de Montfort ont bien voulu me communiquer la généalogie du peintre, revêtue du sceau municipal pour garantie et légalisation. Son père se nommait messire Corneille de Montfort, dit de Blocklandt, d'un fief que possédaient ses ancêtres et d'une seigneurie située entre Gorcum et Dordrecht, et nommée le Bas-Blocklandt. Corneille fut pendant de longues années receveur du seigneur de Haren et du baron de Morialmez et, plus tard, écoutête de la ville de Montfort. Donc, notre Antoine tirait le nom de Blocklandt d'une terre de ce nom, située non loin de Montfort[1]. Cette seigneurie passa au frère puîné du peintre, pensionnaire de la ville d'Amsterdam, par le décès de son neveu, seigneur de Blocklandt, mort sans postérité en 1572.

Antoine naquit à Montfort en 1532, et fit ses premières études artistiques chez un oncle, Henri Assueruszoon, peintre médiocre quoique assez bon portraitiste. Ayant passé quelques années chez ce maître, et la réputation de Frans Floris étant très grande, Blocklandt eut la satisfaction d'être placé chez lui et, au bout de deux ans, d'y achever son apprentissage[2].

1. Kramm est d'un avis opposé; il pense que le vrai nom du peintre était Blocklandt, dit de Montfort, à cause du lieu dont il était originaire.

2. Les tables de la gilde d'Anvers ne portent pas le nom d'Antoine Blocklandt. Il importe de se rappeler que la plupart des élèves de Floris ne furent point inscrits, le maître ayant sans doute été exempt de cette formalité.

Revenu à Montfort en 1552, il y épousa, âgé de dix-neuf ans, la fille d'un honorable bourgeois qui était bourgmestre et marguillier[1] ; elle ne lui donna pas d'enfants.

Il alla ensuite habiter à Delft, sur la longue digue, et s'y montra de plus en plus appliqué au travail et à l'étude : composant, peignant, dessinant, faisant d'après nature des académies d'hommes, surtout de femmes, pour arriver à mieux rendre les contours, les muscles, le modelé intérieur, la rondeur des formes, l'effet des teintes, le relief des plis, les saillies et les dégradations des tons de chair, ainsi que le mouvement des membres. Par cette observation patiente, excellente et habile du nu, des draperies, des têtes et des autres parties du corps, il se fit une grande réputation. Beaucoup de travaux importants lui furent confiés, car il avait un penchant particulier pour les grandes choses et il eut amplement de quoi le satisfaire par des tableaux d'autel, des volets, des toiles, etc. Il faisait peu de portraits d'après nature, ne recherchant pas beaucoup ce genre et préférant les compositions, bien qu'il fût habile et excellât dans les travaux d'après le modèle vivant. On en voit la preuve dans une couple de portraits de son père et de sa mère grandement traités et excellents, particulièrement le premier, tête barbue, qui est comme enlevée et très remarquable. Ils sont à Amsterdam dans la Warmoesstraet, chez le sieur Assuérus de Blocklandt, neveu du peintre.

Blocklandt suivait d'assez près, sous le rapport de l'exécution, le style de son maître, Frans Floris. Il avait une manière de procéder à lui, se servait de plumes d'oie ou d'autres pour tracer, puis rehaussait à l'aide du pinceau en manière de hachures, aussi bien pour les draperies que pour les chairs. Il traitait très bien les étoffes, les extrémités, les visages, et s'entendait à donner un bon effet à ses œuvres. En outre, il était fort habile dans le travail des cheveux, ce qui ajoute grandement au bon effet des visages, et excellait non moins dans la manière de traiter la barbe.

Il y avait de lui dans les églises de Delft beaucoup d'excellents

1. Gertrude, fille de Cornelisz, ainsi qu'il résulte de l'acte d'acquisition d'un immeuble cité par Kramm.

tableaux d'autel et il faut surtout citer la *Décollation de saint Jacques* qui se trouve à Gouda[1]. La plupart de ces œuvres ont été anéanties

ANTOINE DE MONTFORT, DIT BLOCKLANDT.
Gravé par S. Frisius.

par la rage aveugle et ignorante des sectaires et dérobées à l'admiration de la postérité, de manière qu'il en a subsisté peu de chose.

1. Aujourd'hui au musée de cette ville; gravure dans *l'Art chrétien* de Taurel, où l'on trouve une excellente notice sur Blocklandt.

A Utrecht on voit de lui quelques tableaux religieux et des volets, entre autres chez la demoiselle van Honthorst, derrière la cathédrale, un beau triptyque avec des volets peints sur les deux faces. Le panneau central représente l'*Assomption de la Vierge* et les autres parties sont consacrées à l'*Annonciation aux bergers* et à quelques autres épisodes, tandis que l'extérieur représente la *Salutation angélique* [1].

A Dordrecht, dans les locaux des confréries, il y a de son pinceau quelques belles choses, des scènes de la Passion ou du *Crucifiement* qui sont des œuvres excellentes.

En ce qui concerne ses allures, il était grave, studieux, simple mais distingué dans sa mise, correct et affable, tenant sa maison sur un pied d'étiquette ou de règle, d'un caractère imposant, et ne sortait que suivi d'un domestique, très préoccupé en un mot, de sa dignité héréditaire.

Il avait une très intéressante façon d'ébaucher, comme le montre une de ses œuvres qui est à Leyde chez M. Pierre Huyghenssen, à la Cloche d'or. Dans un salon à l'étage se trouve une *Bethsabée au bain* avec d'autres femmes, œuvre restée à l'état d'ébauche et qui appartient à la catégorie de celles qu'il faut estimer au delà des peintures achevées, comme on l'a vu plus d'une fois dans les temps anciens.

A l'époque de son premier mariage, n'ayant pas d'enfants, Blocklandt, très tourmenté du désir de voir les œuvres célèbres de

1. Il existe de ce triptyque une très belle estampe de P. C. Lafargue, portant cette indication : *Anth. van Montfoort, aliter dictus Blocklandt, pinxit an° 1579*, et sous le panneau central (l'Assomption), *Altitud. Tab. 11 1/12 ped. Latitud. 11 ped. Rhen.* A l'extérieur, les volets fermés représentent un donateur en prière devant la Madone. Saint Michel et saint André accompagnent le personnage dont les armoiries ornent le prie-Dieu sur lequel il s'agenouille. Les volets intérieurs représentent l'*Annonciation à la Vierge* et la *Nativité*.

A l'époque où Lafargue exécuta sa belle planche, l'original appartenait à la famille van Reenen, qui le possédait depuis plus d'un siècle et demi, dit l'inscription placée à la suite du nom du graveur. Kramm raconte qu'il vit ce tableau à La Haye en 1818, dans une maison absolument conservée dans son état primitif depuis une couple de siècles. Il ajoute que, vendu un peu plus tard, le triptyque, après avoir appartenu un certain temps à des marchands, finit par passer dans la Galerie du comte de Nassau.

M. Taurel rectifie absolument cette version. Lors de la vente van Reenen en 1820, le triptyque fut omis, et conservé, jusqu'en 1846, par M. L. L. van Reenen, et lorsque, finalement, il passa en vente, retenu à 1,000 florins. On n'avait pu le transférer à la salle des ventes à cause de ses dimensions. Depuis, on ne sait ce qu'il est devenu, et toutes les investigations de M. Taurel, à ce sujet, ont été infructueuses. Notre auteur détermine les armoiries : *Van Wanroy, Wtenham, de Bruxelles*(?) et de *Locquehem* (?).

Rome, tableaux, antiquités et autres belles choses, finit par se mettre en route en compagnie d'un orfèvre de Delft, à l'époque où le comte de La Marck vint à la Brielle, au commencement d'avril 1572[1].

Il fut transporté d'admiration à la vue des travaux des excellents maîtres italiens. L'on dit, toutefois, que les puissantes figures nues du *Jugement dernier* et la voûte de Michel-Ange ne lui plurent pas, impression première qui, du reste, a été éprouvée par d'autres, car ces œuvres ne s'apprécient qu'à la longue et par l'effet de l'éducation.

En tout, son absence fut de six mois, car, au mois de septembre, il était rentré à Montfort, et allait ensuite se fixer à Utrecht où, ayant perdu sa femme, il se remaria et eut trois enfants[2].

A Utrecht il peignit un beau tableau d'autel destiné à l'église de Bois-le-Duc et représentant la *Légende de sainte Catherine*, œuvre exceptionnellement belle.

Il fit encore un autre beau tableau représentant la *Pentecôte* ou Descente du Saint-Esprit sur les apôtres. Les volets représentaient l'*Ascension du Christ* et d'autres sujets semblables, figures pleines de caractère. Ce tableau était autrefois à Utrecht, à l'église Sainte-Gertrude.

A Amsterdam il y avait de lui un tableau d'autel chez les Récollets. Il représentait la *Mort et les funérailles de saint François*. L'œuvre périt par la main des iconoclastes.

Pour un nommé Keghelinghen il peignit une *Vénus*, figure nue de moyennes dimensions et dont il faisait grand cas. Elle est encore conservée par la veuve dudit amateur.

Sa dernière peinture est encore à Amsterdam, chez Wolfart van Byler, dans le Nes, au Treillis. Elle représente divers sujets tirés de l'*Histoire de Joseph*, le patriarche, mais n'est point complètement achevée.

A Utrecht, il habitait la maison du couvent de Sainte-Catherine et c'est là qu'il mourut en 1583, âgé de quarante-neuf ans.

1. Il s'agit ici de la célèbre victoire remportée par les gueux de mer sous le commandement de Guillaume de La Marck, le 1er avril 1572.

2. Il est inscrit comme franc-maître dans la gilde des selliers (et des peintres!) à Utrecht, en 1577. (Muller : *De Utrechtsche archieven*, etc., page 14.)

Ce maître possédait une connaissance approfondie du nu comme on le constate par ses œuvres et quelques estampes, notamment un *Christ au tombeau* gravé par Goltzius[1]. Ses têtes de femmes, de profil et autres, prouvent qu'il avait une grande prédilection pour le type du Parmesan qu'il cherchait surtout à suivre.

Ainsi donc, il lui fut réservé, grâce à sa valeur artistique, de donner un relief durable à sa race, à lui-même et à sa ville natale.

Blocklandt eut plusieurs bons élèves et collaborateurs, entre autres Adrien Cluyt d'Alkmaar[2], qui fut bon portraitiste d'après nature, et mourut en 1604. Le père d'Adrien, Pierre Cluyt, était un peintre verrier assez habile dans la peinture des blasons.

Il eut aussi pour élève un jeune seigneur qui marchait bien et se distinguait comme portraitiste d'après nature, mais ne consentit pas à faire sa pièce de maîtrise pour ne pas figurer parmi les peintres de profession, croyant par là déroger à la noblesse de sa race. Sentiment bien différent de celui de la noble famille des Fabiens, qui aimait à se glorifier du nom de *peintre* comme on a pu le lire ci-dessus. Je cite le chevalier Tupilius[3], l'empereur Adrien et d'autres, qui ont voulu, par le pinceau, rehausser l'éclat de leur nom et celui de leur race.

Il y a lieu d'ajouter que Blocklandt eut un autre élève nommé Pierre, qui était de Delft et fils de l'opulent Smit. Celui-ci, à ce que l'on prétend, aurait eu plus d'intelligence que son maître et promettait de devenir un artiste de premier ordre : malheureusement il mourut jeune.

Michel Miereveldt, de Delft, un autre de ses élèves, trouvera sa place parmi les contemporains[4].

1. Tableau au musée épiscopal de Harlem. La gravure de Goltzius (B., 265) porte le millésime de 1583. Le même maitre a gravé, d'après Blocklandt, *Loth sortant de Sodome* et *la Résurrection*.

2. Un Adrien Cluyt, verrier, est admis à la gilde de Dordrecht, le 25 janvier 1647. (Obreen, *Archief*, tome Ier, page 219.)

3. Peintre de l'antiquité, originaire de Venise, et dont parle Pline. Il était gaucher.

4. Voyez tome II, chapitre xxviii. Corneille Ketel fut également l'élève de Blocklandt; van Mander lui consacre une biographie spéciale reproduite au tome II, chapitre xxvi.

COMMENTAIRE

Les œuvres de Blocklandt sont très peu nombreuses et les musées de Berlin et de Vienne (Belvédère) sont, en dehors de ceux de Gouda et des collections épiscopales de Harlem et d'Utrecht, les deux seuls où se rencontrent de ses peintures. Berlin possède une *Nativité*[1], Vienne la *Métamorphose d'Actéon*[2].

Le musée archiépiscopal d'Utrecht possède un *Couronnement de la Vierge*, œuvre assez médiocre d'ailleurs.

Gérard Hoet mentionne quatre tableaux, encore peut-on supposer que l'une de ces œuvres, la *Nativité*, est mentionnée deux fois, en 1715 et en 1743.

Restent alors la *Rencontre de Jacob et d'Ésaü* et *Hercule triomphant de l'envie et de l'avarice*, etc.

Jugé par les estampes assez nombreuses que des contemporains : Galle, Goltzius, etc., ont exécutées d'après ses dessins, on peut affirmer que Blocklandt était un maître des plus distingués, le plus châtié, peut-être, des compositeurs de l'école de Frans Floris. Certaines de ses créations ne seraient pas désavouées par les dessinateurs les plus corrects, et nous n'hésitons pas à croire que plus d'une fois ses peintures se confondent avec celles de l'école italienne.

1. N° 692.
2. Datée de 1573. 2ᵉ étage, salle IV, n° 77.

TABLE DES CHAPITRES

DU

PREMIER VOLUME

		Pages.
	INTRODUCTION. — Biographie de Carel van Mander	1
	DÉDICACE DE L'AUTEUR	19
	AVANT-PROPOS	21
I.	Jean et Hubert van Eyck	25
II.	Roger de Bruges	49
III.	Hugues vander Goes	51
IV.	De plusieurs peintres anciens et modernes : Hans Sebald Beham. — Lucas Cranach. — Israel de Meckenen. — Martin Schongauer. — Hans Memling. — Gérard vander Meire. — Gérard Horebout. — Lievin de Witte. — Lancelot Blondeel. — Hans Vereycke. — Gérard David. — Jean van Hemessen. — Jean Mandyn. — Volckert Claesz. — Hans Singher. — Jean van Elbrucht. — Arn. de Beer. — Jean Cransse. — Lambert van Noort. — Michel De Gast. — Pierre Bom. — Corneille van Dalem	60
V.	Albert van Ouwater	87
VI.	Gérard de Saint-Jean	90
VII.	Thierry (Bouts) de Harlem	93
VIII.	Roger vander Weyden	98
IX.	Jacob Cornelisz d'Oostsanen	108
X.	Albert Dürer	113
XI.	Corneille Engelbrechtsen	123
XII.	Bernard van Orley	127
XIII.	Lucas de Leyde	136
XIV.	Jean le Hollandais	154
XV.	Quentin Metsys	157
XVI.	Jérôme Bos. — Louis van den Bos	169
XVII.	Corneille Cornelisz Kunst	176
XVIII.	Lucas Cornelisz de Kock	178
XIX.	Jean de Calcar	181
XX.	Pierre Coeck	184
XXI.	Joachim Patenier	192
XXII.	Henri de Bles	197
XXIII.	Lucas Gassel	203
XXIV.	Lambert Lombard	207
XXV.	Hans Holbein	212
XXVI.	Jean Cornelisz Vermeyen	225
XXVII.	Jean de Mabuse	232
XXVIII.	Augustin Joorisz	241
XXIX.	Josse van Cleef, dit le Fou	243
XXX.	Henri Aldegrever	249

		Pages.
XXXI.	Jean Swart ou le Noir Jean. — Adrien Pietersz Crabeth. — Corneille de Gouda. — Hans Bamesbier. — Simon Jacobs. — Corneille De Visscher	253
XXXII.	Frans Minnebroer et autres anciens peintres malinois : Frans Verbeeck. — Vincent Geldersman. — Hans Hogenberg. — Frans Crabbe. — Nicolas Rogier. — Hans Kaynoot — Corneille Enghelrams. — Marc Willems. — Jacques De Poindre. — Grégoire Beerings	256
XXXIII.	Jean Mostart	262
XXXIV.	Adrien De Weerdt. — Guillaume Tons. — Jean Tons. — Guillaume Tons (II). — Hubert Tons. — Jean Speeckaert	268
XXXV.	Henri et Martin van Cleef. — Guillaume, Gilles, Martin (II), Georges et Nicolas fils de Martin	272
XXXVI.	Antonio Moro.	276
XXXVII.	Jacques De Backer	286
XXXVIII.	Mathias et Jérôme Kock	289
XXXIX.	Guillaume Key.	294
XL.	Pierre Breughel « le Drôle ». — Pierre Breughel (II) « d'Enfer ». — Jean Breughel « de Velours »	299
XLI.	Jean Schoorel.	306
XLII.	Alart Claeszoon (Aertgen van Leyden).	321
XLIII.	Joachim Buecklaer	328
XLIV.	Frans Floris (Corneille, Jacques et Jean Floris). — Benjamin Sammeling. — Crépin vanden Broeck. — Georges de Gand. — Martin et Henri van Cleef. — Lucas De Heere. — Antoine Blocklandt. — Thomas de Zierickzee. — François Menton. — Georges Boba. — François Pourbus. — Jérôme, François et Ambroise Francken. — Josse De Beer. — Jean De Maier. — Apert Francken (vander Houven). — Louis de Bruxelles. — Thomas de Cologne. — Le Muet de Nimègue. — Jean Daelmans. — Évrard d'Amersfoort. — Herman vander Mast. — Damien de Gouda. — Jérôme de Vissenacken. — Étienne Croonenburgh. — Thierry vander Laen.	333
XLV.	Pierre Aertsen. — Pierre Pietersz. — Aert Pietersz. — Théodore Pietersz. — Pierre Pietersz	353
XLVI.	Martin Heemskerck	362
XLVII.	Richard Aertszoon, dit Richard à la béquille	373
XLVIII.	Hubert Goltzius	376
XLIX.	Pierre Vlerick et Charles d'Ypres.	384
L.	Antoine de Montfort dit Blocklandt.	401

FIN DE LA TABLE DES CHAPITRES

TABLE ALPHABÉTIQUE

DES

MAITRES DONT LA BIOGRAPHIE FIGURE DANS CE VOLUME[1]

	Pages.
Aertsen (Pierre)	353
Aertzoon (Richard)	373
Aken (Jérôme van) dit Jérôme Bosch	169
Alart Claeszoon de Leyde	321
Aldegrever (Henri)	249
Allemand (Jean Singher, dit l')	66, 86
Amersfoort (Évrard d')	350
Amstel (Jean van), dit le Hollandais	154
Aryaensz (Pierre) Pierre Aertsen	353
Backer (Jacques De)	286
Bamesbier (Hans)	255
Bard (Olivier)	399
Beer (Arn. De)	66, 210
Beer (Josse De)	349
Beerings (Grégoire)	261
Beham (Hans Sebald)	60, 85
Beuckelaer (Joachim)	328
Bles (Henri de)	197
Blocklandt (Antoine de Montfort, dit)	348, 401
Blocklandt (Henri-Assuérusz)	401
Blondeel (Lancelot)	64, 74
Boba (Georges)	349
Bom (Pierre)	67
Bos (Corneille)	369
Bosch (Jérôme)	169
Bosch (Louis vanden)	171
Bouts (Thierry)	93
Breughel (Jean) « de Velours »	304
Breughel (Pierre I) « le Drôle »	299
Breughel (Pierre II) « d'Enfer »	304
Broeck (Crépin van den)	347
Bruges (Roger de)	49
Bruxelles (Bernard de) van Orley	181
Bruxelles (Louis de)	350
Buys (N.)	109
Calcar (Jean de)	127
Charles d'Ypres	396

1. Cette table ne comprend que des artistes mentionnés par van Mander. Pour l'ensemble des noms propres, voir la table analytique à la fin de l'ouvrage et la table du second volume.

	Pages.
Claez (Jean)	265
Claeszoon (Alart)	321
Claeszoon Volckert	65
Cleef (Égide van)	274
Cleef (Georges van)	274
Cleef (Guillaume von)	274
Cleef (Henri van)	272, 348
Cleef (Josse van)	243
Cleef (Martin van) I	274, 348
Cleef (Martin van) II	274
Cleef (Nicolas van)	274
Cloeck (Isaac) Claeszoon	348
Cock (Jérôme)	289
Cock (Lucas Cornelisz de)	178
Cock (Matthias)	289
Coeck (Pierre)	184
Cluyt (Adrien)	406
Cluyt (Pierre)	406
Cologne (Thomas de)	350
Corneille de Gouda	254
Cornelisz Kunst (Corneille)	176
Cornelisz (Florent)	362
Cornelisz d'Oostsanen (Jacob)	108
Cornelisz (Lucas), fils de Corneille Willemsz.	362
Cornelisz de Kock (Lucas)	178
Cornelisz (Pierre)	123
Cort (Corneille)	193
Crabbe (François)	257
Crabeth (Adrien Pietersz)	254
Cranach (Lucas)	60, 84
Cransse (Jean)	66
Croonenburgh (Étienne)	352
Cuffle (Pierre de la)	241
Daelmans (Jean)	350
Dalem (Corneille van)	67
Damessen (Lucas)	149
Damien de Gouda	352
David (Gérard)	64, 71
Dürer (Albert)	113
Elbrucht (Jean d')	66
Engelbrechtsen (Corneille)	123
Enghelrams (Corneille)	258
Eyck (Hubert van)	25
Eyck (Jean van)	25
Eyck (Marguerite van)	26
Floris (Baptiste)	346
Floris (Claude)	334
Floris (Corneille) I	335
Floris (Corneille) II	335
Floris (Frans) I	332
Floris (Frans) II	346
Floris (Jacques)	335
Floris (Jean) I	334

TABLE ALPHABÉTIQUE

Pages.

Floris (Jean) II	335
Floris (Jean) III	335
Fopsen (Pierre-Jean)	363
Francken (Ambroise)	349
Francken (Apert) vander Houven	349
Francken (François) I	349
Francken (Jérôme)	349
Gand (Georges De)	348
Gassel (Lucas)	203
Gast (Michel de)	67, 79
Geldersman (Vincent)	254
Georges (vander Rivière), de Gand	348
Gérard de Saint-Jean	90
Goes (Hugues vander)	51
Goltzius (Hubert)	376
Gortzius (Geldorp)	351
Gossaert (Jean) Mabuse	265
Gouda (Corneille de)	254
Gouda (Damien de)	352
Harlem (Thierry Bouts, dit de)	93
Heemskerck (Martin van Veen, dit de)	348, 362
Heere [1] (Lucas De)	348
Heme (Louis)	396
Hemessen (Jean Sanders, dit van)	64, 77
Hoey (Jean de)	149
Hogenberg (Jean)	257
Holbein (Hans)	212
Hollandais (Jean van Amstel, dit le)	154
Horebout (Gérard)	62, 72
Houven (Apert Francken vander)	349
Jacobs (Simon)	255
Jacobsz (Hughes)	137
Jacobsz (Thierry)	109
Jean (Singher) « l'Allemand »	66, 86
Jean (van Amstel) « le Hollandais »	154
Jean de l'Arc	387
Jean (Swart) dit « le Noir Jean »	253
Inghelrams (Corneille)	258
Joncquoy (Michel du)	395
Joorisz (Augustin)	241
Israel de Meckenen	60, 83
Kaynoot (Hans)	258
Ketel (Corneille)	406
Key (Guillaume)	294
Keynooghe (Jean)	258
Kies (Simon)	348
Knotter (Jean-Adriaensz)	178
Kock (Jérôme)	289
Kock (Lucas Cornelisz de)	178
Kock (Matthias de)	289
Koeck (Pierre)	184

1. Sa *Monographie*, tome II, chapitre 1.

		Pages.
Kunst (Corneille Cornelisz)		166
Kunst (Pierre Cornelisz)		123
Laen (Thierry vander)		352
Leyde (Lucas de)		136
Lombard (Lambert)		207
Lucas de Leyde		136
Lucas (Jean)		363
Mabuse (Jean Gossaert, dit)		231
Maier (Jean De)		350
Mandyn (Jean)	65,	76
Mast (Herman vander)		350
Meckenen (Israel de)	60,	83
Meire (Gérard vander)	62,	67
Memling (Hans)	60,	68
Menton (François)		348
Metsys (Quentin)		156
Mierevelt (Michel)		406
Minnebroer (François)		256
Mondt (Jacob)		241
Montfort dit Blocklandt (Antoine de)	348,	401
Moro (Antonio)		276
Mostaert (Jean)		262
Nimègue (« le Muet de »)		350
Noort (Lambert van)	66,	78
Oort (Lambert van)	66,	78
Oostsanen (Jacob Cornelisz d')		108
Orley (Bernard van)		127
Ouwater (Albert van)		87
Pasture (Roger de la), de Bruges ou vander Weyden	49,	98
Patenier (Joachim)		192
Pietersz (Aert)		358
Pietersz (Pierre)		358
Pietersz (Théodore)		358
Poindre (Jacques De)		260
Pourbus [1] (François) I		349
Rivière (Georges vander)		348
Roger de Bruges	49,	98
Rogier (Nicolas)		258
Saint Jean (Gérard de)		90
Sammeling (Benjamin)		347
Sanders van Hemessen (Jean)	64,	77
Schongauer (Martin)	60,	80
Schoorel (Jean)		306
Singher (Jean), dit « l'Allemand »	66,	86
Smit (Pierre)		406
Snellaert (Guillaume)		385
Snellaert (Nicolas)		397
Speeckaert (Jean)		270
Swart (Jean), dit « le Noir »		253
Thomas de Zierickzee		348
Tons (Guillaume) I		269

1. *Sa Monographie*, tome II, chapitre IV.

TABLE ALPHABÉTIQUE

	Pages.
Tons (Guillaume) II.	270
Tons (Hubert) I.	270
Tons (Jean).	270
Veen (Martin van), dit Heemskerck. 348,	362
Verbeeck (François).	256
Vereycken (Jean). 67,	79
Vermeyen (Jean).	225
Visscher (Corneille De).	255
Vissenaecken (Jérôme van).	352
Vriendt (Claude De).	334
Vriendt (Corneille De) I.	335
Vriendt (Corneille De) II.	335
Vriendt (François De).	332
Vriendt (Jacques De).	335
Vriendt (Jean De) I.	335
Vriendt (Jean De) II.	335
Vlerick (Pierre).	384
Weerdt (Adrien De).	268
Weyden (Roger vander). 49,	98
Willemsz (Corneille).	362
Willems (Marc).	260
Witte (Liévin de). 64,	74
Ypres (Charles d').	397
Zierickzee (Thomas de).	348

FIN DE LA TABLE ALPHABÉTIQUE

TABLE DES PLANCHES

	Pages.
CAREL VAN MANDER, gravé d'après Henri Goltzius, par J. Saenredam	IV
HUBERT VAN EYCK, d'après l'*Adoration de l'Agneau*	29
JEAN VAN EYCK, d'après l'*Adoration de l'Agneau*	37
LUCAS CRANACH LE VIEUX, gravure sur bois, par lui-même	61
ISRAEL DE MECKENEN : *la Chanteuse et le Joueur de guitare*, B., 174	63
ISRAEL DE MECKENEN ET SA FEMME IDA, B., 1	65
THIERRY BOUTS, gravure de Wiericx	95
ROGER VANDER WEYDEN, gravure de Wiericx	99
BERNARD VAN ORLEY, gravure de Wiericx	131
LUCAS DE LEYDE, gravé d'après sa peinture par André Stock	139
LUCAS DE LEYDE, d'après le dessin d'Albert Dürer, par J. Wiericx	145
JEAN (VAN AMSTEL) « LE HOLLANDAIS », par Jean Wiericx	155
QUENTIN METSYS, gravé d'après sa peinture, par Jean Wiericx	159
JÉROME VAN AKEN, dit BOSCH, d'après C. Cort?	173
PIERRE COECK D'ALOST, par Jean Wiericx	185
JOACHIM PATENIER, d'après le dessin d'Albert Dürer, par C. Cort	193
HENRI DE BLES, par J. Wiericx	199
LUCAS GASSEL, par Jacob Binck	205
LAMBERT LOMBARD, par J. Wiericx	209
J. C. VERMEYEN, d'après sa peinture, par J. Wiericx	227
JEAN GOSSAERT MABUSE, par J. Wiericx	235
JOSSE VAN CLEEF, dit LE FOU, d'après sa peinture, par J. Wiericx	245
HENRI ALDEGREVER, gravé par lui-même, B., 189	251
FRANÇOIS CRABBE, « LE MAITRE A L'ÉCREVISSE », *la Fille de Jephté*, Passavant, 26	259
HENRI VAN CLEEF, gravé par H. Hondius	273
ANTONIO MORO, gravé par H. Hondius	279
MATTHIAS COCK, gravé par J. Wiericx	291
JÉROME COCK, gravé par J. Wiericx	293
GUILLAUME KEY, d'après sa peinture, par J. Wiericx	295
PIERRE BREUGHEL LE VIEUX, d'après la peinture de BARTHÉLEMY SPRANGER, par Égide Sadeler	301
JEAN SCHOOREL, d'après Antonio Moro, par J. Wiericx	309
ALART CLAESZOON DE LEYDE, d'après sa peinture, par Jonas Suyderhoef	323
JOACHIM BEUCKELAER, par H. Hondius	329
FRANÇOIS DE VRIENDT (François Floris), par Jean Wiericx	337
PIERRE AERTSEN LE LONG, par H. Hondius	357
MARTIN VAN VEEN, dit HEEMSKERCK, d'après lui-même, par Philippe Galle	365
HUBERT GOLTZIUS, d'après Antonio Moro, par Melchior Lorch	379
ANTOINE DE MONTFORT, dit BLOCKLANDT, par S. Frisius	403

FIN DE LA TABLE DES PLANCHES

ADDENDA ET CORRIGENDA

Roger vander Weyden, page 101, note 1. — La *Descente de croix*, du Musée de Liverpool, a été reproduite par la photographie dans l'ouvrage : *Pictures by old Masters in the Royal Institution, Liverpool*, avec un texte par M. W. M. Conway. Liverpool, A. Holden, 1884.

Albert Durer, page 121, note 2. — Le passage relatif au crâne du maître doit être entendu de cette façon qu'on *ne* peut tenir pour authentique ce vénérable objet.

Bernard van Orley, page 132, note 1. — M. le Dr K. Woermann, dans le bel ouvrage *Kœnigliche Gemælde Galerie zu Dresden*, Dornach et Paris, Braun, 1884, page 22, n'adopte pas la détermination de M. C. Éphrussi du portrait de Bernard van Orley peint par Albert Dûrer. En appuyant, au contraire, les vues de M. Éphrussi, nous avons pour motif que, bien longtemps avant la publication de son livre ou de celui de M. Thausing, nous avons nous-même crayonné à Dresde le portrait dont il s'agit en l'indiquant comme celui de Bernard van Orley, à cause de sa ressemblance avec les effigies du peintre qui nous sont connues. Si, d'autre part, la lettre tenue par le personnage porte une adresse « à Bernard », nous ne voyons vraiment pas qu'il y ait lieu de transformer « Bernhard von Breslen » *(Brüsslen)*, cité par Dürer comme ayant été son modèle, en « Bernhard von *Ressen* », comme on l'a fait jusqu'ici, alors surtout que notre détermination se fonde sur la physionomie du personnage représenté.

Retable de Güstrow, page 134. — Une étude de M. C. de Lützow, accompagnée d'une planche, a été insérée dans la *Zeitschrift für bildende Kunst*, 1884, page 209.

Quentin Metsys, page 161. — Il faut lire Barthélemy Ferreris pour Barthélemy Ferris et, page 164, Knipperdolling pour Kipperdolling.

Jean Schoorel, page 310, note 3. — Le tableau du Musée archiépiscopal d'Utrecht où des pèlerins sont en prière, ne représente pas *le Saint Sépulcre*, mais *la Sainte Crèche*.

www.ingramcontent.com/pod-product-compliance
Lightning Source LLC
Chambersburg PA
CBHW051352220526
45469CB00001B/213